生來已逝的
愛德華‧高栗

「死小孩」圖文邪教教主的
怪奇人生

Born to be Posthumous

The Eccentric Life and Mysterious Genius of Edward Gorey

Mark Dery

馬克‧德瑞 —— 著　游淑峰 —— 譯

天生的「反生」者：
最成功的藝術作品會留缺口讓我們去填滿

詩人／繪本作家

馬尼尼為

要懂高栗的作品，首要概念可能是「反」；

二是「無意義、荒唐」；

三是「作品不等於作者」。

一、「反」什麼？

高栗於二戰結束後進入哈佛大學念法文系，當時不論在文學、藝術上皆有股鏟除過去的反叛氣息──在反文化運動、反主流文化、反傳統理念大架構下，高栗特別反小孩是天使、反甜蜜家庭；「反」童書是安心丸，反傳統繪本。

或者，他的作品無法用一種非黑即白的說法概括——用書中提到的一個無法一語譯之的德文字

unheimlich⋯溫馨又憤世，安定又不安定，溫馨又不溫馨*，在高栗形容費雅德（高栗最愛、對他影

響力最大的默片導演）的電影裡；或者是「有趣又陰鬱」、「詩意又具毒素」†，高栗對「溫馨感人」

沒有興趣、對一般人有興趣的東西沒興趣，或說他是反骨中的反骨，反骨中的天才也不為過。

反骨天才會喜歡、想要「嚇嚇每個人」，特別是「那些人」（你知道哪些人吧？那些當世界已經有

很多新的觀點，還在用一些舊的、過時的想法，希望兒童和世界能有「安全距離」的人），做出一些

內容嚇掉下巴（其實還好）、挑戰出版社、人類眼球底線的內容（大人留下尖銳用具想讓嬰兒自殘而

死、小孩被從空中落下的斧頭正中砍死⋯⋯）。但無論如何，他的一席之地就建立在他獨一的「反」

之上，書中提到的文學理論家形容他「諷刺的、冷嘲的字母書放在戰後反撲的架構下，與童書作家如蘇

斯（Dr. Seuss）和桑達克（Maurice Sendak）同一族類，反抗想像力的局限⋯⋯將高栗的字母書擴大為

『後現代字母』或『反字母』精神——對陽光的、田園詩的、有啟發的童年之嘲諷式的反叛。」‡

從本書書名 Born to be Posthumous 來看，posthumous 是「死後」，特別是在作家的生平資料會看

到一項「死後出版」，這書名無法一言以譯之，對熟知高栗作品風格的讀者而言，隱約感覺這是作者

意圖效仿的「高栗式」語境（要令你困惑的）；若是直譯的話：「生來成為死後」，又生又死語意矛

盾，是說他死後才有名嗎？也不是，他生前已經很有名了，雖然他不是第一本書就驚為天人，但他的

第一本高栗合集，已經賣了超過二十五萬冊（生前）。無論如何，這就憑讀者解讀了，這就是讀高栗

作品的必經之路——「我寫作的方式，因為我確實沒有寫出大部分的關聯，只有極少部分被明確說

明，我認為，我對讀者也許會想像到的其他可能性，做了最少的破壞。」§

那麼，如書中所言，高栗與童書界名人桑達克、蘇斯、湯米·溫格爾齊名，是同一陣線的圖文書作者？高栗的擁護群絕對不會等同於、而是有別於桑達克、蘇斯、溫格爾的粉絲的，本書作者把他們相提並論，意在顯示他們都是站在當時「反」的陣線上（雖然他們的作品被接受的程度大於高栗）──**他們都對溫馨感人的童書沒有興趣**，他們都是改變美國（世界）童書風貌的一群人。

而作者也一再告訴我們，這些童書界的名人，是如何喜愛、受到高栗的啟發，甚至情不自禁幫高栗牽線，像桑達克把高栗牽給厄蘇拉·諾德斯特姆（Ursula Nordstrom）（為壞孩子選好書）的知名編輯，或是湯米·溫格爾（是他的鐵粉）把高栗牽給法國的出版社，言下之意是桑達克、蘇斯、溫格爾都在商業上獲得了極大的成功，可是高栗（在當時）並沒有。他的「大眾化」是來得比他們晚的，而且他最「有名」（指的是他的入帳）的是為《德古拉》做的舞台設計；第二有名的是為艾略特插畫的《貓就是這樣》（Old Possum's Book of Practical Cats）。這些「非他自己的作品」遠超過他個人作品的分紅，這透露的是現實的市場。而不論將他和同時代的誰相提並論其實都似是而非，因為他和那些人都很不一樣，那些作者的書是放在童書線行銷的，書中有提到桑達克認為高栗的書也應該放在童書線，但沒有出版社膽敢（可能只有一兩本《甲蟲書》和《吐果力怪》，都不是他主要作品）；桑達克

告訴一位受訪者，指責出版社「那是一種和小孩無關的對兒童概念的成見」，更可惜的是「高栗的作品超適合兒童的」。*

而終究，去分類是「大人圖文書」還是「童書」只是一種市場機制，如今更多創作者或成熟的讀者皆認為，這條線是勢必打破的——「一本真正的繪本是一首視覺詩」（桑達克），而他更把這樣的讚譽，直指高栗的《惡作劇》（The Object-Lesson，早年由台灣小知堂出版），桑達克也完全坦承⋯⋯

至今我不認為我寫過一本童書。我不知道怎麼寫童書。你怎麼寫？你怎麼開始去寫一本童書？那是騙人的（Maurice Sendak──"You Have to Take the Dive", TateShots）。作者也說：他們（桑達克與高栗）都是繪本媒介的大師，將繪本轉變為一種嚴肅的藝術形式†。而那個年代，當高栗的《死小孩》出版時，正是《小金書》（Little Golden Books，至今還存在）縱橫幼兒文化的時期，它們提供的是穩定的糖漿和嬰兒食品‡。諷刺又開放的是，這位無法光明正大進入童書市場的作者，也曾經在視覺藝術學校教授「兒童繪本」！

為了替高栗伸冤，作者陸陸續續列舉了不少名人（包含尼爾‧蓋曼、大衛‧鮑伊）都是會買高栗的書、都是高栗的粉絲；但是那些名人心中的「神」，反而都沒有他們有名──這又說明了什麼？（他是啟發作家的作家、是走在前面的人！「圈內人」才懂的人！他是創作者的養分！──世界是需要這樣的人的！他永遠是創作者最堅強的後盾。）

二、「荒唐文學、荒唐詩」（nonsense literature、nonsense verse）

從荒謬主義者的角度，所有的死亡都是一個笑點：好消息是，你出生了；壞消息是，你死了。人

生即是一場死刑。§

究竟什麼叫「荒唐」？除了文學意義上的 nonsense，也是高栗眼中早慧的人生觀，生命無前後關係、無前後因果、或是「莫名其妙」、「無常」的分身。我們聽聽高栗的創作觀：

• 「世界不是它看起來的那樣——但也不是任何其他的樣子。這兩個概念是我的方法與態度的基礎。」††

• 「如果你是在做荒唐的東西，它必然相當糟糕，因為那會毫無意義。我正在思考是否有明亮的荒唐。給孩子的明亮的、有趣的荒唐——喔，多麼無聊、無聊、無聊……」**

• 「我確實認為，使世界運轉的是愚蠢。」¶

* 頁二三〇
† 頁二五一
‡ 頁二七四
§ 頁二六〇
¶ 頁三三九
** 頁三三九
†† 頁七六

他有幾部「經典荒唐」、「經典無意義」的作品是他的首愛。特別是那部《惡作劇》。他聲

稱是受到英國劇作家山謬爾‧富特（Samuel Foote, 1720-1777）的〈偉大的潘加朱姆〉（The Great

Panjandrum）啟發。〈偉大的潘加朱姆〉到底有「多無聊」？

跟時用完了。*

所以，她去花園裡剪下一片蘿蔔葉來做蘋果派；同時，一頭母熊沿著街上走過來，探頭進

店裡——什麼！沒有肥皂？所以他死了；而她很草率地和理髮師結婚了…皮克尼尼（Picninnies）

一家、賈伯里里（Joblilies）一家和蓋瑞烏里（Garyulies）一家人，以及潘加朱姆本人都到場

了，他的上衣有個小圓鈕扣；然後他們全加入玩老鷹抓小雞的遊戲，直到火藥在他們靴子碰到腳

要說它「無聊」的話，全世界最有名的繪本作家凱迪克（Randolph Caldecott）曾以此詩改編成繪

本《偉大的潘加朱姆夫子自道》（The Great Panjandrum Himself）。

像這樣一段文字（請看回原文）到底「有什麼意義」？看起來像胡說八道、莫名其妙；但是於文

學上是有一大票信徒的，就知道荒唐的魅力所在…沒有邏輯、邏輯跳躍，語感、詩意、想像力跳躍，

又或耍機智、幽默，或是更勝於一般故事給人的印象，尤其是提供我們一種「陌生感」，掙脫語言、

文字、內容原有的包袱，或是如作者提到「荒唐文學對構成我們社會、我們自己甚至我們的現實的理

解系統，擺出一副無禮的態度」。†

像是「鵝媽媽童謠」裡的這首…

Hey diddle, diddle,
The cat and the fiddle.
The cow jumped over the moon.
The little dog laughed to see such fun,
And the dish ran away with the spoon.

你說它有什麼具體意思？有什麼前因後果？但是我們獲得一種語言的快感，就取其押韻、意境之妙而不深究其義，畢竟文學也可以是一種音樂性的聽覺效果。

《惡作劇》是他提及最愛的三部作品之一（另兩部為《育兒室牆簷飾帶》〔*The Nursery Frieze*〕與《無標題書》〔*The Untitled Book*〕），這幾部幾乎毫無情節可言，尤其另兩部，更是令人摸不著、「看無」的作品，《無標題書》裡都是在世界上不存在的文字，但是看起來又像是英文字的「假字」。他喜歡的原因是「**完全沒有意義**」（doesn't make any sense），他喜歡「什麼都沒有」的概念、喜歡極簡藝術（Minimal Art）——少即是多、無意義即是有意義，也許這樣能夠和其他作者很有明顯差異，因為他最無法忍受的是和其他人做一樣的事。

* 頁二三三
† 頁三○五

他說：最好的藝術，是假定關於某件事，但其實總是關於另一件事。*

三、紙上犯罪的人在現實中是一個怎樣的人？

在《倒楣的小孩》（The Hapless Child）中，小女主角原本有著正常、幸福的雙親家庭，隨後父親離家、戰死，母親抑鬱而終，她被一再轉手、一連串的遭遇。高栗聲稱這是從法文電影《巴黎的孩子》（L'Enfant de Paris，萊昂斯‧佩雷〔Léonce Perret〕導演）得來的靈感，前面情節有些許類似（以為父親死了結果生還），在電影中是快樂收尾，高栗則在繪本中讓小孩慘死父親車輪，且不知手上抱的垂死之人就是他親生女兒。這是命運的「極致過分」，它確實和很多悲劇社會新聞一樣令人感到震驚、憤怒（高栗對這類主題一直很關注，後來還有一本更「令人不舒服」的《可怕的情侶》〔The Loathsome Couple〕，以真實謀殺案為素材）。

讀者在哀「好慘」之餘，他曾說過：I use children a lot, because they're so vulnerable. （不是他和小孩有仇）正因為小孩手無寸鐵、天真的特質，將之放在悲慘命運中更顯命運之殘酷荒謬，作為藝術文學內容也很深刻。其實這些作品和賜死小孩、討厭小孩完全沒有關係，我們覺得很不舒服是因為作者反轉了道德觀，善總是不敵惡，或是主角皆被賜死、失蹤、沒有好結尾（也許高栗就只是想改寫一部電影的結局而已），這類情節這麼直接地出現在圖文書——而他要說的，只是一個「倒楣的小孩」的故事嗎？是戲劇性的荒謬、可悲的人生嗎？

他一再地在作品中以小孩為主角，並讓他們殘酷地死去，所有人不禁去想，這人到底怎麼了？另一方面，暗黑、血腥、暴力、顛覆善惡、道理的內容適合小孩嗎？（本文無法展開此話題，可參考河

合隼雄的《民間故事啟示錄》、布魯諾‧貝特罕（Bruno Bettelheim）《童話的魅力》。

在讀高栗訪談集《愈來愈古怪：愛德華‧高栗談愛德華‧高栗》（Ascending Peculiarity: Edward Gorey on Edward Gorey）時，讀到一篇關於他和貓的訪談內容：

可憐的小東西，我來養牠！我來養牠！……

我的獸醫有一個展示貓的籠子，他跟我聊起在籠子裡的那隻薑色貓，我本來完全沒有任何要領養的打算。獸醫說，任何把牠帶走的人都該先好好看看牠瘸得有多厲害啊！——牠怎麼了，

很愛坐在高栗的肩膀上！（書中他的姪子回憶，一直有一隻貓在他的肩膀上。）

高栗就這樣輕易收養了一隻殘疾貓，原本擔心其他貓會欺侮牠，沒想到一點問題也沒有，而且牠

《愈來愈古怪》訪談中還有一段他有名的貓的傳聞：某次貓打翻了他桌上的印度墨汁，一幅辛辛苦苦畫完的畫就毀了；他一點也沒有苛責貓，一個「在書裡謀殺小孩」的人，那些角色不是死掉、就是失蹤，原來是這麼善良的人啊！

訪問童年？省省吧！——人們總愛揣測他是不是童年受過創傷以至潛意識作祟，但總之他是那種作品和個人經歷沒有太大關係，而是來自於他看的電影、電視、書等等。這個人每一本書都想看、每一部電影都想看，更不用說他在紐約三十年看過多少芭蕾演出，他自己坦言，**出門必買書回家**，他

＊
頁一六九

性向是「無欲」（undersexed），獨居，也不交男女朋友，所有的時間就浸泡在精神糧食裡。

本書作為「傳記」，由主角的童年開始寫起，大家無法不對他的童年感到好奇，因為「童年」在很多創作者身上，似乎都佔據了關鍵的一席，高栗也（一定）深諳這些（什麼佛洛伊德、心理分析），他知道大家想問的是什麼、想知道什麼，於是他更閉口不提、隨口亂說。本書作者極有耐性地去為大家畫出高栗的童年，把他作品中常出現的主題和他的童年經驗連上一條線，像是「瘋狂」（外祖母被關住瘋人院）、「綁架」（當時社會新聞、父親是犯罪線記者）、「反家庭」（他的父母關係不好）、「反信仰」（他讀過宗教學校可能有不好經驗）、「不安」（搬家十一次，小學念了五間）……

不論這些「線」畫得如何（可能）似乎有理，但是參考就好，因為我們又可以隨手拈來一些反證，像是約翰・伯寧罕（John Burningham）搬家、轉校的次數也和高栗不相上下，但他的作品不會令人不安……更何況高栗是天才（真的智商上的天才），我們愈試著去為他作品找源頭，愈是徒然，只是（看似）滿足了我們對他童年的好奇心。

跟所有愛書人一樣，他家裡堆了不可思議多的書。他常對客人說：「不要以為我剛搬來，我在這裡住了十年以上。」重複買書、捨不得丟書，就是書堆積如山的原因。高栗不出國（生平只去過英國小島 Scottish Hebrides），書、電影、音樂、戲劇足以提供豐沛無憂的精神生活。

身為獨子，父母在他十一歲時離婚，二十七歲又重婚。父母都是偵探小說迷，而他也是，看了上千本推理小說，特愛克莉斯蒂（Agatha Christie）、愛恐怖片，也愛小熊維尼。跳過兩級。高中畢業後二戰爆發，他在一個僻遠之處為「美國化學戰部隊」從事文官。他聲稱沒有接受過任何美術訓練，

只有短短一學期高中畢業後在芝加哥藝術學院（Chicago Art Institute）上過課。他還說，若讀美術系就不會有這些！（是美術系很爛的意思？）

從哈佛法文系畢業後（他選法文系的原因是——可以逼自己讀一些法文名著），他在波士頓閒晃了兩年半（是找不到工作？），在書店兼職打工（薪水買書都不夠）。後來到紐約找朋友過聖誕時，被當時任職雙日出版社（Doubleday）的友人拉進去，有了他生平的第一份正職，畫了不少奠定他早期名聲的封面作品（後收錄為合集）。他的「第一份工」做了約八年（也同時創作自己作品），後隨友人出來開了另一家出版社「鏡子書房」，沒幾年散伙，他又到另一家出版社上班。彼時他發現接案已足以維生，就放棄正職了。

第一、第二本書（收錄於第一本合集）其實不甚順利，後來那家出版社也倒了。當時他買了五十本，也不知道要送給誰，甚至有三年的時間，他都找不到出版社。偶遇賞識他的出版社，心想出版後也許可以引起一陣話題，但是也都沒有。

你可能會以為，他這麼顛覆道德的書當時能被出版，也足以顯示美國的自由與開放了；事實並不然，他的百餘部作品中，有二十八部是遭拒絕的。第一本他自己成立出版社（Fantod Press）、自己出版的是《野獸嬰兒》（The Beastly Baby），屢遭拒絕後（如果你看過這個故事，肯定是可以理解的，肯定會發出一聲：誰敢出？！）他決定自己出版。

無論如何，每個時代，終究欠了天才、前衛創作者一份合理的回報。對高栗而言是如此；對他的謬思芭蕾舞者巴蘭欽也是如此（當時巴蘭欽推出一齣又一齣的大師傑作，但是舞團僅夠餬口，僅僅由一小群、但極熱情的芭蕾迷支持著，他們總是在一半是空的（沒人的）劇場表演……）。或是像佩索

亞（Fernando Pessoa）在〈文學與藝術家〉中提到：「的確，優秀作品總是在將來引人關注；同樣，二流優秀作品總是在其自己的時代引人注意。」*

我希望「那些人」（高栗想嚇的「那些人」）可以看看高栗的故事，這樣未來的文學會有救，因為他們把關的是童書、是教育；而我們看看高栗的故事，不是求激勵，而是不要變成「那些人」，世界上少一些「那些人」，文學藝術才會有更多的可能性與開放、包容。

【番外篇】

▼ 書的印量不是一切！

他的第一本彩色（「我對上色一向有困難」）的圖文書《甲蟲書》（*The Bug Book*），是在他當時任職的「鏡子書房」出版，「**只私下印了六百本**」（後來藍燈書屋重印，也收錄於合集一當中）。

他的書為什麼都由不同家出版社出版，原因也很好推測，一是他的書因為不好歸類，不知道應如何行銷，像他自己任職設計的出版社被別人問：「你們為什麼不出版你家天才的書？」；二是他的內容「令人不安」、挑釁、令人「不舒服」，或者是「看不懂」；三，出版社也不是那麼好做的，像鏡子書房只存活了三年，出了二十八本由高栗美術指導的書。

▼扭轉高栗「書賣不好」的貴人是誰？書店老闆的決策……

高栗自己說他的貴人有三位，其中一位是紐約高譚書屋（Gotham Book Mart）的創辦人。她如何把高栗的小書擺在收銀台附近最顯眼的位置，後來書屋的第二任接棒人布朗，決定幫高栗出第一本作品合集、文創商品、在書店辦展，高栗在書屋的長期經營下逐步浮上台面——「坦白說，如果沒有高譚書屋，我早就迷失了，我覺得我至今的名聲很大程度有賴他們。」†

▼字母書的顛覆、挑釁與極限：

字母書不是只有小孩看的，或者說，高栗把這種原是兒童文學的文類，融入到大人的創作中，他的字母書，有很多可能連大人都看不懂的字，或是為了配合字母的順序而有點怪的句子，他三不五時會生出字母書，如果你沒看過他的字母書請別說你知道什麼是字母書（請別說看過一本《死小孩》就知道他的字母書），他可能是世界上做過最多本字母書的人。

▼他是「怪人」？（不不，他只是很少花時間在人際關係上）

他的作品中，唯一快樂的關係，是人和動物的關係。他畫的人物幾乎都是「死人臉」（面無表情），只有貓是笑臉。他熱中看電影（年輕時可以連看十部），只有兩個場景會令他提早退場，一是

* 《自決之書》，野人出版，二〇一七，頁一七七。

† 頁三一五

如果一隻動物受到凌虐、被槍擊、殺死，或者以任何方式受傷。喔，拜託！而第二個，分娩場景！*

他最大的遺贈對象不是人類，他遺囑創立基金會，將他身後產生的收入，用於動物福利†。就算是童

書作者，寫出了極成功的童書的桑達克，卻也是一位「厭惡人類者、工作憂鬱患者」，所以，也不用

為高栗貼負面標籤了。

▼ 美術老師的作用是什麼？

他中學美術老師「教」的東西，也很值得教育現場中的美術老師參考（這是高栗同學的回憶）：

「雖然他沒有教你如何畫陰影或粉刷畫筆，但他確實教了你某樣東西⋯鄙視有形的財產⋯他教的不

是歷史或專業或技巧能力，而是一種顛覆⋯成為一位藝術家。展現出來。做任何你想做的事。」‡

▼ 高栗的插畫哲學⋯

• 身為一位插畫家，必須沉思一段文本，在圖像中說出文字無法表達的。§

• （努梅耶說）我的文字非常簡單，而高栗⋯「在每個縫隙中填滿礦石」⋯他只是取用了

文本，根據它畫畫⋯我的意思是，在故事裡有很多隱藏的故事，所以它完全變成了一個完

全不同的故事，而他完全不需要更動一個字⋯¶

最後，本書也是高栗多部作品的導讀，如果，你看不懂《西翼》（The West Wing）（等）的話（為

了開出新名目的課，我做過高栗四本合集加一本厚厚訪談集的功課，坦白說真是令人費解的作品，

一時不急著看「懂」）。他相信「意義存在於觀者眼裡，而最成功的藝術作品會留缺口讓我們去填滿」。＊＊

　　我相信他⋯令人振奮的作品是有「缺口」的作品，或是一開始令人（特別是保守分子）有問號的作品。

目次

獻給瑪歌・米夫林（Margot Mifflin），她的天馬行空——「一本高粱傳記如何？」——催生了這本書。若非她堅定不移的支持與寬宏大量，這本書將停留在原處：只是她眼前閃過的一道光。我欠她這本書——超過任何唇舌所能言盡。

一則好聽的神祕故事

愛德華‧高栗是生來的往生者。他在西元二〇〇〇年因為心臟病過世時，他的粉絲之間流傳了一則笑話：他活著的時候，人們以為他是英國人、生於維多利亞時期，而且已經死了。現在，至少上面其中一項是真的。

事實上，高栗生於一九二五年。雖然他一生酷愛英國，但從未去英國旅行，除了有一次橫越大西洋旅行時，經過這個地方。然而，他對死亡深深著迷，是他作品中一貫的主題。他在他的小繪本書裡，一次次地運用這個主題，正經八百地記敘謀殺案、災難與無傷大雅的道德敗壞，例如《致命藥丸》（The Fatal Lozenge）、《邪惡花園》（The Evil Garden）、《倒楣的小孩》（The Hapless Child）等書。而且在高栗的故事裡，兒童通常是受害者：嬰兒受洗時溺斃在聖水盆；兩眼空洞的笨蛋因無聊而死；有些人則被老鼠吞了。故事背景無疑是在英國，因為他堅持英式拼寫而使英國氛圍更加濃厚；時

Don Bachardy，愛德華‧高栗畫像（1974），畫在紙上的炭筆畫。（加州聖莫尼卡 Don Bachardy and Craig Krull Gallery。影像由史密森尼學會國家肖像畫廊提供。）

看著。

高栗的作品多以韻文寫成，瀰漫古怪的風格，令人想到愛德華‧利爾†，或者路易斯‧卡羅（Lewis Carroll）‡‡。他的觀點可笑地偏頗；他的口氣，嘲諷地令人毛骨悚然。而那些插畫！它們以相同的六×七吋的格式出現在印刷的頁面上，它們是鋼筆線條素描的傑作：精心繪製的鵝卵石街道，沒有任何兩顆鵝卵石長得一樣；維多利亞式的壁紙，滿布複雜曲折的圖案。他的機械式交叉排線是十九世紀版畫家古斯塔夫‧多雷（Gustave Doré）或約翰‧坦尼爾（John Tenniel），路易斯‧卡羅所著《愛麗絲夢遊仙境》的插畫家）所嫉妒的。它們本身就是手繪的仿古雕刻。

高栗第一次被文化評論家發現，是在一九五九年，當時一位《紐約客》雜誌的評論家艾德蒙‧威爾森（Edmund Wilson）向讀者介紹他的作品。「我發現我想不起有任何一篇出版文字是討論愛德華‧高栗的著作，」威爾森這麼寫道，他發現這位藝術家「一意孤行地為取悅自己而創作，而且創造了一整個小世界，同樣有趣、發人深省、有異國風味、幽閉恐怖，同時又饒富詩意且讓人上癮。」[1]

而這「一整個小世界」如今也許堪稱是一種主要流派。數百萬人渾然不覺他們認識高栗的作品。不論觀眾是否在工作人員名單中注意到他的名字，曾經看過美國公共電視網《謎！》（Mystery!）系列長大的嬰兒潮與X世代，一定會記得高栗片頭動畫裡的暗黑奇想：那位發出誇大感情哭喊的女士昏死過去；一位偵探踮腳走過豆子湯般的霧；當一具死屍滑進一座湖裡時，參加雞尾酒派對的人佯裝沒有察覺。之後，每一位提姆‧波頓的影迷，打心底都是高栗迷。波頓拜高栗所賜，尤其是他的動畫電影

《聖誕夜驚魂》（The Nightmare Before Christmas）和《地獄新娘》（Corpse Bride），可以看出許多高栗的影子。同樣地，成百上千萬孩童對雷蒙尼‧史尼奇（Lemony Snicker）的青少年懸疑小說《波特萊爾大遇險》（A Series of Unfortunate Events）愛不釋手，它的敘事者頑皮的語氣——如丹尼爾‧韓德勒（雷蒙尼‧史尼奇的真實姓名）所稱的「浪遊者」——即是有意識地仿自高栗。他說：「當我最初開始撰寫《波特萊爾大遇險》，我到處跟人家說，『我完全是太過高價的愛德華‧高栗，』然後每個人會說，『那是誰？』」當時是一九九九年。「現在每個人會說，『沒錯，你確實完全是一個太過高價的愛德華‧高栗！」[2]

尼爾‧蓋曼的黑色狂想短篇小說《第十四道門》也留有高栗的印記。蓋曼在小時候愛上高栗為佛羅倫絲‧派瑞‧海德（Florence Parry Heide）的《樹角縮小了》（The Shrinking of Treehorn）繪製的插畫，從此便成為高栗的鐵粉，他在臥室牆壁上掛了一幅名為「小孩圍繞一張病床」的高栗原作畫。蓋曼的妻子，黑色卡巴萊§歌者阿曼達‧帕爾默（Amanda Palmer）在她的歌曲〈女孩的時代謬誤〉（Girl Anachronism）裡參考了高栗的《猶豫客》：「我不必然相信對此有解藥／所以我可能加入你的

* 【譯註】爵士時代：是指一九二〇—三〇年代的時期，當時爵士樂與舞蹈變得流行，美國作家費滋傑羅首次將這個術語用於他的一九二二年短篇小說集《爵士時代的故事》（Tales of the Jazz Age）的標題，一般認為是他創造了這個術語。而爵士時代的特徵即為小說中描述的富足、自由與享樂主義。

† 【譯註】愛德華‧利爾（1812-1888）：英國打油詩人、畫家，以作品《荒誕書》（A Book on Nonsense）聞名。

‡ 【譯註】路易斯‧卡羅（1832-1898）：英國作家，為《愛麗絲夢遊仙境》作者。

§ 【譯註】黑色卡巴萊（dark-cabaret）：一種流行於七〇年代左右，融合哥德與龐克的音樂風格。

世紀，但只能當個猶豫客。」[3]

高栗的影響從哥德、新維多利亞、黑色狂想次文化，滲透到一般的流行文化。高栗的書籍、月曆、禮品卡片市場在 Pomegranate* 之類的出版商之間往往無法滿足，價格居高不下，他們正讓他的絕版書起死回生。高栗死後，他的作品啟發了幾部芭蕾作品、一張前衛爵士專輯，以及一部魔幻寫實劇作──不太嚴謹的傳記式戲劇《愛德華‧高栗的祕密人生》（Gorey: The Secret Lives of Edward Gorey，二〇一六）。當然，沒有比《辛普森家庭》表達出更明確的敬意。這部愚蠢且令人毛骨悚然的短片〈辛普森：「表演太短」的故事〉（A Simpsons "Show's Too Short" Story，二〇一二）旁白為韻文，以高傲的英語腔調念出，並以高栗陰沉的色調和蜘蛛線條呈現，反映出高栗的作品如何滲透到大眾的潛意識中。

但對於高栗的影響力最具指標性的，是高栗的姓氏（Gorey）如今已變成一個形容詞「高栗式的」（goreyesque）。在批評家與流行故事報導者中，「高栗式的」已經成為對哥德藝術後現代轉型的簡稱──任何運用到一些黑色喜劇、諷刺，一些浮誇，以製造出某種古怪可笑、不安與荒謬的笑點。

但這就是我們談論高栗時所要說的一切嗎？一種美學？一種風格？我們戴圓頂硬禮帽的方式？

說真的，我們不太認識他。

高栗的作品提供了一種看待人類喜劇的好笑諷刺、接近死亡的觀點，以及指示了一種對現在（present）有意識抗拒的密碼。韓德勒將高栗歷久不衰的魅力歸因於難解的輕描淡寫，以及他手搖車──任何與我們這個時代川普式的粗俗有著強烈對比的敏感。韓德勒說，高栗的「世界觀」──一個適時的嚴厲批評也許可以羞辱一個粗俗的人，讓他表現好一點──在我世界的慧點，雖然可能有些晦暗──一種與我們這個時代川普式的粗俗有著強烈對比的敏感。韓德勒

看來似乎很有價值。」

和韓德勒一樣，蒸汽龐克迷†與身上有高栗刺青的哥德迷每年前往愛德華時代舞會（Edwardian Ball），這是一個以高栗作品為靈感的「優雅又搞怪的嘉年華」，他們嚮往踏進高栗故事中有煤氣燈的泛紅褐色調的世界。[4]共同發起這場舞會的賈斯汀‧卡茲（Justin Katz）相信，這些前來狂歡的人，許多人穿著維多利亞或愛德華時期服裝與會，他們都是受到逃避我們這個「焦躁時代」的期待被吸引來的，這個焦躁時代也是「加速媒體」的「混亂時代」，對許多人而言是「焦慮而且漂浮無根的」。

應該注意的是，高栗對於被定型為「哥德教父」有些微詞，而且一定會從新維多利亞的擁抱中退縮。「我痛恨被定型，」他說：「我不喜歡讀到『高栗細節』那一類的東西。」，比起吸引人的時間錯置與古怪的執著，這個人的內涵比這些更多——多更多。

直到現在，藝術評論者、兒童文學家、封面設計與商業插圖歷史學者，以及美國戰後同志經驗的編年學者才意識到，高栗是一位被嚴重忽略的天才。他完美的原創視覺——以藝術插圖和詩歌文本巧妙地表現出來，但在書衣設計、詩歌劇、偶戲、芭蕾和百老匯製作的服裝與布景中展現出同等的神韻——使他在美國的藝術與文學史上贏得了一席之地。

* 【譯註】Pomegranate：成立於一九六八年的美國出版社，目前主要為博物館出版社，出版展品相關的禮品。

† 【譯註】蒸汽龐克（Steampunk）是一種流行於一九八〇—九〇年代初的科幻題材，明顯特徵是故事都設定於一個蒸汽科技達到巔峰的想像世界。這類故事對工業時代的科技進行極大的誇張，創建出一個與當今科技文明或未來科技文明都不同的、依賴於簡單機械裝置的科技世界。

高栗是戰後兒童文學革命中的一位開創性人物，它重塑了美國人對兒童與童年的看法。如莫里斯・桑達克（Maurice Sendak）*、湯米・溫格爾（Tomi Ungerer）†和謝爾・希爾弗斯坦（Shel Silverstein）‡‡等級的作家／插畫家引領這場運動，遠離五〇年代《與迪克和珍一起玩耍》（Fun with Dick and Jane）之類的「神奇麵包」所提供的簡單無趣，反而更真實地傳達了童年的希望、焦慮、恐懼與神奇——如兒童真實生活的童年，而不是由成人想像的天使時期，自維多利亞時代流傳下來的多愁善感。高栗從未成為大眾市場童書的作者，原因很簡單，儘管他提出要求，出版商卻拒絕向兒童推銷他的書。他們對高栗書中主題內容的黑暗感到吃驚，更不用說他荒誕的寓言故事裡沒有任何類似道德教訓的東西。

不僅如此，美國《阿達一族》裡的姊姊星期三（Wednesday）與弟弟帕斯里（Pugsley）還真的讀了高栗的書。峰迴路轉，嬰兒潮與X世代的粉絲在養育小孩時，把《死小孩》給他們閱讀，將一本拿天真小孩的死亡開玩笑（「A，從樓梯上摔下來的AMY。B，遭大黑熊圍攻的BASIL。」）的仿道德ABC繪本，變成了如假包換的童書。這些小孩中的一些人長大後，成為文化的撼動者與推手。圖像小說家艾莉森・貝克德爾（Alison Bechdel）的童年傷痛故事讓她贏得一個麥克阿瑟「天才獎」，她是高栗「插畫傑作」——她這麼稱呼它們——的細心學生；《高栗選集》（Amphigorey）這本收錄高栗作品的合集，是她最喜愛的十本書之一。[6] 接續高栗的帶領，她與其他作者將傳統的青少年文類——漫畫書、定格動畫電影、青少年小說——轉變為成人的水準，對兒童的道德樣貌打開了新的真實面。貝克德爾的漫畫回憶錄《歡樂之家》只是眾多案例中的一個，講的是在一位專橫父親的陰影下，一個成長中的女同志不屈不撓的探索。

在兒童與新興的網路電視媒體 YA media 中，現代美學轉向一種更黑暗、更諷刺，而且更自我察覺的後設文本層次（亦即有意識的，通常是滑稽模仿傳統文類與懷舊風格），如果少了高栗，很難想像這一切會發生。蘭森・瑞格斯（Ransom Riggs）撰寫的暢銷 YA 小說《怪奇孤兒院》（Miss Pergrine's Home for Peculiar Children, 2011）即是這種文類的典型。不令人意外，它是受到瑞格斯蒐集的老圖片中，「如愛德華・高栗的維多利亞怪奇」所啟發，尤其是當中「古怪孩童的詭異圖像」。他告訴《洛杉磯時報》（Los Angeles Times）：「我想，它們也許可以成為像是《死小孩》那樣的一本書。講述溺水孩子的押韻對句。類似那樣的事。」[8]

高栗的藝術——與高度美感化的外表形象——預示了他那個時代一些最具影響力的潮流。一九五〇年代，他在 Anchor Books 出版社擔任封面設計與插畫家，使他置身於「平裝書革命」的前線，這是一項美國閱讀習慣上的改變，與電視、搖滾樂、電晶體收音機及電影同步，催生了戰後的流行文化。在「垮掉的一代」之前，在嬉皮之前，在紐約威廉斯堡（Williamsburg）穿背心、戴圓帽趕時髦的人之前，高栗就是哈佛大學具魅力的同志文人圈的一部分，這些人包括詩人法蘭克・歐哈拉、約翰・艾希伯里；歐哈拉的傳記作者稱高栗的大學小圈子為一個對即將到來的反文化「早期而且菁英」的前兆，當時——一九四〇年代早期——在同志的頹廢世界之外，並沒有反文化。[9]雖然高栗聽了會

* 【譯註】莫里斯・桑達克：美國插畫大師，代表作有《野獸國》、《兔子先生和可愛的禮物》等。

† 【譯註】湯米・溫格爾：生於法國，後來移居美國與愛爾蘭的插畫大師，代表作有《三個強盜》等。

‡ 【譯註】謝爾・希爾弗斯坦：美國繪本大師，代表作有《愛心樹》等。

嚇一跳，但是他是最早趕時髦的人，從今天在布魯克林區穿梭的神祕高栗風、放蕩不羈的文化人，他們愛德華時期風格的鬍子與剪短的髮型，可以不言而喻——這正是高栗在五〇年代的穿著打扮。

在復古的概念永遠深植於我們的文化意識之前；在八〇年代擁抱以諷刺作為觀看世界的方式之前；在後現代主義得以安全地喜愛高尚與低等文化（而且身為藝術家能從兩者中獲取靈感）之前；在將同性戀敏感性納入主流之前（石牆暴動前，王爾德式的才智融合將生活視為藝術的意識），高栗領導潮流，不僅表現在他的藝術裡，同時也表現在他的生活中。

然而，他在世的時候，藝術界與文學大師幾乎沒有打算注意他，或者當他們注意到時，只把他歸類為一個小天才。他的書很小，尺寸與吐司餅乾相當，而且很少超過三十頁——顯然是不值得仔細審查的小作品。他屬於兒童文類、繪本類，而且撰寫荒唐的詩句。更糟的是，他的書很可笑，而且往往是邪惡的。（引領風潮的人對這種風格並不看好。）

但就高雅文化守門人而言，高栗被蓋棺論定的，是他作為插畫家的地位。在他生命的大部分時間裡，評論家和美術館館長在抽象表現主義所代表的嚴肅藝術，以及被視為庸俗和劣質貨荒原的商業藝術之間巡視防衛線。一篇一九八九年刊在《基督科學箴言報》（The Christian Science Monitor）裡的一篇文章指出，著名的博物館仍「不願意展示或甚至收藏」插畫藝術，這一觀察至今依然為真。[10] 基於同樣的原因，研究生課程不鼓勵有關該主題的論文，因為如《基督科學箴言報》引用一位消息來源說：「如果你選擇參與次級藝術形式，也就是美國插畫，你就會被視為次級的藝術史學家。」

高栗撼動了批評傳統邏輯的根基，但是卻於事無補。他對知識分子的虛偽無法容忍，而且似乎將

莊嚴舉止視為難以搬動的重物，是心靈的磨刀石。就像他喜歡的巴洛克音樂一樣，他具有精緻的觸感，無論是在他的鋼筆線條還是在他的談話中，都點綴著如珠妙語。他很不屑人們在他的作品中尋找意義——「當人們在事物中尋找意義時——注意了，」他警告說——並且（以開玩笑的態度）將無因果關係、沒有定論與冷漠認為是美學上的美德。[11]

這些美德，以及高粟的角色——結合了美學家、遊子、花花公子、幽默風趣的人、八卦行家，與令人噴飯的諷刺家，因為人生的荒謬而自我解嘲的姿態——沉浸在王爾德的美學主義，以及一九二〇與三〇年代的英國小說家，如羅納德‧菲爾班克（Ronald Firbank）和艾微‧康普頓—伯奈特（Ivy Compton-Burnett）極度無聊的社會諷刺之中，他們兩者和王爾德一樣是同志。

高粟自己的性取向是出了名的難以捉摸。他對這個問題幾乎沒有興趣，當採訪者提出這個問題時，他聲稱自己是「幸運的」，儘管為什麼這應該是幸運的，只有他知道。[12] 然而，對幾乎所有遇見他的人來說，他的性取向其實是藏在明顯視線中的祕密。一個令人又愛又恨的機智者。輕佻的手勢。那華麗的連衣裙、拖地的皮草大衣、穿洞的耳朵，手戴戒指、吊墜與項鍊，越多越好，叮噹作響。那種古怪搞笑的說話風格，突然用陰森恐怖的音調，然後轉眼幾乎用假聲。「高粟的談話穿插了驚呼、嘻笑與大聲、戲劇性的嘆息。」史蒂芬‧席夫（Stephen Schiff）在《紐約客》的一篇人物側寫中這麼寫道：「他可以從在很長一段時間內都用一個少女的假聲，轉換到相當於艾芙‧阿爾登（Eve Arden）那種濃厚鼻音的懷疑聲調。」[13] 他許多智識上的熱情——芭蕾、歌劇、戲劇、默片、瑪琳‧黛德麗（Marlene Dietrich）、貝蒂‧戴維斯（Bette Davis）、吉伯特（Gilbert）和蘇利文（Sullivan）、英國小

說家如班森（E. F. Benson）和薩基（Saki）──都是刻板的同志形象。幾乎所有見過他的人對他的印象都是如此。

透過同志史和酷兒研究的鏡頭觀察高栗的藝術，揭示其作品中迷人的弦外之音，將有力地證明他在同志史上的地位，以及在藝術的演變中，對美國文化的影響之深遠。

* * *

「在整個高栗的核心，每件事都是關於其他的事，」他的朋友、也是文學評論家彼得‧努梅耶（Peter Neumeyer）曾經發現這一點。[14] 高栗的生活和他的藝術一樣，他接受對立面與橫跨面的極端。他的品味從高雅（巴爾蒂斯*、貝克特）、平庸（電視影集《黃金女郎》、《魔法奇兵》）到低俗（真實犯罪小說或電影、《星艦迷航記》〔即電影《星際爭霸戰》的小說〕、《十三號星期五》）。他的批評見解同樣無法預測，他可以無情地把喬治‧巴蘭欽（Geroge Blanchine）芭蕾舞劇中的舞者批評得體無完膚，卻可以一張完美的嚴肅表情熱情地捍衛威廉‧薛特納（William Shatner）電腦動畫般的表演。他承認他的作品也許反覆讓人聯想到「維多利亞時期與愛德華時期」，但也會突然翻臉，直言說：「基本上我絕對是當代的，因為沒有辦法不是如此。你必須是當代的。」[15]

你所看到的，並不總是你得到的。看看他的名字。太完美了。愛德華就像一個夢幻的名字，因為他的新維多利亞風的荒唐韻文即是大剌剌地根據愛德華‧利爾（「貓頭鷹和貓咪」〔The Owl and the Pussycat〕）的名聲」為榜樣寫成的。他的嘲諷道德式的故事，背景大多是在愛德華時代。此外，高栗

是一個永遠崇英的人，而「愛德華」是英國人名中最英國的名字之一，可追溯至盎格魯－撒克遜時代諾曼人征服英格蘭時吃苦耐勞的倖存者，當時的寫法是 Ēadweard──對不習慣古英文的現代人，是「Ed Weird」，一個傳奇怪人恰當的綽號。（我是否提到過他晚年住在一間搖搖欲墜的十九世紀房子裡，與一家子的浣熊和在客廳牆壁裂縫上攀爬的一株毒藤蔓同住？高栗對這兩種會傳染疾病的動植物非常寬容了一段時間。）

至於高栗，好吧，事情本身會說話：他的角色經常遇到不好的結局。小說家兼散文家亞歷山大‧瑟魯（Alexander Theroux），也是高栗在科德角（Cape Cod）社交圈的一員，他認為，「他覺得應該要成為血腥的（gory-esque），因為這個名字，高栗（G-O-R-Y，即為血腥暴力之意）。」「姓名決定論，」英國作家威爾‧塞爾夫（Will Self）如此稱之。[16] 毫無疑問，高栗的全部作品中，死亡人數很多。他第一本出版的書《無弦琴》（The Unstrung Harp），不知名的人可能在「不哆嗦小屋」外的池塘裡淹死了；在他生前發表的最後一本書《無頭半身像》（The Headless Bust）中，「鉤針手套和針織襪子」在不祥的「掐死咯咯笑岩石」上被發現，讓失蹤者的親屬臆測到最壞的情況。[†]

在這第一本與最後一本書的死亡事件之間，高栗一百多本著作中的死亡案件包括殺人、自殺、弒親、用一顆大石頭殺死一隻大黑蟲、惡意謀殺、車輛過失殺人、臨時起意犯罪、虔誠的嬰兒被疾病帶

走、巫婆被魔鬼神鬼不知地帶走、至少有一個連續殺人的案例，以及祭祀儀式（竟然是向一個人類大小的螳螂所膜拜的昆蟲獻祭）為了與作者不可動搖的宿命論一致，當然也會有天災：在《倒楣的小孩》中，一個不幸的叔叔被傾倒的磚石擊中頭部；在《手搖車》（*Willowdale Handcar*）中，搖擺石將一個野餐家庭碾平了。

而且，當然，殺嬰事件比比皆是：兒童在高栗的故事裡是一種瀕危物種，被毒蟲毆打、被彈進不流動的池塘、被暴徒勒死、被變成孤兒而死於狄更斯式的死亡，或者整個被哇果力怪（Wuggly Ump）吞噬；哇果力怪是一種帶著「鱷魚咧嘴笑」的生物。

為了紓緩謀殺事件之間的乏味，書中有隨興的荒唐暴力和異想天開的不幸：

有個名叫蒲朗娜里（Plummery）的年輕女子

欣喜地練習槍擊，

直到有一天沒注意，

她打到了一個僕人，

被迫退休到一個女修道院。
17

然而，高栗只會偶爾屈服於砍殺電影的陳腔濫調，而且只在早期的作品中，例如《致命藥丸》；在這本字母書裡，陰鬱的打油詩融合了荒唐韻文與維多利亞時代真實犯罪報刊內容。圖畫暴力是高栗故事的例外。他擁抱的美學是一種暗地心神領會，或眼神整個避開的美學；平庸的物品，作為犯罪現

場的線索，突然散發有意義的光彩；空蕩蕩的房間充滿著心靈的回聲，曾在那裡發生的事情在原處迴盪，屋子記得，即便住戶已經遺忘；深夜走廊裡的沙沙聲，以及雞尾酒餐巾紙背後陰謀的竊竊私語——一種莫測高深的、曖昧的、閃爍的、拐彎抹角的、暗示的、低調的、未說出口的美學。

高栗相信生命中最深刻、最神祕的東西是不可言喻的，對於文字或圖像的粗略羅網來說太滑溜。他表示，為了掌握像禪宗一樣的表現無法言傳的伎倆，我們必須運用詩歌，更好的是沉默（而它在視覺上的相同效果是留白空間），來跨出語言的限制，或者暗示一個超越它的世界。高栗以陰森的機敏，將血腥的細節留給我們的想像力。對高栗而言，審慎是恐怖的精髓。

血淋淋（gory）的細節：他多麼厭惡這句話，不只因為在年復一年的沉悶之後，編輯們將陳腐的雙關語重新用來當成介紹的標題，主要是因為這樣將他的感受性描述為超級血腥暴力電影的獨特風格，但實際上卻恰恰相反——在壓抑中呈現維多利亞風、在克制中呈現英國風、在夢的邏輯中呈現超現實主義、在俏皮機智中呈現同志風格，而他的亞洲性則呈現在關注社會潛在情緒，以及理解弦外之音的力量上。

高栗是中國與日本美學的熱情崇拜者。「日本古典文學非常關注沒寫出來的東西，」他指出，而且在其他地方補充說，他喜歡「以這種方式創作，留白、簡潔」。[18] 他使用俳句式的濃縮——他認為他的小書是「所有維多利亞時代小說的碾碎版」[19]——部分與語言限制的哲學批判有關，這裡一度指的是道教與賈克・德希達（Jacques Derrida）的理念。說是道教，因為《道德經》的開場白呼應了他對語言的看法：「道可道，非常道。名可名，非常名。」[20] 說是德希達，因為高栗會直覺地認同法國哲學家德希達對語言的滑溜和意義的不確定性之觀察。

高栗相信事物的可變性和不可捉摸性，相信表面的假象。「你是一個有名的令人毛骨悚然的人，有點是這樣，」一位採訪者觀察道，這迫使高栗說：「被這樣說讓我有點不太高興。我不認為這是我真正做的事。我知道我這樣做了，但我真正做的事，是完全不同的事。我只是看起來正在做這些事。」[21] 當他被要求解釋他真正是在做什麼，高栗以一貫典型的迴避方式說：「我不知道我在做的是什麼；但不是你說的那樣，儘管所有的證據都是相反的。」[22]

這是他給我們最接近萬能鑰匙的東西。將這個概念應用到他的作品中，你可以聽見翻轉的咔嗒聲。接受死亡，這是他全心追求的癡迷。或者，是嗎？儘管他的藝術與著作有著令人愉快的氣氛和病態的機智，但高栗運用死亡來談論它的對立面——生命。他以堅定的輕浮方式，提出了深刻的問題：存在的意義是什麼？在一個無神的宇宙中，是否有一個秩序？我們真的擁有自由意志嗎？高栗曾經觀察到他的「人生使命」是「讓每個人都盡可能地感到不安，因為這就是世界的模樣」——言簡意賅地定義了哲學家一直扮演的角色。[23]

高栗自然地傾向道家觀點，認為哲學二元論存在於相互依賴的陰陽平衡中。雖然他天生懷疑任何類似空話與虛偽的事，但如果他研讀一些以晦澀難解出名的書，發現他其實與這位法國哲學家有更多共同之處，而且比他所知道的更多，他肯定會發出一聲痛苦的「噢，傻瓜！」德希達也質疑層級對立的概念，用他稱為「解構」的分析方法來揭露以下的事實：在語言的封閉體系中，在如此的哲學配對中，「優越的」術語只存在於與它相對的「劣等的」對比中，而不是絕對意義上的。或者，正如《道德經》所說的：「天下皆知美之為美，斯惡矣。皆知善之為善，斯不善矣。」[24] 高栗說得更好：「我敬佩不是非此即彼的作品，真的。」[25]

顯而易見的是，這裡幾乎是逐字逐句地呼應了他對那位直白詢問他性向的採訪者，給予四兩撥千斤的妙答：「我不是特別非此即彼的。」[26] 這兩個答案緊密的和諧引發了人們的臆測，認為他對事物的美學偏好並非不是／就是，而是或者／都，他對模糊與非直接、雙關語和假名，以及大部分神祕事物的喜愛，可能都其來有自。

「我想說的是，」他告訴這位逼問他性取向的記者：「我在成為任何其他東西之前，首先是一個人。」[27] 最後，難道這不是一個小精靈的想法，這種企圖拷問像高栗這樣機敏聰明的人，請他回答語言的瑣碎問題？「解釋某些事情會讓它溜走，」他認為：「理想情況下，如果任何事有任何的好，也將是筆墨難以形容的。」[28]

這個男人與其藝術的矛盾、陰陽本質，使評論家很難用信口開河的一句話來總結他的感受性，這一點可以在跟隨高栗的一串矛盾修辭中得到印證。評論家們試圖要用精確的語言定穿那難以捉摸的東西，「高栗式的」；他們本能地想到了一些喜歡和不喜歡的詞語，說他的作品體現了「漫畫式的驚悚」、「病態的奇怪念頭」、「兒童胡思亂想的飄忽怪念頭……搭配黑色喜劇的謹慎魅力」，以及「古怪地恐怖」。[29]（如果沒有這些長期忍受的「怪主意」，我們要說什麼呢？）

高栗並不剛好符合哲學二元論：是哥德還是《黃金女郎》迷？是「真正的古怪」，還是（用他的話說）「有點假裝的」？[30] 不管他是怎樣，或者像他曾經說過的，「根本不是真的，只是一個假的形象」？[31] 是商業插畫家或藝術家？是童書作者或是公認覺得兒童「通常不是極為可愛」的戀童癖？[32]

我們甚至可以將典型的高栗外表──哈佛圍巾、超大的皮草外套、運動鞋、牛仔褲，搭配維多利亞時代的鬍子和大量的珠寶──看作是對黑白二元論的狡猾回應，將王爾德的審美觀與哈佛人、紐約

熱中芭蕾者與科德角海岸漂流物收集者的角色，拆解為一名記者稱之為「一半邦哥鼓垮掉世代風、一半世紀末紈袴子弟風」，這種無以名之的風格。[33] 當人們的眼光從十九世紀文人流動的白鬍子、移動優雅的拖地皮草外套，然後到反高潮的磨舊的 Keds 帆布鞋上，其效果是一種視覺反差──從高雅到低俗的愚蠢墮落，最後以運動鞋畫龍點睛。

在科德角半退休的最後十年裡，輕敲高栗大門的哥德主義者被迎接的時候頗為垂頭喪氣，因為開門的不是穿著王爾德式皮草大衣、無生氣地閒晃著的維多利亞時代人物，而是一位和善的紳士，穿著 polo 衫、還有在夏天裡老傢伙堅持要穿的令人難為情的短褲。高栗拒絕扮演被定型的角色：在他的車道上，你可能期待看到一輛退役的靈車，但實際上停了一輛令人愉快的黃色福斯金龜車，後來是一輛驚人無趣的福斯 Golf（雖然它至少是黑色的）。恐怖片演員文森・普萊斯（Vincent Price）的凶惡態度，或者《阿達一族》中女主人莫蒂絲・阿達（Morticia Addams）的開棺效果並不適合他；高栗在審美家慵懶的氣氛、厭世的嘆息與戲劇性驚恐的「哦，親愛的」之間交替；一個生於芝加哥的美國中西部和藹可親的人。；有孩子氣的特質，在他的演講中充斥著少女俚語（例如 zippy〔敏捷的〕、zingy〔令人興奮的〕、goody〔吸引人的東西〕、jeepers〔天哪〕）。

對於那些收集維多利亞時期兒童後現代照片的平行交叉線恐怖片導演來說，高栗的表現令人失望。「他的作品和他的個性兩者南轅北轍，」他的表外甥肯・莫頓（Ken Morton）說：「他的日常生活相當輕浮、懶散、悠閒。每天看《魔法奇兵》，他的肩膀上掛著一堆貓，也許正在同時看一本書或玩填字遊戲。」[34]

正如莫頓所指出的，高栗的日常生活並不非常高栗式。當他沒有彎腰趴在他的繪圖板上時，就是

例行地騎自行車，如此地儀式化，接近癡迷的程度。從一九五六年到一九七九年，高栗幾乎沒有中斷地出席觀賞紐約市芭蕾舞團的演出，這還只是他最為人所知的強迫行為。「我是一個可怕的習慣性生物，」他承認道：[35]「我一遍又一遍地做同樣的事情。如果我的例行工作被打破，我應該會裂解成碎片。」[36]

根據他自己宣稱的，填滿他的日子的慣習意味著一種基本上「毫無特色」的存在。高栗是個書呆子。排隊、在芭蕾舞的帷幕拉起前消磨時間，甚至是走在街上，他都把自己埋進書裡，度過了一生。（他的私人圖書館在他去世時，已經累積超過兩萬一千冊。）他是一個電影迷，每年觀賞多達一千部電影。當然，他還在喬治·巴蘭欽的舞蹈中度過了無數個小時。

這不完全是令人血脈賁張的傳記。畢竟，當這個人被問到他最喜歡的旅程是什麼的時候，他回答說：「看著窗外」；他「從來不明白為什麼人們明知出門相當危險，卻覺得他們喜歡登上珠穆朗瑪峰」。[38] 如果他平安無事的人生使他成為一個特別不合作的人。身為一名獨生子，他天生孤獨、選擇單身，而當採訪者挖得太深時，便使他成為一個特別不太可能的傳記主角，他傾向啪地關上、守口如瓶，他有很好的朋友，但他是否有任何親密友人則是一個開放的問題。除了罕見的例外，他在私人問題方面絕口不提——他的童年、他的父母、他的感情生活。即使那些認識他幾十年的人，也懷疑他們是否真的認識他。

高栗神祕莫測，因為他不想被檢視。他是一個誤導大師，熟練地閃躲直白的問題（關於他的藝術、他的性取向）。他的戲劇角色是那隱藏策略的一部分。（弗雷迪·英格利許〔Freddy English〕，他哈佛圈子的成員，總覺得在維多利亞式的鬍子、飄曳的外套與「數不清的戒指」背後，泰德

〔Ted〕，這是高栗在朋友中常用的名字〕是「一個來自中西部的好男孩」、「讓自己在這樣的外表下表現亮眼」。）

一九八三年，我與那個角色面對面。當時我三十三歲，剛從大學畢業，剛到紐約，在高譚書屋（Gotham BookMart）擔任職員。該書店的老闆安崔亞斯·布朗（Andreas Brown）是將高栗提升到主流教派地位的推手，他出版他的書籍、策畫他的插畫展、根據他的人物角色印刷商品。高栗三不五時來訪，通常是來簽一份新書的限量版。當一位蓄著鬍子、份量有如華特·惠特曼（Walt Whitman）的高大男人翩然經過走道時，我正為一名顧客結清一本書。他正在用幾乎是自我模仿女子氣的音調談笑風生，他的服飾同樣古怪，引人側目的帆布鞋裝束，每個手指都套上戒指、響叮噹的辟邪物，上衣外面套上一件長及地板的毛皮大衣，還染上復活節軟糖的亮黃色。看著這位不可思議的幽靈，我想知道這個偽裝裡面的人是誰。

這本書就是這個問題的答案。

畢竟，高栗對傳記作者來說是個好物，不僅因為他是一位擁有不尋常天分的藝術家，也因為他是一位世界級的怪人。如果他的生活從外表看起來像是一場精心打理的日常運動，那麼他的內心真相會讓人想起生物學家霍爾丹（J. B. S. Haldane）所描述的宇宙：不僅比我們想像的更奇怪，而且比我們能夠想像的更奇怪。[39]可以確定的是，他的人生大部分是活在頁面上，在他用鋼筆和墨水構成的世界中，而且他用大腦完成他大部分的冒險。在很大程度上，藝術即生命。但是高栗的作品也給了我們一個窺視他心靈的孔洞（他的談話與信件亦然）。

這是怎樣的一顆心靈：詩意、俏皮、像路易斯·卡羅的黑暗無厘頭、像愛德華·利爾充滿活力的

笨傻，在失眠夜的守望中通常漠不關心卻傾向憂鬱；超現實主義者、道教、達達主義、神祕、善變，因為邏輯跳躍與自由聯想而忘我，富有即席的見解，他不自覺惱怒的孩子氣、因喜惡而自相矛盾與反覆無常的滑稽可笑。高栗憑藉他無法模仿的高栗式風格吸引著我們——成千上萬個小怪癖使他成為了他。而他永遠是他——完全不受影響的他自己；單一物種，如他的角色費格巴許娃（Figbash），或者在《完全動物園》（The Utter Zoo）中的佐特（Zote），或者更好的是猶豫客，他在同名書中謎樣的另一個自我，一個毛茸茸的、穿著運動鞋的可怕嬰兒，他將一個愛德華時代的家翻轉了。

這和任何一個化身一樣好。高栗是位可疑人物，特別是在童書出版社與童真的康斯托克守護者（Comstockian guardians）看來。但是，他本身充滿懷疑，使他成為一個令人起疑的人：關於他的藝術（「嚴肅看待我的作品是高度的愚蠢」）[40]、他同輩的智人（「我只是不認為人是最終目的」）[41]、自由意志（「你從來沒有真正選擇任何束西。全都是呈現在你面前，然後你在當中做選擇。」）[42]、上帝、浪漫的愛情、語言、生命的意義，任何你想得到的。有時，他甚至懷疑自己的存在：「我總是有一種相當強烈的不真實感。我覺得其他人是以一種與我不同的方式存在。」[43]

然後，從他似乎生長在錯誤的時代，甚至可能出生在錯誤的星球上來看，高栗也是一名猶豫客。總之，他帶著有點自我解嘲的態度，看待人類的處境，或者像是混合了娛樂和困惑的、來自火星的人類學家。「從某個方面來看，我從來不理解人類，或也不明白他們為什麼表現得如此。」他坦白道。[44]

如何探訪一個心靈錯綜複雜的程度有如中國謎盒的男人內心？在接下來的篇幅中，我們將使用心理傳記的工具來理解高栗與他缺席的父親和令人窒息的母親的關係，以及理解一個具有驚人智慧（如

他所忍受施測的多種智商測驗所顯示）的獨生子之終生影響。在解析他對於性取向的糾結情感、關於同志文化的立場，以及他作品中的「怪異」（與否）時，同志史、同志理論，以及王爾德式的唯美主義分析與女子氣的敏感，也將是不可或缺的。熟悉超現實主義的思想將有助於我們解析他的藝術，而對荒唐（作為一種文類）的深入研究，將為他的寫作提供一些啟示。對巴蘭欽、波赫士和貝克特的理解將可派上用場，對亞洲藝術和哲學（特別是道教）的欣賞、對默片的視覺力量、對崇英心態以及強迫收藏家的心理（不僅僅是蒐集物品，也包括概念與圖像）亦然。

然而，無論我們如何仔細地在草坪上尋找腳印，或者在波斯地毯上搜尋血跡，就像他喜愛的阿嘉莎・克莉斯蒂（Agatha Christie）懸疑推理故事中的偵探一樣，愛德華・聖約翰・高栗（Edward St. John Gorey）的奧祕最終是無法解開的。「每個高栗圖畫和每個高栗故事最終都以『有意地缺乏意義』結束，」湯瑪士・克爾文（Thomas Curwen）在《洛杉磯時報》寫道：「他永遠不會想知道，如果他知道，他也就永遠不會說出來。」[45] 「永遠謹慎。蔑視解釋，」高栗在一張寫給安崔亞斯・布朗的明信片中寫道。[46] 我們越深入到樹籬迷宮中，我們越是悄悄地在漫無邊際的莊園廢棄的西翼嘗試開門，他看起來就越難以捉摸。這些並不重要：對高栗來說，未完成也有一半的樂趣。

第一章

可疑的正常童年

芝加哥，一九二五～四四

他的童年是「一個完美平凡的童年」，高栗總是如此堅稱。「我人生中的事件如此稀少、無趣，和任何其他事都無關，」他曾經告訴一位採訪者──毫無疑問他是帶著感情誇張的濃重嘆息說：「深入追究它們是沒意義的。」[2]

但事實是：愛德華・聖約翰・高栗於一九二五年二月二十二日出生在芝加哥的聖路克醫院（St. Luke's Hospital）。父親是愛德華・里歐・高栗（Edward Leo Gorey），那年他二十七歲，是一位報社記者。他入行時是警政記者，報導當地的刑案。從一九二○年到一九三三年，他在赫茲（Hearst）集團的《芝加哥美國晚報》（Chicago Evening American）擔任政治版記者，一九三一年之前，擢升至政治版編輯的職位。後來他轉任公關人員；再後來，擔任市政委員助理。高栗的母親是海倫・蓋爾菲・高栗（Helen Garvey Gorey），高栗出生那年她三十二歲，是家庭主婦。高栗的父母都是愛爾蘭人，

高栗兩歲時，與他的母親海倫・蓋爾菲・高栗（1927）。（伊莉莎白・莫頓提供，私人收藏）

雖然蓋爾菲家族——富有、共和黨人、美國聖公會——是仿中產階級的類型，許多人是從工人階級的民主黨人爬上社經高層，而高栗家族則是虔誠的天主教徒。（當高栗的父母結婚時，蓋爾菲家族這邊有一些雜音，說海倫嫁了一個比她低階層的人。）泰德——這是高栗小時候被叫的名字——是個聰明的小孩，心智正常、討人喜歡，也是書蟲、文化禿鷹（指對藝術與文化有高度興趣的人）、胸懷大志的藝術家。高栗曾就讀芝加哥的法蘭西斯・W・帕克（Francis W. Parker）中學，這是一所依據杜威的教育原理成立的進步主義教育私立學校。他在一九四四年入伍。一九四六年進入哈佛大學。

雖然高栗似乎對於他的家庭背景與他的神祕不夠搭配而感到遺憾，感嘆他「沒有在一間寬敞的維多利亞式房子裡長大」，他的童年「比我想像的快樂一點。我回首想著，『喔，詩意的我』，」但那就不是真的。我和其他每個人一樣，在外面玩踢罐子。」[3]

當然，他很擅長讓偵探失去線索。當一位採訪者嗅到高栗的童年這個主題時，他便帶著他的對話者離題，讓他丈二金剛摸不著頭腦，或者用一個假正經的俏皮話，把問題拋到一邊：問他小時候是什麼樣子，高栗回答說，「小」。[4] 當其他方法都逃避不成功，他就訴諸健忘症。「過去的已經過去了，」他宣稱，以此關上了這個話題。[5]

但是過去從來不會過去，不是在潛意識的黑暗房間裡；在那裡，隨著歲月過去，我們的童年記憶變得更加生動，而不是更少；當然也不會存在哥德小說中，在那裡，被壓抑的過去總是回來縈繞著我們。高栗大部分的故事，無論它是什麼——存在主義者、荒誕主義者、超現實主義者——都是不可避免的哥德式。全部都是關於過去，從它的時期設定到古代語言，再到高栗使用過時的文類（清教徒讀本、狄更斯的催淚劇、默片情節劇）講述故事的明顯事實。

事實證明，高栗自己的故事充滿了懸而未決的謎題和隱藏的祕密，就像任何好的謎團一樣。可以肯定，他的童年看起來「令人懷疑地」正常。並非如此。

* * *

三歲半時自己學會閱讀，並愛上維多利亞時期的小說很正常嗎？高栗沒有辜負早熟獨生子的神話，在五歲到七歲之間，就讀了《德古拉》（Dracula）和路易斯・卡羅的《愛麗絲夢遊仙境》、《愛麗絲鏡中奇遇》（Through the Looking-Glass）──而且是在同一個月──緊隨其後的是《科學怪人》。他說，《德古拉》把他嚇死了。八歲之前，他已經讀了雨果的選集，他說，回想起來，這是一項艱苦的工作，甚至連高栗自己都覺得困惑。「氣仿！」是他的成人判決書。「但是我還記得我八歲的時候，有一本雨果的書從我的小手被強行拿走，好讓我可以好好吃頓晚餐。」6

當大部分的我們還在努力看懂《夏綠蒂的網》時，高栗對《德古拉》和《科學怪人》的迷戀即是一種預兆：哥德式的敏感性深深地烙印在他的作品中。他與《德古拉》的相遇尤其具有預言性，不僅因為哥德式的蝙蝠翅膀影子在他的美學中俯拾皆是，也因為他最大的商業成功要歸功於血腥。高栗為布拉姆・斯托克（Bram Stoker）小說改編的百老匯戲劇設計服裝和布景，使他成為一九七七年曼哈頓戲劇圈的翹楚，並讓他買下了位於科德角的房子。

對於像他這樣正在萌芽階段的視覺高手來說，同樣重要的是他小時候讀過的書裡的插畫。他回

憶道：「我們有一個非常可怕的東西，叫做『狄更斯的兒童故事』（Child Stories From Dickens），是用彩色平版印刷的。」「裡面很多人死掉……小耐兒（Little Nell）、《尼古拉斯‧尼克貝》裡的史麥克（Smike）。我對它的印象還是很恐怖。」[7]

他愛上了歐內斯特‧謝潑德（Ernest Shepard）為米恩（A. A. Milne）《小熊維尼》系列繪製的解嘲、精緻線條的精美畫作，以及坦尼爾為《愛麗絲》系列繪製的精細鋼筆畫。難怪他長大後成為一位線條的藝術家。「線條畫是我的天分所在，」他在一九七八年的一次採訪中宣稱。[8]高栗的作品中，最讓人眼前一亮的是他令人著迷的筆墨技術。仔細觀察，你幾乎可以看到百萬個小筆觸的蔓延。你之前在某處看到過這種紋理，這是一種十字交叉的緊密網格。然後你突然發現……這個人正在做的手繪雕刻。你正看到的，在所有不可思議的均勻點彩和交叉影線中，是通常以雕刻工具手工做出的效果之模仿：雕刻刀、銼刀、輪盤、磨光機。高栗的藝術表現出一種詼諧的眼光，讓我們誤以為他的圖畫是雕刻作品，明顯是維多利亞或愛德華時代的作品，毫無疑問是一位已經往生很久的英國人所畫的。

根據高栗的說法，他的作品中「維多利亞與愛德華的面向」源自「我所看過的所有十九世紀小說，以及十九世紀的木刻與插畫。」[9]但還有吸引他的一種更不可捉摸的特質，十九世紀插畫經過時間考驗後呈現的「奇異的弦外之音」。[10]維多利亞時代見證了大眾傳播媒體的誕生，使英國社會氾濫著大量生產的圖像。那些圖像中有許多幅作品仍以某種形式隨處可見，而高栗則被來自一個死亡世界所播送的神祕性所吸引——明確地說，是溫馨與詭異的結合，佛洛伊德稱之為「unheimlich」（字面上的意思是「不舒服的」）。

他認為，同樣的特質吸引了超現實藝術家麥斯‧恩斯特（Max Ernst），他利用剪刀與拼貼，從維

多利亞與愛德華時期的科學期刊、自然史雜誌、郵購目錄與低俗文學，創造出夢幻般的小品。高栗受恩斯特沒有文字、沒有情節的「拼貼小說」影響很深，當中《慈善的一週》（Une Semaine de Bonté，一九三四）是最為人所知的。恩斯特的圖像以黑白版畫無縫接合，像是拍在某種無意識外景的默片場景：一位有著蝙蝠翅膀的女士無視於她旁邊的海底怪獸，在一張無扶手沙發上哭泣；一個有著虎頭的男子揮舞著一顆剛剛從斷頭台取下的斷頭。「我對它（十九世紀插畫）非常著迷，我猜想與麥斯·恩斯特一樣著迷，」高栗說：「我的意思是，所有恩斯特在他的拼貼畫裡使用的東西，對十九世紀翻閱女性雜誌的人來說，不可能看起來充滿凶兆。當然，不管怎樣，它們現在看起來就是充滿凶兆。即使是最無害的聖誕年冊也充滿了最憂傷、不祥的版畫。」[11]

＊　＊　＊

高栗開始畫畫的時間，比他開始閱讀的時間還早，大約是在一歲半。[12]「我第一幅畫畫的是過去經過我外祖父母家旁邊的火車，」他回憶道。[13] 班傑明·聖約翰·蓋爾菲（Benjamin St. John Garvey）與普汝（Prue，是高栗的繼外祖母海倫·格倫·蓋爾菲〔Helen Grene Garvey〕在家族內的稱呼）住在溫索坡港（Winthrop Harbor），芝加哥北部、密西根湖畔一個富裕的郊區。他們的房子位在一座峭壁上，可以俯瞰芝加哥與西北鐵路。回顧距離五十年前嬰幼兒時期的畫作，他說：「這個組合是各種香腸形狀組合起來的。有火車車廂的香腸、輪子的香腸、窗戶的香腸。」[14]

比起父親這邊的親戚，高栗比較常看見母親這邊的親戚，而且似乎對於造訪溫索坡港有一段美好

的回憶：家族照片裡可以看見他蹲在一個觀賞的池塘邊，探看一片艦隊般的蓮花葉，當外祖父在庭院裡割草時，他跟在他的身邊小跑步。

所有這些，都是高栗向訪問者所確認，他過的是一個令人失望的「典型的那種中西部的童年」[15]。然而，在他出生之前，他的外祖父母已經上演了一個必然讓蓋爾菲家族蒙羞的哥德式橋段，尤其因為芝加哥報紙讓它登上了頭版。（外祖父班傑明是伊利諾貝爾電信公司的副總裁，因而他的婚姻情節劇使報紙銷量大增。）任何蛛絲馬跡是否爬進了當時還是小孩的高栗的意識裡，我們不得而知，雖然我們很想為占據他大部分作品的某種被壓抑的東西尋找源頭──鬼祟的目光與逃避的眼神──大人們在門後上演的私語。

高栗的外祖母瑪麗‧艾利絲‧布拉克森‧蓋爾菲（Mary Ellis Blocksom Garvey）於一九一五年與他的外祖父離婚；這是一段受到強迫留滯療養院的瘋狂指控與反指控所重擊的婚姻，最後潦草收場。高栗的外祖母稱，在這間療養院裡，她被迫穿上危險精神病患穿的緊身衣，行動受到限制，而且孤獨一人，備受煎熬。「穿著緊身衣的妻子斷定說：『他們想把我逼瘋。』」《芝加哥稽查員報》（Chicago Examiner）誇大地報導：「她宣稱，這位電話界名人把她關在療養院，直到理由消失。」[16]

這場離婚縫合了蓋爾菲家子女的不合。高栗的表姊伊莉莎白‧莫頓（Elizabeth Morton，大家稱呼她的綽號「史姬」［Skee］）＊記得高栗說起他的母親與兄弟姊妹爭吵的事。史姬的姊妹，艾莉諾‧蓋爾菲（Eleanor Garvey）覺得「那是一個相當暴戾的家庭」。

當有訪問者問高栗，他是否是家中獨子，他說：「是的。而且在我的童年，我喜歡讀十九世紀小說，裡面的家庭通常有十二個孩子。」[17] 然後，他吸一口氣緊接著說：「但是我想，我沒有兄弟姊

妹，這樣也很好。我看到我自己的家族裡，我的母親和她的兩個兄弟和兩個姊妹總是在爭吵。有如此多摻雜的情感。後來我的外祖母發瘋了，消失了很長一段時間。」（瘋癲與瘋人院在高栗作品中反覆出現：在《惡作劇》〔The Object-Lesson〕裡，一座精神病院座落在一個孤零零的山丘；《手搖車》裡的主角監視一位神祕的人物，她可能是、也可能不是失蹤的奈莉・菲林〔Nellie Flim〕，「正在『雜草避難所，發笑學園』的庭園裡散步」；《鍍金的蝙蝠》〔The Gilded Bat〕裡的芭蕾舞老師特雷皮多夫斯卡夫人〔Madame Trepidovska〕失去了理智，「必須被移送到私人的精神病院」；在《藍色的肉凍》裡偷襲卡維格利亞夫人〔Madame Caviglia〕，精神失常的歌劇迷賈斯伯・安克爾〔Jasper Ankle〕，「得送去一間沒有唱機的精神病院」；《歐德里─高爾的遺產》〔The Awdrey-Gore Legacy〕中被紀念的隱居懸疑小說作家，也許有也或許沒有躲進「一間私人精神病院」；等等。）

在高栗生命的後期，他將艾莉諾與史姬當成替代的姊妹。「我覺得我好像是他的妹妹，」史姬說：「因為我們從來沒有兄弟，而他從來沒有任何手足……」她說得愈來愈小聲，語氣中的深情不會有錯：「我認為，這是為什麼他喜歡在這裡，因為這樣很像有姊妹，」她認為。（「這裡」，她指的是科德角，從一九四八年起，高栗都與他的蓋爾菲表姊妹們一起度過夏天，而從一九八三年起長住在這裡。）在高栗的故事裡，表兄弟姊妹是最常出現的家族關係；你可以想想當中的道理。

高栗堅稱「比我想像的還快樂」的童年，其實也曾受自己的父母緊張婚姻的困擾。蓋爾菲家族渴望富貴的尖苛，與高栗家族工人階級的愛爾蘭性格，兩者之間的摩擦讓事情更複雜。誰知道高栗是如

* 這個名字的由來是報紙的長期連載漫畫《加索林巷》（Gasoline）裡，被人放在門階上的棄嬰史姬辛克斯（Skeenix）。

何從他在溫索坡港郊區富裕外祖父的愉快生活，轉換到高栗家族親戚街角酒吧的世界？

不令人意外，在高栗的世界，家庭的群體心理——夫妻之間的關係、親子之間的互動——形成了極度的焦慮。父母通常缺席或者誇張地心不在焉，如《懷念的拜訪》（The Remembered Visit）中，卓西拉（Drusilla）的父母，他們「因為某種原因」，有一天早上「沒帶著她就出門了」，而且從來沒有再回來。當然，疏忽的父母在高栗多種類型的故事中，算是相當受到偏愛，無情的父母，在《傾斜的閣樓》（The Listing Attic）裡有一堆問題：那位「伊令（Ealing）的年輕女士」把她兩週大的小孩丟在天花板上……以甩開一種奇怪、鋪天蓋地而來的感覺」；道格羅達爾格公爵（Duke of Daguerrodargue）命令僕人丟掉那個在分娩過程中差點害死他妻子的粉嫩柔弱的初生嬰兒；還有那位「愛德華時代的父親名叫戚沖沖／他的孩子激得他怒氣沖沖」，以至於他想「拿根擊棍把他們趕走」。

生長在家中，大人難以捉摸的孩子，他們的情感也變得複雜、不可預測，他們學到閉起嘴巴、維持無表情是「自保」的捷徑。（把自己埋進書堆是另一種讓自己隱形的方法。）高栗的人物幾乎是完全沒有表情的，他們的嘴巴雙唇緊閉成一條線；他們極少與人有目光接觸，避免洩漏情感。對話幾乎前後不連貫；空氣中瀰漫著尷尬的寂靜。疏離與情感平淡是常態。

在高栗的書中，唯一真正快樂的關係，存在於人與動物之間：在《奧斯比克鳥》（The Osbick Bird）裡安布勒斯・芬比（Emblus Fingby）與他的鳥類朋友；《失去的獅子》（The Lost Lions）中哈米許（Hamish）與他的獅子；《失而復得的盒飾吊墜》（The Retrieved Locket）中費卜利夫妻（Mr. and Mrs. Fibley）與他們的狗，在他們的小女嬰從搖籃裡消失後，他們就把牠視為替代的孩子。這些完全不令人驚訝：高栗對他的貓之喜愛，至少和他對最親近的人類朋友一樣深，也許還更深。當《浮華世

界》（Vanity Fair）雜誌問他：「你一生中最愛的是什麼，或者是誰？」他回答：「貓。」[18] 也許，最溫暖的情感連結是在動物之間，如《甲蟲書》（The Bug Book），這是高栗的著作中唯一有明顯快樂結局的故事，在故事裡，一對藍色甲蟲住在一個杯口有裂痕的茶杯裡，牠們與一些紅色和黃色甲蟲「維持最友善的關係」，經常彼此召喚，開歡樂派對。（牠們全是表兄弟姊妹或堂兄弟姊妹。）

*　*　*

一九三一年，另一件不完全尋常的意外擾亂了高栗「完全普通」的童年平靜的表面。當時他六歲，但是他智力超群，讓他跳過了一年級，以二年級學生的身分報到。這所學校不確定是哪一間學校，是一所教區學校；高栗已受洗為天主教徒。這間名為聖什麼的學校（沒有人知道他就讀的是芝加哥哪一所教區學校），第一眼看起來就讓他厭惡。「我痛恨上教堂，我記得曾在教堂裡嘔吐，」他回憶道：「我沒有完成我的第一次聖餐儀式，因為我長了水痘或是麻疹那一類的東西，結束了我與天主教會的因緣一場。」[19]

把高栗這場可疑的適時疾病，視為在信仰上的裁決點，這樣的吸引力是很大的，尤其是對照他在回答「你是否是一個有信仰的人」這個問題時，他會簡單扼要地回答：「不是。」[20] 他宣稱，他在天主教學校的短暫停留並未在他身上留下尋常的心理聖痕——「我不像很多我認識的人，他們顯然一輩子受其影響，我不是一個背棄天主教信仰的天主教徒」——但這段經歷似乎永遠將他置於有組織的宗教門外了。[21]

一種細微的反教會張力在高栗的作品中經常可見：吸食太多古柯鹼而糊塗的助理牧師把小孩打

死、修女被惡魔附身、牧師遭遇不幸的事。在高栗的天地裡，過於虔誠似乎會受到懲罰：小亨利・克

蘭普（Little Henry Clump），高栗一九六六年同名書中的「虔誠嬰兒」，被巨大的冰雹擊中，在致命

的寒冷中死去，在他的墳墓中腐壞，所有這些使得敘事者確定亨利已經得到他的報償，而這對於無神

論者而言，則像是一條笑紋。一九四九年高栗撰寫一本從來沒有機會畫插畫的故事《有斑點的聖梅莉

莎》（Saint Melissa the Mottled，高栗死後由 Bloomsbury 出版，使用其他本書沒用過的圖畫），是一則

哥德式的聖徒傳記，講述的是一位修女並非以善行聞名，而是以毀滅的奇蹟出名。梅莉莎被賦予了包

括吹箭筒矢的暗黑伎倆，她適時地晉升為「超自然的瑣事」，例如暗綠公爵（Duke of Dimgreen）手

臂的萎縮、一隻海鷗攻擊兩位年輕女子。她死的時候，成為隨機毀滅的守護神。如果你和高栗一樣相

信「生命基本上呢，是無聊而且危險的，那麼，她就是那種你可以想像得到的守護神。在任何時刻，

地板可能會裂開。當然，它幾乎從來沒有這樣；這也就是導致生命如此無聊的原因」。[22]

＊　　＊　　＊

事實上，在高栗的早年，地板一直是裂開的。

例如，在不怎麼順利的教區學校經歷後，他的父母把他送到佛羅里達州的布雷登頓（Bradenton），

這是位於坦帕（Tampa）與薩拉索塔（Sarasota）之間的一座小城市，與他的蓋爾菲外祖父母住了一年。

為什麼？如天主教神學中所說，這是一個謎。

一九三二年秋天，他進入了布雷登頓的巴拉爾德小學（Ballard Elementary）。他似乎在這個異域小心翼翼地著陸：他交了一些新朋友、有一隻叫米茲（Mits）的狗，是報紙漫畫的忠實讀者（「我蒐集所有的星期天漫畫，但我希望妳給我每天的，」他這麼寫給他的母親），而且學校功課名列前茅。[23]

但是一九三二年十二月一張他與外祖父班傑明‧蓋爾菲的照片，說了另一則故事。外祖父坐在應該是蓋爾菲家的門廊或露台的搖椅上，透過金屬邊的眼鏡慈祥地看著他腿上的狗，輕輕拍著牠；米茲——這隻一定是米茲——拱起牠的背，心滿意足。高栗站在他身後，一隻手適時放在外祖父的肩膀上。他以同對穿透的眼神看著我們，與我們在他成年後擺好姿勢所拍攝的照片裡同樣不苟言笑的神態。就我所知，這是高栗以明顯富有感情的姿勢碰觸某個人的照片。

一九三三年五月，八歲的高栗回到芝加哥，但又被打包送往一個名為「O-Ki-Hi」的童軍夏令營過夜，這是一個「可怕的」經驗，最後他全部的時間都在門廊上讀《羅浮男孩》（*Rover Boys*）*。[24]

———

＊【譯註】一八九九─一九二六年在美國出版的青少年冒險小說。

七歲時的高栗與他的外祖父班傑明‧S‧蓋爾菲在佛羅里達州的布雷登頓，1932年12月。（伊莉莎白‧莫頓，私人收藏）

顯然，在他的人生中有非常多的不可預測性與不可解釋性，激發了他生為一位藝術家的人生目標，要讓每個人「盡可能地不安，因為世界正是如此」。「我們很常搬家──我從來不明白為什麼，」他六十七歲時告訴一位採訪者：「我們在芝加哥的羅傑斯公園（Rogers Park）搬來搬去，從一條街搬到另一條街，幾乎年年如此。」[25]一九四四年六月，在他離開芝加哥、前往鹽湖城外的道格威試驗場（Dugway Proving Ground）軍事基地之前，他至少搬了十一個地方⋯兩個在海德公園、五個在羅傑斯公園、兩個在威爾美特（Wilmette）郊區的北岸，一個在芝加哥舊城區附近（馬歇爾廣場花園公寓〔Marshal Field Garden Apartments〕），還有一個在芝加哥的湖景（Lakeview）社區。[26]他被送往佛羅里達州兩次，第二次是去邁阿密，一九三七年時，他讀了這裡的羅伯・E・李學校（Robert E. Lee School）；一九三八年夏天，又返回芝加哥。加總起來，在他進入中學前，讀了五所小學。

後來的人生裡，高栗以不變的例行公事來安排他每天的生活，其中有些儀式化到瀕臨強迫症的程度。我們很難不把它們視為對他早年無根生活的反應──他經常體驗到的，原本拴鏈自我的存在之錨，是不確定、焦慮的「不真實」，「隨波逐流」。即使不是醫學用語，口語上也會說是強迫，高栗每日的儀式也許提供了一種保證的可預測性，因而也是一種安定感，尤其是對一個童年時期不斷突然被顛覆天地，遭遇經常性、無法解釋的干擾的這種人。

在七十歲時回顧這些，高栗仍然無法理解他的家在城市裡隨機遷徙的道理。「我從來沒有明白這件事。我的意思是，有一度我在小學跳過了兩級，但我上了五所不同的小學，所以我一直在換學校⋯⋯我不喜歡這樣。我厭惡搬家，但我們一直在做這件事。有時候我們只是搬到隔壁街區的另一間公寓；這真是非常怪異。」[27]

一九三三年，經濟大蕭條如低空雲層般懸在每個人的心坎上，為美國的樂觀主義蒙上一層陰影。

＊　＊　＊

那一年美國的經濟踢到鐵板，每四個工人就有一人失掉工作。然後，發生了綁架林白家（Lindbergh）嬰兒的驚世噩夢。一年前的五月，全國民眾都讀到了一則新聞：一位卡車司機無意間發現一具已嚴重腐爛的嬰兒屍體，部分被肢解、頭部被重擊凹陷。查爾斯·林白（Charles Lidbergh）是全世界最知名的人物之一；他們的小孩於一九三二年三月一日被綁架，林白家人與綁匪徒勞無功的談判過程抓住了整個美國，林白家嬰兒殘骸血淋淋地被發現後的緝捕歹徒工作亦然。

高栗對這宗報紙為它冠上的「世紀犯罪」，不可能毫無知覺。也許他和他未來的中學同學瓊·密契爾（Joan Mitchell）一樣，在《芝加哥每日新聞報》（The Chicago Daily News）追蹤了這起駭人故事的發展：嬰兒在深夜裡從床上被抱走，令人毛骨悚然的、幾乎是文盲寫的、錯字連篇的勒索信（「緊告你不可以工開任可消息，或者通之緊察」）。[28] 密契爾也因為害怕妖怪附身而生病了。而這也不是沒有原因的：她的家庭很富有，而且在大蕭條時期，伊利諾州是綁架案的原爆點。富人那裡的勒索贖金是當地幫派分子垂涎的肥肉，他們光是在一九三〇年與一九三二年就綁了超過四百位受害人，比美國任何其他州都還多。[29] 高栗小書中的綁架案——《倒楣的小孩》裡，夏綠蒂·蘇菲亞（Charlotte Sophia）被一個凶惡的歹徒帶走；《昆蟲之神》（The Insect God）中，米莉森·福拉斯特里（Millicent Frastley）被一個和人類一樣高大的昆蟲抓走；在《可怕的情侶》（The Loathsome Couple）中，伊皮·卡爾皮托德（Eepie Carpetrod）被一個連續殺人犯引入她的死口；《著魔的溫壺套》（The Haunted Tea-

Cosy）中，阿弗瑞達‧史康波（Alfreda Scumble）「被吉普賽人從露台帶走了靈魂」──這些也許都是創傷後的夢魘以黑色喜劇的方式重生。

高栗對日常生活裡恐怖事件的感知，也許因為他父親身為犯罪報導記者而強化了。在高栗出生前，他的父親愛德‧高栗報導的是政治新聞，但不難想像年幼的高栗偷聽到他父親回想他在警察巡邏區域的見聞，寫下如班‧赫須特（Ben Hecht）在《芝加哥每日刊》（Chicago Daily Journal）的那種故事──駭人聽聞的故事像是「金尼斯太太（Mrs. Ginns）經營了一間孤兒院，平均每年殺害十名孩童，」或者講到一個傢伙謀殺了他的妻子、砍斷她的頭，然後如赫須特回憶的，「用頭骨做了一個菸草甕。」[30] 更有甚者，愛德‧高栗應該是日報的嗜讀者；我們很容易想像他的兒子被父親晨報上斗大的黑字頭條所吸引，也不在乎頭版的血腥照片。年幼的高栗是否在早餐桌上培養出他對真實犯罪的胃口？他敘述他的故事時使用的沉著語氣，不論是關於致命的錠劑、精神失常的表妹、討人厭的夫妻，簡潔、聲明式的句子、就事論事的正經八百，聽起來就像模仿警察轄區報導的撲克臉搞笑。

同時間，不可否認地，在他「揉合成一團的維多利亞小說」裡，呼應了十九世紀的小說，當中有私語的密謀和掩蓋的醜聞。高栗小規模的情節劇也要歸功於維多利亞時期英格蘭的廉價恐怖或神怪小說──這是一種便宜的、有殘酷插畫的小冊子，以犯罪為情節的連環故事集。然後，還有海倫與愛德‧高栗閱讀的大量偵探小說。「我的父母都是懸疑故事迷，」高栗回憶道：「而我自己也讀了好幾千本。」[31] 阿嘉莎‧克莉斯蒂、奈歐‧馬許（Ngaio Marsh）、瑪格麗‧阿林厄姆（Margery Allingham）與桃樂絲‧塞耶斯（Dorothy Sayers）都在高栗的想像中留下印記──尤其是克莉斯蒂的書，融合了典型英國溫馨的家庭生活與廉價恐怖小說的駭人。「既陰森又溫馨」，高栗這麼稱它。[32]

克莉斯蒂成為高栗一生的迷戀，而她在溫壺套上陰森恐怖的嘗試，其影響力無所不在。高栗對犯罪女王的忠誠是絕對的，不受時間流逝的干擾，對其他人的不屑表情也無動於衷。「阿嘉莎‧克莉斯蒂仍然是我在全世界最喜愛的作家，」他這麼承認。克莉斯蒂的死讓他傷心欲絕：「我想⋯我無法繼續了。」[35]

每本書「大約五次」，他這麼承認。他到七十三歲時，已經讀了她的[33]他快六十歲的時候這麼說。[34]

當然，高栗生長在禁酒令時期的芝加哥——用新聞社的行話說，稱為「謀殺案之城」。在他大部分的童年，艾爾‧卡彭（Al Capone）* 與他的對手使芝加哥人的心靈生活看起來像是那時期電影中令人暈眩的頭條剪輯影像。如情人節大屠殺那樣，殺手把敵對的幫派分子靠在車庫牆邊站成一列、然後以機關槍掃射的血泊慘案，久久縈繞在大眾的腦海中。

生活在他那個時代與地點，加上他父親在警察轄區的日子，當高栗被問到為什麼「赤裸的暴力、恐怖與驚駭是他作品中不可避免的焦點」時，他回答：「我寫的是日常生活。」[36]

＊　＊　＊

一九三四年四月十六日左右，高栗一家從羅傑斯公園北邊（North Side）鄰近地區的哥倫比亞巷一二五六號，搬到了威爾美特郊區，溫暖舒適、綠樹成蔭的北岸（North Shore）。（我們對高栗在哥倫比亞巷的生活所知不多，除了他在喬埃斯‧基爾姆小學【Joyce Klmer Elementary School】就讀四年

───────────

＊【譯註】艾爾‧卡彭：美國黑幫成員，在美國禁酒令時期有了名氣，成為芝加哥犯罪集團聯合創始人和老大。

級，這所小學距離高栗家的紅磚公寓走路不遠，而且他在他的成績單上，全部都得到優等。[37]

這次的搬家是最詭異的一次，因為他的父親剛換了一份新工作，不是在威爾美特，而是在芝加哥市中心。一九三三年，他轉換跑道，擔任兩間豪華飯店的公關主任，這兩間飯店分別是德瑞克飯店（The Drake）和黑石飯店（The Blackstone）。這兩間飯店都是高雅的代名詞，專門招待訂購大瓶香檳、出手闊綽、密室交易的人，甚至是總統。為什麼高栗的父親把全家搬到距離工作地點更遠、城市北邊的郊區，實在令人費解。

也許他想為家人提供更好的生活，如北岸房仲業者廣告的優雅生活。高栗家租的是位在西威爾美特華盛頓巷一五〇六號「一間方形象灰色的紙灰粉刷房子」，「二樓有一間日光室，四面均有採光，」高栗回憶道。[38] 一九三四年秋天，他進了亞瑟‧H‧霍華德學校（Arthur H. Howard School），銜接小學與中學。這所學校涵蓋幼兒園到八年級。他當時九歲。他是怎麼跳過五年級的，我們不知道；假設他通過了考試吧。如同在布雷登頓一樣，高栗很適應。「他的表現很優異⋯⋯顯然輕而易舉，社交方面也適應得很好，」他的家庭教師薇若拉‧泰爾曼（Viola Therman）在他一九三五年的春季成績單

高栗與他的父親愛德華‧里歐‧高栗在伊利諾州威爾美特，約攝於1934-36年之間。當時他大約九至十一歲。（伊莉莎白‧莫頓，私人收藏）

上這麼寫。[39] 她寫道，她「很期待要看（他）正在規畫的偶戲活動計畫完成時是什麼樣子」——透露出高栗喜愛偶戲的特質以及他所著迷的事物，在他生命的晚期，就是以偶戲的方式，用他的手偶劇團——「斯多噶劇場」（Le Théâtricule Stoïque）——在科德角的劇場上演。

一九三六年六月，高栗一家人又在同一個鎮上搬家，這次搬到了第五街五○六號的林登脊（Linden Crest）公寓，距離第四街的林登艾爾（Linden El）站只有一個街區。

那年九月，高栗進入附近拜倫·C·史托普學校（Byron C. Stolp）的九年級，比起到霍華德學校，從新家走到這裡比較近。成年後以不熱中聚會聞名的高栗，在中學時倒是典型愛熱鬧的人：在一九三六至三七年的史托普名為《影子》（Shadows）的年刊中，他的照片旁邊，可以看到他是學生會主席，同時也是打字社、莎士比亞社、合唱團，當然尤其也是美術社的成員。

高栗在史托普學校的美術社老師是艾弗瑞特·桑德斯（Everett Saunders），他是前「華盛頓藝術計畫」（Washington Project for the Arts）的畫家，也是一位致力於提拔未來藝術家的心靈導師。桑德斯督導美術社，其成員包括華倫·麥肯金（Warren MacKenzie），他後來成為一位陶藝大師，他所創作的日本風陶藝以其沉潛之美受到讚賞。同樣等級的，不太可能一一細數的，是查爾頓·海斯頓（Charlton Heston）。麥肯金目前高齡九十，他還記得海斯頓是「一個真正會擺姿勢的人」，這個描述由海斯頓在史托普年刊的照片裡得到印證，當中這位未來的救世主就展現了一種將頭髮上梳的髮型、一副指日可待的模樣，還有八年級生的酷帥眼神。（根據高栗的朋友亞歷山大·瑟魯所說，「高栗總是一副長臉，而查爾頓·海斯頓則是『我們這一代的演員，』」這是什麼意思呢？）[40]

共同編輯一九三七年《影子》年刊的麥肯金還記得高栗為年刊社團頁畫的「實在好笑」的卡通

漫畫。高栗畫了九張滿滿的線條畫，其中一幅是一隻貓躺在一位藝術家的工作服與貝雷帽上，拿著一個調色盤和一枝還在滴水的水彩筆（這是為美術社畫的）；一隻畫了眼影的貓、冒汗的子彈，站起身子要對抗可惡的截稿時間（這是為記者社畫的）；一隻羅密歐貓戴著文藝復興時期的帽子，淚流滿面地在新月下的陽台上踱步（這是為莎士比亞社畫的）。這些畫很可愛，大有喪安‧瓦許‧安格倫德（Joan Walsh Anglund）遇上《阿羅有枝彩色筆》（Harold and the Purple Crayon）的趣味，與我們對高栗風格的印象大相逕庭。

同時，這些插圖也預示了我們所認識的高栗在服裝方面的一絲不苟——他對花樣的喜愛（方格花紋、格子、條紋）已經很明顯——而且在陰影方面，不會看錯他對簡潔平行線的偏愛，而不是模糊一片或純黑的方式。高栗的插畫有一種天真的魅力，不會因為出自一個十二歲孩子傑出的自信而被削弱。「他的作品全有一種共同的感覺，」麥肯金回憶道：「而負責督導年刊的老師——桑德斯——說，『嗯，（他的畫作）將會成為今年年刊的主題，它們確實是，而且它們很棒。』」

* * *

似乎沒有人知道海倫與愛德‧高栗離婚的確切時間，雖然差不多每個人都同意是在一九三六年。一位高栗在林登新月公寓認識的朋友貝蒂‧考德威爾（Betty Caldwell），當時還是貝蒂‧柏恩（Betty Burns），記得那「難過的一天」，當時她告訴他：「泰德，我不能再見到你了。我們要去旅行；要出門兩星期。」而他說：「貝蒂，情況比這個慘多了。我媽媽和爸爸離婚。我們要搬去佛羅里達。」一

九三七年六月從八年級畢業後，十月七日，高栗就和他母親前往佛羅里達了。

當時以及在那之後，高栗對於父母離婚這件事就絕口不提了。除了隨口說過比起父母離婚前，他在他們離婚後還比較常見到他們；他對整件事都保持緘默，尤其是對於他身為一個小孩所體驗的心理負面影響問題。「我不認為我有注意到他們分開了，」在一九九一年一場訪談中，他荒謬地宣稱。

在四年的日記裡，高栗不太提及他的父親，也許是因為他們沒有聯絡，也有可能是因為他們從來就不親密，也許是因為愛德·高栗的離開其實蒙上了醜聞。

當高栗的父親離開海倫，也就是在一九三七年六月的某個時候，他遇到了另一個女人：可琳娜·穆拉（Corinna Mura），一位彈奏吉他、演唱西班牙風味情歌的歌手。一九三六那年她三十四歲，愛德四十歲。他們很可能是在黑石飯店認識的：穆拉在鎮上時，會在夜總會駐唱。除了擔任夜總會歌手，她偶爾也在電影中串角。例如在電影《北非諜影》開演大約半小時後⋯在瑞克咖啡店裡黑髮的歌手，從這一桌唱到另一桌，當她用吟遊詩人風引吭唱起〈玫瑰探戈〉（Tango Delle Rose），所有人都激動到哽咽。她再次出場，是在激情的場景中，混在高唱《馬賽進行曲》的市民中的女高音。

在螢幕上與像〈卡洛塔〉（Carlotta，一九四四年百老匯音樂劇《兩傻墨西哥巡遊》（Mexican

電影《北非諜影》（1942）裡的可琳娜·穆拉。（Warner Bros./ Photofest, Inc.）

Hayride）原聲帶的其中一首歌曲）的錄音，穆拉本人是充滿魅力的拉丁人——在當時秀場順口溜裡的一位「西班牙女歌手」，在那個時代，「西班牙人」用來通稱任何我們今天所稱的拉丁族裔。[42]

老實說，穆拉生於德州棕木（Brownwood），原名是可琳‧康斯坦斯‧沃爾（Corynne Constance Wall，其中 Wall 的英文字義為「牆」），父親是大衛‧沃爾（David Wall），母親是莉莉安‧沃爾（Lillian Wall，原姓氏為瓊斯〔Jones〕）。（穆拉〔Mura〕即是西班牙語「牆」〔muro〕的陰性。）她的拉丁形象滿足了美國白人對有色但無威脅性的他族之幻想——「一個有尊嚴的美國女孩」，「具有拉丁人的歡樂性格」（如一份報紙人物側寫所描述的），具有足夠的「文化涵養」，可以唱歌劇，但依然夠「墨西哥」，能夠帶領聽眾走上墨西哥的方向。[43] 據說，她對拉丁美洲的音樂傳統與文化是真心的。她巡迴南美洲，根據女兒伊馮‧基基‧雷諾斯（Yvonne "kiki" Reynolds）的說法，在那裡，「他們絕對地愛她」——這不只說明了她的才華，也說明了她與聽眾真實的親密關係，畢竟她一句西班牙文都不會說。（她用拼音的方式學習西班牙歌曲。）

一九三七年六月二日，高栗的父親在德州的奧斯丁「低調地結婚了」，他在給朋友的一封信裡這麼說。[44] 那年的十月之前，高栗與他的母親正準備前往佛羅里達。他在他的旅行日記裡，用綠色蠟筆標出他們的開車路線。一如以往，他在日記中幾乎沒有吐露任何事，即使他再次被連根拔起，遠離他的家和朋友，即使有著父母離異與外祖父過世的情緒動盪。（班傑明‧聖約翰‧蓋爾菲在一九三六年高栗生日的隔天往生，就在與他講電話後不久。）

一九三七年十一月，高栗與母親抵達邁阿密，搬進母親海倫的姊妹露絲（Ruth）的家——當時她的全名是露絲‧蓋爾菲‧雷亞克（Ruth Garvey Reark）——和她的孩子喬埃絲（Joyce）與約翰

（John，大家叫他「傑克」）同住。雷亞克一家住在高栗的外祖母瑪麗‧艾利絲‧布拉克森‧蓋爾菲在她與高栗的外祖父離婚後買的房子裡。高栗母子住在一個有一間臥室和一間浴室的「獨立套房」中，也有自己的紗窗門廊。[45]（值得注意的是，對一個面臨青春期分界的男孩，與母親同睡一間臥室可能相當怪異。）

第一眼見到高栗，他給雷亞克表姊弟的印象，是一個被溺愛的生物──「小公子」，如果他是「在芝加哥的大樓中長大的」，而且「被女性溺愛」，喬埃絲這麼形容。「我們有點欺負他，」她承認，並回想起她的「海倫阿姨對我和弟弟相當驚訝。我母親總是認為（泰德的母親）過度保護他……普汝和海倫太寵愛泰德了。她認為這樣是不好的──太多女性的影響。也許他需要離開他母親。」喬埃絲清楚記得海倫阿姨一本正經地告訴她的外甥和外甥女，她的小寶貝的智商是一六五。「我記得當她告訴我們他的智商是多少時，我覺得有點討厭……我的第一個反應是，『好吧，是這樣，但我不覺得他有那麼特別！』」

儘管海倫堅持雷亞克家人對她的寶貝天才應有適當的尊重，喬埃絲對高栗仍有美好的回憶。「他很有趣，」她說：「我們一起玩牌，騎腳踏車上學。泰德似乎很融入（羅伯‧E‧李中學）。」他養了一隻剛出生的鱷魚當寵物，喬埃絲說，在當年的邁阿密，這很普遍。「當牠們還很小時，相對不會傷人。當你不想養的時候，就把牠們放進水道裡。」

至於高栗住在邁阿密五個半月的內心世界，我們一無所知。進入荷爾蒙干擾的青春期，看不出他在思想上對愛情有任何想法。一如以往，他顯露關愛的對象是貓。他的「五年日記」讀起來像是一位執著人士的個案史，記載他的愛貓奧斯卡的「生物素描」，以及他對瑞德太太（Mrs Reid）剛出生的

小貓每天鉅細靡遺的更新。[46]貓咪，和書一樣，總是圍繞在泰德身邊，提供單純的情感與逃避，遠離人類社會惱人的錯綜複雜。

但即使是貓，也可能成為焦慮的源頭。在他的日記紀錄裡，安樂死的威脅無所不在。他從來不知道他的貓古菲該用氯仿賜死，因為牠不能遵守家規，或者是否應該送走才剛滿四個月，「會像狗一樣追著球跑，而且會把它帶回來」的可愛小虎貓蘇西二世，因為牠的「神經系統崩解了」。[47]日記隆重地呈現了小死亡的進行曲。三月二十一日時高栗寫著：「一年前的今天賓果死了。」伴隨這則紀錄的，是一個十字架插在看起來像是墓穴上的插圖。一年前的那一天，「賓果的耳朵感染蔓延到大腦，使前腳癱瘓了。被賜安樂死。令人心碎！」[48]

一九三八年三月，泰德從羅伯・E・李中學畢業；四月十八日，他回到芝加哥。海倫租了芝加哥舊城區附近的馬歇爾廣場花園公寓，然後在一九三九年秋天，又搬到了位於北湖景二六二〇號的高樓公寓。

這一次，他們停下來了：除了高栗在軍中的時間，他一直住在這裡，直到一九四六年九月打包行李進入哈佛為止；而海倫也一直住在這裡，直到一九七〇年中期，她搬到科德角。

海倫選擇這裡的原因，可能是因為到法蘭西斯・W・帕克學校很方便──走路只要大約經過六個街區──這是一所從幼兒園到十二年級的私立學校，一年前，十三歲的高栗已進入該校的九年級。高栗就是在這裡開始形塑自己可能成為藝術家的想法。在帕克中學，高栗的大致形象──反常的聰明、機智諷刺、具領導者魅力與社交能力，但對他人的想法無感──也漸漸成形。

*　*　*

高栗就讀的帕克中學座落在林肯公園（Lincoln Park）附近一棟如畫的大樓裡。「這座建築物看起來就像一個高栗作品，」保羅・理查（Pau Richard）說，他是帕克中學的校友（一九五七級），自一九六七年至二〇〇九年間，擔任《華盛頓郵報》的藝術評論。他回憶道，那裡有「小小的祕密隔間，你可以躲在不同的房間裡，而且每間教室都有不同的形狀和大小。有一種可怕的氛圍，尤其如果你的想像力豐富。」他無法想像一個如高栗一樣的孩子——喜歡懸疑，被哥德風格吸引——不會領略到這幢建築物淡淡的恐怖感。

這所學校由法蘭西斯・魏蘭・帕克（Francis Wayland Parker）上校成立於一九〇一年，他是一位開明的教育家，堅決反對公立教育像生產線一樣，大量製造標準化的心靈。對高栗來說很好的是，藝術是帕克中學課程的核心，符合上校的理念，他認為教育必須為孩子的整體服務，不只教導他們智識上的成長，也要包括公民參與、美學欣賞與自我表達。

即使沒有帕克中學的影響，高栗還是高栗，但是學校崇尚創意、擁抱跨學科的思想、重視與接納各種風格的心智發展之基本信念——「萬事效勞，無所阻擋」是帕克上校的座右銘——無疑在促使高栗成為藝術家的過程中，扮演一部分的角色，鼓勵他多元的智能、讓他在他的智能癖好上更加勇敢、薰陶他成為藝術家的感知。[49]

激發像高栗這種學生心中剛萌芽的藝術種籽的老師，正是在帕克自稱「與放蕩文化人的橋梁」，馬克洪・哈克特（Malcolm Hackett）。哈克特的身材高大，他「強壯、帥氣的臉龐」，如一位崇拜他

的學生回憶的，「深邃的眼睛」與濃密的小鬍子特別醒目，他表現得像是華盛頓藝術計畫的梵谷再世，穿著伐木工襯衫和寬鬆的棉褲與涼鞋，而其他的老師，連美術教師都穿西裝、戴領帶。[50]

高栗在紐約那幾年的標誌式裝束，回應了哈克特的堅持，認為「藝術家」不只是一種職業的描述，而是一種整個身心投入的身分認同，甚至反映在你的穿著打扮上。玩笑式的古怪（相對於精心設計的驚世駭俗）典型的高栗外表是十足有自我意識的「藝術」，像是王爾德有名的「美學演講服裝」，天鵝絨的夾克與及膝馬褲。事實上，高栗在紐約的造型是王爾德真實主義的教科書圖像，「從重要性的角度來看，風格是最重要的一件事，不是真誠度。」[51]（對高栗的藝術而言，這一點非常真實。）哈克特鼓勵他的學生藉由探索經典大師的作品，拓展他們的心靈，如去藝術博物館找提香、哥雅與莫內，去展場欣賞前衛藝術，例如芝加哥藝術俱樂部、現代主義作品如維也納表現主義者柯克西卡，以及古怪的魔幻寫實主義者阿爾布萊特（Ivan Albright）。同等重要的，他教導道，絕對真實的是，藝術不僅是你做出來的東西，而是同等地，你是怎樣的人；真正的藝術家是在他存在的每一個紋路都是藝術家，用美學的眼光看世界，用個人的風格表述藝術的宣言。

哈克特是高栗唯一提過的帕克中學老師——「我在中學時遇到一位好的美術老師，」當他的朋友克里夫・羅斯（Clifford Ross）問及他先前的訓練時，他這麼說——所以，他必然留下了一些印象。[52]當然，他對油畫的重視，也許無意間改變了高栗對於他將與經典大師齊名的想法。「我本來要當一個畫家，」他告訴羅斯：「我無法為錢畫畫和這個無關。我在過程中相當早就發現，我根本不是畫家。」[53]

哈克特本人是一位紀念禮品的畫家。「你沒有真的學到任何東西，除了態度，」保羅・理查

（Paul Richard）回憶道。而且，「雖然他沒有教你如何畫陰影或粉刷畫筆，但他確實教了你某樣東西⋯鄙視有形的財產，」他說：「他教瓊（密契爾）與高栗的，不是歷史或專業或技巧能力，而是一種顛覆：成為一位藝術家。展現出來。做任何你想做的事。」

但是，在高栗年輕時的芝加哥，要讚美美中產階級比聽起來要複雜得多。一方面，這座城市藝術評論家的第一把交椅，《論壇報》的艾莉諾・朱威特（Eleanor Jewett）之前主修的是農業，對所有事物都充滿無法化解的敵意，被諷刺為「巴比特人的梵蒂岡」（Vatican of Babbitty）＊。這座城市很容易只是一個學術上的媚俗之人。約瑟芬・漢考克・洛根（Josephine Hancock Logan）的股票經紀人先生是芝加哥藝術博物館的董事，他在一九三六年創立了「藝術理智協會」（Society for Sanity in Art），對立體主義、未來主義與其他驚人的藝術發出警報。芝加哥人瘋狂愛上了地區主義者如湯馬斯・哈特・本頓（Thomas Hart Benton）和格蘭特・伍德（Grant Wood）（他們的美國哥德藝術作品，藝術博物館已於一九三〇年收藏）所鼓吹的「平凡人的號角」。另一方面，這座城市也是一九三〇年代黑人芝加哥文藝復興與新包浩斯的所在地，新包浩斯於一九三七年由拉茲洛・莫雷利─納吉（László Moholy-Nagy）和其他逃離納粹的包浩斯人創立。

所以，如果你是青少年時期的高栗，正著迷於第一位你認識、而且如此親近的藝術家，一位「全心全意、真誠無偽、不斷顛覆的」放浪文化人（用保羅・理查的話來說），還留了蓬鬆的鬍子證明這

＊ 【譯註】巴比特是美國作家辛克萊・路易斯（Sinclair Lewis）的長篇小說《巴比特》（Babbit）的主角，為一典型的商人形象，後來成為庸俗市儈的同義詞。

個角色。[54] 你要如何實踐他的信條——一位藝術家必須自由、打破常規？

如果你是高栗，答案是：透過拒絕未來，勇敢向過去挺進。當每個人都在談論「新世界的震撼」（The Shock of the New）的時刻，用「舊世界的震撼」來搖動它們：宣告你對默片的喜愛，堅稱「我真的相信電影開始說話後，就變糟了」。[55] 激怒挑釁者，宣布雖然你「完全願意承認塞尚是一位非常偉大的畫家……任何跟隨他的人都是一大堆垃圾，」然後你補充說：「還有，我討厭畢卡索的程度無法言喻，」接著看著他們的下巴掉下來。[56]

＊　＊　＊

當我們談論顛覆這個問題，推測高栗的審美觀，是對他所成長的城鎮與時代所做的巧妙的反唇相譏，是很有意思的：卡爾‧桑德堡（Carl Sandburg）在他的詩作〈芝加哥〉（一九一四）中讚揚了「寬大肩膀的城市」＊，在轉角酒吧、「如風暴、健壯、戰鬥」的男子氣概，一個被定義的概念，在工人階級，從波蘭人—愛爾蘭人—義大利人的角度。[57] 而在一九三〇年代末與四〇年代初的美國中西部，史坦利‧科瓦爾斯基（Stanley Kowalski）†式的男子氣概，坦白說是對同性戀的恐懼，與現今不同，像高栗這樣的異類必然覺得受壓迫。

亞伯斯（Albers）說，哈克特粗簡的美學、方格襯衫和男子八字鬍是一種「對於將藝術家視為俱樂部婦女的寵物狗之美式刻板印象」的反動，他對同志沒有太多同情。[58] 在記錄住滿芝加哥藝術學院學生生活年表的《寄宿生活》（Boardinghouse）中，唐納德‧S‧弗吉爾（Donald S. Vogel）記得有

一次擔任社監的哈克特抓到一個名叫朱力斯（Jules）的傢伙與一位男性友人發生姦情時，他「極度火大，像瘋了一樣大吼」。[59] 哈克特的吼聲整個宿舍都聽得見，而在那天結束前，朱力斯的房間已經準備出租了。

哈克特對高栗造成什麼影響？他在帕克中學時期的同儕完全不記得高栗有任何像他後來在哈佛那樣誇張賣弄的行徑。他在帕克的社群中，不被公開認為是同志，帕克中學比高栗小一年的校友羅伯‧麥寇爾米克‧亞當斯（Robert McCormick Adams）說，他是或不是同志，「相較於我們是否從不同的美學角度來看，並無關緊要。」

儘管如此，很難想像哈克特沒有注意到高栗剛萌芽的美學所表現出的文化弦外之音，亞當斯將其描述為「隱性同性戀⋯⋯專注於風格與表現的問題，以及在我們父母的故鄉當時不常見的文學」。至於高栗，他認為哈克特的文化人男子氣概是什麼？在他的老師諄諄告誡要拒絕沿襲的真理之後，他是否會反對它？也許這就是高栗最早的古怪行為背後的衝動：在帕克時期的某個時候，他把他的腳趾甲塗成綠色，沿著密西根大道赤腳走了一段路。[60]

* * *

<div style="text-align:right">
* 【譯註】the City of the Big Shoulders：出自桑德堡的〈芝加哥〉一詩，指這座城市中占很大部分的工人階級。

† 【譯註】斯坦利‧科瓦爾斯基：電影《慾望街車》中的男主角。
</div>

在帕克中學，高栗的繪畫天分也許會有所成就，甚至成為他的主要生涯，這種剛萌芽的認知與他對藝術與日俱增的興趣同步。他很快混入了藝術圈：瓊・密契爾，她後來成為國際知名的抽象表現主義畫家；密契爾的好朋友露西亞・哈薩威（Lucia Hathaway），以及康妮・瓊恩斯（Connie Joerns），她們都多多少少著迷於哈克特的神祕。「我們四個……受到（哈克特）啟發，在畫室裡組成一個團體，」瓊恩斯回憶道。（她是高栗一生的親近友人，在雙日出版社（Doubleday，或譯為「道布爾戴」）的美術部門一起工作，和高栗一樣，後來也走上自由插畫家一途，是多本童書的插畫作者。）

「我們稱他為『H先生』，而且坦白說，我們四個相當崇拜他。」[61]

極聰明，而且無所畏懼地自成一格，高栗與密契爾互相吸引；他們「經常一起『做東西』」，亞伯斯說，從帕克畢業後，每當他們放假回到鎮上，他們便享受重新燃起的友誼之果實。[62] 不令人意外的是，他們尖銳的見解以及可能壓抑的競爭性，賦予他們的友誼「一種互相貶抑的不耐語氣」，亞伯斯說。高栗「對密契爾很感興趣」，瓊恩斯說，但是「認為她的畫作是絕對的垃圾」，儘管密契爾後來在藝術界大紅大紫，這段評價多年都沒有改變。[63] 根據密契爾第一任先生巴爾尼・羅塞特（Barney Rosset）的說法——他是密契爾與高栗在帕克高兩屆的學長——這種感覺完全是互相的。「對她來說，他甚至根本不算是個藝術家，」羅塞特說。（羅塞特是另一位搖動戰後美國中產階級的自滿的帕克派：身為葛羅夫出版社（Grove Press）的負責人，他揮著自由言論的旗幟，贏得了出版「情色」小說的合法化戰役，這些小說包括亨利・米勒（Henry Miller）的《北回歸線》（Tropic of Cancer）和威廉・S・布洛斯（William S. Burroughs）的《裸體午餐》（Naked Lunch）。）

當他不是和藝術界的朋友混在一起，通常就是在研讀藝術或從事藝術創作。里歐德・路易斯

（Lloyd Lewis）是《芝加哥每日新聞報》的運動版編輯，他在一九三九年五月二十二日刊出了高栗的一個系列漫畫，《大看台觀點》專欄，每星期刊登一次運動相關的粗糙作品。

比高栗的漫畫——更有趣的，是他的筆名。（「我原本想從一開始就用筆名出版每件作品，」一九七年時他告訴一位採訪者：「但是每個人都說，『為什麼?』而我無法真正解釋為什麼我想這麼做。我到現在還無法確切知道，除了我認為你出版的東西，和你是怎樣的人，是兩件不同的事。我真的看不出有很大的關聯。」）[64] 高栗的三十一個筆名——列在他最後一本，也是死後才出版的合集《又見高栗選集》（Amphigorey Again）的題獻頁上紀念——少數是用他的名字（Edward Gorey）的異序字；但這次是他第一本不是用它：「Sinjun」，讀起來是這樣，是高栗的中間名「St. John」英式發音的拼音法——一個瀰漫他後來作品的英國愛好者的預兆。

在這個時候，高栗的東西有一種漫畫書的天分，但是如果我們回頭看那些一般的單幅漫畫風格，我們可以看出原創的蛛絲馬跡。他有一種插畫家說故事的本領，以及漫畫家視覺幽默的天分。看看他為慶祝帕克中學體育競賽勝利所畫的舞會壁畫。

一九四〇年一月二十二日的《帕克週刊》（Parker Weekly）描述為「融合了迪亞哥·里維拉（Diego Rivera）、達利、波提伽利，」它描繪了「當球員投球落空時，球員看見觀眾時的表情。」[65] 只要看看那可憐的傻瓜將他的軟呢帽拉下，蓋住他的耳朵，摀住附近傢伙的打鼾聲，而前排的傻子同時吸兩瓶可樂，兩邊的嘴角各一根吸管。高栗已經注意到我們的服裝送出的關於我們身分的信號：大口吸可口可樂的人穿著恰如其分的可笑長褲，大而寬鬆的褲子爬著蛇形的波浪形狀。

引人注意的是，高栗筆下的女子
——例如兩位啦啦隊員坐著，膝蓋彎
成賣弄風情的相同角度——是沒有
個性的人體模型，同樣俏皮的海報美
女，大約那個時代，在紋身或在噴射
飛機上，賣弄她們上了色的曲線。貝
蒂・葛萊寶（Betty Grable）式的豐胸
美女，她們不像高栗小書中的女子，
穿著緊身束衣的維多利亞時代人物，
或者單一乳房的愛德華時代人物，或
者爵士時期有著男孩樣貌的年輕時髦
女子。

在那段日子裡，高栗的腦中明顯有想著女孩：一九四〇年十二月的《帕克週刊》採訪記者引用了
高栗回應「你對一九四一年的期望」這個問題的答案——

　　泰德・高栗：

　　學業成績拿更高分。

　　更多漂亮女孩。

高栗為一次中學活動畫壁畫，《帕克紀念冊》
（1942）。（芝加哥帕克中學提供）

津貼增加。

更多漂亮女孩。

午餐膳房的食物更美味。

更多漂亮女孩。[66]

對於一個異性戀霸權的、荷爾蒙快速增加的十四歲男孩，這一點都不奇怪，但有點不太符合我們所認識的高栗，他宣稱自己是「合理地低性慾之類的」。[67]

* * *

雖然高栗不斷強調對漂亮女孩的興趣，他在學校內外則被他對藝術的熱情所吞噬。他在帕克中學最後一年的一月申請哈佛學院國家獎學金時，對這一點非常清楚：「我主要的興趣在藝術領域。」

我畫了很多的素描和水彩畫，對藝術非常有興趣。我經常參觀芝加哥美術館和其他畫廊的展覽。我對音樂也很感興趣。我整年經常去聽芝加哥交響樂團的音樂會。我很喜歡芭蕾，每當有舞團到芝加哥，我盡可能地前往觀賞。正統的戲劇也是我喜愛的事物之一，我會去觀賞大部分來到芝加哥的戲劇演出。我看很多電影，盡可能看所有來到這裡的外國電影。[68]

除了這廣泛的文化胃口，還有一整櫃一整櫃的書籍。他在他的獎學金申請表上列出的書目，很多都是懸疑類的（「我最喜歡的閱讀種類」）：約翰・布肯（John Buchan）的《三十九步》（The Thirty-Nine Steps）、瑪麗・羅伯茲・萊茵哈特（Mary Roberts Rinehart）、奈歐・馬許、雷克斯・史陶特（Rex Stout）、桃樂絲・塞耶斯、切斯特頓（G. K. Chesterton），當然還有阿嘉莎・克莉斯蒂——以及真實犯罪的選集，例如威廉・魯赫德（William Roughead）的《謀殺者手冊》（Murderer's Companion），這是一本詳細講述十九世紀恐怖案件的合集，以及艾德蒙・皮爾森（Edmund Pearson）的《謀殺案研究》（Studies in Murder）。

高栗不只看低俗小說。當申請表請他列出「過去十二個月你讀過的所有書籍」，他迫不及待地條列出他所閱讀的數量龐大、嚴肅高雅的文學書。「為了這一題我多附了一張紙」，他實事求是地說：「因為空白處不夠大。」接下來的史詩目錄包括荷馬的《伊里亞德》、《奧德賽》，柏拉圖的《理想國》，希羅多德和修昔底德的作品，亞里斯多德的《詩學》、《希臘戲劇全集》、《牛津英國詩選》、喬埃斯的《尤里西斯》、柯斯勒（Koestler）的《正午的黑暗》（Darkness at Noon），以及較輕鬆的書單，例如佩雷爾曼（S. J. Perelman）、桃樂絲・帕克（Dorothy Parker）、沃登豪斯（P. G. Wodehouse）與羅伯・本奇利（Robert Benchley）。除了他僅列出作者名的大量懸疑小說之外，這只是他列出的六十九本書中的一隅，太多列不完。也許，他感覺到單是列出他宣稱這一年裡看過的書，還不算它們在智識上的重量，可能會令人起疑竇，所以他不吝加上：「我很樂意回答關於這當中任何一本書的一般性問題。」

如飢似渴地閱讀、興致勃勃地探索芝加哥的文化獻禮，高栗正在淬煉自己日後成為獨樹一幟藝術

家的途徑。有意無意間，他用概念與影像塞滿了他心智裡的好奇空間。（「我不斷地思考，我可以怎麼使用它？」）也許在他的藝術或寫作中，有一天它們會重新出現，重新被想像。[69]

＊　＊　＊

高栗進入芝加哥藝術圈的嘗試，無疑地讓他認識了後來成為他另一項熱情所在的超現實主義。開創先鋒的藝術仲介與館長凱薩琳・庫赫（Katherine Kuh）在一九三八年先後於她的同名藝廊裡展示了米羅、曼・雷（Man Ray），以及受超現實主義影響的墨西哥現代主義者魯菲諾・塔瑪約（Rufino Tamayo）。這一年也是高栗進入帕克中學的第一年。不可思議的是，這座嫌惡現代主義的城市——《論壇報》對庫赫嗤之以鼻，藝術理智協會抗議她的展覽——卻對超現實主義大表歡迎。芝加哥藝術俱樂部（The Arts Club）是這座城市富裕菁英專屬的私人空間，但其展覽仍然向一般大眾開放；他們於一九四一年的一次展覽中向芝加哥人介紹了達利、於一九四二年介紹了安德烈・馬森（André Masson）和麥斯・恩斯特；高栗應該很容易看到這些展覽。

雖然大家知道的事實是，高栗使用的超現實藝術，很少超出恩斯特的拼貼藝術與馬格利特（Magritte），尤其後者是高栗曾經宣稱為他最喜愛的三位畫家之一。（另外兩位是培根〔Bacon〕與巴爾蒂斯。）然而，他深受超現實主義理念的影響。當被問到：「你是否視自己在超現實主義者的傳統之中？」他說：「是的。那種哲學很吸引我。我的意思是，那是我的哲學，如果我有哲學的話，當然是從表面上來看。」[70]

在他的書裡經常運用超現實主義裡夢的邏輯，例如在《惡作劇》中無前後關係的因果，當中一把雨傘「掙脫了灌木叢的糾纏，卻引起了周遭的人憶起悲慘的童年往事」，然後很明顯地，「即使漿糊已不敷使用」，牧師出了一點事。有時候，他運用馬格利特的魔幻同時性，例如在《洋李乾人》（The Prune People）裡，頭部是洋李乾、身上打扮一板一眼的愛德華時代人物，平靜地做著他們的工作。或者他想像事物的內在生命——一種非常超現實主義者做的事——例如在《可怕的穗飾》（Les Passementeries Horribles）中，不幸的愛德華時代人物被長成巨獸那麼大的裝飾性流蘇威嚇住。

然而，即使他沒有明顯被超現實主義吸引，他的故事卻通常有濃厚的夢遊異境氛圍，而這正是超現實主義者的正字標記，例如在恐怖、無字的《西翼》（The West Wing）裡，一系列靜止的時刻停留在一幢尋常的維多利亞—愛德華時期宅邸，在尋常黃昏的幽暗中，這裡的每件事物——一個房間裡用繩子緊緊捆綁的謎樣包裹、另一個房間波浪的水位升到牆面的一半、陽台上一位全裸的男子背對著我們——看起來同時像是阿嘉莎・克莉斯蒂懸疑小說中的線索，又像是馬格利特的《夢境之鑰》。

高栗是超現實主義者的超現實主義者：他了解超現實主義不只是布爾喬亞階級想到的夢的意象——軟趴趴的手錶、龍蝦電話、一個漂浮的蘋果遮住臉的傢伙。它應該是一種應用的哲學——一種觀看日常生活的方式、一種在世界上存在的方式。「最吸引我的是艾呂雅（Paul Éluard，超現實主義詩人）所表現的概念，」他說：「他有一句詩關於有另一個世界，但那個世界在這個世界裡。還有（從超現實主義者轉而成為實驗小說家的）雷蒙・格諾（Raymond Queneau）說，世界不是它看起來的那樣——但也不是任何其他的樣子。這兩個概念是我的方法與態度的基礎。」[71]

他甚至更進一步地說，人生充滿了任意不同事物並陳，以及荒唐的事件，可以看作是超現實主義

者的拼貼畫。「我喜歡把人生想成是一個模仿作品，」他說，而且幽默地補上一句：「我不確定它是什麼的模仿作品——我們還沒找到。」

＊　＊　＊

正是超現實主義引領高栗走向一種難以抑制的熱情：芭蕾。一九四〇年一月，「我自己」一個人出門去看蒙特卡羅俄國芭蕾舞團（Ballet Russe de Monte Carlo）演出《酒神》（Bacchanale），」他回憶道：「因為舞台和服裝是由達利設計的，我在《生活雜誌》（Life）上看見他。」[72]（十四歲時，高栗以為「達利」指的是「貓屁股」）。[73]

不幸的是，《酒神》是場令人失望的表演。但高栗若不是為達利的舞台布景而神魂顛倒——舞者們從背景幕上一隻巨大天鵝前胸上一個參差不齊的大洞口現身——或者他煞費苦心浮誇的服裝——有一位舞者戴著一個魚頭——他便是因為扮演蘿拉・蒙德茲（Lola Montez）一角的芭蕾舞者而大感驚豔；她穿著「巨大的金色金屬片燈籠褲，最寬的部分以兩排白牙繞了一圈」，這是名副其實的超現實主義裝束，是著名服裝製作師卡琳斯卡（Karinska）的手工藝。[74] 高栗深受卡琳斯卡的創作吸引；五十五年後，他為一本關於她作品的書《卡琳斯卡的服裝》（Costumes by Karinska）寫了序，熱切地說到「我深深懷念，有些已經超過半個世紀」的服裝，例如「在《歡樂的巴黎人》（Gaîté Parisienne）裡康康舞者的緞面與荷葉邊連衣裙，至今我仍然認為它的顏色組合是我見過最華麗的。」[75]

同樣地，他喜歡馬諦斯為另一齣芭蕾劇《紅與黑》製作的色彩鮮明布景與抽象圖樣的服裝；當一

群舞者襯著背景布幕「集結與散開」時，他們製造出「絕妙的色塊，像是動態的抽象畫」，一位批評家寫道。[76]

高栗雜食性的眼光已經被吸引至將在他大部分的藝術生命中淺嘗的舞台設計，以及服裝；一個有趣的證據表現在他對筆下人物服飾的大量關注，他仔細研讀多佛（Dover）出版的書籍，例如《二〇年代的日常服飾》（Everyday Fashion of the Twenties）或《哈潑雜誌上的維多利亞時尚與服飾》（Victorian Fashions and Costumes from Harper's Bazaar），以確保它們是年代正確的。從某種意義上說，高栗在他的書中實現了他的卡琳斯卡幻想，對他故事中的角色玩弄服飾（後來是對戲劇表演中的演員）。在書頁上，他的想像力不受預算或剪裁技巧的限制，他發想了如此令人眼花撩亂的服裝，以至於它們期待登上舞台或時裝伸展台。

他的欲望被勾起了，他開始三不五時去看芭蕾表演，雖然他一直到一九五〇年代早期前後，才轉向巴蘭欽與紐約市芭蕾舞團（他們的服裝總監從一九六三年到一九七七年，正是卡琳斯卡），變成我們所認識的芭蕾熱中者。

* * *

在帕克中學的最後一年之前，高栗已經從一個喜歡塗鴉的孩子，變成一個將在哈佛大放異彩的初生藝術家。他與密契爾和她的朋友露西亞·哈薩威一起，擔任學校年度學生作品展的評審委員（這份工作實際上比聽起來更偉大，因為這項展覽共有八百五十六件作品，其中二十二件是高栗的作品）。

他為十二年級的戲劇表演製作場景與服裝，身為社交委員會的一員，還負責處理課外活動的海報與布置。他不知怎麼找出時間的，除了這些之外，還擔任一九四二年年鑑的藝術指導。

然而，即使參加這些令人暈頭轉向的美術活動，高栗一點都不是一個古怪的孤獨者，他並沒有在高年級舞會的夜晚，埋首在他繪畫板上。「一九四二年時高栗是密契爾班上的新生，但他靠著輕鬆活潑的個人主義，取得班上風雲人物的位置，」派翠西亞‧亞伯斯（Patricia Albers）在她的瓊‧密契爾傳記裡肯定地說。[77] 使高栗勝出的，羅伯‧麥寇爾米克‧亞當斯回憶道，是「一種有意識的觀點，非常有批判性，也很獨立，而且條理清晰。」這種觀點的核心，是一種對人類事物帶有解嘲意味的疏離態度。「他總是能指出矛盾或荒謬所在，」亞當斯說。他的機智與隨和的自信，使他受邀到如「哥倫比亞帆船俱樂部」之類的派對與舞會，他也是流連在貝爾登（Belden）的集團分子之一；這是一間克拉克街上的雜貨店，帕克中學的學生聚集和暢飲巧克力、可樂，以及炫耀他們剛學會的惡習──吸菸──的地方。

然而，在一九四二年年鑑的班級照片上，我們看到一個頁面上空白的地方，上面應該是高栗的大頭照。顯然，他想辦法（故意不小心）忘了交照片的日子。和他的名字一起的，是規定要寫的有趣自傳，而這部分則驚人地有先見之明：「聰明的學生……藝術成癮者……浪漫主義者……穿著浣熊外套的小人物。」

一九四二年六月五日從帕克中學畢業的十七歲高栗，已經不只是一個愛塗鴉、穿著浣熊外套小人物的藝術成癮者。他已經準備好未來在藝術道路上的人生，雖然他十足是一個經濟大蕭條下的孩子，必須用實用主義來嚴格限制他的波希米亞主義，比起為藝術而藝術，他認為商業插畫比較可能讓他

的荷包胖一點。因此，他還在帕克中學時，就在藝術學院（School of the Art Institute）修了一些商業美術與漫畫的課，而且花了兩個夏天，以及學期中的幾堂週六課，在芝加哥美術學院（The Chicago Academy of Fine Arts）學習。（華特‧迪士尼是這所學校最知名的校友。）

然而，儘管有這樣的準備，高栗的目光不是放在美術學校，而是在哈佛。當他在申請學校時被問到離開哈佛後有什麼期望，他說：「我期望接受一個良好的美術教育，這樣我可以進入美術的領域，或者比較可能的是，將它當成一個基礎，進入商業美術的領域。」[78]

「波士頓的歷史與文化優勢」也是一項吸引力，他說：「我一輩子都住在中西部，八年級畢業後，我旅行到東部，」高栗寫道：「比起我去過的任何地方，我比較喜歡新英格蘭地區。」[79]不令人意外的是，當高栗身處在麻州劍橋舊墳場死人頭骨發出的獰笑，以及波士頓後灣引人憂思的維多利亞式房屋之間時，立刻覺得賓至如歸；這座舊墳場位於波士頓的歐本山公墓（Mount Auburn Cemetery），而維多利亞房屋的窗戶讓人想起亨利‧詹姆斯（Henry James）「無法抗拒的無辜雙眼，」他們互相「從裡面探看內情、脫序行為……或者爆炸留下的窗玻璃碎片。」[80]

帕克中學的校長赫伯特‧W‧史密斯（Herbert W. Smith）推薦高栗申請哈佛學院國家獎學金。在他給學院的信裡，史密斯認為高栗是「一個真正聰明的孩子」、「在藝術上具有高度天分」、「在每一樣需要流暢閱讀與快速理解的學業科目上」名列前茅，雖然他也觀察到高栗的天分有時戰勝了他，並且把這項觀察寫下來，平衡一下他的讚美之辭：「他是最流暢的讀者，但不是最能反思的，」史密斯說，而且「有時候因為速度而犧牲了正確性。」但這些都不能掩蓋他原始的智商：「他在類似美國心理測驗委員會的測驗裡，得分是最高的（每年都是百分位排名的第一百名）。」[81]

有趣的是，關於哈佛的申請表上有一個問題是有關申請者的限制（「生理上的、社交上的、心理上的」），關於這一點，史密斯回答，高栗「知識程度很高，然而卻是一對離婚夫妻的獨子」，較容易有「社交與經濟問題不安全感」。此外，他也有偶發性偏頭痛的問題，他一輩子都受此痼疾困擾，時好時壞。這些重要的缺點都如實註記，史密斯毫無保留地推薦他；他是「一位原創而獨立的思考者」，他「無限的野心與發展的方向，與他原本的高超能力相當，大放異彩的未來指日可待」。高栗後來被授予了哈佛的獎學金。*

＊ ＊ ＊

五月時，哈佛接受了他的申請，但由於兵役問題困擾著他——美國正處於戰爭時期，國會正考慮將徵兵資格從二十一歲降至十八歲——他決定要延後他的報到時間。如他的母親後來在一封寫給哈佛入學委員會的信中所說：「到秋天之前，我們知道他要在常兵之前進入大學的機會相當渺茫，所以他決定進入藝術學院的秋天班，直到國會決定要徵召十八歲的男孩。」[82] 十一月，國會通過了降低徵兵

＊ ＊ ＊

根據伊莉莎白・M・唐尼（Elizabeth M. Tammy）在她《芝加哥讀者文摘》（Chicago Reader）一篇關於高栗在芝加哥生活的未編輯文章草稿（刊載於二〇〇五年十一月十日，標題為「高栗的故事——一個極特別人物的成形歲月」，https://www.chicagoreader.com/chicago/whats-goreysstory/Content?oid=920442），高栗拿到芝加哥大學與卡內基梅隆大學的獎學金。據說，高栗是他考大學入學考試那年，在中西部拿到最高分數的。唐尼在與安崔亞斯・布朗的電話訪談中，聽他記敘這些細節。

資格至十八歲；十二月五日，羅斯福總統簽署了這項法案。「當這項法案決議時，」海倫寫道：「我們覺得，讓他先進入芝加哥大學是比較明智的決定，他也有拿到那裡的獎學金，因為在加速徵兵的法案下，這讓他也許有機會得到一年的學分。」高栗於一九四三年二月他滿十八歲時進入了芝加哥大學。

入學四個月後，由美國兵役登記局執行的全國抽籤，他的兵役號碼抽到了。五月二十七日，高栗進入美國陸軍在伊利諾州洛克福（Rockford）附近的葛蘭特（Grant）基地。六月，他被送往加州聖米格（San Miguel）北邊的羅勃茲（Roberts）基地，接受四個月的基本訓練。智力測驗是入伍的過程之一，如海倫・高栗——她從來不是一個會將兒子的光芒隱藏起來的人——回憶的：「他在軍隊智力測驗的成績是一五七，是當時葛蘭特基地有史以來的最高分。」[83] 結束基本訓練後，他參加了另一輪考試，之後，根據海倫的說法，他從考試委員會得知，「他得到他們所見過最高的分數。」

高栗寫信給他的朋友，也是他之前在帕克中學的同學比・洛森（Bea Rosen）：軍旅生活無聊到死。[84] 有一次，他和他的同儕被強迫去到羅勃茲基地附近的荒野，並在那裡露宿，天知道是為了什麼，高栗認為這件事「太、太無效用」。[85] 他告訴洛森，他和他的步兵同儕睡在和磚塊一樣硬的地上，靠罐頭配給維生，沒有加熱。沙漠裡有巧克力棒，吃起來就像是巧克力片狀的瀉藥，而且「實際上有相同的效果，如果沒有言過其實」。當他竟然讓一支步槍掉在腳上時，心情也沒有變化。軍旅生活的例行公事在折磨與無聊之間變換；他宣稱，以上的情況，加上當地如地獄般的炎熱和月球表面一樣的荒涼，簡直要把他逼瘋了。

高栗在信箋上的聲音很有戲，從一般的軍隊寫信回家，就像「王爾德的妙語如珠來自海明威的

硬漢咆哮」。他給洛森的信，一開頭就用舞台入場的致敬語，像是「達令」，結尾則用高飛的熱情（「激情如潮」）是典型的結尾語），他還用了寵物名字（他是「西奧」，洛森是「貝麗克絲，我的生命之光」）。他故作一種老成、一種厭世：沉迷於高雅歌劇的戲劇性與幻想的飛行。這是一個將大部分的年輕生命消磨在書堆裡的青少年美學家形象。他堅持認為，生命是一塊淚流滿面的手帕、一根皺巴巴的吸管插在已被吸乾的蘇打玻璃杯裡、一個拖著腳步的行進隊伍，而且是「受挫的欲望」和「他們告訴我的性糾纏——我不清楚」[86] 的隊伍，等等。（有趣的是，十八歲時——當大多數年輕人都蠢蠢欲動的年紀——他已經和「性糾纏」這個主題保持距離。）

高栗的書信是在基地的一項研究。他的語調融合了《欲望莊園》（Brideshead Revisited）裡玩世不恭的萬人迷塞巴欽‧弗萊特（Sebastian Flyte）、《第凡內早餐》裡衝動外向的荷莉‧葛萊特利（Holly Golightly），以及葛萊特利對法語的精準使用，以顯示她的國際化時尚。在給洛森的一封信中，高栗嘆氣說：「古老的 esprit d'aventure（法文：冒險精神）不死，但能用它來做什麼？」[87]

高栗把那裡稱為「上帝的垃圾坑」，這裡的夏天不完全只是罐頭配給與消蝕靈魂。在翻遍基地圖書館，如飢似渴地尋找新事物閱讀時，他不經意地看到了班森的馬普和露西亞（Mapp and Lucia）系列小說。「我在第二次世界大戰時第一次發現它們——無意間發現的，雖然我比較喜歡把它想成是命運——而且是在一九四三年夏天，在我受基本訓練的加州羅勃茲基地的圖書館，」他在一九八六年五月號的《時尚》（Vogue）雜誌一篇〈我愛露西亞〉的讚美文章裡回憶道。[88]

確實是命運：高栗遇上班森的風尚喜劇時，正是影響他萌生中的形象的時間點——他調皮的、崇英的美學。馬普和露西亞小說的焦點放在小鎮的流言、社交趣味的狡點機智與無法改善的英國風，故

事說的是兩位表面和藹可親，卻心懷鬼胎的女前輩，將提高社交地位變成一種獵殺活動的附庸風雅與裝腔作勢的有趣故事。恰好班森本人也是同志，而根據文學評論家大衛・里恩・希登（David Leon Higdon）的說法，馬普與露西亞小說屬於「同志讀者間的……宗派經典」，因為「書中矯揉做作的過分打扮、社交嫉妒，以及輕微但不全然有感情的社會諷刺」而受到喜愛。[89] 高栗受班森小說的吸引，是因為他認同班森的語氣中一種志同道合，一種把機智當隱形斗篷的祕密意識嗎？

不論原因是什麼，這些書在他心中留下了深遠的印象：當被問到他最喜愛的作者，他經常提到班森。「如果要我決定去沙漠孤島時身邊要帶什麼，」一九七八年時他說：「我得擲骰子，在珍・奧斯汀全集、《源氏物語》、『露西亞』系列的書，或是特洛勒普（Trollope）系列之一中做選擇，」而且他還補充：「我經常讀露西亞系列書，幾乎倒背如流了。」[90]

抵達羅勃茲基地四個月後，高栗完成了他的基本訓練，在這個過程中，這位神經質的唯美主義者，上次還看到他的來福槍掉在腳上，如今已經努力拿到手槍與步槍槍法的專業勳章了。

現在，軍方對士兵高栗有新的指派命令：他要在「陸軍特別訓練計畫」（ASTP）的支持下，進入大學。「注意，是軍隊要用ASTP送我到大學讀語言，實在太好笑了，」他寫給洛森說。[91] ASTP計畫從一九四三年開始，目的是「提供美國陸軍所需持續且加速流動的高階技術人才與專家」。[92] 在軍隊智力測驗拿到高分的軍人都被送往精選大學──穿軍服、服役中，而且仍得服從軍紀──學習工程、醫學與三十四種外國語言之一，這些是很快可以得到效果的科目。高栗被分派到學習日文，也許是當美國政府需要時，為預期占領日本做準備。

一九四三年冬季，他進入了芝加哥大學。十一月八日開始上課。兩天後，他被診斷出猩紅熱，住

院住了六個星期。康復後，他重新回到計畫中，一九四四年二月七日，他被轉送到某個被稱為「七十一號課程」的計畫，延續學習日語會話以及近代歷史和地理課程。三月二十二日，美國陸軍本著它慣有的明快風格，在期中，大約計畫結束前的五個星期，關閉了這項計畫。依高栗的紀錄，他的學習「只有兩個月」。[93]

＊　＊　＊

六月前後，美國陸軍再次展現它被舉世公認的眼光，將一等兵高栗破紀錄的智商善加利用：他被派到道格威試驗場，這座位在鹽湖城沙漠的陸軍基地擔任文書兵，直到戰爭結束。

第二章

淡紫色的日落
道格威，一九四四～四六

道格威位在鹽湖城西南七十五英里處的無人之地，大小約羅德島這麼大。珍珠港事變後，美國陸軍亟欲尋找極荒涼的一小塊地，讓「美國化學戰部隊」(Chemical Warfare Service) 能測試化學、生物與爆炸性武器。它們找到的地點是道格威谷，遠離美國本土任何有人煙的地方，而且被群山隔絕，有助於掩護最高機密的實驗，免於被外界刺探。

道格威試驗場於一九四二年三月一日「運作」——正式開啟；當高栗在超過兩年後抵達時，它仍然有搖搖欲墜、遙遠邊疆的感覺。專門為最高機密研究與測試的最高安全區域，應該是在高栗權責範圍之外，他的活動空間只局限在一個大城市街區的建築群之內，也許至多兩個街區。

試驗場的四周都是荒野：鹽灘、沙丘，從那裡到南邊與北邊拔地而起的嶙峋高山為止，都是一望無際的沙漠，中間點綴著一簇簇的山艾樹與濱藜。這裡極為寂靜，似乎能與心靈呼應。天空幾乎是令

美國陸軍二等兵高栗，約攝於1943年。（伊莉莎白·莫頓，私人收藏）

人難過的清空，白天是無邊的湛藍，夜晚則是撒滿星星的黑色穹蒼。

基地裡滾筒油印機印出的報紙《噴沙》（*The Sandblast*）不是一無用處。一位曾在達格威服役的人回憶道：「從當地沙丘吹來的塵土，因為古代湖床（波那維爾湖〔Bonneville〕）沉積物與火山灰床變本加厲，每次一起風，塵土在每樣東西上鋪上一層，無一倖免，而一年四季的大部分時候都有風。」[1]「新人剛到時，都會看見塗鴉在憲兵門房上歡樂的招呼語：『所有你們這些進來的人，請放棄希望，』」直到高階長官聽到關於這段冒犯句子的風聲，並且命令將它塗掉。

高栗並不愛道格威。「這是一個可怕的地方，四面八方都是若隱若現的沙漠，所以我們總是讓自己灌龍舌蘭酒，這在這裡不是配給的，」他在一九八四年回憶道：「美國陸軍唯一為我做的事，就是延遲我上大學的時間到二十一歲，而我對此相當感謝。」[2]他擔任文書兵──用軍隊話來說，是第九七七〇技術服務單位第四級技術人員──每天的例行公事並不會真的挑戰格蘭特有史以來美國陸軍智力測驗最高分的人。他為軍方信件打字、分信、整理連上的書籍。「有這麼一連：全部只有三個人，」他回憶道：「一個人在監獄，一個人在醫院，一個在我在那裡的時候都無故外出。但每天早上，我得打一份關於這一連的白癡報告。」[3]

高栗似乎沒有想過，比起在某個瘧疾肆虐的太平洋環礁濕地匍匐前進、躲避日本人的密集炮火，或者在德國的戰犯集中營裡身體潰爛，在那個時候，能夠暢飲龍舌蘭、填寫荒謬的報告，是比較受人羨慕的。你有熱食、冷啤酒──該死，甚至還有保齡球道──有週末可以去鹽湖城放風。最好的是，你的死亡機率趨近於零。

當然，高栗得發發牢騷。他的形象，在他抵達道格威時被定義的，需要他好好扮演《不可兒戲》

（The Importance of Being Earnest）裡的阿吉蒙‧蒙克里夫（Algernon Moncrieff），對無法在沙漠中找到小黃瓜三明治很焦躁。我們無法得知他對道格威的恐懼有多少是真的，有多少是刻意的無病呻吟。

* * *

高栗在道格威的日子，並非全是為賦新詞強說愁。一位來自華盛頓州斯波坎（Spokane），深色頭髮、戴眼鏡的比爾‧布蘭特（Bill Brandt），紓解了高栗的愁悶。布蘭特是一位天才鋼琴師與野心勃勃的作家，他是道格威機密資料的管理員，這項工作讓他在週末時有空可以鑽研作曲與對位法。（他後來在華盛頓州立大學擔任音樂教授，職業生涯傑出。）「比爾被指派到化學戰部門，而高栗被指派為文書兵，」布蘭特的妻子珍（Jan）回憶道：「比爾得去找他訂補給品，有一天發現他在讀一本前衛的書。比爾說，『喔，你在讀我最喜歡的書之一』。話題打開後，他們發現彼此有許多共同的興趣。」[5]

高栗比布蘭特小五歲，給他的印象是「高瘦、靦腆的……男孩，喜歡文字遊戲，」珍回憶道。布蘭特同樣機智，也很擅長文字遊戲，尤其是雙關語。在一份未出版的回憶裡，布蘭特自己對於初次見到這位「新文書兵」高栗的描繪是：「一個高瘦、金髮，比我年輕的人。我發現他是讀書人，不像這個單位其他的專業化學家或是老派陸軍那一型。他真的讀了艾略特的詩和毛姆的小說！」[6]

高栗與布蘭特因為他們對艾略特、古典音樂和電影的興趣而志同道合。當高栗從芝加哥休假回來，帶了亞道夫‧布許（Adolf Busch）演奏巴哈的《布蘭登堡協奏曲》四張唱片組，他和布蘭特霸

占了哨所圖書館的唱機，「當值勤的人都離開時，在晚上連聽好幾次」。[7]

他們經常從事創作計畫。「我抄錄音樂、閱讀和作曲，而高栗也寫一些太、太腐敗的小品，」布蘭特回憶道：「或者與塗鴉同等腐敗的、他後來以此聞名的維多利亞風小品。」有一度，高栗為布蘭特未出版的《鋼琴與弦樂四重奏，作品十一，一九四三》畫了一幅封面插畫，是一個穿著花斑連身緊身衣的丑角，在一個暗示道格威谷的月球般荒涼的地方閒逛。頭頂上，煙火在夜空中嗖嗖作響，一首布滿條紋、花飾與菊花的黑白幻想曲。從滑稽演員的彩虹服裝，到天真的夏卡爾式鬆散手法，與高栗小書精確、銳利的美學迥然不同。

經過一段時間，他們相似的融洽關係、美學，以及對鹽湖城逛酒吧與追女孩的興趣缺缺，不禁引人遐想，認為高栗與布蘭特不只是好朋友而已。「大部分其他的同袍認為他們兩個是同志，」珍說：「但高栗從沒有踏到浴室隔板下面。」可以這麼說。「布蘭特則對高栗的性取向，或者他所認為高栗的性取向，處之泰然：「他是同志，但在那個時候，我天真得很，我不知道那是什麼意思，所以對待他和別人沒什麼不同，而他與我的關係也是同等地直接。」

* * *

在道格威，高栗開始牛刀小試他的寫作，琢磨出一篇標準長度的劇本，以及一些單幕戲。「不知是什麼原因，我最早認真寫的，是劇本，」他回憶：「我猜想當時必然有一些強烈的戲劇驅力。我從來沒有想要故弄玄虛之類的。它們全都非常、非常有異國風，而且……從某種角度來看是有點

矯飾。從另一方面來看，我不認為它們有那麼矯飾。我的意思是，我沒有要人們陷入無窮盡的、昏沉的詩意獨白；故事有進展。我想，它們相當怪異，也相當拖泥帶水……」他在別的地方補充：「我一直在想，我當時認為自己在做什麼，例如，我寫的東西顯然是無法呈現在舞台上的——案頭戲（closet drama）。我沒有什麼目標感，這樣很好，因為我就不會對結果失望。」[9]

高栗在道格威的劇本確實是過度複雜的。除了兩齣的劇名自是法文——典型的高栗搞怪，如《精靈的一封信》（Une Lettre des Lutins）和《紙蛇》（Les Serpents æ Papier de Soie）——雖然劇本本身是英文，只有五頁標題是無法翻譯、不知所云的 Les Scaphandreurs。當中的對話穿插著法文片語，這是當時高栗書信的風格。劇本中角色的名字諸如皮格列、羅塞提（Piglet Rossetti，Piglet 意為小豬）與巴西爾·波羅恩（Basil Prawn，這兩個字分別意為羅勒和明蝦），他們的穿著就像是你想像名為皮格列·羅塞提與巴西爾·波羅恩的人穿衣服的樣子：紫色的布底平底鞋與「像是濕漉漉的鳥兒身上的淡紫色緞帶，從胸前、腰部到手腕」。[10]他們驚呼——有很多驚呼——像是「多麼難以啟齒的瘋狂！」以及「多麼無聊的不流行」，以及，當然有「好極了！」「當他們不再驚呼時，就是在宣布，使用的詞藻過於華麗，連華特·帕特（Walter Pater）都羞紅了臉：「你曾經在一位全身苦艾酒味的女同志前裸舞嗎？」[12]

然而，雖然這聽起來有點太過分，像是一個約翰·瓦特斯（John Waters）重寫了王爾德的《格雷的畫像》（The Portrait of Dorian Gray），如果我們考慮作者只有十九或二十歲，高栗在道格威的劇作仍然相當出色。[13]有一半太聰慧，而且明顯太缺乏獨創性，道格威的劇作是自我放縱的青少年之作。但是對話卻很有進展：角色彼此接腔，拋出超現實主義的不連貫陳述。至少，在高栗最初嘗試將他的

敏感轉譯到頁面時，已可以辨認出我們後來所認識的高栗的微光。

高栗後來在他小說裡不斷重新造訪的維多利亞、愛德華與爵士時代場景，已經開始被運用了。他重新使用早被棄用的十九世紀文字，例如「distrait」（分心的）、「fantods」（神經緊張），這些變成高栗正字標記的用字。他的崇英情結正旺盛，落實到英式拼音上。對於無情感的標題、荒謬的名字（Centaurea Teep、Mrs. Firedamp）更荒謬的地名（Galloping Fronds、Crumbling Outset），以及怪誕的死亡（生吞燃燒的炭自殺、被火車拋出的謀殺）俯拾皆是。說到名字，他已經沉浸在對筆名的熱愛中：所有的劇作都是用筆名「史蒂芬・克里斯特」（Stephen Crest）。

他已經開始探索後來成為重複出現的主題：對於消逝的時間的憂鬱（「場景：一個古董房間、默默地腐敗」）；人們逼近死亡的躡手躡腳（對高栗來說，以矇矓的、秋天或冬天的光作為象徵）；以及，當然，還有日常生活的焦躁、無聊和陳腐的恐怖、事件任性與不可測的轉折、對孩童的殘忍（一位女老師殺了她學生的寵物金絲雀）、孩童的殘酷（一名小女孩用一個銀色托盤重擊她姊姊的頭部），以及最低劣的謀殺（一個女人把她的朋友推下扶欄）。[14]

他對宗教本能的反感——尤其是羅馬天主教——本身也很有名。在《阿茲特克人》（Les Aztèques）裡，有一個角色開玩笑說要畫一幅「把耶穌正面釘上十字架」的耶穌受難畫，這將會造成一種趣味笑果，讓信眾感受「無聊的尷尬」；在一本無法翻譯的書 L'Aïs et L'Auscultatrice 裡，[15] 有個男人被一座倒下的十字架重擊頭部而亡：一個無妄之災，製造笑料。

《格雷的畫像》、法國詩人波特萊爾（Baudelaire），以及奧伯利・比亞茲萊（Aubrey Beardsley）所畫這遠遠超過哥德派，也比我們在他書裡看到的高栗更蓄意地駭人。他很明顯地受到與王爾德小說

的反常、情色畫相關的頹廢主義運動影響。他已經知道，美學主義，而不是自然主義，將是他在藝術上的餘生所要表現的語言風格。

＊　＊　＊

然而，從一個嚇人的角度來看，道格威時期的劇作中和我們說話的高栗，是一個完全不像我們從他的小書裡認識的高栗。這些劇本頻頻觸碰到同性戀與同志文化，而且當我們想到他後來對性別主題的沉默與謹慎——對他自己或任何其他人的作品——這些劇本對性別主題的處理可說驚人地露骨。雖然在他的小書（以及他擔任自由繪者的作品，例如他為《國家諷刺雜誌》〔National Lampoon〕所畫的漫畫）裡，同志明顯是跑龍套的小角色，他們的性取向通常被輕描淡寫，帶著心知肚明、正經八百的機鋒。很少例外的是，高栗的同志多為維多利亞、愛德華或爵士時期精明練達之人，這是一種遠離他的時代的安全時空抽離（更別說遠離他的私人生活）。

在道格威的劇作裡，他帶我們進入同志酒吧，這是在他的小書裡從來沒出現過的事。在《阿茲特克人》裡，有用到「時髦的女同志」、「紫色眼影的闊伶」，以及男孩與男孩跳舞、丁香花可愛地插在他們的耳後。[16] 其中一幕介紹一位同志，他「剛和一個男孩分手」，而這位男孩擁有「一隻名叫泰瑞斯的超大淡紫色泰迪熊」，這是一個饒富同志象徵的意象。泰迪熊是取自《欲望莊園》裡古怪的同志貴族塞巴欽·弗萊特，他從來沒有離開他心愛的童年同伴。而因為王爾德標誌性的淡紫色手套，淡紫色在維多利亞時代的心靈中，即是美學主義與同志文人的同義字；這種關聯性是直覺的，就像我們

這個時代薰衣草與同志文化的連結。高栗在道格威時期之前，已經熟稔維多利亞文學與文化，必然注意到這個顏色的象徵意義。當《阿茲特克人》裡的一個角色注意到「不可思議的淡紫色日落」，很難不想像高栗不是在嘲諷天主教保守派評論家切斯特頓對紈袴子弟——而且也暗指同志——美學主義者著名的抨擊，他說：「如果他們的頭髮與他們身後的淡紫色落日不相配……他們會急忙地為他們的頭髮染上一點淡紫色。」[17]

在道格威的劇本中，高栗嘗試抒發他創作意識的模糊外貌——一堆靈感與喜愛的東西——變成一種清晰定義的藝術聲音，全是屬於他自己的。同時，就像每個經歷青少年到成年門檻的人，他也奮力地朝向一個人的自我定義，質疑陪伴他長大的父母智慧與社會歧異；決定在性取向方面，我們想要被歸類為哪一種人，如何定義它。

在《阿茲特克人》的書名頁上，高栗用了一句沒有出處的話當引言。這位匿名的作者寫道：每個人在出生的時候，都被賦予了一個主旋律。在這一生中，我們最好的情況，是「演奏出它的變奏曲」。對一個二十歲的年輕人來說，這充滿了存在的傷感。他是否認命地接受了他到現在才完全遭遇到的生命中的某個部分，某個他以為將會過去，但現在明白是天生的、無法改變的事？在《劇中一幕》（Scene From a Play）封面的那張紙上，我們讀到一段更謎樣的評論，一段以高栗飄逸的字跡寫下的，給布蘭特的題辭：「給比爾——因為我的友誼是筆墨無法形容的，非直接是唯一的選擇。」他用他在哈佛時使用的搞笑筆名，為這段題辭署名，他所有給布蘭特的信件都用這個署名：「皮克西」（Pixie）。

＊＊＊

一九四六年二月二日，高栗正式從鹽湖城附近的道格拉斯堡（Fort Douglas）退役中心退役。他與布蘭特在之後維持了一段彼此關心的書信來往，如果這樣說合適的話，但在高栗從哈佛畢業後，這段友誼似乎逐漸淡化了。

後來，高栗極少提到他在軍隊裡的日子。「認識他超過．十五年，」在亞歷山大・瑟魯對高栗的回憶《愛德華・高栗的奇怪案例》（The Strange Case of Edward Gorey）裡，他這麼說：「我從來沒有聽他提過一次他的軍中生活、當中的軼事，或者關於這個主題，或說到猶他州。」[18] 當這個話題在訪談中被提及，高栗不可避免地開扯到一個關於羊群神祕死亡的意外，這個事件直接來自《X檔案》（The X-Files）。

一九六八年三月，一群在格達威附近，恰好被稱為「頭骨谷」（Skull Valley）的地方，至少有三千八百頭羊因為不明原因而死亡。雖然內部調查勉為其難地承認，用道格威司令官的話來說：「一九六八年三月十三日在道格威的一次致命化學藥劑露天測試，可能是造成羊隻死亡的原因。」軍方沒有，也不接受為這次事件負責，強烈主張證據仍未確鑿。[19] 不論原因為何，這宗意外在反戰分子與環保人士中引爆出憤怒的火花──對高栗來說卻是一則笑料，他在這次事件裡看到一種黑色幽默。

在一九七七年的一次訪談中，當迪克・卡維特（Dick Cavett）問他在軍隊裡的日子，他說：「每次我拿起報紙看到，你知道的，超過一萬兩千隻羊在猶他州神祕死了，我就想…『喔，他們又在做那件事了。』」[20] 然而，他對道格威的回憶並不全然都那麼可怕，尤其是在一九四七年一封給布蘭特的信

裡，有一段自我安慰的話：「如果你聽到這個，懶蟲，寫信讓我知道自從我們在道格威分開後，什麼變成什麼了。你曾經想過那個地方嗎？玫瑰苞（他們兩人在道格威一位共同朋友的暱稱）和我發現偶爾我們對它有點眷戀。」[21]

* * *

退役後，高栗回到芝加哥，在一間專門販售鐵路文獻的古董書店找到一份下午的工作，早上則是在另一間書店。「我在好幾家書店工作，結果，我全部的薪水都花在買書上了；沒看到一個人影，星期天，心裡都是在海灘上流連，」他寫給布蘭特時這麼說：「我真的拖著我自己聽很多室內樂（因為你的影響），通常是在悶熱的夜晚，汗流浹背的時候。然而，這些全增加了體驗的強度，或某種情愫。」[22]

* * *

五月，高栗通知哈佛他想在秋天報到的意願，重拾延遲許久的入學許可與獎學金，而且還加上《美國軍人權利法案》的補助。退伍軍人潮把一九五〇年的入學人數膨脹到一六四五人，是哈佛史上報到人數最多的；超過一半要入學的學生先前是軍人，他們因為《軍人權利法案》受惠，得以進入美國最著名的常春藤學校之一。

在他的退伍軍人寢室申請表問到他對室友的偏好時，高栗說他比較想要「來自英格蘭或紐約，不要比自己年紀輕，如果可以，要相同的宗教信仰」——在問卷的其他地方，他提到美國聖公會——而且「有和我所指出的相同興趣」，主要是藝術與交響樂，當然還有閱讀（「大部分是法文與英文現代作品，包括詩歌與小說」）。[23]

先撇開他對一個美國聖公會同學的非典型（而且也缺乏說服力的）偏愛——我們猜測，沒有宗教信仰的高栗盡其所能地要聽起來像個哈佛人，而不是他本來的文化怪人——他上述的回答透露了許多內情。他對東岸人的偏好，讓人猜想他想要與他自己和美國書家格蘭特·伍德（Grant Wood）的中西部地方主義保持距離。他正踏上真正的美國成人儀式：拾起賭注，前往遙遠的地方，沒有人認識你，你可以自在招搖真正的自我，而且嘗試新的自己。

然而，如果說高栗在二十一歲時前往哈佛，是翻過了他在家鄉日子的扉頁——他將在東岸度過他的餘生，只在過節時回到芝加哥，然後頻率愈來愈少，然後幾乎沒回去了——但他所成長城市的性格、文化與風景依然在他身上留下印記——如果你知道注意什麼地方。最明顯的是他的口音；他的口音因為長年在東岸而輕柔化了，又混雜了同志說話時戲劇性、諷刺性的輕快活潑，但仍然會洩底。我們在高栗拉長的母音裡聽見芝加哥的口音，尤其是他長而扁的「a」，聽起來像是「yeah」裡面的「ea」：在一段錄音訪談中，當他說「back」、「bad」和「happened」這些字時，念出來像是「be-yeah-k」、「be-yeah-d」和「he-yeah-pened」。

更深層地來看，他對虛浮誇大感到不耐，這是他成長的勤奮、務實的移民城市的本性。芝加哥是一座有名的工人階級、啤酒與香腸的城市，說話不太連貫、表達很直接，毫不假飾到了好鬥的地步

——「也許是全美國最典型美國的地方」，歷史學家詹姆斯・布萊斯（James Bryce）這麼認為。[24]當一個「尋常人」是最主要的美德。

當然，高栗是我們所能想像最不尋常的人，一個理直氣壯的怪人，認為自己「自成一格」。[25]當還有在哈佛與高栗同班的賴瑞・奧斯古（Larry Osgood）回憶他們的同學喬治・蒙哥馬利（George Montgomery）說過，關於高栗，他「當時認為真的非常奇怪，但非常、非常有洞見的一件事。蒙哥馬利說，『泰德比你們其他傢伙都正常多了。』」他提到的小團體大部分是同志，而它的部分成員，用當時的話來說，太過豔麗。「我想，真奇怪。但泰德的個性具有一種水平，雖然有些超過，但卻是踏實的中產階級價值。」奧斯古同意弗雷迪・英格利許把高栗描述為穿著放蕩文人大衣的「一個中西部好孩子」。「在那段時間，關於泰德的奇特事情，而且可能一直都是的，」他說：「是他的行為、聲音的語調、手勢，都是特有的女子氣，毫無疑問；但是在他個性的核心，完全不女子氣。所以，除了他自己作品走向的古怪方向，他是一個十足中產階級、有道德感的人。」

高栗曾經以他一貫戲劇化的才能宣稱，在他進入哈佛前，或者那前後，他「可能已經完全成形了」。[26]毫無疑問，他的風格與敏感的精髓部分的確是保持原樣，它們當中許多已經互相交錯搭接就位，但是當他在一九四六年九月十六日走進哈佛大門時，我們所認識的高栗尚未那麼完整。

他後來成為一位主修法文的懶散學生，後來他回憶：「我被列入系主任的察看名單，然後回到正常名單。」[27]然而，當說到其他更嚴肅的課程，他是一位認真的學生，如飢似渴地研讀他的文學迷戀、去看電影與芭蕾，嘗試寫五行打油詩和故事，而且不斷地畫圖（他的筆記邊緣畫滿了穿著浣熊大衣的小人）。接下來的四年，他認真熱忱地走在他真正的學習之路上⋯成為高栗。

第三章

「極文青，前衛和這之類的事」

哈佛，一九四六～五〇

高栗和所有新進的新鮮人一樣，被分配到哈佛園的一棟住宿大樓。牟沃樓（Mower）*，一座完成於一九二五年的紅磚大樓，有自己的庭院，一片綠蔭散發出幽靜的感覺。高栗的新家是B-12，位於一樓、樸實的宿舍有兩間臥室，共同的書房裡有三張書桌和一個壁爐。他的室友是亞倫·林德塞（Alan Lindsay）與布魯斯·馬丁·麥英泰爾（Bruce Martin McIntyre），關於他們，我們毫無所悉，高栗會這麼說。

高栗進入哈佛的第一個月，就認識了一名退伍軍人，同時也是初出茅廬的詩人，兩人形成一個反文化二人組。法蘭克·歐哈拉是他在牟沃樓樓上的鄰居，他後來成為紐約派詩人中閃耀的明星（紐約派詩人包括約翰·艾希伯里和肯尼斯·寇赫〔Kenneth Koch〕，兩位都是他與高栗在哈佛的同學）。

* 與 glower（虎視眈眈）押韻。

歐哈拉才高八斗、咄咄逼人，而且反應很快，機智過人，他是一位健談大師，將雞尾酒會上的機智應答變成一種即席藝術。

和高栗一樣，他也是靠退伍軍人優惠法案進入哈佛，是一位愛爾蘭天主教徒，然而，高栗在早期已經遺失了天主教的教養，歐哈拉則有著所有墮落天主教徒的創傷後包袱：「大家都知道，上帝和我處得不融洽，」他在他的一首詩裡俏皮地寫道。[1] 他也和高栗一樣，「他對想要了解所有藝術的驅力不屈不撓，而且沒有集中的焦點，早期就展現出他是博學多聞的天才。」他的傳記作者布萊德・古屈（Brad Gooch）說。[2] 一九四四年之前，他在海軍服役時，就是「二十世紀前衛音樂、藝術和文學最新發展的專家，」古屈寫道，這大多是靠他自學而來的。[3] 和高栗一樣，他對現代藝術瞭若指掌，對畢卡索、克利、考爾德、康丁斯基有一堆見解。同時，他也和高栗同享對流行文化的熱情，這部分對歐哈拉而言，指的是漫畫《白朗黛》、法蘭克・辛納屈的流行歌曲、樂團小號手哈利・詹姆斯（Harry James），以及尤其重要的，電影：他是一位電影愛好者，他的臥室牆上貼滿了電影明星集錦雜誌裡的瑪琳・黛德麗與麗塔・海華斯（Rita Hayworth）的照片。歐哈拉對文化的喜好永不滿足、雅俗不拒、意見洋洋灑灑，他在很多方面很像高栗在才學上的雙胞胎，包括他也是芭蕾狂熱者。

* * *

高栗與歐哈拉很快就形影不離了。他們在學校是引人側目的一對，歐哈拉有著一個寬大的額頭、折彎的鷹鉤鼻，是孩提時一次霸凌事件被打斷的，踮著腳走路，而且伸長著脖子，為他五呎七吋（約

一七〇公分）的身高增加一、兩吋，高栗身高六呎二（約一八七公分），比他高出一截，「高個子與恐怖臉」，同學們這麼稱他倆。[4]

高栗在校園閒晃時，身穿他的標準裝束，搭配帆布長外套與羊皮領，手上戴滿戒指，很有可能是最被看好的校園文人，不過重點在奇特。「我記得第一天泰德‧高栗來到餐廳時，我想他是我見過最奇特的人，」喬治‧蒙哥馬利說：「他似乎非常、非常高，他的頭髮披下額頭像是劉海，就像個羅馬皇帝一樣。他在他的手指上戴了好幾枚戒指。」[5]在哈佛小高栗一屆的賴瑞‧奧斯古第一次見到高栗時，對蒙哥馬利仔細的觀察也有相同看法。他當時正排隊要買一張瑪莎‧葛蘭姆舞團（Martha Graham Company）的表演票，他記得一個「高大、修長的男人」正埋首看一本小書⋯⋯[6]「泰德排任何隊伍時，手上絕對少不了一本書，」奧斯古說：「而他讓我印象深刻，而且讓我這個非利士派（Philistine）有點笑出來的一件事，是他的一隻小指指甲長達三吋。他讓它一直長一直長。」

高栗一鳴驚人。他以世故的語氣，達成一種厭世且自我安慰式的、一本正經的宣告，一種他以寬大、深得我心的手勢所強調的諷刺——「所有他製造出來的騷動，」一位宿舍同學如此稱之。[7]也就是說，他不是那種石牆運動前某種怪異的可笑模仿。「他以更過人的機智與詭異的方式表現豔麗，一般的酷兒不是這樣，」奧斯古說：「舉辦大型派對、徹夜不歸、聽音樂劇唱片、跟著吟唱，這不是高栗的風格。」

一如以往，高栗抗拒二元論。他古怪的外表掩飾了一個害羞、自持的天性。他的談吐、肢體語言與文化熱情——劇場、芭蕾、諷刺社會常規與風俗的同志小說，例如薩基、菲爾班克、班森，以及康普頓—伯奈特——都是屬於典型同志特質與相近的類別。然而，他結交過的、幾乎是專屬同志的群體

中，沒有一個人曾看他去過如拿破崙俱樂部（The Napoleon Club）或銀幣（Silver Dollar）這一類的同志酒吧。如果不是他極為謹慎地避人耳目，就是像他後來堅稱的：對性極為不感興趣，所以也沒有什麼需要刺探的。

歐哈拉對高栗的高度自信、拒絕為自身的離經叛道抱歉感到印象深刻，尤其是他完全無視傳統男子氣概的概念。歐哈拉十六歲時有了第一次的同性性經驗，他對於性別認同很掙扎——太清楚自己對男性的吸引，但也擔憂一般人對於同志女子氣的懷疑，一天到晚恐懼萬一他的祕密在他成長的保守愛爾蘭天主教社群散播開來，會發生什麼事。從死後來看，歐哈拉足以在同志文學的拉什莫爾山（Mount Rushmore）　* 上留下一個位置，但是在他就讀哈佛期間，他總是輾轉於回家時被迫過的櫃中人生，以及他在哈佛與波士頓同志地下圈所擁有的較解放的人生之間。

高栗相對招搖過頭的外在形象，對歐哈拉是一項啟發。「當歐哈拉（在家鄉麻薩諸塞州葛拉夫頓〔Grafton〕）的人生變得沉重而且掙扎時，他便在哈佛愈來愈花枝招展作為補償，」古屈寫道：「他在綻放的過程中，主要的同謀即是愛德華・聖約翰・高栗，」他建構了歐哈拉「重要的第一筆畫，以其高度的風格與不落俗套的優雅，他對此很快降服了。」[8]

在這裡，風格是關鍵：不論有意識與否，高栗表現出「經由風格來反叛」，這是文化評論家塑造的片語，用來描述象徵性的反叛，由戰後的次文化——摩登派青年、龐克族、哥德搖滾樂派，以及其他——呈現在音樂、俚語、流行方面。高栗沒有那麼反對循規蹈矩的人，或是一九四〇年代後期強迫異性戀的美國，因為他輕描淡寫地無視於它，悄悄溜到一個更與他的敏感相融的世界，從他天馬行空的想像調配出來，並且用印度鋼筆墨水編造出來。

在成長過程中，高栗與歐哈拉一直是他們出沒的房間裡最聰明的孩子。現在，他們遇到了對手，不只是在智力測驗，而且在文化的包羅萬象、創意，以及拐彎抹角的機鋒上。他們因為彼此的熱情而壯大，在波士頓大學附近的肯莫爾（Kenmore）和杭廷頓街（Huntington Avenue）的舊廳欣賞外國電影、在校園裡參加有詩人華萊士·史蒂文斯（Wallace Stevens）、奧登（W. H. Auden）、艾蒂絲·席維爾（Edith Sitwell）與迪倫·湯瑪斯（Dylan Thomas）蒞臨的念詩會。在哈佛廣場附近的書店探看，他們刺激了彼此對沒沒無聞作家的小眾魅力。

* * *

羅納德·菲爾班克（一八八六—一九二六）是第一次世界大戰後一九一○年代與二○年代鮮為人知的英國小說家，正符合他們典型曲高和寡的品味。如果說高栗與歐哈拉的美學宗派有一位守護神的話，那非菲爾班克莫屬，他對他們兩人的影響持續到哈佛畢業之後。歐哈拉的文字遊戲、諷刺幽默與穿插的機鋒，在他的詩裡，一段段聽來的對話，有許多要感謝菲爾班克。對高栗來說，他曾經說這位作者「對我影響最深⋯⋯因為他如此地簡練，而且瘋狂地拐彎抹角」，雖然他後來修飾了對他的崇拜，退一步說他「不情願承認」菲爾班克對他的澤惠，「因為一方面我已經超越他，雖然另一方面我不認為我有可能超越他。菲爾班克的主題對我來說不是很愉悅──如基督教的矯飾、青少年性影射。但

* ──

【譯註】即位於美國南達科他州的總統雕像山。

是他書寫的方式、隱晦的結構，對我影響很大。」[9]（高栗於一九七一年為菲爾班克一本限量書《兩則

早期的故事》（Two Early Stories）畫插畫時，再次致上對他的敬意。）[10]他從菲爾班克身上學到他從日本

與中國文學裡學到的，主要是「弦外之音、簡約」的美學，達到近乎俳句的敘述濃縮。[11]（菲爾班克曾

宣稱：「我認為把五十頁的東西濃縮成一個簡短、俐落的段落，甚至一排句點，是很容易的事。」）[12]

　　而且，高栗崇拜菲爾班克精巧的輕描淡寫，對諷刺的掌握如此細膩，幾乎不存在；我們在高栗的

散文與對話的妙語如珠裡，聽見菲爾班克俏皮而不露聲色的爆笑風格的回音。對高栗迷而言，菲爾

班克聽起來驚人地高栗式：「這個世界被管理得很不入流，我們幾乎不知道該向誰抱怨。」[13]在《徒

勞的榮耀》（Vainglory，一九一五）裡，喬治亞・布魯哈尼斯夫人（Lady Georgia Blueharnis）認為，

「如果某個憂傷的人可以被引誘來到這裡」，她們莊園附近的丘陵景色就更好了。「我經常期待一個彎

著腰的削瘦身影慢慢地沿著山脊散步，在夕陽西下的時候，懷著悔恨的痛苦。」[14]你看不到高栗的畫

裡那個彎著腰的削瘦身影在夕陽時分緩緩踱步嗎？

　　一位作家的風格無法擺脫他觀看世界的方式，而高栗吸收了菲爾班克的敏感與其風格。他輕鬆處

理嚴肅議題、嚴肅處理輕鬆議題的習慣，他對前後無因果連貫與若無其事的喜好，他悉心陶冶出來的

倦怠、對人間喜劇的淘氣觀點：所有這些高栗式的特質，都留有菲爾班克影響的印記。

　　甚至高栗對「性」這個主題悶到哈欠連連的興趣缺缺——「這樣的熱情過度／相當不流行，」在

《傾斜的閣樓》裡，一位年輕女子這麼說——也與菲爾班克有時擺出的慵懶姿態有著異曲同工之妙。

「我的丈夫沒有熱情如火之類的，」他的一個角色坦白說：「這很適合我，當然。」[15]

　　高栗受菲爾班克影響最明顯的，是他對十九世紀的浸淫。菲爾班克深深迷戀同樣的世紀末文學

以及美學上的矯飾，這些影響掠過高栗道格威劇本的頁面。一種回到淡紫十年（Mauve Decade）*的返祖現象，引用評論家卡爾・范・維屈頓（Carl Van Vechten）的說法，他是「一九二二年的一八九〇年代的人」。[16]（一個菲爾班克的角色呼喊道：「我熱愛所有關於他的淡紫色！」）[17]然而，和高栗一樣，他也很符合他那個時代：他濃縮的情節與雞尾酒會上如拼貼畫般的寫法，就像高栗巴蘭欽式的精簡行數、荒誕的情節，以及縮減的文本一樣，本身是很現代的。

不消說，菲爾班克，是一位同志。他在坎普風（Camp）†盛行前即是一位重要人物，以密碼書寫的情感讓同志在石牆暴動‡前的年代，於主流（異性戀）文化雷達的監控下，發出性向信號，而且同時對該文化大開玩笑。對於能讀出菲爾班克戳中的弦外之音的同志讀者而言，他的散文裡光天化日地藏了他的同志訊息──貶抑者稱此為「矯揉風格」。

菲爾班克小說的內容取笑異性戀、布爾喬亞式的制度，例如婚姻，這對同志讀者也具有特別的意義。「我們可以想像如此一種對異性戀常規明目張膽的模仿，在同志次文化裡會產生什麼作用──強化了那些認為自身非傳統性取向是對維多利亞晚期反判保守主義者的自尊，」大衛・范・李

────

* 【譯註】指一八九〇年代。

† 【譯註】坎普風：在《牛津英語詞典》中被定義為「豪華鋪張的、誇張的、裝模作樣的、戲劇化的、不真實的」。坎普的歷史最早可以回到十六世紀文藝復興時期義大利的手法主義，其特徵便是脫離了文藝復興的和諧之美，強調構思上的複雜，重視技術上的質量，是坎普風格的早期體現。同時，該詞也有「帶有女性氣息或同性戀色彩」的含義。

‡ 【譯註】石牆暴動：一九六九年六月二十八日警察臨檢紐約格林威治村石牆酒吧引起的一連串暴力衝突，被認為是美國史上同性戀者首次反抗政府勢力迫害性別弱勢群體的實例，也被認為是全世界同性戀平權運動的關鍵事件。

爾（David Van Leer）在《美國的同志現象》（The Queening of America）裡寫道。[18]「對（菲爾班克的）欣賞成為一個人的性取向，以及一個人對後王爾德時期同性戀華麗派頭忠誠度的試金石。當同志詩人奧登宣稱，『一個不喜歡羅納德・菲爾班克的人也許，就我所知，具有某些令人崇拜的特質，但我可不想再見到他，』他的陳述不是一種美學評判。而是一種社群團結的宣言⋯⋯」

＊　＊　＊

我們很難想像高栗會因為對菲爾班克的喜愛所彰顯出同志「社群的團結」而雀躍。如果有「不參加者」這種人，高栗就是，他與那些堅稱他們的同志性取向是他們身分認同中心的人保持距離，就像他後來認識的「非常激進的」博物館館長一樣。[19]「我了解對任何本身是同性戀的人來說，同性戀是一個嚴肅的問題，」他說：「而當一個男人是一個嚴肅的問題，當一個女人也是。很多事都是問題。」

太正確了。但是，在一九四六年時，身為一個同性戀的人，或者面對你可能是同性戀的事實，比起身為異性戀，當然是一個稍微比較嚴重的問題。當高栗進入哈佛校園時，《哈佛呼聲》（The Harvard Advocate）雜誌停刊了，一九四〇年代初期憤怒的受託人把它關閉了，因為他們發現這本雜誌的編輯台實際上已經是一個只有同志的社團；當這份雜誌於一九四七年重新發行，他們的默契是禁止同志加入編輯台（這項禁令沒有人理它，但還是戰戰兢兢）。高栗在哈佛期間，如果一位男學生被抓到與另一位年輕男子發生性行為，將會被退學，例如一九五一年春天，有一位哈佛男學生和他的同學參與了「違禁的活動」，如歐哈拉的傳記作者所寫的——這段令人遺憾的感情後來變成一齣「可怕

的悲劇」，高栗的同學弗雷迪‧英格利許說，其中一位男同學自殺了。

在哈佛時，高栗是否認為自己是同志，以及他展露的風格怪癖與情感是否代表了他與他性向的和解？

他從來沒提過。然而，如前所述，他在那形塑他的四年中，幾乎所有的影響力，從菲爾班克到康普頓——伯奈特到班森，清一色都是同志。而且，他人生第一次被一些人包圍，他們無疑都是同志——其中一位哈拉還成為他親密的朋友（雖然應該要強調的是，他們不是愛人）——這些必然都逼迫他面對自己的性取向問題。

如果他像歐哈拉和其他在他們小圈子裡的人一樣，為自己的身分認同而煎熬，當時瀰漫的恐同氛必然在某些方面影響了他。隨著冷戰的到來，右翼的機會分子從政府最高層級煽動共產黨滲透的恐懼。他們堅稱，同志對國家安全是一個特別令人憂心的威脅，因為他們的「性變態」使他們更容易被脅迫為俄國人提供情報。哈佛令同志學生退學，使得當時的氛圍無法被忽視。

高栗的一位大一導師阿弗雷德‧豪爾（Alfred Hower）在一份報告裡暗示說，在高栗顯現給世人看到的機智與無憂無慮之下，其實黑影幢幢。「高栗似乎是相當容易緊張的一型，而且不特別容易適應環境，」豪爾寫道，而且還加了引人發笑的一句：「他開始蓄鬍，這可能是，也可能不是他某種怪異的徵兆。」[20]

當他經常缺席哈佛必修的體育課，使他列入課業察看的名單，他的母親向學院的副系主任詹德森‧薛柏林（Judson Shaplin）求情。在一封流出的信件中，她哀傷高栗很難適應大學生活的要求，寫道他輕鬆地讀完小學，結果「從來沒學到如何學習」，這項弱點又因為非正統、課業上沒有分數的帕克中學而雪上加霜。[21] 但是，他兒子根本上有氣無力的原因，她認為，是因為高栗「身為一對離婚

父母的獨子……因為太多母親的影響、太少男性的影響而發展不完全。」[22]

在我們聽來，高栗的母親將他說成一個媽寶，聽起來像是從希區考克的電影《驚魂記》腳本裡摘出來的一段話。但她只是呼應了當時佛洛伊德的說法。「從一九四〇年代到一九七〇年代，社會學家與心理學家進一步闡釋一位過分溺愛與過分疏離的母親……會阻礙兒子的社交與心性發展，」羅爾・范・德・歐維爾（Roel van den Oever）在《媽寶：戰後美國文化裡的唯母主義與恐同症》（Mama's Boy: Momism and Homophobia in Postwar American Culture）這本書中主張。[23]

很可能這種對同志日益升高的不耐——或者針對這件事，任何「非常、非常男同性戀」[24]（這是喬治・蒙哥馬利對高栗的第一印象）的怪胎——將會讓一個大學生心思不寧，努力想要弄清楚他到底是誰。在高栗五行打油詩集《傾斜的閣樓》（當中大部分是在一九四八年與四九年中「一氣呵成」寫成的）裡，有一小段夢魘般的短文顯示，某件事情正困擾著他。[25]

夜晚，在一個彷彿直接從霍桑或是愛倫坡小說裡走出來，但是非常適合私刑大隊意識的麥卡錫時代，歡欣鼓舞的人們圍繞著一尊雕像，揮舞著火把。在一尊雕像的頂端——類似哈佛園裡著名的約翰・哈佛（John Harvard）的銅像——當其中一個參加派對的人使盡全力要用伸出的火把放火燒一個人，他受驚的人影蜷縮起來。在前景，黑色的樹木因為恐懼而縮了起來；甚至連它們的影子似乎都要逃走，在火光中伸向我們。高栗寫道：

一些哈佛人，健壯且多毛，

「出來啊，我們正放火燒一個男同性戀！」

他們開心地尖叫：

在園裡大約三人

暢飲雪莉酒數瓶；

＊　＊　＊

見面一個月後，高栗與歐哈拉決定要一起當室友。在一九四六年十一月二十一日的更換寢室申請表上，高栗說他想搬去艾略特樓（Eliot House），這棟樓是給高年級生的，其中盡是美學家、運動選手、學者，以及「艾略特紳士」（擁有婆羅門階級姓氏如卡伯特〔Cabot〕、洛奇〔Lodge〕的年輕人）的菁英混合，而且是由舍監兼傑出的古典學者約翰・芬利（John Finley）親自挑選。[26] 哈佛住宿體系是依牛津的住宿學院建立的，芬利對它非常信任，他透過眾多茶會與正式的研討會——與會者包括詩人阿奇博德・麥克利希（Archibald MacLeish）與新批評的創始人之一瑞恰慈（I. A. Richards）——陶冶有文化和知識涵養的人生。

直到一九四七年秋天，高栗升上大二之初，哈佛同烹他搬到艾略特樓，他與歐哈拉最後同住在F-13寢室，是一間三人房。歐哈拉選了兩間小臥室的其中一間；另一位室友維多・辛尼西（Vito Sinisi）——一位哲學系學生，透過千千萬分之一的機緣，他曾經在陸軍特別訓練計畫裡，和高栗一起在芝加哥大學學日文——要求另一個臥室；而高栗就睡在這間寢室的公用空間。白天裡，經常可以

看到他就著窗邊的一張大桌子，畫他穿著浣熊大衣的小人。

高栗與歐哈拉把他們的寢室變身成一個沙龍，裝潢成文人風，從哈佛廣場的一間店裡租來現代風的白色花園家具。有一塊墓碑是從劍橋的舊墓地，或者從歐本山公墓偷來的，他們把它當成咖啡桌，離哈佛不遠。無法想像高栗沒有經常拜訪它蜿蜒的小徑；從他的書看來，他想像力的道具間裡，應該裝滿了歐本山哥德式的墓碑、埃及方尖碑，以及以骨灰罈和天使裝飾的墓穴。（歐本山公墓建立於一八三一年，是位於劍橋的一座田園詩般的墓園，離

高栗與歐哈拉在布置F-13寢室時，心裡想著晚會的場景；有點像是一個很適合站的地方，一隻手拿著雞尾酒，另一隻手拿香菸，言不及義地機智交談。「這個概念，」歐哈拉的朋友吉納維夫‧甘迺迪（Genevieve Kennedy）說：「是躺在一個躺椅上，小酌幾杯微醺，然後聽著瑪琳‧黛德麗的唱片。他們很愛她低啞的嗓音。」27（在一九四〇年代，黛德麗在同志文化中，就像後來世代同志的偶像茱蒂‧嘉蘭（Judy Garland）。高栗從哈佛畢業多年後，依然很擁戴她。*

高栗與歐哈拉持續交換新發現的熱情，點燃彼此熱中的事物。一九五〇年代見證了下個十年將被稱為「反文化」的新文化的誕生。當年輕人的文化反抗「老子知道的比小子多」的獨裁主義與美國戰後麻木心智的從眾文化，好萊塢與新聞媒體為青少年提供了叛逆的範本：包括詹姆斯‧迪恩飾演的《養子不教誰之過》、艾倫‧金斯堡（Allen Ginsberg）的詩作《嚎叫》（Howl，一九五六）中的披頭族，以及傑克‧凱魯亞克（Jack Kerouac）的著作《在路上》（On the Road，一九五七）。雖然在一九四七年的哈佛，反文化被嚴格限定是私自進行的事。高栗與歐哈拉是一個較大的次文化——地下同志文化——裡的一個次文化。當艾略特極端現代主義的形式主義在文學課堂與小眾雜誌間舉足輕重，其

使人皺眉的嚴肅與有意識的象徵主義，是當時最重要的事，高栗與歐哈拉則擁抱諷刺文學，這種被大家認為微不足道的小說，作者包括菲爾班克、康普頓—伯奈特與伊夫林·沃（Evelyn Waugh）。

高栗與歐哈拉和他們的圈內人，不是不遵守常規的頑強分子（雖然他們儼然如此），或者過分的帶有政治性（雖然他們的姿態有些政治性）。他們也不是「垮掉的一代」那種白人主義的民粹主義者，或是像嬉皮那樣的共產革命者。即使如此，古屈說：「他們是一種反文化」，儘管是「一種較早期而且菁英的形式」——女權主義者蘇珊·桑塔格（Susan Sontag）所稱的教科書範例，一種「即興的自行宣布階級，主要是同志，建構他們自己品味的貴族」。[28]

經過一段時間，他們的小團體加入了志同道合的約翰·艾希伯里——比他們年長一年的哈佛學長，後來成為美國詩界的要角——高栗與歐哈拉透過他們的品味、風格，以及觀看世界的審美方式來定義他們自己。「沒有人是組織起來的；可以說，只有風格，而不是某種運動，」身兼批評家與小說家的艾莉森·路瑞（Alison Lurie）說，她是高栗在哈佛與後來在劍橋時期的一位親密友人。對路瑞而言，高栗與他的朋友們，對於像是小說家諾曼·梅勒（Norman Mailer）之類受歡迎的健壯男子

* 一九六八年在一封給他的朋友、同時也是童書出版商的彼得·努梅耶（Peter Neumeyer）的信裡，剛在一個午後場見到黛德麗的高栗描述道，她「驚人地保持得很好，保持得沒那麼好，比她創造出來的類別次一級的版本。天曉得她經歷了自己的幾個版本，全很做作，但像一個比較年輕的、但人們總是能注意到他們背後的那個人，但是現在已經幾乎完全看不出來了……」換言之，她的獨特風格青春永駐，他承認，若是十年前，他必然會「為她神魂顛倒」。《浮生世界：愛德華·高栗與彼得·F·努梅耶的信件》（Floating Worlds: The Letters of Edward Gorey and Peter F. Neumeyer），努梅耶編輯，Petaluma, CA: Pomegranate Communications, 2011, 126.）

表現出的咆哮型男子氣概，「代表了另一種現實」。（路瑞透過她在拉德克利夫學院〔Radcliffe〕的同學，也就是梅勒的姊妹芭芭拉見到他時，覺得他是「聒噪、會霸凌別人的那種人」）。

高栗、歐哈拉與他們圈子裡的人蜷縮起來，遠離以梅勒為典型的趾高氣昂、咄咄逼人的大男人主義，但是他們透過品味，彰顯他們的位階，而不是像他擺出來的那種激辯架子。高栗「喜歡維多利亞與愛德華時代的小說，」路瑞回憶道：「他讀《裸者與死者》（The Naked and the Dead）絕對不會有太多的樂趣。這類男子氣概的東西對泰德和他的朋友來說，相當惱人……所以，如果你厭倦男人表現這副樣子，這些作家的作品很能振奮你。」像梅勒這樣經歷過戰爭的退伍軍人，相當瞧不起親眼見過戰爭的人，例如高栗，路瑞寫道：「而且，有時候他們會表現出來，你知道的。所以我認為會有這種對暴力男子氣概神祕性的反應，反應在這些人身上。」

高栗、歐哈拉與他們的圈內人都對自覺的做作、過分矯飾以及生僻難懂有著共同的鍾愛。他對社會諷刺的、局外人的觀點，通常以坎普風仿作、高度風格化的語言呈現出來。在桑塔格的文章〈對「坎普」的註解〉（Notes on "Camp"）裡，她將這種難以描述的鑑賞力定義為一種「作為一種美學現象的觀看世界的方法……不是從美的角度，而是從技巧、風格程度來看」——這個定義與高栗的註解不謀而合：「我的人生完全與美學相關。我對事物的反應幾乎完全是美學的。」[29] 他的作品不是電影《姊妹情仇》的那種坎普風，但在他對維多利亞情感與清教徒長篇說教一副正經八百的模仿中，不可否認地具有坎普風的元素。

* * *

一如預料中的不按牌理出牌，高栗決定不主修藝術，而是選了法文；雖然他在申請書中宣稱他的生涯目標是「商業藝術中的某個領域」，也不是英文——這項帶給他對文學水不饜足的胃口的天生最適選擇。「因為對實用性歇斯底里地不在乎，我決定主修法文，」他在一封一九四七年四月十七日寫給軍中麻吉比爾・布蘭特的信裡這麼說：「如你清楚了解的，純粹是為了想要能夠用這種語言書寫。」[30]（布蘭特「了然」這項決定，因為他很熟悉高栗在道格威寫的劇本附上法文標題的習慣，而且也會在字裡行間、往返的書信中，穿插一些法文片語。）「所有人，包括我的導師，都對我的這種態度覺得有點莫名其妙，」他承認：「但當時我也這麼覺得。」

一九七七年，有了後見之明的優勢，他給了一個比較讓人贊同的解釋：「我認為我會讀以英文寫成的所有我想看的東西，但我得強迫自己去讀所有的法國文學。而且我認為，我會很高興去讀所有的法國文學。」[31]結果不幸的是，在高栗的眼中，哈佛有「一個完美糟透的法文系」。他的文法課「進展不明顯」，尤其是初級課程被安排在午餐之後，可以想見的結果是，他「睡得很好」，但是如他後來宣告的，他的法文「完全糟透」。[32]

從他的上課筆記裡，我們看到高栗的法文課催促著他讀了雨果、盧梭、蒙田、孟德斯鳩、普魯斯特、佩羅（Perrault）*、巴斯卡（Pascal）和拉羅什福柯〈La Rochefoucauld〉†，當中除了佩羅和拉羅什福柯，似乎沒有其他人令他印象深刻。他喜歡佩羅，因為他為「童話故事有趣、不理性的特質」

<hr>

*　【譯註】佩羅：其著作包括童話《睡美人》、《小紅帽》、《藍鬍子》、《灰姑娘》、《穿長靴的貓》等。

†　【譯註】拉羅什福柯最著名的作品之一為《人性箴言》（Maximes et Réflexions diverses）。

著迷（雖然他也說它們讓他產生焦慮情緒）。[33]至於拉羅什福柯，高栗似乎發現了法國人看待世界機智、憤世的態度，與他自己很相融。高栗欣賞拉羅什福柯以尖酸苛薄的真理呈現對人間喜劇的觀點，例如「我們都有足夠的力量忍受別人的不幸」，以及「我們總是喜歡崇拜我們的人；但不總是喜歡我們崇拜的人」。[34]在一篇大學時代針對自己的格言的文章中，高栗寫道：「我剛好幾乎完全認同拉羅什福柯對人性的看法。」[35]

這位擅長製造警句的法國人使用簡短、犀利字句的巧思，對高栗是簡潔、清晰的模範，也是他寫作上努力的目標。在他針對《人性箴言》一書的文章中——附帶一提，這篇寫得很精采；在批判中很有說服力，條理清晰，而且非常肯定——高栗欽羨這種清晰的風格，如此地晶瑩澄透，在讀者的心裡展現出一種餘音繚繞的效果。「在個性以及他思想中其他每件稍微多餘的東西，都被揚棄了，」高栗寫道。[36]這段陳述有兩點很有意思：它透露出高栗在藝術見解上的氣度，足夠寬廣到能欣賞奧斯古所稱的，以菲爾班克為典範的「頹廢的」、過於纖弱的風格，也預示了他後來使用精簡、枯燥無味的文字製造諷刺，通常是漫畫的效果。

高栗對於拉羅什福柯關於道德與人性非典型的自省，說明了許多他自己的哲學觀點。「我暗想：『這是人們的樣態，他們的每個動作都被一勞永逸地解釋完了。』」[37]拉羅什福柯「認為，人只被一件事激勵：amour-propre，或者說自尊，其他的動機只是或多或少實際上掩飾了底下相同的面貌。因此，所有的行為都有同樣的道德價值，其實完全沒說什麼。」[38]

這是強烈的宣示，預告了日後將重新浮現在高栗給他的好友兼文學合作者彼得‧努梅耶更私密信件中的存在主義。當他寫到拉羅什福柯關於人類社會，以及「他的寫作表面上透明禮貌」之下的「熱

情與受難」時，「無可救藥的悲觀對主義」，我們曾想到曾經對一位採訪者透露這些話的高栗，他說：

「當我讀到瘋狂的大屠殺時，我告訴自己，『多虧上帝開恩……』從某一方面，我從來沒有體恤其他人，或者理解他們為什麼會有那種行為……我認為人生是個地獄。」[39]

從這段話來看，下面這段高栗透過在哈佛期間寫出的五十幾頁未付梓小說《為我畫黑天使》

（Paint Me Black Angels）中的一個角色西奧多‧品克福特（Theodore Pinkfoot）所說的話，格外吸引人：

我討厭人，我無法恨，但他們令我懼怕。雖然我一直在分析人性，但那真的讓我感到無聊。

我不相信有善良、忠誠、勇氣、高貴，以及它們的相反這些東西。它們是沒有必要的……動機，充其量，是空虛愚蠢、而且無法解釋的；人們所說的話最多也是無關緊要的。[40]

不是說哈佛時期的高栗想當一個殺人魔，或者說他是一個耽溺在幽暗處的厭世者。肯定的是，他總是覺得有些疏離，在大一春季一封寫給比爾‧布蘭特典型裝腔作勢的信裡，他說他從九月開始就慢慢地不正常了，不清楚自己為什麼在那裡，整件事的目的何在（雖然他同意自己累積了一堆「愚蠢但精采的個別事件」）。他花了一大半的時間蹉跎，或者弔詭的是，「有點偷偷地想知道，為什麼我的成績不優秀」。[41]

＊　＊　＊

然而，若高栗對課堂的態度無精打采，他對課堂外的文化狂熱卻沒有稍減。在他寫給布蘭特的一封信裡，他很遺憾他沒有聽到波士頓交響樂團的演出，「我的看戲日子因為服兵役大中斷後，如果能看每一齣戲和芭蕾，不用說，每次有團體到鎮上來的每一場表演，該有多好……」[42] 而即使他對參加交響樂團演出比較怠慢，卻一直充填他唱片蒐集的模糊空缺：「我培養了一種可怕的嗜好，最近很迷每一片前巴哈時期的作品，不管那是什麼。」

他也不停地在畫畫。去到 F-13 寢室的訪客有時會發現他在嘈雜的社交活動中冷靜地作畫。「他們舉辦了在哈佛最棒的派對，」唐納德・霍爾回憶道：「這些派對很歡樂、有趣、活潑，有各式各樣的人，很多人彼此不認識，但大家處得很好。」[43] 他記得高栗是個惜字如金的人，能夠在一片喧鬧中專注他的工作。「你進到他們房間會去和歐哈拉聊天，而高栗就坐在書桌旁畫他的聖誕節卡片。」[44]

依時間記錄高栗哈佛時代的課業紙張，是他進化成藝術家的化石紀錄：插圖擠滿了空白處、課堂筆記的背面、創意寫作作業、研究論文，甚至是給室友的備忘錄。高栗畫的女子穿著舞會禮服，誇張地展現她們一瀉而下的低胸、突出的睫毛、杏仁形的眼睛，令人聯想起畢卡索的立體主義謬思。他畫了一些戴著頭巾的修女和手上有爪子的老婦蜷縮在大鍋上，以及優雅、線條模糊的書房裡，好像從《時尚》雜誌頁面走出來的社交女子。他畫出自由聯想的塗鴉——多形化的東西融成起伏不定之類的東西，其夢想邏輯讓人想起超現實主義的室內遊戲隨機接龍（The Exquisite Corpse）。在這裡，那裡、到處，他畫他穿著浣熊外套的小人，一個典型的多種變體，後來很快有了一個名字——卡爾維亞斯・腓德烈克・銅耳（Clavius Frederick Earbrass），著名的小說家，他正在與他進行中的書痛苦奮戰——「他一定是瘋了，才會容忍自己以拙劣不堪的文筆，寫出滿紙的荒唐文字。」這記錄在高栗的第

一本出版書《無弦琴》裡。

他也自始至終都在寫東西。他寫短篇故事數十篇，還有一疊詩（有法文也有英文的），嘗試各種文類，從佩脫拉克的十四行詩到五行打油詩，在已交作業的背面研究押韻與節奏分析問題。一九四七年秋天，也就是大二第一學期時，他寫了一封信給布蘭特，提到他至今已經寫了「大約七十五首五行打油詩（計畫號碼：一一〇），當中很多都是不潔內容。」很可能這些都是《傾斜的閣樓》裡陰鬱可笑的四行詩早期的版本。[45]

那年秋天，高栗也正忙著《為我畫黑天使》，或者它糾結的開頭：「現在的情況是，每次我坐下來繼續，各種討厭的心理障礙便開始占據我的大腦。」他告訴布蘭特說：「我彷彿懷疑起我到死的時候，還在寫第一章……」[46] 這當然是《無弦琴》裡銅耳先生的痛苦……對於白紙恐懼的漫畫式哥德沉思。高栗想要寫一本小說而功敗垂成，是否催生了他的第一本小書？《無弦琴》是一篇小說的縮影，帶他離開死胡同的一條出路：與其絞盡腦汁擠出一本嘔世巨著，不如寫出一本不苟言笑的輕鬆小書、一篇關於作家困境的小品。若說《無弦琴》是「從未誕生的小說」的智力結晶，也許它確認了高栗的信念：「這個世界的完美藝術作品……幾乎必然是小規模的。」[47]

* * *

高栗大部分的詩和小說，最初是來自他大二時修了一位年輕詩人約翰·席亞爾迪（John Ciardi）的創意寫作課。席亞爾迪出生在波士頓一個義裔美國人的工人家庭，他堅信詩歌是寫給大眾的。唐納

德‧霍爾德與高栗和歐哈拉一起修了這堂課，他記得席亞爾迪是一位「超級棒的老師」，他「很嚴肅地看待我們的寫作，讓我們很不好過」。[48]

有趣的是，正是席亞爾迪激起高栗對「仿道德」的興趣，鼓勵他模仿傳統兒童文學說教的語氣。和高栗一樣，他回憶童年與「強烈情緒和失落」的糾結，一段「巨大暴力」的時期，比喻上與實際上皆如此。[49] 他蔑視大部分童詩「裹了糖衣的道德」，他覺得聽起來彷彿是「用沾了溫奶的海綿寫的，而且撒滿了糖」；他的童謠，他說，是「愉悅地深信兒童是具有暴力的歡樂天分的小野蠻人」。

高栗「非常認識」席亞爾迪；高栗、歐哈拉和喬治‧萊因哈特（George Rinehart，成立紐約出版社 Holt, Rinehart & Winston 的萊因哈特之子），他們經常在下課後找他們的教授，在附近的咖啡館喝咖啡，參加非正式的小組討論。[50] 當席亞爾迪和他的太太需要從他們正在裝修的系上牆壁搜刮一些壁紙，他們就會召集高栗、歐哈拉與萊因哈特來做這份差事。「他們用好幾天做這件事，一邊玩搞笑的遊戲，」席亞爾迪回憶道：「他們相處融洽，朝氣煥發，我從來沒遇過三個學生自成一個團體，而且似乎具有如此無可限量的前景。」[51] 在整天辛苦刮壁紙的工作中，他們聆聽從唱機播放的羅西尼序曲，工作結束後，他們三個會與席亞爾迪和妻子茱蒂絲（Judith）一起享用義大利麵，暢快飲酒。萊蒂絲認為這三位年輕人是「全世界最有趣的人，舌燦蓮花，妙語如珠」。[52]

席亞爾迪毫不懷疑歐哈拉是一位驚人的天才，寫起詩「像是年輕的莫札特」，雖然這位年輕詩人對風格的崇尚甚於真誠，讓他的教授發現他「展現了他的聰明才智而非情感」。[53] 至於高栗，他也有歐哈拉的魅力，包括諷刺、模仿、技巧和荒誕，加上他對真誠、告解聲音的反感，席亞爾迪對他的作業有深入見解。席亞爾迪的寫作評語之無情，有可能就像他在課堂上的一絲不苟，而他分析高栗培養

出的矯飾，以及他與主題的諷刺距離，這兩者既一針見血，又很有預言性，預示了高栗日後創作中被提出的批評。

高栗在一九四七年十月二十七日為他的英文 A-1a 課程交出了一篇十頁的短篇故事，席亞爾迪對它的反應很有啟發性。這篇名為《幻滅的色彩》（The Colour of Disillusion，注意這裡高栗在英式拼法上表現出崇英的堅持），是一個菲爾班克的仿冒品，從其八卦、雞尾酒派對場景到寫作近乎致命的雕琢講究。但也不全那麼菲爾班克；高栗漫畫式的可怕美學正在伸展它的黑暗翅膀：背景是模糊的維多利亞—愛德華時代，語言也是（「『簡直太可怕了。』一位留著優雅鬍子的年輕人說道」）；「派對中年紀最長的老太太」沉迷於廉價的恐怖小說；一個孩子正處於危險之中；「大黑鬍子」盲目迷戀專注於「萬物皆良善，有道德，而且強大」的幼稚觀念；一個年輕女子在她沉睡的丈夫臉上吐痰——基本上是。[54]

席亞爾迪給高栗一個 A，然後洋洋灑灑地寫了全部的評語：「現在開始看起來，我不得不把你的故事打個問號，退回去給你。事實上，我認為這是你的問號。你寫的每個東西都沒有瑕疵，也未完成。未完成，因為你是跟隨你自己的直覺，但還沒有完全發現它。當你發現了它——你的寫作——我猜想，如不是超越性的，就單純是荒唐的，端視你是否追隨某種有秩序的想法，或者只是謬思綺想的小品。」[55] 席亞爾迪對高栗的觀察頗具先見之明，他發現高栗是由他自己的北極星指引，正如他往後的創作一樣。還有一點是正確的，他指出高栗的鑑賞力正在成形，他說錯了。高栗兼跨道家思想與達達主義、

諷刺與存在主義者的關懷，畢生抗拒二元論，在這條道路上，他產出的作品能夠既精采又荒唐，既嚴

但是當他說高栗必須在超越與荒唐之間做個選擇時，他說錯了。高栗兼跨道家思想與達達主義、

肅又輕佻。桑塔格的說明再次派上用場：「除了高雅文化的嚴肅性（包括悲劇與喜劇的），還有其他創意的鑑賞方式，」她在〈對「坎普」的註解〉中寫道：「坎普風包括比『嚴肅性』更新、更複雜的關係。我們可以對輕佻的事嚴肅，對嚴肅的事輕佻。」[56]

相較於一九四九年春天，高栗上肯尼斯・P・坎普頓（Kenneth P. Kempton）教授的英文 1b 課程所繳交的故事，席亞爾迪的評語簡直就是愛的信箋。「你這種從自我意識與閱讀衍生出來的洛可可風格寫法，由於貧乏的內容而顯得整體單薄，在這裡變得超乎尋常地令人不悅，」坎普頓在一份應該可以說是令人難堪的評語裡這麼寫。[57]他給了高栗一個C。

不可否認的是，高栗在大學時期的努力讓他贏得了他的教授的批評——而且還不少。他起居室喜劇的冷淡技巧、單薄的角色、無法抗拒對他的散文風格過度琢磨：菲爾班克的姿態很快變得無聊。然後，無恥的模仿再次成為任何年輕作家的學徒範本。「這是經常發生在大學年輕人身上的事，」歐哈拉的一位朋友評論了他在哈佛時對王爾德的喜愛。「他們決定了他們的良師益友，然後一直嘗試要像他們。」[58]

同時間，一場文化戰爭正正進行著，在自然主義與我們所稱的非自然主義之間：在作為深度心理學練習的小說，測量真實角色的神經官能症，以及作為偶戲的小說，從去除譏嘲、諷刺中看見人間喜劇的兩者之間——我們戴的面具，我們演出的小戲碼。這是自然主義對抗美學主義，海明威在《流動的饗宴》（A Moveable Feast）裡激勵他自己「寫出你所知道最真實的句子」，對抗王爾德在《謊言之衰微》（The Decay of Lying）裡哀悼「說真話的不正常與不健康能力」。[59]然而，我們可以將這場藝術哲學的衝突，視為男性主義的美式風格（其文字相關性是像海明威與梅勒這種硬漢型的現代主義者「貧

乏〕與「健壯」的風格，有著簡潔的句子，以及他們認為小說是明確的真實、直白、非烈酒〕與其淡紫色的不滿之代理戰爭。

在他的小書裡，高栗像超現實主義者、法國以烏力波（Oulipo）團體著稱的前衛人士，以及如利爾與路易斯・卡羅的維多利亞時期荒唐詩歌的作家，特許正式的實驗，勝於傳統的說故事方式（雖然他確實相信情節的重要性）。比起我們在主流小說中看到的心埋立體角色，他偏好默片、芭蕾、民間故事、童話故事、歌舞伎能劇、推理小說與坊間恐怖故事集的庫存類型與神祕原型。

這並不是說他的作品遠離生活經驗：超現實主義、美學主義與荒唐並不比現實主義更無法碰觸人類處境的深層真實。布萊德・古屈對歐哈拉的分析，也同樣適合高栗：「他不想成為另一個海明威那種受歡迎的作家，將感受到的人生縮減為一種『優雅的機械』，而他的角色卻佯裝成真人的錯覺。」相反地，他想要「朝向一種複雜度，讓作品中的生命，以及那些不（必然，雖然可能）像大部分人的生命，認為它是活過的」。60

哈佛畢業後，高栗沒有再嘗試長篇小說。他發明了完全屬於自己的文類，部分參與了兒童繪本、神祕故事、圖像小說（高栗在阿特・史畢格曼〔Art Spiegelman〕的《鼠族》〔Maus〕於一九九一年盛極一時的數十年前，已經投入這個文類）、藝術書籍（書籍形式的概念藝術作品）與對道德化童謠模仿處理的文類（其中最具明顯影響力的是海因里希・霍夫曼〔Heinrich Hoffman〕的《披頭散髮的彼得》〔Struwwelpeter〕和希拉爾・貝洛克〔Hilarie Belloc〕的《兒童警世故事》〔Cautionary Tales for Children〕）。他的小說不完全符合任何一種類別，而屬於高栗，真的。雖然它們無法歸類，但它們毫無爭議是一種虛構故事，而且高栗永遠都認為他自己「先是作家，然後才是藝術家」。61

＊
＊
＊

一九四九年春天之前，歐哈拉即與另一位艾略特特樓的住宿生哈爾‧馮德倫（Hal Fondren）過從甚密，花很多時間在馮德倫正對著舍監花園的 O-22 寢室。馮德倫從空軍退役，曾經在英國擔任炮手，他聰穎機智，具有崇英人士的教養：他喜歡展示一本艾略特《四首四重奏》（Four Quartets）的小冊子版本，是它們剛上市時，一本一本買下的。

對等地，高栗也與馮德倫的室友湯尼‧史密斯（Tony Smith）產生了友誼，他是一個有錢的共和黨家族富家子弟，主修經濟，曾就讀特別高檔的埃克塞特學院（Exter）。他似乎不是高栗那種型的人，在機率很低的情況下，他們開始打成一片。

高栗與歐哈拉漸行漸遠，部分原因是歐哈拉對馮德倫的專一，部分因為他們大異其趣的創作軌道與社交風格，加深了他們的不同點。歐哈拉對知識分子的血腥運動——勝人一籌的雞尾酒派對遊戲——以及他縱飲狂歡的熱愛社交，與高栗的隱遁與枯燥、諷刺的風格形成強烈對比。「高栗的風格從來就沒有完全適合歐哈拉，」古屈寫道。「如一位同學形容的，高栗的風格是『冷的，英式的。沒有任何事可以觸碰到你。但是歐哈拉是那種來者不拒的人。』」即使如此，高栗對歐哈拉而言，持續扮演「無需抱歉」的個人典範，尤其是他豔麗的舉止與服飾，這種風格後來被一位訃文作家描述為「紈袴子弟呆」。

高栗的鬍子大約是這個時期開始出現。　＊　高栗後來宣稱，他讓他的落腮鬍留長，是為了掩飾他下陷的顎骨，「這是一個暗黑祕密之一」。如果你推一下他的鬍子，對一張長臉而言，他的下巴非常

小，」高栗一位紐約市芭蕾的友人梅爾‧席爾曼（Mel Schierman）確認了這一點。「他讓我做了一次這個動作。」（在一封高栗母親寫給就讀哈佛時的高栗信件裡，她一番好意地附了一張雜誌幽默專欄的剪報，引用一位「生理學家」向下巴較小的讀者確認，「頷骨下陷的人不易軟弱──不論是心理上或生理上。」）[66]

當然，如果高栗的鬍子是為了掩飾這個丟臉的祕密，不想讓人知道他是一個沒有下巴的奇葩，它還具有雙重任務，即作為他對王爾德美學主義、愛德華納袴主義，以及如愛德華‧利爾的十九世紀文人象徵，其中愛德華‧利爾留了一把高貴的鬍子，與高栗的極為相像。對於鬍子作為維多利亞男性特質象徵的魅力，也許也在以下某處：高栗的小說，遠溯自哈佛時期，充滿了臉上多鬍子的健壯男子。

而且，如果你是害羞、保守的類型，鬍子也是一種面具，能為你量身訂做，掩飾真正的自己。

帆布鞋與飄逸的外套，這兩者都和他的鬍子一樣，是高栗的正字標記之一，也大約是在這個時期之前成為必備之物，雖然這時的外套還不是拖地的毛皮外套版本。它後來啟發了曼哈頓第五街原本對此不看好的人。「史密斯和高栗每星期會在（波士頓的百貨公司）費蓮娜地下室（Filene's Basement）採購，」馮德倫回憶說：「那時大約是那種有著羊皮領的帆布人衣開始流行的時候，他們兩個開始穿

*

顯然高栗的鬍子來來去去的：一張一九五〇年早期在紐約的照片中，他是沒有鬍子的。一九五三年它開始留下來了，而且很快獲得了令人印象深刻、舊約聖經式的光采。「我們從一些家人那裡聽說……他留鬍子了。」那年，愛德‧高栗寫信給一位朋友：「我很好奇他想要看起來像什麼樣」──介於（指揮家）湯瑪士‧畢勤（Sir Tomas Beecham）、（音樂家）列尼‧海頓（Lennie Hayton）和（電影明星）布列斯‧卡洛夫（Boris Karloff）之間？」（一九五三年四月二十四日，愛德華‧里歐‧高栗寫給梅里爾‧穆爾（Merrill Moore）的信。國會圖書館，草稿部，1. Merrill Moore Papers。）

它們。」[67]

也許高栗對於他著名毛皮外套的想法是來自詩人約翰‧威爾萊特（John Wheelwright，一九二〇年那屆的哈佛學生），不太可能的放蕩文人與波士頓上流階級組合，穿著及地的浣熊外套，揮舞著不從眾的旗幟。但這個想法也很可能來自王爾德，他在某些畫像中穿著他鍾愛的毛皮外套，顯出他迷人的樣貌。當然，高栗身為新鮮人，他的習慣，如喬治‧蒙哥馬利描述的，「像個羅馬皇帝一樣把頭髮披在前額上」的髮型，聽起來像是王爾德在一八八三年一張由薩洛尼（Sarony）拍攝的悲慘照片，一頭剪短的頭髮，還有一撮劉海在額頭前面。[68]

至於那吸引賴瑞‧奧斯古目光的三吋長指甲，根據菲爾班克的傳記作者之一說，他留的指甲「既長又乾淨」，「對一個男人來說，不尋常的是他把它們塗成深暗紅色」。[69]當我們得知菲爾班克在他白皙的手指上戴了異國情調的戒指——來自中國的玉戒、用藍色陶瓷做成的埃及戒——我們無法不聯想到高栗正字標記的戒指，從某一角度來看，是菲爾班克的。

在一九七八年一場採訪中，當被問到他形象的源頭，可以預見高栗自己的回答是亂槍打鳥的。「事實上，我的畫作相當傾向維多利亞之類的，」他說，而且「當我第一次拿到（毛皮）外套，它們看起來像……你知道的，它們很像維多利亞時代的東西。（現在看起來不像，因為其他人追隨他們。）……我總是戴一大堆珠寶，沒有人這樣……而且我已經留鬍子二十八年了……我第一次留鬍子時，每個人都說，『你是否屬於大衛之家（House of David）的人之類的？』」[70]

歐哈拉也許永遠不會成為像高栗那樣的怪人；但他很尊重高栗獨立的心智，不只表現在他花枝招展的服飾上，也表現在一種對知識的好奇中，追隨自己深不可測的邏輯，而且發出無懼於時代潮流或

正統批評的文學聲音。在他們大二的時候，高栗與歐哈拉愛上普林姆頓街（Plympton Street）上的葛羅利爾書店（Grolier Bookshop），在大部分放滿文學小說與詩集的高大書櫃裡搜索，或者坐在散置於空間狹小但天花板很高的書店裡，有些破損的舒服沙發上看書。歐哈拉正迷上戴—路易斯（C. Day-Lewis），蒐集他全部的小說，高栗覺得這些小說「有點優雅，有點無聊，是關於一九三〇年代早期敏感的英國年輕人」。[71]高栗自己則迷上艾薇‧康普頓—伯奈特，蒐集她在企鵝出版社出的書。

然而，他們大三那年的春季，哈佛廣場附近波伊爾斯頓（Boylston）上的曼德瑞克書店（Mandrake Book Store）成為他們的新歡。不像局促、布滿灰塵的葛羅利爾書店，曼德瑞克書店感覺像是一間有家具陳設的舒適客廳，顧客能坐在井然有序的書櫃間的椅子上看書。哈爾‧馮德倫回憶道：「我是那裡的主顧，因為我要每一本亨利‧格林（Henry Green）的小說……艾薇‧康普頓—伯奈特，當然，她是這群人的守護神，高栗是她的侍祭。我們全巴望著艾薇‧康普頓—伯奈特最新的作品。你無法想像它製造出來的興奮感。」[72]

康普頓—伯奈特（一八八四—一九六九）是英國社會不流血的解剖師。和菲爾班克一樣，她的小說大部分是對話，許多是像王爾德式的警句。它們讀起來像劇本，也許可以引申解釋為高栗喜歡她的作品（與菲爾班克的作品）的原因。在《一筆遺產和它的歷史》（A Heritage and Its History）中，一段與管家迪金（Deakin）的哲學對話很值得在這裡完整呈現：

「而我們不能仰賴銀邊，先生，」迪金說：「我看過很多雲沒有銀邊。」

「我一次也沒看過，」華特（Walter）說：「我的雲朵一直都很黑。」

「嗯，銀邊愈淡，先生，雲就看起來愈黑。」

「你以你的悲觀主義為傲，迪金，」茱莉亞（Julia）說。

「嗯，太太，當我們被提醒要看事情的光明面時，通常不是快樂的時候。」

「但這是日常生活很好的建議。」

「日常生活什麼事都有，太太。我們所有的問題都在其中。」[73]

非常高栗式的情愫。

* * *

一九四九年五月，接近春季學期結束時，高栗在曼德瑞克書店舉辦他的水彩畫展。這場展覽相當成功：「小小的店裡一群年輕學生熙來攘往，抽菸、飲酒，尤其是發表尖銳、簡要的評語，」古屈報導道。[74] 然而，幕後的高栗可能會說，「很沒心情」。歐哈拉宣布了那年秋天，也就是他們大四一開始，決定要搬去和馮德倫住，這個事件的轉折讓高栗感覺「有點被拋棄」，他後來坦承。[75] 高栗認為歐哈拉在一九四九年春天「繼續而且向上發展」。[76]「我覺得我們不當室友後，他的版圖有點擴大了」，高栗說。[77]

高栗指的可能是歐哈拉嘗試進入他們共同嚴格界定的風格之外的藝術領域；超越菲爾班克、康普頓——伯奈特，迎向貝克特、卡繆，很快地，在紐約有德庫寧（de Kooning）、海倫・弗蘭肯特爾

（Helen Frankenthaler）、愛麗絲‧尼爾（Alice Neel）。但是高栗所指的歐哈拉「擴大版圖」，也許有隱含的意思。根據古屈的說法：「歐哈拉在春季學期開始運用一些（從高栗那裡）巧妙吸收來的同志意涵的高雅風格，賣弄自己的風情。」[78]

他開始和艾略特樓不同的男子廝混。「有些關係持續到他們倆室友關係結束的時候。」高栗回憶道：「他有時候回來時，神智有點不清了。」[79] 諷刺的是，高栗的崇英情結、不可忽視的同志「時髦風格」把歐哈拉呼喚出櫃，但高栗本身在哈佛安穩地在櫃中，他依然還是怪人。儘管如此，古屈認為，他促成了歐哈拉接受自己同性戀的身分。「他有些在音樂系的朋友指控我敗壞了歐哈拉，」高栗說：「例如一些世紀末的小說。」[80]

另一個諷刺是，在這個時候，高栗也結交了另一位這樣的人：湯尼‧史密斯。

歐哈拉在哈佛征服的人，許多認為自己是異性戀，雖然他們願意在關鍵時刻支持另一方的男子。

* * *

在這裡，「關係」指的是「全心全意的迷戀」。只是，這段關係走多遠，我們不知道，雖然賴瑞‧奧斯古懷疑事情會進展到肉體關係，原因很簡單，他堅定地相信，高栗「當時和此後都沒有性生活」。[81] 意思是，從高栗寫給康妮‧瓊恩斯說，他向史密斯坦白他的感情，雖然史密斯的回應不是高栗期望的，他們兩個人確實維持濃烈的友誼，充滿了足以描繪所有高栗熱情的肥皂劇。一九四九年秋天，史密斯搬到了F-13，把O-22留給馮德倫和歐哈拉，意味他與高栗親近──若不是這樣，就是對

馮德倫不尋常地給予方便。（F-13的第三位住宿生，顯然鎮定自若的維多‧辛尼西對這樣的大風吹遊戲有什麼想法，就憑個人想像了。）

「這是高栗典型的迷戀和情感，」奧斯古說，但記得史密斯是「高栗非常異性戀的室友，從來不出去飲酒，或是根本不會和同志群體混在一起」——奧斯古、他的艾略特樓室友里昂‧費爾普斯（Lyon Phelps）、歐哈拉、馮德倫、弗雷迪‧英格利許、喬治‧蒙哥馬利，以及較少出現的高栗——他們每星期有兩、三次在克羅寧（Cronin's）喝啤酒，這個沙龍散裝的十分錢百齡罈以及與哈佛庭院很近的兩個優點，使它成為一個理想的酒吧。[82] 在奧斯古的判斷裡，史密斯「也許有些無聊」。[83] 然而，高栗愛上他。「我當時有一個印象，現在也是，認為高栗愛他——單戀地，」奧斯古說：「我們其他人尊重也同情高栗的沮喪，雖然我想我們從來沒有當他的面討論這件事，而且認為他喜歡的對象有點奇怪。」

高栗對史密斯的情感在一九四八年秋天綻開了。然而，那年十二月，新鮮感消失了。在一封聖誕節假期當中高栗寫給康妮‧瓊斯長長的告解信中，他哀嘆自己感情生活的可怕狀態。他吐露說，湯尼正在福爾里弗（Fall River），而他們之間的關係，就像目前這樣，在「完全貪婪、嚴峻和愚蠢」[84] 之間交替，即使在最好的時候也不會低於「古怪」。[85] 湯尼似乎是有男子氣概的，不愛說話，完全不會自我分析，但是說到在梳理浪漫糾纏中的糾結時倒是很厲害，然而高栗傾向「歇斯底里」的方式，他告訴瓊恩斯，這樣製造出了肥皂劇的局面。[86]

高栗就是高栗，他得以在他的困境中看見存在主義的笑點。諷刺的是，他告訴瓊恩斯，他是一個會因為與某人交往而開心的人，卻把「我所有的空閒時間都花在針對情況的相互分析上」，他最終

應該會得到一個光想到向對方吐露感情就嚇到臉色蒼白的情人。[87] 但這是故意演的。兩句話之後，諷刺、自我嘲諷的疏離變成了痛苦：他說，如果這種「祕密酷刑」持續的時間更長，他可能會失去理智。

高栗聲稱自己在緊張的崩潰邊緣搖搖欲墜，這不只是尋常量倒沙發的裝腔作勢。一九四九年回到哈佛大學大三的春季學期後不久，他接受了助理院長小諾曼．哈羅爾（Norman Harrower Jr）的面談，大概是關於他的成績正在下滑。「他說他整個秋天都在處理個人的問題，」哈羅爾在一月二十九日一張高栗的成績卡上寫道：「他似乎非常緊張和不安。抽了一支香菸。總之，緊張地喘氣。他的眼瞼顫動，心非常不定。想讓他去找心理師。但他覺得這應該是能夠強迫自己控制的事。他似乎考慮了找心理師的可能性，而且可能會有效。看起來很奇怪的傢伙。」[88]

高栗是否去看了心理醫師，我們不得而知。但在他一九四九年秋天寫的詩和故事裡，有一些蛛絲馬跡可以作為佛洛伊德的分析，有些可以解讀成他與史密斯一個人問題」的間接暗示，或者是他對性的感覺的含蓄參考。在一首詩裡，是對無性戀的輕鬆辯解，他避開了情緒上（而且是實質上）感情糾結與性欲的混亂，找到「只要說不」的孤獨快樂：

　　我從來不是胡亂擁抱的人
　　一個可以捏的大腿
　　讓我們保持冷靜。[89]

一九五一年一月底前，也就是高栗畢業後七個月，從他寫給比爾‧布蘭特的信，可以判斷他結束了對湯尼‧史密斯的迷戀。他寫道，他的愛情生活，幸運地「掛零」，如今他膜拜了兩年的「自以為了不起的人」差不多是歷史了，除非有特別的事情來「夜訪」。[90]

高栗認為，掛零是最安全的策略。「我在這方面很幸運，我顯然合理地低性欲之類的，」二十九年後，當有人問到他的性取向時，他這麼說：「我從來沒說我是同志，而我也從來沒做任何這方面的事。」很多人說我不是，因為我從來沒做任何這方面的事。」[91]他們會說嗎？「有欲望但沒有行動」，真的和「沒有任何欲望去行動」之間的差別是一樣的嗎？

高栗更弔詭的是，同時說了兩件矛盾的事：他是無性戀的（「低性欲的」），而且，他也許是同志，但是因為他從來沒有做過這方面的事，他是「中性的」，如康普頓‧伯奈特會這麼說。*他「很幸運」是「無性戀的」，他說，暗示命運下達了這道指令。然而，他承認「我可能太被壓抑」難道不會導引我們把注意力移到他真正壓抑的東西？[92]他吐露道：「三不五時就有人說我的書集滿了被壓抑的性。」[93]

在生命後期，當高栗談到性時，若不是對其巫山雲雨的喘息表現出斯威夫特（Swift）†式的輕蔑——他嗤之以鼻地說：「沒有人對情色作品認真。」[94]——不然就是在提到這個禁忌話題時，表現出維多利亞式的難堪。當他談到愛情的時候，總是用過去式，像是讓他困惑的滑稽災難，在天然災害下，又像在《手搖車》裡壓倒野餐者的搖擺石一樣。「你無法選擇你會愛上的人，」他在一九八〇年的一次採訪中，對採訪者說。[95]

在任何事件裡，他的雜亂情史不是真的愛，他暗示說，只是「迷戀」。迷戀是性不成熟的突出特

徵——青少年迷戀與青少年偶像崇拜之類的事。心底是自戀，他們提供浪漫、但沒有建立關係的辛苦工作，沒有可怕性事的愛。「當我回頭看看我那些對人激烈、不加思索的迷戀，」高栗說：「它們真的一直是同一個人。」[96] 當然它們是，就像迷戀一直都是：我們執著的對象是一個理想的典型，從幻想而來。「好幾次我以為我戀愛了，但我寧願認為它只是迷戀，」高栗在一九九二年時說：「它會短暫地困擾我，但我總是能撐過去。我的意思是，有一段時間我曾想，在經歷一些完全荒唐的付出，帶來的困擾一點都不值得之後——我會想，『喔，老天，我希望我再也不要迷戀上任何人。』……我發現我還是不小心會往那個方向，所以，算了吧。」[97]

是崇拜湯尼·史密斯兩年的創傷使高栗對愛情，甚至性，永遠說「算了」嗎？賴瑞·奧斯古認為，高栗早在上哈佛之前就發誓不碰性了。「他告訴我——因為我們是親密的朋友，會聊到這些事——他快二十歲時曾經有一次性經驗，我想。而他並不喜歡。就這樣。他不想再做一次。」高栗沒有說那件意外的細節，但奧斯古相信，從他對高栗感情生活的親近了解，那一定是一次同性的經驗。

是否是他青少年時創傷的性經驗，或者他在哈佛與湯尼·史密斯風暴般的關係使他遠離性，奧斯古認為，「關於他的禁欲，是選擇，而不是生物性的。」高栗「不想要分心投入情感，」他說：「這

* 康普頓——伯奈特和瑪格麗特·朱爾丹（Margaret Joudain）住在一起好多年，她是一位知名的室內裝潢與家具作家，維多利亞人稱此為「波士頓婚姻」（Boston Marriage）——兩個女人住在一起互相扶持，雖然不一定有愛情。我們不知道她們的關係是否是女同性戀，或者只是如姊妹；康普頓——伯奈特指她自己和瑪格麗特是「中性的」。

† 【譯註】《格列佛遊記》的作者。

樣會變得一團亂，他可能會受傷，而且事實上，他已經受過傷了。」當我詢問約翰・艾希伯里對高栗在哈佛的印象，他說了相似度極高的話。「他有一種非常可愛的特質，幾乎像孩子一樣，」艾希伯里回憶道：「同時，我感覺他不知為什麼無法，而且／或者不願意和任何人在某種善意、親切的程度之上，涉入一種非常親密的友誼……我有一種印象，覺得他對真正的親密感築起了一道防線，也許因為早期在友誼／情感上的挫折。」[98]

同時，當高栗說感情是讓寫作與畫畫分心的事時，奧斯古認為他說的是真心話。在《紐約客》作家史蒂芬・席夫的想法裡，高栗自始至終都是一位美學家，為藝術而活，他描述高栗是一個「雕琢一個貞女的人生，當他的藝術的隱居女僕。」[99]「天知道，要每天坐下來工作已經很難了，即使你沒有感情的牽絆，」高栗告訴一位採訪者：「當這種事發生時，你整個開闊的人生就一夕崩解了。」[100]

＊　＊　＊

不令人意外，在他對湯尼・史密斯「強烈的、未周詳考慮的迷戀」期間，高栗的成績一落千丈。一九四九年三月四日，副系主任已經警告他說，他的學業成績在察看期。和每次一樣，他想辦法把自己從死亡迴旋中拉起，如官方通知顯示的，他從警告名單中移除了。

他也重新振作他的創作能量。一九四八到一九五〇年之間，他創作了三幅難能可貴的商業插畫──為《利利普》（Lilliput）繪製無瑕的封面設計，這是一本英國男人的月刊，刊載《花花公子》上市之前的雜集，包括幽默故事、短篇故事、藝術報導漫畫，以及很大膽地，女性模特兒在沙灘上或是

文人藝術家的工作室裡調情的軟性色情「裸體藝術」——注意了，是強調美學的。他的封面是否付梓，或者只是他商業繪畫資歷的素材，不得而知。即將畢業的現實使他專注於不久的將來謀生之必要。

高栗確實將他的作品投稿到哈佛以外的出版商。一封日期為一九五〇年五月八日來自《紐約客》、署名「法蘭克林・B・莫戴爾」（Franklyn B. Modell）的退稿信上，以尋常例行公事的語氣，感謝他讓雜誌看見他的畫作。客套寒暄之外，莫戴爾就事論事：「雖然我立刻看出它們的優點，但恐怕它們不適合《紐約客》。你畫中的人物太怪異，而你的想法，不是很有趣……從建議的角度，我可能會說，若你的畫作能少一點怪異的特質，也許會在這裡找到更多感興趣的讀者。」[101]

這是創刊編輯哈洛・羅斯（Harold Ross）時期的《紐約客》，他曾經責罵懷特（E. B. White）使用不堪入耳的粗俗字眼「廁所紙」，如此「噁心」以至於「可能會讓人嘔吐」；也是彼得・阿諾（Peter Arno）之流漫畫家的發跡處；一本美國東岸的上流雜誌。它的封面和單格漫畫不太關心經濟大蕭條、戰爭，或者其他不令人愉悅的事，除非只作為畫龍點睛的結尾。[102] 阿諾後來在冠蓋雲集的史托克俱樂部（Stork Club）混得很好；高栗的坎普——哥德古怪風，則沒那麼順遂。

＊　＊　＊

（令人高興的事，高栗跟隨他的直覺，四十三年後，能心滿意足地看見他的作品出現在《紐約客》的頁面上，最後是在封面上，它終於準備好接受這個有趣的不有趣作品。高栗死後不久，《紐約客》將它的最後一頁，以輓歌的方式，致獻給一幅高栗的插畫。）

高栗於一九五〇年六月二十二日拿到羅曼語族文字與文學的文學士，從哈佛畢業。他最後的成績單上，英文得到 A，法文得到 C，歷史得到 B，對於一個峰迴路轉的學業生涯來說，如此奇怪的結束可說適得其所。

然而，課堂之外，高栗把加速踏板踩到底了。哈佛是他完美日後形象的地方，將他的古怪風格與劇場的矯飾主義融入他的外表形象，加上一些畫龍點睛（穿耳洞、重重的項鍊、染上令人心臟病發的綠色或黃色的拖地毛皮大衣），令曼哈頓的人側目。更重要的是，哈佛是他畫出他古怪性格的知識元素的地方，他的繪畫靈感來自如菲爾班克和康普頓—伯奈特這樣的作家。從利爾身上，他截取了五行打油詩的形式。受席亞爾迪的鼓勵，他使用冷面笑匠的仿道德語氣，為兒童模仿維多利亞時期的寫作。即使是歐本山公墓憂傷的墓誌銘、維多利亞派哀悼的紀念物，以及哈佛廣場附近舊墳場清教徒對生命虛榮的教誨，都教給他一些事情：它們陰鬱的調子與病態的情緒，感情如此誇大，幾近黑色喜劇邊緣，迴盪在高栗的韻文裡。

他從嫌惡中學到的，和從同情中學到的一樣多：在多次訪談裡，他常回到一個令他耿耿於懷的主題—他對亨利・詹姆斯堅決的厭惡。亨利・詹姆斯的作品傾向解釋得徹頭徹尾，高栗認為這樣很累人，他迷宮般的句子令他抓狂，而且高栗認為詹姆斯的角色在道德上是衝突的，是由「完全令人不快的乏味好奇」所激勵。[103] 在一篇比較文學課寫的文章裡，他寫道：「詹姆斯展開一個動作的方式，偏愛讓它慢慢地，抽絲剝繭地顯露出來，透過不厭其煩的質問、探究、探聽；從旁觀者的角度比較主情節……如果有人真的因為好奇心而死，我確定一定是詹姆斯的角色。」

很重要的是，高栗發現自己不是一個小說家，但是透過結合他簡約的敘事、諷刺詩的機巧，以及

他一絲不苟的手繪版畫，也許能夠產出具體而微的名作，不被歸類。同時，他正演化成為一位藝術家，琢磨他的技巧，而且，透過對水彩的探索，培養一種對細微色彩協調與令人反胃的色暈之品味。

但是，當說到高栗成為一位藝術家與思想家的成熟過程，他在哈佛的四年，沒有任何一件事比他與歐哈拉的關係更重要。他們的友誼為他們兩人引介了新的興趣和影響，砥礪他們彼此同樣聰慧、興趣廣泛的心靈，對於文學、藝術、音樂、電影、戲劇與芭蕾的概念及想法。身為後現代主義者的前鋒，他們擁抱低俗的、高雅的、中性的品味藝術風格，完全無所謂。

同樣重要的是，他們在彼此自我創造的誕生時刻都在場，而且有意識或無意識地，互相伸出援手。「我們全都著迷了，」高栗後來回憶道，描述他們在哈佛那幾年的心情：「被什麼著迷？我們自己，我想。」[104] 穿著帆布鞋、毛皮大衣、手指上戴滿戒指的大鬍子紈袴怪咖，是「一種『這是我、但不是我』的想法，」高栗後來坦白說。[105] 意思是：「一部分的我是真正的古怪，一部分的我是有點矯飾。」[106] 他狡黠地補充道：「但我知道我在做什麼。」（另一次，他用了更活潑的說法，似乎幾乎陷入自己的怪人形象：「我看起來像一個真的人，但私底下我根本不是真的。這只是一個假的外表形象。」）[107]

雖然高栗與歐哈拉在畢業後，透過他們參與在劍橋的詩人劇場短暫交錯過，但他們的友誼維繫並不長久。他們兩人搬到曼哈頓後──歐哈拉於一九五一年搬入，高栗是在一九五三年──他們的人生只有偶爾相交，雖然他們都經常造訪紐約市芭蕾、有共同的朋友，而且住處只相隔一個地鐵站。在紐約，歐哈拉對現代藝術的參與拉他進入抽象表現主義的軌道，其激進的社交與即興的美學觀，帶領他遠離自然主義的模仿人生，接近以人生片段拼貼的他們不同的人生「彈道」與此有些相關。

詩歌——截取的對話、由他照相機般的眼睛看見的與定格的事物、從百科全書式的閱讀、電影觀賞與藝廊參訪中引經據典。歐哈拉沉迷於現在——沉迷於行動繪畫（Action painting）的藝術形式，它捕捉了「此刻，而不是過往，揮灑其全部混亂光采的此刻，」馬喬瑞・裴洛夫（Marjorie Perloff）在《法蘭克・歐哈拉：畫家中的詩人》（Frank O'Hara: Poet Among Painters）中寫道。[108]

相反地，高栗愈加將自己沉浸在過去的事物中——默片、維多利亞小說、愛德華・利爾、俄羅斯芭蕾舞團。他追求自己孤獨的迷戀，追逐完全屬於他自己的願景，全新、卻是帶著失落時間感的烏墨水。* 歐哈拉是前衛人士，高栗是懷舊人士。在哈佛時，高栗將他的影響蒸餾成濃縮的精華，哺育他餘生的藝術。歐哈拉在一九四九年夏天之前，已經抖落了他對菲爾班克的喜愛。他在一首批評一位朋友的詩裡，以嘲弄的優越感寫道：「我可以在你身上看見我們都得甩掉的必然傾向。對我來說是羅納德・菲爾班克，對你而言，比較像是神聖的王爾德……」[109]

他們的友誼因為歐哈拉一段有針對性的俏皮話戛然而止。也許在他們的快人快語之下，一直有一點較勁意味，誰知道？但是歐哈拉對高栗的菲爾班克情結的嗤之以鼻——如此重要，如此珍貴的美學，如此超乎當時的文化騷動——毫無遮掩地刺傷人，幾乎見骨。「泰德告訴我，他搬到紐約後不久，有一次看見歐哈拉，」賴瑞・奧斯古還記得：「法蘭克一開口說的話，差不多就是，『所以，你還在畫那些好笑的小人嗎？』泰德對此深感被冒犯，而那段友誼就這樣了。」

幾年後，高栗清算舊帳。他對於他這位靠著詩作飛黃騰達的前室友被視為某種天才的想法，相當不以為然，他告訴一位採訪者：「在他死後，甚至生前，成為整個世代的某種偶像時，我非常吃驚。如果你很了解了某個人，你絕不會真的相信他有多天才。我知道他有些詩是怎麼寫的，所以我無法把所

有這些認真當一回事。」

歐哈拉於一九六六年一天夜晚在火島（Fire Island）的沙灘上，被一位開吉普車嬉鬧的青少年撞倒而死亡，得年四十歲。在哈佛時期，他們友誼剛開始的時候，他為高栗寫了一首詩，後來被收錄到他死後發表的合集——《早期作品》（Early Writing）。這首詩的題名很簡單，就是〈給愛德華・高栗〉，它不僅喚起高栗作品中的維多利亞—愛德華時期場景，以及孤寂、娃娃屋心理學，也喚起縈繞其中的佛洛伊德式壓抑感。他提到在高栗「為秩序而戰」底下的「憤怒」，「你們這些人，這微溫的廣場／你們優雅的漠不關心／和你忙碌悠閒的／角色，即使周圍火焰熊熊／仍拒絕成為惡魔。」他喚起高栗玻璃櫃世界動物標本剝製術的寂靜（「你在紙上安排的生命／比起油畫水果或折彎的樹枝更安靜／黑血⋯⋯」）以及高栗的註冊商標——執著的平行交叉線條（「看看這些原始的紋路／交叉線條爬滿一小片的／黑血⋯⋯」）。

奇怪的是，從歐哈拉的窺視孔看高栗的世界，他的好笑小人是女性的：「妳們這些變形的母雞，妳們的男人咯咯叫著，顫抖的、孤立的⋯⋯」這是否是一種密指他們的同志圈？因為有一段時間在

*

從這個觀點看來，他與藝術家喬瑟夫・科內爾（Joseph Cornell）有很多相似處。和高栗一樣，科內爾也是獨樹一幟，他的作品基本上無法被歸類。他也和高栗一樣，深受超現實主義的影響。他的作品是娃娃屋的尺寸（另一個與高栗平行的作法），一絲不苟地將找到的物件和圖像安排在木盒裡。他的傑作是抒情式的懷舊與超現實主義者的自由聯想，他的作品來自經典照片、舊玩具、古董科學插畫、生鏽的剪刀、骷髏鑰匙，以及其他高栗式的怪東西。科內爾也是巴蘭欽殿堂的崇拜者。他與高栗一定在紐約戲劇院、林肯中心的中場休息時段擦身而過。但是沒有證據顯示他們見過面，而且就我們所知，他們也沒有提及過彼此。

他們之間，同志男性會開玩笑地採用女性的名字。這首詩以一種傷感、蒙昧的情緒作結，絕妙地呼應了高栗的故事總會出現的永恆薄暮：「而當太陽下山，」歐哈拉寫道，這些母雞男人的「眼睛閃耀火光／而留聲機補給他們，／休息、柔和的嘎嘎聲。」

回顧一九八九年，高栗整體審視了他在哈佛的時光，以及他與歐哈拉的友誼。「我們很快樂，沒有目標，想好好享受美好時光，並成為藝術家，」他說：「我們只是極文青，前衛，以及這之類的事。」[112]

第四章

神聖的怪物

劍橋，一九五〇～五三

據高栗所說，從哈佛畢業後，他在波士頓附近閒蕩了兩年半，以平常的裝扮浮沉躊躇。當時高栗二十五歲，並未一鳴驚人。

「我幫一位進口英國書的人工作，」他回憶：「而且在不同的書店工作，但還是多多少少餓肚子，雖然我的家人已經伸出援手了。」[1] 他隱約夢想要追求在出版業的工作。或者，也許自己開一家書店。他的白日夢隨著接觸到不怎麼光采的賣書現實而

愛德華・高栗繪製，詩人劇場的《一場餘興節目：有點維多利亞風格》海報。（賴瑞・奧斯古，私人收藏）

煙消雲散了。「我一直想擁有自己的書店，直到我在一個書店工作，」一九九八年時他回憶道；「然後，我想要當一位圖書館員，直到我遇到一些瘋狂的圖書館員。」[2]他喜歡說他在劍橋的那段時間「快餓死了」[3]，雖然知道他喜歡演狄更斯式的通俗劇，誰知道情況到底有沒有那麼糟。「我從來不用靠花生醬和香蕉維生，但也差不多了，」一九七八年時，他這麼宣稱。[4]

畢業前不久，在席亞爾迪家的晚餐上，他提到打算在波士頓留下來，但還沒找到住處。席亞爾迪和他的妻子當場就提供給他一個房間，不收房租；這是席亞爾迪他們在波士頓郊區的梅德弗德（Medford）與母親同住的閣樓公寓。他唯一的回報就是在他們出遠門時，幫忙餵他們的家貓屋大維。

高栗在一封信中告訴比爾·布蘭特，在席亞爾迪的家安頓好後，他踏遍大街小巷尋找出版社的工作，接著是廣告業的工作，但在這兩個領域都找不到職缺。[5]他漫無目的地寫作，大多是以廉價恐怖小說的風格寫成的五行打油詩。四年後，他把當中最優的幾首集結在《傾斜的閣樓》裡。根據瑟魯的說法，他「開始寫『數不清的小說』，如今，可惜，全都丟棄了。」[6]他寫給布蘭特說：「無所事事，是人們所知最不道德的事。」[7]他總是有一堆電影想去看，以及迫不及待想看的一本書，即使不是「好幾百本」。

沒有工作，隨心所欲，高栗開始拜訪他的舅舅班（Ben）和舅媽貝蒂·蓋爾菲（Betty Garvey），以及他們的女兒史姬與艾莉諾（Eleanor）位於科德角巴恩斯塔波（Barnstable）的夏屋。蓋爾菲一家人住在費城郊區，但貝蒂——她的原名是伊莉莎白·辛克利（Elizabeth Hinckley）——是來自科德角的老家族。「辛克利家族從某個角度來看，從五月花號時代就在科德角了，」史姬的兒子肯·莫頓說。蓋爾菲家的第一個夏屋，靠菲利澤路（Freezer Road）水邊，是一間標準的沙灘木屋——在史姬

的回憶裡，「非常小」，「木屋家具很差」。這裡住滿了蓋爾菲家的人，高栗得睡在走廊上，他對此似乎一點也不在意。

擁擠的空間是積極進取的刺棒。高栗與他們一群人很熱中庭院拍賣、看電影、到海邊玩耍野餐。有時候，他們會把他們的小電動船，或者從親戚那裡借來的帆船，載到沙頸（Sandy Neck），這是擁抱巴恩斯塔波港的一片屏障海灘，一個有著荒涼美的地點。海岸線上散布著鵝卵石，是海洋日夜不停對陸地襲擊所用的失效彈藥。沙丘上長著月桂樹、棕櫚樹、鵝不食、大戟草。有些是「會走路的」沙丘，它們被風笞打的沙子緩緩地、但冷酷地吞噬了剛葉松與白樺的落腳處。由於這些如爪子般的樹枝和骷髏般的大樹枝，這座死掉的森林看起來像是高栗筆下畫出來的。不令人意外，他睜大眼睛注視超現實主義者的殘骸與漂流物，受天氣鞭打成為某種形狀──「從來沒有真正漂流的」漂流木，莫頓這麼稱呼它。

脫掉菲爾班克的人物形象，高栗輕而易舉地轉換到新的「高栗表哥」的角色，開心地跟上親戚每天的例行公事與社交儀式的漩渦生活。他在科德角度過的夏天「不像是我平常古怪的自己」，他告訴布蘭特，「在船裡忙著（參見《柳林中的風聲》〔The Wind in the Willow〕），並且在我舅媽很棒的典型親戚身上，觀察老新英格蘭人，非常有趣。」[8]

科德角在一九四○年代晚期與一九五○年代早期，是一個遠離高栗日常的都市與極其機智有趣的哈佛小圈子的世界。經常，蓋爾菲一家人會突然造訪貝蒂的叔叔和姑姑，他們也來科德角避暑。「他們幾乎每天晚上大門都是開放的，」史姬說：「朋友和親戚坐在客廳裡聊天。我們聊很多八卦和家族

的故事，他似乎真的很享受這一切。」蓋爾菲家人與他們「很棒的典型親戚」是幾個能給高栗一種在情感親密上不求回報的歸屬感——也沒有風險性——的鬆散團體中的第一個。在接下來的幾年裡，經常圍繞著紐約市芭蕾的巴蘭欽迷，尤其是梅爾和艾力克斯・席爾曼（Alex Shierman）、科德角人如瑞克・瓊斯（Rick Jones）、傑克・布萊金頓─史密斯（Jack Brainton-Smith）、海倫・龐德（Helen Pond）與赫伯特・森（Herbert Senn），以及高栗荒唐戲劇與偶戲團的演員，也在他的生命中扮演這樣的角色，模糊了社交圈與代理家人之間的界線。

* * *

「我幾乎沒有朋友，但有少數幾位我真的很喜歡，」高栗在一九五一年一封給布蘭特的信裡坦承。[9]當中最主要的是艾莉森・路瑞。後來，她贏得了社會諷刺作家的名聲（以及一座普立茲獎）——觀察敏銳、女性主義的微妙習俗劇，大部分的作品是英式的冷趣味。她在拉德克利夫學院的室友（後來也是她為《紐約書評》寫文章的編輯）芭芭拉・艾普斯坦（Barbara Epstein）認為，她很「機敏、具懷疑精神，且口齒伶俐」，而且，即使還沒大學畢業，就是一個超級有天分的作家。[10]

但是，當路瑞遇見高栗時，她還是艾莉森・畢夏普（Alison Bishop），剛從拉德克利夫學院畢業，而且新婚不久。「泰德結束哈佛學業後，在波士頓寇伯利廣場（Copley Square）的一間書店出版社找到一份工作，」她於二○○八年回憶道：「我當時在波士頓公共圖書館工作，我們經常在馬爾波若街（Marlborough Street）上便宜的自助餐廳一起吃午餐。我們都不是很喜歡自己的工作，但這些工

作有補償的優點——我們可以最先看到很多新書，而且我們可以經常見面，」她記得，「直到一九

五三年高栗搬去紐約，我們見到彼此的次數比任何人都多——我們是好朋友。」[11]

她想，他們第一次是一九四九年時在曼德瑞克書店相遇。他們一拍即合，對文學有共同的品味

——「大部分是當時人們開始閱讀的文學經典和詩集。」[12] 很自然地，高栗向路瑞推薦菲爾班克和康

普頓——伯奈特，她喜歡康普頓——伯奈特，但「無法忍受菲爾班克；那不像是文學，只是裝腔作勢。

（泰德）喜歡它的矯飾、一種想像世界與虛假規範的概念，以及一種老式的調調。」他們一起去看芭

蕾、逛博物館、看電影，欣賞高栗特別喜愛的外國片和老電影。路瑞所認識的高栗，大致上，即是我

們所知的高栗。「泰德當時大致上就像他後來一直是的樣子——極聰明、有想法、有趣、有創意，充

滿懷疑，雖然他完全不知道，」她回憶……[13]「他可以很快看出任何人是虛偽、假裝，或者是為了個人

利益。在我們認識後不久，他就說過，……『我很同情任何以為我會帶來機會的投機分子。』」

她與高栗是相配的一對。「我們聊八卦，我們聊書和電影，我看他的畫作，他看我寫的東西，」

她說：[14]「我們都是崇英人士，絕對是。（我們）對英國文學和詩、電影等等，有同樣的愛好。我們

都是看英國兒童讀物長大的，所以這對我們來說，是一個浪漫又有趣的世界……當時，我們兩個都

沒出過國，那有點是一種幻想國度。」

路瑞在劍橋認識的高栗「驚人地高，也驚人地瘦」，穿著他一成不變的黑色圓翻領毛衣、卡奇褲

和白色運動鞋，一副引人側目的幽靈樣——這是一九四〇年代晚期趕時髦的人、放蕩文人的標準裝

束。[15]（他已經不再穿他在哈佛時代有著羊皮衣領的長帆布外套；而那完成他維多利亞式「垮掉的一

代」派風格的拖地毛皮外套，是後來才有的，當他搬到曼哈頓時。）

「當我最初認識高栗的時候，他已經是一個古怪而獨特的人，」路瑞在二○○八年時說道。[16] 她還記得他最突出的奇癖，是社會性與保守性的謎樣組合，也是約翰‧艾希伯里描述高栗「不知什麼原因無法，而且/或者不願意與任何人在某種善意、親切的水平之上，建立親密的友誼」時，心裡所想的。「他有很多朋友，」她說，而且在適當的場合，他也可以很愛社交──他記得來曼德瑞克書店的「很多人」聊天──但是「從他不和任何人形成伙伴關係這一點來看，他相當孤獨。」[17]

她說，這樣並沒有什麼不對。「不是每個人每天早上都喜歡一早醒來看到床上有另一個人，你知道的。有些人很重視他們的獨處時間，而我認為泰德就是這樣。他想要自己一個人生活；他並不尋求和某個人共伴餘生。他對人有浪漫的感覺，但他並不真的想要讓這個感覺變成一段全面爆發的關係，而這是為什麼這件事從來沒有發生。」[18] 他不是一個隱士，她強調，他只是天生孤獨。「對他來說，有一個他可以工作、做他自己的地方，是很重要的。」

路瑞對高栗印象最深刻的一些回憶，是他們很適得其所地在墓園裡漫步的情景。在哈佛廣場附近的舊墳場，他們對「真正奇怪而且很棒的」墓碑做了拓印──把一張紙放在一個石碑上，然後用蠟筆塗壓它而拓成的印樣。[19] 這是他們蒐集到的影像的視覺呼應──十九世紀墓碑的骨甕與哭柳、獰笑的死人頭骨、骷髏圖主題以及殖民時期墳墓記號上「看似蓋爾特人的十字或魔法符號的圓形圖樣」──呼應在高栗的書裡，尤其是他為「大師劇場」（Masterpiece Theater）《謎！》系列所做的片頭連續動畫。不令人意外的是，高栗對於「刻上怪異碑文與嚇人韻文的古老墓碑」特別感興趣，路瑞說。其中一則特別受到喜愛的韻文是：

「當你路過時看一看，想一想，

你現在的樣子，我以前也是。

我現在的樣子，你以後也是。

準備好死亡，跟著我。

「我是在某一次散步時第一次覺悟到我不會永遠活著，」路瑞回憶道：「當然，理論上我知道這件事，但從來沒有想到是針對自己的。我們在康科德（Concord）美麗的墓園，」──沉睡谷公墓（Sleepy Hollow Cemetery），最可能的是霍桑、梭羅，以及所有睡在作家脊（Authors Ridge）的奧爾柯特（Alcott）家族作家長眠之處──「然後我跟泰德說，『如果我死了，我想要埋在像這樣的地方。』他接著說，『妳說如果妳死了，是什麼意思？』」她回想：「他比我對人之必死敏感多了。」「他曾經在軍隊服役，即使他沒有出過國，他也看過有人從國外回來。或者沒有回來。」

同時間，路瑞指出，高栗對於清教徒陰鬱咒語「勿忘你終有一死」的敏感，與他想要逃脫顯得愚蠢的五○年代有很大的關係，因為這很合理，我們最後都會在地底下腐朽。「有一件你會想要記得的事，是一九五○年代是什麼樣子，」她說：「突然間，每個人都有點古怪正經，而整個概念是，美國是一個超級美好的國家，每個人都掛著微笑、吃玉米片，逗小狗玩。」她相信，高栗在他的藝術中，諷刺地善用清教徒的黑暗特質與維多利亞時代對死亡與哀悼的崇拜，「有點是對一九五○年代的迷思的反動……認為每件事都是美好的，而我們會永遠活著，太陽永遠閃耀。」

＊　＊　＊

高栗回憶道，那年秋天，正好是席亞爾迪的休假年，他們夫婦前往歐洲一年，把他們「相當寬敞」的公寓「以一個荒謬的低廉租金」留給他。[20] 在信中，他扮演了他當時已很擅長的角色，既是厭世的流浪者，也是無望的蠢人，這一分鐘被生命突然颳起的風暴連續猛擊，下一分鐘又在赤道無風中無法前進。「我的人生，」高栗在給布蘭特的信中絕望地說：「差不多接近不是我能想像的那樣。不管怎樣。」[21] 在這句「不管怎樣」裡有一個意義的世界。這種寫法相當於高栗劇情戲的嘆息，強調了某種介於無聊、厭世，以及在意第緒語的驚嘆句「meh」（管他的）中總結的聳肩攤手的無可奈何。

當然，他對於幾乎是不存在的存在感，大部分是裝腔作勢。高栗根本不到他信中所描述的懶散的一半。例如，他為《哈佛呼聲》畫了兩期的封面：一九五〇年的畢業季那一期與那年秋天的報到季。[22] 這兩期封面標示作者為「愛德華・聖約翰・高栗」，高栗為畢業季那一期的封面畫了兩個一模一樣的小人以芭蕾姿勢站在一片荒涼的海邊——或是一塊浮冰？「再會」，圖說這麼寫著。他巧妙地運用高度風格化的黑白色塊，襯托於白色的背景上，令人想起比亞茲萊對單一色調出神入化的運用，以及高栗喜愛的日本木版印刷。

報到季的封面讓約翰・厄普代克留下了磨滅不掉的印象，後來高栗為他的《聖誕節十二個恐怖故事》（*Twelve Terrors of Christmas*）畫插畫。「一九五〇年秋天我進入哈佛時，就注意到高栗了，」他在二〇〇三年時回憶道：「《哈佛呼聲》是該校的文學雜誌，報到季那一期刊出了一個由『愛德華・聖約翰・高栗』畫的封面，令人嚇一跳的是，他畫的是兩個沒有額頭，留鬍、高領子，似乎是愛德華

時代的紳士，對兩個笑著、但被肢解的小丑頭丟棍子。這種風格很古怪，但完全成熟；這在接下來的五十年，幾乎沒有改變……」[23]

席亞爾迪一家人前往歐洲前幾天，梅里爾・穆爾（Merrill Moore）到家裡拜訪，與席亞爾迪討論他即將上市的詩集。席亞爾迪在「吐恩圖書館現代詩集」（Twayne Library of Modern Poetry）兼職擔任編輯，他們預計要推出穆爾的新詩集《私生的十四行詩》（Illegitimate Sonnets）。穆爾是一位精神病理學家——好萊塢導演約書亞・羅根（Joshua Logan）、詩人羅伯・洛威爾（Robert Lowell）的精神醫師，還被高栗開玩笑說他幾乎是「一半燈塔山（Beacon Hill）* 居民」的精神醫師——而且，不太搭調，他也是一位多產的十四行詩人。[24] 穆爾來訪時，恰巧看見了一些高栗給席亞爾迪的畫，而「對它們非常著迷，」高栗告訴布蘭特：「結果，而且對已經非常神經分裂的疲憊來說，是從此以後，我一直為他畫圖，每幅十美元，畫的是無法描述的內容（我沒有說淫穢——他甚至指示一些半淫穢的畫，但我的維多利亞魂尖叫『絕不！』）。」

高栗為《私生的十四行詩》的襯頁紙所畫的六幅畫於一九五〇年秋天問世，這是一本商業出版書籍。小心翼翼地以他最成熟作品的風格繪製，這些插畫描繪了高栗標誌性的小人呈現在單格漫畫裡，重複這位寫十四行詩的精神科醫師的概念。例如在〈梅里爾・穆爾醫師精神分析十四行詩〉（Dr. Merrill Moore Psychoanalyzes the Sonnet）裡，我們看到一篇神經質的十四行詩——化身為高栗的銅耳先生類型——在一張佛洛伊德躺椅上，自由聯想自己蜷縮在一個鐘罩裡，將被一隻揮舞著鐵錘的手解

* 【譯註】燈塔山是波士頓最昂貴的街區，也是麻州議會大廈的所在地。

救出來。

關於高栗首次以專業書籍插畫者現身的表現，他要說的是：「這些插畫不差，也不優異，但這些重轉印使它們看起來彷彿我是在麻點的花崗岩上畫的。」[25]《私生的十四行詩》標示了一個豐碩成果，雖然是疲累關係的開始，高栗也將為《臨床十四行詩》（Clinical Sonnets）的第三版繪製襯頁紙上的漫畫（它在一九五〇年十月付印，大約與《私生的十四行詩》上市同一時間）；五十一幅他的小人演出與十四行詩相關的笑料，加上一九五一年為《十四行詩的個案紀錄》（Case Record from a Sonnetorium）畫的封面插畫；以及一九五三年為《更多臨床十四行詩》（More Clinical Sonnets）畫的六十五幅插畫，這些全由吐恩出版社發行。

穆爾的部分詩篇具有一種不安的特質——在高栗展現的滑稽背後的黑暗。以《更多臨床十四行詩》為例：這本書大部分的詩都是對神經緊張與沮喪的嘲笑畫像；我們不禁懷疑穆爾不屑的對象是他自己的病患。高栗漫畫式但陰冷的插畫，強化了穆爾私底下令人毛骨悚然地混合了嘲諷與冷酷。

儘管如此，這樣的曝光對高栗正起步的生涯有利無害。穆爾與圖書館界的關係良好，而且會為他的書不辭辛勞地宣傳。在他們合作四本書的過程中，他是為他們的目標孜孜矻矻的鼓手。他甚至召集愛德・高栗瞄準芝加哥的媒體。老高栗不得不配合，利用他的公關人脈，上演「家鄉男孩一夕成名」的戲碼；很快地，芝加哥報紙的聊天專欄開始注意到穆爾的書——和高栗的藝術。到了《個案紀錄》這本書時，他終於獲得了在書名頁上的榮譽：「漫畫／愛德華・聖約翰・高栗」。

「我很高興一切進展得很順利，」席亞爾迪在休假年間，從羅馬寫信給穆爾。「我特別高興高栗得到這個機會讓自己有所發展：我對他的小人最後的成功非常有信心。我認為，他們得創造與教育一群

觀眾，但我看不出他們為什麼不……」[26]

穆爾毫無疑問是一個熱情的高栗迷，他告訴高栗的母親，他認為高栗是「比坦尼爾更好的插畫家」，具有「諷刺、社會現實與一般藝術整合」的罕見組合，雖然他骨子裡的精神科醫師忍不住補充一句：「大部分這些特質的培養，是以一個平衡的人格為代價……」[27]他高調向很有展望的出版商宣揚高栗的才能，恰巧對象是紐約出版社 Duell, Sloan & Pearce 的查爾斯·皮爾斯（Charles "Cap" Pearce），一些行銷工作搭起了高栗與該公司決策人員一同參與一場會議的機會，討論出版他自己的書的可能性。（這本書，後來就是第一本以他自己的名字出版的《無弦琴》。）

「你昨晚真是一鳴驚人，」穆爾在會議後隔天，一九五一年十二月二日發出一封祝賀電報。[28]「全公司都被你的剪貼簿、你的才能和你自己擄獲了。我深信好事將會發生。凱普·皮爾斯今早來電告訴我，他有多開心……祝你好運。你現在鴻圖大展了。孩子，vous serez un succès fou。再見了阿諾（Arno）、寇比因（Cobean）、史塔格（Steig）……高栗來了。」*

* * *

* 「Vous serez un succès fou」為法文，意思是「你將會有一個瘋狂的成功」。「再見了阿諾（Arno）、寇比因（Cobean）、史塔格（Steig）……高栗來了」：彼得·阿諾（Peter Arno）、山姆·寇比因（Sam Cobean）和威廉·史塔格（William Steig）是《紐約客》當時的招牌漫畫家。

即使當高栗以《私生的十四行詩》站上專業插畫家的位置，他也被詩人劇場（Poets' Theatre）創作的騷動所吸引。

一九五〇年，詩體劇正流行，而劍橋正是美國這種形式實驗的原爆點。這項風潮因為史蒂芬‧史班德（Stephen Spender）、葉慈（Yeats）、奧登，以及主要由艾略特的詩體劇（verse play）重燃的興趣而更加盛行。艾略特對於詩人作為劇作家的想法，在一九五〇年代初劍橋垮掉的一代前的放蕩文人中，一拍即合。「每一位詩人……會很想傳達詩的愉悅給更多的聽眾，而且是更大的集體人群，」一九三三年，他在哈佛的一場詩人演講說到：「而劇場就是完成這件事的最佳場所。」[29] 為了將理論付諸實踐，他用《教堂裡的謀殺案》（Murder in the Cathedral，一九三五）牛刀小試了詩體劇，這是描寫一一七〇年湯瑪士‧貝基特主教（Archbishop Thomas Becket）被暗殺的故事。在艾略特生命後期，他將創作注意力漸漸地轉向劇場，不論是讓他贏得東尼獎最佳戲劇的《雞尾酒派對》（The Cocktail Party），或是批判性的文章如〈詩歌與戲劇〉（Poetry and Drama，這也是他在一九五〇年十一月在哈佛以演講形式發表的），這時詩人劇場正如火如荼地發展中。

詩人劇場是於一九五〇年一個炎熱的六月晚上，在布拉托爾街（Brattle Street）附近詩人理查‧艾伯哈特（Richard Eberhart）的家中聚集起來的，當時，如這個團體的發起書後來所描述的，「幾位新英格蘭的傑出詩人，與一群年輕作家結合起來，努力促成詩化的戲劇。」[30] 里昂‧費爾普斯這位高栗在艾略特樓的前室友，也是一位前程似錦的詩人，提出一個專門讓詩人發表劇作的劇場這種想法。

艾伯哈特和生於都柏林的演員兼劇作家瑪麗‧曼寧‧豪威（Mary Manning Howe，認識她的人都叫她莫莉〔Molly〕）很快地擁抱這個概念，其他人不久後也為這件事集結起來⋯喬治‧蒙哥馬利是攝影

與舞台設計高手；路瑞扮演服裝與化妝設計師的角色；高桌擔任舞台設計與視覺藝術家。一群名人錄上的優秀詩人與劇作家也加入導演陣容，包括阿奇博德·麥克利希、理查·韋伯（Richard Wilbur）、索爾頓·威爾德（Thornton Wilder）、威廉·卡洛斯·威廉斯（William Carlos Williams）以及席亞爾迪。

這個羽翼未豐的團體於一九五一年二月二十六日初試啼聲，在花園街（Garden Street）的基督教會教區會堂地下室觀眾席演出了一場只有一幕的戲劇——約翰·艾希伯里的《每個人》（Everyone）、艾伯哈特的《幽靈》（The Apparition）、費爾普斯的《脫口而出的三個字》（Three Words in No Time）以及歐哈拉的《再試！再試！》（Try! Try!）。初期，這個團體沒有固定的場所，只在任何有可能演出的地點表演。一九五四年，它在帕爾梅爾街（Palmer Street）二十四號找到了落腳處，這是在一般所知的哈佛學生合作社後面的巷子裡。爬上一段搖搖晃晃的樓梯，表演空間位於一間藝廊後面一個擁擠的頂樓，僅容四十九個座位；可以搬動的摺疊椅。舞台的燈光是用鳳梨果汁罐頭拼裝的。在票券完售的場次裡，晚到的人坐在房間後方永遠都在滴水的水槽邊，屁股浸水也在所不辭，展現他們對藝術的熱愛。

在《再試！再試！》開演的夜晚，一群超過兩百個只有站票的人在房間後面擠了四排。索爾頓·威爾德在場。阿奇博德·麥克利希、理查·韋伯，以及如羅伯·布萊（Robert Bly）這些將成為明日之星的年輕詩人，也都在場。歐哈拉機智的對話不時爆出笑聲，尤其在維歐蕾（Violet）——一位遠赴戰場的軍人留下的鬱鬱寡歡妻子（由歐哈拉初次參與文人活動的朋友維歐蕾·朗〔Violet Lang〕飾演）——以及與她有外遇的約翰之間（由約翰·艾希伯里飾演）。這齣戲諷刺了如電影《黃金時代》

（The Best Years of Our Lives）的戰後情節劇，歐哈拉諧謔地改變了好萊塢電影對於受創退伍軍人的老套催淚故事，變成「能劇」的表達風格，這是當時在文藝界先進分子之間流行的古代日本戲劇形式，他們是透過艾茲拉‧龐德（Ezra Pound）的選集《日本高尚戲劇》（Certain Noble plays of Japan）發現的。由高栗設計的布景嚴肅而質樸：在一池燈光裡的燙衣板、古老的留聲機，以及畫在窗戶暗處的，有一隻高栗式的蜘蛛（也是用畫的）吊在一個角落。

對影評與作家諾拉‧塞爾（Nora Sayre）而言，這個團體散播了「一種反文化的激情氛圍，在一九五〇年代很難找到它的位置。」[31]迪倫‧湯瑪斯於詩人劇場第一次在美國朗誦他的《牛奶樹下》（Under the Milk Wood）。他們演出的薩謬爾‧貝克特的作品《落下》（All That Fall）是在美國第一次上演。垮掉的一代詩人格雷戈里‧科爾索（Gregory Corso）在那裡流連，教導這些在哈佛受過教育的詩人粗俗的黑話，用他乞討者的勾引方式，「我可以從你的培根生菜番茄三明治裡拿走培根嗎？」快把塞爾搞瘋了。[32]她記得「當藝術家經常被歸類為怪胎，當學院是受壓抑的，當同性戀被認為是恐怖的迷戀時，」這個團體是「詩人與表演藝術者的家」，還補充道：「在這個團體裡有很多公開承認的男同志，而有些異性戀者因而嘗到了嘲弄傳統世界的斗膽。」[33]這裡的成員從超現實主義、詹姆士時期戲劇，以及葉慈對文學劇場的遠見裡汲取靈感，另外還有尚‧考克多（Jean Cocteau）抒情、似夢的電影——這些藝術的指導原則，在不同程度上，指引了高栗晚年在科德角的詩體劇與偶戲。塞爾記得高栗閱讀朱娜‧巴恩斯（Djuna Barnes）的小說《夜林》（Nightwood），這是一本現代主義散文的激進實驗，也是一部語驚四座的早期直白同志小說先例。

路瑞對這個團體印象最清晰的，不是他們在詩體劇上的實驗，而比較是其舞台之外的裝腔作勢。

「當中有祕密、信心、合作、詩歌和一手接過一手的紀實小說、公然的爭吵與和解，」她後來寫道：「而最精采的並不總是在舞台上演出。」[34]

詩人劇場的內在生命是由維歐蕾・拉妮所主導——她處於詩人與劇作家的身分時是「Ｖ・Ｒ・朗」（V. R. Lang），她的朋友則稱她為「邦妮」（Bunny）。其中高栗、路瑞、歐哈拉與奧斯古都是最親密的朋友之一。她以王爾德的原則為人生準則，「我把我所有的天才投入我的人生，把我所有的天分投入我的作品，」她是那種從來不會脫離舞台的人。[35] 她的詩顯示她前途無量，但是她強迫式地無法讓作品順其自然，不斷重寫她的詩，直到在當中寫出生命，這種強迫症很致命。（在某些情況下，她可以修改一首詩多達四十次。）至於她的演技，與艾希伯里所稱的「憂傷小丑的臉」不太相襯，她那雙大而無神的眼睛很顯眼，而她無懈可擊的可笑時點使她在台上看起來很精采，可惜她擅長的只局限在一個角色，也就是她生來扮演的角色：邦妮・朗（Bunny Lang）。[36]

她機智而且嚴重剛愎自用，很有領袖特質、愛操弄他人、雄辯滔滔，而且看你從什麼觀點來看，有可能是迷人的古怪，或是惱人的古怪。她很有算舊帳的天分。曾經有一個名叫帕克的人錯怪她，她便印了一千張貼紙，上面粉底黑字寫著：「我的名字是帕克，而且我是豬。」她把這張貼紙貼在這個倒楣鬼必然會經過之處，從他的公寓房子門口一直到地鐵站，到他辦公室的洗手間，到他最愛去的酒吧，最後讓這個人「處在一種持續的緊張憤怒狀態，」路瑞回憶道。[37]「邦妮肯定是最偉大的神聖怪物之一，」高栗同意。[38] 高栗與邦妮「非常親近，」奧斯古說。「有很多關於邦妮的趣聞，光是這些事的詭異、有趣和俏皮，就讓高栗覺得非常好笑。」她也有高栗對人生戲劇的諷刺與近距離觀點，一種輕微的嘲諷，讓人想起王爾德的名言：「成為自己生命的觀眾，即是逃離人生的苦難。」[39]

朗於一九五六年七月二十九日因霍奇金淋巴瘤去世時，年僅三十二歲，她身後留下一本很薄的——有些人可能會說很輕的——作品，收錄在《V・R・朗：詩與劇本與艾莉森・路瑞的回憶》（V. R. Lang: Poems & Plays with A Memoir by Alison Lurie）。但每個認識她的人都同意，她最值得紀念的創作，是她舞台下的人物形象。連她的葬禮都具有劇場的特質。她在一個夏日午後長眠的歐本山公墓，是她最後謝幕的絕佳背景。伴著希臘神廟與埃及方尖碑，以及「大理石的維多利亞少女在哭柳下擦拭大理石的眼淚，」這裡「像是一幅畫，」路瑞想著：「一種半古典、半浪漫的世外桃源。」[40]

＊　＊　＊

在詩人劇場後台的戲碼中，高栗是機智冷嘲的自己，對於情緒的漩渦顯得事不關己，雖然他會和路瑞與朗交換八卦消息。路瑞認為他是「整個組織裡神智最正常、最穩定的人之一」。他無疑也是最勤勞的。高栗在詩人劇場這段期間，設計了《再試！再試！》和《脫口而出的三個字》的舞台，[41] 還有同樣重要的，一大堆海報和傳單，大部分是鬆散線條、快速素描的風格。對於朗的《火災出口》（Fire Exit，副標題是「歐律德斯的輕鬆喜劇」（Vaudeville for Eurydice）），他快筆畫出了一個穿著網狀絲襪、垂頭喪氣坐在椅子上，面容憔悴的雜耍舞者。高栗也設計了這個團體的標章，一名古典的希臘詩人對著一個演員的面具沉思，而一個小天使為他披上一件寫有這個團體名字的寬大長袍。而且，他還想到利用鮭魚粉紅和玉米色的黃色線條主題，來裝飾劇場的布幕和這個團體的信箋。甚至入券上面的古典字體（自然是手寫的），也是他筆下的產物。塞爾回憶道：「高栗對維多利亞晚期的品

味，充滿了初期作品的視覺部分⋯他設計了大部分的舞台，而他皺著眉的小天使和憂鬱的幻想，在詩人劇場的背景與海報上不斷出現，⋯他的美學──維多利亞／愛德華氛圍、陰鬱的漫畫式插畫、手寫字母、濃郁的憂愁色調──定義了我們現在所稱的該團體的視覺品牌。

不滿足於舞台設計和產出雪片般的海報及其他宣傳品，高栗也為這個團體寫了兩齣劇：《泰迪熊：一齣邪惡的劇》（*The Teddy Bear: A Sinister Play*，在節目單上，作者是艾格蒙・葛雷柏先生〔**Mr. Egmont Glebe**〕，以及《艾瑪貝爾，或波蘭的分割》（*Amabel, or The Partition of Poland*，筆名為提莫西・卡拉帕斯〔**Timothy Carapace**〕。《泰迪熊》於一九五二年二月二十日首演，在一個維多利亞戲劇之夜，包括一個由莫莉・豪威（Molly Howe）與高栗寫的，名為《兒童時間》（*The Children's Hour*）的餘興節目，他用的筆名是艾德蒙・高德帕斯先生（**Mr. Edmund Godepus**）；還有一個《水仙》（*Undine*）是由艾爾德瑞屈・高爾莫先生（**Mr. Eldritch Gorm**，另一個高栗的假名）；以及《餘興節目》（*The Entertainment*），由艾克特・加斯曼托先生（**Mr. Ector Gasmantle**，又是高栗，一個未經認可的高栗筆名）執導。

塞爾記得《泰迪熊》「是他們（詩人劇場的人）尊敬的梢短非戲劇。」[43] 在她記憶中，「一隻凶惡的泰迪熊抓著一條正緩緩拉開舞台的線，而一對夫妻正在吵架。」（他們不知道這隻熊正準備要去掐死他們正在育兒室裡的嬰兒。）在爭執的父母場景中，我們聽見高栗童年的回音。一九五二年五月二十二日於法格博物館天井（Fogg Museum Court）首演的《艾瑪貝爾》，還有些菲爾班克式的奇怪念頭，一連串的突發（搞笑的）焦慮。「世界是一座到處是熊的花園，」艾瑪貝爾自言自語地說⋯

滿池子吵雜的胡言亂語，

一個裝滿腐爛垃圾的櫃子。

……一場可怕的把戲，一場恐怖的騙局，

一串無盡的荒唐笑話

——而且都在我身上。

有一天我將會死去。[44]

這個「非常有趣，」路瑞認為，「很像他後來出名的作品；有點維多利亞式，有點愛德華式。它有那種他樂在其中創造的新潮角色與服飾。」[45]

對高栗來說，詩人劇場的吸引力部分是它在智識上的活躍，部分是圍繞著這個場景的人們。「初期我最感開心的，是參與其中的各式各樣的人，」高栗在一九八四年時回憶道。[46]當然，劇場在定義上是社交活動，而他也喜歡這個機會，跳脫在畫板上作畫的孤獨，參與較合作方式的藝術形式，成為一個有魅力的圈子裡的一分子，而且這些人也有點替代了家人的角色。「那是一個傻呼呼的業餘劇場，我們全在那裡從事非常藝術的戲劇，發想各式各樣的點子和計畫，」他回憶道：「『喔，太讚了，』我們做出某樣東西時會這樣說。然後接著在我們看著它消逝無蹤時說，『喔，天啊，那到底是關於什麼啊？』」[47]

* * *

* * *

高栗的藝術活動——他對詩人劇場的參與，以及他為穆爾無止無盡的作畫——他會連續寫信，為插畫建議一些令人尷尬的意見，例如，「用電針把這首十四行詩的疣移走」——在他通常平靜無波的日常生活中進行著，偶爾因為不重要的戲劇活潑起來。[48]

一九五一年九月，他搬到馬爾波若街七十號——一棟位於波士頓後灣附近的維多利亞褐沙石排屋，一間維多利亞時代的人留下、保存良好的大而陰森的建築。得到這個機會後，他又開始和貓住在一起。「這些貓……把鴿子肢解得到處都是，」他在一封寫給路端的信裡說：「還留點心在後來晚上的清閒時間享用。」[49]從此以後，他就再也沒有離開貓了。

同一年，他加入了伊利諾州長阿德萊‧史蒂文生（Adlai Stevenson）的總統競選幕僚，寄送宣傳品——相較於高栗後期對政治的不屑與冷淡，這可是令人豎起眉毛的積極精神。史蒂文生的競爭對手，即前將軍與第二次世界大戰英雄德懷特‧D‧艾森豪（Dwight D. Eisenhower），採取了冷戰時期美國獵殺共產主義的模式，使得機智、自由派的民主黨慘敗。極度失望之餘，高栗永遠告別了政治。「我投過一次票，一九五二年時投給了史蒂文生，」這是他最後一次關於這個話題的言論。[50]

選舉前不久，高栗的故事有另一個小波折，這件事如此滑稽，以至於像是從他的荒唐戲劇來的。

根據《芝加哥每日論壇報》（Chicago Daily Tribune）九月二十日的「社會筆記」專欄，他的父親愛德華‧里歐‧高栗和母親海倫‧蓋爾菲‧高栗在芝加哥歷史悠久的聖名主教座堂的教區長住宅再次結婚。[51]

高栗的父母在人生晚年再次結婚，是愛人注定要在一起的故事？還是海倫單方面「好撒馬利亞人」的一個舉動？愛德當時的健康狀況不佳；他長年從事新聞記者與宣傳工作——幾十年的熬夜、吸

菸和喝酒——後遺症都找上門來了。她是否因為念及舊情而接納他，以免他孤獨死去？

在與可琳娜‧穆拉的短暫婚姻裡，愛德‧高栗自一九三九年至一九四一年間擔任伊利諾州國防委員會芝加哥辦公室的公關主任，負責組織國民兵——觀察空襲的監管人、掃視天空是否有敵機入侵的志願探哨。而穆拉則在芝加哥與紐約之間來回，在電台和夜總會輪番演出。一九四一年，愛德搬到華盛頓特區，當時他仍是國防委員會的雇員，擔任一個負責為伊利諾州穩固軍隊合約與戰爭產業辦公室的公關主任。同一年，穆拉前往好萊塢，與RKO簽了約。一九四〇年代初的某個時候，他們離婚了。穆拉不斷的巡迴演出，與特區和好萊塢兩邊的拉鋸戰，必然有很大的影響。（他們的分手似乎很平和；愛德到死之前還與穆拉有信件來往，而他留下來的信件仍充滿溫暖的情感。）戰爭結束後，愛德回到芝加哥，一九四〇年代後期，他找到了一份為當時位高權重、口袋很深的美國市參議員柯勒頓（P. J. "Parky" Cullerton）擔任公關主任的工作，柯勒頓是芝加哥第三十八選區的參議員，也是該市財政委員會的主席。

高栗對於父母復合的想法，我們只能略猜一二。「我記得我要去讀拉德克利夫大學院時，（他）告訴我這件事，」史姬‧莫頓說。（史姬和她的姊姊艾莉諾一樣，都就讀拉德克利夫大學院。）「偶爾他會帶我去看電影，我記得有一次他說，『喔，我爸媽今天不小心又結婚了。』」艾莉諾補充：「我記得他每次被問到他的家人時，都會翻個白眼。」

高栗對父母婚姻復合的褊狹反應並不令人意外。這對父子原本就南轅北轍。愛德‧高栗是十分友善的類型，總是會說笑話，妙語如珠的話源源不絕，基本上從每一方面來看，都是他那個古怪、書蟲兒子的對立面。他們兩個都是作家，這一點沒有錯。但他們的相同處僅止於此。身為記者，愛德產出

的是制式文章，與那些從世界各地新聞室的電報機器吐出來的無個性電報服務沒兩樣。相對地，泰德

在頁面上的聲音立刻就能被辨認出來。老實說，高栗的兒子在家族裡、童年朋友、哈佛和紐約的社交

圈裡，是「泰德」；他搬到科德角後，似乎每個他認識的人都叫他「愛德華」，但如果他可以的話，

從來絕對不讓人叫他「愛德」。

「他向來都與（父親不親，」史姬很確定：「我們從來沒有聽過他說任何關於他父親的事，」艾莉諾

也確認這一點。她說，高栗的父親「從來沒有來（科德角），就泰德告訴我的，他從來沒有去那裡

（芝加哥），也許除了（老高栗的生命）最後的時刻（當他因為癌症而即將死去）。」

至於從愛德‧高栗這一邊來看父子的差異，他似乎對他的兒子有點困惑。隔年初，在一封以開玩

笑、身為靈魂人物語寫的信裡，他對梅里爾‧穆爾坦誠他古怪兒子的怪異，將他的文章比喻成「來

自維拉‧法格（Vera Vague）、葛拉西‧艾倫（Gracie Allen）和茱蒂‧加諾瓦（Judy Canova）的聯合

報告。」[52]至少，老高栗同意，和泰德在一起來都不無聊：「他不是讓你樂不可支──就是想抓了

燭台打人。」*

* 維拉‧法格是女演員芭芭拉‧喬‧艾倫（Barbara Jo Allen）在收音機年代創造出來的一個少一根筋的「老處女」角色。在

每個話題上，法格都是一種誇大的歇斯底里、不停的勞動者和錯誤信息的來源，法格就是那種在鮑伯‧霍伯（Bob Hope）

和魯迪‧法雷（RudyVallée）節目中抨擊的性別化卡通片。同樣地，葛拉西‧艾倫（Gracie Allen）在一九五〇到一九五八

年時，在「喬治‧伯恩斯與格雷西‧艾倫秀」（George Burns Gracie Allen Show）的家中扮演喬治‧伯恩斯這個自我解嘲的

困惑男人的無邏輯家庭主婦。當時的另一位電影女演員和電台人物茱蒂‧加諾瓦（Judy Canova）經常扮演一個容易上當的

鄉巴佬。（奇怪的是，高栗的父親竟然將他的兒子特別與誇張的女性角色相提並論。）

根據《論壇報》的一則吹噓報導，與他剛重新結婚的父母在芝加哥度假時，高栗「與一位西北劇團的導演卡蜜兒‧查迪克（Camille Chaddick）在新年後不久發表了一篇聯合演講。」——很可能是老高栗為梅里爾‧穆爾促銷書的公關活動。《論壇報》記者對高栗下筆重了一些，描述「他忙著為詩人劇場寫作與導戲……在波士頓的工作室也有藝術計畫。」

事實上，高栗剛為一本全國性的雜誌出版了他的第一張封面插圖。他直率的、鬆散線條的素描，畫了一位戴著軟呢帽，一副衣冠楚楚的男士正凝望著一大片洋蔥式圓頂的東方建築（違背常理地座落在碼頭盡頭），為一九五二年十一月號的《哈潑雜誌》封面增色不少。這幅畫面在內頁〈布道者〉（Evangelist）的跨頁又出現一次，這是一篇由喬埃斯‧卡瑞（Joyce Cary）撰寫的短篇故事，由「愛德華‧高栗繪圖」，這個名字從此以後就使用在他的專業人生中（當他不是用其他數不清的假名中的任何一個）。封面上還有另兩幅高栗的插畫，同樣是手繪、「未完成」的風格。他完稿的技巧是很明顯的，就如同他能用細微線索暗示心理深度的能力。我們可以感覺到一種潛意識的相互影響，轉移的目光與逃避的眼神之對位法，在他安排看似焦慮的人物之間，每一個都沉浸在他或她的思想中。而他的繪畫技巧——特別是他對背景的感覺和對建築細部的注意——也更高明了。

但是在一九五二年十二月，在卡斯（Cass）一長串讓人喘不過氣的描述裡，高栗一點都不是家鄉的英雄。那年六月，在一封給路瑞的信裡，他哀嘆自己事業的狀態：「路瑞當時已經搬離劍橋了。」「存在，如果有人樂觀地這麼稱呼它，它在這裡，很要命，」他寫道：「我再次淪落到挨餓邊緣，差一點要進欠債人的牢房了。我上週末寫信給卡普‧皮爾斯（Cap Pearce），想在 Little, Brown 找一份工作，但他還沒回信……沒有一點盤纏可以買琴酒，我現在要喝毒藥了。」[54] 他打算加強對就業市場突擊，

53

54

鎖定「圖書館、出版社、廣告公司，之類的，天知道。」同時，「一個（假設的）小孩正用一支火鉗猛力敲打後面的柵欄。太可怕了。」[55]

事情將有轉變。就在他聖誕節前往芝加哥之前，他先去了紐約，芭芭拉·艾普斯坦——他在哈佛時的朋友，當時她的名字是芭芭拉·辛摩爾曼（Barbara Zimmerman）——是紐約雙日出版社的編輯。她的先生傑森（Jason）也是雙日出版社的編輯，正要成立 Anchor Books，這是這家公司第一個伸進當時未測量過水域的事業：高品質文學作品，以大眾市場的平裝本發行。嚴格來說，芭芭拉不算是 Anchor Books 的員工，但她有她先生的耳目，而傑森也敬重她對於新出版品應該營造出來的視覺宣言的「強烈敏感度」。[56] 聘請高栗擔任 Anchor 的封面設計是她的想法。「我們得有一位封面設計，芭芭拉建議泰德——『泰德斯』（Teddles），她這樣叫他，」傑森說：「他太棒了。他是個天才。」高栗匆匆為他們準備了一份假的書衣檔案，在他的印象中，「就你合理的想像，它們很不商業化。」[57]

然而，不知怎地，就艾普斯坦所知，它們恰好就是 Anchor 需要的。「他們給了我一份工作，」高栗說：「起初我拒絕了，因為我不想住在紐約。」[58]

他移居紐約標示了他成為一派宗師的漫長、堅定跋涉的起點，最終更成為主流的大放異彩，完全超乎一個無可救藥的怪人所能期待的。即使如此，三十四年在紐約的日子仍無法減少他對這座城市的嫌惡。在另一個他受雇於艾普斯坦的版本中，他修正他的說法：「起初我不肯，但後來我想，『我在波士頓也闖不出什麼名號，所以我要搬去紐約，雖然我這麼討厭這個地方。』這個想法從來沒有改變。就是這麼多。」[59]

第五章

「像一顆被拴住的氣球，在天空與地球之間一動不動」

紐約，一九五三

「我在一九五三年初搬到紐約，」高栗回憶道：「踏上我笑稱的生涯之路。」[1]在他於一九五二年十二月到訪，回芝加哥過節之前，他就已經在格林威治村尋找公寓；歷史悠久的波希米亞主義（bohemianism，即放蕩文人主義）使這裡成為高栗自然的棲地。在格林威治村四處尋不到任何合適的住所，最後，他落腳在穆瑞丘（Murray Hill）附近一棟優雅的四樓排屋裡的一間公寓套房。

東三十八街三十六號是一棟紅磚與石灰岩蓋的住宅，大約興建於一八六二年，並於一九〇三年整修，加上了學院派藝術（Beaux-Arts）的門面。這個地方的感覺與他在波士頓馬爾波若街公寓的感覺

高栗在喬治‧華盛頓橋附近的紐澤西岩壁（New Jersey Palisades），1958年11月。（Sandy Everson-Levy 攝。Bambi Everson，私人收藏）

很相似，除了他是住在二樓，而不是地下室，「靠後面，很安靜，」他告訴梅里爾‧穆爾說：「有一個屋頂我可以用來做日光浴之類的。」[2]

高栗的新居對於位在五十六和五十七街之間的麥迪遜大道五七五號雙(日出版社辦公室很方便。美術部門夾在十六樓的單一空間。「九個人在一個大房間裡」，是美術總監戴安娜‧克雷明（Diana Klemin）對它的記憶。高栗的其中一位同事竟然是康妮‧瓊恩斯，他在帕克中學的密友。和高栗一樣，她搬到紐約來尋找幸運之神。瓊恩斯是生產部門的助理，處理拼貼版樣和版型，雖然她有時候也充當插畫家。

在 Anchor，職稱沒有被看得這麼重。艾普斯坦夫妻視高栗為設計師，為開疆闢土的新書創作令人耳目一新的封面，但克雷明起初只把他當成是一個在家的藝術家。「我起初是在美術部門的畫家，後來轉換到圖書設計，」高栗回憶道。[3] 他經歷一段短期的學徒過程，學習圖書封面生產的竅門，之後才能收放自如地設計。「他在畫圖板上，」克雷明說：「（為里奧納德‧巴斯金（Leonard Baskin）與班‧尚恩（Ben Shahn）這樣的自由繪者）處理版面問題，做拼貼版樣和設計書衣的工作。」[4] 在電腦時代之前，「版面問題」（Mechanicals）是指把諸如圖樣和文字校稿等貼在一張硬紙板上做成的模版；印刷時用這個模版做成印刷板。

做拼貼版樣需要將圖樣和排版元素──例如標題──編排放好。字型必須有格式──依印刷廠應該使用的特定字體、字型、大小。對沒有設計學校字體知識訓練的高栗來說，這是一個很費力、細節密集的苦工。結果，挫敗為發明之母：手寫字母排版，他的工作裡部分不合時代的魅力，開始成為一種偷工減料的解決之道。「我真的不太知道那個時代的字型，用手寫整個標題比找出某種字型，對我

來說簡單多了。」他告訴設計作家史蒂芬·赫勒（Steven Heller）。「每個人看到高栗的手繪字母排版都大為驚喜，「我做得很糟，我一直這麼覺得，但每個人似乎都很喜歡。所以我從此以後就被它黏住了。」6

當然，標題、封面文字，甚至他第一本為 Anchor 做的書——由安德烈·紀德（André Gide）寫的《拉夫卡迪奧歷險記》（Lafcadio's Adventures）——封面上的價錢，都是用一種手繪的古代字體寫成。

高栗把這些字體畫斜一邊，賦予它們一種活潑的、動態的感覺，捕捉了紀德小說的精神——一本諷刺恐怖小說，講述一群佯裝成神父、以便向天主教擁護君權者招搖撞騙的騙子。他把白色的書名放在藍色石板上的高架橋上，它的拱形形成了一系列的花飾，一個鬼鬼祟祟的人監視身穿紅大衣的神父，一位穿著裙撐的女子戴著有羽飾的帽子，等等。在前景，一位靦腆的年輕人——我們想像是拉夫卡迪奧——擺出一個高栗的芭蕾姿勢，觀察整個情況的發展。高栗躍然紙上，我們的視線在他強烈的構圖感引導下，在這個忙碌的場景中上下左右觀看。

相對地，他為亞蘭—傅尼

安德烈·紀德《拉夫卡迪奧歷險記》，由高栗擔任封面插畫與設計。（雙日 Anchor Books，1953）

葉（Alain-Fournier）的《高個兒莫南》（The Wanderer，原法文書名為 Le Grand Meaulnes）所畫的封面，也是在一九五三年出版，是善用空白的經典之作：簡樸的野外景色讓人想起日本墨繪傳統的墨水畫，一位孤獨的旅行者在白色太陽的大白天下，沿著一條白色的路踽踽獨行。強風吹起了他的風衣。前面出現的是一片森林，原始、深邃、暗黑。這樣留下大片空白的構圖──無限的視野、廣大的天空──與髮絲般的細節或濃密的斜線條紋陰影形成對比，將成為一個高栗的印記。

高栗「對黑白有著天然的傾向，」他說：「線條圖是我的天分所在。」他以他慣用的自嘲口吻宣稱，說他一遇到顏色就沒轍了。「對於顏色，」他對他的朋友克里夫・羅斯說：「我在某些時刻會有頭腦爆炸的傾向。我對於上色一向有困難。我的意思是，我開始時先上了我喜歡的顏色──橄欖綠、檸檬黃、淡紫色。然後我想，『喔，真是的，還有其他顏色應該想辦法加進去。』但是我不知道在那裡我想放什麼顏色。然後，我明白了我一點都不想要任何其他顏色。所以，我就坐在那裡。」[8]

亞蘭－傅尼葉《高個兒莫南》，由高栗擔任封面插畫與設計。（雙日 Anchor Books，1953）

他說得過多，反而不可信。高栗的 Anchor 封面讓人一眼辨識出來、如此吸引人的原因之一，是

黛安娜・克雷門所稱的「對顏色令人耳目一新的運用」。有時候，他的調色盤讓人想起他喜愛的日本畫家，浮世繪木板畫大師如葛飾北齋、英國插畫家如愛德華・阿迪佐尼（Edward Ardizzone，一九〇〇—一九七九）與艾德華・鮑登（Edward Bawden，一九〇三—一九八九），這兩位他都非常景仰。我們從高栗的一些封面可以看出阿迪佐尼的精細水彩筆觸與鮑登的油氈版版畫穩重的顏色與精準切入線條的影響。大體上，高栗的封面畫是從英國書籍的設計得到靈感，這是藉由他對英國作家的喜愛順道認識的。「我很注意英國書的書衣，因為那時我買了很多英國的書，」他說。[9]

當史蒂芬・赫勒問高栗他對那些「總是平淡、非常平實、特別細緻」的顏色之偏好，高栗回答說：「我想我可以選亮紅色或藍色，但是我從來沒那麼喜歡。我的調色盤似乎有點淡紫色、檸檬黃、橄欖綠，然後整個系列完全沒有一點彩色。」[10] 他尤其喜歡他為一本維多利亞時期的經典旅行著作《阿拉伯沙漠旅記》（Travels in Arabia Deserta）做的封面，它用「平淡的灰橄欖色三種不同的色調」喚醒沙漠的孤寂之美。[11]

赫勒認為高栗的美學，有一部分是必要的產物。「必須使用三種平淡的顏色，加上黑色，而不是處理顏色，是為了讓他的平裝書封面看起來有某種絲綢表面或蝕刻的感覺，」他在《愛德華・高栗：他的書籍封面藝術與設計》（Edward Gorey: His Book Cover Art & Design）裡宣稱。[12] 在四分色模式印刷中，三種原色——青色（藍）、洋紅色（紅）和黃色——的半透明墨水以無數微點的形式加疊在一起（這個過程被稱為網版），以產生其他顏色。例如藍色和黃色交疊會產生綠色。而平版印刷，是利用先混好的墨水來產生特定顏色。每一種顏色是各自印出，而不是彼此交疊套印，這種方式需要在印刷版上印很多次；結果，比起四色分色印刷，平版印刷出來的成品明顯銳利，顏色飽滿不透明——看

起來比較緊實。

高栗經常開發劇場在平版印刷特性的潛能——其能夠製造出顏料的銳利區域，或者「區塊」的能力——來造成一種由生動色彩對比單色或平淡背景的單一而澎湃的效果。如呈現在韋漢‧路易斯（D. B. Wyndham Lewis）的《維永》（François Villon，一九五八）封面上的，一位全身朱紅色洋裝的女子被一個黑色拱門框住，背景是高栗通用的灰色空白，其結果極富戲劇性。一九七七年，他將把這種特效帶至百老匯《德古拉》製作的驚人高點，他的每一個黑色布景都融合成了一個單一、血紅的元素。

「對高栗來說，平版印刷的墨水就像是黑白電影製作者的光與暗的極端情節劇，」赫勒保持這個看法：「對色調的特別挑選既是設計的工具，也是戲劇的手法，用來讓觀者的目光專注於某個角色。」[13] 弗朗索瓦‧莫里亞克（François Mauriac）的《泰芮斯》（Thérèse，一九五六）是一個明顯的例子……

高栗在……《泰芮斯》的封面上，顏色加強了焦慮感，這是講述一個女人對她的丈夫下毒，回想她下毒手的理由，用整部小說回憶她的行為。封面由兩種赭土的色調為主，一個是地面，另一個是天空。然而，觀者的目光則被導引到一個戴著緋紅帽子、身穿緋紅大衣，獨自黯然（或不是如此）坐在一張小長椅上若有所思的女子身上。色彩漫過了這幅極簡線條的作品，在整幅小品中加進了一抹憂傷。觀者被激起興趣，想像這個凝結的一刻之前與之後，到底發生了什麼事。[14]

對赫勒而言，這個開放式的、邀請參與尋找出意義，是讓高栗的封面如此迷人的主要部分。我想

更進一步地說，這項特質不僅描述了他的封面藝術，也包括他所有的作品；這是讓高栗成為高栗的重要面向。想想他透露的評論：「我開始覺得，如果你創作某種東西，你便殺死其他很多東西。而我寫作的方式，因為我確實沒有寫出大部分的關聯，只有極少部分被明確說明，我認為，我對讀者也許會想像到的其他可能性，做了最少的破壞。」[15]

他不穩定、模糊色彩的調色盤展現出一個哲學重點：這個世界充滿了不明確與可變性，那些閃避語言陷阱的事件。他認為，最好的藝術是「假定關於某件事，但其實總是關於另一件事。」[16]在一些不可名狀的、淡紫色的、檸檬黃的、橄欖綠的呈現法中，他對色彩的使用捕捉了那種感覺。

但是，高栗對色彩的敏感，並不是他的 Anchor 封面超越商業排場，進入你可以放進口袋的藝術作品唯一的面向。有時候，他只利用字體、沒有其他東西來裝飾一本書的封面，把文字當成圖畫。有鑑於哲學家索倫・齊克果（Søren Kierkegaard）兩冊理智的素材《非此即彼》（*Either/Or*，一九五九）——從基督教──存在主義的觀點來看，一場在道德與美學之間的對話式拔河比賽──高栗整個捨棄了插畫。在第一冊裡，他把作者的名字和書名用對比的白字黑底和黑字灰底各自呈現。在第二冊中，他顛倒了顏色的設計，在第一冊之上建立它的邏輯：白字現在變黑字，黑字變成白字。兩書並陳，他為《非此即彼》設計的兩個封面，映照出齊克果這兩本書的對話架構，以辯論的形式呈現其論點。同時，高栗也狡黠地挖苦了大部分西方哲學中暗藏的黑白二元論。

從一九五三年到他一九六○年離開雙日出版社，他完成的封面作品大約五十本、處理拼貼版面、手繪字母，或者設計其他許多東西。克雷明說，如果傑森・艾普斯坦依他的作法行事，「整條出版線」都會是「愛德華・高栗」，但她踩了煞車，指出在 Vintage 和 Knopf 出版社，「銷售部門討厭他們

的平裝書，因為它們都是同一種設計。」

艾普斯坦態度軟化了，克雷明開發新插畫家，雇用了像是里奧納德・巴斯金、班・尚恩、羅賓・賈克斯（Robin Jacques）、伊凡・契爾瑪耶夫（Ivan Chermayeff），以及還在窮困潦倒、聲名大噪前年輕的安迪・沃荷（Andy Warhol），高栗和他也許曾有一面之緣。[17] 即使如此，就艾普斯坦而言，高栗的作品體現了 Anchor 的美學，而且他們繼續挑選他們想要他畫的最好的書、下班後在他們的公寓裡與高栗討論細節。「這些插畫很漂亮，極其美麗，」芭芭拉在一九九二年談到高栗的封面插畫時說：「他工作非常慢，有巨大的完美主義，如果不到完美境界，他絕對不讓他的畫離開他的手。」[18]

＊　＊　＊

Anchor Books 於一九五三年由當時二十四歲的傑森・艾普斯坦創立，是平裝書革命的先鋒。羅伯・德・葛拉夫（Robert de Graff）於一九三九年先開了第一槍，在美國成立口袋書店（Pocket Books）發行第一本大眾市場平裝書。出版界的老前輩原本對葛拉夫認為消費者會購買便宜、平裝的經典和暢銷書的假設嗤之以鼻；因為當時買書是菁英的休閒活動，只有那些有收入和受過教育的人，才會投入精裝書這種昂貴的地位象徵。

他們沒有預見到的，是由數百萬退伍軍人形成的大批讀者，這要感謝免費發送到軍中的軍隊版普及平裝書，讓他們在海外培養了閱讀習慣。戰爭結束後，他們當中許多人靠著退伍軍人優惠法案進入了大學，就像高栗和歐哈拉。口袋書店出版莎士比亞的《五大悲劇》（Five Great Tragedies）那年，他

們就狂賣了二八六二七九二冊，這群由退伍軍人形成的求書若渴的新興讀者，占了這將近三百萬冊中很大的一部分。口袋書店的書很便宜——一本二十五美分——而且它們隨處可見，不只在大都市時髦豪華的書店裡；德·葛拉夫把它們發送到報攤、雜貨店、便餐館、巴士和火車站。它們成為人氣熱銷商品。

淘金熱箭在弦上：競爭的版本如 Avon、Dell 和班譚（Bantam）於一九四〇年代相當活躍。由雇用的插畫家繪製的俗氣封面招徠瀏覽書的人，就像脫衣表演叫客員的亂槍打鳥。「平裝書出版商不遺餘力地想區別媚俗與經典，」文化評論家路易斯·曼南德（Louis Menand）寫道：「但背道而馳的是，他們將《美麗新世界》和《麥田捕手》這類經典書的封面委託給做《扼殺者的小夜曲》(Strangler's Serenade) 與《無心的貓》(The Case of the Careless Kitten) 懸疑小說封面的同一批畫家。」

「太恐怖了，」艾普斯坦說：「這些插畫家是從雜誌業來的。」

Anchor 的封面是他的策略中不可分割的一部分，第一眼便讓人看出這是為數百萬受過教育者出版、以「高品質平裝書」形式呈現的嚴肅文學，和那些注定要成為紙漿的書，如米奇·史皮連（Mickey Spillane）寫的《我是快槍手》(My Gun Is Quick) 兩者之間的不同。由於高栗的視覺語言是很有品味的，如克雷明描述的，是對「那些正就讀大學以及剛從大學畢業的人」說話，他的作品有說明作用，禁得起時間考驗，靈巧地傳達了一本小說的氛圍，或者一本學術著作的主題。「高栗是無法模仿的，而且賦予這系列一種威信；他給予它一種樣貌，」艾普斯坦說：「這些封面造就了巨大的不同。它們說了我們想要做的事。」

「僅一年左右的時間，Anchor 出版社的根基就很穩固，而且獲利不少，」艾普斯坦回憶道：「由

於這些書屬於戰後知識分子的時代精神，它們全都賣得很好，尤其是那些有高栗封面的書。」到了[20]

一九五八年，一本在設計與插畫界頗具影響力的《印刷》（Print）雜誌注意到了高栗的創意封面藝術。「有一批Anchor Book的封面完全具有它們自己的質素，」那位未署名的作者宣稱：「《印刷》雜誌已經發現這些是同一個人的作品——愛德華·高栗。高栗設計了封面、字母和書名，而且通常包括封面的其他部分。他也畫最後的插畫。這種通才造就了一套整體感……一種高度差異化的品質。」[21]

正當Anchor出版社闖出了一條路，開創了很快被大家所稱為的「貿易平裝書」，一種透過將世界經典文學與哲學帶給普羅大眾，而有助於廣布高等文化的形式；高栗是利用四×七吋的封面當畫布，將書的封面轉變成一種流行藝術形式的設計師與插畫家之一。赫勒在他於《紐約時報》擔任美術總監的三十三年裡，經常委託高栗畫插畫，他將高栗與其他不斷突破的設計師──插畫家歸類在一起，包括米爾頓·葛拉瑟（Milton Glaser）、西摩爾·車瓦斯特（Seymour Chwast），以及里歐·里歐尼（Leo Lionni）。「他創造的是一個讓平裝書有個性、有一種特質的原創藝術環境，」赫勒說。

乍看之下，高栗為Anchor畫的作品與保羅·蘭德（Paul Rand）為Knopf和Alvin做的封面，以及依蓮·呂斯提格（Elaine Lustig）為Noonday與Meridian做的封面所體現的時髦、精練的現代主義背道而馳。但是透過強調時光錯置的優點──手繪的古典字體、相對於機器產生的字型；維多利亞與愛德華時期的意象，而非奔放的抽象──這時戰後的美國正為著夢想的郊區住家、減少人力的新發明等光明新世界的願景而暈頭轉向，高栗則是在「後現代」這個名詞出現之前的後現代。就像歐哈拉的詩，高栗在Anchor的封面體現與融合了高階文化與低階文化，展現時期風格以及當代的英國插畫。

同時，他無疑是平裝書革命與融合的一部分，和電視、搖滾樂、電影之類的文化力量一起，為流行文化

推波助瀾。「平裝書改變了書籍產業，就像一九四八年引進的黑膠唱片（「單曲」）與一九五四年開始銷售的收音機，改變了音樂產業，」曼南德寫道。[22] 高栗的 Anchor 封面是社會轉型的一部分。

　　＊　＊　＊

　　然而，這些封面也說了一些關於高栗內心世界的事。他的 Anchor 封面透露了在他的作品中將會反覆出現的心理主題。孤單的身影反覆出現，穿越城市的街道，例如約瑟夫‧康拉德（Joseph Conrad）的《密探》（The Secret Agent，一九五三），或是在鐵道月台上沉思出神，如萊昂內爾‧特里林（Lionel Trilling）的《旅途中》（The Middle of the Journey，一九五七）。高栗堅稱，這樣的主題主要是緣自他身為製圖人的限制。「有某些種類的書我會遵循一種例行規則，例如我有名的風景大部分是天空，這樣我可以放進一個書名，」他說：「像是……《勝利》（Victory，約瑟夫‧康拉德，一九五七）和《高個兒莫南》，傾向於較低的地平線，很大版面的天空，有點怪異的顏色，以及很小的人物，我不用費太多工夫畫。」[23]

　　然而，他的孤獨天性、他以貝克特式的黑色幽默看待人間喜劇的習慣，以及他家庭失和的童年記憶，與外婆被關進療養院的口耳傳聞，讓我們認為當中大有文章。抑鬱不樂的一小群人聚在一起。常常會有一個人站在一邊，被其他人冷眼看待。鬼鬼祟祟、從角落發出的眼神彼此交換，或者完全閃躲掉其他人的目光。臉部是無表情的面具，什麼也看不出來。

　　他為 Anchor 做的亨利‧詹姆斯小說封面，是群眾心理學的研究個案。在這裡，高栗用筆和墨做

心理分析，呈現了詹姆斯筆下維多利亞與愛德華時代豪華客廳底下的鬥爭和算計。在《使節》（The Ambassadors）的封面上，一位戴著高帽的男士和一位身著深藍色正式洋裝的女士孤零零地站在一片無盡的灰色背景中，兩人看似接近，腦中卻各自孤獨。在《梅西知道的事》（What Maisie Knew）封面上，一個小女孩不安地看著她的父母在房間一角似乎激烈地討論。這個男人一隻手抓著他的妻子，威嚇地作勢凌駕她，她縮了起來。[24]

說到心理分析，高栗為 Anchor 做的工作激發了一些他作品中最明顯的同志意象。他為赫曼・梅爾維爾（Herman Melville）一本以激烈的同性性慾聞名的《雷德本》（Redburn，一九五七）所做的封面，是如此明顯示意為同志，大剌剌地呈現近乎自我嘲諷的邊緣。許多學者現在相信梅爾維爾是同志，或者至少是雙性戀。《雷德本》是一本半自傳式的成長小說，講述一名新英格蘭的年輕人第一次登上商船的旅程，梅爾維爾拉開了十九世紀船上生活的帷幕；在那種情況下，同性社會親如兄弟的情感，與男性之愛兩者之間的界線並不清楚。

高栗的坎普風封面描繪了一位身穿紅色襯衫的年輕水手──我們猜測，即是雷德本──他與另外三位海員交換了曖昧的表情，

ANCHOR A118　　95¢
REDBURN
HIS FIRST VOYAGE
A NOVEL BY
HERMAN MELVILLE
A DOUBLEDAY ANCHOR BOOK

赫曼・梅爾維爾《雷德本》，由高栗擔任封面插畫與設計。（雙日 Anchor Books，1957）

其中一人兩腿開坐著，另一位站著，緊實的臀部對著這位年輕人，另一位則越過第二位的肩膀瞧著他。雷德本的胯下彷彿有一點鼓起，他的兩隻手插進口袋。（為了「瞎摸一下」，也許是一種轉移注意力的遊戲，由高栗仿維多利亞情色小說《稀奇的沙發》〔The Curious Sofa〕裡的放蕩公子演出來的。）萬一我們沒有接收到這個佛洛伊德的暗示，高栗也會將我們的注意力轉移到旁邊的套索樁，其陰莖的象徵是絕對不會錯過的。（我的一位同志朋友在看到這幅插畫時，譏諷地說：「普羅威斯頓（Provincetown）　*　肉市場。」）

如果這像是一位佛洛伊德式的猥褻文章作者發狂，四處尋找陰莖意象，那麼，考慮一下評論家托瑪斯・蓋爾菲（Thomas Garvey）的文章〈愛德華・高栗與玻璃櫃：一則道德寓言〉（Edward Gorey and the Glass Closet: A Moral Fable）。蓋爾菲強烈認為，高栗的意象「明顯是男同性戀的密碼」，蓋爾菲選擇他的《雷德本》封面作為物證A，說明他的作品之男同性戀理論閱讀的案例。「他（為《雷德本》）的設計是極好笑的沒有表情的臉，」蓋爾菲寫道：「它唯一缺的就是一個說話泡泡框，上面寫著：『唷嘿，水手！』讓它挑逗的言外之意更清楚：雷德本插進口袋的兩隻手形成了他的陰毛，即使他望著一位黝黑水手的空膀下（而他的雙胞胎兄弟顯露他的臀部）。」[25]

然而，在蓋爾菲一副了然於胸的語氣背後，是主流文化堅持對高栗作品與形象中的男同性戀言外之意視而不見的抽絲剝繭分析。蓋爾菲不是強出頭要「證明」高栗是同志：「我個人從來不認識才華洋溢的高栗先生，」他說：「所以，我不『知道』他是否見同志。」他的重點是，高栗作品中的同志

　*　【譯註】位於麻州科德角附近，是全美同志比例最高的城市之一。

意象、夾雜在他嘲諷機智中的同志敏感密碼、他花枝招展的風格，以及他同志品味的聖徒殿（芭蕾、瑪琳‧黛德麗、默片、菲爾班克、康普頓—伯奈特）促使我們從同志文化與歷史的角度，來思考他的藝術與人生。

然而，媒體對高栗的報導一直——而且有點「太過一直」——遺忘他的藝術中呈現的同志主題、他的美學中的同志影響、他外表形象的同志源頭。我們在輕描淡寫的報紙報導中看到的高栗，是一個為提姆‧波頓迷寫的蘇斯博士；很少提到他的藝術與人生中的同志寓意，有可能是因為將兒童文學和同性戀一併談論，會刺傷美國人心靈中黑暗的疑竇，尤其主角是一位可愛的怪老頭，他似乎很喜歡殺死小孩（至少在他的故事中如此）。如果這樣的文章被採信了，「高栗不必然是同志，雖然他一輩子是戴項鍊、穿毛皮大衣的單身漢，」蓋爾菲寫道：「他只是無性戀，有點像可愛的宦官，在他空閒的時候，不畫他那些可笑的小書的時候，在科德角摸摸他的貓。」

蓋爾菲挖掘高栗作品中其他的同志密碼意象：在《西翼》（一九六三）裡，一個留著鬍子的、高栗的「他我」裸體站在一座「寒冷、孤寂」的陽台上，「他的兩隻手遮住他的……臀部」；在《倒楣的小孩》裡那位紈袴的維多利亞叔叔，「鬼鬼祟祟地盯著一尊即將赴死的男子雕像臀部。」值得注意的是，這個「古怪的」叔叔，不可避免地是一個和一位男性友人同住的終生單身漢，是維多利亞社會的一個定型角色，他的性向祕密昭然若揭。「是誰說大部分的同志歷史埋在單身漢的墳墓裡？」同志文化歷史學者道格拉斯‧杉德—塔西（Douglas Shand-Tucci）說。[26]

還值得一提的是，從後面看起來背後豐實的男子圖像，是高栗作品中的某種主題；它不僅突然出現在蓋爾菲的紀錄案例裡，也出現在另一本 Anchor 的書封底——麥可‧尼爾森（Michael Nelson）的

《切爾西廣場的一個房間》（A Room in Chelsea Square），這是一本惡毒、高度坎普風的風情喜劇，說的是一個年輕男子勾搭上倫敦一個有錢的男朋友。另一個是在《稀奇的沙發》裡面，又是同志的年少輕狂——赫伯特（Herbert）、亞伯特（Albert）和「身材特別好的」哈洛（Harold）——在草地上嬉鬧。而在《另一尊雕像》（The Other Statue）裡，兩位浮誇的紳士專心注視著後面一尊肌肉結實的男性雕像，他的胯下正對著我們，有一片無花果樹葉遮住，欲蓋彌彰。遠處有另一尊肌肉發達的男性雕像，臀部很顯眼。高栗告訴我們「在屋頂上，發現了一件奇怪的事，」這必然是他所透露最含糊的句子之一。

蓋爾菲挑出了他在《西翼》裡那個高栗會說「從後面看過去」的裸體男子畫面；這是在一本憂鬱的、超現實的詩集中，一幅生動的畫面，跳脫高栗其他較知名作品的坎普——哥德古怪風。這幅畫對高栗來說，是高度寫實風格，這個男人的鬍子和姿勢都很像他；很難不將這幅畫看成是一幅自畫像：這位藝術家是一個孤獨的人，四周被無盡的幽暗包圍。一個扶欄將他擋在世界之外。他的兩隻手像孩子一樣，十指交叉放在背後的屁股上，他隱藏了他的欲望之座（姑且稱之）。脆弱感與孤寂感不言可喻——躁動的愛、從未踰越青少年的迷戀，甚至到了中年。

「這樣的一幅圖像，不用說，對同性戀與異性戀同樣造成不安，」蓋爾菲主張。

對異性戀而言，這意味去沉思這位藝術家的身分認同，不是某個被去勢的娛樂提供者，而是一位真實的性旁觀者，巧妙地操縱他們的反應；對同志而言，這意味去面對作者與那種身分認同及對它的恐懼的疏離。但是，身為一位同志，現在不是很美好了嗎？這麼說吧，當你瀏覽愛德

華·高栗的作品，你會很清楚得到一個印象，知道他並不認為如此。這讓他成為同志批評家一個棘手的人物。因為，你可以有一個不參與同志性愛的同志文化英雄嗎？

蓋爾菲創了一個有用的術語「玻璃櫃」（glass closet）來描述那「奇怪的文化區塊」裡面的人在公眾眼中「同時扮演同性戀和異性戀」。高栗對於採訪者關於他的性取向問題，一概以推託或費解的答案來閃躲，同時又將他的同性戀昇華到他的藝術與美學之中，蓋爾菲主張，他用了兩面手法。「高栗對媒體關於他真正的本性完美地保持沉默；他只在他的藝術裡談這件事。老實說，從一方面來看，玻璃櫃對他的藝術形象相當適合，它本身不在這裡，也不在那裡，而是被困在一種隔絕的靜態平衡。而隨著他的書和設計在大眾閱聽人中愈來愈受歡迎，高栗可能也覺得玻璃櫃從商業的角度來看，是一個很方便停駐的所在。」

蓋爾菲認為，我們的責任是拿一個大鐵錘敲破高栗的玻璃櫃，尤其他已經辭世了。「我們會瞧不起一個隱藏自己宗教的猶太表演者，我們也無法忍受一個鋪了白粉上場的黑人表演者，」他堅持主張：「玻璃櫃為什麼就不一樣？」他倡議每個嚴肅看待高栗作品的人，不要「閹割了他的同志本質」，也不要「否認他與它的疏遠。他個性中的這兩種面向使他的藝術更豐富──當然會讓它比較不具市場性，但卻更動人。」

蓋爾菲抗拒傳統上對高栗的閱讀觀點，認為高栗是查爾斯·亞當斯（Charles Addams）＊的坎普風版，他的嘲諷式怪異「允許他的藝術被異性戀者重新利用，成為有益健康的壓力滋補劑」。對蓋爾菲而言，高栗的坎普風──恐怖娛樂的表面之下，有一條憂鬱之河。他將高栗反覆出現的主題──孩

童之死──讀作是天真無邪之死的隱喻，伴隨著童年的結束。他說：「我們很難不將這個『死亡』，與童真的『死亡』──性經驗的開始──同等看待。」在這裡，他切入得很深，因為，高栗一生最大的未解之謎之一，正是最初（而且，據大家所說，也是最後）在性方面的嘗試發生什麼事，使他永遠拒其於千里之外。那是高栗的「玫瑰花苞」時刻，那次的經驗使高栗成為高栗。

＊　＊　＊

比起在他人生的任何其他時間，高栗在紐約最接近被辨識為同志──要是在他心裡，以及對幾位親密的朋友願意的話──他未能抵擋對幾位男子的迷戀，在同志酒吧和朋友相見、大多在同志圈走動。他還是和以前一樣穿著大衣，保持一貫冷淡的無性戀姿態，認為整個性事是一件令人打哈欠的瑣事。然而，在他寫給路瑞的信裡，訴說了一個不一樣的故事。

他三不五時提到「第三大道」（Third Avenue）的酒吧，這是對紐約第三大道一整排男同志紳士酒吧的簡稱，在那裡非正式的服裝規範很傳統，必須穿戴講究。（在一九五三年十二月給路瑞的信裡，高栗宣稱他無法忍受看起來「邋遢」，一分鐘都沒辦法，因此在Chipp開了一個帳號──這是紐約一家裁縫店，以常春藤名校風格聞名──而且訂做了西裝外套，屯積了幾件喀什米爾毛衣和馬褲呢長褲。他宣稱，他已經用盡盤纏打扮得光鮮亮麗，但他希望他新的造型會是「我自己的風格，而不是麥

＊　【譯註】《阿達一族》漫畫作者。

迪遜大道〔Madison Avenue〕兼第三大道同志酒吧的風格。」[27]）

這些同志酒吧被稱為「鳥類巡迴路線」（bird circuit，因為許多間酒吧的名字叫「天鵝」、「金雉」和「藍鸚鵡」，以向查理·帕克〔Charlie Parker〕知名的爵士酒吧「鳥園」致敬），高栗心儀的酒吧散布在第三大道，一九五〇年代前後，位於紐約的東邊。歐哈拉於一九五一年搬到曼哈頓，與哈爾·馮德倫住在第一大道與第二大道之間的東四十九街——歐哈拉的傳記作者布萊德·古屈稱這一區「到處是同志酒吧」，歐哈拉、馮德倫和艾希伯里經常到此巡遊。[28] 高栗偶爾會看到這三位前室友，但他是否加入他們串遊酒吧，就不得而知了。

格林威治村對同志夜生活也很有吸引力，而高栗的信件透露了他至少有幾次機會嘗試進城。一九五三年九月給路瑞的信裡，他提到，無可奈何地，一位女同志友人要帶他去巴加特勒（Bagatelle），一個位於西村的「可怕」酒吧。[29] 現在早已不存在了，巴加特勒位於大學廣場（University Place）八十六號，在一九五〇年代的紐約，是少數的女同志酒吧之一。在酒吧後面，像男人一樣的「爹地們」（daddies，穿著男裝的女子，頭髮油亮地往後梳、胸部用 A 牌膠帶綁緊）為「媽咪們」（mommies，穿著傳統女性服裝的「口紅女同志」）彼此較勁。當警方的掃黃緝毒行動隊從前門闖進來，一顆警示燈會閃動，宣告有突擊。巴加特勒是一個不好混的地方，服務上班族群。「如果你問錯跳舞對象，」女同志詩人歐德兒·羅爾德（Audre Lorde）回憶道：「你可能會被她的女伴在暗巷裡打到鼻青臉腫。」[30] 我們很難想像高栗在這種地方，甚至更難想像他在那個「酷兒獵人」在深夜裡潛行於格林威治村的年代，出現在遙遠的市中心。有一個這種幫派用自行車鎖將巴加特勒的一位酒吧侍者打死了。[31]

根據一位酒吧常客說：「即使在格林威治，或者說尤其在格林威治，你無法當個安全的同志。」

高栗對紐約同志圈的探險，發生在警方突擊行動與其他形式的合法騷擾盛行的年代。被暗笑「娘娘腔」、「捻花惹草」的年輕人、「女人氣一族」，以及其他「墮落的人」，在新聞報導裡很常見。被稱為「薰衣草恐慌」（Lavender Scare）的反同志獵巫行動，於一九五三年四月二十九日得到了官方許可，當時艾森豪總統簽署了一○四五○號行政命令，禁止同性戀人士受雇於聯邦政府，原因是他們的「不正常」使他們對蘇聯探員來說是脆弱的，容易受他們脅迫與擺布，為蘇聯佬刺探情報。

在這樣的氛圍下，高栗對他的性取向保持沉默是完全可以理解的。當然，他是一個孤獨的書蟲，在藝術與他的貓的陪伴下找到慰藉，也許也和他的審慎與明哲保身有關係。雖然他津津有味地聽著賴瑞·奧斯古熱烈的愛情故事，但高栗的「維多利亞魂」對於他的同志朋友如歐哈拉那種辦完事就謝謝再聯絡的約會模式，仍然望之卻步。「能力好的喜歡公園，能力差的喜歡火車站，」歐哈拉在他寫於一九五四年的一首詩《同性戀》裡寫到。[32] 細數（地下鐵）公共廁所對於匿名的性的每一點好處，他

平淡地總結說：「那是一個夏天，想被需要是我在全世界最想要的事。」

高栗是否想要「被需要」？或者，他真的只需要書籍、巴蘭欽、貓，和他的工作？在一封一九五三年八月寫給路瑞的信中，他坦承比起在波士頓，他在紐約覺得「更沒有生氣」，雖然他並不欽羨朋友驚濤駭浪的愛情生活，但他確實認為他「應該要有一點直接的感情經驗，多麼微少都沒關係」。[33]

寫這幾行字時，他二十八歲。

他給路瑞的信裡確實提到一些偶然的迷戀——非常偶然——如果他從一九五三年到五八年提到的兩次就是全部完整的紀錄。在一九五三年九月的一封信裡，他憂傷地寫到賴瑞·奧斯古向他介紹一位來自水牛城的朋友。「我恐怕真的愛死『它』了，」他坦白說。[34]「它」是一位帥到不得了的三十歲

年輕人，名叫愛德（Ed），可能是，也可能不是雙性戀，但無疑「幾乎完美地自戀」。愛德受高栗吸引，「心理上與生理上」皆然，而太多黃湯下肚後，在一間酒吧外面大吵了一架。

愛德離開城市後，接著是過分焦慮的信件來往，雖然都沒有提到他們什麼時候要再見面，這讓高栗理所當然覺得很奇怪。十一月，他告訴路瑞他一直有自殺的念頭，因為收不到愛德的回音；幸好在他採取激烈行動之前，十頁的長信到了。[35] 但是，情況持續很怪異：一天晚上，當他漸漸睡著時，他發現他只能勉強想起愛德的模樣，而當他拼湊起他心目中的模糊形象時，似乎大約只有他的「情書收信人」的樣子。「非常奇怪，」他向路瑞承認：「但是我想像到的都和性有關。」

十二月到了，他終於「部分治癒了」他對愛德的迷戀，他告訴路瑞，他發現一位他們共同的朋友同時也正與愛德勾搭。[36] 聽見他被愛沖昏頭的朋友訴說著迷戀愛德的苦惱，高栗明白原來他自己是個傻瓜，從他受相思病所苦的朋友愚蠢的行為裡，彷彿「在鏡中如實地」看見他自己。

然而，愛德已經讓他魂不守舍到做出所有輕率行為的程度，從與陌生人睡覺到想要成為神職人員，突然間從「不可想像到值得想想」。[37] 高栗是否將謹慎拋諸腦後，將他的悲傷埋入一夜情裡，我們永遠不會知道，雖然這似乎很像他加入教會的情況。有一件事是確定的：這是我們最後一次聽到愛德這個人。

＊　＊　＊

生命還是要繼續，如它本來的軌道。高栗在雙日出版社的工作還算順利，他寫信給路瑞說，雖然

低薪讓他「財務上極為恐怖地窘迫」；更甚者，「大約一半的工作真的很枯燥乏味，但我認為這可能是相當不重要的考量。」

他用高栗式的小擺設布置他那部分的「美編部儲物間」，戴安娜・克雷明還記得，包括「一個骷髏頭」。有時候，有個怪人在附近還滿方便的，她說。「如果你在做一個計畫，卡住了，編輯讓你受不了，而且你痛恨這項指派工作，但你得把它做完，你可以說，『泰德，丟給我一陣脾氣。』接下來的三到四分鐘，他會跳起來上下猛跳、嘶吼。所有的壓力就從美編部分消散了。」

午餐時間，高栗會去逛麥迪遜大街上的藝廊，或者狼吞虎嚥幾口，然後繼續自己接案的工作，或者他自己的計畫。有時候，他會和康妮・瓊恩斯或芭芭拉・艾普斯坦一起午餐。

他在社交方面，與芭芭拉還滿常見面的。高栗與芭芭拉「好得不能再好了」，傑森回憶道。他們有他們自己的笑哏，一個「愛德華聖典」，在裡面，「他的名字是泰德斯，芭芭拉的名字是芭比西（Babsy）。」一根香菸叫做「香卜」，或者「火卜卜」等等。傑森將他們兩人之間的黑話歸類到在拉德克利夫與哈佛「他們全都在做的坎普風那碼子事」。「這是要與眾不同與革命性的一種方法。其他人可能想要成為共產主義者或佛教徒或某種人物，但這是他們做的事。」

有時候，高栗去參加艾普斯坦家的派對，那是一幢位於中央公園西（Central Park West）與哥倫布大街（Columbus Avenue）之間六十七街上，一間兩層樓有壁爐的公寓，很多個壁爐。在雞尾酒會上，他最喜歡的談話主題是文學和「含蓄的」八卦，傑森回憶道：「他的骨子裡沒有壞胚子。」但真實的情況是，高栗「不喜歡紐約的派對。他幾乎從來不邀請賓客去他的公寓」。

傑森是少數的幸運兒。他回憶那裡「非常優雅，每樣東西都很有格調，」但空間很小而且東西太

多，加上貓咪、古玩和書在固定的書架上堆了兩層，甚至壁爐裡也塞滿，整個擠爆了。（在一九五三年之前，高栗有三隻貓。最後，他在一廳的公寓裡養了多達五隻貓。）傑森回憶道，這裡東西塞成這樣，沒有地方可以坐下來。（一九七四年當托比‧托比亞斯〔Tobi Tobias〕為《舞蹈雜誌》〔Dance Magazine〕採訪高栗時，她有「唯一的椅子──一把繪圖椅；戴著滿手印第安銀戒的高栗坐在一把小梯子的座墊上動來動去的……」[39]「在那間公寓──或者說在那樣的人生裡，容不下兩個人的空間，」傑森說。

高栗關於死亡象徵的收藏吸引他的目光。有一個人類頭骨和「一個亡者布滿蒼蠅的象牙雕刻」──這是「瘋狂的天主教徒」「提醒他們人類必死」的一類東西，還有一個高栗的同事不知道的木乃伊頭顱，他一直把它包在一張棕色紙裡，傑森認為，高栗是把它放在雙日出版社的外套衣物櫃裡，等著玻璃展示櫃做好的那一天。這顆頭顱早晚會在高栗也擁有的一隻木乃伊的手那裡，找到一輩子的──如果是這樣形容──伙伴。他把這隻手放在他書架上的一個木盒裡。「那只是一隻小孩子的手，」他告訴來訪者說，彷彿這樣可以解釋一切。[40]

高栗的圖書館一度滿出他的書架，吞噬了每樣東西：一九七九年一位記者拜訪他的公寓，簡直目瞪口呆，他看見「一座座山」──更確切地說是「一座座山脈」──從地上拔地而起，掉滿地板，契入書桌，在床邊也有一疊。很難肯定地說地上有鋪一層地板，因為每一平方公分的空間（除了從畫桌蛇行到一個包括壁式廚房和浴室中間的窄小走道）都被紙箱和籃筐占滿了。我猜，這些紙箱裡都是書。」[41]

高栗宣稱，他從來沒有用過他超級迷你的小廚房，因為他的公寓這麼小，煮食的味道「三個星期

後〕還留在空氣裡。[42] 高栗在一九七〇年代紐約市芭蕾舞團圈的成員彼得‧沃爾夫（Peter Wolff）確認道，「他每一餐都是在這一家或另一家可怕的餐廳裡吃的」，它們唯一的優點就是離東三十八街三十六號很近。

對於一個將他鋼筆畫裡的室內裝潢畫得金碧輝煌的人，高栗住的房子應該會讓一個自我鞭笞的僧侶覺得很自由；唯一缺少的是鞭子。牆壁上的油漆都剝落了，粗糙一片。和地板同一水平的床沒有床頭板。當他坐在裡面看書時，他就背倚著牆；他的頭頂正上方掛著「兩個大大的像死屍臉的雕塑，表情極度痛苦」。[43] 另一面牆上，是一個巨大的耶穌受難古董雕塑，但是沒有十字架，平添了一股詭異的宗教性。耶穌剪得很短的頭髮和《聖經》裡的鬍子，這位受難的彌賽亞看起來像極了高栗，這種相似度連他的朋友們都能很快指出。

紐約東三十八街三十六號是高栗的神奇小屋，集放蕩文人工作室與孤獨的堡壘於一身。雙日出版社的美編部門五

高栗在紐約東三十八街三十六號，1978年。
（Harry Benson 攝。Harry Benson Ltd. 版權所有。）

點關門，如果他要去看電影或看芭蕾，他就回家，在家裡為他的書畫圖，直到九點多，之後就是輕鬆一點的閱讀時間——通常是偵探小說——然後上床睡覺。一九五三年三月，他寫給路瑞說：「到這個時候，所有精采的想法和真知灼見，以及我對紐約的願景，似乎都不見或者枯萎了。」「這裡只是另一個地方，有比較好的書店，比較多可以看電影的去處。」[44] 不再是索爾‧斯坦伯格（Saul Steinberg）觀點中的紐約客——換言之，那些「從第九大道看世界」的紐約人，就像是斯坦伯格的同名漫畫，將曼哈頓置於宇宙中心——高栗總是認為這座城市「極度褊狹」。[45] 「大部分的人似乎若不是沒有希望，就是不友善，或者是兩者，尤其是文化人，」他在給路瑞的信裡繼續說，「假道學的虛偽人士看起來，以及他們的行為舉止，彷彿是從雷莫（Remo）冒出來的。」雷莫是位於布利克街（Bleecker Street）上一間同志文化人喜愛的酒吧。[46] 他以傷感的語調作結：「我覺得像是一個被拴住的氣球，在天地間靜止不動，」他說：「我想要小鳥為我捎來一些信息。」

第六章

奇怪的癖好

芭蕾、高譚書屋、默片、費雅德，一九五三

一九五三年，Duell Sloan & Pearce 出版了高栗第一批的一百多本小書《無弦琴》，又名《銅耳先生寫小說》（*Mr. Earbrass Writes a Novel*）。他兩年前與「凱普」‧皮爾斯在劍橋的會面，經過漫長時間，終於開花結果。他在工作時想辦法寫了一部分的書。「我正在做的事情速度很快，而且駕馭自如，和編輯部門的一些人不一樣，他們經常少一根筋，到了黑蟲的地步，我在雙日寫了很多我自己的書，」高栗說：「從《無弦琴》開始，我覺得那是一件好事。我之前從來沒有寫過一本書，而這本書全是關於寫作，一件我完全不了解的事。」[1]

《無弦琴》拿了一支放大鏡照出寫作人生的恐怖。銅耳先生是一位焦慮、神經質的人，正與作家的瓶頸、文學界的小心眼與塗鴉產業孤獨奮鬥。這是高栗最接近傳統小說的作品：以散文而非韻文書寫，以打字呈現而不是手寫字母，每一跨頁的左頁為一段文字，右頁則是整頁的插畫，這是他最長的書，六十頁──迷你型的維多利亞小說，具體而微地呈現各齣喜劇與寫作的痛苦。

當然，這不是一部小說，連中篇小說都不算是。他的小書拒絕被歸類。它們真正是什麼？給成人的繪本？圖像小說的先驅？搗碎的維多利亞文學？連環漫畫？默片的劇情梗概？整個高栗的生涯裡，他的書讓人無法描述的尺寸與語氣——更不用說它們的內容——使得出版商與書商同樣沮喪。書商不願意把這些書向兒童行銷，怕它們古怪的主題與「不正常的開心」對小孩並不適宜，而且也許會激怒那些自命為道德警察、喜歡查禁別人的書的人。書商不知道它們到底屬於童書還是成人書，而且不管怎樣，對這些書尷尬的形式覺得很棘手。（連傑森・艾普斯坦都認為高栗書非傳統的尺寸很難賣。

當被問到他為什麼從來沒有出版他們自家天才的書，他說：「他從來沒有問過我，」然後補了一句：

「我會很難出版〔他的書〕——形式的部分，我不知道怎麼賣它們。你會把它們放在哪裡？你得做一個小盒子，把它放在櫃檯的某處。 ＊ 這看起來很麻煩。」）

無論如何，《無弦琴》在文字與心理學方面，都是一本具體而微的傑作。它的小開本——五吋×八吋——以及精緻的插畫，帶領我們進入一個娃娃家世界。高栗維持一種緊貼的近景，不僅在室內空間，也在心理內部，這本書如此清晰地代表了他，他後來將他在科德角的家變成自己執著與靈感的博物館——事實上，這將他的內心世界外顯化了。

這本書中容易緊張的主人翁痛苦的焦慮與怪異、設在昔日英格蘭的場景（大部分是在銅耳先生「死氣沉沉郡」「塌布丁區」「怪癖鎮」一幢大大的陰森宅邸），以及書中的英式字彙與句構——字紙簍用「dustbins」而不是「wastebaskets」、餅乾是「biscuits」而不是「cookies」，穿一件「來歷不明、典故不詳的運動衫」，以便在寫作時帶來好運，不是內外穿反了，而是「前後反著穿」——增添了這本書矯飾的哥德氣氛。高栗鬍子一樣細的線條，以及細緻的橫直交叉平行陰影，令人想起童年記憶中

歐內斯特・謝潑德為《柳林中的風聲》所畫的插畫，以及坦尼爾為《愛麗絲夢遊仙境》所畫的插圖。

然而，《無弦琴》的語調、複雜度與主題，完全不是孩子氣的。全知的敘事者說話的語氣，對它那個時代是嚇人的淘氣，一點都不受一九五〇年代大部分童書作者影響，精神煥發地令人屏息。這是高傲的語氣，一種從來不會戳破的不苟言笑，有著滑稽的後座力；其高傲的冷漠與它所敘述事件本身憂傷過度、可憎或可怕的本質之間的差距，形成了一種諷刺，而在高栗的世界裡，諷刺將悲劇變成了黑色喜劇。

這本書的主題也不是兒童的東西。《無弦琴》是關於「文學生活無法言喻的恐怖」，如作者說的，而他所指的是「令人失望的銷售額、宣傳不足、少得可憐的版稅、不知所云或害人不淺的書評」，而最糟的，是截稿日逐日接近與面對白紙的恐怖。「這是關於小說家的主題，寫得最好的一本小說，」格雷安・葛林（Graham Greene）顯然一本正經地這麼稱它。2

＊當時壟斷高栗書市場的高譚書屋，他們解決陳列這些書的方法正是如此。「他的東西總是放在收銀機那裡，」前高譚書屋的員工珍妮・摩根（Janet Morgan）告訴我：「它有點像是人們會在最後一分鐘時買的東西，像是雜貨店裡的糖果。」

《無弦琴》（Duell, Sloan and Pearce／Little, Brown, 1953）

雖然高栗宣稱他在寫《無弦琴》時，對寫作一無所知，但是他精準地——而且有趣地——對於一本小說誕生之燒腦過程非常理解。有一度，故事裡的一個小配角葛萊斯古（Glassglue）突然出現，嚇了作者一大跳——高栗對於杜撰角色時而含蓄錯亂的可笑反應，接著以為他們是真的，就像小說家們一樣。當然，這當中有不可避免的信心危機，失去信念，不只是在故事的過程中，也在寫作本身：

銅耳先生草草瀏覽了前面幾章，他已經好幾個月沒再看這篇作品了，現在才瞧出端倪。

而且瘋得厲害。

他一定是瘋了，才會容忍自己以拙劣不堪的文筆，寫出滿紙的荒唐文字。

糟糕、糟糕、真糟糕！

為什麼他沒去當間諜？要怎樣才能當上間諜？

銅耳先生要把手稿燒了。這裡為什麼沒有火？為什麼不在這裡生個火？

三樓那間空房，他又是怎麼進去的？

最後，在冗長的修改以及與書衣奮戰後，這本書由史考福（Scuffle）與達斯可夫（Dustcough）出版（我們猜想，應該是諷刺性地呼應真正的出版人 Sloan 和 Duell）。但是折磨還沒有結束⋯⋯作者必須忍受「某天下午，牧師家裡特別為銅耳先生舉辦一場聚會」，他在那裡被「胡扯淡獵區」的獵狐犬負責人皮鞭上校（Colonel Knout）攔下來。皮鞭上校是個穿著花呢衣和綁腿、粗聲粗氣的大漢，他「要求銅耳先生解釋第十四章最後一幕的意思。銅耳先生壓根聽不懂這位上校說的——怎麼樣？」——

到底是什麼意思。上校氣得吹鬍子瞪眼，銅耳先生也只能嘆氣了事。」這是男子氣概擦撞的聲音，一個是菲爾班克式，已筋疲力盡的，另一個是梅勒式，咄咄逼人的。我們收到高栗的暗示，這位上校嗅出銅耳先生有點不夠男人氣概的感覺，因為在前一幕，他穿了一件毛皮衣領和袖口的大衣，與王爾德著名的薩洛尼尼照片幾乎一模一樣。

在倒數的一幕中，我們看見銅耳先生站在黃昏時分的陽台上，帶著一貫滄桑的表情凝望著暮色。「冷風颼颼，寒意逼人，所有美好的感覺消失無蹤。」黃昏是最高栗式的時刻，就像秋天是最高栗式的季節；兩者都是死亡象徵的時刻，引領我們去沉思事物的稍縱即逝、人類虛榮的愚昧、人生的意義（或荒唐）等等。

對於像高栗這樣的超寫實主義者，黃昏也是半夢半醒的區域，一個令人毛骨悚然的空間，介於由意識主導的白天，以及由非意識主導的夜晚。（在一九五七年一月寫給路瑞的一封信裡，他提到信封上的圖，說它「代表了黃昏時可見的心的欲望，是這些圖最常出現的時間。」[3]）當銅耳先生站在黃昏的陽台上時，一連串字眼從他的潛意識裡不由自主地浮現出來。「他腦海裡浮現的只有這些字眼：苦悶、蕪菁、連接詞、病痛、挫折、細繩、成群結黨、無黨無派、甕、頹廢、不滿、爪子、失落、特拉勃森（Trebizond）[*]、餐巾、羞愧、石頭、疏離、狂熱、正反兩極、多愁善感、冰河、矛盾、標籤、瘴氣、截肢、潮流、欺騙、哀悼、遠行……」

就像所有的自由聯想，它邀請我們挖掘隱藏的意義。在最有存在感的問題方面，銅耳先生沮喪得

[*]【譯註】特拉勃森帝國——十三世紀從拜占庭帝國分裂的帝國之一。

筋疲力竭，是對語言的幻想破滅，使人聯想到貝克特與德希達。他的意識流思緒暴露了近景魔術的語言運作，透露了字句是如何不被絕對地定義，而是相對於其他字句（連接詞），尤其是所表達意念的相反（正反兩極）。同樣地，它們質疑了二元論不是／就是的世界觀，這種世界觀不斷重複西方心靈（成群結黨／無黨無派）的意義。每一個二元論的術語都無法想像沒有反義詞，如道家提醒我們的。

萬事萬物都是挫折、欺騙與矛盾的，貝克特可能會補上這一句：留下的只是傻子嘗試使用沉默與矛盾，無濟於事的可笑，卻說了語言之外——指出無法指出的。貝克特在《無可命名的人》（L'Innomable，英文為 The Unnamable）這本書中說：「沒有事要溝通、沒有辦法溝通，必須溝通。」高栗曾經說——據安崔亞斯‧布朗的看法，他這樣承認很驚人，但並非不可能。4「高栗極為崇拜貝克特，」布朗說：「偶爾陰鬱但總是抱持存在主義的貝克特，這位荒唐作家小心翼翼地走在荒唐文學的邊緣，正投高栗之所好。」5 銅耳先生看似隨意的文字串是一種透過超現實夢境邏輯，呈現出無法呈現事物的無意識嘗試，導致一個超乎語言部分總合的意義。弔詭的是，它同時是承認失敗、語言的聲音變成含糊不清的話，降服於任何想得出意義的嘗試。這是高栗對禪空的概念嗎？問題：無弦琴的聲音是什麼？答案：寂靜，當然，這是它本身說來出的話，有時比語言文字更大聲，就像高栗使用空白的空間——視覺上的「寂靜」——是無言地有力。難怪他的座右銘是：「喔，對所有什麼的什麼！」（O, the of it all!）6

《無弦琴》的最後一頁，銅耳先生站在甲板上，身邊是輪船衣箱和旅行皮箱堆起來的小山。「他注視著英吉利海峽翻滾的海浪，兩腳冷得直打哆嗦，都麻痺了，」他將啟程前往歐洲大陸度假。「雖

然他這個人一向沒什麼奇遇，不過踏上彼岸之後，說不定會遇到！」雖然銅耳先生像高栗一樣，是一個孤獨、書呆子的宅男，容易暈車暈船，但他一方面害怕未知，也期待在書頁之外改變人生的邂逅。

「我愈來愈感到困擾，覺得比起在波士頓，我在紐約似乎覺得更沒有生氣」，高栗寫給路瑞這段話，這時大約是他的書出版前後。如之前提到，他覺得他真的「應該要有一點直接的感情經驗，多麼微少都沒關係。」為了讓自己更完全地浸淫在生命裡，他是否膽敢冒險，深入更深、更黑暗的經驗洪流？銅耳先生的旅行也許描繪了高栗對於親身經驗人生的焦慮渴望，而不是透過書本和電影來代替。

* * *

「我過著可怕的日子。」在紐約期間，他告訴一位採訪者，自己再次扮演了無法壓抑的陰鬱角色：「我的興趣很孤獨，我沒做什麼事；我的生活並不令人毛骨悚然。」[7] 事實上，他以奇怪的、自己的方式，擁有相當的社交生活。他把康妮・瓊恩斯、芭芭拉・艾普斯坦當成他的親密友人，而他哈佛圈的成員，例如賴瑞・奧斯古・邦妮・朗和弗雷迪・英格利許，環繞著進出他的生活。他甚至曾經一度重新燃起與歐哈拉，以及與他帕克中學同學瓊・密契爾的友誼，後者於一九四七年時搬到了紐約。一九五〇年初，她勇敢擠進抽象表現主義的男子圈裡，而且被公認為紐約派的一員。（在一個有趣的轉折下，她於一九四九年和另一位帕克校友巴爾尼・羅塞特結婚。）

高栗在紐約維持最久的友誼，都是因為近水樓台的關係，可以這麼說——因為共同的喜好，例如電影或芭蕾，或者源於工作往來的友誼，例如他與高譚書屋老闆安崔亞斯・布朗的緊密工作關係。

「我在紐約大部分的朋友都是我的朋友，因為我們都忙著做事，沒有其他時間做其他的事，」他在科德角時回憶道：「如果不是因為這樣見到他們，我可能永遠不會見到人，」他謎樣地補了一句：「社交活動──噗。[8]你知道的。」[9]

* * *

搬到紐約後不久，也就是在一九五三年的第一個冬天，高栗買了紐約市芭蕾舞團的票。他對俄國芭蕾古典風格的敘事芭蕾與芭蕾劇場*之迷戀，曾在中學時代令他癡迷狂喜的嗜好，已經大幅消退了。他經歷被放逐到大鹽湖沙漠的無芭蕾時期後，一九五○年再次看舞團表演時，「那種第一次的，無憂無慮的歡喜已經逐漸消失了，」他坦承：「而且我不再真的對他們那麼熱中了。」[10]然而，他還沒看過紐約市芭蕾舞團的演出，所以他覺得可以試看看。

即將成為他美學宗教的轉變，慢慢爬到他身上；那不是保羅改宗時刻的傳記式情節劇。「第一年，我去看芭蕾舞表演四次或五次，如果是這樣，」他回憶道：「我感覺巴蘭欽只是演繹出音樂，而且如果你曾經看過他的芭蕾，你就看過他們。但不久後，我更常去看表演了。到了一九五六年，我開始觀賞他們的每一場演出，因為要考慮應該去看他們三十場演出裡的哪二十五場，實在太麻煩了。」[11]這時，他已經「完全被巴蘭欽吸引住，我想，到了其他每個人都讓我厭煩的程度。差不多是這樣。」[12]

最後他在接下來的二十三年，基本上看了這個舞團的每一場芭蕾表演──一星期八場演出，一年

五個月，包括每年的三十九場《胡桃鉗》，直到一九七九年。（這時，巴蘭欽的健康情況日益不佳，而該舞團的第二主角彼得・馬汀斯（Peter Martins）逐漸接手舞蹈編舞的工作。對高栗而言，芭蕾就是巴蘭欽，因此他愈來愈少去看芭蕾，大約一九八三年他搬往科德角定居時，他整個不再去看芭蕾了。）

最初幾年，高栗在卡內基大廳（Carnegie Hall）附近，也就是眾所皆知的市中心──正式名稱為「紐約市音樂與戲劇中心」（New York City Center of Music and Drama）──看紐約市芭蕾舞團的表演。這座表演中心興建於一九二四年，為新摩爾式風格，前身為「古代阿拉伯貴族階級神祕祭壇」（Ancient Arabic Order of the Nobles of the Mystic Shrine）的麥加寺（Mecca Temple）──另一個名稱為「祭壇」（Shriners）──是《一千零一夜》的幻想曲成真，有個像清真寺一樣的屋頂。巴蘭欽的舞者們演出的劇院是一個阿拉伯式細節的極致表現之地，綠色、金色、褐紅色；穹頂上彩飾的屋瓦向外呈蜘蛛網狀的圖案，令人目眩神馳。高栗買一張便宜的座位──以美金一・八元買最高最遠的一區──然後移動到看台前面的台階下方坐下來。

對於紐約市芭蕾全體芭蕾迷中的保守分子而言，在紐約市音樂與戲劇中心的那幾年，是該團的黃金時期。巴蘭欽重新發明了芭蕾，打擊使芭蕾看起來像是博物館展品在歐洲的閣樓裡腐爛的多愁善感與劇場習性。他掃除了蜘蛛網，運用經典技巧創造了一種令人振奮的新式──而且也是全美式的──芭蕾，將純粹的形式置於故事敘述之上，這個舉措被大多數的批評家詮釋為對浪漫主義的新古典

* 美國芭蕾劇院的先驅。

反動。

它確實是，然而當一支舞需要時，他也能編出扣人心弦的浪漫主義作品，如《情愛之歌圓舞曲》（Liebeslieder Walzer，一九六○）或《胡桃鉗》（一九五四）。而巴蘭欽在最激進時，也能很現代。在無劇情的《競技》（Agon，一九五七）中，舞者們彎曲成直角，擺出像是簧壁飾帶的姿勢，嵌入史特拉汶斯基的高度現代主義。即使是運用預演的服裝當成表演服裝──女性舞者的黑色緊身上衣與白襪，男性舞者的白色Ｔ恤與黑襪──顯示他與舊世界浪漫主義的矯飾與多愁善感的切割，還有他的空曠舞台，省卻所有的背景，以及當《競技》開場時，布幕升起，四位男性舞者動也不動地站著，背對著觀眾。達達主義者、反對崇拜聖像的馬歇爾・杜象（Marcel Duchamp）將《競技》的開場比擬成一九一三年他也看過的《春之祭》（The Rite of Spring）奔放的開場；後來成為《紐約客》舞蹈評論家的艾爾蓮・克羅斯（Arlene Croce）則宣稱，她看了這齣芭蕾的首演後，一星期睡不著覺。

紐約的地下文人以及文化菁英的邊緣成員對紐約市芭蕾舞團深深著迷。歐哈拉自然是個崇拜著，據布萊德・古屈說，他「幾乎所有的場次」都前往觀賞。[13] 在一段寫給一九六一年一場演出的簡短讚辭中，歐哈拉熱情地讚美道，巴蘭欽的藝術是給「想要你的心振動、你的血液在你的血管裡奔流、你的心因為喜悅而空白一片的你⋯⋯」[14]

巴蘭欽對高栗有多層次的啟發。當這位芭蕾舞大師說，芭蕾「像偉大音樂家的音樂⋯⋯可以不經言語介紹或解釋而被欣賞與理解，」與高栗非常合拍。[15] 他堅持舞蹈是一種筆墨無可名狀的表現方式，它的「凌空越」超越語言文字，與高栗很有共鳴，正如同巴蘭欽對於深植在批評文章的化約主義

中，試圖闡釋他的芭蕾作品的「意義」，顯得相當不耐。

高栗對於人們試圖用語言文字準確說出意義時必有所遺漏的思維，是從他的需求磨練出來的；身為一位插畫家，必須沉思一段文本，在圖像中說出文字無法表達的。「他的動作從來不是那段音樂的精準圖像，而比較是沉思那段音符的插畫家，他也面對同樣的挑戰。「他的動作從來不是那段音樂的精準圖像，而比較是沉思那段音符的節奏、質素、強度的解釋，」舞蹈作家柯絲頓・波頓斯坦那（Kirsten Bodensteiner）寫道。[16]

為了表達他對於語言在我們的思想中標出其非此／即彼的二元論之沮喪，高栗自省式地尋求芭蕾，作為某種不能簡化為文字的範例：「在任何人的作品中你可以談論的所有事，是最不重要的事。像芭蕾一樣。你可以描述表演的外在表現──事實上，每個細微動作都可以，除了真正建立它核心的東西。我們可以說，愈解釋，離它愈遠；重要的是你在解釋了其他每件事之後留下來的。理想上，如果某件東西是好的，它必是無法描述的。莫札特或巴蘭欽的核心是什麼？」[17]

此外，巴蘭欽也像高栗一樣，是一個畫圖的人，雖然他的草圖畫的是人體的動作。他對他的舞者要求的精準動作，讓我們想起高栗如機械般精準的平行線與點畫；巴蘭欽舞蹈清脆而抒情的線條，由他對長腿芭蕾舞女演員的偏好而突顯出來，其編舞藝術等同於高栗的線條，在省力與表現之中取得平衡。高栗的形式主義回應了巴蘭欽對形式的掌握──他的舞蹈之古典結構；他對身體幾何的愛成為萬花筒似的圖樣，然後重新組合成為新的樣式。不難看出高栗作品的視覺部分，是圖案的延伸思考。

和高栗一樣，巴蘭欽也是個廣納百川的人。對他這種有蒐集癖的人，任何東西都很好：聖彼得堡帝國芭蕾的偉大傳統、達基列夫（Diaghilev）的前衛現代主義、他為好萊塢與百老匯開發編舞的爵士和踢踏舞、在《西部交響曲》（Western Symphony，一九五四）裡他頌揚的民謠形式。「上帝創造，我

不會創造，」巴蘭欽說：「我只是重新組裝，到處偷東西來做這件事——從我看到的、從舞者做得到的、從其他人做的。」[18]「我有很強烈的模仿意識，」高栗呼應說，他相信他的天賦在於重新組合元素，而不是無中生有的創作。最終，他認為這無關緊要，因為他的模仿作品和巴蘭欽的一樣，最後總是變成無法模仿他自己的。「所以我禁得起投入這項活動——公然地從四處偷竊，因為它最後會變成我的。」[19]

　　紐約市芭蕾舞團在市中心的那幾年，相當激勵人心。舞團經常對著一半是空著的表演廳表演，這讓巴蘭欽派與他們崇拜的舞者覺得，他們是某種極為重要人物的一部分。幾年後，高栗為市中心這段時期寫了一封解嘲的信。原本刊登在一九七〇年《演出海報》（Playbill）雜誌的春季號，後來由高譚書屋於一九七三年以書的形式出版，書名是《淺紫色緊身衣》（The Lavender Leotard），又名《紐約市芭蕾的常客》

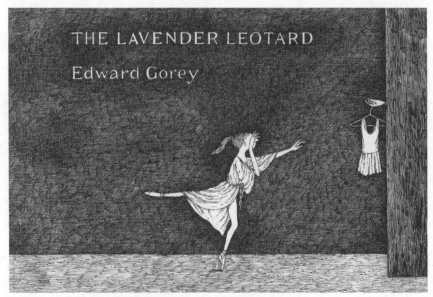

《淺紫色緊身衣》（高譚書屋，1973）

（Going a Lot to the New York City Ballet），這本書回憶了那段浪漫時光，當時巴蘭欽呈現一齣又一齣的大師傑作，但是舞團僅夠餬口，僅僅由一小群但極熱情的芭蕾迷支持著。「當然，高栗無法描述……那五十季是多麼的美妙與令人振奮，」托比‧托比亞斯在《舞蹈雜誌》裡寫道：「但是，他再次為我們每個人，在心中詳細描繪……而且，他總結了我們——當然是全美國在道奇隊的艾比茲球場（Ebbets Field）以外，最瘋狂的觀眾——陶養出的，身為那個奇特又令人讚嘆的舞團激情的支持者之虛榮……」[20]

巴蘭欽的紐約市芭蕾是「一個真正老舊形式的一絲清新空氣，」彼得‧亞那斯托斯（Peter Anastos）說，他也是一位編舞家，與人共同成立了全為男性舞者的搞笑芭蕾舞團——「蒙地卡羅托卡黛羅芭蕾舞團」（Les Ballets Trockadero de Monte Carlo），他們以反串的方式表演經典芭蕾節目。「這與舊世界的芭蕾完全脫鉤。所以，這是（高栗）喜愛的。而且他愛那些舞者，你知道的，如黛安娜‧亞當斯（Diana Adams）與泰妮（泰娜奎爾）‧盧克勒克（Tanny〔Tanaquil〕LeClercq），以及他們當中一些真正奇特的舞者，巴蘭欽多少發現而且訓練了他們。」

高栗特別著迷於派翠西亞‧麥布萊德（Patricia McBride），她是一九五九年加入紐約市芭蕾舞團的。她「當然是全世界最偉大的舞者，」高栗在一九七四年一次受訪時宣稱，擁有雕像般的美、以情感濃烈與精緻、長腿線條聞名的亞當斯是他「永遠最喜愛的舞者」。[21]奧格拉‧肯特（Allegra Kent）是另一位高栗喜愛的舞者，她於一九五三年加入舞團。她長得美若天仙，但卻具備舞蹈評論家托比‧托比亞斯所稱的「極佳的柔軟度，加上感情強烈的詩人想像」，肯特可以飾演單純的無辜者、熱情的感覺論者，或者是巴蘭欽眼中不可碰觸的理想女人。[22]

高栗說他看見肯特在《胡桃鉗》裡的糖梅仙子的呈現時，「突然淚流滿面」：「我想，她就是糖梅仙子；她真的就是這個小女孩想像中的虛構人物，當他們離開時，她就會在空氣中消失了……」「非常知性」[23]

（高栗對巴蘭欽作品的欣賞總是令他的親密朋友與同樣是巴蘭欽迷的梅爾・席爾曼留下的印象，他會為肯特消失的童年世界生動的演出感動落淚，也為高栗自己的過去提供了一個糾結的線索。）

後來，市中心時期結束後很久，肯特請高栗為她一本書──《奧格拉・肯特的水美人書》（*Allegra Kent's Water Beauty Book*，一九七六）──的出版派對邀請函畫圖，他倆因此成為好朋友。

「有一天我的電話響了，一陣輕快微小的聲音從電話裡傳來，」高栗回憶道。[24]是肯特，問她可否寄一本她上市前的書給我。「我有點被這通突如其來的電話嚇到，因為她一向是我膜拜的對象。」不久，書寄到了。「然後她開始寄給我字條和東西。她會做那種寫張字條，然後把它縫在紙袋裡的事，再將它寄出來。我整個覺得很激動，但這件事非常有趣。」[25]

一九七八年，高栗因為《雜藝節》（*Fête Diverse*），又名《H──夫人的舞會》（*Le Bal de Madame H-*）* 與肯特接觸，高栗寫了這齣芭蕾的場景，也將為它設計服裝和布景，而肯特會在當中演出。彼得・亞那斯托斯負責編舞；駐點長島的「伊高栗夫斯基芭蕾舞團」（Eglevsky Ballet）將擔綱演出，這個舞團是由前巴蘭欽的首席舞者安德烈・伊高栗夫斯基（André Eglevsky）成立的。亞那斯托斯回憶道，這齣芭蕾講的是「一場派對上的賓客們遭受某種變性疾病」的故事。[26]肯特沒有多做遲疑，就簽下了演出合約。

在試裝時，高栗決定肯特「蒼白海水泡沫」顏色的洋裝要好看一點，她回憶，加上「五百個不同

大小的迴紋針……任意地別在薄紗表面上。」[27] 這不是高栗喜歡龐克搖滾，它們出名的流行宣言就是迴紋針；而比較是肯特喜歡把它們加到她的服裝上作為裝飾的可笑習慣。（「我得全部重新調整雙人舞的搭配，因為這些迴紋針一直不斷地鬆開，」亞那斯托斯在一九九〇年一篇《紐約客》的人物側寫中回憶。）[28]

＊　＊　＊

肯特記得《雜藝節》是「一場好玩的頑皮嬉鬧」。[29] 亞那斯托斯回憶時，覺得「五顏六色與可笑，但真的大概就是這樣了。」

我當時年輕又傻，以為我可以明白所有腳本中暗示的可能性。要在高栗的作品中建立戲劇架構很難——它是如此具有獨特氣氛。查爾斯‧亞當斯的角色可以有真正的人生，但高栗的角色無法存在於他們的情境之外。[30]

就這樣，「我們真的讓奧格拉‧肯特主演，」他說：「我一直認為她完全是高栗的芭蕾舞伶。她大部分的表演似乎是他畫出來的。」

＊　＊　＊

* Fête Diverse（字面上的意思是「多元派對」）似乎是高栗對 faits divers 的雙關語，指的是「五花八門的小新聞」，通常是可怕或聳人聽聞的事件，曾經是法國報紙的固定版面。

《浮華世界》雜誌專訪時曾經問到：「誰是你真實生命中的貴人？」高栗回答：「喬治・巴蘭欽、

林肯・柯爾斯坦（Lincoln Kirstein）＊、法蘭西絲・史黛羅芙（Frances Steloff）。」[31]

史黛羅芙於一九八九年時以一○一歲高齡去世，是高譚書屋的傳奇擁有人，高栗搬去曼哈頓不久

便與她相識。高譚書屋是一間現代詩、文學，以及前衛「小眾雜誌」的寶庫，它在美國文學界的地

位，就像西爾維婭・畢奇（Sylvia Beach）著名的「莎士比亞書店」（Shakespeare and Company）之於

大戰其間派駐巴黎的英語系文人，如海明威、龐德等人。高譚書屋成立於一九二○年，不太協調地夾

處於紐約西四十七街四十一號，一棟五層樓的褐沙石屋，四周正好是發展蓬勃的曼哈頓鑽石市中心。

高譚書屋（在經營八十七年，成為紐約文學地標後，已於二○○七年熄燈）是每個愛書人夢想的

書店。一個掛在門上的鈴鐺在你進門時發出鈴鈴聲響。這間書店擠滿了書櫃，走道很狹窄，兩人並肩

走都有困難。地板會發出嘎吱聲，年代久遠的書籍散發的霉味懸在空氣中。在心靈書籍區，一張快用

壞的卡紙上寫著警告標語：「竊書賊：記住你的業障！」

喬治與艾拉・蓋希文（George and Ira Gershwin）、喬治亞・歐姬芙（Georgia O'Keefe）、伍迪・

艾倫（Woody Allen）、亞歷山大・考爾德（Alexander Calder）、索爾・貝婁（Saul Bellow）、約翰・

厄普代克、賈桂琳・赫本（Katharine Hepburn）等人，都是這裡的忠實客戶。沙林傑（J. D. Salinger）每

麥斯・恩斯特在二樓的書廊有一個展區；達利在這間店裡舉辦過簽書會。沙林傑（J. D. Salinger）每

次進城都喜歡溜進來，很確定自己可以好好瀏覽書籍，不被注意到。一個晴好的日子，孟肯（H. L.

Mencken）與西奧多・德萊賽（Theodore Dreiser）聯袂出現，「充滿了酒意和愉快的神情」，有個

人記錄下來：他們開始簽他們的書，「用長長的題詞和簽名為這些書增色。」[32] 當他們簽累了他們的

作品，便開始簽其他作者的書，包括《聖經》，他們當中一個人落款寫上：「向作者致敬。」在這裡看見阿根廷作家豪爾赫・路易斯・波赫士（Jorge Luis Borges）也並非不尋常。掌管這家書店小印刷與詩集部門的珍妮・摩根記得，有一次艾倫・金斯堡和他的母親一起走進來，手上還帶著一個Brooks Brothers 服飾店的購物袋，他說：「我還有點想說，『垮掉的一代已經死了！』」另一次她正忙著打些資料，「有個人站在我前面說，他說：『你們收旅行支票嗎？』」結果是英國歌手大衛・鮑伊（David Bowie），」他來買高粱的書。[33]

史黛羅芙生長在一八九○年代紐約州薩拉托加泉郡（Saratoga Springs），一個狄更斯小說般的窮苦家庭，小時候就開始賣花給富裕的觀光客。「我從來沒有書可以看，」她告訴一位採訪者：「我從來沒有看過青少年小說和經典作品……我很想看。以前想到這件事，很傷心……」[34] 後來，她將書視為神聖的物品，視作家為最早被傳授創作天才的神祕人。如果作家遇到特別的困頓，她可能會給他一個暫時的工作，讓他能夠自立：陸陸續續地，金斯堡、阿米里・巴拉卡（Amiri Baraka）和田納西・威廉斯（Tennessee Williams）都曾經在高譚書屋擔任過店員（雖然威廉斯老學不會用麻線綁包裹，工作一天後就被史黛羅芙辭退了）。亨利・米勒、狄倫・湯馬斯、瑪麗安・摩爾（Marianne Moore）、阿娜伊斯・寧（Anaïs Nin）、威廉・卡洛斯・威廉斯和尤金・歐尼爾（Eugene O'Neill）只是其中幾位經常來到店裡的著名、或者很快將要出名的作家，他們來這裡交換文學界的消息、確認他們的書有

* 林肯・柯爾斯坦是美國商人與慈善家費連（Filene）財產的繼承人，一九四八年（與喬治・巴蘭欽）合作成立了紐約市芭蕾舞團。

個體面的擺放位置，還有，他們三不五時會向史黛羅芙通融借貸，她在這方面很有名。

高栗在搬去紐約前，早就聽聞高譚書屋了。根據一九六七年從史黛羅芙手上把書店買走的安崔亞斯‧布朗說，高栗「一九四〇年代初還在軍中服役時，就與高譚書屋有來往」透過郵購訂書。

「當他搬到紐約工作，開始經常來到書店，並且成為一位（史黛羅芙的）好朋友，」布朗回憶道。

毫無疑問地，這兩位安靜、不輕易妥協的怪人，把彼此視為物以類聚的同路人。史黛羅芙是位個子嬌小的女士，灰色的頭髮鬆綁成一個小圓髮髻，她工作時戴著一個披肩、穿著寬鬆的襯衫和一件圍裙，口袋裡則塞了一些堅果和果乾——這是她午餐時當點心吃的素食餐。在書店開門營業前被派到她的部門的店員，有時會看到她正在做瑜伽，頭倒立，露出屁股，而被嚇一大跳。（史黛羅芙是一位裸體主義的堅信者，所以完全不在意。）

她尋找自然的原創，因此被高栗的作品吸引了。當高栗帶著幾本《無弦琴》來拜訪時，她留下一些作為寄售，開始了一段與這間書店一輩子的合作關係。從一九五〇年起，高栗的小書都顯眼地展示在收銀台附近。經過布朗細心的耕耘，這段關係更日益繁茂。布朗扮演高栗稱為「非正式經理人」的角色——融合了出版商、藝廊主人、行銷人員以及商人——布朗在一九七〇年代將高栗捧出名號，從一個籍籍無名的作家——他原本幾乎都已絕版的書被小氣的少數人緊緊地守護著——變成一個備受尊崇的主流門派。36

* * *

一九五三年成了高栗人生的分水嶺：他不僅搬到了紐約、在東三十八街三十六號落腳、在雙日出版社開始過朝九晚五的安定生活——他第一份真正的工作——而且出版他第一本書，他浸淫在紐約市芭蕾舞團、高譚書屋，以及電影歷史學者威廉·K·艾維爾森（William K. Everson）主持的電影放映會——活動的核心包括藝術的饗宴、知識的悸動與社交交流，在整個高栗居住紐約的時期，餵養了他的藝術、充實了他的人生。

據布朗說，高栗發現艾維爾森的電影愛好者圈——西奧多·赫夫電影紀念社（The Theodore Huff Memorial Film Society）——的時間，是在「一九五三年一月後不久」。[37] 它原來的名稱是「電影圈」（The Film Circle），赫夫社是一個電影愛好者的鬆散團體，他們聚在一起放映罕見的默片、有聲電影，以及一九二〇與三〇年代的外國珍貴影片。這個團體是在一九五二年時聚集起來的，當時電影歷史學者兼電影文物保護先鋒赫夫與威廉·K·艾維爾森開始與幾位他們電影界的好朋友集結在一起，放映很難找到的電影版本。赫夫於一九五三年三月去世時，艾維爾森將這個團體重新命名來紀念他。

西奧多·赫夫電影紀念社就是高栗會被吸引的那種流行團體，一個由擁有共同癖好的人聚集起來的，而不只是同誼，就像是在紐約市中心鑑賞巴蘭欽的「圈內人」、高譚書屋知識豐富的店員，或者是哈佛艾略特樓雞尾酒派對上的審美家。這是一個非營利的嘗試，（僅只能）靠賣票維繫，赫夫社尋覓任何它可以找到的地點作為放映空間——這個月在電影攝影棚，下個月在一間電影院，或甚至在一個精神病研究所（艾維爾森開玩笑說，由被他的放映活動吸引來的怪人看來，這個地點很適合）。

當高栗認識艾維爾森時，他是獨立製片經銷商的宣傳。後來，他在電影鑑賞家之中，贏得了分崩離析的默片（當時電影工作室視之為垃圾堆）之保護先鋒的稱號。他是一位熱切的電影愛好者，對一

九四〇年代以前的電影有異常豐富的知識，他運用他累積將近二十年關於電影歷史的書籍，鼓吹對默片時代的認真研究。

到了一九七〇年代，他大量收集了超過四千部電影，堆放在他位於紐約上西部汗牛充棟的公寓裡。他覺得意氣相投的赫夫社成員形成了一個內部的小圈子，受邀到星期六夜在他家裡的放映會。高栗是其中一位擠進艾維爾森家客廳的忠實觀眾。如果某個晚上約了太多人，椅子都坐滿了，多出來的觀眾就坐在堆得高高的膠捲盒上。

「在我父親舉辦週六夜放映會的年代，當時沒有其他管道可以看到他放的這些電影，」艾維爾森的女兒邦比（Bambi）說：「這是為什麼我們能聚集這樣一群真正很棒的人，而且這些人定期來報到。」這些很棒的人包括知名評論家與電影作者論的旗手安德魯‧薩里斯（Andrew Sarris），以及散文家與知識分子蘇珊‧桑塔格。至於常客，邦比記得他們是「像鼴鼠一樣的人」，有「蒼白的膚色」，「住在他們媽媽家的地下室裡」。

高栗保持他的距離。邦比相信，他破壞性的有力反駁，是他婉謝親密的方式。「其他人坐在椅子上瘋狂作筆記，休息時間，他們會問一些愚蠢的問題，」她說。相對地，高栗「有一種冷笑的機智……當無知大眾中的一個人說了什麼話，他會妙語如珠地回應他。」

「他絕對具有坎普風的敏感度，」一位艾維爾森週六夜放映會的同好，也是娛樂界圖像檔案公司Potofest的共同創辦人霍華德‧孟德爾鮑姆（Howard Mandelbaum）說。高栗嚇人的身高、「二手商店風的放蕩文人」裝束，以及宏亮的聲音，最適合發表當晚節目的見解，令當時還是一個「相當不世故的國中生」的他印象深刻。孟德爾鮑姆回憶道，高栗喜歡聊八卦：「我們談論（法國模特兒兼演員）

卡普辛娜（Capucine）。她是一個非常漂亮的演員，謠傳她有性交易，是美國知名男演員威廉・荷頓（William Holden）的情婦；她曾經參與《一曲相思未了情》（Song Without End）和《北國尋金記》（North to Alaska）的演出。（他）聽到有人說她有可能是個男人，他覺得很有趣。」

高栗和艾維爾森建立起了友誼。直到一九七〇年代，推測是在日益繁重的插圖案子使他中斷參加放映會之前，他們都維持親密的友誼。在付費節目Hulu、Netflix與有線電視出現之前，能看到一部稀有或是禁播的電影，可能一輩子只有一次的機會，艾維爾森「不可思議的收藏」，對電影愛好者來說，簡直是阿拉丁的寶窟。他的週六夜放映會讓高栗對電影史累積相當的程度，加深加廣了他對二次大戰前電影的知識，尤其是對默片時代。

當他以尋常蓄積的憤怒說「當電影開始說話，犯了一個可怕的錯誤」時，我們很想忽略這則評論。[38]然而，在這種情況下，他是十足認真的。一位採訪者問他，為什麼他對默片情有獨鍾，他回答道：「這是你得要取捨的……我們的想像參與其中，但是今日的電影每一分每一秒有更多東西迎面而來。殺死電影的是特效。你看了一部充滿火光烈焰的電影，你就等於看過所有的這類電影……而如果是一部特效電影，你在預告片裡就看了全部的特效，所以，不用大費周章去看了。」[39]

若從高栗對於亞洲藝術與文學中的弦外之音與「未寫出」的美學偏好，以及他深受菲爾班克與巴蘭欽作品中高度形式化的吸引來看，他會相信默片比有聲電影有價值，便非常合理。他很厭惡好萊塢電影日益增強迎合最低階共通性的傾向，因為同樣的理由，他對亨利・詹姆斯的小說失去耐心……認為詹姆斯對於事情鉅細靡遺解釋的愚昧堅持，扼殺了曖昧性與細緻度，沒有留下任何給觀眾想像參與的空間。電影對高栗的審美觀施展了深遠的影響力。「我看電影將近七十年了，」一九八八年時，他

告訴一位採訪者：「我的家人很早就帶我看電影。我一直是根深蒂固的電影觀眾。有一段時間，我在紐約一年看一千部電影。」如果你不相信，想想艾維爾森的放映會有時接近耐力考驗的邊緣：「電影長度通常是一小時，」高栗回憶：「但我們會看十二或十五部電影，等全部結束時，已經兩眼昏花了。」

順便想想討厭聖誕節的高栗——因為那「確實是個家庭節日」，他透露——在十二月二十五日這一天，他最想的，莫過於「和一大群沒有家人或任何牽絆的人」一起消磨時間，看他們最多消化得了多少場電影。「我們在聖誕節通常看四到五場電影。我們會在霍華德・強生（Howard Johnson）家裡吃早餐，然後去看電影——然後回到霍華德・強生家。然後去看另一場電影，然後再回到霍華德・強生家——直到差不多午夜。」

另外還有所謂「回春電影院」（revival house）誘人的電影——例如 The New Yorker、The Elgin 和 The Thalia，大多是放映外國電影和好萊塢一九三〇與四〇年代的經典片。還有一段時間，延續好幾年，「現代藝術電影院開始在星期六早上輪番放映它所有的收藏，」如高栗所記得的。而位於紐約上西區的佛教寺廟也在週末放映日本電影。（高栗就是具有一種異常的能力，能接收到雷達外的訊息光點。）

難怪，他對於媒體的知識這麼靈通。他可以用相同的天分——以及相同的豐富度——談論早期電影傑作，如費雅德（Feuillade）一九一八年的系列《提明》（Tih Minh）與粗製濫造的作品像是《血魔王》（The Blood Fiend，一九六七）。（高栗自己承認，他對「恐怖片的熱情」無法控制，加上他「基本上對於任何在銀幕上播放的電影都可以從頭到尾看完的能力」，讓他很願意給最頹廢、最沒有價值

的東西一個機會。）[44]

他似乎什麼都看了，而且對最容易被遺忘的精神食糧都能有一段可被引用的見解。甚至，他好不容易才看完一九六八年的菲律賓電影《血新娘》（Brides of Blood），他確實認為這類東西讓一個人有動力。至少是我。」[45] 從同樣的角度，他認為由史黛拉・史帝汶斯（Stella Stevens）與雪莉・溫特斯（Shelley Winters）主演的恐怖片《密室瘋雲》（The Mad Room，一九六九）很令人失望，「主要是因為近來每個人都喪失了對類別的感覺」；然而，他喜歡片中「令人愉快的幾幕，一隻毛茸茸的可愛大狗，嘴裡塞了一隻斷掉的手。」[46]

因為藝術家的眼光，以及對現實迂迴的、超現實主義者的角度，高栗為已被完全嚼爛的創作素材，帶來一種全新的視角。與期待相反，他「最後相當喜愛」《康蒂》（Candy，一九六八），這是一部根據泰里・索澤恩（Terry Southern）的小說拍攝的一部大量被炒作、致幻的色情搞笑片。[47] 他承認，這是一部「恐怖片」，但是「它的無厘頭與愚昧有點創造了有效的現實主義評論，而且，它驚人地聚集了華而不實的東西和浮誇的裝飾，因為某種原因，只有義大利人才做得到……我開始認為，今日大部分的評論是在於裝飾風格。」他在好幾個採訪中提到，《女囚犯》（La Prisonnière，一九六八）的「非常蒙德里安式」的調色盤（死白色，然後是藍色、亮紅色、亮黃色與黑色）；這是一部法國導演亨利・喬治・克魯佐（Henri-Georges Clouzot）執導的曲折三角戀情，他就是以其黑色、經常與存在主義相關的陰鬱驚悚片聞名。

雖然，高栗一貫地對大部分當代電影保持懷疑態度，尤其是過分炒作的，以及暗示嬉皮派與的。他

真正忠實的是第二次大戰前的電影，尤其是默片時期。他的《倒楣的小孩》直接受一九一三年由萊昂斯‧彼雷（Léonce Perret）執導的法國默片《巴黎的孩子》（L'Enfant de Paris）的影響，他只在紐約現代藝術博物館看過這部片一次，但顯然從來沒有忘懷。他有一齣沒有拍攝出來的劇本《黑妞》（The Black Doll）「很大部分是受到格里菲斯（D. W. Griffiths）的許多啟發，在紐澤西產出的，」[*]他說。[48]

高栗就是高栗，他從來沒有明確清楚說明默片如何影響他的作品，除了在他決定作品的場景是維多利亞—愛德華時期的一九二〇年代這一點上，默片扮演很重要的部分。「我有點是用默片的方式思考，」他在一九九五年的一次訪談中說：「我認為，回想起來，當我開始公開發展時，那時我看了超多默片和類似的東西。我想，我看了大量的電影劇照，所以……我開始那樣畫人物，從他們的服裝和背景汲取靈感……」[49]

我們可以從高栗圖文說明裡時空錯置的用字遣詞與諷刺式的裝腔作勢，看出默片對他的影響，這讓我們想起默片裡的間幕，以及存在主義者的茫然，他筆下的角色遭遇到的狼狽與不幸，讓人聯想到毫無表情的巴斯特‧基頓（Buster Keaton），高栗稱他為「偶像」。[50]基頓的臉部表情讓他驚為天人，認為是「任何演員中最迷人的——那種沒有表情不知什麼原因，比任何程度的表情更加神祕與引人退思，」他認為。[51]（另一個與貝克特有趣的重疊是，這位劇作家恰好也是一位死忠的基頓迷。）[52]從某方面來看，高栗對「面無表情」的迷戀，也讓人想起他對於留下空間讓觀者想像的重要性，這個重要的信念。[†]

路易‧費雅德（Louis Feuillade，一八七三─一九二五）神祕的、哥德式超現實主義犯罪系列體現了這種留白的美學——鬆散的結尾，以及前後不連貫的陳述與推理。這是為什麼在所有的默片拍攝

者，甚至所有的拍攝者之中，費雅德無疑是高栗最喜愛的導演。他曾經說，費雅德是「我的作品中最大的影響力，」句點。[53]他宣稱，《巴拉巴》（Barrabas，一九二〇），費雅德一部關於一個冷酷無情的強盜集團頭子的無聲驚悚片，是「有史以來最偉大的電影，」[54]（也許現在該說明一點，高栗當下的熱情所在，永遠是他最喜愛的，不論是類別或是手法。然而，我們還是不了解費雅德對他的藝術影響的程度。）

費雅德導演超過七百部默片，大部分是短片系列，最有名的是多部犯罪驚悚片：《方托馬斯》（Fantômas，一九一三～一四）、《吸血鬼》（一九一五～一六）和《朱德克斯》（Judex，一九一六）。《方托馬斯》是根據流行的低級趣味小說系列，拍攝了一位險狡猾的魔王惡行，他是一個行走在我們之中偽裝成社會賢達的千面人——銀行家、法官、中產階級紳士。方托馬斯是壞人版的胡迪尼（Houdini）[‡]，他是一個優異的逃脫藝術家：你抓住他的兩隻手臂，如《朱夫大戰方托馬斯》（Juve contre Fantômas，一九一三）裡的巡官朱夫與記者傑侯姆‧方多爾（Jérôme Fandor）那樣，結

* 他這裡指的是格里菲斯為在紐澤西州利堡（Fort Lee）的Biograph公司執導的短片。利堡是十九世紀的好萊塢，《寶林歷險記》（The Perils of Paulie）、蒂達‧芭拉（Theda Bara）的吸血鬼電影和馬克‧塞內特（Mack Sennett）的《啟斯東警探》（Keystone Kops）喜劇，都是在這裡拍攝的。

† 「面無表情」或「死樣子」（deadpan）是一個很適切的高栗術語。像所有的死亡隱喻一樣，它文字上的意義長久以來一直因為它的比喻而模糊。最初，deadpan指的是像死屍一樣的面無表情（源於「dead」（死）+「pan」，一九二〇年代時「臉」的俚語）。面無表情（deadpan）的幽默是黑色喜劇中最基本重要的元素，依然保有在詞源上的恐怖源頭。

‡ 【譯註】胡迪尼（1874-1926）：偉大的魔術師、脫逃術師及特技表演者。

果——那是什麼!?你抓到的只是他脫逃時留下來的、連在他防雨大衣上的假手臂，當他跳進一輛計程車時，還嘲笑地脫帽致意。（高栗很愛這個場景，激起他內在的超現實主義，有如「現實的精采脫臼」。）[55]

就像《黑暗騎士》（The Dark Knight，二〇〇八）裡蝙蝠俠的勁敵小丑，他揚言是「混亂的代表」，就是直接受到費雅德的頭號壞人之啟發，方托馬斯只是剛好是個夜盜；他真正的目的是恐嚇上層貴族階級，這些人古板的十九世紀道德、教條和頭銜，使法國的美好時代窒息了。同樣地，《吸血鬼》中吸血鬼根本不是沒死的吸血人，而是女緊身褲幫派的成員，似乎一半是犯罪計謀，一半是祕密結社。打心底，他們怪異的犯罪行為是對抗社會秩序的詩意恐怖主義。

在費雅德的電影裡，就像在高栗的作品中，佛洛伊德的壓抑潛伏在禮儀社會附庸風雅與僵化的禮節後頭。「這些電影很溫馨，有室內布景，而它們也有憤世嫉俗的意味，」高栗說：「德文有一個字，意思是溫馨，但是有負面的意思，所以，它既溫馨又憤世，安定又不定安，溫馨又不溫馨。」[56]他在找的那個字是 *unheimlich*，這個字出現在佛洛伊德針對「可怕與潛行的恐怖」令人毛骨悚然的強烈情緒的一篇文章裡，這種情緒起自於熟悉變成不熟悉，著魔的舒適（heimlich）。不令人意外，超現實主義者是費雅德犯罪驚悚片的忠實粉絲，他們將有關情殺、強姦等情節戲劇的恐怖，帶進了中產階級的客廳與歌劇院，而且將陽光明媚的巴黎大道變成潛意識的可怕場景。高栗這位公開承認的超現實主義者，懷抱保羅・艾呂雅的信念——「有另一個世界，但它就在這個世界，」當然對費雅德電影的這方面有所回應。

高栗也對費雅德運用劇場舞台造型的方式相當著迷。不像同時期的格里菲斯最早將剪接與攝影機

的移動運用在電影敘事，費雅德使用的是固定攝影機，靠演員的移動導引觀眾的目光。他使用長鏡頭與運用場景的景深，以芭蕾舞大師的精準度，設計編導演員的動作，這種技巧當然也平移到高栗的作品上。

高栗極少使用電影的特殊切面（特寫鏡頭、低角度鏡頭、高空鏡頭等），其影響遍及漫畫與圖像小說（graphic novels）。然而，高栗將我們置於劇場觀客的位置，看著幕前部分的舞台，這種視角無疑是受到一輩子去看芭蕾的影響，但也分明就是費雅德舞台風格拍攝方式的產物。

在一九六四年拍攝《朱德克斯》（Judex）的法國導演喬治·佛朗瑞（George Franju）對於費雅德的舞台造型所營造的魔力說得很好：「他留給我一個黑色、白色與無聲的魔幻印象……在他什麼事都沒有發生的鏡頭裡，有些東西可以從這沒事當中發生，這樣的按兵不動、空虛與寂靜，有些東西正是從這樣的等待、不安中營造出來的。這個東西就叫做神祕。」[57] 看看高栗一些較哥德—超現實主義的作品中的無文字舞台，例如《西翼》、《可怕的穗飾》、《有用的甕》（Les Urnes Utiles）、《洋李乾人》，我們可以看到費雅德的影響展現在「憂心的無動靜」與難以表達的神祕中。就像這位法國導演一樣，高栗的作品是一個黑色、白色與無聲的魔術。

*　　*　　*

費雅德的經典如《方托馬斯》與《吸血鬼》的哥德—超現實主義氛圍與意象，潛進了高栗的作品裡。撰寫高栗作品部落格「Goreyana」的艾爾文·泰瑞（Irwin Terry）說，在費雅德的默片中，可以

看到「立即可辨識的高栗主題」——那些「很有特色的盆栽棕樹與室內場景裡圖案中有圖案的裝飾，一堆一九一三年的老爺車，戴著面紗、全身裹著黑衣、只從衣服下露出高跟鞋的神祕女子，戴著高帽、身著長禮服式軍服的男子。簡言之，許多在高栗先生的書裡看到的，我們以為（英國）的人物與地點，可能是法國的。」[58]

有時候，高栗援引費雅德的部分拐彎抹角多了。泰瑞相信，那張幾乎每本高栗作品裡都會明白出現的神祕空白卡片，是受到《方托馬斯》第一景的啟發，「喬裝的壞人出現在一位富裕女子的飯店房間，她問他：『你是誰？』然後這位闖入者拿給她一張空白的名片。」[59] 同樣地，在《濕透了的星期四》（The Sopping Thursday）裡，一隻貓賊跳上屋頂，沿著屋頂走，抓了一把偷來的陽傘。這是高栗對《吸血鬼》裡的一集〈斷頭〉（The Severed Head）的呼應，在這一集裡，女緊身褲幫派的成員沿著巴黎的天際線，從一個屋頂潛伏到另一個屋頂。

然後，是高栗典型鬼鬼祟祟、目光詭詐的女騙子⋯艾爾瑪・維波（Irma Vep），一位迷人的吸血鬼殺人女王，畫著濃密的眼線，穿著貼身貓裝。（她的名字是「吸血鬼」〔vampire〕顛倒字母而成。）由令人難忘的濃眉大眼法國女星穆西多拉（Musidora）飾演，維波是一個無政府主義旋風的致命女子——美國女星蒂達・芭拉（Theda Bara）被重新想像為「波那特幫」（Bonnot Gang）的一員，這個無政府幫派搶劫銀行的行為，使他們成為法國美好時代通俗小報的反英雄人物。超現實主義者崇拜她。

既唯美、神祕、不安又夢幻，費雅德的無聲、黑白世界一直都在荒唐的電影殿堂中閃爍，等著高栗去發掘。

第七章

嚇死中產階級

一九五四～五八

一九五四年，Duell, Sloan, and Pearce 出版了高栗的第二本書《傾斜的閣樓》，這是一本怪異可怕的五行打油詩詩合集，讀起來像是愛德華‧利爾撰寫的廉價恐怖小說。

在一封寫給傑出文學批評家艾德蒙‧威爾森（他寫了一篇讚美但不完全沒有批評的意見給它的作者）的信裡，高栗為「能力不足」而「弱化了」一些五行打油詩而感到抱歉，尤其是當中以法文寫的部分，他承認，他對那種語言的掌握「糟透了」，「只是為」閱讀的目的。」[1] 在他的辯解裡，他補充道，在《傾斜的閣樓》裡的詩，「比較是用豪斯曼（Housman）說他寫《一個什羅普郡少年》（The Shropshire Lad）的方式——大部分是在五、六年前一口氣寫成的，然後在這一年裡修改，再加上幾首新的。插圖也是花了一個月左右匆匆隨筆畫好的。一個令人沮喪的想法。」

這些「五、六年前」寫的五行打油詩，是他在哈佛遊蕩期間寫下的詩。他在劍橋的時期修改了這些詩，當 Duell, Sloan and Pearce 表達他們想在《無弦琴》後出版另一本書的興趣時，他精心挑選了適

合的幾首詩，推敲琢磨得更好，並且加了幾首新詩。

《傾斜的閣樓》的幾幅插畫採用了一種鬆散的、素描本式的風格，不僅解放他身為藝術家的揮灑空間，而且，其輪廓式的畫法也比較適合這本書可怕，而且大多恐怖的內容。「我正忙著……為我的五行打油詩畫插畫，」一九五三年八月，他寫信給路瑞說：「不幸的是，我似乎無法畫『好笑的』圖，而我到目前為止畫的大部分的圖，不只古怪，也很嚴肅。」[2]

他說得對：最好笑（在這個上下文中，是個相對詞）的說法是，《傾斜的閣樓》的插畫是黑色喜劇；它們大部分可以同時當成維多利亞時期真實犯罪報導的恐怖版畫。高栗神經質的插畫包括一個精神疾病患者用一根生鏽的刺繡針眼錐刺傷一個女子、一個施虐的丈夫用一支鐵錘打掉妻子的牙齒、一個吸大麻而頭昏的年輕院長把一個小孩打死了，不用懷疑，如果高栗的書是小讀者的暢銷書，絕對不是這一本。

當然，插畫只是和這本書的主題一樣黑暗，有時候，它越界到真正的恐怖電影。一九五四年三月，這本書進行到中間時，他告訴路瑞，這本書將「超級無味」，還說「一股不安的精神錯亂氛圍瀰漫了整本書。」[3] 毆打妻子、性犯罪、殺嬰、無差別暴力、用狄更斯式小說中的壞人一樣殘忍且反覆無常的方式對待子女的父母：《傾斜的閣樓》是一本黑暗的小書。當高栗說他的人生目的是讓每個人盡量不安時，他是認真的。廉價驚悚小說主題的荒誕，搭配五行打油詩——詩文中最荒唐的形式——只讓這本書更怪異。當愚昧與道德敗壞相遇、暴力與黑色幽默相遇，《傾斜的閣樓》確實令人困擾不安。

＊　＊　＊

閱讀《傾斜的閣樓》時，我們的確有一種印象，認為高栗在試著（也許有點太用力了一點）激怒讀者。「恐怕這是我 épater le bourgeois（驚嚇中產階級）之作，」高栗在一封寫給努梅耶的信裡說。[4]

一位「每月好書俱樂部」與「嚴肅文學」的推廣者克里福頓·法迪曼（Clifton Fadiman）「一度拒絕在 Holiday 裡為一篇關於五行打油詩的文章，引用這本書。從歷史的脈絡來看——這是《麥田捕手》為青春期疏離發聲的三年後、艾倫·金斯堡的《嚎叫》為毒品、同志性行為與反文化的背叛揮舞旗幟的一年前——在知識分子對於一九五〇年代美國的社會秩序集體高漲的不滿情緒中，《傾斜的閣樓》悄悄地占了一席刁鑽的位置。（當然，高栗可能也發出一陣戲劇化的呻吟，顯示他也有點算是剛萌生的反文化的密探。）

即使如此，把他明顯的扭捏作態，以及威爾森在他一九五九年《紐約客》〈愛德華·高栗專輯〉（The Albums of Edward Gorey）一文中貶抑的，某些詩作「彎扭的音節與用字」放在一邊，《傾斜的閣樓》這本書引介的主題與要旨，在他後來的作品會再出現。[5]

在這本書中，我們第一次看到受難的女子、不幸的孩子，這兩者都是默片裡經常出現的角色；還有窮凶惡極的父親角色；高栗的神經官能症，例如「感覺有點不真實」，以及高栗的焦慮，例如認派對是「一個可怕的壓力負擔」；蒙昧與令人毛骨悚然的連結：固定的濃鬍髭、拖到地板的長毛皮外套，以及「打網球的白色球鞋」；隱藏在人心黑暗處的祕密憂傷與「不安感」；家居生活的精神病理學；以及與嬰兒不合的令人不快。（一位母親把他的嬰兒丟向天花板「以便遠離／一種奇怪的、逼人

的感覺」。）

高栗似乎認為整個分娩的概念令人厭惡：濟慈─雪莉太太（Mrs. Keats-Shelley）的小孩出生時長得奇形怪狀；一位受驚的父親說到，新生兒難產，把他的妻子留在死亡門口，「難道這就是全部？／多麼單薄！多麼小！」（瑟魯記得高栗跟他說過，只有兩個理由會讓他提早走出戲院：「一，如果一隻動物受到凌虐、被槍擊、殺死，或者以任何方式受傷。喔，拜託！而第二個，分娩場景！在《夏威夷》（Hawaii）那部電影裡，茱莉・安德魯斯（Julie Andrews）大腹便便地躺在醫院生產台上嚎叫時，那整段我都在電影院的門廳外等著，而我到現在還搞不清楚我怎麼沒有繼續走回家。」）6

宗教的場景以各種形式突然出現，沒有一個場景是快樂的，每一個都是褻瀆神明的笑點：一位神學生為了抑制他肉體的渴望，穿上了剛毛襯衣、吃泥土、浸泡在鹽水裡；一個嬰兒在受洗的洗禮盤裡溺斃了；一位僧侶在人群中大聲喊說，宗教生活既可怕又淫穢，然後刺傷自己──身體暴露的？──刺在屁股上。一首五行打油詩裡，一位史迪波老爺（Lord Stipple）告訴他眼神憂傷的幼子：「你

「赫特福郡（Herts）有個相當怪異的一對……」──《傾斜的閣樓》。（Duell, Sloan and Pearce／Little, Brown, 1954）

母親的行為／為我們的救世主帶來痛苦，／這是為什麼祂使你瘸腿，」這有點令人很難相信高栗宣稱的，「我不像很多我認識的『背棄天主教的天主教徒』，他們顯然永遠都受它的影響。」

在《傾斜的閣樓》裡，有一件奇怪的事是關於性別：一個裸體的女子，焦急地瞧著全身長的鏡子，擔心她「變成無性戀」；「相當怪異的一對」，穿著直挺領子、戴著圓頂高帽的愛德華時代紳士性別不明，因為「他們總是留著／鬍子，穿著長長、擺尾的裙子。」（我們被告知，他們是表兄弟姊妹──在高栗的世界裡最根本的家人連結──但從他們是人牛伴侶的特別印象看來，讓我們猜想「表兄弟姊妹」是否是一種委婉說法。）如前面提過的，高栗以其更冷峻的描述──一群哈佛人「燃燒一位同性戀」──明白地點出同性戀的問題。

孩童第一次在高栗的作品中以脆弱的象徵出現，使他們成為任性的殘酷與廣大無邊的不公義之完美目標。（高栗總是堅持用孩童作為哥德式小說與默片情節劇中的角色──也許應該要註記一下，實際上他和朋友的小孩相處融洽；孩童易受攻擊，使他們成為完美的受害者。「如此明顯地」，他告訴《紐約客》的史蒂芬・席夫：「他們是最簡單的目標。」）[7] 在高栗的世界中，小孩通常是用一種別出心裁的方式被威嚇，或直接被謀殺，例如有一名護士出於洩憤，把一個嬰兒綁上風箏，讓他被吹上遙遠的藍天。

《傾斜的閣樓》也有其他較不重要的第一次。神祕的黑妞在這本書裡第一次出現，它是一個沒有手臂、沒有臉部表情的無價值玩偶，打算來讓孩子做噩夢的。它出現在這本書的封面上，經過一棟排屋的一扇窗，黑妞奇特的扁平形象意味著一種舞台布景。之後，在書的結尾，它又沿著一座高高的磚牆行走，形成一幅美麗的超現實主義快照。在《手搖車：或黑妞再現》、《西翼》以及《隧道災難》

（The Tunnel Calamity）裡，它扮演了客串角色；也出現在《狂潮⋯⋯或黑妞的複雜情節》（The Raging Tide: or The Black Doll's Imbroglio）⋯最後在高栗的默片劇本《黑妞》下台一鞠躬。

《傾斜的閣樓》是高栗第一本為他的插圖手寫圖說文字的書。據他說，他手寫了幾頁樣本，而他的出版社，和高栗在 Anchor 的老闆一樣，對他像蜘蛛一樣跳動的字體喜出望外，害他一輩子做這項苦工。「他們認為手寫字母實在是很棒的點子，從那時候開始，我就沒辦法停下來了，」一九八〇年時，他曾抱怨說：「有時候，我覺得手寫這些該死的東西，實在無聊透了，尤其我真的不喜歡我的手寫字。」[8] 當然，高栗是太過謙虛了，但更重要的是，他是一位世界級自吹自擂的人，愛演假裝的苦工。

高栗的第二本書確認了他幾乎完全缺乏銷售團隊喜歡的商業潛力。「我前兩本書⋯⋯沒有賺任何錢，也沒有得到太多的關注，」他在一九七七年的一次採訪中說：「多年後，好幾大疊的書還留在四十二街，一本十九美分。」[9]（當我寫出這段話的時候，一家紐約古董書商 Peter L. Stern & Company 列出「非常優質」的《傾斜的閣樓》版本，初版，書衣完好無缺，每本的價錢是三百七十五美元。）[10] 在一九五四年十二月寫給路瑞的信裡，他報告說，《傾斜的閣樓》只賣了「兩千本多一點，真令人傷心，」但也說「它似乎受到『那些男孩們』（les boys）的一些慘淡稱許。」[11] 如果「les boys」是高栗的荷莉‧葛萊特利版本對同志的俚語稱呼（如，「那一幫男孩」），那就產生一個有趣的問題：同志讀者是否特別對高栗作品中的同志影響有所回應？——其王爾德式的諷刺、菲爾班克式的駭人。經常在許多事物上走在流行品味曲線最前端的同志，是否是第一波的高栗迷？

* * *

同時間，回到日常世界，高栗繼續堅守在雙日出版社，一九五四年一月時，「特別地乏味無趣。」

他告訴路瑞：「如果我可以找到一個藉口，我的心理狀態真的可以發一陣飆。」[12] 這段時間，他若不是在「為雙日奮戰數小時」，便是在「從一部老片看到另一部老片。」[13]

那年二月，高栗參加了「精神研究學會」（Society for Psychical Research），這是一個成立於一八八五年，以紐約為根據地的組織，依據它的文獻，是由「一群傑出的學者與科學家所創立，他們擁有共同的勇氣與願景，探索人類意識尚未被量測的國度」，他們之中包括了威廉・詹姆斯（William James），他是知名的哈佛心理學家，也是高栗最不喜歡的小說家亨利・詹姆斯的哥哥。[14] 在高栗對這個主題最初的一股熱情裡，他一口氣「大量閱讀了這個主題的所有經典」，甚至把路瑞拉進來做心電感應的實驗，結果，和每次的結果一樣，沒有結論。[15]

他後來在一封給彼得・努梅耶的信裡說，他「一向對一般（大家所稱的）祕術感興趣，雖然有些古怪，而且是一陣一陣的。」[16] 這個興趣在一九六〇年代進展到最高點，當時文化界的氛圍瀰漫著濃厚的東方神祕主義、新時代哲學、流行占星術，以及記載超自然現象的暢銷書，不論是虛構的（如艾拉・雷文〔Ira Levin〕的小說《失嬰記》〔Rosemary's Baby〕，描寫一九六〇年代紐約魔鬼的崇拜者）或者聲稱為真實事件的（如漢斯・霍爾澤〔Hans Holzer〕關於心靈感應的平裝書）。

他說，他相信祕術與心靈學的現象，但只局限在「與〈自然界的事物以及它們彼此的相關性〉」，而不是「較為特定地（相信）算命。」[17] 換言之，他「相信」諷刺性的名言。對高栗而言，塔羅牌、占星術、手相術，以及《易經》，不過是「繞過我們正常試著運作的因果、理性世界」的各種方法。藉由將我們所知道的現實「非寫實化」，轉譯為象徵系統、占卜系統來「向你示現，」他告訴努梅耶：

「否則，你可能很難把它們找出來。」當然，最終的目的是要內化這樣的系統邏輯，讓它們變得不需要。不是有人說過，真正地掌握《易經》，意味它變成「你的絕大部分，以至於你的意識再也不需要求教於它，然後，你能直接了解『道』，根據它為人處世，而不需要任何意識的思考」？

這裡，高栗說的是，單是表面上相信《易經》、塔羅牌、手相術之類的預知能力，就錯過了重點。最好是將它們當成一個鑽井孔，深入我們所見世界更深層的真實──道家稱為「理」，那不斷變動、無限複雜、不可名狀且有意義的自然秩序。

他注意到，目標是將《易經》（一種與道家關係緊密的古老占卜法）的心境內化，如此以來，你能直接接觸到事件無法表達、無法解決的神祕──「理」，或其他的稱呼──這是深度的道家觀點。但它的核心也是超現實主義的，如果我們用「理」來替換超現實主義者對於「絕妙事物」（the Marvelous）、詩意的神祕與可怕的美的概念。超現實主義者對日常生活的表面下，對於另個世界的心境」，他們總是尋找「絕妙的事物」，根據視覺文化批評家瑞克・波伊諾（Rick Poynor）的看法，這裡指的是「當真相似乎打開，而且更完整地揭露其本質的那一刻。」[18] 在高栗對努梅耶表達的簡短而精采的思考中，他清楚闡述了他的哲學，將他的道家思想與超現實主義融合在一起。

＊　＊　＊

一九五四年三月，高栗讀了英國作家亞瑟・蘭塞姆（Arthur Ransome）的作品，他的童書《燕子與鸚鵡》（Swallows and Amazons）系列是英國的長青暢銷書。高栗告訴路瑞，蘭塞姆「對於創造一個

完整的、小小的真實世界的能力，僅次於珍・奧斯汀。我開始認為，這是我最近在書中最大的樂趣所在：小小世界。我想是因為我自己沒有自己的一個小世界，除了在我的作品裡。」[19]

高栗繼續過著像銅耳先生一樣的生活，平淡無奇。一九五五年，他因為新書的關係，被邀請去一場雞尾酒會，其間廣告人士、模特兒、小說家與其他年輕的明日之星川流不息。然而，當「幾位假裝對其他年輕人不感興趣的年輕人開始偷偷地索取彼此的電話號碼，」高栗便告退了。他向路瑞坦承，只有一次他希望有人認為他夠吸引力，而且想對他採取行動。但從來沒有人這麼做，或者想這麼做，而他也「太煩」，不想先採取行動。[20]

在雙日出版社，他從「只是有份工作，晉升到成為一位書籍設計，有了一個職業生涯，」工作職稱的改變讓他的工作得坐著更久，雖然工作變多，薪資並沒有增加。[21]「設計書的內部版面與設計它們的書衣一樣無聊，而且到目前為止，薪水一模一樣，」他抱怨。[22]

一如以往，他的鬱悶因為新找到的熱情而獲得紓解，那年秋天，他發現了《源氏物語》，這是一九五五年由 Anchor 出版的一部日本古典文學。《源氏物語》由紫式部撰寫，她是日本十一世紀時的一位宮廷女官，故事說的是浪漫愛情與宮廷詭計，充了對美的稍縱即逝與人生苦短的謬思。這本書散發出日本人所稱為「物哀」的甜甜憂傷——指的是一種深度感受的能力，尤其是對於時光飛逝的感染力，經由自然界朝生暮死的美麗喚起、打動人心。對高栗來說，這部小說捕捉了「在西方文學中極少處理的對於存在的細微感受。」[23]他告訴路瑞，他被這本日本平安時代的鉅作「深深吸引」，宣稱它是「全世界最偉大的小說」。[24]

《源氏物語》後來繼續成為高栗一輩子最愛的小說著作。到一九九五年之前，他已經讀了這本超

過千頁的史詩鉅作「六或七次」，而且仍然「絕對興奮不已」。[25] 在紫式部化身而為人無法言喻的神祕當中，某些東西觸動了高栗最深層的自我。他感覺日本文學「比起任何我讀過的文學，對於活在生活當中的個人，生命是什麼樣子，有著較強烈的意識。」[26] 在一封寫給努梅耶的信裡，他引用了紫式部日記裡的一段話：「然而人心是一個看不見而且可怕的存在。」[27]

＊　＊　＊

一九五七年有兩本書進入文化界，一本顯然是童書，另一本第一眼看起來也是童書，但仔細看，也許不是。兩本都是關於不速之客闖入一個中產階級的家裡，引起一陣混亂的故事。他們是搗蛋鬼的化身——在神話與民間故事裡讀者熟悉的原型，他們的化身包括了兄弟兔（Brer Rabbit）、兔寶寶，以及《仲夏夜之夢》裡的帕克（Parker）——這兩個闖入者都跨界於動物與人類、小孩與大人、野生與馴化、邪惡與頑皮的二元論之間。從這個觀點來看，他們是最佳搗蛋鬼傳統中的跨界者。

這兩本書，一本是蘇斯博士（Dr. Seuss）的《戴帽子的貓》（The Cat In The Hat），這個戴高帽的混亂代表，顛覆了小孩在學習時應該要先接觸無聊枯燥的、像是品德教育讀本之類的東西。另一本是在《戴帽子的貓》上市後的七個月，由雙日出版的《猶豫客》，這個品行不佳的動物「有點介於企鵝和蜥蜴之間」（如高栗所描述的），初次站上舞台。[28] 這兩位家中的搗蛋鬼都可以被視為一九五〇年代反文化的反彈力量之先遣偵察兵。（回顧一下，這隻貓，戴著糖果條紋的高帽，還有牠兩個長頭髮的死黨東西甲〔Thing One〕和東西乙〔Thing Two〕，看起來就像是搖滾樂團「感恩至死」〔Grateful

Dead）首張唱片封面上戴著紅白相間高帽的吉他手傑瑞・賈西亞〔Jerry Garcia〕。而猶豫客，穿著高筒帆布鞋與全身裝束——或皮衣，或不管它是什麼——到處製造麻煩，讓人想起披頭時代的年輕人，如格雷戈里・柯爾索。）

但這兩本書的相似處僅止於此。說話喋喋不休、假熱情的貓闖進了一個我們假設是有一對小學兄妹的郊區家裡——他們的母親把他們單獨留在家中，而且很無厘頭地，讓一隻寵物金魚當臨時保母。牠耍弄魚缸裡驚嚇萬分的魚、把媽媽的蛋糕放在他的大禮帽上玩平衡遊戲，這隻貓放肆地玩樂，弄得家裡一團糟。蘇斯一開始是漫畫家，而作為插畫家，他的風格是漫畫式的——活潑且用色大膽。文字的部分，受到他的編輯要求，只能限定在初學者有限的字彙，以重複的方式，來回如歌謠一般。

如果說《戴帽子的貓》是華納兄弟早期卡通《樂一通秀》（Looney Tunes）* 的簡短版，那麼，《猶豫客》就是費雅德哥德式的——超現實主義的默片之一。高栗手繪的十九世紀版畫風，與蘇斯動畫——卡通的美學是全然不同的世界。《戴帽子的貓》紛鬧的世界向我們高調發送明亮的紅色與藍色；而《猶豫客》則是豐富的黑色系與細緻的灰色陰影，其微小的細節與機械般的平行斜線有如髮絲一般細。蘇斯的故事天馬行空，其活潑的步調透過漫畫速度軸傳送開來；高栗的故事則有凝結的舞台布景，其靜止狀態展現他在構圖上的天分。

高栗迷你舞台上的角色透過巴蘭欽式的（或者，如果你比較喜歡，費雅德式的）安排，創造了令人滿意的視覺韻律。同樣地，他對於留白、密實的黑色色塊與細線陰影的對位式運用，形成一種優美

*【譯註】《樂一通秀》：在台灣早期播出過的有《豬小弟》、《兔寶寶》等。

平衡的構圖，讓我們忍不住想要在每個場景多流連一會兒，探索每個隱匿處與隙縫。有時候，他打亮某個場景，彷彿是一座電影布景或舞台，戲劇性地在環繞的黑影中，用聚光燈照在中間的人物身上，例如有一個畫面是猶豫客直挺挺地黏在地上，像個頑皮的孩子把鼻尖貼著牆壁，而其他家人則紛紛回房就寢。

高栗決定將兩行詩獨自放在左頁的空白頁，與右頁的插畫相對，讓我們可以完全地品味他的圖畫，免除文字的干擾，而同時，也能讓我們好好欣賞他韻文本身的才氣。單就他將文字與圖畫分開這一點，我們明白高栗的書如何與其他看似相關的文類──例如漫畫與圖像小說──有所不同，在漫畫與圖像小說裡，文字像圖說一樣增補在插畫頁上，或者更常見的是，以對話框或想像泡泡納進去。

高栗與蘇斯的書寫部分也是兩個不同的世界，雖然兩者的文字都押韻，採用相關的格律。蘇斯用的是強強兩步格，高栗用的是強強強三步格，讓人立刻想到克萊門‧克拉克‧穆爾（Clement Clarke Moore）的詩作〈聖尼古拉斯來訪〉（Visit from St. Nicholas）。*甚者，高栗文本的語氣比蘇斯的更慧黠與黑暗，不苟言笑，而不是歡樂活潑的。（通常避免惡意攻擊其他繪本作者的高栗曾經批評說，「無數的童書拘泥在用第一個從動物的名字之類想到的韻腳。是的，我不想要誹謗蘇斯博士，但我指的是，你知道的，「戴帽子的貓」。）[29]

《猶豫客》的開場是一個高栗以煤氣燈照明的家庭場景，畫面上最搶眼的是高栗的定型角色：穿著寬鬆吸菸外套的蓄鬍男性家長。目空一切，他是愛德華──維多利亞時代父權的標記。但他的威權就要被挑戰了。這是一個常言中「漆黑的暴風雨夜晚」。但是「狂風四起的冬夜，門鈴響起。他們前去應門，／卻發現四下無人。」他們在優雅的宅第陽台四周伸長了脖子，四處張望，發現一個怪模怪樣

的傢伙站在一個大石甕上，這種石甕在高栗的世界裡很多。牠——我們從來不知道牠的性別——長得

像是企鵝和烏鴉的孩子，雖然牠暴凸的眼睛讓人想起銅耳先生永遠焦慮的神情。牠突然一聲不響地跑

進了屋子裡，裝成一個不乖的孩子被處罰而面壁思過，「鼻尖貼牆壁」的姿勢；牠在那裡站著，對每

個人的尖叫充耳不聞，直到無可奈何的家人個個回房就寢。接下來的日子裡，牠在家裡一副賓至如歸

的樣子，把主人家窗明几淨的居家生活弄得一團亂。

「出於一陣莫名其妙的憤怒，」嬰兒的口腔期（早餐時，牠吃光「所有糖漿與吐司，以及一部分

的盤子」）、不滿足的好奇，還有吵鬧鬼一樣的破壞力——牠扯掉了新買的留聲機的喇叭、把書頁撕

開、把滿屋子牆上的畫弄得東倒西歪——猶豫客是嬰兒野獸本性的化身，至少對一位一輩子從來沒有

換過一張尿片，而且似乎認為分娩很噁心、嬰兒令人厭惡的單身漢來說。

*

高栗對格律的運用讓大部分讀者想起了糖梅仙子舞，也讓我們懷疑《猶豫客》是否是穆爾發霉的栗子的模仿。這兩則故事都發生在冬天的夜晚，在冰雪困住的房子裡；兩者都有怪人闖進家裡，都是「全身穿著毛皮，從頭到腳」。在這兩本書裡，都是一家之主對入侵者最為警覺。而且兩個入侵者對煙囪都情有獨鍾。在穆爾的詩裡，聖尼古拉斯從煙囪消失了；在

《猶豫客》中，牠「顯然很愛盯著壁爐煙道瞧個不停」。

高栗是一位十足的「聖誕節痛恨者」，他譏諷穆爾的聖誕節經典是有道理的。但是當 Faith Elliot 這位年輕的高栗迷於一九

七六年十一月三十日在高栗公寓採訪他，問到：「我可能有錯，但是既然《猶豫客》與《聖尼古拉斯來訪》都是用同一

種格律，兩者有任何關聯性嗎？」他很快駁斥這個想法。「就我所知是沒有，」他說：「我甚至不知道它是這樣。」（愛德

華·高栗。未發行。語音錄音提供給作者。）然而，這兩者的平行方式，即使是無意識地，也引人遐思。（Elliot 希望能出

版她的採訪，但一直找不到出版社。所有她與高栗的對話，皆採自原始錄音帶。）

高栗決定將《猶豫客》獻給艾莉森‧路瑞（當時是艾莉森‧畢夏普），那時她是一個學步娃的母親，證明這本書擬人化的生物正是仿效高栗嬰兒時期的滑稽可笑，這一點也得到路瑞的贊同。「（《猶豫客》）……多多少少受到我對高栗說的一段話的啟發，那時候我的第一個兒子還不到兩歲，」二〇〇八年，路瑞說：「我說，一直有個小小孩在身邊，就像有個從來不說話，而且賴著不走的客人。當然，這正是這篇故事裡發生的事。」她在《紐約書評》（New York Review of Books）的一篇文章裡為這則軼事做了一些延伸：「我有時會想……《猶豫客》……部分註解了我（對他而言）決定再生小孩的難以解釋的原因，」她寫道：「這本書的主角比牠出現的家庭裡的任何成員都還小。牠起初有個古怪的長相，而且聽不懂人話。隨著時間過去，牠變得貪心而且有破壞力……牠把書頁撕下、耍脾氣，而且會夢遊。但

「牠與大家共進早餐，／當場吃光所有糖漿與吐司，以及一部分的盤子。」——《猶豫客》。（雙日，1957）

是沒有人想到要擺脫這個傢伙；他們對牠的態度無可奈何地接受。這個猶豫客是誰？這個故事的最後一頁讓整件事明朗了：

「從十七年前的來臨——直到現在，完全看不出牠要離開。」

「當然，過了大約十七年後，大部分的孩子就離家了。」[31]

從自傳的角度來看，穿著「白色帆布鞋」和戴著哈佛圍巾的猶豫客，無疑就是一個「他我」，一個小高栗的詩化聯想。和高栗一樣，牠自成一類——家中的獨子。被尖叫的大人圍繞，如史姬・莫頓回想她的表哥小時候經常是這樣。牠也像高栗一樣，出生就是個怪胎，無法平順地當禮儀社會一個古板、無趣的成員，在這裡的社會是出收養牠的家庭來代表。（不是每個聰明的、疏離的怪胎都覺得自己真的是被收養的嗎？）

《戴帽子的貓》如美國人所知的改變了童書。它立刻成為暢銷書，為兒童文化引進了一種較無禮的童年，以及開啟反威權的傾向。最重要的，它一掃那些乏味無趣的小明、小華這類正面人物，將卡通動畫裡「砰！砰！」的混亂狀態注入到繪本裡。（霸子・辛普森就是戴帽子的貓的直系後代。）蘇斯博士與知名的斯波克兒科醫師（Doctor Spock）一同成為大眾文化中對嬰兒潮的童年最深遠的影響。蘇斯相反地，《猶豫客》沉入茫茫書海，幾乎沒有留下蛛絲馬跡，只賣了幾本，得到的書評更少，而且那些「地方性來源」的評論，每一篇都「強調這本書有多奇怪，」高栗哀嘆道。[32]

如果高栗這本關於嬰兒奇怪舉止的嘲諷、不安的書——於嬰兒潮高峰年出版——其地位與蘇斯和桑達克在美國書架上的地位相當，那麼，嬰兒潮的童年，以及嬰兒潮對童年的想法，看起來會是什麼樣子？如果 Duell, Sloan & Pearce 出版社的行銷不那麼保守膽怯，更明白教育者所呼籲的、不要讓初

學者的書吃起來像嬰兒食品，上述的情況也許會出現。桑達克哀嘆出版商不願意將高栗行銷成童書作者。他告訴一位受訪者說：「那是一種和小孩無關的對兒童概念的成見，」更可惜的是，他認為，

「高栗的作品超適合兒童的。」[33]

「我起初下筆時，不是想要寫給兒童看的，因為我不認識任何小孩，」高栗在一九七七年時說：

「再一次，我指的『認識』，是大部分的人一直有機會和小孩說話那種。這對我不適用。但是我認為，我比較多的作品可能比任何出版青少年書目的人更適合孩子。在我看來，《猶豫客》是給孩子看的。我曾經試圖說服一家出版商，『你怎麼不把這個當成童書推銷出去？我有一群成人讀者不管怎樣還是會買這本書。你大可順便賣給一些小讀者。』但他們不願意冒這個風險，他們支支吾吾地。所以我就放棄了。」[34]

＊　＊　＊

「一篇有意識的言不及義的自由體詩，非常無可救藥，」這是高栗在一封給路瑞的信裡對《惡作劇》的描述。[35]這本書於一九五八年由雙日出版——而且是獻給傑森與芭芭拉‧艾普斯坦——這是高栗第一本成熟的超現實主義嘗試。艾德蒙‧威爾森很快把高栗寫進了他的《紐約客》文章——〈愛德華‧高栗專輯〉。「在這裡，你會看到另一個（高栗）家庭，但是他們的奇遇是完全地超現實，而且讓人想起一本麥斯‧恩斯特的這類書，如《一百顆頭的女人》（*La Femme 100 Têtes*），」他寫道：「『故事線』一直在變換，情境從來沒有被解釋。」[36]

然而，一連串差不多沒什麼相關的字詞流暢而下，《惡作劇》是順著一個與夢境相關的邏輯，而不是依傳統敘述方式的因果劇情鋪陳。「已經星期四了，」故事這麼開始，「伯爵大人的義肢還是沒找到。」我們看到他一隻腳站著，瘋狂地跳著，手上抓起一截軟趴趴的褲管。再次，一位高栗筆下蓄鬍男性家長的威權受到攻擊，這一次佛洛伊德的象徵主義風格是如此地明顯，逼近坎普風。（閹割情結，哪一個位？）這位伯爵吩咐僕人去放洗澡水，自己抓起一把火鉗，出門去了——身上還穿著睡衣，裹著一定要穿的毛皮大衣和哈佛圍巾——前往湖畔。

在湖邊，伯爵大人把一條細繩拿給一個幽靈（Throbblefoot Spectre）；這個孤獨可憐的鬼魂立刻用兩隻手把它拉成一個橡皮筋遊戲自娛。* 伯爵大人坐在一個「功敗垂成」的雕像旁邊，等待秋天的來臨，這是一年當中最高栗的季節，有著憂傷的懷舊和人之必死的暗示。事情從這裡開始，不太合邏輯，但又感覺完全符合邏輯，這得歸功於高栗對定型角色的善用，令人聯想到福爾摩斯奇案與維多利亞的鬼故事——偷走義肢的神祕竊賊、莫名其妙出現的穿著霞色服的女子、不安的幽魂、以假鬍鬚喬裝的壞人。當故事快要結束時，一股不可言喻的傷感籠罩了這個小世界：「湖畔有一隻蝙蝠，也可能是一把破傘，掙脫了灌木叢的糾纏，卻引起了周遭的人憶起悲慘的童年往事。」

這個句子不只是高栗曾寫過的高栗式超現實主義的詩中，最美麗精煉的詩行，也是典故最濃縮的。他將黃昏的蝙蝠，或孤獨的雨傘，與對童年的回憶連結起來，跨越了普魯斯特式的隨想，與高

<hr>

* 細繩是高栗歷久不衰的著迷物。「你覺得對我來說，去從事和細繩（String）相關的事業會不會太晚？」他在一九六八年一封寫給彼得‧努梅耶的信裡這麼懷疑。（《浮生世界》，91。）他把「細繩」用了大寫，也許是要指出它的重要性。

栗式（蝙蝠）與超現實主義（馬格利特的雨傘）的象徵。蝙蝠與雨傘的混淆使人聯想到超現實主義不合理元素的組合。（最典型的是在洛特雷阿蒙〔Lautréamont〕的小說《馬爾多羅之歌》〔Chants de Maldoror〕裡，一個剖面的桌子上，一個裁縫機和雨傘的偶遇，碰撞出一種新的、夢境般的合成體，顛覆了日常的現實，即使只是頃刻。《惡作劇》裡那個深色、拍翅的東西是否為蝙蝠或雨傘之不可解，達到了一種使我們視為兩者可怕的結合效果。）

《惡作劇》只有三十頁長，總字數只有兩百二十四個英文字，但其感覺的深度、引發遐想的能力，使它感覺起來像是一部具體而微的哲學小說。在這則高栗式—超現實的荒謬無厘頭中，一眼就可看出其隱含教訓，即是高栗所稱的「我們通常努力據以運作的因果、理性世界」只是故事的一部分。「我不是深信因果的人，」他告訴一位採訪者。[37]在高栗的世界裡，生命是一場隨機的散步，充滿了謎團與憂傷，穿插著不可預測與無可解釋的事。我們最早的記憶是從事情的中間開始（「已經星期四了……」）；慢慢褪到黑色、我們生命的終點，就像覆蓋在謎團之中，「茶壺也空了，只留下一張卡片寫著：再會！」如果問整個故事的意義是什麼，那就錯過重點了，可以說：它毫無重點。也許，這正是《惡作劇》要傳達的主旨。

在《惡作劇》的世界中，因果之間的關係並未被完全捨棄；它只是被荒謬化。高栗使用了傳統的敘事架構，事件仍是以時間順序進行，暗示了因果關係——有邏輯的因果關係。事實上，高栗的故事即是哲學家稱為「後此謬誤」（「A事件在B事件之後發生，因此B事件是A事件的原因」）的經驗教訓，這是一種邏輯的謬誤，來自於錯誤的假設，以為因為某件事在另一件事之後，一定是前一件事造成的結果。當然，比起邏輯學者的「因果、理性的世界」，《惡作劇》中超現實主義荒謬的世界觀對

於我們真正經驗到的生活，在心理層面上是更正確的反映。

《惡作劇》是高栗嘗試撰寫的「一本荒唐的小說」，他說：寫荒唐小說的想法……那是一直懸在我腦海中的口號。」[38]

然而，他直接的靈感是山謬爾·富特（Samuel Foote）的散文詩《偉大的潘加朱姆》（The Grand Panjandrum），這是一首令人愉悅的荒唐作品，寫了一些無所指的句子。富特（一七二○——一七七七）是一位英國喜劇演員，以對英國社會的冷嘲熱諷聞名。當演員查爾斯·麥克林（Charles Macklin）吹噓說，他可以記住任何他只聽過一次的句子，富特上前挑戰，當場即席說了一段荒唐的獨白，打算繃緊這位最厲害的記憶達人的五官：「所以，她去花園裡剪下一片蘿蔔葉來做蘋果派；同時，一頭母熊沿著街上走過來，探頭進店裡——什麼！沒有肥皂？所以他死了；而她很草率地和理髮師結婚了⋯皮克尼尼（Picninnies）一家、賈伯里里（Joblilies）一家和蓋瑞烏里（Garyulies）一家人，以及潘加朱姆本人都到場了，他的上衣有個小圓鈕扣；然後他們全加入玩老鷹抓小雞的遊戲，直到火藥在他們靴子碰到腳跟時用完了。」[39]

一隻蝙蝠，也可能是一把破傘，掙脫了灌木叢的糾纏。——《惡作劇》（雙日，1958）

在高栗所有的著作中，《惡作劇》是他最喜歡的其中一本，他說，正因為它沒有任何意義，以及「那些事比起幾乎所有其他事，都更難做到。」[40]高栗追隨了文學實驗者先驅如喬治・培瑞克（Georges Perec），他是一位烏力波*作家，給了自己一個任務，要寫一本沒有用到字母「e」的小說；高栗經常使用正式的規範——五行打油詩的形式、荒唐的韻文、初學者的詩、無字的敘述——作為概念上的刺激物，激勵他自己進入未被探索的創作領域。在這種自我加諸的限制中，他似乎蓬勃發展。

當然，他將文字與圖像無瑕地結合，造就《惡作劇》成為如此一場想像力的盛宴。高栗以對位法的方式運用超現實主義的文字遊戲，混合憂鬱氛圍的維多利亞荒唐與滑稽無聊，在即將來到的秋天、降臨的黃昏、未讀就撕毀的信件和名片上含糊的訊息裡，「非常無可救藥」。書中俯拾即是幽影圍繞著高栗潛意識的深潭：父親的角色、缺乏愛、不可愛；「悲慘的童年往事」；他的外婆被綁往伊利諾州康卡基（Kankakee）伊利諾東部醫院的瘋人院。（「然而，直到黃昏，避難所那邊還是沒有任何消息。」）

書中的插畫是高栗最精緻的作品之一，提升了秋天的氛圍，尤其是筆墨難以形容的美麗蝙蝠畫，或是殘破的雨傘，飛越葉子掉光的樹林。高栗對於每一根小樹枝精細分枝之錙銖必較，它們在屬於天空的東西飛遠後的傷逝，透露了他對日本版畫的鑽研；在日本版畫裡，大自然扮演了萬物有靈的部分角色。然後，它們也暗示了對英國插畫家如亞瑟・拉克姆（Arthur Rackham）筆下可怕、猙獰的森林之喜愛。

「這對我來說，是高栗至今畫得最好的畫；他真的正在成為大師，」熱情的威爾森讚嘆高栗對於構圖的掌握，在各別的一幅幅畫以及整本書的進展兩個層次上皆然。起始頁裡那位「表情焦慮」的女

士，「被右邊一個盆栽稍微平衡了」，而且「被一片長長的捲曲圖案壁紙，丟入僵硬且尖銳的喘息，」他還指出，最後一頁「三個沉默的人」面對著「一片長長的、愈來愈暗的天空，這個背景就像第一頁的壁紙，遠方一輪小月，它的位置與構圖，與那座盆栽的價值相同。」[41]

* * *

高栗的感情生活，自從他一九五三年不幸地愛上水牛城的愛德後，一直是「零」。然後，一九五八年一月，高栗三十二歲時，他發現自己遇到了惱人的機會，如他告訴路瑞的，他「快要陷入感情糾葛了，」對象是一位「長相與個性極度怪異的中年墨西哥人。」[42]從一開始，他就對他最後一位愛戀對象充滿懷疑與困惑，因為他和仙南轅北轍，毫無交集。當然，不安是高栗的舒適圈。至少，這是他在他的信件與訪問中，喜歡給人的印象，他在裡面通常扮演焦慮、煩躁的

* 「烏力波」（Oulipo）有時拼作「OuLiPo」，是Ouvroir de Littérature Potentielle（潛力文學工作坊）的縮略語，是一九六〇年由雷蒙‧格諾（Raymond Queneau）和確實是一位數學家的勒‧里歐奈（François Le Lionnais）於法國成立的一個前衛文學團體。明顯因為烏力波作家使用如「n+7」這種根據規則的生成工具，刺激作者必須將他們文本中的每一個名詞，用字典裡七個條目後的那個名詞來置換。這是一種文字遊戲的文學，受語言學家索緒爾很大的影響。在格諾令人難忘的格式下的烏力波作家，他們是「自己搭建迷宮，並試圖從中逃脫的老鼠。」（見Monica de la Torre, "Into the Maze: OULIPO", Poets.org, https://www.poets.org/poetsorg/text/maze-oulipo。）經由烏力波技巧產出的文本具有某種超現實主義的特質，更準確地說，是一種由數學家寫成的超現實主義文學，完全避開了潛意識。

神經質角色（雖然有如此我心依舊的裝腔作勢——全身的嘆息、愁眉苦臉的宣誓——他讓他的諷刺顯現出來，透露這件事的姿態）。從高栗誇大的愛德華——維多利亞式贅詞與坎普風格，很難知道他對這位墨西哥人的感情究竟有多深——順帶一提，他的名字是維多（Victor）——然而，他似乎陷入另一次周期性迷戀的感情陣痛中，即使不是愛情。

如高栗愛情生活不可避免的，情況令人擔憂。很快地出現一種徵象：不幸陷入愛情的維多，對性事相當不安，他似乎認為性關係是愛情自我毀滅的收據。結果，在高栗寫給路瑞一封超乎直率的信裡，維多發出一道嚴格的不良行為禁令，令他很不解，因為他倆第一次在維多的公寓「邂逅」時，是維多先發動「適度的性勾引」。[43]

不論有多適度，這次的性勾引指出了高栗雖然公開表示是個三十二歲處男，對性厭惡，但並非完全無性戀。

令人難過的是，這段感情，像高栗其他夭折的浪漫史一樣，無疾而終。維多雖然擁有「男子氣概」、男孩的魅力，穿著欺騙世人的厚毛衣，但是他太忙了，無法在一邊為邦維特勒百貨公司（Bonwit Teller）畫流行廣告、同時在社交場合充當有錢女人的男伴之外，經常抽身探訪高栗。不僅如此，他還有個令人毛骨悚然的習慣，經常「以活潑熱情的口吻說出可怕的言辭」，例如：「如果我請你殺貓，你願意嗎？」[44]

在一封日期為四月一日的信裡，高栗告訴路瑞，他已經把維多降級了，就像所有之前迷戀的對象，把他丟進了歷史的垃圾筒。「我上次寫信給妳之後，邪惡的維多再也沒有出現過，」他寫道：「這顯然剛剛好。」你幾乎可以聽見那嘆息聲。[45]

第八章

「一意孤行地為取悅自己而工作」

一九五九~六三

高栗的工作也遭遇到不可預期的亂流。一九五八年秋天，傑森・艾普斯坦離開了雙日出版社。許多密室謀算導致了他的離職；這位出版界的金童接下來要去哪裡，「差不多是個祕密」，高栗告訴路瑞，雖然他有信心艾普斯坦「不論什麼時候、什麼新工作安頓好時」，會給他一份工作。[1]

到了一九五九年，艾普斯坦已經在藍燈書屋（Random House）安頓下來，他的新出版線──一個「童書類」的線，稱為「鏡子書房」（The Looking Glass Library）──已經成形，運作得還算順利，高栗是其中的一員。其實，高栗還有一隻腳跨在雙日出版社的美編部門，在朝九晚五的工作負荷中，穿插一些時間為艾普斯坦新成立的公司畫插畫，所有這些工作使他處於「完全疲憊」的狀態。[2]

他告訴路瑞，他想要跳槽到鏡子書房，因為這樣「意味比較多的錢和聲望，而且比較多時間做我自己的東西。」[3]

一九六〇年二月一日，就在高栗快滿三十五歲生日時，他換到了艾普斯坦的新事業，結束了在

道伯爾頓七年的工作生涯。鏡子書房是由艾普斯坦與克莉雅‧卡羅（Clelia Carroll）成立的，專門出版一系列精裝的經典童書，卡羅是艾普斯坦在 Anchor 時的助理。「現代教育理論低估了以前的童書，而流行的理論是，給孩子看的書之複雜度，不要超過孩子本身的經驗，」艾普斯坦告訴《新聞週刊》（Newsweek），明確是在攻擊蘇斯使用早期學習專家認可的單字表。「我們想要擺脫分類，把孩子當完整的人看待。」[4]（文中完全沒有提到所謂以前的童書，尤其是艾普斯坦與卡羅心中屬意的維多利亞時期書目，大多是在公共領域的書，可以大大降低出版社的經營費用。因為往生的維多利亞時期作家通常不會要求稿費。）「我們的想法是，我們要為童書做出 Anchor 為父母做的書，」高栗回憶：「但這些書不是平裝的，而是精裝的……這些確實是一疊有時常常被遺忘的十九世紀故事。我們比較是從英國選書的。」[5]

鏡子書房的重要員工只有四人（包括祕書），而且它非傳統的辦公室──如高栗形容的，它遠離「藍燈書屋的閣樓」，座落在六十九街一個「相當豪華的」有陽台公寓，對面是亨特學院（Hunter College）──與高栗的古怪性格同性質，與較保守的雙日截然不同。艾普斯坦在藍燈書屋的工作已經忙得不可開交，同時也「瘋狂地擔心（鏡子書房的）銷售以及諸如此類的事，」便不參與這間出版社一般例行的運作，這點正如高栗的意。[6]

他的職稱是美術總監，但是當一本書剛好是他的強項時，他很樂意伸出編輯之手來協助，如《著魔的鏡子》（The Haunted Looking Glass，一九五九）這是一本恐怖故事集，文字編輯與插畫都是由高栗完成，結果可想而知，目次上的標題大部分是十九世紀英國作家的作品，如阿爾吉儂‧布萊克伍德（Algernon Blackwood）、詹姆斯（M. R. James）與威爾基‧柯林斯（Wilkie Collins）。

當然，鏡子書房書系的設計，如同高栗
為 Anchor 做的書，令人耳目一新。高栗將傳
統上未被開發的書背聰明利用，他設計這些書
在一整排書架上時，看起來如他所形容的，很
「時髦」。[7] 第一冊到第十冊是以書盒的方式出
版；他特殊的手繪版式，以多種不同的字體和
顏色裝飾了全部十個書背。古怪字體與不同但
和諧的色調設計所造成的視覺韻律，讓人眼睛
一亮。一本挨著一本，這些書營造了一種集體
的身分──對高栗這種蒐集癖的最愛，愛書蟲
的研究案例，他們全都非常清楚。

一九五九年到一九六一年結束營業之間，
高栗美術指導了二十八本由鏡子書房發行的
書。

但不是所有高栗設計的書都正中紅心。在
一次比小說更奇特的真實生活轉折情節，他設
計了一本艾普斯坦與卡羅的書，它後來成為嬰
兒潮兒童經典：諾頓‧傑斯特（Norton Juster）

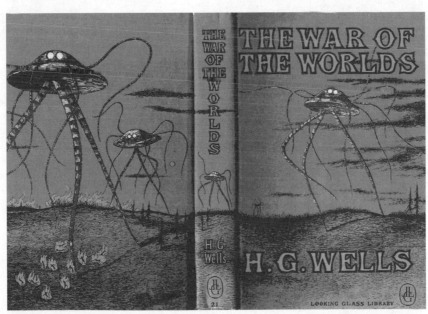

《世界大戰》（艾普斯坦與卡羅／鏡子書房，1960）

撰寫、吉爾斯・菲佛（Jules Feiffer）繪圖的《神奇收費亭》（The Phantom Tollbooth）。至少，他試著去設計。當傑斯特看了高栗的版面設計，「插圖與文字的擺放（在他）看來完全是不必要的複雜與小題大作，」在《神奇收費亭》的引言裡，里奧納德・S・馬可斯（Leonard S Marcus）寫道。[8] 後來傑斯特捨棄了高栗的作品，自己重新設計這本書。

高栗於設計職責之外，他也做封面設計，還為系列中的五本書畫插畫：《鏡子圖書故事集》（The Looking Glass Book of Stories，一九六〇）、《鏡子圖書漫畫集》（The Comic Looking Glass，一九六一）、《世界大戰》（War of the Worlds，一九六〇），還有《人類與神祇》（Men and Gods，一九五九），以及前面提過的《著魔的鏡子》。

《人類與神祇》是一本希臘神話故事集，高栗為這本書畫的圖，不是他的強項。這些畫是粗略的草圖，感覺上是在截稿壓力下快速完成的敷衍之作。相反地，他為威爾斯（H. G. Wells）的《世界大戰》所做的內頁美編則達到了極致。封面也相當懾人，因為他聰明地將插畫整個包住書的封面、封底和書背，將感染力渲染到最大。一幅夢魘般的全景展開了：火星的戰爭機器用它們鞭子一樣的天線用力在空中甩著，大步踩踏在丘陵間四散奔逃的人們，用它們的死光掃射人們，把它們燒成灰。高栗用紫色、橘色和草綠色的調色盤描繪出一個噩夢般的不真實世界。

與雙日出版社相較，鏡子書房的生產排程相當鬆，給了高栗他夢想的時間——用平行交叉的線條畫自己的書的時間、從事他所拿到的愈來愈多的個人接案。

高栗個人接案的小榮景部分得歸功於艾德蒙・威爾森。威爾森於一九五九年十二月二十六日在《紐約客》上針對他的作品前所未見的評論文章。威爾森無疑是當時一位優秀的評論家、文學界大師，他發表的

看法在文化菁英中被奉為圭臬。在〈愛德華・高栗專輯〉一文中，他讓《紐約客》的城市讀者進入高栗的祕密。「我發現，我不記得曾經見過對愛德華・高栗鉛字印刷的隻字片語，」他開門見山地說：「但是我猜想，他的書沒有得到任何注意，也不會令人驚訝。」[9]威爾森承認，高栗的著作量還很少，但他將他作品中的隱晦歸結於「他一意孤行地為取悅自己」而工作，因而創造了一個完全個人的世界，有趣又陰鬱，懷舊又有幽閉恐懼症，同時既詩意又具毒素。」

威爾森的文章充滿了如此的洞見。也指出了高栗世界中「服飾與家具陳設」的高度重要性，它們很快指出留鬍子的男性家長，「顯然具主導地位，也許也有一些殘酷」，是「高栗先生的世界裡最引人注目的角色」；他也細心地指出高栗與超現實主義和當代英國插畫家——如隆納德・塞爾（Ronald Searle）——的關係。[10]威爾森用力一揮，高爾夫球直接進入平場球道，為高栗的評論樹立了主要的基調。然而，在結尾時，他加入了一些感性的個人想法：「這本專輯給了我得自奧伯利・比亞茲萊與麥斯・畢爾邦（Max Beerbohm）同一類的愉悅，而我發現自己想要回去看他們的作品。」[11]

* * *

威爾森評論過《猶豫客》的「病態愛德華時期家庭」以及更一般的、高栗作品中「可怕的或是超現實主義的角色」。[12]一九六〇年，高栗顛覆了這個類型：《甲蟲書》（The Bug Book）是一本彩色又可愛的書——沒有其他對這本書的形容詞了——，而它的前一本書《惡作劇》，則嚴肅又陰沉。（就像

猶豫客一樣，高栗本身是個跨界人，當我們為他定位時，他便從哲學二元論的一邊，跳到另一邊。）

《甲蟲書》最初於一九五九年在鏡子書房的名下出版，只私下印了六百本。這是一本盛裝的聖誕節卡片，在圖書界裡，是一種向大眾引介新書的吸睛方法。一九六○年三月，雅各（Jacob）與克莉雅以他們艾普斯坦與卡羅的公司，也就是藍燈書屋的事業之一，為大眾市場重新印行這本書。

《甲蟲書》是高栗第一本彩色的書，也無疑是第一本高栗的童書。這本書以活潑的原色印刷，畫的是無專利問題的兒童定型角色風格，《甲蟲書》說的是兩隻長得像螞蟻的藍色甲蟲住在一個倒扣的杯子裡，杯緣缺了一角，留下一個切口恰好方便牠們進出。「牠們微不足道，經常在杯頂跳舞，」手牽著手。（牠們是一對情侶嗎？看起來是，而且顏色相配──兩隻都是淡藍色──讓我們把牠們想成是同性成員。）牠們與三隻紅甲蟲和兩隻黃甲蟲住在一個關係緊密的社區──這在高栗的故事裡很少見。這是高栗的世界，自然牠們全都是表兄弟姊妹。「全部這些甲蟲都再友善不過，經常彼此呼朋引伴……舉行愉快的派對。」

當鄰近的小霸王闖進這場派對，一股陰霾從天而降──這是一隻身軀龐大的黑甲蟲（「牠和任何人都沒有關係」），有著鍬形蟲一般的威脅性頭飾，帶有與人相處的態度問題。高栗運用他的低調天分，造成非常滑稽的效果：「其他的甲蟲有些不知所措，但還是試著表現友善，」這段圖說上面的插圖是其中一隻黃甲蟲試圖與這隻闖入者的爪子握手。下一張圖切換到；這隻不幸的和平使者被這隻大甲蟲揍了一拳，後空翻了一圈，拋到空中。這幾隻小甲蟲感到非常不安與焦慮，密謀擺脫這隻瘟疫；恐怖被擊潰了，牠們把黑甲蟲推了一塊大而黑的石塊，砸向這隻又大又黑的甲蟲，把牠砸得稀爛。牠們把黑甲蟲被砸扁的屍體塞進一個信封，寄給「敬啟者」，把它留在「那座致命的石塊邊，以便寄送，」之

後，牠們舉行了一個慶祝派對，「有蛋糕屑和蔓越莓潘趣酒。」《甲蟲書》是高栗唯一不含糊的快樂結尾。善良戰勝邪惡，從此以後每個人過著幸福快樂的生活。

當然，既然這是一本高栗的書，我們便無法完全壓抑在這個給孩子的正面故事中，某些開玩笑的感覺。高栗假天真的風格為故事添加了一個諷刺的軸，使我們認為，這則他所謂的「給孩子的迷你作品」，同時也是給孩子的一個迷你作品的模仿。既真誠，又諷刺，它可以從任一層次來欣賞——或者兩者同時。從這個角度來看，《甲蟲書》可以視為一個先聲，為後嬰兒潮的兒童娛樂鋪了路，例如《萊恩和史丁比》（The Ren and Stimpy Show）以及《辛普森家庭》，它們也都用了嘲諷與含猥褻意味的雙關語來吸引父母。

至於《甲蟲書》的商業前景問題，高栗在那年三月、這本書要發行的前夕告訴路瑞，這個話題使他充滿了「深深的冷漠」。[13] 高栗採取了他半開玩笑的末日預言者模式，預測這本書將會被人遺忘，就像之前的付出，還自我解嘲地補了一句：「你看，艾德蒙文章那種形式的成功，還沒把我寵壞。」[14]

接下來的九月，他寄給路瑞一則好消息，一家害蟲防治公司對《甲蟲書》有興趣，想印一些當作送客戶的贈品。「成功就在不遠處了，」他故作正經地說。

然而，他還是為進行中的書以及接案工作努力。在三月的那封信裡，他告訴路瑞，他已經完成了另一本書，書名是《倒楣的小孩》，艾普斯坦承諾那年秋天要出版。此外，他還完成了「大約整本書的三分之二……這是一本關於二十六個小孩可怕死亡的字母書。」這本書後來於一九六三年出版，書名是《死小孩》。

一九六〇年也是《致命藥丸》的出版年，這本書是由紐約的伊凡‧奧博倫斯基出版公司（Ivan

Obolensky）出版。（這是高栗的第四家出版社。「我從來沒有換過出版社；都是他們換我，像過去那

樣，」他在一九七七年的一次訪談中抗議：「他們都認為，他們將會為他們當時正在做的不管是哪本

書增加一些亮點。然後，他們做一、兩本，但是亮點從來沒有到來。然後他們會不情願地說，『這個

嘛——。』）15

＊　＊　＊

《致命藥丸》的副標題為「一本字母書」，是高栗第一次嘗試這一類別。他陸續出版了五本字母

主題的書，＊其中的《死小孩》成為當中最有名的一本。

字母書是最古老的童書形式之一。利用押韻的兩行詩與木刻畫，以幫助記憶。早期的範例還將字

母與喀爾文派的教義問答結合在一起。在十七世紀末美國隨處可見的《新英格蘭啟蒙書》（The New

England Primer），即是這類書的典型：

B

A
In Adam's Fall　　亞當墮落時
We sinnéd all.　　我們都有罪。

Heaven to find;
The Bible Mind.

往天上尋找；
《聖經》心靈。

C

Christ crucify'd
For sinners dy'd.

基督被釘上十字架
為罪人而死。

D

The Deluge drown'd
The Earth around.

洪水淹沒
整個大地。[16]

高栗對字母書的興趣，無疑是他喜歡利爾的副產品，利爾即是以無厘頭的字母書聞名，例如「言不及義的字母」（一八四五，「P是一隻 **pig**〔豬〕，牠沒冇很大；但牠的尾巴太捲，導致牠脾氣不佳」）。[17] 高栗的圖書館顯示他對這種形式自始至終的著迷，可以預期主要是十九世紀的作品。在他的書架上，我們發現希拉爾·貝洛克的《道德字母》（*A Moral Alphabet*，一八九九）、喬治·克魯克

* 這五本書依時間順序為《致命藥丸》、《死小孩》、《完全動物園》（*The Utter Zoo*）、《中國方尖碑》（*The Chinese Obelisks*）、《不拘一格的字母書》（*The Eclectic Abecedarium*）。

山克（George Cruikshank）的《漫畫字母》（A Comic Alphabet，一八三六），一本多佛出版社印製的複製本（約一八三五），裡面有〈A的歷險〉（The Adventures of A）、〈蘋果派〉（Apple Pie）、〈誰被二十六個所有小孩應該都認識的年輕女士和先生切碎又被吃了〉（Who Was Cut to Pieces and Eaten by Twenty Six Young Ladies and Gentlemen with Whom All Little People Ought to Be Acquainted），當然還有多本利爾的作品。

同時，身為一位在商業出版社工作的插畫家，高栗不可能忘記蘇斯博士在兒童文學掀起的浪潮。字母書在重新形塑美國人的童年印象上，扮演了重要的角色。想想蘇斯的《越過斑馬》（On Beyond Zebra!，一九五五），當中說故事的男孩夢想一個要給能跳脫框架思考的孩子的字母（「在我去的那個地方，看到一些東西／如果我不認識Z，就絕對無法拼出來。」）。或者桑達克的《周圍的鱷魚》（Alligators All Around，一九六二），裡面「被誇張地寵壞了」的爬行動物主角任性地發脾氣、把水果軟糖當雜耍玩。這些，以及其他非傳統的字母書呼應了美國兒童節目《遊戲屋》（Romper Room）裡公然藐視規矩的激進者。從它們的文化與歷史脈絡看來，這些書看起來是嬉皮時代的徵兆，崇尚不苟合，並且將兒童提升為文化的表徵，更不用說當中的大麻或迷幻藥相關的歌詞。

The Zouave used to war and battle
Would sooner take a life than not:
It scarcely has begun to prattle
When he impales the hapless tot.

《致命藥丸》（伊凡‧奧博倫斯基，1960）

雖然高栗對於一九六〇年代的反文化運動，除了披頭四之外，幾乎沒有什麼認識，但是他以自己相當怪奇的方式，比蘇斯或桑達克更加反傳統。和《西翼》一樣，在《致命藥丸》裡，他融合了兒童的文類（在此處為字母書），暗黑主題與黑色幽默，又令人不安，尤其當他跨界時，偶爾跨到現代如漫畫家葛漢·威爾森（Gahan Wilson）的「噁心幽默」。當有一位採訪者向桑達克提到，在《致命藥丸》中有一幅令人覺得恐怖的插畫，一個嬰兒被一把朱阿夫兵（Zouave）的劍刺穿，這一刻高栗「走向了出版社所在意的不歸路，」桑德克俏皮地回答：「這是為什麼他受到喜愛的原因。對我們來說，死嬰兒永遠不夠。」[18]

文學理論家喬治·R·波德梅爾（George R. Bodmer）將高栗諷刺的、冷嘲的字母書放在戰後反撲的架構下，與童書作家如蘇斯和桑達克同一族類，「反抗想像力的局限，或者外在世界加諸於想像力的限制……」[19]在他的文章〈後現代字母：延伸現代字母書的極限，從蘇斯到高栗〉中，波德梅爾稱高栗的「反字母」是對陽光的、田園詩的、有啟發的童年之嘲諷式的反叛。[20]高栗嘲諷道德的語氣諷刺了公認的看法，認為父母與其他權威人士無不和藹可親：正等著他的加長形轎車的官員「進一步想著奴役童工／和其他更壞的計畫」；兩個小孩看見他們高大、蓄鬍的叔叔時嚇得縮起來，因為他們「知道他空閒時／計畫要傷害他們。」然而，高栗戳破了孩子是小天使的迷思：一個嬰兒，「溫順而安靜地躺在」一張熊皮毯子上，「做了強盜搶劫的夢／長大後要成為一個刺客。」（這張毯子巨大猙獰的熊頭和齜牙利齒，是即將到來的混亂狀態之徵兆。）

一九七七年談到《致命藥丸》時，高栗說：「這是一本非常早期的書，在那個時候，我還想要嚇嚇每個人。」[21]從這個角度來看，他的第六本書和他的第二本書如此相像，庶幾可稱為《西翼之

子》。當中的圖畫更爐火純青（雖然還不如他在《惡作劇》中達到的完美），而且更前後一致、風格獨具，但高栗向同樣的可怕噁心妥協，弱化了之前的成就。

書中很大一部分包括了借自哥德小說、廉價恐怖小說、柯南・道爾（Conan Doyle）與狄更斯作品中，對固定角色與情境尋常重複的離奇可笑。然而，同樣清楚的是，《致命藥丸》不只是嬰兒的恐怖主義（「想要嚇嚇每個人」）或是波德梅爾指出的更大的流行趨勢：放蕩文人對於艾森豪時代令人窒息的正常之反動，與日益增加的反抗；這股趨勢由斯波克醫師與蘇斯博士帶領，抗拒對於童年與教養的壓制思想。重複的家庭相關主題──嬰兒的獸性；教士的腐敗（一位修女被「可怕地折磨」）；鬼鬼祟祟與無恥的性變態欲望，此處與兒童性騷擾和甚至更醜惡的性變態（「這位代理人買冰淇淋給一個學生，／希望這個男孩不會反抗／當他開始執行壞勾當時／很少人甚至知道它存在」[22]──使我們有的時候覺得，彷彿我們正偷聽到心理治療的一堂課。這些令人焦慮不安的畫面在童書的包裝下呈現，使得《致命藥丸》更令人心神不寧。

* * *

就我們所知，高栗從來沒有花時間在佛洛伊德的心理診療躺椅上，雖然他確實與一位「永遠」在治療中的人擦身而過，這個人在童年時，其他小孩因為他娘娘腔而排斥他，他因而一直與禁錮的同性戀傾向與不快樂的童年困鬥著。[23]

這個人就是莫里斯・桑達克，高栗在鏡子書房見過他，當時艾普斯坦與他會面，討論新書提

案。「我記得我多麼崇拜高栗，」在一場二〇〇二年的訪談中，桑達克回憶道：「我就是喜歡他的作品……我喜歡那些文句。我喜歡他做出的那種妙趣橫生的腳趾舞蹈。這部分是來自他對芭蕾的愛。」[24] 他對高栗的技巧非常尊敬。「他是如此地完全掌控。而且如此地優雅與細緻……像莫札特一般。」[25]

他們對彼此的尊敬是互相的，雖然高栗對桑達克藝術的高度評價是以預料中拐彎抹角的方式：他告訴彼得‧努梅耶說，追求童書領域的過程讓他得到一個「傷心的結論」：「除了阿迪佐尼與桑達克以外，我差不多是最好的。這是一個悲哀的評論，但願有一個好的。」[26] 然而，他說：「我真的喜歡桑達克，尤其是《兔子先生》(Mr. Rabbit)＊（一本全然不是絕對邪惡的書）；他自己寫的我則感覺比較矛盾。」[27]

桑達克是一位脾氣暴躁的孤獨者，也是不妥協的誠實藝術家，他出乎意料地取得了商業上——而且重要的——極大成功，他對高栗深深感到同情。他知道長年累月待在曠野，多少被評論菁英忽略、財務上三餐不繼是什麼感覺。但是他不像蘇斯，知道「如何滿足消費者」和他自己，他沒有暗示要如何滿足消費者，但他想辦法做到了；桑達克認為，「高栗無意滿足消費者。」[28]

桑達克慫恿在 Harper & Row 出版社的傳奇編輯厄蘇拉‧諾德斯特姆 (Ursula Nordstrom) 支持高栗的志業。諾德斯特姆是一位「為壞孩子選好書」不屈不撓的捍衛者，她為一九四〇到一九七〇年的

＊　夏綠蒂‧佐羅托 (Charlotte Zolotow) 寫的《兔子先生和可愛的禮物》(Mr. Rabbit and the Lovely Present)，一九六二年由 Harper & Row 出版。

兒童文學革命消除路障，啟迪了桑達克、湯米‧溫格爾、謝爾‧希爾弗斯坦、懷特（E. B. White）和其他重新改造與活化童書的作者。桑達克回憶道，諾德斯特姆也是一位高栗作品愛好者，但最終「無法把他攔下來。」[29]

不是她沒有試過：在哄高栗簽下一個名為《有趣的清單》（The Interesting List）的合約後，她寫了一系列典型輕鬆的信，催他付諸行動；第一個截稿日過了，然後另一個又過了。成果是零。高栗寄給她幾幅圖，但草稿從來沒有成形——最可能地，是因為他的興趣飄移、堆積如山的工作，以及他對事業的良性忽略而胎死腹中。[30]不知是否出於波希米亞主義，或者只是天生反骨，他似乎認為努力的概念是咄咄逼人的自負。「我有很多朋友在紐約，他們投身各種不同的事業，而且總是在為他們的事業加溫，」他帶著同情的不屑說。[31]隨著《德古拉》的成功，他回憶：「我開始明白名利雙收是怎麼一回事，但我決定不太理它。」

桑達克在他倆都在紐約活動的那幾年，有機會多認識高栗。和約翰‧艾希伯里與其他許多人一樣，他覺得高栗「慷慨風趣」，但從來不覺得他真的認識他。[32]他經常覺得高栗在其他地方有比較真心的朋友——奇怪的是，幾乎每個認識高栗的人都有這種感覺。

難得的是，其中一次他與高栗「覺得親密」，是在桑達克打破高栗「英俊挺拔」的人物形象時，當時有點荒謬劇的情況。[33]那時桑達克已經一年沒見到高栗，他在紐約第五大道看見他穿著他的招牌裝束——毛皮外套、耳環、全副武裝——大步走著，他追上高栗，拉拉他的袖子引他注意。（桑達克個子較矮而且一副找碴的樣子，是一位來自布魯克林區的猶太小矮人。也許他認為走在人行道上鶴立雞群的高栗沒有注意到他。）「他瞪眼看著我，似乎不記得我，或者不希望認出我。我很沮喪。所以

我拉得更用力一點，然後他轉身看我——而他的眼睛——他的臉看起來像是「不死殭屍」——然後他叫出聲來。他叫道：『有壞人！』……他以為我是一個騷擾者。」桑達克嚇了一跳。「當然後來他笑了，我知道沒問題了。」

桑達克很遺憾他與高栗沒有更親近。「如果我們聊得更多，可能會有共同的想法，」他說：「但他不是一個愛分享的人。」[34]再者，他們的個性也是好笑地天差地遠。桑達克是一位公開承認的厭惡人類者、工作憂鬱患者，是紐約猶太人發牢騷文化的產物，這種文化的代表人物是伍迪・艾倫和賴瑞・大衛（Larry David）。另一方面，高栗完全是「非猶太人」：一位來自美國中西部的盎格魯─撒克遜新教徒的白人，美國聖公會背景，有崇英傾向，他的言談天南地北（除了性），而且絕口不說關於他自己和工作的事。

即使如此，這兩個人還是有很多共同點，在學識上與藝術上……他們都是文化上求知若渴的消費者，對高尚文化與通俗文化皆然；而且不恥於從吸引他們目光的任何人或任何事物上攫取優點。他們都是繪本媒介的大師，將繪本轉變成一種嚴肅的藝術形式。（「一本真正的繪本是一首視覺詩，」桑達克相信——對高栗的《惡作劇》來說，這是一個恰當的描述。[35]）他們都是鋼筆與墨水畫，以及說警世故事的大師；都被藝術界冷漠對待，只把他們當作插畫家。他們都做文類與形式的實驗，從字母書到迷你書（桑達克的是《果殼圖書館》（The Nutshell Library））模仿的警世故事（《皮耶：五個章節與一篇序言的警世故事》（Pierre: A Cautionary Tale in Five Chapters and a Prologue）是桑達克在這個類別裡的第一本書）。塞爾瑪・G・萊恩斯（Selma G. Lanes）在《莫里斯・桑達克的藝術》（The Art of Maurice Sendak）中的精闢見解，也同時可以作為對高栗的分析……

雖然桑達克早年就受到歡迎，但在他的生涯中，從來沒有任何一段時間是跟隨美國童書插畫的主流。一九五〇年代中期，當色彩的運用、抽象設計、大開本形式與運用華麗的技巧大行其道時，桑達克的作品保持一貫的低調，甚至在精神上倒退到十九世紀。從一開始，平行交叉的線條就應用在他的插畫中……桑達克的圖畫確實達到了十九世紀木版畫的樣子。[36]

在較個人的層面上，他們兩人都了解「兒童的悲慘遭遇」，還有，如桑達克在一次未刊出的凱文・薛爾特斯里夫（Kevin Shortsleeve，一位兒童文學學者）專訪中指出，他們兩人都是同志。*

身為一位寫童書、畫童書的男同志，桑達克非常清楚這是多麼爆炸性的組合，尤其是在一個經常幻想侵略型戀童癖夢魘的美國。「嗯，只要看看我們（他與高栗）兩人成長時期的美國，身為藝術家，都是同志，」我們必須隱藏這個身分，」他告訴一位採訪者。[37] 如二〇〇八年一篇在《紐約時報》上刊載關於桑達克的文章所寫的：「在紐約，一位同志藝術家並不真的那麼不尋常，但是桑達克先生說，一位男同志寫童書？當他二、三十歲時，這個消息會傷害他的生涯。」[38]

弔詭的是，他相信，這個不公開的祕密鼓勵了像他自己與高栗這樣的同志成為運用弦外之音的大師。「當你看著新的同志解放運動，」桑達克發現：「你會說，天啊，為什麼我們受那麼多苦？但我認為這使我們所做的事更加豐富……我們得更狡猾地適應。」[39] 他認為，必須明白躲藏的需要，促成了暗示同性戀的巧妙、祕密的系統。以高栗的書為例。「它們具有好多吸引我的地方——除了圖書與文字之外——也就是通篇穿插的邪惡性模糊。我記得一本他為……梅爾維爾的小說《雷德本》所做的書衣。那個書衣完全總結了那本小說令人困惑的同性……如此情色，又如此簡單。你可以用任何

你喜歡的方式看它……他在藝術裡埋藏了大量關於他自己的訊息。」

巧合的是，另一本同樣是梅爾維爾寫的小說《皮耶爾，又名模稜兩可》（*Pierre; or The Ambiguities*）是為桑達克打開櫃門的鑰匙。他在加州大學柏克萊分校教一門課，討論他為這本書的一九九五年版本所繪製的插畫，毫不掩飾的同志意象圖畫，清楚呈現這本小說的同志主題。一位女學生問：「同志情欲——」——其強度……是否反應了我人生中的任何事。」他發現自己承認了，這樣說吧，是的，它確實是……他是同志。連他自己都嚇了一跳。「這是美妙的一刻，」他說：「我現在還看得見她的臉龐……像是一盞許願燈，引領我前進。引領我去解釋許多事。太美妙了。我但願高栗也能經歷這一段。但也許他似乎不曾想要。」[40]

＊　＊　＊

高栗的專業軌道使他與其他插畫家與漫畫家有所接觸，他們的作品，如桑達克的，在大眾的想像力中投射了一道長長的影子。他與查爾斯·亞當斯交好——亞當斯經常被人們拿來與高栗比較，這種

———

或者，更精確地說，桑達克是同志；而高栗是一位公開宣稱無性戀的人，但他的社交生活呈現的自我是典型的同志，而且他唯一的性經驗，據我們所知，是同性之間的。這是否足以使他稱為同志，或者是一個極少經驗同志性的無性人，或者另一種人類性經驗的領域，我留給讀者判斷。美國知名作家戈爾·維達爾宣稱世界上只有同性戀行為與異性戀行為，而不是關於個人的（因為在他的看法中，我們天生都是雙性戀），使這個問題更富玄機。

便宜行事的類比，高栗覺得相當困擾。「我們兩個人真的不在乎比較的事，」他說：「我們認為，基本上我們做的是不同的事，很少有重疊。《阿達一族》（The Addams Family）比較與角色翻轉有關；我則一直跟著我自己的方向。」[42]

他說得對。亞當斯將傳統的道德與中產階級的合宜行為上下翻轉──是嘉年華式的惡作劇，藉由一種無傷大雅的情緒出口，抒發我們對於死亡的恐懼，或者謀殺我們的老闆或配偶的幻想，來重申社會秩序。古怪可笑如他的單格漫畫，亞當斯招牌的黑色幽默文學，只鑽進高栗深入窺探的黑暗一角。《阿達一族》的可怕與古怪，是一個關係緊密、互相扶持的一幫人；比較 heimlich（舒服的），而不是 unheimlich（不舒服的）。

然而，這兩人還是相處融洽。亞當斯是一個注重飲食和社交的人，喜歡蒐集十字弓、在墓園野餐、將防腐處理的厚木板放在他曼哈頓公寓裡當咖啡桌，據說是個有趣的人。高栗必然很崇拜他超現實主義的頭腦，更別說他細緻的淡彩技法與準確的線條。

「我喜歡查爾斯・亞當斯的東西，」高栗公開說：「我們是同一個經紀人。＊我偶爾會和他一起吃午餐。有人說他嫉妒我，因為我比他多了一點知識分子的名聲。」[43] 相反地，高栗似乎比較嫉妒亞當斯在商業上的成功：「我想，總是有人可能想用我的東西拍成和《阿達一族》電影同等級的作品。這個嘛，我沒這麼有錢，所以我可能會說：『好啊。』」

另一位藝術家的作品也在大眾的潛意識中留下無可抹滅的印記，而且他的人生拋物線在一九六〇年代與高栗的人生擦肩而過，這個人是法國出生的插畫家與童書作者湯米・溫格爾。溫格爾在政治上大鳴大放，性喜乖張，與正在萌生中的反文化和他從未擺脫的童年若合符節。他撰寫與繪製在

道德上模稜兩可的童書，例如《三個強盜》（The Three Robbers，一九六一）、設計反戰海報，還出了一本怪誕、諷刺的情色書刊，描繪奴役的反常行為被捆縛成為性機器（《機械配方》〔Fornicon〕，一九六九）。和高栗（與桑達克，他們兩個是朋友）一樣，他不受約束的想像力，因為一股荒謬感而變得晦暗──在他的例子裡，這股荒謬感是來自納粹；戰爭其間，他們不只攻占了他的家鄉史特拉斯堡（Strasbourg），而且占據了他的家。和高栗一樣，他對當時「溫馨感人的」美國童書毫無興趣，覺得它們「只有一半真實，都是粉紅嫩臉，笑口常開的兒童。」[44]

溫格爾是高栗作品「不折不扣的粉絲」，特別是對他的寫作部分──「他出版的每件作品，我都收集」──溫格爾向他的瑞士─德國出版商 Diogenes Verlag 的丹尼爾·基爾（Daniel Keel）吹捧他對高栗的讚賞，有點是當媒人，牽成了一九六三年出版的 Enre Harfe Ohne Saiten（《無弦琴》），合作

*　這一次，高栗出了名的可靠記憶騙了他。亞當斯是插畫界的鳳毛麟角，太過有名而不需要經紀人，雖然在曼哈頓經營以《紐約客》漫畫家與插畫家原創作品為主的藝廊經營者芭芭拉·尼可斯（Barbara Nicholls）有時會協助他處理複製作品的權利金。高栗可能誤以為他的插畫經紀人約翰·洛克（John Locke）也負責亞當斯的案子，因為要找亞當斯的客戶有時也會找上洛克，他手上眾星雲集的名冊囊括了幾乎每個人，任何人都可能。另一位經紀人伊琳·麥克馬洪（Eileen McMahon）從一九八八年到這間事務所關閉時，都與約翰·洛克一起工作，她相信亞當斯「很可能與洛克合作過」，特別是在有些客戶帶著一些「千載難逢」的案件來找他的時候。（伊琳·麥克馬洪於二〇一七年六月七日寄給作者的電子郵件。）

「蒂與查爾斯·亞當斯基金會」（Tee and Charles Addams Foundation）的執行長凱文·密瑟洛奇（Kevin Miserocchi）認為，亞當斯與高栗曾經一起午餐是完全可能的，也許是在「咖啡之家」（Coffee House），這是一家位於曼哈頓市中心僅限會員的俱樂部，《紐約客》的畫家與編輯經常造訪。

關係維繫至今。然而，呼應桑達克的經驗，他想要與高栗建立友誼的嘗試，一樣落空。「我說，『我喜歡你的作品，想要見你一面，因為我認為我們有很多東西可以分享，』」溫格爾回憶他心血來潮打電話給高栗的那一次。「結果，我只是碰到了空氣。我是一個外向的人，他很內斂──他是內斂的人！」

雖然失望懊惱，但溫格爾能夠理解、甚至尊敬高栗的冷漠。溫格爾自己的書是「給我內在的小孩，」他說，他認為「高栗也是一樣。天真無邪需要訓練，而這絕對適用於高栗。我指的是他的思想：一個人必須警覺到他的天真，並且保有它。他保守自己，以便成為他自己。」

從這個角度來看，這兩位藝術家屬於同一陣線，雖然他們的社交風格不搭配。「我只是做我的事，」溫格爾說：「一旦機會一來，我就決定做我想做的事，結果，我們」──他自己、高栗、桑達克與其他像他們的插畫家──「成為改變美國童書風貌的一群人。」

*　　*　　*

一九五〇年代後期，高栗開始起步，《猶豫客》如俳句般簡明的文字和諧地搭配了無瑕的簡練印度墨水線條。到了一九五八年的《惡作劇》，他已提升了繪本的地位，將一種被大多數評論家斥為小孩玩意的文類，變成一種豐富而奇怪的文類──但究竟是什麼，沒有人可以真正確定。他的小書是給身心不健全的早熟小孩看嗎？是給頹廢派文人的床前閱讀？還是給「同志男孩」的坎普──哥德式娛樂？沒人說得出來。似乎也沒有人領略到，隨著《惡作劇》的出版，他已經將繪本置於深刻與黑暗的

謎之中——縈繞童年回憶與存在問題。

一九六○年代是高栗在藝術上豐收的歲月，從《稀奇的沙發》和《倒楣的小孩》開始，兩者都是在一九六一年時由伊凡·奧博倫斯基公司出版。在《倒楣的小孩》裡，我們發現他沉醉在諷刺的氛圍中。夏綠蒂·蘇菲亞（Charlotte Sophia）是維多利亞—愛德華時代一個富裕家庭的獨生女，正在客廳裡與穿著毛皮大衣、留鬍的爸爸嬉笑玩鬧；媽媽心滿意足地在旁邊看著。*但是，等等：在我們視線的邊緣，有個東西在移動。透過半開的門，我們瞥見一個像爬蟲類的東西用四隻腳爬著，有如中世紀繪畫中，聖安東尼（St. Anthony）被醜陋怪物折磨的漫畫版。牠幾乎在每一景都潛伏在一個角落，彷彿在和讀者玩「尋找威利」的遊戲——一個令人百思不解的圈內人笑話，只有高栗自己才懂。「魔鬼就在細節裡，」如藝術史學家約瑟夫·史坦頓（Joseph Stanton）巧妙指出來的。[45]史坦頓將高栗的小妖精解讀為混亂的代表；牠們在那裡保證每次事件的轉折只會更糟。

確實如此：夏綠蒂·蘇菲亞的爸爸是軍隊裡的上校，被派去非洲某個殖民地出任務，然後「據報」在一場當地人的動亂中陣亡。」母親的健康每下愈況，就像維多利亞小說裡女人常見的情況，後來她也死了。一位叔叔本來能來拯救夏綠蒂·蘇菲亞，卻「遭」塊石頭擊中腦部」，被奪走了性命。可憐的小女孩既孤單又沒人愛，被打包送往寄宿學校，在那裡，老師和其他女孩以反覆無常的殘忍手段

————
＊　夏綠蒂·蘇菲亞這個名字可能是來自高栗的曾曾外祖母夏綠蒂·蘇菲亞·聖約翰（Charlotte Sophia St. John, 1811-1895）。她是海倫·阿米莉亞·聖約翰·蓋爾菲的母親，根據家族傳說，海倫是做格言與問候卡片的人，是高栗藝術天分的泉源。在先生患病後，海倫靠著畫水彩插畫明信片，賣給芝加哥的印刷廠A. C. McClurg & Co.維持生計。

孤立她：校園霸凌將她心愛的洋娃娃赫爾丹絲（Hortense）肢解了。她無法繼續忍受，便脫逃了，結果被綁架，而且被賣給一個「喝醉酒的畜生」。他脅迫她做人造花；她只能靠「殘羹剩飯和水龍頭的水」維生。夏綠蒂・蘇菲亞有一次被喝醉的暴怒嚇壞了，她逃到街上去，立刻被一輛車輾過。當然，開車的人是她的父親，「原來他沒有死」，而且上天下地在尋找他失蹤的孩子。戴著摩托車騎士的護目鏡和拖地的豹皮大衣——一身古怪可笑的裝束，營造出滑稽搞怪的效果，譏諷了這一幕悲劇——他懷裡抱著孱弱的孩子，她吐出最後一口氣。當然，「她變了這麼多，他沒有認出是她。」布幕下。

這是一則幽默的諷刺故事，挖苦的對象是維多利亞時期的多愁善感，以及關於受苦難孩子的默片劇情片，例如格里菲斯的《暴風雨的孤兒》（Orphans of the Storm），《倒楣的小孩》激發了我們所有人心中的王爾德。（當狄更斯用《老古玩店》〔The Old Curiosity Shop〕裡天使般的嬰兒小耐兒〔Little Nell〕讓人哭濕三條手帕的死亡悲劇擠出讀者的眼淚，王爾德——維多利亞過度傷感作品的死敵——則說了一句名言：「一個具有鐵石心腸的人，才會讀到小耐兒之死時不笑出來。」）「現在無情的作品太少了，」高栗說：「所以我覺得要填滿這個小小的、但是必要的缺口。」

《倒楣的小孩》「明顯是要讓讀者聯想到十九世紀給女孩的知名小說——法蘭西絲・霍森・柏納特（Frances Hodgson Burnett）的《莎拉・克璐》（Sara Crewe）＊即是這一類作品的典型——故事裡一位年紀小的女主角遭逢劇變，通常是父親或母親死亡，或者是家庭經濟翻轉，從特權生活墜入被剝奪的悲慘人生，」藝術評論家卡倫・威爾金（Karen Wilkin）寫道。更近一點的，這本書是受到《巴黎的孩子》（一九一三）的啟發，這是一部由法國導演萊昂斯・彼雷執導的默片，高栗只在現代藝術美術館的週六早上放映會上看過一次。（他的視覺記憶相當驚人。）「這部電影開始的方式與《倒楣的小

孩》一模一樣，」他回憶說，雖然這本書「很快地（從電影的情節）岔出。」（這部電影和高栗的

書一樣，裡面的孤兒都被撿起來賣到一個口出穢言的、酗酒的低下階層生活中，但是，和夏綠蒂‧蘇

菲亞不同的是，她受到一位善良靈魂的看顧──酒鬼鞋匠的徒弟。）[50]

以後見之明來看，高栗認為《倒楣的小孩》「太誇大」了。[51]「做過火了，是我最貼切的形容，」

他說，意思是他發現這本書的諷刺下手太重。（畢竟，這本書是獻給頂尖、傑出的Ｖ‧Ｒ‧朗，她本

身也是一個不幸的孩子，絕不是逃避苦難的人。）

對這位讀者，書中的語氣似乎恰到好處，狄更斯式傷感的機智漫畫手法與默片時代的悲嘆者。這

些圖畫也極好，小心翼翼地畫成高栗的細線條風格，搭配平常對於年代細節的觀察：方石牆、雨傘

架、扶欄、車輪有輻條的汽車，以及自然地，那些壁紙畫得令人暈眩地仔細，看起來彷彿一邊拿著珠

寶商的寸鏡畫出來的。（「壁紙是我的夢魘，」高栗告訴彼得‧努梅耶：「大約畫了三張左右，我就把

《倒楣的小孩》擱在一旁好幾年，因為我一想到要畫更多壁紙，就無法面對。」）[52]

夏綠蒂‧蘇菲亞正是高栗筆下孩童的典型，一個愁容滿面的孩子，永遠哀傷的眼神，毫無表情的

嘴巴，幾乎只是一個破折號，使她成為一個等待受害的人。她引起我們的歡樂，而不是同情。她所經

歷彷彿佛像例行公事一樣接連的苦難，加強了滑稽的效果，將指針從悲劇推向鬧劇。高栗給了我們一個

《孤雛淚》的故事，搭配貝克特的結局：不像維多利亞式哀傷中如聖人般的流浪兒童，因為他們的苦

難而高貴化，並且在之後得到報償，相反地，夏綠蒂‧蘇菲亞的磨難沒有終結。事情接二連三，幾乎

* 【譯註】即《小公主》的前身。

是沒來由的，然後你死了，被一大塊石頭砸到，或者被一台車撞死。有時候，宇宙犧牲你開了一個存在的玩笑：這輛車是你父親駕駛的，他大街小巷遍尋找你，而事情的轉折將你的死亡縮小到一個荒謬主義者的笑點。當然，從荒謬主義者的角度來看，所有的死亡都是一個笑點：好消息是，你出生了；壞消息是，你死了。人生即是一場死刑。

＊　＊　＊

《稀奇的沙發》是高栗由伊凡・奧博倫斯基公司出版的第三本書，與《倒楣的小孩》在語氣、風格與背景上都截然不同，雖然兩者都是文類的模仿。《倒楣的小孩》由平行交叉線描繪出黑暗，《稀奇的沙發》則明亮而輕鬆，其快活的線條畫在全白的背景中跳躍著。《倒楣的小孩》大部分的背景都是在陰鬱、幽閉恐怖的室內；《稀奇的沙發》大部分是在戶外。高栗的構圖依然一如以往地有著美麗的平衡，但避開了黑色塊，以繁雜的圖樣分割白色的空間，這些圖樣大部分是出現在人物的衣服上。

這本書的風格很符合故事輕鬆的調性，正如《倒楣的小孩》默片般的陰暗比較適合那個故事嘲諷—哥德式的氛圍。即使是手寫字母的字體也非典型地多環，其捲曲裝飾更突顯其為手寫而非印刷字體。

《稀奇的沙發》副標題為「一本歐高瑞德・威栗的情色作品」（A Pornographic Work by Ogdred Weary，是高栗第一次運用後來的招牌噱頭——相同字母異序字的筆名），一開始是艾莉絲（Alice）在公園裡吃葡萄。她之後在書裡的每一景都吃葡萄，這可能是高栗對她的性開放程度的簡單暗示⋯⋯葡萄是豐收與酒神耽溺的象徵。隨著事件的開展，艾莉絲失去了她的童真——如果她還有童真⋯⋯她一半

是濃眉大眼的單純女子，一半是狡黠會心的新女性，如一九二○年代所知的獨立、精神自由的上班女郎。（這個故事發生在爵士時代。）赫伯特（Herbert）是一位「極富裕的年輕人」，他先自我介紹，然後故事就開始了。翻過一頁，他們就在計程車裡，「在地板上做了一件艾莉絲從來沒做過的事。」我們只看見艾莉絲的一隻手，手裡還抓著一顆葡萄；計程車司機一隻眼睛看著馬路，另一隻眼睛看著後座，猥褻地笑著。

接著他們就到了赫伯特的阿姨西莉亞（Celia）的家，她邀請艾莉絲「執行一種相當驚人的服務」，之後，他們三個興起了吃晚餐的念頭，搭配「一種赫伯特自己發明的超級有趣、稱為『毛手毛腳』的遊戲。」這三個人在晚餐後有吉伯特（Gilbert）上校和他的夫人來訪，他們兩個人有木製的義肢，「它們可以用來做各式各樣的娛樂花招。」人獸交也同樣有趣：第二天，赫伯特、「身材超棒的」管家艾伯特（Albert）和「體

Looking out the window she saw Herbert, Albert, and Harold, the gardener, an exceptionally well-made youth, disporting themselves on the lawn.

赫伯特、艾伯特和哈洛特在草地上嬉鬧。——《神奇的沙發》（伊凡·奧博倫斯基，1961）

格超級讚的園丁」哈洛（Harold），在草地上嬉鬧，和他們一起的還有赫伯特那隻「特別受到喜愛的牧羊犬，很多咯咯笑聲和狗吠聲從樹叢裡傳來。」

高栗將勁爆的內容安排在舞台之外，透過綽號與委婉說法的含糊運用，暗示不可說的事：在《稀奇的沙發》裡，高栗指出每件事，但什麼都沒有洩漏出來，是一種達到滑稽效果的誇飾策略。正如亨利·詹姆斯習慣鉅細靡遺地交代每件事、沒有為讀者留下任何想像空間的習慣讓高栗心煩意亂；而讓高栗很反胃的，就是情色小說中對於每個動作都要表現出來，重視字面意思的堅持。《稀奇的沙發》是一本諷刺傑作，每件事都用暗示，沒有顯露出來，是對這種文類嘲諷式的反撲。

接近結尾時，事情有了不祥的轉折，從一則嬉鬧的放蕩，變成一種黑暗的調性。氛圍的轉變由每個人最愛的一句話暗示出來：「後來，吉哈德（Gerald）用一個有柄的小平底鍋對艾爾希（Elsie）做了一件可怕的事，」一場性交易如此地惡劣，對艾爾希足以致命。長牛鞭也出來了，當艾格伯特先生（Sir Egbert）來訪，把他惡名昭彰的沙發向這群放蕩的人展示時，故事來到了一個，嗯，高潮。「艾莉絲感覺到一陣無名的恐懼。」在這裡，高栗實在所向無敵：這張沙發，有九隻腳和七個扶手，被放在「一個用北極熊毛鋪墊的沒窗戶的房間裡」。看到他的賓客進門，艾格伯特先生拉起一個槓桿，把這張機械化的沙發弄活起來了。這個故事以性嬉鬧開始，以洛夫克拉夫特式（Lovecraft）＊的恐怖結束：「當艾莉絲看見即將發生的事，她開始無法扼抑地尖叫……」[53]

在所有的文學作品中，還有比這更有力的省略法嗎？

「我想，從某個方面，《稀奇的沙發》可能是我做過最聰明的一本書，」高栗曾經評論：「我看著它，心想，『我不太知道我是如何處理它的，因為它真的相當高明。』」[54] 毫無疑問。而且，這本書也

是他寫得最快的一本書，在一個星期內揮筆即就。

他提過這本書幾種版本的起源。高栗說，部分是受到《O孃的故事》（The Story of O）這本小說的啟發；這是一本一九五四年發行的法國小說，當中控制與束縛的薩德侯爵式幻想†曾引起一陣騷動。艾德蒙·威爾森——一個有強烈性欲的男人——向高栗推薦這本書。總算看完後，高栗心想：「喔，艾德蒙，這很荒謬。沒有人把情色看得很認真。」"所以他也沒有。「如果你注意看，」他告訴一位受訪者：「《稀奇的沙發》的開頭與《O的故事》的開頭方式相同，這是最後我開始寫作的起源——我想他在公園裡接了她，之後把她帶到一輛計程車裡。」[56] 一個下雨的午後好不容易讀完了薩德侯爵寫的《索多瑪一百二十天》（The Hundred and Twenty Days of Sodom，法文版的！），也留下了一些痕跡。「勉強把它看完後，我已經準備好要槍斃我自己了，」高栗說：「但我總是好奇人們怎麼寫得出情色作品……只有這麼多的事情你可以做，等等之類的。」[57]

路瑞認為，她也扮演了召喚謬思的角色。當她和高栗在劍橋是朋友的時候，她在波士頓公共圖書館的罕見書部門任職，她聽說「有一個被鎖住的藏書架塞滿了老派的情色書，如果你在那裡工作，或者有朋友在那裡工作，就有可能看那些書，」她回憶：「我想，當中的某些書也許是《稀奇的沙發》的源頭之一……在那個時期，對出版業色情或性暗示的小說有很多審查制度和抱怨，高栗覺得這些相當愚蠢而滑稽可笑。」[58]

* 【譯註】洛夫克拉夫特全名為 Howard Phillips Lovecraft，是二十世紀初美國怪奇與恐怖小說家。

† 【譯註】薩德侯爵（Marquis de Sade）是法國貴族出身的哲學家、作家和政治人物，撰寫了一系列色情和哲學書籍。

高栗一如以往，相當複雜。在《稀奇的沙發》裡，同性愛——在艾莉絲與西莉亞夫人的「愉快親切的」法國僕人之間，或者艾格伯特先生與他看起來女子氣的友人路易（Louie）之間——很普遍，而且是被接受的，和異性戀一樣。然而，若我們假設這本書的角度是從一個不那麼隱匿同性戀身分的、或者至少不從事同性性行為的、無性戀的男同志作者來看，那這本書比較不像是對二十世紀中期美國對性壓抑的諷刺，而比較是對於所有的性令人不快的可笑嫌惡，所感覺到的顫抖。「你的書中缺少性的呈現，是你無性生活的產物嗎？」一位採訪者問。「我會這麼說，」高栗回答，他說，在《稀奇的沙發》裡，「沒有人具有任何性器官。」[59]《稀奇的沙發》這本書是獻給「其他人」，這可能是高栗對同志讀者的點頭致意，但也可能只是與無性人團結一致的含蓄表達——這群人在一九六一年時少為人知，甚至對其他性性向的少數族群亦然。歐高瑞德・威栗確實擔心的是什麼？也許是關於其他每個人對性的著迷難以理解的沉悶之作？然後，《稀奇的沙發》雖然有很多床戲鬧劇，但一開始是對色情書刊的暗示模仿，最後以恐怖故事完結。而且，就像許多恐怖故事，它的核心是保守的，而且以一教區學校的校訓結束：不道德必遭懲罰。[60]

高栗曾以他典型的聰慧說：「我覺得這真的是關於一個迷戀葡萄超過任何其他東西的女孩。」「有人來跟我說，『我的孩子超愛《稀奇的沙發》，』」他告訴一位採訪者：「起初這讓我很困惑，但顯然，他們覺得這本書很好笑。」[61]

＊　＊　＊

幾年後，他發現這本書有一群青少年愛好者時，嚇了一跳。

高栗那一年是生產的「塵捲風」。他不僅產出了兩本自己的書，一九六一年也出版了好幾本由他擔任插畫家的書。

Lippincott出版了《唱傻事的人》（The Man Who Sang The Sillies），是約翰・席亞爾迪撰寫的兒童荒唐詩。這是天真氣質的卡通畫，高栗的圖畫讓人想到愛德華・利爾為他的荒唐詩所畫的迷人簡單素描，這種風格完全符合席亞爾迪的利爾式怪奇。在這十年之中，高栗為他的前哈佛教授又畫了五本插畫，大多是同樣的鬆散、素描風格：《你為我朗讀，我向你朗讀》（You Read To Me, I'll Read To You，一九六二）、《你知道是誰》（You Know Who，一九六四）、《從被救變自救的國王》（The King Who Saved Himself From Being Saved，一九六六）、《怪物丹，或看看我的房子裡發生什麼事》（The Monster Den, or, Look What Happened At My House- And To I-，一九六六），以及《有人可以贏得一頭北極熊》（Someone Could Win A Polar Bear，一九七〇）。

霍頓米夫林（Houghton Mifflin）出版的《片段的諷刺》（Scrap Irony）是一本時而機智，時而具張力的諷刺詩合集，是高栗與費莉西亞・蘭波特（Felicia Lamport）合作的開始。蘭波特寫的是一種相當怠慢的形式、輕鬆的韻文，她用快筆為《波士頓環球報》（The Boston Globe）的「一週謬思回顧」專欄寫話題詩，包括政治諷刺詩、取笑流行風尚，以及嘲諷女人在社會裡的角色。在《片段的諷刺》中，高栗以《紐約時報》對這本書的評論——「愉悅地譏諷插畫」——襯托蘭波特諷刺性的評論；尋常的滑稽搞笑、細緻描繪的漫畫角色，他們的穿著有時是維多利亞—愛德華時期，有時是一九二〇年代。[62]他與蘭波特的合作關係維持超過二十年，從《文化爐渣》（Cultural Slag，一九六六）到《輕鬆的格律》（Light Metres，一九八二），但隨著他的星運蒸蒸日上，而她的才能日益停滯不前，這

段關係來來愈令人焦慮。

他也為雜誌畫插畫、偶爾接案畫書衣，同時在鏡子書房打卡上班。一九六二年，艾普斯坦的「童書事業」在經歷一段業務不穩的情況後，歇業了。

高栗幾乎在同時間，就轉換到鮑伯斯—麥利爾（Bobbs-Merrill），他於一九六二年到一九六三年間，在紐約西五十七街三號擔任藝術總監，度過了恐怖的一年。在鏡子書房待過後，麥利爾的公司氣氛對高栗來說，令人窒息地守舊與缺乏創造力。更糟的是，他認為這裡的經營管理不善。（他和他同樣對公司不滿的同事稱他們的老闆為「鮑伯斯—穆豆爾」（Boobs Muddle，意思是糊裡糊塗的鮑伯斯）。）幸運地，高栗在一九六三年被解雇了——管理階層權力鬥爭的連帶傷害。「最後發生了內訌，我不幸在總經理這邊，連同他的人馬全被解雇了，」他說：「這樣剛好。之後我剛好有太多接案，無法找另一個工作，然後我就搬到了科德角。」[63]

說真的，從搬離紐約東三十八街三十六號的角度來看，高栗並沒有搬到科德角。他留著他的公寓，但是從一九六三年起，當紐約市芭蕾舞團不再演出後，他多少就住在科德角了。而且，他斷然脫離了朝九晚五的世界。由於不耐出版公司的截稿之苦與敷衍文化，他明白他有足夠的接案工作能放手成為自雇插畫家以及多產的小書作家——即使他的美學家姿態是個優哉游哉的人。

第九章
童詩犯罪
《死小孩》和其他
暴行，一九六三

在鏡子書房的最後一年，雖然有厄運降臨的威脅，高栗仍設法出版了他自己的兩本書。一九六二年，他為《手搖車》找到了一個家，也就是後來成為他新東家的鮑伯斯—麥利爾、並且於同一年在他新成立的芬塔德出版社（Fantod Press）名下，用歐高瑞德‧威栗的筆名，自己出版了《野獸嬰兒》（The Beastly Baby）。初版印了五百本，其中許多本是由高譚書屋賣出的。

芬塔德是不得不然的產物，成立這間出版社是為了出版沒人想碰的書。「我想，『喔，我已經坐在這裡看這個小小的蠢東西好幾年了，』」他回憶：「『勤儉節約，吃穿不缺』一直是我的座右銘，所以我成立了芬塔德（Fantod）出版社。」[1]（這個名字來自於「the fantods」，一個十九世紀的俚語，意思是「緊張害怕，焦慮不安」）。

高栗與史姬‧莫頓和她的母親貝蒂‧蓋爾菲，1963年7月22日。注意高栗的對立式平衡站姿，令人想起芭蕾。（艾莉諾‧蓋爾菲攝。伊莉莎白‧莫頓提供，私人收藏。）

他在一九五三年寫了一本書，當時路瑞剛生下她的第一個寶寶。當路瑞寄來她新生寶寶的快照，高栗想到的受洗禮物就是《野獸嬰兒》這本書。「我那個週末陷入恐慌，」他在寫給這位新手媽媽的信裡解釋說：「恐慌」是高栗用語裡「創作的瘋狂激動」之意；結果——也許是這張照片提供的靈感——就產出了這本書，獻給路瑞的新生兒，它「顯然真的非常奇怪，因為它嚇了鮑伯西（Bubsy，即芭芭拉・艾普斯坦）一跳……」。[2]

《野獸嬰兒》是高栗較次要的作品——單行笑話，相當逗趣，有點邪惡。這本書的插圖是像《傾斜的閣樓》一樣的速寫、未完成的風格，也具有《傾斜的閣樓》一樣激起讀者憤怒的特質。這個嬰兒本身是個令人討厭的東西，一個討人厭的矮胖子，「不只胖，而且簡直是腫。」就像在民間和童話故事裡一樣，它的怪異長相——有兩隻左手、一隻腳趾的數目比另一隻腳趾的還多——是它缺乏道德的明顯證據。（這本書一開頭，像格林兄弟故事的開頭一樣：「從前從前，有一個小嬰兒。它比其他的嬰兒還糟。」）我們看到它把貓咪的頭拔掉後哈哈大笑，發出一種鬼魅般的聲音，高栗把它描寫成「讓人想到有問題的下水道發出阻塞的咯咯聲響」。

在高栗的世界裡，嬰兒通常若不是悲慘的、堪稱為受害者，就是像怪獸一樣的。這個野獸嬰兒是最壞的壞種那一類的；它大受驚嚇的父母想擺脫它，但命運不斷插手。它每一分鐘愈長愈大，「最後會變成怎樣，沒有人要去想。」剛好，一隻老鷹抓起了這個小孩；為了想辦法抓緊這個不合作的獵物，這隻老鷹抓破了這個腫胖的小生物。「結果出現一個液狀的爆破，好幾英哩外都聽得見。」

高栗告訴路瑞，當他把這本書拿給 Duell, Sloan & Pearce 出版社的卡普・皮爾斯，這位出版商表現出一副焦躁不安的樣子，不斷用奇怪的表情看著高栗似乎很驚訝出版社對這本書避之唯恐不及。

他。「他甚至拿出一瓶酒，倒一些給我喝，當時才早上十一點，」高栗寫道。[3] 顯然受到震撼的皮爾斯有點不太令人信服地說，他已經在審慎考慮《野獸嬰兒》，「但也暗示了，也許十年後，大眾會比較能夠接受它。」

至於路瑞，她寄了一張明信片給高栗，謝謝他寄來一本《野獸嬰兒》。「男孩們很愛它，」她寫道：「昨天，他們跑來跑去，用槍互指，說，『我是野獸嬰兒，我正對著小東西發射。』所以，我想要你知道，世界上有一個家庭，你的書在這裡和碧雅翠斯・波特（Beatrix Potter）一樣，是美好童年的一部分。」[4]

* * *

《手搖車》是高栗作品的頂點之一。每一個場景都是明信片──郵票的名作，其散文含蓄的巧妙與針點細的圖畫無縫地接合。這個故事如夢境連環事件的超現實主義，瀰漫著《紐約客》作家史蒂芬・席夫所稱的「一種幾乎是形而上謎樣的氛圍。」[5]

事實上，《手搖車》正是如此：一個形而上的謎──明確地說，是一個喬裝成默片的形而上謎團。（這本書是獻給美國名演員莉莉安・吉許〔Lillian Gish〕。）[6] 三個年輕人艾德娜（Edna）、哈利（Harry）和山姆（Sam）發現了帶他們離開無聊的柳谷（Willowdale）的車票⋯停在火車站旁邊的一台手搖車；他們立刻上了車，駛離了小鎮，迎向前方道路的召喚。時間一如以往，大約是在維多利亞──愛德華時期；而這個小鎮的英文名字 Willowdale，讓人想起高栗童年的威爾美特（Wilmette），以

及《陰陽魔界》（The Twilight Zone）其中一集〈停靠威路拜〉（Stop at Willoughby，一九六〇）中一八八年的小鎮，看起來像位於美國中西部的某個地方。從主題上來看，《手搖車》是典型美國迷思——公路旅行——的一種變化。高栗的插圖，大多是著名的霍普式（Hopperesque）風格＊，廣大原野中的一棟房子神祕地燒起來、搖擺石滾下來，壓到正在野餐的人，這些是他最好的畫的其中幾幅。他的畫工無可挑剔，構圖優美而平衡。

與故事主線平行的，是一個阿嘉莎・克莉斯蒂式的次要情節，神祕的奈莉・菲林（Nellie Flim），她是一個失蹤人口，這三個人曾經在火車呼嘯而過時，瞥見她「驚慌失

At sunset they entered a tunnel in the Iron Hills and did not come out the other end.

《手搖車》（鮑伯斯－麥利爾，1962）

色的臉孔」緊貼在頭等廂的車窗；後來他們真的碰到她了，她被綁在鐵軌上，像是格里菲斯自傳短篇裡陷入危難的女主角。當他們救了她，她便跳上一台腳踏車離開了，一句解釋的話都沒有。一星期後，他們覺得他們看見她「正在『雜草避難所，發笑學園』的庭園裡散步。」

至於形上學之謎，這本書封底上的描述很吸引人，尤其如果我們想到有可能是高栗寫的，就像有些作家會這麼做。「三位朝聖者，探索著危機背後所隱藏的祕密，並參與了宗教組織，」封底的簡介上這麼寫：「明察秋毫的你，是否發現沿途所隱藏的意義呢？」我們受邀從明確的宗教角度來讀這本柳谷三人的旅行——是一則寓言式的旅行——朝聖者的旅程，不用指出太細節的重點。

《手搖車》是否如席夫指出的，是「一個對於人類處境敏感而權威的觀點，」依時間順序記錄我們從年輕到墳墓的旅程？[7]毫無疑問地，是「一個對於人類處境敏感而權威的觀點，」依時間順序記錄我們從年輕到墳墓的旅程？毫無疑問地，這本書給人一種輓歌的感覺：死亡與腐敗隨處可見，從燃燒的房子到三位旅行者在墳場停下來沉思，到最後一幕，一幅引人遐思的絕妙圖畫，旅行者將他們的手搖車搖進了一個冥河陰森般的隧道。「黃昏時分，艾德娜三人進入鐵山隧道裡，卻沒有從另一頭出來。」永遠吞噬這三位旅行者的隧道漆黑大洞口，無可避免地像墳墓一樣，是通往哈姆雷特的「未被發掘的國土，沒有任何旅行者從它的疆界返回」的隧道門。柳谷這個字也有典故：柳樹在維多利亞的圖解意義裡，象徵的是哀悼。

至於這本書裡的黑妞，仍然是一個無價值的角色。我們只有短暫地看見它坐在一張書桌上。[†]也高栗是否暗示黑妞是他的謬思，一個啟發他創作的神祕衝動象徵？

[*] 【譯註】指的是畫家愛德華‧霍普（Edward Hopper），他的畫經常呈現美國荒涼、寂靜的一面。

[†] 啊，但是那個書桌屬於知名詩人蕾格拉‧道迪（Mr. Regera Dowdy）女士，這個名字是愛德華‧高栗的相同字母異序字。

許它就是要當一個缺席的角色——一個令人不安的提示，提醒人們事物不可減滅之謎。作為一個無有之神的肖像，它體現了高栗宇宙中的黑洞、明察秋毫的讀者尋找意義的所在。

＊　　＊　　＊

他在鮑伯斯・麥利爾工作乏味的期間，產出了三本經典作品，其中一本《死小孩》成為他最為人知的作品——也是在大眾心目中「高栗式的」這個字的定義由來。

《死小孩，或外出後》（The Gashlycrumb Tinies or; After the Outing）、《昆蟲之神》以及《西翼》於一九六三年由西蒙與舒斯特（Simon & Schuster）出版社以盒裝組的方式發行，稱為《醋罈子：三本道德教訓》（The Vinegar Works: Three Volumes of Moral Instruction）。它比莫里斯・桑達克的四本《果殼圖書館》早一年上市。既然高栗認識桑達克，而且似乎熟悉童書出版，不太可能沒聽說桑達克對於清教徒初級讀本的諷刺作品，以及《披頭散髮的彼得》（Struwwelpeter）這一類型的警世故事。

《醋罈子》是否是他的回應之作，我們不知道，但時間點引人聯想。

《死小孩》是輕快的揚抑抑格二行詩，是對字母書的嘲諷，全書籠罩著哥德式美學，以及廉價恐怖小說裡真實人生的可怕。它想要透過二十六個看起來愁容滿面的孩子不幸的（但通常很滑稽的）死亡，教會孩子字母。「Ａ，從樓上摔下來的ＡＭＹ。／Ｂ，遭大黑熊圍攻的ＢＡＳＩＬ。」依此類推。高栗說，《死小孩》是受到「那些十九世紀警世小說的啟發，我想，雖然我的書呈現的是無過之災。」[8]書中的插圖都很精采，屬於嚴謹的筆觸。高栗的構圖，一如以往，精煉地平衡：他在黑暗或者高

密度圖樣形狀與白色或灰色的空間中，營造對比；在他的小受害者與他們四周大部分空曠的空間中，也營造對比。

高栗隨時都可以是一位偉大的單格漫畫藝術家。韻文的部分通常是喧鬧的，而畫作則展現他漫畫家的天賦，以最好笑的方式描繪一個笑話。「N，整天在家無聊死的NEVILLE。」就是天生令人笑翻的概念——因為世間的疲乏而死，這個想法只有高栗才想得到——高栗在整個畫面只讓我們看見Neville窮極無聊的頭的上半部，他黑點狀的兩隻眼睛，從一扇巨大的窗戶裡茫然地看著我們，使得這個概念更加好笑。（這是高栗最喜愛的景之一。一位採訪者注意到這許多矛盾之一——「他輕鬆地說出妙語如珠、冷嘲熱諷的評論，但很少笑出來」——他發覺到，

N is for NEVILLE who died of ennui

《死小孩》（西蒙與舒斯特，1963）

「我不是特意要搞笑。顯然地，如果我發現自己對著某件事咯咯笑，我會壓抑下來⋯⋯我必須說，我認為『N，整天在家無聊死的NEVILLE』，相當迷人。」)9

高栗嘲諷的距離免除了我們道德上應該要同情的義務。它讓我們在看「T，打開炸彈包裹的TITUS」時，得以盡情對穿著花呢西裝、急著打開他裝著餌雷禮物的可愛小紳士即將發生的可怕結果輕笑。有時候，是小孩的無知把一個悲劇變成了鬧劇：在「O，玩錐子遇刺的OLIVE」中，為什麼Olive要把如此危險的工具丟到空中，是為了看它在哪裡掉下來嗎？在《死小孩》裡，我們看不到父母，孩子們自生自滅，十次裡有九次，是這些小傻瓜咎由自取。

其實，這本書裡是有一個父母親角色的人物。封面插畫描繪了一個死神，作為骷髏保母，被受祂照顧的孩子們包圍著。就像在每位父母親最可怕的夢魘中偷小孩的壞人，死神擺出小孩的守護者姿態。封底則顯露了他們的命運：一堆墓碑聚在原本小孩們站立的地方。這個，假定正是「出遊後」的結果。死亡無所不在，即使是在最溫暖舒適的室內，只是等待著一個愚蠢的動作（例如吞下圖釘）、一個詭異的意外（例如悶死在地毯下），或是一個無妄之災（不知什麼原因，被老鼠吃了）。而這些，小孩或可愛的娃娃無一能倖免。

《死小孩》首次在一本童書裡提及死亡的議題，至少是在一本看起來是童書的書。而它發表的時間，正是《小金書》(Little Golden Books)縱橫幼兒文化的時期，它們提供的是穩定的糖漿和嬰兒食品。從這個角度來看，畢竟，它確實提供了道德教訓。高栗為他的小讀者提供的禮物，是一本利用學校釘書機、死嬰兒笑話的字母書，教導他們死亡是生命的一部分。「如果你是個孩子，你會喜歡《死小孩》這本書嗎？」一位採訪者問高栗。「可能會喔，」這是他可想而知的回答。10

＊　＊　＊

《昆蟲之神》極其詭異又怪異地可笑，是一部小品——另一本單行笑話，有十四幅畫，是高栗最短小的作品之一。這是一個以韻文寫成的警世故事，關於向陌生人拿糖果的危險（而且有什麼比真人大小的螳螂把人類拿去獻祭給牠們六隻腳的神祇更奇怪的事？）。《昆蟲之神》述說了小米莉森・福拉斯特里（高栗發明的好笑英文假名之一）的命運。

我們看到她在公園裡玩，沒有人看著，「正在嚼草」。「沒有人和她在一起，讓她遠離／陰暗和即將來到的黑暗。」（在高栗的世界裡，大人永遠都是疏於照顧小孩的。）一輛邪惡的「黑色汽車」開過來，看起來像是有輻輪的靈車，一個「小小的綠色臉孔」看著這個受驚的小孩。一隻有兩個關節的手臂伸出來（高栗很擅長描寫細節），手裡拿著一罐肉桂糖；米莉森禁不起誘惑，說時遲，那時快，她在瞬間就被抓起來偷偷帶走了。

這時，昆蟲和牠們的受害者來到了「一面巨大而且頹圮的牆面底下」，這一幕高栗安排了一股非常視覺戲劇化的電影感：這輛車在中距離看起來只有一個黑色剪影，停在一片不動如山的暗黑獨棟宅邸前，它如此地巨大，使這輛車相形之下只有玩具車的大小。高栗花在看那些默片的時間終於值得了：他靈巧地穿插了福拉斯特里家人的畫面，他們回到這座大宅邸的舞廳，這裡的鏡子「有一條條發光的黏液」。螳螂怪物嗡嗡、砰砰地跳著，「籌備起一項儀式犯罪」。牠們的瘋狂舉止在牠們把小米莉森的衣服脫掉、將她塞進「一種像是蠶繭的東西」時達到最高點，之後，最終，把她「獻祭給了昆蟲之神」。

對單行笑話絞盡腦汁的分析，有可能本身變成一則笑話。然而，書名就洩漏了機密：這是有關宗教的故事。高栗的昆蟲很像螳螂；牠們的血祭可以讀作是對基督教嘲諷式的模仿——一則不信神者的伊索寓言。這是高栗背教者身分的顯露嗎？在無神論者看來，昆蟲對昆蟲神的膜拜，令人想起伏爾泰的直言妙語：人依自己的形象創造神。

當然，高栗別無選擇。他宣稱，他創作《昆蟲之神》的唯一原因，是他在大都會博物館的卡片或筆記本裡看到了一些中世紀木刻的昆蟲，他想拿來利用。「可憐的米莉森。不是她的錯。」[11]

＊　＊　＊

那《西翼》到底是什麼呢？這本書是高栗貨真價實的傑作，每個人似乎都同意：研究高栗的學者卡倫・威爾金認為，這是高栗「最優美與詩意的成就」之一；梅爾・古索（Mel Gussow）也在《紐約時報》裡稱之為「無字的傑作」。[12]

沒錯，但它是什麼？第一眼，一本用三十張「無聲的」方格畫說故事的繪本，意思是：沒有任何文字伴隨這些圖畫。這是高栗第一本沒有文字敘述的實驗，必然是受到他對玩弄形式的喜愛的影響。

但是他喜歡給評論家誤導的假線索，說這本書是獻給艾德蒙・威爾森；他曾嚴辭批評《傾斜的閣樓》中一些五行打油詩的蹩腳。「艾德蒙・威爾森為那幾行句子大肆批評我，」他告訴一位受訪者：「這是為什麼當我終於要獻給他一本書時，是一本沒有文字的書。我心想，『艾德蒙，這樣可以修理你了。』現在看你要說什麼？」[13]

《西翼》是一本鋼筆墨水畫的視覺詩，是由一系列夢的自由聯想邏輯串接起來的。[*] 幾乎所有精工優雅的圖畫描繪的房間，看起來都是尋常高栗式的住宅，大部分是空的，卻有著濃厚的氣氛。在這個靈界，在我們視而不見的雙眼前，我們無法甩掉那種恐怖的感覺，覺得某件事剛發生，或者將要發生，或者正在發生。在第四幅圖裡，一間空蕩蕩、看起來沒在使用的房間敞開的門，通往另一間房間的敞開大門，這裡發生了什麼事？這兩個沒人住的房間有一種互通的感覺；某種東西在它們之間流動。《西翼》裡的主角，和所有鬼屋的故事一樣，即是房子本身。

高栗對超現實主義與哥德式的結合，沒有比這本書更天衣無縫的了。他精湛地運用了超現實主義的藝術，這種藝術由馬格利特表現到極致，將最平庸陳腐的意象加進玄妙的魔力，呈現出驚奇感──一個充滿海水的房間，蕩漾的水波有一半牆面高；一塊卵石放置在一張齊本爾德式（Chippendale）[†] 的桌子上──一種令人感到不快的沉著冷靜。但是，他也很流暢地運用哥德式與恐怖電影的意象──一個紙片般的鬼魂在鏡子裡偷看、一具木乃伊拖著腳步走過大廳、一根明滅的蠟燭漂浮在半空中。

這本書名強化了它的恐怖性：西方，在宗教、神話、民間故事裡，夕陽西下的所在──亡者的住所。太古以來，太陽在夜晚從西邊消失，一直被視為是落入下一個世界。西方世界，在古老埃及

[*] 根據高栗的收藏者艾爾文・泰瑞（Irwin Terry）的說法，這些畫背面的日期顯示，這些藝術作品是在兩年的時間內不依照特定順序創作出來的。（詳見 Irwin Terry, "Beautiful Remains: The Vinegar Works on Display," Goreyana, 2013/03/27，http:// goreyana.blogspot.com/2013/03/beautiful-remains-vinegar-works-on.html）

[†]【譯註】齊本爾德（Thomas Chippendale），英國著名的家具木匠。

的《亡靈書》（Book of the Dead）裡，是亡者居住，也是神祇和魔鬼存在的地方。如前面提過的，黃昏是一天中最高栗式的時段，因為它「不是這樣，也不是那樣」——不是白天，也不是夜晚，是介於中間，一種像死亡一樣的過渡狀態，也是它所象徵的。（在高栗的故事裡，陽光從西方殞落的意象反覆出現。在《無弦琴》裡，「西側一道昏黃的光暈，令人倍感荒涼與憂傷。」）

黃昏是邊界地方，而「邊界的邊界當然是死亡。」高栗告訴努梅耶說。14 然後一切就明白了：「書名沒有寫出來，但在我心裡有一個，是《另一個世界有什麼之書》（The Book of What is in the Other World）——這是在埃及《亡靈書》裡的一章，詳細描述太陽神拉（Ra）通過遙遠西方的一扇門進入地下

《西翼》（西蒙與舒斯特，1963）

冥府，在夜間於死者國度旅行的經過。*

在一九六三年的訪談中，高栗毫不猶豫地說出這本書的意義：「西翼，」他說：「就是你死後去的地方。」[15] 這本書取後一頁裡，那根懸在半空中的蠟燭（我們假設它是由某個幽靈的手持著）留給我們一幅有力的意象，指出人類存在的脆弱與短暫。很快地，它將會沒沒無聞地結束，熄了，由闇起這本書作為熄滅的預告，營造出斷氣的效果。封底，一輪骷髏臉的月亮照著這幢宅邸，它的正面石牆與漆黑的窗戶，散發墳墓或一個死人頭骨的樣子。《西翼》是高栗哥德─超現實主義的《亡靈書》。

這本書也是他信念的最純粹表現，他相信意義存在於觀者眼裡，而最成功的藝術作品會留缺口讓我們去填滿，避免詹姆斯式的陷阱，如他所形容的，「沒有留下任何事情供思考，沒有留下任何問題供質疑。」[16]《西翼》只有缺口，在第十六張圖中不言而喻地呈現出來，在這張圖中，幾乎全部都是濃密的平行交叉線條的牆，只留下一個空空的壁龕。填滿這個壁龕吧，高栗催促著。

* * *

在這段時間，高栗白天維持在鮑伯斯─麥利爾的工作，並且交替一些接案，例如為羅漢‧歐葛拉第（Rohan O'Grady）的《殺死叔叔》（Let's Kill Uncle，一九六三）繪製插畫，這是一本精采的邪惡小說，講的是一個十歲孤兒計畫在他的叔叔為了遺產而將他謀殺之前，先將叔叔擺脫的故事──正是高

* 當然高栗也有一本。

栗會喜歡看的故事：：高栗曾經說：「我十二歲時讀過一本理查德・休斯（Richard Hughes）寫的《牙買加颶風》（A High Wind in Jamaica）。在這本書裡，天性善良的海盜在颶風中救了幾個小孩，這幾個小孩卻因為作了偽證，致使海盜們遭受絞刑。這個故事殺死了我對孩子童真的迷思。這是你永遠不會忘記的那種書，而因為它，你的感覺永遠不一樣了。我不需要《蒼蠅王》作為典範。」[17]

從輕鬆一點的角度看，他為歌劇導演羅達・列文（Rhoda Levine）的《海邊的三個女子》（Three Ladies Beside the Sea，一九六三）畫插畫，列文心血來潮的時候，試著寫孩子的小說。《海邊的三個女子》是以四行詩的形式寫成，（有點是）一則甘苦摻雜的神祕故事：艾蒂絲（Edith）和凱薩琳（Catherine）很好奇她們的朋友愛麗絲（Alice）為什麼把她的生命花在一種不被大家認同的事情上──掛在一棵細長、沒有葉子之樹的樹枝上，望著天空？「我在尋找我看過一次的一隻鳥，／牠飛過時對我唱歌」是愛麗絲深情的解釋，這可能是、也可能不是含蓄地指涉逝去的愛情。有幾張圖畫帶著科德角強風吹拂的憂傷，尤其有一景，我們看見愛麗絲從她的樹上爬下來，站在水邊，凝望著大海。附近的沙灘上躺著一片小小的貝殼，強調了她的孤獨。

有趣的是，愛麗絲第一次出現時，整個人攀附在她那棵如蛛狀散開的樹枝上，在視覺上回應了《藍色的肉凍》（The Blue Aspic）裡的一景：精神失常的歌劇迷賈斯伯・安克爾從瘋人院逃出時，就是爬過一棵跨過牆的樹。威爾金有力地證明了這個畫面呼應了保羅・克利（Paul Klee）的《樹上的處女》（Virgin in a Tree）──然而，也證明了高栗廣泛的品味與攝影家的眼光。

一九六三年，高栗多產的好運持續了一陣子。Lippincott為他出版了《哇果力怪》（Wuggly Ump）。這是另一個單行笑話，但卻是一個很滑稽的笑話，一個持續不斷裝腔作勢的模仿，嘲諷的對

象是令他發抖的「對兒童陽光、可笑的荒唐」。根據高栗的說法，這只是他當作童書出版的書之一，但成人可以很快領會當中對劣質兒童文學過度歡樂的取笑模仿。這本書是以離奇得令人起疑的畫風繪製的，以活潑的兩行詩敘述。《哇果力怪》一開始時，是三個青少年歡樂地在花叢間嬉戲。這三個人包括了兩個女孩和一個男孩，這在高栗的作品中是反覆出現的角色設定，也許是紀念他與史姬和艾莉諾·蓋爾菲（Eleanor Garvey）在科德角度過的愉快夏天。（他對於那個不可分割的三人組最明顯的敬意是《精神錯亂的表兄妹》〔The Deranged Cousins〕，是從與蓋爾菲姊妹的海灘漫步中得到靈感。）天空是明亮的青綠色；兒童的臉上都掛著笑容──這在高栗的世界很少見。「唱：提──拉──魯，

唱：提──拉──雷，」他們輕唱著：「哇果力怪住在很遠的地方。」

當然，在高栗的宇宙裡，所有的信心都是假信心：結果，哇果力怪近到令人坐立不安──其實，就在下一頁。這是高栗對路易斯·卡羅的傑伯瓦奇（Jabberwocky）的回應，牠看起來像是一隻巨大老鼠與恐龍的雜交，牠永遠戴著捕熊夾的大口，露出尖牙的咧笑，使牠看起來既愚蠢又可怕。哇果力怪吃「雨傘、粗麻布袋／銅製球形門柄、泥巴、地毯釘！」但顯然對肥滋滋的小孩也肆無忌憚。

（一條列細目或者清單，是荒唐的必要部分，）伊莉莎白·史威爾（Elizabeth Sewell）在她里程碑的研究──《荒誕的領域》〔The Field of Nonsense〕──中表示。利爾與卡羅都很愛列清單，她提醒我們，愈古怪且五花八門的愈好──一種鼓勵「荒謬並陳」的傾向，而這是超現實主義者喜愛的。）

很快地，明亮開朗的死亡就要臨頭，就在一瞬間，這些小孩就進了這隻怪物的肚子。然而，高栗「諷刺的小學」裡經常出現的鼓舞士氣與正面思考的問答教學法，完美地跟著腳本走：這些孩子，就像所有二十世紀童書裡的乖小孩，總是看生命的光明面，即使他們已經整個人被吞了。「唱：格──

18

洛——嘎——林——波，唱：格——拉——嘎——蘭——波」，他們「從哇果力怪的肚子深處」用顫音唱著。

和《昆蟲之神》一樣，高栗宣稱《哇果力怪》也是他喜歡「模仿」的結果，而不是想要表達什麼。「我傾向喜歡模仿，所以如果我看到我喜歡的某個東西，我就想，『喔，我想要做某個像這樣的東西，』」他在一九七七年的一次採訪中說。「最初的動力可能完全是愚蠢的。我記得，而且我真的仍然不知道當中的連結，《哇果力怪》是從一本和它差不多大小的書開始。我不知道那本書的內容說什麼，因為它是德文書，作者是克里斯坦・摩根斯登（Christian Morgenstern）。但那是一本復活節小書，有兔子、彩蛋，和老天爺才知道的其他東西。*這和《哇果力怪》有什麼關聯？不要問我。」[19]

當然，就像《愛麗絲夢遊仙境》裡公爵夫人的角色，有些人會說，「每件事都有一個教訓，只要你可以找到它。」[20]在賽莉亞・卡雷特・安德森（Celia Calett Anderson）與瑪莉蓮・范恩・艾波斯洛夫（Marilyn Fain Apseloff）的文章〈荒唐與教訓傳統〉（Nonsense and the Didactic）裡，她們將《哇果力怪》（「對兒童韻文的諷刺傑作」）定位在荒唐詩的傳統，其特徵為一種「對於重大災難的荒謬低調反應」。[21]孩子們對於哇果力怪噁心的習慣和狂暴的部分，表現出英國上層階級的態度——令人發笑地謹慎：「多麼令人不悅，確實如此！」如安德森與艾波斯洛夫指出的：「這是一種幽默的類型，在二十世紀相當流行。通常發生在某些事情實在太可怕，他們只能以乾笑回應，荒唐攻擊道德說教與簡單主義的順從，類似在荒謬劇場使用的方法。」如果二十世紀教會我們什麼事，那就是惡魔不總是會輸，在人生的荒謬劇場中，如果他真的輸了，他通常會先吃掉一大堆無辜的人——這確實是非常高栗的教訓。

＊　＊　＊

《哇果力怪》的致謝辭上寫著：「獻給我的雙親。」我們不知道這是否為高栗對成長過程一個拐彎抹角的註腳；他可能只是心血來潮，將他任何剛好正在做的書獻給某個曖昧的人，而不影射故事與致獻者之間的任何關係。（他將他一九八三年的合集《還是高栗選集》獻給了「在蓋角〔Gay Head〕27. iv.83的狗」，這可能是文學史上最妙的致獻；「蓋角」是蓋角的泥質懸崖，在瑪莎葡萄園〔Martha's Vineyard〕的一個沙灘。堪稱第二妙的是《被遺棄的襪子》〔The Abandoned Sock〕的致獻，純粹是為了這個名字的聲音，這本書是獻給「維爾維歐拉・蘇維瑞恩」〔Velveola Souveraine〕，是第一次世界大戰前後流行的肥皂牌子。）

然而，致獻的時間點意味那必然有某種重要性：這本書出版的時間恰好是愛德華・里歐・高栗因肝癌過世的那一年，是太多夜晚與報社同仁和芝加哥警察聚飲的間接傷害。當時他六十五歲。

我們不知道高栗與父親的關係在父親晚年時是如何；他在給友人的信件中，幾乎沒有提過父母親的事，當採訪中或談話中被問到他們時，高栗也經常迴避帶過。「他們父子很不一樣，」史姬・莫頓談到高栗與他父親時說：「當他的父親快要過世時，他確實回到了芝加哥。他得了癌症，我想那惡化得相當快。」

＊　克里斯坦・摩根斯登（1871-1914）是一位德國詩人與作家，寫的是諷刺與利爾啟發的荒唐韻文，其中最知名的是他的黑色趣味 Gallows Songs（1905）。高栗提到的復活節主題書可能是他的童書《復活節童話》（Ostermärchen）。

很感人的是，高栗的父親曾在一九六二年七月一日給可琳娜（Corinna）的信裡，自誇兒子的成就，驕傲地說高栗現在是「鮑伯斯—梅里爾的藝術總監、生產經理兼書籍設計。」[22] 他答應寄給她幾本即將出版的席亞爾迪的書，以及一本高栗自己的童書——很可能就是《哇果力怪》。他以玩笑、敬酒辭的模式撰寫，懷念高栗最近於父親節來訪，也就是他剛出院不久。老高栗笑他的怪兒子「濃密的紅鬍子」，以及把 Brooks Brothers 的西裝搭配「老舊白布鞋」的習慣。一直到最後，老高栗似乎還是對自己的兒子充滿困惑。

至於高栗對父親的情感，在他模仿塔羅牌的作品《芬塔德牌卡》（*The Fantod Pack*）裡，有一張叫做「祖先」的牌，也許提供了一些線索。它描述了高栗父親角色的原型，一個維多利亞—愛德華時期的紳士，有著被強迫蓄留的鬍鬚和毛皮領子的外套、穩固的社交地位，以及多毛的男子氣概。但是牌卡上臉部的地方，在鬍子與髭的上面，什麼都沒有，臉部表情是空白的。他是一個無價值的人——從來不在場的父親。

高栗在蓋爾菲家族位於科德角巴恩斯塔波的夏屋閣樓，1961。（艾莉諾・蓋爾菲攝。伊莉莎白・莫頓提供，私人收藏。）

父親的去世是否對高栗造成很大的影響？他是否在父親去世前與他和解？就像高栗人生中許多私密的事，總是籠罩在謎團中。影響較久遠的是他被鮑伯斯─梅里爾解雇，改變人生跑道，成為一位全職的自雇插畫家與書籍設計師（當然，還有成為作家）。

隨著成為自雇者而來的新找到的自由，高栗得以享受超過半年以上在科德角的時間，待在蓋爾菲家族於巴恩斯塔波的米爾威路（Millway Road）上買的一間格局凌亂的老屋。「基本上，我的生活是圍繞著紐約市芭蕾舞團安排的，」高栗告訴一位採訪者：「我在芭蕾舞季結束時離開紐約，到科德角工作；舞季一開始，我就回來了。」[23]

他想買下蓋爾菲的房子，但要解決法律上的細節太令人頭痛，所以最後的協議是，高栗可以用他在古董店裡找到的東西協助裝修。他宣稱閣樓是他的，在一個小房間裡睡覺和工作──即是大家所知的頂樓──天花板很低，房間中央有很多梁柱。

這個房間的光源只有單一個小窗戶，感覺很像船頭甲板上的小房間。和許多其他作家一樣，高栗似乎偏愛能夠專注心靈、減少分心事物的空間。（他於一九八〇年時在附近雅茅斯港〔Yarmouth Port〕買的一間工作室，簡直可以當成一位僧侶靜修的小房間。）大部分的藝術家需要仰賴自然光工作，愈多愈好；高栗願意犧牲光源，而屈就就能夠遠離俗世的特別斗室，顯示他認為自己首先是位作家。（當然，有一個原因使高栗不像其他大部分的藝術家，不需要自然光或者比打掃用具間更大的空間⋯⋯因為他不是從生活中取材。相反地，他仰賴他的天才想像力與巨大的圖書館，尤其是多佛書庫，

如《維多利亞時期木屋建築》〔*Victorian Cottage Residences*〕、《舊時照片剪影中的小孩》〔*Children of the Past in Photographic Portraits*〕以及《維多利亞與愛德華時代的流行》〔*Victorian & Edwardian Fashion*〕，將高栗世界呈現出來。〕

一九六三年是高栗藝術人生的轉捩點。他出版了四本書，其中一本《死小孩》後來被視為他的代表作、高栗式的典範；而另一本《西翼》後來被公認為一本大師之作。而另一本《哇果力怪》則被譽為戰後童書革命的先聲，一種文化上的反動，其他的先鋒還包括蘇斯、桑達克、溫格爾、希爾弗斯坦、貝佛莉・克利林（Beverly Cleary）、羅德・達爾（Roald Dahl）等人。以後見之明觀之，在《哇果力怪》裡有一景是孩子們大口吃他們「整碗的牛奶和麵包」，可以解讀成高栗對頭腦不清的出版社填鴨美國兒童之不屑的表態。

「那個時代童書的主要買家是學校與圖書館市場，而我們感覺他們可能想要更多健康有益的書，」安・班尼達斯（Ann Beneduce）說，她是 Lippincott 出版社與高栗合作《哇果力怪》的助理編輯，她也負責編輯高栗繪製插畫的席亞爾迪的書。「他開啟了整個插畫國度的大門，這個國度一直都在，但一直沒有被滿足。」

班尼達斯指出，大眾對童年的態度已經改變了，兒童本身也是。「現在有很多非常嘲諷式的書以及恐怖書；比起以前，也有更多見多識廣的孩子。」她說：「現在有很多書是對經典故事的嘲諷模仿，小孩很愛；他們喜歡自己的世故，可以看出那些東西有多愚蠢。我認為高栗比其他人走在前面；他真的開啟了這扇大門。孩子們喜歡雲霄飛車，只要他們綁好安全帶，我認為高栗的書也有一些同樣的感覺——一種最後會笑出來的恐懼感。」

第十章

對巴蘭欽殿堂的膜拜

一九六四～六七

一九六四年四月二十四日夜晚，紐約市芭蕾開始在它的新家迎賓，即位於林肯中心（Lincoln Center）的紐約州歌劇院（New York State Theater）*，並演出歡樂的節目——巴蘭欽的「華麗的快板」與「星條旗」。從實際上來看，這裡也是高栗一年當中五個月的新家。

正如同主導他的生活的所有儀式一樣，他對於例行公事的投入有強迫症，晚上七點半歌劇院的門一開，他就準時到達，準備觀看八點的演出。但是如果他不喜歡那天晚上的某個節目，他有時會在大廳待上一段時間。高栗「必須準時到那裡，部分原因（他會說）是也許他們會改變節目的順序，但我

高栗在紐約州劇院大迴廊上的納德爾曼雕像附近，1973。（Bruce Chernin 攝。哥倫比亞大學稀有書籍與手稿圖書館 Alpern Collection 提供）

* 紐約州立劇院於二〇〇八年重新命名，現在為大衛寇克劇院（David H. Koch Theater），是以一位慈善家與極保守的政治捐獻者命名，而這個名稱是許多自由派的紐約人拒絕使用的。

認為這純粹是他的強迫症——他必須得在那裡，」彼得・沃爾夫說，他是和高栗一起看芭蕾的票友，現在是喬治・巴蘭欽基金會董事會的一員。「這全是他瘋狂的例行公事的一部分。」

中場休息時，可以在歌劇院大廳——大迴廊（the Grand Promenade）——看見高栗，這裡位於管弦樂團那一樓層的上方。無可避免地，他在靠近東側階梯的地方，八卦聊天的中心，一群意見很多的芭蕾迷之中。湯尼・班特里（Toni Bentley）是一位巴蘭欽的舞者（後轉作家），他的《卡琳斯卡的服裝》一書由高栗寫序，他記得高栗「在每晚的中場時間，穿著全身長的毛皮外套、搭配他長長的鬍子，靠在左邊納德爾曼（Nadelman）的雕像旁。」[1]

高栗的評論「相當輕佻，用單純的方式表達出來，」彼得・亞那斯托斯（Peter Anastos）還記得：「他只是往後一躺，從雲端對舞團發表片面的言論。」[2] 高栗很擅長尖刻的妙語毒舌，例如他不太能忍受蘇珊娜・法瑞爾（Suzanne Farrel）和彼得・馬汀斯這兩位舞者，他便把他們封為「全世界最高的白化症蘆筍」。[3] 當被問到老套的經典節目《胡桃鉗》，他便嗤之以鼻地說：「『仙女』嗎？她們都在找隱形眼鏡那一段嗎？」[4] 據說，他的發言從來不是惡意的。「即使高栗厭惡某件事、某個人或某個服裝或布景，用毒舌來說它，但從來不是非常可怕的，」亞那斯托斯強調。（「你會經常聽到我對某人的演出毒舌批評，但我是從超高標準來看的，」高栗說。）[5]

然而，亞那斯托斯說，在毒舌妙語背後，是對巴蘭欽天才的深刻欣賞——「對紐約市芭蕾舞團生活的每一個神祕面的認識與熟悉，可遠溯到市文化中心時期，」加上對芭蕾語彙（「迎風展翅舞姿〔arabesques〕」、「凌空越」〔grand jetés〕、「偏頭」〔penchés〕以及其他全部）的熟稔，讓高栗能從技術的角度分析一位舞者的表演，而且比較之前另一位芭蕾舞者對相同舞步的詮釋。他若無其事地拋出

他的溢美之辭，膽敢讓聽者洗耳恭聽，雖然舞評家如《紐約客》的艾爾蓮・克羅斯與像蘇珊・桑塔格這樣的知識分子對芭蕾更了解。「他們想知道他怎麼想的，」彼得・沃爾夫回憶道：「他從不同的層次體驗它。」不認識高栗的人也許會以為他是「一個坎普風人物，因為他穿著和說話等等的方式」，克羅斯說，但是她對他「完全認真的樣子……一位有想法的人，說話一針見血」，但又「天生機智」留下深刻印象。

然而，對於那些沒有被承認進入他迷人圈子的人，高栗可能充分顯露一種圈內人的高傲自大。即使像賴瑞・奧斯古和弗萊迪・英格利許這樣的老朋友也會被排擠，因為他們只是芭蕾舞觀眾，不是巴蘭欽教派的侍祭。「高栗會被他的崇拜者與追隨粉絲簇擁著，而你無法接近他，」奧斯古說：「在中場休息時，他甚至不和想要接近他的老朋友相認。」

這種情形一部分可能類以中學自助餐的小圈子，但也可能與高栗的私密性有關。他過著一種很有分際的生活，在他的社交生活中有嚴格的界線…在哈佛的朋友與芭蕾舞小圈子之間，在他的紐約圈與科德角圈之間，等等。在他看芭蕾舞演出的三十年間，當紐約市芭蕾舞團進駐的那幾年，大迴廊是他的社交圈。「我的社交生活很少，因為我唯一有空見面的人，是和我一起去看芭蕾的人，」他說。

在一九六〇與七〇年代，紐約市是全世界的舞蹈首都。巴蘭欽送出天才作品，紐約市芭蕾舞團積[6]極爭取全世界最耀眼的舞蹈天才明星；前衛的編舞家如摩斯・康寧漢（Merce Cunningham）、艾文・艾利（Alvin Ailey）、崔拉・沙普（Twyla Tharp）和保羅・泰勒（Paul Taylor）為現代舞開創了一條新的道路。巴蘭欽新作首演時熱情觀眾的盛況，在紐約市芭蕾舞團不再叱吒紐約文化意識的今日，是很難想像的。「身處在巴蘭欽活躍的一九七〇年代紐約，就像是身處於莫札特活躍時的薩爾茲堡

（Salzburg）。」沃爾夫回憶道：「它就像抽象表現主義：那是它的巔峰，當時足以震撼世界。」

看一場巴蘭欽作品的首演，是掌握文化脈動、了解時代精神不可或缺的一部分。「州劇院的大廳是你每一晚都可以看見藝文界名流的地方，諸如蘇珊・桑塔格、詩評家大衛・卡爾斯頓（David Kalstone）、散文家理查・波里爾（Richard Poirier）和漫畫家愛德華・高栗，音樂與舞蹈評論家戴爾・哈里斯（Dale Harris）、Knopf出版社的編輯羅伯・哥特里布（Robert Gottlieb）——以及其他數十位，」小說家與回憶錄作家艾德蒙・懷特在他的散文〈了解巴蘭欽的男人〉裡回憶。[7]「我們全都很享受一種少數人的特權——天才的開展。巴蘭欽從帝國時期的俄羅斯發跡，在法國達基列夫之下達到他一個人生高峰；一九三○年代，他搬到美國，將舞蹈帶向前所未有的高峰。」

確實是高栗的心情。「我絕對，而且嚴正地感覺，」他在一九七四年時說：「巴蘭欽是當今藝術界最偉大的天才……我的噩夢是某一天拿起報紙，發現他死了。」[8]

* * *

當高栗不在巴蘭欽的殿堂中膜拜時，他就努力在畫圖桌上工作（當他不看電影時）。這一年有一本口說紀錄上市，《迪翁・馬格里果爾的夢世界》（The Dream World of Dion McGregor），這是「說夢話的人」迪翁・馬格里果爾的獨白集，加上一本迪翁・馬格里果爾的夢話。高栗畫了這兩本書的插畫，運用了費力的細線條技巧，這也是他為捕捉他想像的作品與計畫所儲存的技巧，就像馬格里果爾為他荒唐可笑的夢明顯留下的旁白。

身為一位充滿活力的歌曲創作者，馬格里果爾應該是深受睡眠問題所擾，導致他會把他的夢大聲念出來。他的室友將這些夜晚的過程錄下來，由迪卡唱片（Decca Records）後製與發行。透過恐怖的幽默拍攝，充斥著詭異的意象，馬格里果爾的胡言亂語聽起來像是羅伯·戴斯諾斯（Robert Desnos）在素描喜劇與超現實主義的降神會上喋喋不休的迷幻詩混合。他的夜間釋放，如一位愛說笑的人所言，說的是侏儒的墳場、用有毒的鮮奶油鬆餅玩的「食物轉盤」，還有一間木屋，裡面的衣櫃釘了掛肉鉤，方便懸掛過夜訪客（「看他們搖擺得剛剛好。是的，在他們的掛肉鉤上。美麗的掛肉鉤。」），這張唱片徹底失敗，但很容易看得出來高栗為什

《育兒室牆簷飾帶》（芬塔德，1964）

麼這麼喜歡它。

同時，他的小書持續出版。一九六四年，高栗出版了《育兒室牆簷飾帶》（The Nursery Frieze），另一本由芬塔德出版的書。他後來寫給彼得・努梅耶說，「也許這是我的作品中最喜歡的一本。」在一次訪談中，他說：「我傾向喜歡最沒有明顯意義的書，」他列舉了《育兒室牆簷飾帶》、《無標題書》（The Untitled Book）和《惡作劇》。[11]

當高栗說《育兒室牆簷飾帶》比他大部分的書更「沒有明顯的」意義，我們得想一下他是否在哄我們。對大部分的讀者而言，問題在於它是否有「任何的」意義。與書名相符，這本書包含了一條長長的，像牆簷飾帶一樣的矮胖、深色動物的行進隊伍──或者，非常可能是在連續的秒數中拍攝到的同一隻動物，就像埃德沃德・邁布里奇（Edweard Muybridge）對運動中動物的慢動作研究裡跳躍的馬匹。從「優雅的謎：愛德華・高栗的藝術」展覽目錄中收錄的草圖來看，這種野獸一開始時是河馬；到了付梓時，變形成一隻看起來很焦慮的水豚，或者一隻貘，或者介於兩者之間。牠焦急地行走在漫畫的月光下，令人想起喬治・赫里曼（George Herriman）《瘋狂貓》（Krazy Kat）中，無比空寂的景象，牠一邊以押韻的兩行詩，吐出一連串前後無因果關係的字句：「群島、〔荳蔲〕、嚴辭批評、大頭釘／懶散、三味線、緄帶、蠟」等等，然後有「椊頂電光、石珊瑚、低音大號、漿糊／相思豆、彩券、泥炭蘚、異味」，一直到「小行政區、太陽系儀、肉凍、不信任／靈液、膠質、黏性、灰塵。」

就像高栗在看一些無厘頭的電影過程中，他也會咕噥一下說：「有人可以幫我解釋一下嗎？」[12] 我們可以試試看。首先，那個像是水豚的生物是一個荒唐韻文的主要部分，這隻想像的野獸，就

像卡羅《愛麗絲鏡中奇遇》裡的潘達斯奈基（Bandersnatch）、利爾的「沒有腳趾頭的帕伯」（Pobble Who Had No Toes）、和桑達克的「野獸」。在高栗的動物寓言中，它與猶豫客、哇果力怪、費格巴許娃以及《著魔的溫壺套》（The Haunted Tea-Cosy）裡的「巴漢蟲」（Bahhum Bug）地位相當。它告訴我們，我們在一個荒唐的領域，就如高栗運用了一串各式各樣的事物，如前面提到的，這是荒唐領域必要的表現方法。藉由念出一堆他想像力所及、繞舌、奇怪的字眼，高栗也給了我們一個任意隨機的清單。如此的荒唐清單嘲弄了分類學想要在無秩序的世界強加秩序的嘗試，就像波赫士在〈約翰·威爾金的分析語〉這篇文章中做的事，而它也啟發了高栗未完成的書──《有趣的清單》（The Interesting List）。

說到類別，高栗就是那個古怪的特殊物種，即收藏家。就像《手搖車》中的齊菲·克萊格（Zeph Clagg）收集了七千多個電話桿絕緣器一樣，他也搜刮了各式各樣的東西：貓，當然，好幾頓重的書本，但還有屋頂尖裝飾、古董馬鈴薯搗碎器和白蠟製鹽與胡椒罐，以及其他無數古玩。然而，他也貯藏了非物質的東西：想法與圖像（他聲稱可以「像在我腦海中的一部電影一樣」看到整齣紐約市芭蕾的劇本），當然文字，那些永遠在身邊的筆記本裡速記下來的文字，如鱗翅目昆蟲專家捕獲蝴蝶的滿足感。[13] 報紙的字謎版也是取之不盡的難解、古老且多音節長字的寶庫。當科德角一幫人享用晚餐時，高栗會「迅速吃完，然後開始做《紐約時報》的填字遊戲或藏頭詩，」肯·莫頓說：「他對操縱文字和字母就是很開心。」在《育兒室牆簷飾帶》一書中，以及後來的書《華麗的鼻血》（The Glorious Nosebleed，一九七五）中，每個句子都以副詞結尾，而《無標題書》的文本全部是荒唐的聲音，高栗盡情地享受文字遊戲的樂趣。

也就是說，高栗的水豚所說的話，並不是憑空從帽子上摘下來的。高栗選擇了它們——在他與填字遊戲奮戰或在漫遊式閱讀中遇到這些字之後，就像他在沙灘上爬梳時撿到的飄流木碎屑一樣，它們可以透露出他的興趣與觀點。有些是可預期的高栗式風格：「肢解」、「葬禮」、「靈柩台」（抬高以放置棺木的棺架）、「欣嫩谷」（在《舊約聖經》中，惡人的靈魂被折磨的焦熱地方，或者如果你想知道，是在耶路撒冷附近的一個山谷，摩洛〔Moloch〕的追隨者以孩子獻祭的地方。）出於對舊事物的興趣，高栗在《育兒室牆簷飾帶》中的許多詞彙都是十九世紀的產物，例如「gibus」（根據 Collins 詞典，這是「由彈簧操作的可收疊大禮帽」）。[14] 令人驚訝的是，當中有很高比例與宗教相關的字，例如「epistle」（書信）、「hymn」（讚美詩）、「thurible」（教會儀式中使用的香爐）和「purlicue」（在長老會中，對先前的講道進行回顧）——證明了高栗在靈性與形而上方面的持久興趣，雖然是已經轉化過的。其中一些詞彙則喚起了高栗想要改變的懶散形象：「ignavia」（懶惰）和「velleity」（一、最弱形式的意志力。二、單純的願望，但沒有與之相稱的努力）——還有比這更多的高栗式情感嗎？）。[15]

關於《育兒室牆簷飾帶》，最奇怪的是它詭稱的目的：充當環繞小孩房間的牆簷裝飾帶，並且假設要推廣閱讀是基礎的概念，如識字運動所強調的。高栗直截了當地呈現了荒謬愚蠢的詞彙作為適讀年齡的詞彙，例如「febrifuge」（發熱的）和「jequirity」（虛榮的），這本身就很可笑。哪一種類型的父母會給他或她孩子的育兒室貼上一條飾帶，上面的字似乎隱喻病態的宗教信仰和死亡？想像一下，在祈禱上帝讓你的靈魂保守之後，躺下來睡覺，整個小腦袋裡卻是肢解和焦煉地獄！最毀滅性的，這條飾帶的最後一個字詞是「塵土」，我們最後都會變成塵土，這是最適合清教徒育兒室的陰鬱情緒。

祝你好夢。

＊　＊　＊

一九六五年，高栗出版了《下沉的詛咒》（The Sinking Spell）和《懷念的拜訪》；前者是他的第四本書，也是他在伊凡‧奧博倫斯基出版公司的最後一本書，後者則由西蒙與舒斯特出版。

《下沉的詛咒》是一個有趣的、令人迷惑的維多利亞—超現實主義的短篇懸疑、但沒有結果的故事，或者更妙的是，這是一個沒有絕妙結語的荒謬卡通笑話，這本書具有查爾斯‧福特（Charles Fort）重述那些令人難以置信的詭異事件時正經八百的感覺，那些詭異事件現在被稱為「福特現象」（Fortean phenomena）。福特對怪異的天氣特別著迷，尤其是他所謂的「瀑布」——紅雨、黑雪、青蛙雨或魚雨、「雷石」、「下千噸的奶油」等。[16] 這些神祕故事，一點一點地，透過愛德華時代的家庭流傳下來，使它所碰到的一切都感到不安，《下沉的詛咒》應該很適合放在如《詛咒之書》（The Book of the Damned）之類的福特系列中。

這本書是以兩行詩的形式呈現，故事一開始是在一個愛德華時期家庭的門球比賽當中，一隻「天空中飄浮的生物」到來。高栗從未描述過牠，在整個故事中我們也看不到牠，但這家人能很清楚看見。牠愈來愈近，直到「陰鬱的、僵硬的、冷漠的」牠徘徊在他們的房子上方。牠不斷地向下靠近。[17]

牠嚇壞了女僕，「在曲折的曲線中下降／在醃菜和蜜餞之中，」最後永遠消失在地窖裡。

在這個脆弱、貧瘠的家庭裡，沒有人知道「這到底意味著什麼／這種不饒人的下降」，我們也不

了解。高栗在給努梅耶的一封信裡貿然提出一個理論，認為這本書與跨境有關，進入一個沒有回頭路的國度。在十九世紀，一個「下沉的詛咒」指的是突然的崩潰，從疾病進入死亡的昏厥或死亡般的睡眠。這個書名是一個雙關語：高栗的下沉的詛咒是字面上的意義，一種惡魔般的吸引力使某種東西從天而降，像幽靈般穿過其路徑中的任何東西，我們假設它要前往冥府。再一次，高栗的主題是死亡。

最終，儘管如此，他似乎像故事中的家人一樣，對於從潛意識浮出的夢境般的事件感到迷惘困惑。

＊　＊　＊

《懷念的拜訪》帶著逝去的時間感，瀰漫著遺憾，這本書是高栗嚴肅的作品之一，雖然他一如既往地以輕描淡寫的方式削弱了當中的嚴肅性。文體是無法模仿地高栗式──「茶被送上來了：幾乎是無色的，還有一盤糖薑。」──插畫非常棒：在開場的景，我們看到遠洋客輪上的卓西拉，重疊造型的波浪令人想起葛飾北齋和歌川廣重的浮世繪版畫。

當卓西拉的父母出遊而一去不返時，她對他們的消失（或者是她的被遺棄？）處之泰然。一位家族友人史金─波蕭小姊（Miss Skim-Pshaw）帶她去見了克拉格先生（Mr. Crague），他是「一位很棒的老人，在黯淡的過往中曾經是崇高的人物，做過偉大的事，也很有教養。」他們在花園裡喝茶，「這個花園裡，樹木的修剪被忽略了。」克拉格先生很遺憾無法向卓西拉展示他滿是漂亮紙片的相簿，因為它們在樓上的房間裡；她答應，到家時，會把「她保存的一些信封裡的紙」郵寄給這位老紳士。

幾天變成幾個月，幾個月變成幾年。卓西瞥見了一個我們上次在《倒楣的小孩》裡也看過的那些魔鬼般的小惡魔之一，他想起了克拉格先生。在尋找她答應要寄送的信封襯裡時，她碰巧在一張舊報紙上看到，他「在她出國後的秋天」去世了。在倒敘中，我們看到他跌倒在他們三個人一起喝茶的花園裡。「當她找到漂亮的紙片時，感到非常難過和疏忽。風吹過來，把紙片帶走，飛過敞開的窗戶。她看著它們被吹走。」

在給努梅耶的一封信中，高栗透露，《懷念的拜訪》的副標題為「取自生活的故事」，確實是「一則來自真實生活的故事，無論如何，是故事的開端。」[18]這本書是獻給康索魯‧瓊恩斯（Consuelo Joerns）。靈感則來自瓊恩斯與英國演員和舞台設計師愛德華‧高登‧克拉格（Edward Gordon Craig，一八七二─一九六六）的相遇。高栗寫道：「那次的拜訪是發生在康妮（Connie）被介紹給……法國南部的克拉格時，而且紙片收藏是真實的。」克拉格是布景設計的象徵主義先鋒，他運用可移動的彩色屏幕與色彩豐富的照明，營造出戲劇性的視覺和諧。

跟隨超現實主義的帶領，高栗藉由導流自己的無意識，產出了這個故事。「冒著聽起來愚蠢的風險，」他告訴努梅耶：「『克拉格先生問卓西拉是否喜歡紙張』這句話，是我當時強烈認為我沒辦法接受的，我覺得這句話來自其他某個地方。」[19]他指出，這不是他的「慣常作法」，並推測這與天真有關。（在克拉格的談話中有一種韓伯特【Humbert】─蘿莉塔【Lolita】＊調情的耳語暗示，呼應了這位長者誘引她是否要上樓去看他的版畫。）

＊【譯註】指一九五五年出版的法國小說《蘿莉塔》（Lolita）的故事，描述中年男子韓伯特與少女蘿莉塔的戀情。

也許《懷念的拜訪》在傳統的敘事意義上，並沒有任何意義。相反地，它喚起一種情緒——一種渴望的感覺，最重要的是悔恨的痛，這種感覺隨著歲月流逝而悄悄浮上台面。

＊　＊　＊

一九六五年秋，高栗在位於紐約東二十三街的一所藝術與設計學院「視覺藝術學校」（School of Visual Arts，簡稱 SVA）教授「進階童書插畫」。這所學院強調專業經驗勝於學術聲譽，特別招募在商業領域工作的藝術家擔任他們的教師。

一九六六年秋，高栗回到視覺藝術學校教授兩堂「進階童書插畫」，一九六七年春季教授「童書」（這是開給想創作與繪製自己的書的人，強調概念的培養與創作個體的一個工作坊」）。[20] 高栗名列在一九六八年到六九年的課程名單裡，但是他教什麼課，或者只是客座講師，我們不清楚。同樣地，我們根本不知道他是否被迫去教書，像許多自由工作者一樣，為了增加收入的需要。我們不知道他是哪一種教授。很難想像自己承認是「非常微不足道，而且說話聲音愈來愈小」的高栗，怎麼經營一個課堂。但是視覺藝術學校請他回鍋任教，所以他必然有達到某個標準。

為了宣傳一九六五年的課，高栗製作了一個小宣傳摺頁，並巧妙設計成書衣的形式。課程名稱顯示在書背上，高栗的簡介以及課程的上課時間等細節，呈現在封底。課程描述呈現在書衣前後翻摺處，值得引用如下：

這堂課將著重童書插畫——與寫作——的創作與想像部分，並且提供技巧、工具、設計與字體方面的實作經驗。將包括關於童書的非正式歷史、童書插畫、插畫家，以及現今童書領域概觀，從給幼兒的童書到給青少年的小說，從最流行的作品到最高深的作品。這堂課也會談到插畫的本質、它的不同種類與目的，它與文本的關係，以及兩者融合為一整體……這堂課的主要工作是繪製與設計一本完整的書。[21]

高栗對文字與圖像交互關係的強調（「兩者融合為一整體」）觸及到了他對插畫的核心態度，這是根源於深度認知到文字與圖像能夠如何相得益彰，形成一個比各自為政更大的整體。「我認為我的畫作不是好到不行，但我確實知道如何畫一本比大部分的書更好的書，」他曾說：「插畫的份量不應該比書本身小——這是為什麼你不可能畫珍・奧斯汀的書。同時，它們的份量也不應該超過書本身。奧伯利・比亞茲萊為《莎樂美》（Salome）所畫的圖，使王爾德看起來有點傻。這些畫作如此有力，它們自成一格，而且比王爾德的作品更有趣。它們完全是太糟糕的插畫，毀了它們附加的文字。」[22]

高栗的課程宣傳摺頁封面，是一個瘦瘦的男人，喜氣洋洋地穿戴著一件泡泡紗夾克和寬簷草帽；頭上停了一隻看起來像被打敗的鴉科鳥類。這個男人坐在《育兒室牆簷飾帶》中的水豚身上，水豚正笨拙地前進，牠睜著不安的大眼睛，和書裡的表情一模一樣。在當時，這種生物是高栗的圖騰動物。他那段時期的名片描繪了一對一模一樣的野獸擦身而過的那一刻。從其中一隻身上吐出的文字泡泡框——其實比較像一個橫幅標語——寫著「書籍設計」；另

一隻說：「愛德華・高栗」。

值得注意的是，高栗選擇不將自己定位為插畫家，可能是他認為這個職稱過於局限。他在雙日出版社從事書籍設計的訓練，以及他身為藏書愛好者對書的癡迷，兩者匯集起來，使他將書籍視為創意表達與形式創新的媒介。「我的訓練造就我對書的構成很有意識感，因此我一直非常注意統整我的書的各個部分，把它們組合起來的過程，」他在一九七八年的一次採訪中說。*「我自然地會想到這本書要有多少頁、翻頁的方式等等。」[23]高栗將書籍製作的每一個細節，無論多麼平凡無奇，都視為對設計的邀請——這種哲學在獲得充分控制後，樹立了書籍設計師藝術的標竿，既優雅又經濟，就像他一九七二年的《高栗選集》一樣。

* * *

一九六六年是高栗豐收的一年。

當年男性雜誌《君子雜誌》（Esquire）的十二月號刊登了〈冥府聖誕節〉這個單元，那種高栗經常被要求做的節慶單元——無疑地，有鑑於他對節慶的痛恨，帶給他無休止的苦惱。那是雜誌的黃金時代，而《君子雜誌》的聲譽正隆，其滿滿廣告的期數裡，比比皆是像湯姆・沃爾夫（Tom Wolfe）與蓋伊・塔雷茲（Gay Talese）這樣具時代精神的創新新聞人，還有重量級的小說家如諾曼・梅勒和約翰・奇弗（John Cheever），以及名人側寫。一九六六年十二月號的三百六十頁篇幅，有編輯預算可以輕鬆負擔一些機智的瑣事，例如《芬塔德牌卡》，這是高栗的塔羅牌，〈冥府聖誕節〉單元的一

部分。

「冥府聖誕節」——這個高栗式的形容詞意思是「屬於，或是與冥府相關的」——包含了八幅高栗的漫畫。在一個小插圖中，三個孩子發現父親趴在壁爐旁，被聖誕襪勒住。在另一幅圖中，一個男人看到牆上掛的日曆剩下的十二月的日子，若有所思地注視著他的煤氣爐。在黑色幽默的背後，我們發現了一種孤獨感，這種孤獨感只有在其他人的假期歡慶聲中才顯得分外淒涼。

「冥府聖誕節」的核心是一個兩頁的圖庫，展示《芬塔德牌卡》，這是由高栗設計和繪製的二十張塔羅牌卡片。† 直到一九六九年，他對神祕事物的興趣仍然很強烈。「在回答你的疑問時，」他在一月份寫給努梅耶說：「當然，我相信筆跡學，也相信手相學。《易經》、塔羅牌、占星術以及所有其他你可以在像是 thesaurusi（這個字是複數嗎？不，不可能，這一定是 thesauri，意為「同義詞辭典」）裡可以找到的很有意思的東西，結果他要指的是透過蝸牛黏液軌跡之類的東西進行預測。」24

* 大衛・休（David Hough）是 Harcourt 出版社成人書的生產總監，曾與高栗合作《著魔的溫壺套》和《無頭半身像》（The Headless Bust）。他說了一段幕後故事，可以說明高栗對他的書的每個生產環節有多麼仔細。「高栗對他的書的製作很了解，也很謹慎（包括紙張、裝訂、裁切尺寸和印刷），」休在二○一二年九月六日給我的一封電子郵件中說：「高栗的銅版紙皮非常細緻。只有極少的擦傷需要修補。當然他不需要編輯——雖然我記得在編《著魔的溫壺套》時，曾為了幾個破折號有點小爭吵。他的藝術自給自足，而且很完美……。我認為人們應該要知道高栗是一個非常仔細與勤奮的工匠，也是一位藝術天才。」

† 《芬塔德牌卡》曾經以不同版本實際出版。一九六九年第一次上市時，是由 Owl 出版社以一種廉價盜版的形式出品。一九九五年，高譚書屋以高品質的版本出版。最近的版本是二○○七年由 Pomegranate 出版社印製有壓膜、硬滑的版本。

（如前所述，高栗的「信仰」不是在甲骨文的預知能力方面的表面信仰。他內心的道教思想認為，這可能是通往「道」的多種方法之一，而他內在的超現實主義者則希望，這也許對接通無意識有幫助。）

高栗並沒有打算那麼認真看待《芬塔德牌卡》，但和他的大多數笑話一樣，它暗示了隱藏的真相。畢竟，他選擇了構成當中大祕儀的圖像，親自從他的作品中反覆出現的角色、物體、動植物和風景，仔細挑選。（大祕儀即是塔羅牌的王牌。）

就像馬格利特的超現實主義繪畫作品《夢鏡之鑰》（*The Key to Dreams*，一九三〇）一樣，《芬塔德牌卡》也是一組不相干的事物，它們唯一的聯繫是在藝術家個人神話中的角色：甕、大鬍子、毛茸茸、極富男子氣概的紳士（「祖先」）；死亡，垂死或受虐的孩子（「孩子」），咧嘴笑的瘦骨孩子，拉著一個有輪子的木製動物）；黑妞（與其他十九張王牌不同，它沒有頭銜，也沒有其他解釋，「用古老的韻文來說：你最擔心的／即將來臨」）。

「捆綁的包裹。」——《芬塔德牌卡》。（高譚書屋，1995）

在每張卡的背面是費格巴許娃（猶豫客怪異的表親），一個難以捉摸的生物，有著長長的喙、沒有五官的臉、蹲踞著，短腿的身體和不可思議的長手臂──他騎著獨輪車，同時在舉起的手上平持一個大淺盤。盤子上放著一個頭骨、一只聖杯和一根蠟燭，只剩下短短的殘柱，但仍然在燃燒──饒富死亡象徵的神祕聯想，雖然它們的恐怖性被費格巴許娃的滑稽動作削弱了一些。

每個芬塔德牌卡的神祕圖片都促使我們發掘其含意。但是有一張卡片──「捆綁的包裹」（The Bundle）──暗示了通住高栗的夢境之鑰，永遠都會與我們無緣。這是一個笨重的包裹，用繩子綁成格子狀，令人想起〈伊齊多爾‧迪卡斯之謎〉（The Enigma of Isidore Ducasse，一九二○），這是由攝影師曼‧雷向迪卡斯的小說《馬爾多羅之歌》（Maldoror）中不朽的一句話致敬的超現實主義作品，這句話是：「如一台縫紉機和一把雨傘在解剖台上偶遇般美麗。」*在雷的例子中，我們知道用麻線紮成的塊狀毯子裡面是什麼：一台縫紉機。另一方面，高栗捆綁包裹的內容物則不得而知。

對於那些相信「色情在他的小書中無所不在，幾乎是幽閉恐懼症，」如某一本雜誌篇章的作者所斷言的那樣，「捆綁的包裹」明顯將引來佛洛伊德的解讀：一種窒息的性，緊緊地包裹著。[25]同時，它看起來臃腫而笨拙；它的輪廓強烈暗示是頭部靠在膝蓋的被罩住的人形──絕望的普遍姿勢。就像高栗其他的「大祕密」一樣，這是一個奧祕，其目的是維持奧祕。

*　其實是洛特雷阿蒙（Comte de Lautréamont）的句子，因為迪卡斯自一八六八年起，就用「洛特雷阿蒙」這個筆名撰寫他的超現實主義小說。

＊　＊　＊

正如其名字一樣，《無生命的悲劇》（The Inanimate Tragedy，芬塔德，一九六六）＊是一場悲劇

──一場鬧劇式的悲劇，但仍然是一場悲劇──正如它的希臘合唱所吟唱的，是死亡、苦惱、破壞和

道德敗壞的悲劇。在這本書裡，希臘合唱是幾根情緒激動的大頭針和針頭，其他的角色還包括一些常

見的物品，包括一顆大理石珠、一顆圖釘、一對鈕扣、一截打結的繩子和一個編號三十七號的鋼筆

尖。

約瑟夫‧史坦頓在其展覽目錄〈尋找愛德華‧高栗〉的文章中，將《無生命的悲劇》讀作一種宿

命式的「風情悲劇」（tragedy of manners），諷刺人類社會所有人對抗所有「破壞聲響、摧毀生命的陰

謀和耳語」的戰爭。故事的結局很慘，以恐怖喜劇結束。故事中的壞人，打結的繩子和四孔鈕扣在一

個開口峽谷的邊緣扭打，失足掉進了峽谷。其他角色也一窩蜂地如法炮製：雙孔鈕將自己投入峽谷，

緊接著是大頭針和針頭。圖釘則毫無理由地倒地死了。

《無生命的悲劇》中的任何場景之間都沒有因果關係，而且大多數動作都缺乏任何可辨別的動

機（雖然我們正討論圖釘與鈕扣的戲劇性動機這件事，證明了高栗荒謬的機巧）。然而，透過對主題

有意的反覆（耳語、策畫、雙孔鈕的激烈反應、合唱的感嘆），為他的桌面戲劇增添了索福克勒斯

（Sophocles）的宿命感。

現在說到哪裡了？超現實主義的潛意識地形中的某個地方，日常工具和玩具的存在變得難解。

大部分動作發生在毫無特色的荒涼地──白色的虛空由一條地平線分開──讓人聯想起伊夫‧坦古

（Yves Tanguy）的月球表面，上面散布著宇宙碎片，或者達利筆下加泰隆尼亞的寂寥海灘，軟趴趴的手錶被沖上岸的地方。

但是，像圖釘和鈕扣這樣的日常物件能否重生為超現實主義物體？毫無疑問。尤其是如果它們模糊掉有生命和無生命之間的界線。努梅耶告訴高栗說，他發現這本書不僅是「超現實的」，而且是「冷酷而剛硬——我覺得相當令人不寒而慄——因為它暗示著人口日益稀少的世界」，讓人聯想到「路易斯·卡羅，早期的靜物畫超現實主義者，畫深鍋和平底鍋，或者費爾南·雷傑（Fernand Léger）齒輪和輪子」的神祕夢境。[26]

荒唐文學對構成我們社會、我們自己甚至我們的現實的理解系統，擺出一副無禮的態度。《無生命的悲劇》不是胡說八道，但其難以理解的故事卻在一系列前後不相關的莫名事件中展開，說愈多，愈隱晦。這使文學理論家彼得·施萬格（Peter Schwenger）想到邏輯的跳躍，可以從「最混亂的夢」描述出來，也想到心理學家尚·皮亞傑（Jean Piaget）的「兒童敘事的描述，在這種敘事中『很少表達因果關係，但通常透過相關用語的簡單並置來表明。』」[27]在施萬格的文章〈碎片的夢境敘事〉中寫道：

* 【譯註】可參見：https://vimeo.com/89789919

《無生命的悲劇》中大量角色演出一齣我們摸不著頭緒的戲劇。不只是我們沒有答案；我們甚至不知道問題……。然而，這齣戲的每個畫面似乎都充滿著意義，雖然它們不總是相互

關聯。不僅這齣悲劇的角色是一塊塊碎片；敘事元素本身已經成為一種可以隨意洗牌的小裝飾

品⋯⋯⋯28

　　對施萬格而言，《無生命的悲劇》既是「一種對敘事的精明諷刺，尤其是其十九世紀情節故事的敘事版本」，也是對敘事法的一種後現代批評；敘事法宣稱，它告訴我們「真相」，不論該真相是非小說的硬事實、文學寫實主義的代表式真相，或者只提供故事梗概與意義的因果關係。29 高栗突然抓住了傳統小說的福袋作為他的劇情工具──「倒敘、身分錯置、溝通不良和祕密」──但是將它們與虛假承諾的『真相』脫離，」施萬格辯稱：「與其給真相，他給了我們遊戲，一種超出遊戲規則的遊戲，或者說，是符合遊戲規則的遊戲。」

＊　＊　＊

　　《無生命的悲劇》是《芬塔德出版社的三本書》（Three Books from the Fantod Press）之一，這是一套平裝書合集，裝在一個黃色紙袋中發行，其他還包括《虔誠的嬰兒》（The Pious Infant）和《邪惡花園》。（一刷五百冊，是四套同名合集中的第一套。）

　　在《虔誠的嬰兒》中，高栗再次以嘲弄道德主義的模式，得到邪惡而有趣的結果。這是一篇散文，比他三十頁的標準短了一半，是一則對清教徒兒童文學的無情模仿，靈感是來自《給兒童的指標：當一個皈依者的紀錄、過聖潔且模範的生活，以及幾個孩子的快樂死亡》（A Tolen for Children:

Being an Exact Account of the Conversion, Holy and Exemplary Lives, and Joyful Deaths of Several Young Children，一六七一—七二），這本書由清教徒神聖的詹姆斯　珍妮薇（James Janeway）撰寫，當時是一本極受歡迎的書。高栗的主角小亨利‧克蘭普是聖人虔誠的楷模，在週日指責其他男孩「在冰上滑行」（「哦，在安息日閒著而不讀《聖經》，實在太可惜了！」），而且，他還指小心翼翼地遮掉書裡任何「對神靈輕浮不敬的」字樣。但是，主以神祕的方式行動：上帝以一場冰雹風暴來打擊他，表達祂對小亨利的愛。這個孩子病了，後來死了，但得到了他的報償：「亨利‧克蘭普的小身體在墳墓中變成塵土，但他的靈魂卻升向上帝。」

高栗的模仿是用了喀爾文主義原本的悲觀和嚴酷教義主義，以嘲笑這些永世無法超生的原教旨主義，毒害好幾世代美國孩子的罪惡感、虛偽和地獄般的恐怖。儘管我們無法想像這項批評的衝擊距離家庭有多近，但很難不聯想到高栗作品中迴盪的輕笑與不虔誠的情感，與他父母想要使他成為天主教徒而徒勞無功這段往事，沒有任何關係。

有趣的是，高栗曾在現實生活中扮演魔鬼的擁護者。高栗的表哥威廉‧蓋爾菲（William Garvey）的兒子克里斯‧蓋爾菲（Chris Garvey）回憶起他與高栗談論神的信仰時，他說：「當時我要去上天主教學校，我製作了一個戲劇模，扮演一名神父，而且我們談了一些宗教問題，可能還給了他一些天主教學校的回答。；然後他說：『天哪，你就是那個虔誠的舅兒！』我說，『那是什麼？』他說，『嗯，是我寫的書，而你彷彿從書裡面走出來了！』」

＊　＊　＊

高栗很少提及奧伯利・比亞茲萊，但是《邪惡花園》中精美的黑白編排與比亞茲萊為《黃皮書》（The Yellow Book）這本雜誌繪製的戲劇性、受日本主義影響的圖畫很像，高栗知道。

漆黑與鮮明的白色之間大膽的相互作用，使比亞茲萊的作品在一八九〇年代如此引人注目，他巧妙地解決了照相印刷的局限性，這種印刷法以相同的色調值重製所有的線條和色塊；必須透過點畫、交叉平行線或橫紋來表現中間的陰影層次。在《邪惡花園》中，高栗運用了幾乎相同的技法來描繪風景，但以幾乎是簡單圖解的方式表現他的人物，這令人想起比利時漫畫家艾爾吉（Hergé，他的《丁丁歷險記》漫畫也是高栗的收藏）線條清晰的美感。

這本書以二行詩的形式敘述了一個愛德華時期家庭在一座植物園中漫步的情形。這座公園看起來像是伊甸園，但很快就顯露其實這是一個巨大的詭雷，當他們進入花園時，一種「從耳朵聽不到的地方」傳來「流淚」的怪異聲響，預示即將發生的轉折無處不在。一條大蟒蛇絞死了叔公法蘭茲（Franz）；一株食肉植物從腳開始吞掉了一位姨媽；「一群發出嘶嘶聲的昆蟲／吃了嬰兒和他的毛毯。」隨著夜幕降臨這個受詛咒的家庭，高栗巧妙地扭轉了他的極端故事，將最後兩個場景從幾乎全白的背景搭配黑色調，切換到漆黑的背景，白色元素則在當中漂浮。這樣造成的效果是令人顫抖的小調和弦，隨著布幕垂下，由樂團的弦部延續著。

* * *

高栗一九六六年的書目以《鍍金的蝙蝠》作結，這是達基列夫時代的哥德式情人節卡片，當時十

九世紀的浪漫芭蕾，正被像巴蘭欽這樣的編舞家所倡導的現代主義所取代。這也是對高栗於一九四〇

年一月在芝加哥視聽劇院觀看蒙特卡羅芭蕾舞團時，與芭蕾第一次、也是難忘的相遇，所表達親切幽

默的敬意。

《鍍金的蝙蝠》是以細粒度、近乎點畫風格繪製而成，一開始是在愛德華時代，結束於一九二〇

年代，與俄羅斯芭蕾舞的壽命相當。年輕的莫迪・史波雷托（Maudie Splaytoe）從勤奮的芭蕾舞生晉

升為赫切波特（Hochepot）芭蕾舞團的匿名舞者，後來到成為「當代最知名的舞者，芭蕾舞的象徵之

一」，反映了現代主義的興起，而催生這項運動的，是達基列夫和俄羅斯芭蕾。

西蒙與舒斯特出版社以書本形式出版了《鍍金的蝙蝠》，但其內容已於當年早些時候在《芭蕾評

論》（Ballet Review）上連載，讀者對高栗晦澀的指涉與內行人笑話看得津津有味。然而，《鍍金的蝙

蝠》不僅僅是芭蕾舞迷的棋盤問答遊戲。正如塞爾瑪・G・萊恩斯在她的論文〈愛德華・高栗誘人

的《碧廬冤孽》（The Turn of the Screw）〉中指出的，「它同時是一部冷酷諷刺、又非常嚴肅的作品。」

高栗對於藝術家日常現實憂鬱的掌握，沒有其他地方描寫得更精準了。30 《鍍金的蝙蝠》以一位藝術

家人生的慘淡真實，反駁觀眾霧裡看花的幻想。我們看到莫迪在她冷清的房間、在水槽裡洗她的緊身

衣：「她的生活過得相當細瑣無趣。」即使在她成為「當代女芭蕾舞者的象徵」之後，她的生活仍然

「真的與以往沒什麼不同」；我們看到她像往常一樣，獨自在欄杆上鍛煉；她是如此被洗劫的靈魂，

以至於處於消失在無邊陰鬱中的邊緣，這股陰鬱由一大片細微的筆觸所營造的灰暗表現出來。

正是這些無數的點和斜線，以及這個場景本身，告訴了我們一些關於高栗投入於他的藝術所付出

的孤獨、努力的時間——也許是以親密關係為代價。《紐約客》作家史蒂芬・席夫將他描述為「陶冶

一個修女般的人生，他的藝術的隱居侍女」，而當他向我們展示莫迪虔誠地獻身致力於她的藝術，對周圍一切沸騰的熱情無動於衷，這讓我們想起高栗在對自己說些什麼。（有趣的是，大多數的這些熱情是同性戀的渴望：馬什格拉斯小姐（Miss Marshgrass）是特雷皮多夫斯卡夫人的芭蕾舞學校似男性的女同性戀贊助人，她很嫉妒夫人對莫迪的關注；在另一個場景中，一對兼有兩性特質的、手腕纖細的男性舞者在後台調情，莫迪的父親則在一旁厭惡地看著。）

當舞團的成員瑟吉（Serge）萌生「對她不太可能的癡迷」時——這個形容詞很有含意——不知所措的莫迪與赫切波特舞團的經理德札布魯斯男爵（Baron de Zabrus）長談，他向她保證，「只有藝術（意味）任何東西。」他呼應了在鮑威爾（Powell）與普瑞斯伯格（Pressburger）的芭蕾電影《紅菱鞋》（The Red Shoes，一九四八）中，達基列夫風格的經理波里斯‧雷孟托夫（Boris Lermontov）的芭蕾電影《紅鞋」的女芭蕾演員，警告自己的門生，也就是年輕的芭蕾舞演員維姬（Vicky）說，「魚與熊掌，不可得兼。一個仰賴人類愛情不可信的溫存的舞者，永遠不會成為偉大的舞者——永遠不會！」「一切都很好，波里斯（Boris），非常單純而美好，但是你不能改變人性，」編舞家盧朱波夫（Ljubov）說。萊蒙托夫回答：「不，我認為你可以做得更好——你可以忽略它。」[31]

簡言之，這就是高栗避免讓愛情干擾的策略：忽略你的天性，它就會消失了。他保留了對藝術的熱情，並將他有的任何欲望，昇華到了對文化的迷戀——他對書籍的熱愛、他的電影迷和最重要的芭蕾舞癖。「我想，愛德華‧高栗成人的熱情，大部分都給了芭蕾，」亞歷山大‧瑟魯在《愛德華‧高栗的奇怪案例》一書中寫道。[32] 他能夠產生很大的愛慕，確實有斯湯達爾（Stendhal）的

魅力，多年來，他明顯支持偉大的芭蕾舞演員如派翠西亞‧麥布萊德、瑪麗亞‧卡里加瑞（Maria Calegari）……和……黛安娜‧亞當斯等人。[33]

《鍍金的蝙蝠》是獻給亞當斯的，她是巴蘭欽的「謬思」之一，也是高栗「永遠最喜愛的舞者」。[34] 她「晶瑩純透，完全不矯揉做作，而且她擁有我在芭蕾舞者中見過的最美麗的身段之一——無可挑剔的比例、令人陶醉的雙腿，」他回憶：「如果我得說出我見過的最偉大的表演，我會說是亞當斯排練《天鵝湖》。她那時沒有化妝，一群年長的舞者彩排中，她嚼著口香糖，走到一半，但突然間就具備了所有的氣質……」

對首席芭蕾舞女伶的崇拜，就像對它的表親歌劇女高音崇拜一樣，是一種同性戀的老調，就像是對音樂劇歌曲或對芭拉‧史翠珊的熱愛或迷戀一樣。彼得‧史東利（Peter Stoneley）在他的《酷兒芭蕾史》（Queer History of Ballet）中指出，「二十世紀中葉」的男同志——即石牆運動之前——「傾向於（女）明星認同，她們展現出『過度或者模仿的女性氣質』，例如瓊‧克勞馥（Joan Crawford）和瑪琳‧黛德麗。[35] 這幾位明星卡通般的女性氣質，很明顯是矯作的，而不是強化性別標準，藉由強調女性氣質和男性氣質只是我們表演出來的角色，是種麻煩，來削弱這些標準。同樣地，史東利斷言，芭蕾與男同性戀者產生了一種潛意識的共鳴，因為芭蕾也使一種『過度的』，而且顯然是『被操作的』性別版本被看見，從而使女性透過下大量苦工，產生了一種極端的輕盈與細緻。」

高栗對芭蕾的熱情在美學上太複雜了，他對巴蘭欽的天才，以及對戴安娜‧亞當斯之流舞者的藝術感性太深刻了，以至於無法歸入一個酷兒理論的分類框架。儘管如此，同志對於像瑪格‧豐特恩夫人（Dame Margot Fonteyn）這樣的首席芭蕾舞女伶的崇拜是如此眾所皆知，而芭蕾與同志文化的關

聯如此司空見慣，以至於忽略這些關聯等於是故意視而不見。《鍍金的蝙蝠》不僅是一本關於芭蕾的書；這是關於芭蕾的一本深刻的同志書：狡黠地暗示同性欲望的影射不斷出現，而達基列夫和俄國芭蕾是這個故事的核心。「在達基列夫去世後的幾十年中，俄國芭蕾的傳說曾作為揭示同志存在的試金石，」史東利寫道：「當人們可以比較仔細地發現彼此對尼金斯基（Nijinsky）和俄國芭蕾的共同熱情和認識時，就不必承認自己的性取向，也不必探究另一個人的性取向。」[36]

與此同時，高栗對芭蕾的熱愛是一種美學宗教。「我愈深入，愈覺得巴蘭欽是我生命中偉大、重要的人物，」他對朋友克里夫・羅斯說。「在哪一方面？」羅斯想知道。「好吧，有點像上帝，」高栗嚴肅地說。[37] 基督教和芭蕾舞都在講跨界：在水上行走、升上天堂、凌空越、黑天鵝在《天鵝湖》裡不停的揮鞭轉（fouetté）。後兩者皆展現對抗重力的願景，無重力的夢想，實際上也是從平凡躍升到崇高至上。

高栗的輕鬆手法和低調的機智，賦予《鍍金的蝙蝠》一種陰鬱的輕浮感，但他留給我們的印象確實懍人──米雷拉（Mirella）鍍金的蝙蝠翅膀在黑暗中飄浮著。「在晚會上，她的戲服從舞台中間被撐起，同時還播放了她最著名的變奏曲，作為對她的紀念。」（她在前一頁裡，當「一隻大黑鳥」飛入她搭乘的飛機螺旋槳時，她已經死了。）高栗喚起了芭蕾舞史上最凄美的時刻之一：在帕夫洛娃（Pavlova）因為肺炎，拒絕了可能挽救她的生命、但會終結她作為舞蹈演員生涯的手術而過世後不久，她的舞團如期開演，但是她獨舞的那一段，是由聚光燈在空蕩蕩的舞台中間舞出來的。

芭蕾轉瞬即逝的美麗幻想與跨境，必須付出的代價是苦練時的孤獨與磨人的一成不變，每天四到五個小時，年復一年──這種美學生活；高栗在他的斗室獨自一人作畫度過他人生的很大一部分，他

太清楚箇中滋味。然而對某些人來說,「只有藝術是一切。」根據傳說,帕夫洛娃最後說的話是:「準備好我的『天鵝』服。」[38]

* * *

一九六七年十二月,法蘭西絲・史黛羅芙八十歲生日前夕,將高譚書屋賣給了安崔亞斯・布朗。因為很焦慮當她回到天上的回收箱時,這間傳奇的書店會發生什麼事,她最忠誠的顧客敦促她指定一位繼承人。布朗以十二萬五千美元的價格買下了一個知名的文學聖地,約五十萬冊的存書在書店堆成五樓高,而史黛羅芙則擔任「顧問」。(她後來開玩笑說,她「騙了所有人,竟然活到一百零一歲。」)[39] 她嚴肅地告訴布朗,他絕對不能把自己當成是高譚的所有人,只是它的「看守人」。還有,她將繼續主掌東方神祕主義與新時代靈性書櫃上

法蘭西絲・史黛羅芙與安崔亞斯・布朗在高譚書屋,1975。(Larry C. Morris攝。Larry C. Morris／The New York Times／Redux授權使用。)

的書籍。而且她那隻被餵得過飽的貓仍然可以在這家店裡跑來跑去。

在此之前，布朗就是圖書交易中知名的稀有書籍和手稿鑑定人。一九五九年，從美國西岸前往歐洲的途中，他去了這家書店朝聖。他站在收銀機旁時，價格從五十美分到一美元的多種小書引起他的注意。他受到了吸引，買了六、七本左右的「有趣的小書」寄到他位在舊金山的家中。「哇，當我從歐洲回到家翻閱它們時，我說：『又是另一個非凡的人正在做以前沒有人做過的事，』」幾十年後他回憶道。[40]

搬到曼哈頓督導高譚書屋的運營後不久，他見到了經常光顧該店的高栗。「當我告訴他我多麼欣賞他的作品，他有點緊張，」布朗回憶道：「他對這種事有點害羞。」[41]

在布朗的指導下，高譚書屋對新一波的文學先驅推波助瀾，同時忠實於史黛羅芙個人萬神殿中的現代主義偶像。隨著高譚書屋在高栗美味的「餅乾」小書（瑟魯的說法）銷量方面，超過其他任何一家書店，高栗與高譚書屋新主人的關係日益加深。[42]一九七〇年，高譚以自己的名義發行了《濕透了的星期四》（The Sopping Thursday）。這是布朗共出版八本高栗書中的第一本。出版高栗的書意味書店可以隨時拿到這些書的第一版，這將及時從收藏家手中獲得極高的收入。機靈的布朗一魚兩吃，先以昂貴的限量版吸引收藏家，附上簽名並編號，然後再與合作的出版社發行達成協議，為市場提供價格較便宜的版本。為了宣傳《濕透了的星期四》，他在高譚書屋樓上的畫廊舉辦了高栗原稿作品展，後來這項展覽成為年度盛事。

在銷售曲線之外，他又推出一系列產品的絕妙主意。一九七七年，高譚書屋開始銷售高栗品牌的產品，這個類別不斷擴大，一度曾包括高栗書籤、高栗日曆、高栗海報、高栗明信片、高栗文具、高

栗馬克杯、高栗貼紙、高栗的橡皮圖章、高栗角色的豆袋娃娃、猶豫客的別針（和其他「高品質的高栗純銀珠寶品項」）、死小孩手錶、「高栗條紋毛衣中的小絨布貓咪（由 Gund 公司設計）」等等。[44]

因此，高栗變成了一座「家庭工廠」，如他本人所說的，以他一貫的善意委婉地說。[43] 在一九八六年的一次採訪中，他不那麼輕浮了，他承認：「坦白說，如果沒有高譚書屋，我早就迷失了。我覺得我至今的名聲很大程度有賴他們。」[45]

布朗的絕技是《高栗選集》，這一系列選集讓高栗的絕版書重出江湖。布朗發現高栗大部分的小書都已經絕版，比獨角獸的角還稀少，他與普特南（Putnam）出版社達成一項協議，以全書的形式重印了其中的十五本書。《高栗選集》於一九七二年出版，是高栗生前出版的這類合集中的第一本。

（其他的是一九七五年出版的《也是高栗選集》〔Amphigorey Too〕、一九八三年的《還是高栗選集》〔Amphigorey Also〕。第四本，《又見高栗選集》〔Amphigorey Again〕是在高栗死後，於二〇〇六年出版的。）這項出版計畫非常成功，對於促成高栗成為文學地圖上不容錯過的里程碑，功不可沒。

第十一章
郵件情緣——合作
一九六七～七二

由於布朗不懈地推廣，高栗的信徒在一九六〇與七〇年代穩定成長。他的小書有助於散播他的信念，他接案的插畫亦然，案子接二連三，從來沒有在他的一人生產線上停過。單是一九六七年，在視覺藝術學校教授「兒童繪本」期間，他就為波莉・瑞福（Polly Redford）的《聖誕節樹蔭下》（Christmas Bower）繪製封面與插畫，這是一本反消費主義的寓言，需要畫一群異國珍禽，得具有鳥類學的精準；另外有珍・特拉赫（Jane Trahey）與達倫・皮爾斯（Daren Pierce）的《馬提尼之子的食譜》（Son of the Martini Cookbook），這是一本關於嗜酒的幽默書，可以看見高栗的尋常角色在一九六〇年代高雅的雞尾酒會上喝得爛醉；以及《兔子兄弟和他的把戲》（Brer Rabbit and His Tricks），

高栗與努梅耶在巴恩斯塔波港的航標上，大約攝於 1968 年 9 月至 1969 年 10 月間。（Harry Stanton 攝。努梅耶授權。這張照片首次出現在《浮生世界：愛德華・高栗與彼得・F・努梅耶的信件》，努梅耶編輯，Pomegranate，2011）

在這本書裡，恩尼斯·瑞斯（Ennis Rees）重說一些經典民間故事，搭配高栗以水彩的方式，使用非典型的活潑線條與充滿細節的呈現，而且也破例用了黃花與陶瓦的顏色。

那一年，高栗只出版了一本他自己的書《完全動物園》，這是他五本字母書中的第三本，承襲了中世紀的動物寓言集（野獸的奇幻匯編——真實的、傳說的和神話的——穿插了自然史與基督教寓言）。而且，這也要歸功於文學的動物寓言集，如波赫士的《想像的動物》（Book of Imaginary Beings）、利爾的字母書，甚至還有蘇斯博士滑稽的《如果我經營動物園》（If I Ran the Zoo，一九五〇），有著一段段拼接長脖子的馬祖卡（Tizzle-Topped Tuffted Mazurkas）和有個圓肚子、猴子臉的調皮邦古斯（Wild Bippo-No-Bunguses）。

這本書與現代藝術也有並行同步之處：從正確的角度看，高栗蜘蛛網線、白色空間以及點畫或交叉陰影密實的構圖，讓人想起弗朗茲·克萊恩（Franz Kline）或馬克·洛斯科（Mark Rothko）的抽象作品。如果這樣的比較似乎比較費力，參考一下《也是高栗選集》的評語：「從發展上來看，高栗逐漸擺脫這本書收錄的第一本書《無弦琴》明顯的（雖然不是不精細的）幽默，轉向了極簡藝術的白底上有白花樣、黑底上有黑花樣的陳述。」1

在文字方面，《完全動物園》是為文字遊戲而文字遊戲，表現出異想天開的極致。我們可以看到各種各樣的高栗式怪獸，牠們的名字像妖怪般令人愉悅地在舌頭上滾動。不安穩的Epitwee；以漿糊和膠水維生的Ippagoggy；還有Yawfle，牠有一堆頭髮，且不轉睛地呆望前方。*

在利爾式的荒誕下，《完全動物園》有一個心理學上的弦外之音。許多夢幻般的動物與作者具有相同的個性特徵：有些害羞而避世隱居（「Boggerslosh隱藏自己／躲在架子上的瓶子後面」，Dawbis

「避開路人的目光」）；有些動物看起來和高栗在新聞照片中難以捉摸的表情相同（Fidknop沒有感覺，」Mork「臉上沒有表情」）；有些動物在牠們的住處堆滿了一些囤積的古玩（「Gawdge據說儲存／各式各樣的東西在牠的山洞裡）。其中一個，被取了一個好聽的名字翁波佐姆（Ombledroom），牠的一隻耳朵戴上一個高栗式的耳環，「巨大而且……在晚上可以看見」，就像我們在芭蕾舞蹈中場時間看見的身穿毛皮大衣與帆布鞋、高大而引人注目的朋友一樣。最令人憐惜的是佐特，它的族類中只有牠唯一一個，肯定就像高栗那樣。然後是書名，呼應了「太、太徹底完全」（too utterly utter）這個用來嘲笑王爾德式美學的片語；這使我們懷疑這本關於怪異生物的書，是否也是關於那些將自己視為他人的人。

很有趣的是，高栗同年在《芝加哥論壇報》上，為艾密莉‧哈恩（Emily Hahn）撰寫的《動物花園》（Animal Gardens）撰寫了一篇書評；這本書是關於動物園的文化政治研究。這篇是他唯一撰寫

* 高栗古怪的、通常有滑稽哥德風的名字，其中大多數聽起來是荒謬的英國名，這顯然歸功於利爾。但是它們是否也從狄更斯的書中走出來？這位寓言的、用典的、恢意地擬聲名字的無與倫比大師。「因為它是如此可怕」（《我們共同的朋友》〔Our Mutual Friend〕、「因為它是如此可怕」）、《荒涼山莊》（Bleak House）、《遠大前程》（Great Expectations）（「有哈維森小姊〔Miss Havisham〕在長了蜘蛛網的房間裡沉思」）——而且「一定喜歡像梅爾文‧特威姆洛（Melvin Twemlow，《我們共同的朋友》）、鳥爾維奇‧巴涅特（Woolwich Bagnet）《荒涼山莊》）和潘柏朱克叔叔（Uncle Pumblechook〔《遠大前程》）。（簡‧梅里爾‧菲斯楚普〔Jane Merrill Filstrup〕"An Interview with Edward St. John Gorey at the Gotham Book Mart" in Ascending Peculiarity: Edward Gorey on Edward Gorey, ed. Karen Wilkin〔New York: Harcourt, 2001〕, 83.）有趣的是，想想高栗對維多利亞時代墓誌銘的喜愛，也在墳場散步習慣的狄更斯，也不避諱從墓碑上借用一些好聽的名字。

的書評，足以令人相信，如果他轉行當書評家，而不是作家，他會是一個擲地有聲的評論家。他的評論直接點出問題的核心：動物權。他認為，動物園是一種殘酷的善良。乏味在圈養野生生物時造成了傷害；強迫牠們表演會使牠們焦慮；允許大眾餵食動物可能會致命，因為，「無知或非無知」，動物有時會因此被毒死。[2] 然而，儘管動物園有種種過失，高栗結論道，它們可能是許多物種最後、也是最好的生存希望。「人類的貪婪、殘酷和愚蠢在過去消滅了許多物種，」他寫道：「隨著世界人口的增長，愈來愈多的動物自然棲息地將受到污染和破壞，而牠們將只能在動物園苟延殘存。」[3]

一九七五年，哲學家彼得・辛格（Peter Singer）出版了《動物解放：我們對待動物的新倫理學》（Animal Liberation: A New Ethics for Our Treatment of Animals）後，「動物權」的概念才進入公共討論。早在社會趨勢之前，高栗就對非人類的物種表達深切同情。

＊　＊　＊

其實，高栗在一九六七年還出版了另一本書，雖然是合作出版的。和《完全動物園》一樣是由 Meredith Press 出版的《弗萊屈和芝諾比亞》（Fletcher and Zenobia），這本書是高栗重寫了一個由插畫家維多利亞・契斯（Victoria Chess）寫的故事。她「特意寫了一個版本，讓她可以畫出來，」高栗回憶道。出版社「喜歡她的圖，但覺得文字差強人意。所以他們請我幫她寫一段文本。我保留了故事的情節，但是把芝諾比亞從一個人變成一個娃娃。畢竟讓一個真人從一顆蛋裡孵出來太恐怖了。」[4]

《弗萊屈和芝諾比亞》是一則魔幻寫實故事，講的是一隻名叫弗萊屈的貓有一天發現自己被困在

一棵摩天大樓那麼高的樹上，那是牠在「一陣莽撞，不經思考」時匆匆爬上去的。[5]（非常高栗的形容。）一個任性的古董娃娃名為芝諾比亞，她是從一個紙漿做的蛋裡孵出來的，他們整晚在樹頂跳舞，兩個好朋友一起跨上了一隻巨蛾，飛向「寬廣的世界」。對照契斯有著熱鬧細節與令人眼睛一亮色澤的插畫，高栗的文字也詞藻豐富，對超自然的顏色與味覺享受也有幾近迷幻式的描述：「芝諾比亞烤了一個五層的檸檬蛋糕，上面鋪了蔓越莓霜和核桃，還用綠色和藍色的糖果做裝飾。」

因為它抒情、夢幻的氣氛，這本書與任何高栗的作品都不一樣，不只因為和這本書一九七一年的續集《弗萊屈和芝諾比亞拯救馬戲團》（Fletcher and Zenobia Save the Circus）一樣，是由另一位藝術家繪圖的，也因為敘事棚架不是高栗自己搭起的。儘管如此，高栗的聲音依然滲進了故事。當我們聽見一個不快樂童年的回音——芝諾比亞被她的前主人虐待而身心受創，「一個沒血淚的小孩」，她的名字是瑪蓓兒（Mabel），「你不會驚訝聽說……她有個肥手腕」——我們知道我們聽見高栗了。

* * *

「總體來說，我喜歡和人們合作，」一位採訪者問到《弗萊屈和芝諾比亞》這幾本書時，高栗告訴他：「他們通常產出文本，我不用徵詢他們的意見，直接畫圖。」[6]

一九六八年夏天，他遇到他一輩子的合作者，彼得・努梅耶，他會徵詢他的意見——而且很密集。這兩個人在十三個月內擠出了三本童書：從一九六八年九月到一九六九年十月：《唐諾與……》（Donald and the...）、《唐諾遇到一個麻煩》（Donald Has a Difficulty），以及《為什麼有白天和晚上》

（Why We Have Day and Night）。（這三本書分別由Addison-Wesley、高栗自己的芬塔德，以及Young Scott Books於一九六九年、一九七〇年和一九七〇年出版。）從他們往來的信件看來，高栗認為，比起任何他遇過的人，努梅耶與他最靈犀相通；一種知識上的親密在他倆之間幾乎一拍即合，藉著密集且快速的明信片與信件往返推波助瀾。＊

努梅耶是哈佛教育研究所的助理教授，為新生英文課撰寫教科書。他在Addison-Wesley的編輯哈利‧史坦頓（Harry Stanton）有一次到家裡拜訪他，討論書的內容。努梅耶從廚房裡端了兩杯波本酒出來，看見史坦頓手裡揮著他在桌上發現的一本螺旋裝訂的水彩便條簿子。「彼得，忘了教科書吧。我們來做童書。」7

史坦頓手裡拿的便條簿子其實是一本努梅耶為他三個年幼的兒子寫和畫的圖畫書：《唐諾與……》是以正經八百的口吻記敘一個小男孩被一隻白色的蟲抓了，原來那隻蟲是一條蛆，後來就像真正的蛆一樣，變形成一隻有著「美麗發光翅膀」的家蠅。8 這不真的是一般的床前故事，而史坦頓的主管也踩了一下煞車，建議將努梅耶業餘的水彩畫改由一位專業的插畫家作品來取代。有人想起高栗為Anchor出版社畫的那些令人難忘的封面，這個案子就成了。

史坦頓認為作家與插畫家應該要見個面，所以他用他的小船載他們到科德角巴恩斯塔波外海航行。「大部分的時間，高栗和我都沉默不語，相敬如賓，一個坐船頭，一個坐船尾，語塞不知說些什麼，」努梅耶回憶道。9 後來他破了冰——很無心地——但破冰的方法卻是讓高栗的肩膀脫臼了。原來，當他們正要踏出小帆船，上到碼頭，這時船突然在高栗腳下急晃了一下，努梅耶及時抓住他，解救高栗免於浸泡在海灣裡，但是卻讓「他的左肩膀從他的背伸出來，像是一隻鳥斷掉的翅膀。」在海

恩尼斯（Hyannis）醫院的急診室等待時，他們才打開話匣子，熱烈地討論起高栗第一批的草繪稿，還好史坦頓剛好把稿子帶在車上。這樣的對話持續了十三個月。

努梅耶持有英國文學的博士學位，閱讀領域博大精深，但看起來沒有學究氣。（《唐諾與……》

這個故事部分是受到約翰·克萊爾（John Clare）對蒼蠅的寬厚的忍耐，這位十八世紀作家將牠們視為「我們自己家庭中一個又短又小的部分，」而部分是受勞倫斯·斯特恩（Laurence Sterne）《項狄傳》（Tristram Shandy）裡的托比叔叔（Uncle Toby）影響，他一邊把蒼蠅趕出窗外，一邊還為牠祈福：「走吧，小惡魔，趕快走，為什麼我該傷害你？」——這個世界肯定夠廣大，容得下我和你。」[10]

對知識保持好奇、風格散漫的努梅耶，是高栗完美的舞伴。他們兩百多頁的魚雁往返——包括七十五封信與超過六十張明信片，橫跨超過十三個月——努梅耶說，這是「深刻與彼此友誼快速增長」的紀錄。[11]

同時，它也依時間記錄了一段非比尋常的創新合作過程，激起這段火花的，是他們對彼此見多識廣、機智風趣的欣賞。高栗的熱情洋溢不僅表現在冗長的行文中，也呈現在迷人的信封插畫上——細膩描繪、精緻畫出的蝙蝠、蛞蝓和像蜥蜴一樣的生物躍然紙上，圍繞在印有努梅耶麻州梅德弗德的地址四周。

這些信件總是在他們正進行中的書上往返，中間穿插他們對編輯哈利·史坦頓煩人的抱怨，很有紓壓效果。（高栗認為，史坦頓的「致命缺陷」是他「不停思考、不斷在心裡盤算，直到它們分解

＊　由努梅耶編輯，於二〇一一年由Pomegranate出版，他們的書信來往被收錄在《浮生世界：愛德華·高栗與彼得·F·努梅耶的信件》一書中。

成碎屑的瘋狂衝動。」）[12] 然而，他們在知識上的好奇心——在彼此心靈的喜鵲巢穴周遭探頭探腦的喜悅——不可避免地導引他們走到迷人的對話小徑上，例如他們共同喜歡的《甕葬》（Hydrootaphi, Urn Burial, or, a Discourse of the Sepulchral Urns）這是一本十七世紀英國醫生兼作家湯瑪斯·布朗（Sir Thomas Browne）寫的集錦，內容古怪而且五花八門。

高栗將他的信件當作喜劇獨白、日記、哲學對話和平凡的書。他經常很風趣：「它滑過我的腦袋，它的表面出了名的光滑無痕，像果味牛奶凍一樣。」[13] 但也容易憂鬱：「清晨或更早，我對於每一件絕對精采的徒勞瘋狂地亢奮，但現在的我很沮喪，很想大哭一場。也許我餓了。」[14] 焦慮不安一直是他的伙伴：「我告訴自己不要回憶過去，不要對未來抱有希望或恐懼，也不要只想著現在，這個全面的計畫無疑將不會成功。」[15] 然而，用努梅耶的話來說，他還是設法「大步走過人生，充滿快樂。」[16] 對於日常生活的怪異之處，他擁有超現實主義者的眼光：「當你看到一隻手套躺在街上，你會想到某個地方的某個人掉了一隻手嗎？」[17] 而對於身體的奇妙，從遙遠的角度來看：「但是，一個人對他的拇指熟悉嗎？我的意思是，如果一個人突然看到它們是如此分離的，他會認得它們嗎？我看自己的拇指時，它們看起來並不是超好認的。」[18]

他被藝術與文學深深打動，並具有天才評論家的分析能力。法蘭西斯·培根（Francis Bacon）的作品展讓他「驚嘆於它們當中純粹的繪畫之美」，以至於他可以想像「能和那幅中間發生可怕事情的三聯畫一起生活；所有的血腥，甚至袋子的拉鍊都畫得很精美。」[19] 他很訝異《麥田捕手》的「可怕的自我耽溺」和「化不開的靈魂追尋」，但深受萊納·瑪麗亞·里爾克（Rainer Maria Rilke）的詩歌之震動，也許太震懾了：「我必須說，太多的厄運和陰霾擊中了我小腦袋中的太多和弦，我完全被征

服了。」[20]

高栗──努梅耶之間的信件所透露最重要的一點，就是高栗所稱的「愛德華・高栗對藝術偉大簡單的理論」，揭示了我們理解他的美學哲學論述。[21] 簡言之，這個「理論是……任何藝術的東西……都假設是關於某件事物，但實際上總是關於別的事物，沒有一個，另一個就不好了，因為如果你只有某個無聊的東西，而且如果你只有另外某個煩人的東西。」[22] 那麼，同樣地，「在表面上如此明顯」關於某件事的事，使它「很難看出它們其實完全是關於某件其他的事。」[23] 他在日本宮廷詩歌選集中找到了一則有用的段落，「如果這首詩是一首好詩……大致的意思是，必定有某件事物超出或超過……這首詩說的，也超出或超過說這些事的文字……」[24]

「愛德華・高栗對藝術偉大簡單的理論」並不是那麼簡單。這歸因於他的道家思想，拒絕西方哲學中「非此即彼」的知識論。也因為對德希達／貝克特語言局限性的感知。還有，他的亞洲─巴特信仰（指羅蘭・巴特【Roland Barthes】，相信模糊性和矛盾的空間具有讀者可以與文本互動、形成他們自己的意義的重要性。另外是他的超現實主義意識，認為「有另一個世界，但是在這個世界之中」（保羅・艾呂雅）。然而，在所有這些之上，在他「偉大簡單的理論」中，還有一些神祕的東西，一個難以捉摸的想法，或者僅僅是一種無法表達的概念，超過這些哲學部分的總和。在給努梅耶的明信片中，高栗引用了柏拉圖的《高爾吉亞篇》（Gorgias）：「世界上沒有真理；如果有，那可能是未知的；如果已知，它可能是無法傳達的。」[25]

關於我們在努梅耶的信中所看到的高栗，另一項令人震驚的事，就是他對心靈與形而上的探索如此之深。他會引用哲學家喬治・桑塔耶那（George Santayana）和《薄伽梵歌》的話；對湯瑪斯・牟

敦（Thomas Merton）的《禪宗與食慾之鳥》（Zen and the Bird of Appetite）頗有見解，牟敦是一位天主教特拉普會（Trappist）修道士，他在一九六〇年代寫了一些東方宗教與哲學著作，很受歡迎；這本書講的是關於風箏的可愛故事，完美捕捉了他思緒中，少了教條的輕盈：

而今天，當風更合適時，冒著聽起來真是愚蠢的風險，雖然我不認為你會這麼覺得，在線的盡頭的風箏，是各種各樣的東西：藝術（？）的美妙隱喻（不是正確的詞，但是……），因為它可以從可見物體的運動中，推斷出看不見的風，這樣的評語很難用不夠優雅的詞語；然後很明顯地，儘管我因此感觸良多，感覺風箏像是鳥，而那隻鳥，感覺像是靈魂……帶著莊子／蝴蝶的困惑想法*，以至於納悶究竟誰是飛行者，誰是被放飛者（親愛的我，我的表達愈來愈俗氣了）。[26]

最令人吃驚的是，努梅耶信件中的高栗，其實具有強烈的自我分析能力，有時甚至是赤裸裸地脆弱。「上床熄燈後，我因為自己不是一個好人而悄悄地哭了起來，」他坦白道。（為什麼，他沒有說。）這是迄今為止我們幾乎沒有瞥見過的高栗，除了極少一些在給路瑞的信件中看見，而且只能透過他營造的、具有諷刺意味的、王爾德形象角色的面紗。

高栗—努梅耶的友誼是一種幾乎是心靈感應的創意融洽和睦，對於那個時代的男人而言屬於非典型，情感坦承開放。在這兩個人當中，高栗表現得更為自我——對於一個在一封信裡將自己形容為那些「情感上貧困的人」，可謂令人震驚的性格轉變。[28] 在另一封信裡，他承認，「我發現，直接表達

我的感受並非難事，但卻是不可能的，因此你必須完全知道，這些是關於我們的相遇，以及我們現在和將來共同做的事。」[29]當然，他在那時所做的，是表達他的感受，並且留下空白讓努梅耶填補。雖然他很快地放下了防衛，坦承說：「你對我的了解，比世界上其他任何人都多，」並在其他地方補充說：「我想，甚至比我認為你作為一個朋友還要多，我認為你是我的兄弟。」[30]

至於努梅耶，他「腦袋裝太滿」，他坦承，「無法自在回應」高栗工作上所需要的「親密感」，但是他向他的朋友保證，「你的存在就了這個世界之前不可能存在的某些東西。」[31]幾十年後，他較無保留，在二〇一〇年的一次採訪中無所忌諱地承認，他與高栗的友誼「在我看來是不可替代的，而且非常溫暖與貼心，將永遠對我意義深長。」[32]

在一年多一點點的時間裡，這兩個人居住在相互啟發的泡泡裡——這種創意合作者的共同意識，被小說家威廉・S・布洛斯與畫家布里昂・吉辛（Brion Gysin）稱為「第三腦」（the third mind）。[33]在後來的一封信中，他說：「我想不出一個詞來準確說明我們之間似乎自發創造出來的東西；我得抗拒將一個可怕又可愛的怪物視覺化的誘惑。」[35]

最後，它還是無法被抗拒：隨著友誼的加深，一種叫做「斯多奇—葛恩夫」（Stoej-gnpf）神話般的怪獸成為高栗的信封藝術舞台中心。它是《育兒室牆簷飾帶》裡生物的近親。長得河馬形狀但有

*　莊子是道家的聖人。高栗在這裡指的是莊周夢蝶的著名哲學故事：有一次他夢到一隻蝴蝶後醒來，竟不確定他是否是一隻夢到自己變成人的蝴蝶，還是夢到自己是一隻蝴蝶的人。

像青蛙的光滑，行動矯捷，有黑色毛皮和尋常高栗式的珠狀眼睛，牠以四隻腳緩慢笨拙地移動，從高空鞦韆上擺盪下來，或穿著直排輪滑行，或是像哈姆雷特一樣，哀傷地凝視著頭骨。牠的英文名字（Stoej-gnpf）是高栗與努梅耶這兩個男人的名字（Edward St. John Gorey and Peter Florian Olivier Neumeyer）第一個字母縮寫的異序字，顧名思義，這個生物是一個圖騰——一種稀有友誼的滑稽體現，有時喜怒無常，通常精神亢奮，總是一副神祕樣。牠為他們共同的創意潛意識戴上了「可怕但可愛」的面孔。

對於那些生性害羞或保留的人，書信形式可能有解放效果。寫信結合了距離和親密感、孤獨和社交性，對高栗有去抑制作用，引發他對本人與他的藝術分析，這種分析比他在採訪中所說的更見骨。他坦露他的焦慮、不安全感、持續的激情、日常樂趣，以及他的人生和藝術哲學。而且他這樣做，一方面暗示了另一位在王爾德式的審美家、古怪的文學家、人間喜劇的玩世觀察者背後，更真實的高栗。這是真正的高栗嗎？或者只是一個包含多重性的高栗？

「我對高栗大部分的認識，是得自這些信件，」努梅耶說：「但是，要說高栗在這些信件中『揭露』了他的內在自我，可能是誇大了。愛德華・高栗的內在自我究竟是怎樣，可能永遠只能靠高度想像。」[36]他懷疑即使是他本人，是否曾解開過這個謎。「日常『現實』對泰德來說是個問題，」他寫道：「所以，當他在一封信裡簽名『泰德（我認為）』，而在另一封信裡寫說，『我內心深處有一種強烈的性格，希望自己不存在，而且真的不相信我真的存在。』這可能不是在開玩笑。」對努梅耶來說，他「從來沒有懷疑過泰德的存在。」[37]過了四十多年後再讀高栗的信，「他的慷慨、他的幽默以及——是的——他的天才」歷歷在目。儘管時間短暫，他相信他們的友誼深厚。「我仍然堅信我們彼此都認為

需要對方，而且我們都極盡所能表達自己當時真誠的心。」

「在一年多的時間後，通信突然減少，就像它開始的時候一樣突然，」努梅耶回憶道。[38] 也許單純因為他們根本無法維持通信的速度和強度。高栗因為接案插畫的截稿日忙得不可開交；努梅耶接了紐約州立大學石溪分校（SUNY Stony Brook）的工作，家庭責任與繁重的學校工作兩頭燒。不管是什麼原因，兩個男人漸行漸遠，分道揚鑣了。「我們透過電話交談，但過了一段時間，完全失去了聯繫，」[39]現年八十七歲的努梅耶回憶說：「我對此感到相當遺憾。當時和現在都是。我真的無法想到，甚至猜測一個『原因』。有些事情莫名地出現，也莫名地消逝。」[40]

就像一九六八年夏末那一天突然地出現一樣，「斯多奇─葛恩夫」消失不見了，就像稀有事物終會消失一樣。

*　*　*

高栗與努梅耶合作出版的書有著難以形容的特質──也許有點形而上的玄祕──如果你總結這些故事，它們的情節簡直就不存在：唐諾和一個「白蟲」當了朋友，牠後來變成一隻蒼蠅幼蟲；唐諾的小腿骨折了，他的母親把它切除了；四個孩子在黑暗中摸索，搞不清楚為什麼會有黑夜，直到他們的哥哥向他們解釋。

此外，這些書有一點迷人的怪異點，很大一部分是因為，這些是由兩個不完全確定什麼是童書，而且也不在意這一點的男人寫的。「我真的回想不起來高栗曾經用過『兒童』這個字，」努梅耶回憶

維多利亞風，他產出了一些有史以來神，帶有濃厚的日本主義、中國風和的畫是傑作。他襲用比亞茲萊的精技術上而言，高栗為唐諾系列作栗偉大的簡單藝術理論」。

要談論」的「某件事」──注入了另色甚多，為故事──即該本書「假定堪稱他最好的插畫等級，為這些書增式，而不重視情節，而高栗的插畫，上》比較是關於情緒和觀看世界的方

唐諾系列和《為什麼有白天和晚預測的事。這正是力行「愛德華・高一種它們真正要談論的另一個、無法

說：「更別提『童書』這兩個字……在我所有認識的人裡面，沒有人比他對兒童更沒興趣了……在我記憶所及，他沒有說過或想過要『為兒童寫書』。」[41]

「隔天早上，唐諾從床上跳下來看他的蟲。」──《唐諾與……》。（Addison-Wesley，1969）

最複雜的畫作。用來鋪唐諾養寵物「蟲」罐所放的小桌子的桌布令人讚嘆，蜿蜒的曲折、捲軸和其他希臘復興的圖案交替出現。甚至室內布景也很懾人──圖案重複到令人眼花撩亂，包括維多利亞式壁紙、牆簷飾帶和瓷磚裝飾並陳，展現了高栗對鋼筆墨媒介的掌握。他在《為什麼我們有白天和黑夜》裡，決定要讓插畫用剪貼畫般的白色貼在黑色上，真是天才。常他引入明亮的橙色，形成一種震撼的效果。

高栗的圖畫充滿了視覺上的慧點，其中有些如此微妙，你只能在讀第二遍或第三遍時才會發現。

在《唐諾與⋯⋯》的封面上，唐諾站在一個維多利亞人最愛的中國花瓶旁邊，上面有一隻中國龍的裝飾。封底，唐諾與他的母親看見唐諾返航的父親，肩膀上盤著一條活的中國龍，不禁瞠目結舌。

在《唐諾有麻煩》中，他在使力推一棵樹時刺到了一塊木頭碎片。這是徒勞無功的事，是小孩會做的事。闔上書後，我們在封底看到這棵無法撼動的樹⋯⋯倒塌了。

努梅耶並不認為《唐諾與⋯⋯》「是關於什麼大不了的事」，但是他回憶說，高栗鼓勵他認真看待它，並以「超越我所看到的意義」來為它加碼。[42]「我的文字非常簡單。而高栗⋯⋯『在每個縫隙中填滿礦石，』他對一位採訪者說，同時引用濟慈的詩，說明在每一行裡承載意義的重要性。他只是取用了文本，根據它畫畫⋯⋯我的意思是，在故事裡有很多隱藏的故事。所以它完全變成了一個完全不同的故事，而他完全不需要更動一個字⋯⋯」[43]

＊　＊　＊

在一九六九年四月寫給努梅耶的一封信裡，高栗哀嘆自由畫家馬不停蹄的生活。「我像瘋了一樣地工作，使我一直處於神智恍惚的狀態，所以我不斷一邊想著當時我另外在進行中的工作，」他寫道。[44]「他很擔心有一天會突然昏厥，「死於積勞成疾和失眠，」而且「我全身都緊繃了，做最可怕的惡夢……」」

儘管有慢性疲勞的問題，但他對文化的狂熱吸取（書籍、電影、芭蕾）絲毫沒有減弱。努梅耶驚嘆於他「一天之內完成的事，比看起來可能完成的更多」的超能力，稱他為「一個一天有六十小時的人」。[45]一九六八年遇到努梅耶這一年，他出版了兩本自己的書──《另一尊雕像》（The Other Statue，西蒙和舒斯特出版）和《藍色的肉凍》（Meredith出版），為其他六位作者的書畫插畫，其中最令人難忘的是愛德華·利爾的《混雜的人》（The Jumblies），由 Young Scott 出版。

乍看之下，《另一尊雕像》看起來像高栗另一個鄉村莊園偵探小說：威特霍爾勳爵（Lord Wherewithal）被企圖搶走李斯平（Lisping）家族古老傳家寶──「李斯平手肘」──的盜賊謀殺了，儘管這個傳家寶只是「用蠟製成的，而且對其他任何人沒有價值」──即常言中的荒唐的犯罪，超現實主義的極端表現。但是，就在我們認為自己要進入老套的阿嘉莎·克莉斯蒂領域時，我們發現自己陷入一種威脅喜劇（comedy of menace）中，就像哈羅德·品特（Harold Pinter）的荒誕戲劇之一。

《另一尊雕像》諷刺模仿社會常規。該書是獻給珍·奧斯汀──「絕對是我在全世界最喜歡的作家，」高栗曾經宣稱。[46]然而，他的諷刺作品比奧斯汀的風情劇諷刺多了。與他對教會人士的懷疑觀點一致，《另一尊雕像》中最令人毛骨悚然的人物之一，是有著一對小豬眼的神職人員，他會潛伏在

「灌木叢的偏僻角落」，「在貧民窟的一個伯特利（bethel，上帝的家）」宣揚異端，而不是宣揚虔敬的思想。狡猾的女教師安德弗德小姐（Miss Underfold）也玩弄傳統道德於指掌：她戴著一頂別著黑百合的帽子，在名為「髒鴿子」的俱樂部跳舞，將鴿子與百合的象徵——純淨與純真——反轉了。外表長得像留鬍子、穿毛皮大衣的高栗的貝爾格雷夫斯（Belgravius）博士和他的姪子一樣，在色瞇瞇盯著一個男性雕像的裸露臀部時，都有「一種特別的發現」；後來，我們看到兩個人經過一張貼有拉丁文說明文字「Nihil obstat」的海報，意思是「對信仰或道德無所阻礙」——這是天主教會給通過審查員批准的文字之用語。在這種情境下，這句說明文字格外具有諷刺意味。

在《另一尊雕像》的封面上，標示了作為一個從未完成的系列作品「祕密」的一部分，這本書除了祕密之外，沒有留下任何其他東西。出於未知原因，小奧古斯都（Little Augustus）的「絨毛玩具」被偷走，而且被開膛剖肚了，和《倒楣的小孩》裡夏綠蒂·蘇菲亞被肢解的娃娃赫爾丹絲一樣，這是王爾德風格的悲劇，在高栗設法注入一個有意義世界的、似俳句的詩行裡：「突然不知從哪裡來的陣風，吹進樹林裡」——這個意象某種程度上捕捉了生命無法表達的悲傷。我們愈用力凝視他黃昏時刻一叢叢樹林的神祕美麗圖畫，似乎能聽見那些描繪葉子的無數細小筆觸，在頁面上沙沙作響。

高栗運用他的媒介——他的針刺點畫和蜘蛛絲斜線、他巧妙的構圖平衡感，也呈現在《藍色的肉凍》和《混雜的人》中（而一年後，也呈現在他同樣精湛處理的利爾的書《鼻子會發光的束》[The Dong with the Luminous Nose]，也是由 Young Scott 出版）。在《藍色的肉凍》中，他精心繪製的女高音，飾演齊南芙（Tsi-Nan-Fu）的奧登齊亞·卡維格利亞（Ortenzia Calviglia），是對他鍾愛的日本木

版畫傳統的一種敬意，也是對諷刺性東方主義的慧點理解。卡維格利亞身上和服的裝飾圖案頌揚了日本篆刻印章＊傳統，而舞台布景精心雕刻的雲朵和花飾波浪讓人回想起歌川廣重和葛飾北齋在浮世繪版畫中對自然的高度風格化描繪。在他《鼻子會發光的東》插圖中，高栗更進一步，從葛飾北齋的《神奈川沖浪裡》剽竊了他暴風雨捲起的大浪，以及如手爪般的浪花。

《藍色的肉凍》是一則關於偶像崇拜走偏的悲喜劇。（時間一如以往，大約介於一八九〇年到一九三〇年。）賈斯伯・安克爾是一個可憐的無能之人，他唯一的特點是他狂熱的癡迷，他跟蹤他崇拜的歌劇歌手偶像奧登齊亞・卡維格利亞。高栗藉由給予他們同樣的姓（「Caviglia」[卡維格利亞]在義大利文裡即是「ankle」[音安克爾，意為腳踝]）突顯偶像與偶像崇拜者不

「當齊南芙・卡維格利亞得到她最大的勝利。」——《藍色的肉凍》。（Meredith，1968）

正常的共生現象。他周旋於他們交錯的生命之間，對比卡維格利亞扶搖而上的名聲與財富，以及安克爾捲入悲慘與瘋狂之中。最後，安克爾被逼得殺死了他無法擁有的東西，儀式般以刺刀刺進卡維格利亞的喉嚨。

《藍色的肉凍》撰寫的時間，早在像馬克・大衛・查普曼（Mark David Chapman，槍殺約翰・藍儂的冷血笨蛋）這種名人追蹤成為小報版面之前，它就提醒人們，「迷」畢竟是「狂迷」的簡稱。顯然，高栗這位巴蘭欽最死忠的迷，正在以自己為例子，取笑狂迷神經質的根源。（這本書是獻給賴瑞・奧斯古，他認為他可能是將紐約市芭蕾舞團介紹給高栗的人。）但這個故事也可以看作是對單相思暗戀半開玩笑、半憂鬱的沉思，尤其是我們稱之為迷戀的不成熟依戀。

就我們所知，高栗歷次的愛情糾葛都是迷戀；他似乎喜歡肥皂劇勝於性愛。不論是他的愛情渴望或性夢想，都昇華成他對芭蕾的癡迷。他最愛的是巴蘭欽的舞蹈，其轉瞬間的極致，可以由任何喜愛它的人更完整地擁有，在記憶中永固，而其所要求的只是觀眾，別無其他。

＊　＊　＊

一九六八年，高栗四十三歲。如果當年在明尼亞波利斯藝術學院（Minneapolis Institute of Arts）的展覽有任何指標意義，我們可以說，這時他已經是炙手可熱的自由插畫家，並開始獲得藝術家與作

* 日本篆刻印章是以手刻的石頭印章，上面有繪畫文字代表使用者的身分，是日本一項歷史悠久的傳統。

家身分的廣泛認可。

一九六五年十二月，高栗在加州奧克蘭的加州工藝學院（California College of Arts and Crafts）有一個小型展覽──「愛德華‧高栗原作展」，但在明尼亞波利斯藝術學院這一次，是他首次在大型美術館的展覽。該學院展出「愛德華‧高栗的畫與書」，展期從九月十八日開幕到十月二十七日閉幕，完全沒有冷場。

然而，像大多數的藝術家一樣，他也受自我懷疑之苦。高栗曾為羅達‧列文的《海邊的三個女子》畫插圖，列文又有一本新書，已決定請高栗畫插畫。《從我們搬進的那一天他就在》（He Was *There from the Day We Moved In*）這本書的故事場景是在現代的城市郊區，講述一隻可愛又傻傻的牧羊犬突然出現在一個男孩新家的故事。這本書的故事主題、風格和背景與高栗對家的認識相去甚遠。在一九六八年出版的版本中，他的線條看起來猶豫，有別以往，不像他在努梅耶的書裡展現的自信與銳利切線的繪圖技術。他將他的線條畫添加一點淡淡的水彩，使人物呈現準現實、半卡通的風格，看起來他無法完全確定想要哪一種風格。

這次任務是尷尬的集合。當高栗前去與列文和她的出版商哈爾林‧奎斯特（Harlin Quist）討論這本書時，情況有點失控。哈爾林‧奎斯特圖書在創新童書領域很有知名度，在美國與歐洲發行了一些最嬉皮的插畫作品。奎斯特造訪各地，對這些很熟悉。他們三人在麥迪遜大道一間空無一人的酒吧點了飲料；高栗點了酒。「我們坐在那裡，」列文回憶道：「奎斯特大概是在談論出版這本書的事，而高栗喝了這麼多酒」──一點酒，她用兩隻手指頭比出來──「然後他開始哭了……他的眼中泛淚，順著臉頰流下來，我說：『泰德，怎麼了？』他說，『怎麼了？我只能以一種方式畫畫。』我當

下如此震驚……。我說，『威廉‧布萊克（William Blake）也是‧亨利‧福塞利（Henry Fuseli）也是。』」奎斯特驚呆了，催促大家離開酒吧，進了計程車。在列文的記憶中，兩個人從此以後沒有再直接對應過。「泰德後來把畫帶來時，差不多是把它們從奎斯特的門下塞進去的。」

無論如何，他的創造力都沒有減弱。一九六九年，他出版了第二本利爾的書——《鼻子會發光的東》，以及他自己的兩本書——《鐵劑》（The Iron Tonic）和《單車記》（The Epiplectic Bicycle），更不用說《唐諾與……》。高栗為《混雜的人》所畫的插畫，是他最好的作品之一，是向影響他最久、最深的維多利亞時代幻想家致上最誠摯的敬意。*它們也是最古怪的作品之一。這兩本書中疾走的卵形、紡綞彤腳的小矮人，完全不像經常在高栗書中見到的冷峻的維多利亞——愛德華時期人物，但是背景卻「典型地相似」，卡倫‧威爾金堅稱，它們是高栗書中「最具創造力、色調複雜的圖畫作品之一。」47

顯然，高栗覺得與利爾（一八一二——一八八八）有著一種親密感，後者的維多利亞式超現實主義讚揚了局外人（outsider）。利爾最著名的作品是《貓頭鷹和貓咪》，利爾「比起其他任何人，更把父母對孩子們的閱讀素材所重視的教誨基調與道德指導議題去到一邊，」約瑟夫‧史坦頓指出，他反而用荒唐的字母、奇想的生物和令人耳朵發癢、詰屈聱牙的新創造詞（例如「scroobious pip」和「runcible spoon」）取悅小讀者。48 高栗跟隨他的腳步，進入無意識較黑暗的地帶，賦予打油詩和字母

* 一九六八年 Young Scott 發行的《混雜的人》版本中，書衣口蓋頁未署名的簡介上引用高栗的話：「《混雜的人》……是我四、五歲時我祖父教我的，一直是我最喜歡的書之一。」

書諷刺的哥德式旋風，並且創建了一個他自己的滑稽怪誕的動物寓言，充滿了芬塔德、費格巴許娃、哇果力怪和翁波佐姆。

但是，除了這些藝術方面的相似之處，這兩個男人的人生之間還有著令人著迷的相似點。利爾深受憂鬱症的折磨──他稱之為「病態的東西」──高栗也是如此，但程度低一點。利爾和高栗一樣，愛情路上也不順遂，一生獨居；和高栗的風格一樣，他的好同伴是一隻貓，一隻短尾的虎斑貓，名為福斯（Foss）。利爾也熱愛著一位親愛的男性朋友，但對方並沒有那種傾向；他們的友誼倖存下來，但利爾度過了四十年的悲傷歲月，受單相思的折磨。

所有超現實主義者表面上的奇怪行為，如利爾的荒唐，通常有著不為人知的憂鬱面。和《藍色的肉凍》一樣，《鼻子會發光的東》也是一個單戀的故事。高栗筆下的東，是一個穿著波浪白色大衣的孤獨小傢伙，他為詹卜利（Jumbly）的女孩神魂顛倒，但是當她航行離開時，他的心都碎了。他花了整晚，用他發光的鼻子發出的光，上天下地尋找，希望「再次與他的詹卜利女孩見面」，結果徒勞無功。情況對東不利，就像不利於利爾「不自然的」熱情。

利爾的孤獨生活和挫敗的激情是否觸動了高栗？我們不知道，但他一定知道利爾是同性戀，因為他的傳記作家薇薇安‧諾克斯（Vivien Noakes）在《一位流浪者的人生》（The Life of a Wanderer）中對這一點毫不含糊，高栗也有這本書（連同利爾撰寫或關於他的其他三十一本書）。利爾患有氣喘、癲癇病，以及不完滿的同性戀，很清楚自己是個局外人，高栗亦然。

他肯定會同意高栗常說的信念──所有最好的荒唐，都有悲傷的影子。儘管高栗比較樂觀，沒那麼悲觀，仍不免偶爾會感染到一些存在的絕望情緒。「有時候，我真的認為人生是個屁，」他說：

「基本上，它真的很糟糕。我確實認為，使世界運轉的是黑蟲。」結果，「如果你是在做荒唐的東西，它必然相當糟糕，因為那會毫無意義。我正在思考是否有明亮的荒唐。給孩子的明亮的、有趣的荒唐——喔，多麼無聊、無聊、無聊。如舒伯特說的，世界上沒有快樂的音樂。是的，確實沒有。而且可能也沒有快樂的荒唐。」[50]

同一年，高栗產出了一本荒唐小書，雖然不是在明亮、有趣方面，快樂的荒唐，而是有點狂躁地戲謔。《單車記》（The Epiplectic Bicycle，由 Dodd, Mead 出版）是一個鬧劇、無厘頭的前後不相關，以及模仿道德教訓的什錦組合，畫風古怪，完美地與其調性搭配。順道一提，這本書名裡有個字是「epiplectic」（訓斥的），而不是「epileptic」（癲癇的），這是一個常見錯誤。「epiplectic」是「epiplexis」這個字的形容詞，是一種詰問的策略，藉由提出訓斥的問題，促使聽者同意。

書名鼓勵我們把《單車記》當作一個給達達主義者的道德指導作品，儘管高栗也許只想帶領我們走上花園的小徑——就像標題的自行車一樣，這是一台擁有自己思想的機器，帶著一個小男孩和一個女孩穿越夢幻般的風景，遭受雷擊、鱷魚襲擊，以及其他天災的風景。這個故事的開始是「過了星期二還不到星期三的這一天」——換句話說，是在一個不受時間影響的時間，也許是在出生前就不存在了——書末結尾是幾個看起來不安的孩子正在思索他們的死亡，大概可以從「上面記載這座方尖碑是一百七十三年前為了紀念他們而設立的紀念碑」看出來。他們的自行車之旅是否象徵著生命的旅程？他們是否為不知道自己是鬼魂的鬼魂呢？一如以往，高栗所能幫忙的，僅限與那隻警告孩子們「凡事要小心啊！」的黑色神諭鳥差不多。

他在一九六〇年代最後的著作《鐵劑：或者孤獨谷的冬日午後》（The Iron Tonic: Or, a Winter

Afternoon in Lonely Valley・Albondocani 出版）之陰鬱與戲劇化，就像《單車記》之興奮與卡通化。《鐵劑》的故事開始是在一棟給「老人或健康不佳者」的「灰色飯店」一間為來世準備的告別居所，明顯有著機構的不舒適*──《鐵劑》是由一系列戶外場景組成，大多數是長鏡頭。在每個「靜態」中，透過努梅耶所稱「單眼插入畫面，使圖片具有與影片類似的動作與空間感」，細節看得更清楚了。

這首冬夜曲只有十四頁長，《鐵劑》從困在一片大雪中的流浪者，夢幻般地轉移到一位上帝用「粗暴、輕柔而響亮的聲音」說話的女人，到墳場裡的三個人，他們很遺憾「死者上方的紀念碑」被侵蝕得太厲害，讀不出來。」押韻的兩行詩在高栗有名的轉義比喻上千變萬化──傾倒的雕像、孤零零的孤兒、從空中墜落的反常現象物體──然而插圖表現出陰沉、淒涼的對位，使這本書散發一種輓歌的感覺。

這些畫作是高栗最美麗的作品之一，尤其是當中有一個人站在孤獨谷（Lonely Valley）被白雪覆蓋的荒野包圍的場景，表現出白色的蒼茫和樹木葉子落盡的光景，而「一道倏忽的、刺目的閃光／斜斜地為潺潺小溪鍍上了金箔。」高栗

A fugitive and lurid gleam　Obliquely gilds the gliding stream.

《鐵劑》（Albondocani，1969）

曾經說，他「真的對風景很迷戀」，但不知道「如何處理它」[51]：《鐵劑》為這則謊言提出了抗議。[†]

當然，他的風景畫具有高度風格，就像是他所欣賞的日本木刻畫。「我從來沒有真正嘗試從大自然創造任何形式」，他說：「我經常想，『哦，這幅遠景不會畫出可愛的風景畫嗎？』但我不會妄想嘗試它。」[52] 他的風景是道教的風景：《鐵劑》中光禿的黑色樹枝像是映襯著白茫茫一片的哥德花窗格；「古老的凸丘」像一條浮出水面的鯨魚；而「絕對沒用的石塊」在黑暗中游移，暗示「理」的存在──事物的潛在秩序，以非線性模式與自然的不對稱性，弔詭地體現出來。像高栗其他的嚴肅作品──《惡作劇》、《手搖車》、《西翼》和《懷念的拜訪》──《鐵劑》也充滿濃厚的哲學神祕色彩。

而且，一如以往，這股神祕的源頭，在書裡遍尋不著。

* * *

一九七〇年代，高栗開始成為一個家喻戶曉的名字，至少在看美國公共電視網（ＰＢＳ）、週日早餐少不了《紐約時報》的家庭裡是如此。追蹤高栗成名的曲線，從一九七二年《高栗選集》登上書

*　有趣的是，高栗讓這幢建築出現在這本書第一頁的「灰色的房子」與一張大約一九〇六至一九〇九年的明信片上，與伊利諾州 Kankaee 的精神病人設置的伊利諾東方醫院（Illinois Eastern Hospital）極為相似；在這段期間，高栗的外婆海倫・聖約翰・蓋爾菲被安置在那裡。

†　這本書很有趣地，是《紀念海倫・聖約翰・蓋爾菲》──他的曾外祖母（1834-1907），根據他們家族口頭流傳，高栗是從她那裡遺傳到藝術天分。她擅長的即是風景畫。

店的書架，接著一九七七年高栗吸睛的《德古拉》舞台在百老匯上演，一直到一九八〇年，美國公共電視網的節目《謎！》初映，以高栗製作的動畫片頭擄獲觀眾的眼睛。

高栗在一九六九年開始著手三本書，之後便以這三本書的出版邁向一九七〇年代：《中國方尖碑》（The Chinese Obelisks）、《奧斯比克鳥》（均由芬塔德出版社出品）和《濕透了的星期四》，這本是他在高譚書屋的第一次出版，標誌著一直持續到二〇〇一年的合作關係之開端，包括高栗死後出版的《體貼的字母Ⅷ》（Thoughtful Alphabet Ⅷ），副標題《聖誕節隔天早上，四點鐘》（The Morning After Christmas, 4 AM）。《中國方尖碑》是高栗的第四本字母書，也是他唯一擔任書中主角的書：穿毛皮外套、帆布鞋的作家──他出門散步……結果死了，想當然耳，死因是被一個因打雷而「從天而降」的甕打中。《濕透了的星期四》是關於一個超乎平凡的謎，關於一把不見的雨傘（和嬰兒，而後者在高栗的世界中，重要性遠遠落後）。高栗的黑色剪影遊行隊伍──陽傘，華麗的鍛鐵欄杆──襯著灰色的傾盆大雨，完美地捕捉了下雨天的鬱悶和乏味，尤其是令人麻木的重複雨滴聲，似乎反覆宣稱「昨晚看起來今天不會下雨」。

總而言之，高栗在一九七〇年代出產了二十三本小書，還不包括一九七二年的《高栗選集》和一九七五年的《也是高栗選集》兩本合集、明信片集（一九七六年的《芭蕾剪影》（Scènes de Ballet）、一九七八年的《施恩不記》（Alms for Oblivion）和一九七九年的《解釋系列：道吉爾‧瑞德明信片》〔Interpretive Series: Dogear Wryde Postcards〕）、高栗海報（一九七九年由Abrams出版），以及自己動手組裝的《德古拉：玩具劇院》（一九七九年由Scribner's出版）。

一九七一年《給莎拉的故事》（Story for Sara‧Albondocani出版）問世，這是第一個超現實主義

者阿方斯—阿萊伊斯（Alphonse Allais）撰寫的詭異警世故事，另外有一本查爾斯·克羅斯（Charles Cros）撰寫的《鹽鯡魚》（The Salt Herring，高譚書屋），這是另一種荒唐的嘗試（一個人用一條繩子甩一條曬乾的鯡魚，故事結束），和阿萊伊斯一樣，查爾斯·克羅斯是十九世紀法國前衛主義的先驅。高栗除了為這兩本書畫插圖，也翻譯了這兩本書。緊跟在後的是兩本知名的作品，《精神錯亂的表兄妹》和《無標題書》，以及小品《第十一集》（The Eleventh Episode）。這本書是以相同字母異序字的筆名拉多栗·吉威（Raddory Gewe）寫的，回復到《倒楣的小孩》。在這個版本中，受害人占了上風：利用一支別針殺了人後，一個像嚇壞夏綠蒂·索菲亞的醉漢的壞蛋，「意圖害人」，一個天真無邪的少女「逃往更偏遠的地方」，她整天「在盤子上畫著生命的場景。」高栗提出了一則教訓：

「人生是讓人分心而且不確定的，／她說完，去拉下了布幕。」

一九七二年《一本錯置相簿的頁面》（Leaves from a Mislaid Album，高譚書屋出版），這是一個肖像簿，當中有鬼鬼祟祟的偵探、偷偷摸摸的吸血鬼、苗條少女佇月光下祈禱，還有一個可怕的黑衣男子抓著高栗的一張名片，他蒼白的臉色在深色外衣的映襯下，似乎在發光。《一本錯置相簿的頁面》以一組牌卡的形式發行，可以用任何順序來「閱讀」，然而，不論它們如何洗牌，高栗的無字插圖散發一種精神的霉味，充滿哥德小說、謀殺謎團，以及占老相簿與不可告人的近親繁衍家族祕密。

同年印行的《歐德栗—高爾的遺產》（Dodd, Mead出版）作者是歐德栗·高爾（D. Awdrey Gore），是另一本解構的敘事法，邀請讀者扮演作者，以任何方式對其進行重構。這是高栗喜愛的對阿嘉莎·克莉斯蒂的模仿，全部的假線索——砒麵包、吹箭飛鏢、本身也是一個逃跑的瘋子的「教區牧師／教堂牧師／地方主教／主教」；穿著男士花呢衣服，「對其他女士……有熱烈感情」的

女小說家——而且沒有解決方案。（或者有？最後一個線索是寫上「我做到了，戴德威里（E. G. Deadworry）」的明信片——戴德威里是這本書「引言」的作者，也是高栗另一個相同字母異序字的假名。）

隔年，高栗出版了《淺紫色緊身衣》，這是為他鍾愛的紐約芭蕾舞團寫的、有點玩笑性的書；還出版了（沒有被拍攝過的）劇本《黑妞》（以上兩者均為高譚書屋出版）；以及《五行詩》（A Limerick‧Salt-Works出版），為一行笑話，每一篇只有四個圖，關於「沒有人喜歡」的小祖克斯（Little Zooks）的不幸結局；《被遺棄的襪子》是另一本探究物體的祕密生活的書（如《無生命的悲劇》和《可怕的飾邊》（Les Passementeries Horribles）），在這本書裡是一隻襪子，它在廣闊的世界中尋找幸運，發現與它的伴侶一起的生活「乏味且不愉快」；《不敬的召喚》（The Disrespectful Summons）宣揚的是巫術的邪惡，這會讓主張獵巫的科頓‧馬瑟（Cotton Mather）龍心大悅（女巫斯桂爾小姊（Miss Squill）後來被丟進了燃燒的深淵）；還有《失去的獅子》，故事中一位英俊瀟灑、留著小鬍子的電影明星哈米許，「一個喜歡戶外活動的美男子」，並未在他的忠實粉絲中發現真愛，而是在他飼養的獅子身上找到真愛——一直到牠們被運送到俄亥俄州過冬，留下他心灰意冷地凝視著紐澤西州大雪覆蓋的荒野。（最後這三本書以《芬塔德第四集：芬塔德出版社的三本書》（Fantod IV: 3 Books from Fantod Press）的形式發行。）

《類別》（或《貓與高栗》（Categor y），高譚書屋出版）是一堆亂七八糟、呆頭呆腦的貓，在無字的場景裡嬉鬧的合集，這是一九七四年以他的名字出版的唯一一本書，但他在一九七五年彌補了流失的時間，出版了《藍色時光》（L'Heure Bleue，芬塔德出版）和他的第五本字母書《華麗的鼻血》

（Dodd, Mead 出版），其每一行都以一個當頁字母為首的副詞作結尾，例如：「他**猥褻地自我暴露，**」（He exposed himself Lewdly），這個圖說搭配的圖，是一位戴著圓頂禮帽、穿著有伊頓領大衣的傢伙，正向一個小男孩暴露私處。接下來是一九七六年出版的《可怕的飾邊》（Albondocani Press 出版）和《壞掉的輪輻》（The Broken Spoke, Dodd, Mead 出版）。在《可怕的飾邊》裡——高栗的另一本以東西為主角的「事物取向」作品——無防備的維多利亞・愛德華時期的人受到巨大裝飾流蘇的威嚇。

而《壞掉的輪輻》包含了十六幅異想天開的「來自道吉爾・瑞德筆下的自行車卡片」，描繪一些動人的場景，例如「月光下的克倫巴斯（Crumbath）自行車行」和「純真，在端正的自行車上，載了一個有名譽的甕，安全地通過不道德的深淵上方」。一九七七年，《可怕的情侶》（Dodd, Mead 出版）問世，一九七八年《綠色項珠》（The Green Beads，Albondocani 出版）是關於小唐奎德（Little Tancred）的故事，他遇到了「一個性取向不明、令人不安的人，」而且他帶著唐奎德漫無目的地尋找家族的珠寶（表面上）。這是高栗在一九七〇年代的最後一本繪本。

* * *

在這十年中高栗最讓人懷念的作品（除了那些先前已提過的——《奧斯比克鳥》、《淺紫色緊身衣》、《黑妞》、《失去的獅子》和《藍色時光》，就屬《精神錯亂的表兄妹》、《無標題書》和《可怕的情侶》。

《精神錯亂的表兄妹》是一個謀殺、宗教狂熱與海邊散步遇險的故事，記敘三個孤兒蘿絲・馬許

馬利（Rose Marshmary）、瑪麗・羅斯馬許（Mary Rosemarsh）和馬許・馬利羅斯（Marsh Maryrose）的意外之災（馬許是這三個人當中的男士，顯然也是高栗的代理人，縈繞不去的哈佛回憶「H」還繡在他的毛衣上）。在一次海邊漫步，蘿絲與瑪麗為了一塊她們發現的床板爭吵，而瑪麗用一個棕色的瓷門把，給了蘿絲致命的一擊。雪上加霜的是：瑪麗墮入了一個邪教，而馬許喝了「在泥巴裡發現的一瓶香草精裡的殘渣」後，就斷氣了。

《精神錯亂的表兄妹》是獻給「伊莉諾與史姬，一九六五年勞動節的紀念」，靈感來自沿著巴恩斯塔波海岸的一次漫步。「不用說，我們散步完後，什麼事都沒有發生，」當他和迪克・卡維特討論這本書時，他遲疑地補上這一句，雖然他們確實找到了一個床板、一個門把和一瓶香草精，他說。[53]

《精神錯亂的表兄妹》是他與蓋爾菲家姊妹親密而且友好關係的一個黑色幽默產物。

但它同時也是關於科德角的「低潮憂鬱」，如詩人羅伯・洛威爾所描述麻薩諸塞州海岸特別的氣氛。[54] 這是高栗唯一一本將場景設定在科德角的書，他鏡頭般的眼睛捕捉了當地低平的風景特色，從鹹水沼澤到退潮時零散的灌木叢。海洋是命運的差使：它任意灑出的怪事，在表兄妹之間挑起紛爭，在他們命定的軌道上生出是非，最後瑪麗被一個「不尋常的高潮」捲走了。對科德角人來說，大海的變幻莫測和上帝的不可抗力是難以區分的，他們隨時記得，大海可以將你吞噬，即使你是一名像瑪麗一樣的「宗教狂熱者」。

＊　＊　＊

《無標題書》是獻給愛德華・皮格（Edward Pig），講的是關於意義崩潰的小調，用荒唐的語調來唱。在這本書的十六幅圖中，高栗的相機對準相同的鋪石板庭院，進行固定拍攝，如費雅德的場景。在附近一棟房子暗黑的窗戶邊，出現一個不苟言笑的小男孩——從他鑲褶邊衣領看來，是個清教徒。當一隻螞蟻和各式高栗圖騰——一隻青蛙、一隻蝙蝠、一對不知叫什麼的填充玩具——玩繞圈圈遊戲時，他冷冷地看著。「Flappity flippity, / Saragashum; Thip, / tha, / thoo,」唱出不知所以的文字。突然間，一個不知是什麼的黑色巨大東西發出一道閃光，像彗星一樣，從天際出現，這些玩伴頓時鳥獸散。留下這個男孩獨自呆望著空曠的院子。

塞爾瑪・G・萊恩斯在她針對兒童文學《愛麗絲鏡中奇遇》的研究中堅持，這本書的主旨，是「嘗試從世界上的不合理，探究一些殘留的模式。」[55] 如果是這樣，高栗故事的寓意就是，所有這些嘗試注定要失敗。不像《育兒室牆簷飾帶》，看似荒唐的字彙，結果是由真實不假的字詞組成，而《無標題書》的文字純屬文理不通的文字。而且，高栗避開了他慣用在荒唐文字上的押韻。這樣的結果，與利爾和卡羅的維多利亞時期超現實主義相去甚遠，較接近雨果・鮑爾（Hugo Ball）達達主義的聲音詩（sound poetry）和《等待果陀》裡洛基（Lucky）的語詞拼湊獨白。甚至書名也意味著對語言信念的喪失；就像高栗正字商標的感嘆詞：「喔，對所有什麼的什麼！」它利用擦除來表達無法表達的一切。

（有趣的是，高栗為《無標題書》選擇正確的荒唐、虛構詞時，相當費力。在一份文字草稿裡，我們看見他從「gumbletendum, gumbletendus, gumbletendus, splotterbendus, sopplecorum, lopsicorum, lorum, ipsifendum, ipsibendum, ipsiorum, ipsiborum」這些字裡，最後決定用「ipsifendus」[56] 順帶一提，最後

五個詞顯然是受到亂數假文的靈感啟發，這些假文字是圖文美編用來製作示意假版面時使用的拉丁假文字。）

在高栗撰寫的所有著作中，《無標題書》是他最愛的一本之一，就像《育兒室牆簷飾帶》和《惡作劇》，它「最沒有明顯的意義」。[57] 連恩斯稱之為「完美圓滿的小舞蹈劇，其中無名的威脅來到、被看見，沒有勝利或被克服。它是如此自成體系、而且精心編排的一部作品，儘管它與現實隔閡，卻令人滿足。」[58] 艾爾文‧泰瑞認為這可能是高栗「最完美的書」，將「精美的畫作、語言、荒唐，以及單純的『荒謬藝術感』結合起來……每個畫面都畫上了無限的細節，而全部十六幅圖中……每一幅圖都顯示重新繪製的同一個庭院（但有天氣變化的不同）。這種技術上的傑作是這齣『戲劇』在該景中發生的背景。當我讀這本書時，我的大腦中總會想著卡米爾‧聖桑（Camille Saint-Saëns）的《死之舞》（Danse Macabre），這讓我感到自己在『看一首音樂。』」[59]

* * *

有一本書，高栗處理當中謀殺孩子的主題，不是用平常坎普─哥德式諷刺的方法，而是用一種充滿黑色幽默的哀慟。這本書是《可怕的情侶》。這是高栗的作品中，真實犯罪類別的書，有別高栗其他菲爾班克式機智或溫壺套的哥德式作品。書中提到的事件是所謂的「高原沼地謀殺案」（Moors Murders），一對憂鬱、目光無神的精神病患者伊恩‧布雷迪（Ian Brady）和米拉‧辛德利（Myra Hindley）於一九六三年七月至一九六五年十月之間，在英格蘭曼徹斯特附近，性侵並殺害五個年齡

十至十七歲的孩子，並將他們的屍體埋在荒涼且雲霧籠罩的薩德沃思高原沼地（Saddleworth Moor）裡。在其中一個案件中，他們逼迫一位十歲的少女為色情照片擺姿勢，然後用錄音帶錄下他們折磨她至死的椎心慘叫與懇求。即使你和高栗一樣是真實犯罪的愛好者，這種廉價俗氣的恐怖犯罪，也會讓你想用漂白劑清洗一下大腦。

高栗在報紙上追蹤了這個故事。「即使讀了多年的犯罪故事，這則新聞仍使我感到心煩意亂地恐懼，」他回憶：「我喜歡看優雅的、傻乎乎的謀殺。這個案件令我焦慮不安，成為我被迫要寫出來的故事。」[60] 這本書是獻給威廉·魯赫德的，高栗非常喜愛他對十九世紀犯罪福爾摩斯式令人安心的描述，堪稱他的至寶之一──一種他通常接近、與之取暖的「險惡／舒適」作品，驅逐即將降臨的無情恐怖。

藉由將主題移轉到高栗熟悉的維多利亞──愛德華時代場景，他能近距離地掌握它，創造一種關鍵的距離，讓他能從故事中抽取令人作嘔的幽默。從殺手想做愛卻笨拙地令人沮喪（「當他們嘗試做愛，他們筋疲力盡且不斷延長

「當他們嘗試做愛，他們筋疲力盡且不斷延長的努力徒勞無功。」
──《可怕的情侶》。（Dodd，Mead，1977）

的努力徒勞無功」），到他們「用各種不同的方法」殺了小伊皮‧卡爾皮托德之後的慶祝大餐，一頓令人震驚的膳食，包括「玉米脆片和糖漿、白蘿蔔三明治和人造葡萄蘇打水。」影像在狂亂的平行斜線條中幾乎看不見。「我故意讓這些畫盡可能的……不愉快，不吸引人，」他說。[61]

結果讀者真的如他所希望的，覺得這本書的每一點都不那麼吸引人。當高栗的文學作品經紀人康蒂達‧多納迪歐（Candida Donadio）＊拿這本書的草稿給西蒙‧舒斯特出版社的編輯羅伯‧哥特里布時，哥特里布嚇呆了，以一種經典的輕描淡寫說，這並不好笑。「是啊，羅伯，」高栗也加入了：「這本來就不應該好笑。」當本書後由 Dodd‧Mead & Company 於一九七七年出版時，有些書店把它退還了。[62] 有一家書店「寄了一封很露骨的信說，『我們認為這本書絕對是令人作嘔的。書店裡的每個人都讀過了，而且我們拒絕把它帶走！』」[63]

一反常態，這是一本他覺得他必須寫出來的一本書，幾乎是違背他的意志寫的。他說：「我抗拒寫它一段時間了，但這真的是我不吐不快的一件事，」他告訴一位採訪者。[64] 在另一個場合，他說：「這是少數我覺得自己在頁面上抒發情緒的故事。」[65] 但是他做了什麼？如果你相信懶惰的陳腔濫調，殺嬰是他一生的工作。「我在他們身上看到很多自己，」他後來在同一次採訪中承認，他說：「我多年來一直在書本上謀殺孩子。」[66]

高栗樸實的事實敘述，以及他面無表情的角色表現出對存在的一無所知，削弱了圍繞著連續殺人魔的神祕氛圍。一事無成的無望壞蛋，從愛到謀殺兒童（從他們連續殺人「不再像第一次殺人那麼刺激」看來），哈洛‧斯內德利（Harold Snedleigh）和他的犯罪伙伴蒙娜‧格里奇（Mona Gritch）後來被揭露是沒有個性的人。†當然，當他們看起來越不像怪物，看起來就越像你我。反之亦然。

在這段時間裡，高栗也同時陸續為報紙、雜誌和其他作者的書繪製插畫。有些案子，例如於一九七〇年出版的《唐諾遇到一個麻煩》和《為什麼有白天和晚上》，讓他充分發揮了他作為文學合作者與視覺寓意大師的才華，他的插畫為書籍增添另一道平行的敘述。但是，不論這項工作是心靈的真正

＊　＊　＊

* 雖然高栗似乎只有在一次受訪時提到她，這位傳說的——而且是傳說中積極進取的——「多納迪歐與奧爾森經紀公司」(Donadio & Olson) 的多納迪歐從一九六一年起，就是高栗的文學作品經紀人。她是有名的高竿談判人，對文學遊戲規則的改變者獨具慧眼，多納迪歐也賣過約瑟夫·海勒 (Joseph Heller) 的《第二十二條軍規》(Catch-22)、菲利普·羅斯 (Philip Roth) 的《再見，哥倫布》(Goodbye, Columbus)。她的菜鳥客人包括以上那幾位作者，還有湯瑪斯·品瓊 (Thomas Pynchon)、納爾遜·艾格林 (Nelson Algren)、約翰·齊佛 (John Cjeever)、潔西卡·米特佛德 (Jessica Mitford)，以及馬里奧·普佐 (Mario Puzo) 也是當中響叮噹的名字。在一九九一年高栗提及多納迪歐的文章裡，作者列舉了高栗人生中其他專業領域的關係⋯「幾乎三十年裡，和他合作的是同一位編輯彼得·維德〔Peter Weed〔附帶一提，是在不同的出版社〕、同一位經紀人〔康蒂達·多納迪歐〕、同一位藝術代表約翰·洛克，而超過二十年，打從安崔亞斯·布朗買下高譚書屋，就是同一個合作的出版社與畫廊⋯⋯克里福·羅斯〔Clifford Ross〕處理高栗的電影、電視與附屬權。」〔Cliff Henderson, "E Is for Edward Who Draws in His Room," Arts and Entertainment, October 1991, 20。

† 我們為什麼要將《可怕的情侶》視為高栗唯一的愛情小說，一對不幸戀人的故事？「戀人」這個詞也許高攀了這個情境；故事中的哈洛和蒙娜在「一個關於十進制體系之邪惡的自我講習會演講」上相遇，他們「立刻一見鍾情」。他們的連結，與許多在連續殺人案件中的伙伴一樣，是一種不完整的共生現象，與真情流露的愛意無關。然而，這仍然是高栗唯一以成人的感情為故事中心的故事，而和他自己早夭的愛情一樣，它以黯淡的失敗收場。

相遇，或者只是另一項為了付帳單而做的工作，他絕不馬虎了事，除了大部分的廣告傳單案件，他把所有的機會都當作嘗試新風格的機會，而且，當他在做這件事的時候，也擴展了什麼是、或不是高栗式的定義。

高栗與席亞爾迪的最後一次合作作品是《有人可以贏得一頭北極熊》(Someone Could Win A Polar Bear，一九七〇)，書中可以看見他以遊戲方式嘗試改變風格：在這本書的封面上，一個頑皮的孩子輕而易舉地抬起一頭巨大的白熊，背景是鵝黃色，看起來像是用油性鉛筆畫的草圖風格。高栗的粗線條抓住了小學生鉛筆畫的天真魅力。

席亞爾迪是高栗的台柱客戶之一——忠實老客戶，他可靠的贊助庇護使一位自由畫家免於有一餐沒一餐的循環困擾，那是自雇者如此痛苦的原因。約翰・貝拉爾斯這位青少年小說的作者是另一根台柱，他寫的是哥德式驚悚小說和超自然謎團，加上成熟的高潮迭起。

高栗為二十二本貝拉爾斯（或者貝拉爾斯啟發的）小說創作了書衣、平裝書封面，以及多本書中的卷首插畫；這些小說自一九七三年的《滴答屋》開始。但是真正的珍寶是封底，檸檬酥皮色的日落下，一個灌木叢緊簇在一片雪原上，畫面都處理得很好。中學世代的讀者是透過貝拉爾斯的書發現高栗的。

在《地下室的祕密》(The Secret of the Underground Room) 封底，頹圮的城堡陷進荒野；在《渥爾拉克墳上的燈》(The Lamp From the Warlock's Tomb) 封底，讓人聯想起德國浪漫主義。

年輕的讀者則是從佛羅倫絲・派瑞・海德的《樹角》(Treehorn) 系列認識高栗，這是一個魔幻寫實的小男孩不幸遭遇（他的名字是「樹角」，也夠不可思議的），高栗在其中的插畫使用《唐諾》系列的細線條、大膽圖案的風格。圖與文的作者兩相搭配。海德的全知敘述者講述了樹角古怪的歷險

——在《樹角縮小了》（一九七一）裡無法解釋地變小了；在《樹角的寶藏》（Treehorn's Treasure，一九八一）裡，他發現錢真的長在樹上；在《樹角的願望》（Treehorn's Wish，一九八六）中，他遇到睡不飽的精靈——以一種平緩、正經八百的方式，令人想起高栗的作者聲音。轉到一九七〇年代郊區心靈生活，她正經八百的說故事方式與高栗人物的扁平效果一拍即合，搭配他們像針孔一樣的眼睛和永遠焦急的眉毛。海德筆下的大人，他們說話牛頭不對馬嘴，對於樹角向精靈和錢樹發出驚呼聽而不聞的程度令人笑到彎腰，這是我們在高栗故事中常見的漫不經心的父母，更新到「唯我」（me）世代。

高栗為海德的書所畫的插畫是重疊圖案主題的大師即席創作。在《樹角的願望》一個令人眼花撩亂的場景裡，高栗在桌巾的方格呢、爸爸身上的長褲與夾克、樹角的細條紋褲與橄欖球衫、媽媽的多色菱形花紋裙、椅背上紡鐘形立柱的平行線，以及地毯的摩登派、迷幻主題的圓蜘蛛圖形上玩了一個視覺的切分節奏。

說到摩登派，高栗對於樹角搖擺的七〇年代風格與他在《從我們搬進的那一天他就在》不同，相

《樹角的願望》（Holiday House，1984）

當處之泰然。看見高栗的角色穿著搖擺靴和喇叭褲令人不快，但他顯然對現代流行與裝潢興味盎然。當樹角的老師把他送到校長室，我們發現在祕書桌子附近大量生產的抽象畫，在白色背景中的一個黑色花體裝飾。當然，這位穿著雙排扣西裝、打扮嚴謹講究的校長，滔滔不絕地說著正面思考的陳腔濫調，在他的辦公室牆上有一幅更大尺寸的畫、更大的花體裝飾。

*　　*　　*

《樹角縮小了》裡的摩登、電視機（電視機！在高栗的畫裡！在高栗想像人生的鐘罩之外，一九七〇年代正如火如荼地上場。

在紐約市，這意味白人逃離市區、犯罪率上升、市區敗壞、預算吃緊，一九七五年把這個城市推向了破產邊緣。七〇年代的紐約意味著露天毒品市集、地鐵車廂裡從地板到天花板畫滿塗鴉、街後巷弄滿是遭廢棄的汽車，它們被洗劫後的骨架任其鏽蝕。當時的紐約意味「走在靠馬路邊」，因為你不想輕易被坐在門口覬覦的搶劫犯得手。如果妳是女性，意味妳會請計程車等妳，直到妳安全進入公寓大樓，即使從計程車到公寓只要走十五步的路。海洛因交易正火熱。公共衛生停擺，使得整座城市成了寄生蟲的吃到飽大餐。「在一九七〇年代，紐約如此殘破、如此危險，如此多的黑人和波多黎各人，以至於其他的白人拉起裙子，往反方向逃跑，」艾曼德・懷特在《城市男孩：我在一九六〇與七〇年代紐約的日子》（*City Boy: My Life in New York During the 1960 and '70s*）裡寫道。[67]

但是對雄心勃勃的傑克遜・波洛克（Jackson Pollock）*們、準盧・瑞德（Lou Reed）†們、威

廉・S・布洛斯的後繼者、愛好者，以及為了遠離美國中西部而遷居到這座城市的牛鬼蛇神，卻是個

大好機會。租金低，尤其是在蘇活區（Soho）廢棄的工業倉庫頂層——放蕩文人蓬勃發展的一個先

決條件。而它確實蓬勃發展了，促成了各種文化活動的發展，包括史提夫・萊許（Steve Reich）與菲

利普・格拉斯（Philip Glass）的極簡音樂，在「廚房」（The Kitchen）展示的表演藝術，在「拉瑪瑪」

（La Mama）上演的實驗劇場、在藝術之家如「塔莉亞」（The Thalia）放映的地下電影、在CBGB

和「麥斯的堪薩斯市」（Max's Kansas City）萌生的龐克景象，以及在南布朗克斯（South Bronx）生

根的嘻哈文化。

同志的紐約也生命蓬勃。隨著一九六九年石牆暴動，大量人士出櫃，以及一九七三年成功游說

美國精神病理協會將同志從心理失調疾病的名單中移除，同志們在克里斯多福街（Christopher Street）

的酒吧、Studio 65的舞池，以及比較暗地裡的皮吧、澡堂，以及被遺棄、衰敗的西碼頭（West Side

Piers），找到新的驕傲、社群感與日俱增。大衛・鮑伊、雙性戀名人、電影《酒店》（Cabaret，一九

七二）、《洛基恐怖秀》（The Rocky Horror Picture Show，一九七五）、迪斯可、格林威治村民與懷特

共同寫作的《同志性的歡愉》（The Joy of Gay Sex，一九七七），都有助於高舉同志文化，提高其主流

能見度（即使是不接納，如艾妮塔・布萊揚〔Anita Bryant〕「拯救我們的孩子」的反同志運動所昭告

的）。至少，在一九七〇年代成年的年輕同志，那些曾經在他們的童年蜷縮在「薰衣草恐慌」的黑暗

* 【譯註】知名美國畫家以及抽象表現主義運動的主要力量。

† 【譯註】知名美國搖滾歌手。

角落、在學校受到霸凌、在媒體上被謾罵的同志，終於能自由而且驕傲地走出來。

曾經在一九五〇年代初期在第三大道巡訪，去過格林威治村怪異同志酒吧的高栗，是否曾經到克里斯多福街流連？我們很難想像他出現在石牆客棧（Stonewall Inn）這樣聲名狼藉的地點。雖然後來電視開始讓他接觸到單次性消費文化，但是高栗在紐約的時期，肯定是高尚文化之流，浸淫在巴蘭欽的芭蕾、默片、十九世紀小說，以及他自己的維多利亞─愛德華時期的社會紛擾與文化顫動的影響。他像鬼魂一樣地走過七〇年代，就像他走過六〇年代一樣，完全不受當時的社會紛擾與文化顫動的影響。他像越戰、肯特州立大學槍擊案、石牆暴動、水門案、同志解放、迪斯可、女性主義、連續殺人犯山姆之子、紐約娃娃樂團、龐克搖滾、他四周的紐約黑人與拉丁文化⋯在高栗的任何一封信件或訪談裡，對所有這些重大的事件、社會現象、小報新聞，完全隻字未提。[68]一如以往，他走自己的路，輕輕地，不受時事的驚擾，對主流的態度無動於衷。（然而，他確實在一九七七年時在兩耳附近穿了耳洞─因為同志趨勢宣告成為主流，這個大膽的舉措才有可能發生，雖然同志們大多僅止於穿一邊的耳洞。

「我已經想這麼做想了二十五年了，直到現在才有這個膽，」他告訴一位《時人雜誌》（*People*）的採訪者。）[69]

在一九七〇年代，從當時看高栗的作品，確實會引起一些側目─尤其是那個時期的同志文化。

《國家諷刺文學》（*National Lapoom*），這本玩世不恭的幽默雜誌，奉「沒有任何事是神聖的」為圭臬；他們讓高栗發揮他的尺度，藉由交付非典型的漫畫，例如一九七三年三月號以「快樂結局」為標題的畫，展現他的編輯自由。這兩者都是同志主題。；奇怪的是，都沒有收錄在《高栗選集》裡。

其中一幅可以看到一個長頭髮、女子氣的男人，色瞇瞇地站在一個郵筒後面。；另一位肩上勾著

一個男士包包，看起來有紈袴氣質的較老紳士瞅著他。「終於到紐約了，」圖說寫著：「讓長途卡車緊急煞車，還有四十三小時前，北達科他州最大的籃子。」這句俚語和圈內人的指涉需要進一步的拆解：「長途卡車」可能是暗示那些被稱為「卡車」的——停在紐約西邊高架高速道路下方的大貨車。至於「北達科他州最大的籃子」，當時同志俚語中的籃子（basket）是指男性的生殖器，但是到了紐約，他就有很多競爭對手了。這對同志性生活開放的人——或看起來開放的人——是眾所皆知的事。

在愛滋病橫行之前，同志會在麥克卡車未上鎖的貨櫃既深又廣的黑暗處進行匿名的性行為。停在紐約西邊高架高速道路下方的大貨車。「北達科他州最大的籃子」，高栗指的是，有本錢的年輕騙子也許是北達科他州的驕傲，穿緊身褲子時所露出的外型。高栗指的是，有本錢的年輕騙子也許是北達科他州的驕傲，但是到了紐約，他就有很多競爭對手了。這對同志性生活開放的人——或看起來開放的人——是眾所皆知的事。

在《哈洛的故事》（The Story of Harold，一九七五）裡，高栗的作品與一九七〇年代同志的地下活動更戲劇化地交錯在一起，他為這本書畫了封面和裡面的六幅插圖。這是一本「性虐狂與雙性戀、柔情與人性之愛」的小說（借用它封面上的新書介紹來說），而且「作者是一位眾所皆知的童書作家」，泰瑞·安德魯（Terry Andrews）。如果你想不起這個名字，那是因為「泰瑞·安德魯」其實是喬治·席爾登（George Selden），廣受喜愛的經典童書《時代廣場的蟋蟀》（The Cricket In Times Square）的作者。《哈洛的故事》是安德魯本人半自傳的小說，記錄他與一位已婚男士的一次次性虐待與被虐待的性行為，與一位受虐狂的怪誕連結，以及與一位情緒起伏的小男孩之間的友誼。

艾德蒙·懷特認為，《哈洛的故事》是「最早描寫一九七〇年代市中心東西村同志生活的文獻——高尚文化與怪異性生活的混合，突然的轉變，例如，從夜晚的歌劇到一早的浴室……如薩德（Sade）一樣的堅信，認為性衝動應該要加以闡述，而不是加以心理分析……」[70]

對於這本滿紙淫亂荒唐的小說，它的敘事者狂熱地吟誦拳交（將手放入伴侶的肛門）、口交（舔

某人的肛門），以及「無止境地做愛」，而使他變成一個「崇拜男性生殖器的科學怪人……從頭到腳的純公雞」，高栗對這本書有什麼想法，我們無從得知。匆匆一瞥，他的插畫看起來無傷大雅；它們似乎避開了這本書Ｘ級的段落，將焦點完全放在小男孩無害的怪誕行為，高栗將他描繪成一名矮個兒的愛德華時代紳士、戴著圓頂禮帽、穿著背心，諸如此類。雖然看仔細一點，你會到處看見高栗淫穢的玩笑：從在哈洛旁邊隱藏在陰莖形裝飾性主題的花盆（更不用說附近咖啡桌上的ＫＹ潤滑膠）到另一幅圖中隱藏在天花板的裝飾線板、但是絕對不會錯的陰莖，再到一幅健身房場景中，暗示啞鈴這樣的自由重量與睪丸突起的舉重會員之間的相似之處。席爾登的友人，文化史學家洛德（M. G. Lord）說，作者發現高栗插圖中隱藏的陰莖，覺得很有趣。她說：「對他來說，就像是『赫希菲爾德』（Hirschfeld）畫作裡的尼娜（Nina）」[72]。

很有趣的是，這位曾經宣稱當有人讀了他的《稀奇的沙發》後，想要說服他為情色小說畫插畫時，便「在電話的另一頭臉紅心跳的人」，現在有一家同志出版社找他討論重新出版《哈洛的故事》、再次與這本書有瓜葛，他已經沒有任何良心不安了。[73]

＊　＊　＊

高栗的生涯在一九七二年，隨著《高栗選集》的上市，而加快了速度。這個選集是布朗腦力激盪的產物之一。他後來承認，他一直死纏著普特南出版社的一位編輯威廉・塔爾格（William Targ），與他談論高栗選集的第一版，打算「引他上鉤」。[74] 為了將上鉤的魚收線成功，布朗提議針對高栗日

益稀少的小書製作一本選集，刺激這位編輯對於發一筆財的胃口。塔爾格心動了，他給高栗一筆五千美元的前款，生意談成了。《高栗選集》是「來自一股真實的需要」，布朗在二〇〇三年時回憶道：

「基本上，他的讀者在一九六〇與七〇年代時是年輕人、大學生，而由於他早期的書愈來愈少──即使在那個時候，它們可以賣到一本五十或一百美元。所以我去找高栗，小心翼翼地向他解釋，」──布朗心想的選集──「將會讓他的年輕客戶更買得起所有這些書。」[75] 布朗用盡千方百計才說服對自我推銷很敏感的高栗，讓他相信一本大眾買得起的近絕版書合集，會是給他日益增加的書迷的一份禮物，更別說是他藝術生涯的火箭燃料。[*]

然而，一旦被說服後，高栗也摻了一腳，協助設計這本書的每一個面向，從手繪字母的文字（包括版權頁），到它的版面規畫、特異的封面，上面有高栗肥胖時髦的貓在書名字母的上面、下面、裡

* 布朗在一篇英國報紙《獨立報》做的高栗報導中，談到高栗對《高栗選集》格式的抗拒。「高栗關心的是，做成一本選集，原本的小書會被轉載到較大尺寸的書，把幾張圖放在同一頁裡。而這樣會摧毀原本在故事中翻動的節奏，一頁跟著一頁地，一個圖框跟著一個圖框，一個說明跟著一個圖說，幾乎像是看一部默片──那是他精心架構的。還好，我們終於說服他，違背了他較佳的判斷……」詳見 Philip Glassborow, Susan Ragan, "A Life in Full: All the Gorey Details," 《獨立報》二〇〇三年三月二十三日，週日，二六─三二。

這些書確實做布朗所預期的，在商業上大為成功，但高栗說得沒錯：這種格式不符合他的初衷，而且嚴重降低他小書的力道。更甚者，重製的品質遠比原始版本低劣（這個問題近年 Pomegranate 精心重印後得到改正）。只從合集中知道高栗的讀者，在讀到他原來想要的格式時，會被他的步調──布朗提到的，如電影般的視覺節奏──以及豐富的插畫細節大為震驚，因為這些細節在《高栗選集》裡大幅縮水。

面和四周嬉戲跳躍（順帶一提，這是對「Amphigorey」的雙關語，胡亂謅成的寫作，尤其是韻文）。

到了聖誕季，這本書一炮而紅。《紐約時報》選它為年度最值得購買的五本藝術類圖書之一，盛讚其為「最精緻插畫家的恐怖漫畫」，美國平面設計協會（American Institute of Graphic Arts）選定它為年度最佳設計之一。[76] 到了隔年十月，這本書已經賣了四萬冊，「大部分是經由大學的書店」，《紐約時報》報導說，而且「剛又送進印刷廠印製五萬多本。」[77] 「看起來彷彿高栗的信徒也許很快就要成為一個小幫派了，」《紐約時報》記者認為。到一九七五年時，這本書已經第八刷了。

「自一九七二年以來，這本書從來沒有絕版過，」布朗說：「我想應該已經印了大約二十五萬冊，也許更多，而從主流零售書店願意在他們的店裡賣高栗這一點看來，這本書戲劇性地改變了高栗的人生。這些書不再是奇怪的……小書，放不進正常的書櫃，而且你不知道該放在兒童類、成人文學，還是詼諧類。」[78] 在布朗合理的預測下，「數百萬人因為這本書而上癮了。」

第十二章
《德古拉》
一九七三～七八

一九七三年，高栗五歲時看過的布拉姆·斯托克的《德古拉》，再次張著它的蝙蝠翅膀，進入高栗的生命。

身兼導演、發行人與編劇的約翰·伍爾普（John Wulp）正規畫那年夏天，要根據斯托克的小說為作品，開始營運他的「南塔克特劇團」（Nantucket Stage Company）。《德古拉》於一九二七年的百老匯首演，由不知名的貝拉·盧古喜（Bela Lugosi）飾演公爵，這是他第一次擔任英語戲劇的主角。伍爾普的版本有點沒那麼幸運，僅將在南塔克特的塞路斯·皮爾斯中學（Cyrus Peirce Middle School）[一間大會堂底的一個小舞台]上演。¹在一場雞尾酒會上；一位[老酒鬼撞見了]伍爾普，硬把他攔下來，告訴他真的應該要請高栗設計這個作品。伍爾普知道高栗，雖然不是很認識；之前歐哈拉在紐約市芭蕾介紹他們兩位認識過。但他還是很快打了電話。「當然，為什麼不呢？」高栗玩笑著回答說。

高栗為百老匯《德古拉》重新上演所製作的海報，1978。

高栗與導演丹尼斯・羅薩（Dennis Rosa）見面，他們用草圖為舞台設計畫出了伍爾普所稱的「一個出色的計畫」，之後，高栗「就回家畫了圖，然後把圖送過來。」他很有巧思地設計出了垂幕、幕前部分以及背景幕，像一個放大版的插畫。這麼做的同時，他把整個場景放在一個已知的引號裡，拋棄了寫實主義，擁抱強調這齣戲與哥德小說和維多利亞情境劇密切關係的美學。（他也表達了新手的謙虛：「和飛行比起來，我沒有比較會設計立體的舞台背景，」他堅持。）[2]

高栗的舞台設計讓劇場常客感覺彷彿他們踏進了高栗的其中一本書。幕前部分的兩側是邪氣的三色堇從骷髏形狀的花盆長出來──它們小小的「臉蛋」──三色堇的花瓣上典型的深色墨點──仔細看之後，發現是死人的頭骨。一個長翅膀的骷髏，借自清教徒墳場的意象，再以蝙蝠翅膀與吸血鬼爪加以想像的圖樣，橫跨拱門的上方。垂幕則畫上了吸血鬼的受害者露西（Lucy），她在一個骷髏臉的月亮下，受到公爵的威迫。

根據候補演員史蒂芬・范夫（Stephen Fife）的說法，《德古拉》是一場輝煌的成功；他本人替補的角色是雷菲爾德（Renfield），受吸血鬼催眠而被奴役的可憐人。當這齣戲一開場，「觀眾為之瘋狂，」他回憶：「他們興奮地跺腳、尖叫，這一切超過了任何人的預期。」[3] 對場常客和評論而言都一樣，布景成了這場演出最亮的星。「每件東西都是平行交叉線條──幕前部分的拱門、垂幕、場景（從一間平行交叉線房間的窗戶，到平行交叉線的風景），」《紐約時報》的劇場評論家梅爾・古索驚嘆道，他本人是一位忠實的高栗迷，從他在報紙上的多年經驗，可以證明他是一位不懈的高栗擁護者。「其風格有如三〇年代的電影，每樣東西都是黑白的（連情緒都是），除了偶爾的、不祥的紅色血滴。」[4]

受到這些激賞評論的鼓舞，伍爾普將眼光轉向百老匯，卻發現一位名為哈利·里格比（Harry Rigby）的發行人，他也是另一位「頭號愛德華·高栗迷」，已經搶購了專業演出的權利。（伍爾普只鞏固到夏季演出的權利。）里格比正努力吸收名演員里卡多·蒙特爾班（Ricardo Montalban）飾演主角。伍爾普得花三年的努力，才得到百老匯的演出權利。同時，他向高栗施壓，要他宣誓對他的戲劇眼光之忠誠，他告訴高栗：「你知道這全是我的點子；你一定要給我一封信，說你不會為任何其他人設計演出。」高栗簽名了。

＊　＊　＊

一九七四年，高栗用相同字母異序字的筆名「瓦爾多爾·艾德吉」（Wardore Edgy）為《蘇活新聞週報》（The Soho Weekly News）撰寫電影評論自娛。《蘇活新聞週報》成立於一九七三年，和《村之聲》（The Village Voice）一樣，是另類的新聞週刊。高栗每星期的專欄巧妙地被賦予「電影」專欄名稱，包含幾乎是開腸剖肚的毒舌解析，以一種性感、私密的語氣書寫，混合了羅納德·菲爾克與約翰·瓦特斯的口吻。他對金·哈克曼（Gene Hackman）「把一滴水漬的魅力發揮到淋漓盡致」[5]的形容惡名昭彰；同樣聲名狼藉的還有，他說蕾金娜·巴夫（Regina Baff）在《公路電影》（Road Movie）裡，像是「空心的床墊」[6]，或者伊莉莎白·威爾森（Elizabeth Wilson）在《沒有明天的人》（Thieves Like Us）裡的「表情扭曲」，「對太菲鴨（Daffy Duck）都太過分」[7]。

高栗具備一位自學者對靈媒及其歷史的古怪知識，他的判斷是受到他不同尋常的品味從不搖擺

的指南針之引導。對於勞勃‧阿特曼（Robert Altman）的電影提出見解時，他很開心承認他沒有「了解它們想要支持什麼的蛛絲馬跡。」[8]（這個句子是高栗主義的專利。瑟魯記得他在看《夕陽之戀》〔Bobby Deerfield〕這部講述一位賽車選手愛上一位罹患絕症女人的賺人熱淚電影時，所受到的精神折磨。「基本上高栗在整場電影裡都在發牢騷，」瑟魯回憶：「他大聲抗議，『喔，老天！』然後好幾次突然發作大叫，『拜託有人可以告訴我這是想要幫助理解什麼嗎？』」）

然而，他愈討厭一部電影，對它的評論就愈有趣。高栗的評論像王爾德的席間談話、戈爾‧維達爾（Gore Vidal）的脫口秀玩笑，或是菲爾班克的小說，妙語如珠，愈尖酸刻薄愈好。他覺得勞勃‧瑞福和米亞‧法羅（Mia Farrow）主演的《大亨小傳》（The Great Gatsby，一九七四）看起來「無聊，無聊，無聊」，但討厭起來很爽快：布魯斯‧鄧恩（Bruce Dern）茂密無比的小鬍子，輕易地從華特‧馬修（Walter Matthau）的下唇偷走了《密探笑面虎》（The Laughing Policeman），在這裡又被縮水成二〇年代的上唇的下半部，而那半遺失的部分，似乎又縮水成他呆滯無神的牢騷滿腹。[9]山姆‧華特斯頓（Sam Waterston）看起來像是「羅迪‧麥都威爾（Roddy McDowell）與湯尼‧柏金斯（Tony Perkins）的後代。」艾爾‧帕西諾（Al Pacino）是「太空裡一個當地小館的名字」。[10]《蘇活新聞週報》的發行人麥可‧哥德斯坦（Michael Goldstein）想不起原因。最令人稱道的是，高栗的評論結合了輕鬆的酸言酸語與影迷心態的欣賞，與專業評論家的心態不同。高栗毫不掩飾他是羅蘭‧巴特文字意識觀的業餘愛好者，意思是，他是一位不曾忘記如何愛他所寫的東西（電影）的評論家，即使他

這份刊物發行到一九八二年，但高栗在一九七四年底或七五年初就停筆了，為什麼？

很不愛手邊的範例（《大亨小傳》）。

重要的是他有澎湃的見解，愈自我嘲諷式的誇張愈好。高栗最毒舌的譏諷實在誇大過頭，我們知道它們至少部分是誇飾的，部分是好玩，就如同他暗地裡喜歡唱反調，他討厭我們社會上的佼佼者——評論家——告訴我們，我們應該喜歡什麼，相反地，他喜歡我們被告知應該棄之如敝屣的東西。

你可以挑戰讀下面這一段他對一九七〇年代電影處境的意見而不大笑出來：「有人在紐約大學附近無意間聽見一個年輕人對他的女朋友說：『羅珊娜（Roseanne），把它拍成一部電影，然後，關妳屁事。』我感覺，這代表現今對拍電影的大部分理解。」[11]

* * *

也許，高栗放下他在《蘇活新聞週報》的專欄，純粹是因為他已經緊繃到底了。除了他的接案工作，還有展覽，例如他在曼哈頓葛拉漢藝廊（Graham Gallery）的「平凡與彩色的圖畫展」，以及在耶魯大學史特林紀念圖書館（Sterling Memorial Library）的「幻影：愛德華·高栗的作品展」。「幻影展」是高栗第一次重要的回顧展，由他的朋友克里夫·羅斯策展，在美國巡迴展了三年。（這位藝術家盡其可能地吐露他的結論：他「達標了」，他說，「通常我的作品是網球比賽附屬節目的一部分。」）[12]

此外，他可能因為個人私事的干擾，消耗了他最後一次、最大的愛戀。一九七四年七月，高栗開始寄發熱情洋溢的信給湯姆·費茲哈里斯（Tom Fitzharris），一位比他年輕二十一歲，深膚色的英

* 就我們所知是如此。

俊年輕人。（高栗當時四十九歲，費茲哈里斯二十八歲。他們在哪裡認識的，我們不知道。）根據高栗收藏家與學者格林・艾米爾（Glen Emil）的了解，每一封信「包含一張卡片，卡片的一面有一段手寫的引經據典，這些文句的重要性只有寄信人和收信人明白。」[13] 蘇珊・席翰（Susan Sheehan）在《紐約客》撰寫一篇關於信封的展覽時寫道：「這些想法似乎是在兩個朋友之間的對話較勁，屬於附帶一提的事。」[14]

正如同給努梅耶的信，高栗利用他的信件分享他百科全書式閱讀的吉光片羽——一般書籍中與他的哲思產生共鳴、或者點亮他想像力的段落：「靈感是當一個人知道什麼事正在發生的那一刻。一般而言，我們不知道什麼事正在發生。」——馬格利特。「我們巧遇的每一件事都是重要的。」——約翰・凱吉（John Cage）。「我們自己的旅程完全是想像的。當中有其力量。」——塞利納（Céline）。另一個比較輕鬆的：「人生太短，不能不搭乘頭等艙。」——溫德姆・路易斯（Wyndham Lewis）。

高栗創作了這些為一個觀眾而做的藝術作品，當時正是郵件藝術（Mail Art）最盛行的時候。郵件藝術與稱為「激浪派」（Fluxus）的新達達運動有些關聯，運用信件與信封作為藝術媒介、郵遞服務作為菁英藝術界的一種民主式另類選項。郵件藝術家將神祕的、高概念的、或者是愚蠢的訊息裝在用拼貼、找到的小東西、或者橡皮章創作的圖樣裝飾信封裡，然後寄給朋友；信件在寄出後就成了藝術品。這是一種相當紐約的現象；成立郵件藝術家網絡「紐約通信學派」（New York Correspondance School）的瑞・強森（Ray Johnson）可能是最知名的實踐者。

雖然高栗無疑是出於強迫的美學主義而裝飾他的信封，更別說害怕空蕩蕩的空間，但有鑑於他對文化永不饜足的胃口，他不太可能沒有察覺到郵件藝術現象的存在。不論高栗是否認為他給費茲哈里

斯的信是郵件藝術，他似乎都將它們視為某種美學表現。費茲哈里斯很快「注意到這些信封上有編號——是一個系列，」席翰寫道：「他看到這奇想背後的深思熟慮並不意外；高栗的天才既有計畫，也很有成果。」[15]

然而，不論高栗是否認為它們是前衛藝術，他寫給費茲哈里斯的信封令人讚嘆——是「（他的）藝術中最精緻的範例，可與他任何的書籍插畫匹敵，」依據艾米爾的判斷：「光是它們賞心悅目的程度——角色的發展與清新的風格——就非常吸引人……高栗的畫工似乎特別地精準與清新，揮筆即就而且自由。」[16]

高栗的信件——全部說來有五十封——持續以每星期一封的頻率，寄了將近一年。[17] 其中有許多信封畫的是《藍色時光》（一九七五）裡帶了眼罩的兩隻狗。和書裡一樣，牠們身上各自穿了一件繡上字母「T」的球隊毛衣，一個T指的是湯姆（Tom），另一個是泰德（Ted）。顯然，一份親密的友誼已經生根，至少在高栗的心目中是如此。彼德・沃爾夫記得在一九七四年的某個時候，一位沉默寡言、整潔體面，「美國中西部型的年輕帥哥」不知從哪裡出現在高栗中場休息的人群中。沃爾夫回憶起在大廳的小圈子裡，對高栗最新戀情的耳語。

後來，一九七五年夏末，高栗與費茲哈里斯一起出國。從八月二十八日到九月二十三日，高栗在蘇格蘭西海岸外絕美的島嶼繞了一圈——外赫布里底群島（the Outer Hebrides）、奧克尼群島（the Orkneys）、設德蘭群島（the Shetlands），以及費爾島（the Fair Isle）——費茲哈里斯陪他走了部分的旅程。其間，高栗前往尼斯湖朝聖。（「我沒有看到水怪，」他後來自嘲說：「真遺憾——也許是我生命中很大的遺憾。」）[18]

我們不知道這趟旅行是誰的主意，雖然基於高栗對這些島嶼的浪漫懷想，這個主意應該確定是他的。他總是宣稱，這趟旅行是受到他從鮑威爾與普瑞斯伯格導演、溫蒂・希勒（Wendy Hiller）與羅傑・萊伍賽（Roger Livesey）主演的電影《我行我路》（I Know Where I'm Going!，一九四五）場景得到的靈感，難以抗拒想要親身體驗的渴望。這部電影的場景設在外赫布里底群島，當地色彩豐富，吸引了不少追隨者。懸疑小說家雷蒙・錢德勒（Raymond Chandler）也受了它的迷惑，向一位朋友說：

「我從來沒有看過一個畫面可以這樣聞得到風和雨的味道，也沒看過一個畫面如此美麗地運用這種人們真正生活其中的風景，而不是那種商業化的表演場地。單是科里夫坎（Corryvreckan）拍攝的景就足以讓你的頭髮都豎起來了。（科里夫坎，如果你不知道，它是一個有名的漩渦，在某種海流狀態下，會在赫布里底的兩個島嶼中間形成漩渦。）」[19]

「我看了那部電影，」高栗說：「便愛上了那裡的風景，知道我想要去那裡。」那是他唯一一次到美國以外的地方探險（除了在七歲時，與他蓋爾菲外祖父母去過古巴）與基韋斯特〔Key West〕短暫度假。）令人難以置信的是，整個想像人生都浸泡在英格蘭與英國的高栗，他飛到了蘇格蘭格拉斯哥（Glasgow）的普雷斯特威克（Prestwick）機場，從倫敦的希斯洛（Heathrow）機場出境，卻沒有踏上英格蘭的土地，除了希斯洛機場，也許走過幾個火車月台。[20]艾莉森・路瑞認為，高栗某種程度知道，他想像中的英格蘭──盎格魯愛好者的英格蘭，在任何地圖上已經找不到──無法在現實的英格蘭中倖存。「讓我們這樣說吧，之前的英格蘭，一九三〇或四〇年代──是他最喜愛的年代，」她說：「他不想要看到充斥著超市和購物車的英格蘭──二次世界大戰後發展形成的美國化、商業化的英格蘭。」

在一場幾年後的專訪中，高栗的解釋是：「我對文化角度的地點不感興趣，敬謝不敏。我只是為了風景去的。」[21]這些可能已經躍然於他的筆下：「陰鬱美麗的泥炭地、地景中冒出的古老突巖、赫布里底群島中的卡拉尼斯（Callanish）巨石，屹立在洶湧波濤中的懸崖。

在這些荒涼石塊的嚴峻之美中，有個東西跟他說話，有它說了什麼？它是否帶來了「蓋爾特的黃昏」，如他喜歡稱此浪漫的憂鬱是他愛爾蘭的天性？那一年，高栗五十歲，也許那部電影令人屏息的愛情故事，在荒涼的美麗地景襯托下，當在某個時刻他懷疑也許自己將要孤老一生時，某個東西觸動了他。「我知道我要去哪裡／而且我知道誰將和我一起去，」這部電影的主題曲唱著，這是一首令人著魔的百年蘇格蘭—愛爾蘭民謠。「我知道我愛誰／而魔鬼知道我要和誰結婚。」

旅行途中，費茲哈里斯與高栗分道揚鑣了。「當我問他旅行的事，他說，兩個星期左右，費茲哈里斯和一位護士走了，」史姬‧莫頓回憶道：「所以高栗自己一個人繼續旅行。」（也許要補充一句，）高栗隻身前往那是一位女護士；在沃爾夫和其他見過費茲哈里斯的人心裡都很明白，他是異性戀。）高栗隻身前往「他所能到的最偏遠島嶼」，史姬記得：「我知道他對蘇格蘭西部非常著迷；我想他喜歡那裡如此偏僻與荒涼。他甚至說，要搬去那裡，但是因為當時他們的隔離政策，他沒辦法把他的貓帶過去。」[22]這是高栗最後一次出國。

回到紐約，他繼續在他熟悉的地方生活，在州劇院愛閒聊的巴蘭欽迷當中；費茲哈里斯，像所有痛苦的回憶一樣，交付給遺忘河了，他後來絕口未再提起。「高栗從來什麼事都不說，」沃爾夫回憶道：「但總有一種關於某件事的傷感。」回憶起來，他給費茲哈里斯信件裡的引句，有種苦甜相摻，有時甚至是貝克特式的言外之意：「我一直認為友誼是兩個人彼此撕裂的關係，而且也許因為

這樣，確實從彼此身上學到某種教訓。」——法蘭西斯・培根（Francis Bacon）。還有…「我經常以為我擁有我真的想要的東西，但是當我去尋找時，發現它只是一個影子。」——一位上了阿森松島（Ascension）海岸的荷蘭水手日記。

* * *

《藍色時光》也承襲了一種憂鬱的氛圍，如果我們把它解讀成高栗最後一次無回報戀情的甘苦回憶。這本書在他與費茲哈里斯魚雁啟程旅行的那一年，由他自己的芬塔德出版社印行，是一本精美的書，也是芬塔德唯一兩色印刷的書，黑色與飽滿的天藍色。原文書名（L'Heure Bleue）沿用自法文的詞彙，意指清晨或傍晚當太陽間接的光線將天空染成閃耀的藍時，這一段條忽即過的時光。這是一天當中最富詩意聯想的時刻：模糊、矛盾、一廂情願、時光瞬間溜走。（在英文裡，是「神奇時光」﹝magic hour﹞）。

高栗是否處於憂鬱的情緒，思索著愛情、孤獨，以及時光的流逝？《藍色時光》神祕難解——也許是他與費茲哈里斯魚雁往返的延伸。我們感覺彷彿偷聽到親密友人之間的對話，充滿圈內人才知道的笑話、間接的指涉、加密的隱喻。在每一幅圖裡，兩隻狗交換謎樣的對話、超現實主義的前後不連貫陳述，讓人想起這對伴侶與親密朋友進入與外界不通的語言。就這樣，他倆伴著和自己打扮一樣的版本散步著。「我覺得酒似乎暖得很快。」「我從來不知道你想的事情很重要。」在另一幅圖裡，牠們站在一個鍛鐵欄杆前面，常春藤在上面攀爬成花紋。「我從來沒有在其他人面前侮辱你。」「我一直忘

記你說的每件事都是有相關的。」

《藍色時光》是一個憂鬱的荒唐故事。語言的不足與溝通的不可能是一個主題，如同高栗與費茲哈里斯的信件往返。在其中一封信裡，高栗引用了喬治·吉辛（George Gissing）一八八九年的小說《人間地獄》（The Nether World）：「這個世界有像演講這樣的東西嗎，只有一種簡單的解釋，給說話者的，和給聽話者的？」

這本書的一開頭是兩隻狗，牠們從頭到尾穿著「泰德」和「湯姆」的毛衣，沉思著懸在空中半完成的句子，背景則是明亮的藍天底下、黑暗樹木的剪影，這是超現實主義夜晚與白天的結合，讓人想起馬格利特的畫作「光之帝國」（Empire of Light）。華麗、古老的排版上讀起來是「Ove one anoth」。

「我從來不知道你想的事情很重要。」──《藍色時光》（芬塔德，1975）

它想要讀起來是「Love one another」（彼此相愛），但是這兩隻狗在牠們手裡握著的字母——一隻狗的腳掌握的是R和O，另一隻狗的是ZDEM——確認這個句子永遠不會完成。「Move one another」是牠們最多能期望完成的句子，雖然這到底是意味著浪漫方面的「感動」（move），從情感上影響他人，還是敵對方面的「移動」（move），使另一個獨居者在一場意志的比賽中，以他既定的方式讓步？究竟為何者？這是一個謎。

在最後一幅圖裡，我們看見牠們坐在一台福特T型汽車上，駛離我們，進入藍色之中。後窗下方的迷你法文刻字告訴我們，這幅圖是根據「T. J. F III的照片——Thomas J. Fitzharris III（湯瑪斯・J・費茲哈里斯三世）」不論是什麼名字。知道我們已知的那些事之後，這本書的結尾感覺像是一首夜曲，詠嘆高栗多年來在感情事上的徒勞無功。一九九二年，他告訴《紐約客》雜誌的史蒂芬・席夫，他大致上放棄愛情了。「我指的是，有一段時間我會想，在經歷一些煩惱多於快樂的荒唐戀情後——我會想，『喔，神啊，我希望我再也不要與任何人錯愛了。』現在已經十六、七年了，所以我想我安全了。」[23]十七年正好是這次訪談與他和費茲哈里斯不幸之旅中間相隔的時間。

一九七五年，普特南出版社在《高栗選集》的成功基礎上賺了錢，又出版了《也是高栗選集》，收錄了二十本高栗的小書。這本書即是「獻給湯姆・費茲哈里斯」。

* * *

到了一九七六年，高栗的生涯，除了他的愛情生活，正全速轉動。

伍爾普終於於於拿到了《德古拉》的專業演出權利，募款集資出品，並且號召了幾位共同發行人。曾

導過南塔克特演出的丹尼斯‧羅塞，回到導演椅上。當年還是風度翩翩、頭髮濃密的師奶殺手法蘭

克‧藍吉拉（Frank Langella）飾演主角。高栗將為百老匯重新設計他的舞台。*

一九七七年十月二十日，每個人堅持要稱為「愛德華‧高栗出品的《德古拉》」，在馬汀‧貝克

劇院（Martin Beck Theatre）開演，幾乎獲得滿堂一致的喝采。* 在宣傳活動上被當成招牌，令高栗

焦躁不安。「這讓我覺得相當暈眩，完全不太實際的感覺，」他抱怨道。[24] 然而，不可免的，藍吉拉

名列在節目單的最上面，但高栗令人震撼的布景成為表演的焦點。

高栗在鎂光燈下總是無法自在，他試著輕描淡寫地說，他的布景是業餘的作品，並指出：「這

是我第一次設計百老匯的表演。」[25] 是沒錯，雖然在一方面，他曾經練習擔任過舞台設計者。當然，

他曾設計過南塔克特的作品，而且在一九七五年時，他也曾為駐點長島的「伊高栗夫斯基芭蕾舞

團」設計《天鵝湖》第二幕的服裝與背景布幕。在《紐約時報》評論表演藝術的唐‧麥當那（Don

McDonagh）草草總結跳雙人舞的芭蕾舞伶與舞者「不是最令人懷念的搭檔」，但對高栗的才華則讚

不絕口。「不尋常之處是布景，有著令人著魔的頑皮與威嚇感，」麥當那寫道：「湖中的小島上有座

深色的城堡，以及一大片陰鬱的雲朵暗示了一隻鳥的獵物。一隻天鵝被困在牠的翅膀與頭之間。這

惡魔張力十足，每個人都覺得奇怪，為什麼之前沒有人讓高栗發揮偉大天才擔任大型芭蕾舞團的設

計。」[26] 最後，他為彼得‧亞那斯托斯的舞團「蒙地卡羅托卡黛羅」於一九七七年初上演的《吉賽爾》

設計。

* 位於紐約西四十五街上的馬汀‧貝克劇院，現在是「艾爾‧赫希菲爾德劇院」（Al Hirschfeld Theatre）。

（Giselle）製作背景。艾爾蓮・克羅斯在她的《紐約客》評論中盛讚高栗的布景，是一個「由哭泣的柳樹與散布的骨灰罈主導的憂傷風景。」[27]

高栗的第一個商業訂單，是在馬汀・貝克劇院重新想像《德古拉》的場景，這是他為塞路斯・皮爾斯中學的小舞台所設計的放大版，以適合百老匯的舞台大小。擔綱三幕視覺重點的拱形、如墓室的穹頂，得從十二呎放大到三十五呎高，包覆其中的場景亦然，而這些場景是隨每一幕變換的。（除了在每一個黑白場景中加入一點紅色的畫龍點睛安排之外，高栗與羅塞另一個別出心裁處，是利用穹頂的拱門為框，每一幕的背景──「插片」，同行稱呼帆布製作的插入物──可以用插嵌的方式替換。）[28]

高栗以四分之一吋比一吋的比例（而不是傳統上半吋比一呎的比例）重新畫了布景，以避免「好幾英畝的平行交叉斜線」，然後把他的草圖交給布景總監林・佩克托（Lynn Pecktal），他會監督布景的搭建與繪製。[29] 佩克托讚嘆高栗畫出的微點細節，包括「(蘇瓦德博士〔Dr. Seward〕圖書館裡的）書籍、臥室的壁紙、棺材一景、完整的建築素描、石工、雕像，所有的一切。」高栗的場景花費整個演出預算的八分之一，「比一般百老匯的場景更豐富、更細緻，」梅爾・古索在他《紐約時報》對高栗的專題報導中寫道。[30]

放大來看，高栗執著的平行交叉線畫作中，骷髏頭和蝙蝠藏在各個角落，整幅畫令人屏息。第一幕是在蘇瓦德博士與世隔離的圖書館，每一本皮面精裝書都製作得巧妙精緻，這位善良博士壁爐邊的蝙蝠與骷髏也是。在第二幕露西的閨房裡，張貼她四張海報的布簾由長著蝙蝠翅膀的小天使拉高；黑白的三色堇有死人的臉孔糾結著，像蛇一般，從飾有骷髏的花盆中長出來。在第三幕，場景是德古拉

沉睡在墓室的棺木裡，如木乃伊的屍體躺在龕裡，而高栗蝙蝠翅膀、吸血鬼利齒的骷髏裝飾著柱子。

服裝也展現了巧妙的獨白：德古拉的錶帶是由牙齒串成的（當然是犬齒），而精神錯亂的雷菲爾德穿著庇護所條紋的睡衣，上面有蝙蝠形狀的鈕扣，腳上穿著前緣有蝙蝠剪影的帆布鞋。

在高栗的作品裡，「裝飾變成了描述，」如古索一針見血地指出：「在協議的約束力之中，他是他自己的舞台與服裝設計，也是作者與導演⋯⋯下一步自然是戲劇設計。」[31] 當然，身為高栗，他會做出其不意的事，而在他的《德古拉》場景中，他這麼做了，營造了一個個的布景，它們在將書中的場景帶出生命，以及將戲劇傳送到紙頁的黑白平面國（Flatland）的界線之間跳躍——再次，這當中有著模稜兩可的主題。如高栗一向抱持的美學世界觀，生活模仿藝術，而不是藝術模仿生活。

評論家，除了極少數例外，皆為高栗的舞台設計欣喜若狂。《新聞週刊》盛讚它們是「華麗的死亡」與「充滿尖銳的諷刺」，「全是黑色、白色、灰色，彷彿血是從它們那裡吸乾的。」[32]《時代雜誌》的評論者因高栗的舞台設計「目眩神馳而且為之傾倒」，他結論道，雖然演員的表現可圈可點，但「這場演出從開始到最後，幾乎自始至終都是屬於高栗與藍吉拉的場，」照道理是依這樣的順序。[33]

少數的例外之一，完全不意外地，是戰將型、不友善的約翰·賽門（John Simon），他是一位劇場評論家，專長是對所有人都很惡毒，特別是對女性，他會用尖酸苛薄的漫畫對她們的外型加以譏諷。還有同志：他嘲笑巴瑞（P. J. Barry）的劇作《八人橋牌俱樂部》（The Octette Bridge Club）是「同性戀的亂七八糟作品」，而且有人聽到他在劇場大廳裡說：「同性戀在劇場！我的天，我巴不得愛滋病全染到他們身上。」[34]《紐約時報》劇場評論家班·布蘭特利（Ben Brantley）也是同志，他認

為「很多他認為是同志感情的許多事，是某種諷刺、帶問號的說法，以及我們通常稱為『坎普』的東西⋯⋯」[35] 因此，當賽門在他的《紐約雜誌》（New York）裡不屑《德古拉》，說「甚至在演員開演前，坎普就在那裡了⋯在愛德華・高栗的布景裡，」他含沙射影地指布景諷刺的哥德式、滑稽的陰鬱所散發出的同志氛圍。[36] 他對高栗將畫作放大成「巨大尺寸」所做的「誤入歧途」的決定深感遺憾，他寫道⋯「現在，高栗的畫作以它們適切的地點與尺寸呈現很好；在這裡，它們看起來像是小小的郵票在胡鬧，彷彿它們是畢卡索的《格爾尼卡》（Guernica）──有點搞笑的誇大妄想狂，這正是坎普風的精髓。」[37]

不論坎普風是什麼──而且在賽門的例子裡，它似乎是一種折磨人的恐懼，認為每個人，至少是每個同志，都在這個笑話裡，除了他自己──但絕對不是「搞笑的誇大妄想症」。然而，他提出了一個有道理的問題⋯高栗才華洋溢的低調聰明，與他的極簡美學是一致的嗎？當它被轉譯成「龐大的尺寸」，是否失去了它的一些魅力？

一位《德古拉》的觀眾衷心同意賽門的看法，而這位看戲的人正是高栗。他去了波士頓的韋伯劇院（Wilbur Theatre）看開演前的預演──城外開演的戲，劇院通常這麼做，以便在紐約受到眾人的嚴厲批評之前，先處理設計上的缺陷──看到自己的畫作放大到怪物般的尺寸時，他著實嚇了一跳。「我的心跳幾乎停止了，我的感覺是這樣，」他告訴迪克・卡維特說⋯「我認為我的比例是錯的，我應該用更大的比例來做。我不是很喜歡把畫作放很大⋯⋯我想，某種巨大的東西爬進了布景中，我沒有預期如此。」[38]

他是個怪人。一九七八年，高栗想參加最佳布景與最佳服裝設計的競逐。《德古拉》奪下了兩項

東尼獎，一項是「最佳復排話劇」，一項是最佳服裝設計。「這是最顛倒的事之一，」高栗在一九九六年抱怨道：「我做了全部八套服裝，都很一般，但每個人都愛那個布景。那一年，有個人比我更值得領最佳話劇場景設計，所以他們不覺得他可以把那個獎項給我。便給了我最佳服裝設計獎。」[39] 高栗不想去參加頒獎典禮。（「我可能會在某個地方看電影，」他只說了這句託辭。）[40] 他把這座獎給了一位朋友。*

然而，他確實從票房收入得到大額支票，換到了很多現金。「他賺到了一大桶金，」彼得·沃爾夫確認道，他是高栗在看巴蘭欽芭蕾時認識的律師朋友，他協助審閱高栗的《德古拉》合約。這份合約不太需要折衝協調：伍爾普想要確保高栗從他劇場的工作，得到豐厚回報。他的想法是，高栗應該從《德古拉》的獲利中，得到百分之十的收入。如果說，這對一位場景設計師而言太多的話，它確實如此。伍爾普聳聳肩，承認這項不尋常的安排：「我喜歡高栗。我真的很喜歡他。他很有趣。而且，我喜歡《德古拉》看起來的樣子……而我也,喜歡他不那麼喜歡它的事實……我想，我大致上告訴他，『這樣吧，你可能不喜歡它，但它真的讓你發財了。』」

確實如此。這齣戲演了三年，在演出九百二十五場後，於一九八〇年一月六日終場，在這段期間，高栗持續收到支票。《德古拉》的收入「超過兩百萬美元」,《紐約時報》報導道。[41] 他們在美國巡迴演出，一九七八年，在英國短暫演出，從發行人的眼光來看，不是極大的成功，但也為高栗賺得

* 　這位朋友在高栗去世後，將這個獎座捐給了「高栗之家」（The Edward Gorey House）。高栗之家座落於高栗生前在麻州雅茅斯港的家，這裡的展覽獻給這位藝術家與他的作品。高栗之家於二〇〇二年開幕。

了四十二萬英鎊的場景設計權利金。

安崔亞斯‧布朗總是很快離開主題，轉而最大化高栗作品的商業潛能，製作了商品衣服，行銷「我看了《德古拉》」（I saw Dracula）T恤、《德古拉》大手提包，以及其他相關產品。（這位藝術家以他慣常的自嘲式悲觀主義，稱之為「無可救藥的企業」。）「我現在有律師、經紀人和商人──整組的工作人員，」高栗說。[42] 布朗在高譚藝廊舉辦一場高栗舞台布景設計與服裝草圖的展覽，在第一個星期裡就敲進了超過一萬七千美元的收入。

* * *

高栗當年被主流媒體封為半名人。以光紙印刷的雜誌如《我們雜誌》（Us Weekly）和《時人雜誌》，從他們無法改變的中產階級趣味來看，很好奇高栗是否會成為「恐怖版的查爾斯‧舒茲（Charles Schulz）」，而這個願景必然使高栗打心底極度恐懼。[43] 一九七七年十二月，他上了唯一一次全國放送的電視脫口秀，《迪克‧卡維特秀》（The Dick Cavett Show）；他穿著藍色牛仔褲和骯髒的帆布鞋，還有，天知道為什麼，他還套了一件厚毛衣，保證他在炙熱的攝影棚燈光下汗珠發亮。卡維特試著讓他手足無措的來賓放輕鬆，因此採取了一種輕浮、嘲弄的態度，問他是否曾經「被陌生人引誘到車庫裡。」「沒有，」高栗小心地回答。「差不多比一般小孩大一點？差不多像我這樣的？」卡維特進一步問。「我想是沒有，」高栗再回答：「我不記得曾經在任何地方，被任何人引誘。」[44]

比爾‧康寧漢（Bill Cunningham）是《紐約時報》的攝影師，他拍攝紐約人在街上展現個人穿著

風格的照片，到他二〇一六年去世時，一直是紐約的一種慣例。一九七八年一月十一日，他寫了一篇高栗的專欄，將高栗在《中國方尖碑》裡的自畫像與他穿著二十件左右的毛皮外套大步躍過紐約街頭的照片並陳。「起初，當他還相對較不有名時，他只穿了一件過時的浣熊大衣，」康寧漢寫道。到了一九七〇年代，他寫道：「高栗先生不再是一位相對無名的人士。他甚至不是一個教派人物……一九七八年當舞台布幕拉起，我們見到了高栗先生，他穿著俄羅斯黑貂大衣，散發出毛皮的風尚。」

一家紐約毛皮公司班卡恩（Ben Kahn Furs）採取了行動，他們委託高栗設計一系列大約三十件的男性毛皮大衣，於一九七九年初登場。「我故意做有點古怪的概念，」高栗說：「畫傳統大衣的草圖沒什麼用，雖然我會這麼說，但在這一系列中有很多是相當傳統的東西。」高栗新裝系列中相當不傳統的代表作品，是從棒球裝發想的一件夾克，由染成紅色的海狸鼠毛皮製成，而且，當然是一件從《德古拉》得到靈感的短斗篷，「一件滾上紅色絲邊的黑色寬大的中亞大尾綿羊羔皮大衣」，《紐約時報》如此描述它。[47]

一九七八年七月初的一個夜晚，可以看到高栗為紐約第五街一間女性流行服飾零售商 Henri Bendel 做櫥窗展示的設計。他在一個穿黑衣的服裝模特兒身上，故意擺放了一些用手縫製、塞了米粒的自製蝙蝠與青蛙。另一項高栗式的傑作，是《紐約時報》描述「名為『Pheetus Pairdew』的未出生生物」——另一個豆子袋的創作——「隨處任意擺放。」[48]（這個名字是高栗的圈內笑話，從「fetus perdu」（法文）——「流掉的胎兒」的發音來的。）「這個櫥窗很不真實，」第二天，一位路人說：「這件衣服很不真實。你會穿任何那麼像鬼一樣的衣服嗎？」「更恐怖的是一個大致名為『一個高栗萬聖節』的節目，不知為什麼，美國廣播公司（ＡＢＣ）一

個兒童節目在一九七八年十月三十日播放了這段特別的廣播。它是——非常隨興地——根據高栗的角色，大約是關於四個孩子在一間鬼屋裡，還包括了一個兩分鐘題為「鍍金的蝙蝠」的小段，但與《鍍金的蝙蝠》這本書完全無關，雖然裡面有奧格拉・肯特這個角色穿著蝙蝠裝拍著翅膀跑來跑去。這個節目由「最令人討厭的童星」擔任主角。菲斯・艾略特（Faith Elliott）回憶道。他們抹黑的作品之一是《猶豫客》。我記得某個孩子不停地叫著：「班傑明！班傑明在哪裡？」[49]

一九七八年是高栗的黃金時期。羅伯・庫克・古爾瑞克（Robert Cooke Coolrick）參與了高栗的突破，他在一九七六年三月號的《新時代》（*New Times*）裡寫道：「在二十五載的沉靜歲月後，高栗如今炙手可熱。初版的價格一飛沖天，他的畫作價碼加倍⋯⋯無所不在的導演彼得・博格達諾維奇（Peter Bogdanovich）對他的電影拍攝權很感興趣。有人募資要拍攝高栗一部非插畫的散文作品，名為《黑妞》的默片劇本。當高譚書屋與普特南出版社的收銀機叮噹響的時候，高栗的信徒都澎湃起來了。安崔亞斯・布朗笑著說，『這個國家將要有一個高栗大爆發了。』而在這個事件的核心，正是愛德華・高栗本人，他靦腆地抬起頭，欲言又止地笑說，『一個高栗大爆發？多麼貼切啊。小小部分的我，到處都是⋯⋯』」[50]

到了一九七八年，他的小小部分真的到處都是。他出現在康寧漢的專欄、在 Henri Bendel 的櫥窗、在班卡恩毛皮公司最新的男式皮草系列，還有在柯克・布魯梅爾公司（Kirk-Brummel Associates）的「吸血鬼錦緞」壁紙（這是根據露西閨房裡滿滿的蝙蝠壁紙製作的），以及在美國廣播公司上——較負面效應——的「一個高栗萬聖節」，還有《多元節慶，或 H 夫人的舞會》——這是他為「伊高栗夫斯基芭蕾舞團」精心準備的故事、服裝和場景。然後，還有他的最新著作《綠色項珠》，當然還

有繼續吸引大批觀眾的《德古拉》。「有人傳說要在一家大型百貨公司裡設置一個愛德華·高栗精品店，以及一個由高栗先生設計的模特兒室。」《紐約時報》報導：「如果一切順利，一九七八年可能是一臉鬼屋相的一年。」[51]

但就他而言，他最大的成就是《高栗的故事》（Gorey Stories），這是根據他的書製作的音樂劇回顧，於一九七七年十二月在百老匯外開演，並於次年十月進軍百老匯。

* * *

《高栗的故事》是根據高栗的經典作品如《死小孩》、《猶豫客》寫成的一系列歌曲和速寫，由一位演員史蒂芬·柯倫斯（Stephen Currens）腦力激盪構想出來的，要將高栗的小書搬上舞台。作曲家大衛·奧爾德里奇（David Aldrich）則提供了維多利亞—愛德華時期的音樂劇場景。一九七四年，當這場表演在肯塔基如火如荼地進行、準備出品時，他們兩位還是學生。柯倫斯把目光投向了紐約。

時間慢慢到了一九七七年十二月八日，在曼哈頓百老匯外 WPA 劇院的開幕之夜。《紐約時報》的劇場評論家梅爾·古索，也是高栗的宣揚者，宣稱這場表演是一齣「高栗作品拼貼的愉快又邪惡的音樂劇」，其歌劇腳本表現出「天才作家高栗」在散文方面的長才，「和他蜘蛛狀的繪畫一樣精緻和優雅。」[52] 其布景是「俐落的黑色與紅色棋盤組合」，原本只是要喚起「大師的魔幻世界」，不是重現每一根交叉平行線；焦點是在高栗的寫作上。

高栗對《高栗的故事》的著迷程度，如同他對《德古拉》的無動於衷。「我看過四次，」他說：

「如果有人先告訴我，我會把我所有的東西搬上舞台，我會說這是不可能的，但他們在故事方面做得很好，而且音樂也很好⋯⋯他們在《高栗的故事》沒有做到的，是讓它看起來特別像我的作品。」53

約翰・伍爾普宣布加入這個團隊，擔任製片人，還有哈利・里格比（曾夢想將《德古拉》帶到百老匯的同一個哈利・里格比）和其他人。高栗將設計新的服裝和布景。林恩・佩克托將再次擔綱他在《德古拉》負責的布景總監工作。很難描述高栗的風景，但他告訴《紐約時報》，這些場景將包括「二間抽象的房間和一間抽象的避暑別墅，儘管它們會是彩色的，但並不一定是彩虹的顏色。」54

經過十五場預演後，《高栗的故事》（副標題：「一場有音樂的娛樂節目」）於一九七八年十月三十日在布斯劇院（Booth Theater）開演。然後，在一個完全是高栗故事的命運轉折下，於同一晚結束演出。一般同意，這是因為該市報紙的所謂「印刷廠人員」天時不利的罷工造成的。生產紐約主要三份日報的印刷廠停止運轉，消滅了任何評論發行流通的希望。結果，這齣戲像《五行詩》裡不被疼愛的嬰兒小祖克斯一樣沉了——小祖克斯後來在一個開滿蓮花的池塘裡溺水。十一月五日罷工結束，有些評論確實出現了，但這時《高栗的故事》已經成為歷史。這些評論指出，即使沒有遇到罷工，這齣戲的壽命也不會太長。克萊夫・巴恩斯（Clive Barnes）在《紐約郵報》（The New York Post）上寫道，稱讚《高栗的故事》「獨特、奇特、古怪，非常具有娛樂性」但他也認為它「很具戲劇性」而不用成為「劇場」，宣稱高栗的作品本來就不是為舞台設計的——高栗晚年半退休時，在科德角製作荒唐的「餘興節目」，這段評論又被再次提起。55

這樣的批評促使接下來採用高栗作為戲劇的嘗試，例如《罐頭萵苣》（Tinned Lettuce，一九八

五）、《高栗選集》（一九九四）、《高栗細節》（Gorey Details，二○○○）。在高栗的作品中，文字和圖像構成一個藝術的經驗整體；組合起來的效果，比僅有文字或僅有插圖更好。看著《高栗的故事》的演員們輕快地高聲合唱朗讀《死小孩》，讓你立即意識到，他的繪畫對於他作品的樂趣是多麼不可或缺。

然後，高栗一些較輕薄的作品，例如關於小祖克斯的打油詩，也不會假裝只是無聊的東西；它們簡短的長度和起居室的規模，與它們的娛樂性成正比。它們在文學上等同於一小口葡萄酒蛋；將它們搬上舞台，會讓人覺得小題大作，而不是輕描淡寫，而輕描淡寫正是高栗機敏的精髓。（「高栗比較像室內樂，」克里夫·羅斯說：「你無法把它變成交響曲。」[56]）

高栗的簡潔敘事、角色的扁平化效果，那間接且有時無可救藥的隱晦，以及其荒謬主義（與荒謬地博學）幽默本質的總和，即是一種輕描淡寫。這造成更多的問題：演員喜歡演，而且他們喜歡讓觀眾有反應，但高栗的故事，即使是當中最好笑的，只會引發一個小小的、自嘲的微笑——像是一隻貓舔吃從一塊肋肉上扯下鳥羽毛時露出的滿足的臉——而不是捧腹大笑。把高栗處理成音樂喜劇是一件讓人焦慮的事，就像將卡夫卡的《變形記》演成花式溜冰一樣不倫不類。（當歌劇導演彼得·塞拉斯〔Peter Sellars〕解釋《德古拉》為什麼感覺不太高栗時，他指出了問題的重點。百老匯「全是關於什麼都『賣』」，他說——「有人來到舞台中間，然後引吭高歌某首曲子。在百老匯的表演中，我完全看不到的是神祕、鬼魂出沒、保留與祕密，因為百老匯就是完全呈現。」）

高栗並不對這些反對意見感到震驚。「《高栗的故事》是我唯一一次享受自己的作品，因為它與我無關——是其他人做的。」他說：「當我聽到我寫的東西從別人嘴巴說出來的那一刻，我當然喜愛

它……。」[57]

當然，這是使一位作家想成為劇作家的原因。高栗向舞台的腳燈臣服了，在他生命的最後十年左右，他把大部分的創作精力用在劇作上，而不是書籍創作上。而《高栗的故事》，用高栗的說法，經過一段時間，這場表演成了萬聖節一項受到喜愛的節目。

「在業餘賽道上發展出一種半衰期。」[58]塞繆爾・法蘭屈（Samuel French）出版了劇本，經過一段時

＊　＊　＊

一九七八年以另一種方式成為高栗難忘的一年：十月十一日，海倫・鄧漢・聖約翰・蓋爾菲・高栗（Helen Dunham St. John Garvey Gorey）去世了。當年她八十六歲，已經在巴恩斯塔波的一間照顧機構「港景養老院」（Harbour View Rest Home）住了一年左右：這間機構就位於紐約市芭蕾舞團沒有演出時，高栗會和他的表兄妹住在一起的米爾威（Milway）街上房子附近。港景養老院建於一八八〇年，是一座莊嚴的大宅，「相當雄偉，」如史姬・莫頓回憶的：「有寬敞的房間、高高的天花板和大理石壁爐。」[59]可以想見高栗和他的表兄妹用黑色幽默稱它為「毒草莊園」（Hemlock Manor）。

在史姬的印象中，高栗在一九七六年秋天讓母親搬到了科德角，當時她已經很明顯虛弱，無法繼續獨自住在她芝加哥公寓裡。高栗很孝順地定期去「毒草莊園」探望母親，史姬偶爾會去，但是海倫的姊姊，也就是高栗的伊莎貝爾阿姨（Aunt Isabel）極少前往拜訪，雖然她住的地方距離養老院只有幾分鐘的車程。兩位個性強硬的姊妹，一輩子都處於競爭狀態，造成這樣的結果。

和他的阿姨一樣，高栗與母親的關係也很緊張。「距離有助於緩和他們之間的關係，」艾莉諾‧蓋爾菲淡淡地表示。史姬也證實：「他們會通電話……我認為這要比她實際面對面告訴他該怎麼做要好──『穿上你的靴子』，以及其他的事。」這位天才獨子全心全意的母親很黏人，過分關心到令人窒息的程度。她寄給在哈佛念書的高栗信中，充滿了不要忘記戴保險套的提醒，還有答應要寄「愛心包裹」：「我這個週末會買一些餅乾。我想我告訴過你，上週末我做了水果蛋糕，它們全都躺著等待假期。」*

　　再說一次，要把海倫‧高栗用漫畫畫成一個緊迫盯人的母親實在太容易了。在高栗年輕時的大部分時間，她是一個單親的上班族媽媽，撫養一個獨生子，而她對高栗古怪的才華和藝術頭腦只有一知半解。在一次高栗罕見於公開場合談到家人時，他談到了母親：「在大多數情況下，我們比我真正想要的要親密得多，而且直到她去世之前，我們經常爭吵。她是一個非常有主見的女士。」[60]在另一次談話中，他更直白：「她在八十歲時中風，整個性格都改變了。她對人類的虛偽愛全部煙消雲散。你知道，任何親子關係都有其各方面。和媽媽在一起，我總是不知所措。我會說，『哦，媽媽，讓我們

* 海倫堅持要寄給兒子水果蛋糕，可以解釋高栗對聖誕節點心無可磨滅的反感。他堅持在不斷送禮的世界上，只要一個水果蛋糕就夠了。他有一張聖誕節卡片描繪了一個節慶的場景：一個維多利亞家庭在寒風裡包得緊緊的，把不要的水果蛋糕丟進冰裡的一個洞──還會有其他種點心嗎？「我母親以前會花整個夏天做水果蛋糕，」他說：「她把它們用緞帶綁起來。我總是把它們送走。我無法開口對她說，『媽，我痛恨水果蛋糕。』（見Joseph P. Kahn, "It was a Dark and Gorey Night," *Boston Globe*, December 17, 1998, C4.）當然，身為高栗，他總是會很高興毫不猶豫地顛覆期望。「其實，幾年前有人給了我一個水果蛋糕，」她的母親去世後幾年，他承認：「我把它吃了。還不難吃。」

面對現實吧。有時妳會不喜歡我，就像我不喜歡妳一樣。」『哦，不，親愛的，』她會說，『我一直都很愛你。』」但是她愛你的作品嗎？採訪者問。高栗謹慎地選擇他的用語：「她很欣賞。但是，可憐啊，在她生命的最後五年裡，對我相當尖酸。但是她對其他每個人都很好。」[62]

史姬確定海倫「對（高栗的）作品並不真的很了解，」並指出：「我不認為她非常具有藝術氣質。」確實如此：海倫似乎總是對她的古怪藝術家兒子感到困惑。「我還是不知道他的想法從哪裡來的，」她告訴一位採訪者：「它們似乎憑空從他的大腦長出來。他說：『我有個想法，我把它寫下來，不知道它是否有任何意義。』我想是有的，但我不知道，他也不知道。」她笑：「但是，泰德確實總讓我滿腦子問號。」[63]

不過，很重要的一件事是，高栗的第一本選集，一本他必然知道將會比他迄今為止所做的事激起更大火花的書，是「獻給我的母親」。

第十三章

《謎！》
一九七九～八五

一九七九年，美國公共電視網ＰＢＳ的波上頓分支機構ＷＧＢＨ與高栗接觸，為即將推出的《謎！》製作動畫片頭；《謎！》是《大師劇場》（Masterpiece Theatre）系列之一，描寫英國神祕案件和犯罪的電視劇。

赫伯・施默茨（Herb Schmertz）是《大師劇場》合作的承保人美孚石油公關的負責人，他聽聞這個文化界的傳言已久。高栗《德古拉》的聲名遠播，施默茨認為，找高栗的作品作為新節目的開場片頭與片尾，是完美的。它正好有阿嘉莎・克莉斯蒂的偵探小說和哥德式詭異的氣息。節目製作人瓊・威爾森（Joan Wilson）幾乎不需要費唇舌說服。而且她認識能將高栗獨特的黑白圖像轉成動畫序列的人：德瑞克・蘭姆（Derek Lamb），他是一位英國動畫師，以在加拿大國家電影局的創新作品聞名。

萬事俱備，只欠的東風是請高栗入甕，或者更確切地說，是進到威爾森在ＷＧＢＨ的辦公室。

蘭姆是瘋狂的高栗迷，他後來承認，他「異常好奇」想見到他本人，原因之一是他聽過謠傳，說高栗

有兩隻左手。」（他是認真的。）蘭姆先放映他的獲獎短片——《每個孩子》（*Every Child*）——打破了僵局。這是一則前衛的卡通，關於一個沒人要的天使般棄兒的故事。「我喜歡，」高栗肯定地說：「太邪惡了。」然後他們開始談正事。高栗事先為片頭準備了詳細的腳本，蘭姆記得那是「一個使用維多利亞時期兒童木偶劇場的有趣概念。」

不幸的是，它播放的時間大約是二十分鐘——對於一個應該最多只有三十秒的片頭來說，是有點太長了。「他們說這太久了，」高栗說：「我說，『如果你們讓它轉得夠快，就不會那麼久。如果你只要左右拉動，可能只要兩分鐘。』」但不是，那需要花費數小時。我想，『哦，天哪。』」[2]「當時大家有點吵到吹鬍子瞪眼睛，」蘭姆還記得：「而且窗戶外面很多人盯著我們看。」[3] 過了七個小時和吃了兩餐之後，大家同意蘭姆和他在蒙特婁的動畫團隊將會仔細研讀高栗的書，然後根據選定的故事，大致草擬出一個分鏡腳本，預計在分配的時間內完成。幸運的話，將能獲得高栗的贊同。

珍妮・珀爾曼（Janet Perlman）當時是蘭姆的妻子，也是他們的動畫公司「蘭姆──珀爾曼動畫公司」的合夥人，她記得他爬梳高栗前兩本合集，影印抓住他目光的頁面，然後把它們剪下來，在桌子上整理這些圖片；他將場景前後移動，創造自由關聯的敘事流程。「它們是互不相干的圖像，」但是這是同業都知道的術語，然後製作圖畫，每一秒鐘的動作十二頁，製造出高栗的圖面中間的過渡影

「足夠有關聯，當一個畫面後來跳到另一個完全的畫面時，你不會覺得很唐突，」一同製作《謎！》片頭的動畫師之一尤金・費多倫科（Eugene Fedorenko）說。

高栗勉為其難地同意了分鏡腳本，並同意繪製幾張重要畫面，每個場景一幅，作為動畫師的參考點。蘭姆、費多倫科和團隊的另一位成員蘿絲・紐洛夫（Rose Newlove）追溯了高栗的「關鍵格」，

像，使分鏡裡靜止的舞台鮮活起來。

費多倫科回憶了為高栗的鐘罩世界製作動畫的困難。由於豐富的紋路和場景細節密度高，一幅高栗的圖不是「可以讓你維持兩秒然後切換到另一幅圖的」。他指出：「這些圖持續、持續又持續。」高栗令人眼花繚亂的圖案必須固定在背景中；為一個角色穿上他細節豐富的服裝，等於是將動畫師判刑，以每秒十二張圖的份量，處罰他在平行交叉影的跑步機上。（記住，這些還是手繪動畫的時代。）讓事情更複雜的是，必須避免使用高栗最複雜的圖案，因為它們會在當年低解析度的影片上，產生波紋效果。

珀爾曼對高栗精湛的繪畫技藝深感震驚。為了盡可能準確地捕捉他的風格，她使用放大鏡研究他的繪圖，用他的比例，並使用類似他用的烏鴉羽毛筆。她注意到他精細、準確地繪製了「骨甕、墓碑和小飾物的比例」，並形容高栗是一位仔細的觀察者，從未偷工減料。「他的耐心令人難以置信。畫所有這些三平行交叉影線絕不是一件容易的事；這是一項非常精細的工作，需要很長時間才能完成。」

他們的觀察結果有助於解釋為什麼好萊塢沒有將高栗的作品轉譯為動畫媒介。即使出現在動畫節上的實驗動畫師似乎都認為，將高栗作品搬上螢幕的挑戰過於艱鉅。更可惜的是，因為他曾經告訴一位問他對電影是否有興趣的採訪者說：「我很想製作全本電影，但沒人問過我，所以管他的，你知道的。」[4]

當《謎！》電視影集於一九八〇年二月五日首次亮相，觀眾看到開場，無不著迷不已，這是一個夢境般的行進隊伍，戲謔的邪惡高栗縮影：一位寡婦穿著維多利亞時代的喪服，在墳墓旁邊以一杯酒慶祝她丈夫的逝世；戴圓頂硬禮帽的偵探拿著手電筒掩護禍首；一位穿著晚禮服的妙齡女子表現一副

狂喜；雞尾酒會上，眼睛賊溜溜的嫌犯假裝沒有看見一具死屍沉到湖裡。法裔加拿大作曲家諾曼德・羅傑（Normand Roger）挑逗的小調探戈，靈感來自偵探躡手躡腳的步伐節奏，是將所有元素融合在一起的黏合劑。羅傑當時的妻子提供了那位妙齡女子戲劇化的咕噥聲。

高栗如預期中的沉默寡言。「德瑞克・蘭姆負責整件事情，」他抱怨道。「然而，《謎！》的片頭吸引，[6] 而且廣告活動用了高栗的圖與相關產品，例如《謎！》的石棺盒，一種棺材形的鉛筆盒，其蓋子上有高栗畫的骷髏浮雕，在推廣該系列的同時，也傳播了高栗的信念。同樣還有在該系列早期使用的《德古拉》風格布景，有著濃密的高栗平行交叉影線。當文森・普萊斯與後來的戴安娜・里格（Diana Rigg）介紹當晚的故事情節，他們站在一個背景前，其盤繞的壁紙和手繪裝飾，毫無疑問是高栗式的。（普萊斯稱這個布景為「高栗莊園」。）

使他名聲遠播，遠遠超過曾經欣賞《德古拉》的百老匯劇院觀眾。老老少少都被這段動畫的黑色幽默

然後是 WGBH 巧妙命名的「焦躁不安的故事」（Fantods，即高栗自己的出版社名），並在《謎！》的第三季推出──以戲劇性的口吻閱讀兩到三分鐘高栗的故事，並搭配他書中的靜止畫面，填滿整整一小時的節目。（依美國的標準，英國節目時間往往較短。）《謎！》播放到美國內地，在那裡，高栗故事的病態幽默和高度敏感性，有時不禁讓一般市井小民皺起眉頭。WGBH 和美孚石油不時收到觀眾寄來的信，關心因為高栗故事中明顯令人警覺的「我們道德質地的磨損」。德州貝萊爾市（Bellaire）憤怒觀眾之一，指責「焦躁不安的故事」是「牛鬼蛇神」，尤其是一篇明目張膽描寫小孩「令人毛骨悚然的死亡」的故事（指《死小孩》）；指美國公共電視網應該盡速停止播放這些「邪惡卡通」！[7] 一位聖塔芭芭拉（Santa Barbara）的觀眾對《死小孩》感到同樣驚駭，宣稱這個段落是

「我在電視上看過最噁心的節目。」還有一位麻州安多佛鎮（Ardover）怒氣沖沖的《大師劇場》迷認為，高栗是個「食屍鬼」，而美國公共電視網鐵了心要「助紂為虐」。公共電視網對於因為這個「野蠻無品味」的節目而受到冒犯的數百萬電視觀眾，「在某個地方」欠他們「某種解釋」。

可以預見的是，高栗對「焦躁不安的故事」感到開心。在這個節目中帶有他的印記的各個層面裡，唯一這一段得到他完全的稱許。

* * *

他對劇場的愛誘使他遠離寫作的書桌。一九八〇年，他為當年九月在新罕布夏州曼徹斯特的《唐・喬凡尼》（Don Giovanni）首演，設計了一個大膽的後現代主義布景，這是「莫納德諾克音樂節」（Monadnock Music）的一部分。導演是一個名叫彼得・塞拉斯的二十三歲神童。在接下來的幾十年中，他後來贏得「歌劇恐怖小子」的聲譽，直逼名列簡約主義鉅作《尼克森在中國》（Nixon in China）的作者，老將約翰・亞當斯（John Adams）。

經過這麼多年，塞拉斯對他在高栗位於米爾威路上的家裡，與他一起集思廣益的午後，仍然記憶猶新。「當我提出了一些與內容相關的奇想，泰德的回答是創造出純正的帕拉底歐（Palladio）布景。」──他笑著說──「只是純粹的平衡與簡明，絕對沒有眼花繚亂的東西。」（安卓・帕拉底歐〔Andrea Palladio〕是文藝復興時期的建築師，他倡導一種清晰與對稱的新古典主義美學。他的概念在十八世紀重新流行起來，從而產生了被稱為「帕拉底歐主義」的風格。）大多數為白色，上面有塞拉

斯稱為「略微蝕刻，略微飽滿」的十八世紀建築元素線條圖，高栗的背景屏懸掛在漆黑的背景前，拱門通往漆黑。高栗把原始黑暗與優雅克制並置，塞拉斯將之視為高栗作品中壓抑的隱喻。他說：「我們藝術家要做的，就是確認祕密的存在。」

一九八一年，高栗為皇家芭蕾舞團（The Royal Ballet）在科芬園（Covent Garden）重新演出的《音樂會百態》（*The Concert, or, The Perils of Everybody*）設計垂幕，這是傑洛米・羅賓斯（Jerome Robbins）的嬉笑芭蕾舞。一個垂幕描繪的是一架漫畫風的鋼琴用爪形腳快速移動，它的鍵盤看起來像是一個有牙齒的胃；另一個垂幕上，那架鋼琴已經死了，平躺著，四隻腳直而僵硬。破黑傘像蝙蝠一樣在灰色的天空中舞動，被陣陣狂風吹打。《紐約客》漫畫家索爾・斯坦伯格曾為這齣芭蕾較早的版本做過垂幕，但《紐約時報》的舞蹈評論家阿拉斯泰爾・麥考雷（Alastair Macaulay）認為高栗的作品「在繪畫、想像與巧妙上」，優於斯坦伯格。[8]

其實，羅賓斯曾經在紐約市中心的時代遇過高栗，對他的古怪很感興趣。他在寫給舞者唐娜奎爾・盧克勒克的信裡描述了這個奇妙的幽靈：

一開始，你只看到他的鬍子和髭，然後開始看到他的眼睛、牙齒和他的一些表情；之後，你注意到他穿戴的所有耳環、鼻環和戒指，最後，你發現他雖然穿著相當優雅的毛皮襯裡大衣，腳下卻穿著一雙破運動鞋。還有，你會看到他襪子和褲子的褲口之間皮膚非常白，而且滿是黑色和藍色的痕跡。親愛的艾比（Abby），你覺得怎樣？[9]

高栗對劇場的參與，在一九八二年持續進行，當時他為哈克（Harcourt）出版公司新版的《貓就是這樣》（Old Possum's Book of Practical Cats）繪製插畫。這本書由艾略特撰寫，原本是要逗弄他的教子，是一本以韻寫成，描寫貓科動物祕密世界的輕鬆小品。安德魯·洛伊·韋伯（Andrew Lloyd Webber）根據艾略特的書，於前一年在倫敦西區首演，並將在一九八二年跨海來到百老匯。「我們預期這齣戲戲上演後，書籍的銷售將會竄升，」哈克的行銷總監告訴《紐約時報》。

高栗的加入確保了精裝版在書籍上市後兩個月內就銷售一空。刻不容緩地，哈克就在平裝本上生意更加興隆。那年十月，當這齣音樂劇在「冬季花園劇院」（Winter Garden Theatre）開演時，這本書的銷量飆升。高栗再一次幸運碰到了意外的大豐收；在這齣當時百老匯上演時間最長的音樂劇推波助瀾下，這本書的銷售穩定，讓他的餘生一直能收到稿費支票——這是他鬍子發白後，為他提供生活舒適與財務安全的眾多穩定收入來源之一。「《德古拉》當然很有價值，因為我參與演出的一部分，」他在一九八二年的一次採訪中透露，但是，「我現在賺到的很多錢是……艾略特的《貓就是這樣》。」百老匯的《貓》是根據它編出來的，意味它會跟著發燒熱賣。我的意思是，我的繪畫與這場表演無關，但它出現在平裝本和精裝本裡，結果就賣瘋了。」[11]

《貓就是這樣》極為愚蠢，畫的是艾略特對愛德華·利爾的喜好（主要是在貓的名字部分，例如Bombalurina、Jellylorum和Rumpelteazer）。當然，高栗是個無可救藥的愛貓人士和利爾迷，所以這是個完美的配對。他以細緻的、細線條的風格畫圖，描繪一隻老虎紋的貓躺在一個軟墊上，非常滿意地沉思牠祕密的貓名，「沒有任何人類研究可以發現」；進行老鼠合唱的虎斑貓；在夜空下舉辦舞會的傑利可貓，牠們的燕尾服標記在黑暗中偽裝。[12]（高栗對各種貓科動物的獨特模式一絲不苟。）

《貓就是這樣》的橙色、黑色與白色封面是高栗的另一小幅傑作，各類品種的貓擺出紈袴的姿態，牠們戴著高帽子和圓頂硬禮帽，或者搖著畫有貓圖案的日本扇子，或者，以一種巧妙的「戲中戲」讀著《貓就是這樣》，它的封面恰是你正看著的封面。牠們被擺在多層的新古典主義紀念碑上，一個柱頭與欄杆柱結合的分層蛋糕，其細節反映了高栗對多佛書籍的深入研究，他巧妙地在封底複製了同樣的場景，彷彿是從後面看它。

根據高栗一輩子對貓的近距離觀察，他捕捉了貓昏昏欲睡的伎倆、轉圈的滑稽動作、牠們高貴的懶散、孤獨的本性。在他筆下所有的角色中，他的貓是唯一看起來真正快樂的。不像他畫的人，看上去既面無表情又無精打采——這些貓咧嘴大笑。（或者也許貓的口鼻看上去本來就是這樣，而我們總是擬人化，一向如此。也像高栗會留下的懸而未決的問題。）在憂鬱時，他似乎把貓看成另一個物種。相反地，他似乎把貓看作是同類的靈魂，偶爾稱牠們為「人們」。有一次他受訪時，提到他的貓，他說：「與一群顯然用另一種非常不同的方式看見、聽見以及思考的人同住在一棟房子裡，非常有趣。」[13]

*　*　*

高栗曾經堅稱「電影開始說話時，犯了一個嚴重的錯誤，」基於同樣的相反態度，他宣稱從吉伯特和蘇利文以來，「音樂劇就開始走下坡了」。在《德古拉》熱演期間，他從未錯過任何機會暗示，比起吸血鬼，他更喜歡維多利亞時代的喜劇。現在《德古拉》成功了，他告訴《紐約雜誌》，「我希

望有人邀請我在吉伯特和蘇利文身上潑些新鮮的油漆。」

有人這樣做了，而且像往常一樣，這個人是約翰・伍爾普。伍爾普在卡內基－梅隆大學（Carnegie-Mellon University）的戲劇系教布景設計——他突然想到，這裡正是高栗版的歌劇《日本天皇》（Mikado; or The Town of Titipu，又名《蒂蒂普城》）呈現的好地方。「我知道高栗是吉伯特和蘇利文的忠實擁護者，而且我認為，這對學校製作來說是理想的選擇，」他回憶道。系主任梅爾・夏皮羅（Mel Shapiro）表示同意。高栗也同意了——只有一個條件，伍爾普記得是：「這項製作必須要忠於吉伯特和蘇利文。

傳統，不能花俏，」

《日本天皇》是在日本主義盛行高峰時寫成的——任維多利亞時代的英格蘭與法國「美好年代」對日本的迷戀——或者說，是西方人幻想中的日本，一個充滿異國風情的習俗與文化之地，對當時的英國人來說，如此遙遠，大概像火星一樣遠。然而，吉伯特和蘇利文的日本，是一個東方化的英國：《日本天皇》是一齣尖刻的諷刺劇，用和服與頂髻諷刺英國政治以及維多利亞時代的風俗習慣。同時，吉伯特真心對日本藝術與文化感興趣，而日本美學毫無疑問是吸引高栗的一部分，另外還有精采的曲調和慧黠的歌劇腳本。

在《德古拉》和《謎！》之後，高栗很在意被定型為只會製作異想天開、恐怖庭園黑白場景的傢伙。現在，他有機會打破這個類型，他把握了，創造了迷人的、柔和的背景，讓人聯想起浮世繪的版畫，也想起英國水彩畫家如愛德華・阿迪佐尼的細緻水彩。他的垂幕——「蒂蒂普東廣場」（於《愛德華・高栗的世界》〔The World of Edward Gorey〕重現），描繪日本村民沿著水邊散步，兩側是一排簡潔的都鐸式屋舍，看起來好像是直接從斯特拉福（Stratford-upon-Avon）空運來的；其中一行人撐

著一把黑色陽傘，那種每個英國銀行家或律師都會帶的傘，而不是日本竹製的傘。他設計的服裝也很巧妙：天皇和蒂蒂普城的官員穿著像睡衣的褲子和分趾襪，但他們華麗的和服結合了傳統的寬袖與維多利亞時代紳士的西裝外套和領帶；他們的帽子則結合當時英國大禮帽與日本貴族所戴的上漆頭飾。

當這場表演於一九八三年四月十四日在卡內基・梅隆大學的克雷斯格劇院（**Kresge Theatre**）開演時，伍爾普嚇了一大跳。夏皮羅原本重新想像吉伯特和蘇利文的維多利亞喜歌劇是一齣鄉村與西方音樂劇。「若不是夏皮羅忘了（高栗的）請求，不然就是沒理它，」伍爾普說：「表演本身很令人困惑：高栗漂亮、巧妙的場景與服裝呈現了日本的一景，如一位古怪的維多利亞時期英國人所想像的那樣，但是演員表現得像是從鄉村音樂電台逃出來的人。」[16]《匹茲堡郵政公報》（*Pittsburgh Post-Gazette*）的評論人與伍爾普一樣不滿。他認為，從視覺上來看，這項製作「相當令人驚豔」，他讚揚了高栗的布景和他「全然令人愉悅的」的服裝，當中融合了日本和服與愛德華時代的燈籠褲。[17] 但是，當他聽見蒂蒂普的居民帶著鼻音講話，他還是感到不安，而且認為有一幕裡的混合派對拖累這場表演「陷入最低級電視情境喜劇的境界」──像是吉伯特和蘇利文遇到《豪門新人類》（*The Beverly Hillbillies*）影集。

高栗對如此褻瀆作法有何感想，外人不得而知。在一次他罕見打破旅行限制時，他去看了演出，但是他的評價如何，連伍爾普都不知道。就像高栗自己的故事一樣，在他看了作品之後，事情有了一個奇怪的轉折：原來，他去匹茲堡旅行的真正動機，是他想去費城美術館看杜象最後一個謎樣、令人不安的作品──有些人甚至可能會說是情色的──裝置藝術，《給予》（*Étant donnés*，一九六六）。

「他對《日本天皇》不怎麼感興趣，」伍爾普說：「他的意圖很清楚：他去匹茲堡看演出，然後跳到費

城去看杜象。他對他的作品很著迷。」

高栗式的驚奇不會停止。誰能想像那個自稱若有人請他畫 X 級插畫，「在電話另一頭就會臉紅」的人，會（大老遠跑去費城，但實際目的或許也可能是跑去加拿大的薩克屯〔Saskatoon，如果展覽真的是在薩克屯〕）前往一個超現實主義者的偷窺秀朝聖？

乍看之下，《給予》這個作品被安置在一個滿是杜象作品的展覽室牆上，看似一個風化的、生鏽的門，嵌在一片磚砌的拱門裡。但是，從穿過門上的兩個窺孔看進去，你會看到一個類似性謀殺案的現場：在前景的草地上，直躺著一個令人毛骨悚然的赤裸且寫實的女服裝模特兒模，她一隻手上高舉（屍僵？）著一盞古董煤氣燈。她無毛的性器官看起來像個傷口。所有東西都是靜止的，除了閃閃發光的瀑布流進一個湖泊裡。這種效果既怪誕又現實，其呈現顯然介於犯罪現場照片與自然歷史博物館模擬動物野生狀況的展覽之間。流行藝術家賈斯伯‧約翰斯（Jasper Johns）稱其為「在任何博物館中最怪異的藝術品。」[18]

高栗是一個充滿密室的人，他的作品是關於沒有說出來的和沒有呈現出來的。身為舞台設計師和充滿企圖心的劇作家，他是否對杜象的舞台藝術感興趣？他是否為一個觀眾設計的劇場（《給予》這個作品每次只能給一位觀眾觀看）的親密性和祕密性感興趣？是否被杜象的窺淫癖和隱祕的結合所吸引？他是否回應了杜象作品中關於性的神祕、黑暗和封閉的呈現？也許高栗將如此強烈的個人作品（杜象祕密創作這項作品，直到他去世後才向世人展示）看作是渴望中的超現實主義聖壇──某種他宣稱沒有感覺，但似乎仍然吸引他的事物。

* * *

「我的噩夢是某一天拿起報紙時，發現巴蘭欽死了，」高栗在一九七四年時說。

一九八三年四月三十日，他最擔心的事情發生了：喬治・巴蘭欽去世了，享年七十九歲。對高栗來說，這是持續將近三十年、與日俱增的天才之終結，直到生命的最後，當舞者們所認識的B先生因為心臟問題、視力減退，以及——對一位編舞者來說最災難性的——因為庫賈式病所導致不斷惡化的平衡感，而成為他光采的影子。紐約市芭蕾舞團原訂於當天、一個週日進行表演，演出如期進行，也必須如此。城市芭蕾舞團的聯合創始人林肯・柯爾斯坦在夜間演出開始之前走到帷幕前。他向安靜的觀眾群說：「我不必告訴你們B先生已經與莫札特、柴可夫斯基和斯特拉汶斯基在一起了。」[19]這位高栗稱之為「我生命中偉大、重要的人物……有點像是神」的人，離開了。

將近三十年來，巴蘭欽的藝術一直是高栗的美學北極星。B先生的舞蹈對高栗來說，意義非凡，儘管其重要性無法用對其作品任何直接的影響來衡量。高栗告訴克里夫・羅斯說：「我直接從巴蘭欽那裡得到的東西不是很多。」[20]當然，花了三十年的時間觀賞巴蘭欽的舞蹈，必然有一定的影響。最明顯的是，高栗的角色經常擺出芭蕾的姿勢，並傾向在站立時，如芭蕾舞姿勢中將雙腳往外打開。（高栗自己也是，根據亞歷山大・瑟魯所說：「高栗站著的時候總是採對立式平衡的自然姿勢，手放在髖部，像是庚斯博羅〔Gainsborough〕的《藍衣少年》〔Blue Boy〕或者多納太羅〔Donatello〕的《大衛》〔David〕一樣，但是有時他幾乎是站成芭蕾舞表演中的『外開』，或者是完全盤腿的姿勢——一種同志的圖騰。」）[21]「並不是出於有意的，但我想我很早就意識到芭蕾之所以是芭蕾，在於它表現的極致。」高栗

說：「你知道，很明顯地，當你的兩腳外開，它們就像是埃及藝術之類的東西。你知道，每一個動作都是最富表現力的呈現：整體的外型、兩腳的輪廓、軀幹正面、雙手正面，和其他等等。」

而高栗筆下的人物也是，雖然他們幾乎沒在動作，但通常看似他們剛剛移動完畢，或者剛要移動。「在高栗的畫中，每個人都處於即將失衡的轉折點，所以你知道他們並非處於靜止狀態，」[22] 尤金·費多倫科指出。可以肯定的是，他精心設計的舞台，似乎像銀版照相一樣有動感，與動作十足的插圖畫家如拉爾夫·斯特德曼（Ralph Steadman）和漫畫家傑克·柯比（Jack Kirby）相差無幾，他們的角色幾乎要衝出畫框了。然而，透過芭蕾的姿態——歪著頭、手勢、軀幹稍微偏離中心——高栗畫出了最細微的動作暗示。

更深刻的是，他的清晰和簡潔——他寫作的巧妙簡短、惜墨如金、善用負空間、優美而平衡的構圖——與巴蘭欽的美學相得益彰。「它削減到不能再簡約的東西，而高栗就是這樣，」彼得·塞拉斯說：「每件不必要的東西都被摒除，而剩下的空白空間，在心理上極為飽滿。」

高栗在巴蘭欽的藝術哲學中發現了智慧——「他曾經說的關於藝術的每一件事，我認為真的很對，」——而且對他的技巧方法很有啟發。[23] 「巴蘭欽的編舞有一種——完全無法用語言文字描述——但不知何故，他工作的方式對我影響很大，」高栗說：「他與舞蹈演員的合作方式；在某種意義上，我很努力模仿他的想法。」[24] 有一次，他較詳細地解釋他的意思。「嗯，我認為他教給我最重要的一件事，是『不要吞吞吐吐地，』他說：『乾脆不要做』是他的口頭禪之一。或者，另一方面，也就是『就去做吧！』你知道的，不要猶豫。」[25] 「圖文作家要如何應用這個概念呢？」採訪者想知道。「這樣說吧，我盡量不要為我做的事預設前提，」高栗回答說：「我去做就對了。」

第十四章
永遠的草莓巷
科德角，一九八五～二○○○

早在一九七四年，高栗就想過如果有一天巴蘭欽死掉時，他該怎麼辦。「我要看著舞團慢慢走下坡，還是說，『就這樣。我看過了。已經過去了！』然後轉身離開？」[1]

那個浪漫的版本，現在寫成神話，就是高栗轉身離開了——在巴蘭欽去世的那一年，他永遠地搬到了科德角，用史蒂芬·席夫在《紐約客》中所說的，以一種「值得王爾德的唯美主義之舉」。[2] 事

位於科德角雅茅斯港草莓巷的房子。（凱文·麥德莫特攝。凱文·麥德莫特版權所有，2000年。這張照片首次出現在凱文·麥德莫特於2003年出版的《象屋：愛德華·高栗之家》，Pomegranate）

實上，他比較是以某個人一步步離開舞台的方式離開這座城市，而不是像一個做「凌空越」的舞者那樣離開。毫無疑問地，他決定，那年要打破他在紐約市芭蕾的完美觀賞紀錄，並在芭蕾舞季期間留在科德角。（安崔亞斯・布朗確認，高栗在一九八三年「決定離開」這座城市。[3] 大約在那段時間，他決定開始將他數幀的圖書寄往他表兄妹在巴恩斯塔波的房子，證明了布朗的觀點；更具決定性的是，他永遠地將他的貓重新安頓在科德角。「家就是你的貓所在的地方，」這塊木製飾板掛在米爾威的家中。）

他一直保留紐約東三十八街的公寓直到一九八六年，作為他造訪紐約期間的行動基地。但是從一九八三年到八六年，他主要的住所是米爾威街上的房子，而從一九八六年起，他的主要住所搬到了他在雅茅斯港的家。一九七九年底，他用《德古拉》賺到的錢在雅茅斯港公有綠地東邊買了一幢十九世紀初的兩層樓房，就在他表妹家的路底，原本是個船長的家。它最初是科德角的房屋中最具象徵性的，一種「完全屬於科德角的聯邦式風格」，凱文・麥德莫特（Kevin McDermott）在《象屋：愛德華・高栗的家》（Elephant House, or, The Home of Edward Gorey）中指出：但後來的屋主進行了擴建和改建。[4]「這棟房子建於一八二〇年左右，草莓巷八號是一間需要整修的房子⋯⋯有些窗戶已經破了，灰色的屋瓦已經老舊，屋頂需要換新，地面被雜草包圍。換句話說，這很完美。高栗「被雜亂的院子和淡淡的腐朽氣味吸引了，」史姬・莫頓回憶道。[5]

高栗花了七年整修他的房子，這段時間，他在米爾威的閣樓住了好幾年。他拆掉了牆，創造了更多的房間，並移除了兩個浴室，但他認為屋頂可以等他搬進時再整修。屋頂撐住了，但沒有很久。

「有天上午一大清早，」他搬進後不久，「高栗聽到隔壁房間的一聲巨響而驚醒，《華盛頓郵報書香

世界》（*The Washington Post Book World*）於一九九七年的一篇報導裡說：「他大喊他的貓，叫牠們別動。當下，沒有其他的倒塌聲。當他終於站起身察看時，原來是部分的天花板掉下來了。」[6]

儘管他對新家進行多處改建，但保留了房子外觀大致的模樣。雜亂的碎裂屋瓦使它看起來像一艘飽經風霜的船，在雜草海中載浮載沉，野生的鐵線蓮爬上了它的北側。割草？別想了。「雜草和牛蒡……幾乎有一呎高，而且左右搖曳，」亞歷山大・瑟魯回憶道：「陷落而且吱吱作響的前門廊多處搖搖欲墜而且折斷了……」[7]

然後，還有毒葛穿過牆壁上的一條縫隙，伸進客廳。浣熊家族在閣樓裡住了下來。還有其他的浣熊住在屋子下面可爬行的空間。據高栗在科德角的圈內成員之一瑞克・瓊斯（Rick Jones）的說法，他讓這些偷住者留下來，以彌補過去穿著浣熊皮毛大衣的罪過。後來一對臭鼬加入了這場派對，他只能到此為止，把牠們都趕出去了。

房屋的原始主人是艾德蒙・霍斯（Edmund Hawes）船長，他在一場海上風暴中失聯了。船長不安的影子是否仍在守望？誰敢說，但是高栗確實提過一些靈異事件。有一次，他宣稱他收藏的微型泰迪熊和幾個小飾品平白無故地消失了。還有一次，他和他的四、五隻貓一起坐在沙發上，突然「每一隻都轉頭」，專注地凝視著某個無物的空間，彷彿某個人眼看不見的東西——來自靈界的一位訪客？——正經過這個房間。[8]

* * *

在遭受《日本天皇》的挫折之後，約翰·伍爾普進入紐約大學戲劇系，領導新成立的「劇作家地平線劇場學派」(Playwrights Horizons Theater School)。一九八五年，他決定製作高栗未出版的文本，並配上音樂。編舞家兼芭蕾舞蹈者丹尼爾·萊文斯（Daniel Levans）將擔任導演；曾為《高栗的故事》做過音樂的大衛·奧爾德里奇將作曲；然後他本人將設計布景和服裝。前半部幾乎全是懼人生菜葉子的巨大罐子；後半部包括維多利亞—愛德華時期的裝扮，全部為灰褐色，並輔以運動鞋。（高栗很堅決：「沒有現代運動鞋，只有古典的那種。」）[9]

懼人生菜葉取自《罐頭萵苣》這本書，隱約的維多利亞格調和古怪的英式傻氣是典型的高栗作品。他是在哪裡想到這個詞，他不記得了，但他「堅信它存在於某個地方。」[10] 被問到它是什麼意思時，高栗說，它沒有任何意義——這一直是他的一種想法。在其他地方，他說這個詞捕捉了生命短暫的本質，一種高栗心有戚戚的概念。「因為以上的原因，在思考劇名時，高栗好奇罐頭生菜如果存在的話，會是什麼樣子。」梅爾·古索在《紐約時報》上寫道：「他的回答是：可怕的鹽水……」[11] 像《高栗的故事》一樣，《罐頭萵苣》是一齣雜耍的輕歌舞劇，其中包括戲劇性的小插曲，點綴著歌曲和舞蹈。這些小短劇的名稱分別為「結冰的男人」或愈來愈差」、「高聳的憤怒」和「黑龍蝦」。除了《惡作劇》和《育兒室牆簷飾帶》之外，它們是截取自高栗未發表的作品（「我還沒時間為它們畫圖的東西」），這是他將重心轉到科德角的業餘劇場時使用的策略。[12]

從一開始，高栗就以巴蘭欽的假設為出發點，即心理學與他的戲劇無關。他的舞台作品是關於維多利亞時期的荒唐文學、嘲弄道德、超現實主義，愚昧、荒誕主義——但絕對無關心理動機和性格發展。「他們想知道他們的角色動機是什麼，」他提到《罐頭萵苣》的大學生演員時說：「沒有動機。」

沒有隱含的意義。」[13]

「他想要扁平的角色……幾乎像是一幅畫，」珍・麥唐納（Jane MacDonald）說，她是一位受過訓練的演員，曾在紐約和洛杉磯的專業劇場工作過，後來成為高栗在科德角劇團的忠實團員。「畫成一張圖很難。我想讓這個角色活起來，有時候，我會想要填補一些，或者表現比他想要的更多一點想法或轉折。」[14]「少演一點，」高栗會從導演椅上提出警告。

與他依據自己的作品改編的演出相比，他更參與紐約大學的Main Stage Two的製作。「高栗幾乎參加了每次的試鏡和排演，」伍爾普回憶道：「他太喜歡《罐頭萵苣》了。」當時二十一歲的紐約大學學生演員凱文・麥德莫特還記得為該演出試鏡的情景，他後來陸續演出多齣高栗的作品。當鋼琴家彈奏戈肯時，他和一群演員擺出埃及廟宇牆飾圖案的姿勢。「那是死亡的嚴肅性和完全麻木不仁的結合，」他回憶道：「我們在地板上移動。大笑聲充滿了整個房間。聽起來像是一隻大鷗和鬣狗混合的聲音，從桌子後面傳來的。我從沒聽過這樣的笑聲。是愛德華・高栗巨大的、極富感染力的笑聲。」[15]

高栗也非常欣賞表演。在一場演出中，艾爾文・泰瑞坐在他後面。「那是採自由座，」他回憶道：「所以我們故意坐在他後面。他大喊大叫，觀看他的作品上演基本上讓他享受了一段快樂的時光。看他幾乎比觀看表演還有趣，但結合起來卻是無價的。」[16]

《罐頭萵苣》原定於四月十七日演出至二十七日，但後來續演到五月四日。古索一如既往地熱情：「幽靈悵然若失地在附近遊蕩，一場婚禮在懷特墓葬教堂舉行，人們從扶欄神祕地掉下，或是跳進了哈欠峽谷。」[17]高栗很自得其樂，這是最重要的，也是他最在意的。「我們玩得很開心」，伍爾普

回憶道：「他喜歡笑。」

在接下來的十五年中，高栗將他大量的天才創造力投入寫作、製作與導演他在科德角的戲劇作品，無法歸類的作品帶有再好不過的高栗式標題，例如《鞋帶掉了》（Lost Shoelaces，一九八七），《有用的甕》（Useful Urns，一九九〇）、《填充大象》（Stuffed Elephants，一九九〇）、《打顫的腳踝》（Flapping Ankles，一九九一）、《瘋狂的茶杯》（Crazed Teachups，一九九二）、《倒過來的逗點》（Inverted Commas，一九九五）和《一些海藻》（Moderate Seaweed，一九九六年時，他告訴一位採訪者說，他染上了嚴重的舞台熱：「在過去十年中，我做了很多非常本地化的劇場。我包辦了寫劇本、當導演、設計舞台和服裝，每件事。如果演員陣容中有人臨時有狀況，我甚至會下去演。很多位我選用的演員，是我可能會畫出來的人。人們有時會說這樣很可惜，它不在別的地方演出，我會說：『你說，它可以去哪裡？』」[18]

正如一位滿腹狐疑的觀眾指出的，這些作品通常對門外漢來說是無法理解的。以《有用的甕》為例。「這些形狀像甕的大型舞台道具在舞台上移來移去，演員不時冒出來說各種不相關的短語，」這位戲迷回憶道：「我讀過一篇演員的採訪，他承認愛德華・高栗是少數能欣賞演出的觀眾之一。即使有很多人中途離場，他仍不為所動，而演員也會沉浸在他歡樂的笑聲和他們的同志情感中。」[19]

＊　＊　＊

高栗安居在米爾威街的閣樓裡，在資金允許的情況下，斷斷續續地為草莓巷八號進行翻修工程。

他三不五時前往曼哈頓浸淫文化，住在東三十八街三十六號。然而，一九八六年左右，分租這間公寓的房客為了了把他趕走，密告屋主說，高栗長時間不在，因此他這位新房客可以接管租契——這是令人瞠目結舌的出賣行為，但在紐約殘酷的房地產市場上，並非罕見。高栗的公寓是租來的——一個真正的好地方。最後，分租人的背叛迫使他結束了他的紐約生活。

整個事件適得其所地有一個高栗式的結局。事情是這樣的，他曾找一些朋友幫忙把所有的東西搬離這間公寓（「因為我已經回到科德角的家」），但忘了告訴他們放在櫥櫃裡積灰塵的木乃伊頭。[20]

「我沒有想到要說，『別忘了木乃伊的頭！』」碰巧的是，他們也沒注意到櫃子上被褐色紙包裹的神祕物件。但是，大樓看管人注意到了。「我接到某個地區的偵探打來電話，他說，『高栗先生，我們在您的壁櫥裡發現了一顆人頭，』我說，『哦天哪，您看到時看不出那是一個木乃伊的頭嗎？它已經有好幾千年的歷史了！真委屈！您是否認為這是在週末時發生的？』他們說，『好吧，你可以把它取回。』然後他們從來沒有把它寄來給我，所以我不知道它現在怎麼了。我有偵探的名字和電話號碼，但不見了，所以我再也無法把它拿回來——我也不是真的非要它不可就是。」

＊　＊　＊

高栗一向是——他完全不否認——「一個可怕的習慣的生物」，而六十一歲時的他更是如此。在草莓巷八號安頓下來後，他很快為他每天的例行工作架構好路線，他自己宣稱，少了它，他將「四分五裂」。[21]

他開始習慣每天在「內陸傑克餐廳」（Jack's Outback）吃早餐和午餐，這是一間距離他家只有幾分鐘路程的咖啡館。（《愛德華・高栗的世界》的編輯諷刺地指出，他只是將他「對紐約市芭蕾的忠誠轉移到內陸傑克，在那裡『想所有的事情』，他……維持了幾乎完美的早餐和午餐出席率。）內陸傑克提供舒適的食物：烤肉、雞肉餅、班尼迪克蛋（半熟的水煮荷包蛋）。強迫症迫使高栗每天都坐在同一個角落：早餐坐在櫃檯盡頭、靠近門；中午坐在餐廳右側的長椅，除非他和朋友吃飯，或是進行一段訪談，在這種情況下，他們會坐在右邊第三桌。他選擇的菜單也是固定的。他的一九九八年六月客人菜單，目前展示在「愛德華・高栗之家」，是一個重複的案例研究：「兩個裝在碗裡的水煮荷包蛋、火腿、白吐司」（六月六日早餐）；「兩個裝在杯子裡的水煮荷包蛋、火腿、白吐司、水果杯裝在碗裡」（六月七日）；「雞蛋沙拉、僅白吐司塗奶油、水果杯裝在碗裡」（六月九日）；「兩個裝在碗裡的水煮荷包蛋、火腿、白吐司」（六月十一日）；這樣你就大致明白了。

知道你明天會在哪裡享用早餐，以及知道此後的每個明天在哪裡享用早餐，這當中有一種存在的舒適感──用一成不變買來的，這樣一來，除非天降災禍，否則日子裡一定有水煮荷包蛋。高栗的格言是「生命是紛擾與不確定的」；重複能為一個無法預測的世界強加秩序。（他的衣櫥，和他每天的飲食習慣一樣，反應出他對可預測性的偏愛，至少在俗世方面的事：買衣服，如果是他喜歡的，他會買六件一樣的襯衫。）我們很難不將高栗喜愛的例行工作視為抵禦不可預測和令人不安的堡壘，這是對不斷受干擾的童年一輩子的反應。

內陸傑克餐廳的老闆是傑克・布拉金頓─史密斯，他是生活上的一個重要角色。他長期扮演的，是一個可愛的壞脾氣老頭。他看管這個角色，臉上滿是皺紋的怪老頭，他的白髮永遠都是亂蓬蓬的，

像是皺掉的羽毛。他是一位忠實可靠的北方佬，「那種以為你得需要一本護照和試好幾次才能離開科德角的人」，她的女兒黛安娜‧布拉金頓─史密斯（Dianna Bragnton-Smith）這樣形容：他罵人像給甜點一樣，帶著像巧達湯一樣濃的新英格蘭口音。「酸言酸語和妙語如珠是表演的一部分──是他與這個社區的人互動的方式，」她說。

就像哈佛大學艾略特樓 F-13 的雞尾酒派對，或是紐約州劇院大廳中場休息的人群一樣，傑克餐廳成了高栗的社交舞台。這是一間經常有古怪的當地人造訪的社區酒館，就像是雅茅斯港在電影《歡樂酒店》（Cheers）中的酒吧。客戶自己訂餐、自己倒咖啡、自己排桌子。當午餐尖峰時段使他忙不過來時，布拉金頓─史密斯草草寫了一張憤怒的紙條，用力拍打、張貼在門上：「走開。」顧客們從來沒有走開。

布拉金頓─史密斯於二○○五年去世，他當商人是無望了，但卻是一個天生的管理人，能夠營造集體的情緒，創造一種開玩笑的、流言蜚語的氛圍，使他的餐廳成為「鎮上的核心」，戴安娜說，在這個地方，「一群單獨的人」能「自在地獨處」──她認為，這是單身北方人的特質。（高栗從來不像譁眾取寵的加里森‧基洛〔Garrison Keillor〕，他說傑克的餐廳提供了「大多數人對鄉村生活的幻想。你聽到每件正在發生的事，也聽到很多根本沒發生的事。」）23

隨著時間的流逝，高栗擺脫了他在紐約的形象。在公眾心目中，他的毛皮大衣一直是他哥德式─披頭族形象的代名詞，因此它們第一個離開是適宜的。在科德角，打扮得花枝招展有些古怪，尤其是穿著一件貂皮飾邊的雙排扣水獺大衣；雅茅斯港有一個附庸風雅的元素，但它偏向北方人的怪癖，而不是王爾德式的美學。此外，動物權的推動者把穿皮毛衣變成了一種道德敗壞的行為。高栗因此把這

些大衣永久收藏起來了。

「根據他自己承認，他整個紐約裝扮，包括牛仔褲、珠寶、毛皮大衣，以及招搖出場、擺弄戴著珠寶手飾的雙手，其實有點是裝出來的，」莫頓說：「他是在演。」當高栗最後一次高掛毛皮大衣後，剩下的是他無偽裝的怪癖⋯⋯戲劇性的口才、鮮為人知的熱情，對天下所有事物的獨到見解、強迫性的習慣──」「有些浮誇還是在，但不再是裝模作樣，」如莫頓所說。

要把他天生的與眾不同束之高閣，需要多一點的努力。「他剛開始來這裡時，會帶著一本書，」布拉金頓─史密斯回憶道：「他讀他的書、吃他的餐、出了門，走人。但是來這裡的人有一種幽默感，彼此之間有一種親和力，然後⋯⋯這開始感染他，不再那麼高高在上的⋯⋯後來到了某個時候，他變得真的很友善，不再看他的書，轉而加入私人交談，告訴別人他的意見──他非常有看法，而且有統計數據支持他的想法──」「所以，最後，他成了霸主！」24

不久之後，高栗成了這裡的一幫人，從為常客保留的架上取下他個人的咖啡馬克杯。他開始真的很熟了，開始自己輸入收銀機，記錄午餐的總金額，哦，一萬四千零二十八美元──日常的達達行為，當布拉金頓─史密斯翻閱當日收據時，總覺得很困擾。高栗注意到門邊有一個超大尺寸的裝小費的碗，便做了一個牌子，要從鐵石心腸的人身上擠出一些小費。牌子的四邊圍繞住在寡婦聚居處的迷途孩子與女人，手寫的文字懇求著：「請不要忘記寡婦和孤兒。」(它和另一個標語互相抗衡，那個標語上面寫著，「無人看管的兒童將被當奴隸賣掉。」)

高栗與布拉金頓─史密斯這兩個人建立了一段充滿嘻笑的、絕對輕鬆的友誼。在他們相識的數年裡，布拉金頓─史密斯說：他們「從來沒有過一次嚴肅的討論，一次都沒有，因為他是在我無法達到

的知識水平。所以我們總是天馬行空，來回說些日常瑣事。我不干涉他的生活，

這是一段完美的關係，因為我們互不相欠。」25「他們都是很不愛被打擾、警覺性高的人，」戴安娜

說：「而且他們看出彼此是這樣的人，並且尊重彼此不是隨傳隨到的需求。他們可能在同一個空間，

但是各想各的，如果你是一個會感覺到那種不舒服但仍想被認識的人，這是一個很棒的禮物。」

高栗和布拉金頓—史密斯一起去參加古董拍賣，當作一種享受的消遣方式，並在丹尼斯鎮

（Dennis）歷史悠久的科德角劇院（Cape Playhouse）看表演，自一九二七年以來，這裡是夏季劇場熱

鬧展開的中心。（科德角劇院是夏季劇場的發源地之一，吸引了如亨弗萊・鮑嘉〔Humphrey DeForest

Bogart，暱稱Bogie〕、貝蒂・戴維斯，亨利・方達〔Henry Fonda〕和葛雷哥萊・畢克〔Gregory

Peck〕等一線演員。）布拉金頓—史密斯的朋友，百老匯的舞台設計師海倫・龐德和赫伯特・森為科

德角劇院製作場景，高栗開始與他們和布拉金頓—史密斯來往，經常在他們令人驚嘆的家中，也就是

一座改供俗用的一神普救派教堂裡，有令人難忘的派對，也有弦樂四重奏和室內樂的音樂會。

這座建築採用哥德式風格，於一八三六年建成，樸實的白色隔板牆面掩蓋了令人眼花繚亂的內部

裝飾，高雅地搭配了古董家具和高栗式的古玩——飾板上的鹿角、維多利亞時代墓園欄杆的鑄鐵花穗

——以及舞台魔術的幻覺：天花板上雕刻的哥德式窗飾，以及有光澤的大理石地板，原來是手繪的錯

視畫。

森也是一位崇英者，他的品味是哥德復興的，他將這棟房子命名為「草莓山莊」（Strawberry

Hill），以向霍勒斯・華波爾（Horace Walpole）位於倫敦特威克納姆（Twickenham）的同名豪宅致

敬。26 毫不令人意外，他與高栗一拍即合。二〇〇三年去世的森，是一位極具文化素養的人，對設

計史有百科全書般的認識；他是古典音樂的狂熱愛好者；深受俄羅斯藝術著迷，從列昂・巴克斯特（Léon Bakst）華麗的服裝、達基列夫的俄羅斯芭蕾舞團布景，到帕萊赫（Palekh），這是在漆盒上繪製纖細畫的民間藝術。他的圖書館涵蓋古董裝飾鐵製品、克利、克林姆（Klimt）以及皮拉奈奇（Perranesi）瀰漫監獄氣氛的蝕刻畫。當森和高栗聊天時，較文靜的龐德喜歡安靜傾聽。而森和龐德聊天時，高栗就餵馬鈴薯片給他們的黑色拉布拉多犬來福，這個動作除了高栗之外，是違反家規的。他們說了什麼？「通常不說一七五〇年以後的事，」瑞克・瓊恩斯嘲諷道，他有時也是密會的一分子。

龐德和森開啟了一項邀請可能獨自度過聖誕節早晨的朋友的聚會傳統，例如高栗、瓊斯和布拉金頓—史密斯。高栗以不送禮聞名（「他會在任何他想的時候送你一個禮物，」瓊斯說：「但不是為特定的場合。」），而且也以他超級豐盛的炒蛋聞名。其實，那是超現實主義畫家法蘭西斯・皮卡比亞（Francis Picabia）的炒蛋，是根據愛麗絲・B・托克拉斯（Alice B. Toklas）的「法蘭西斯・皮卡比亞蛋」（Francis Picabia Eggs）食譜做成的，在非常低溫下持續不斷地攪拌很長的時間，並放入大量的奶油。

雖然在紐約時從來沒有在家吃飯，高栗經過許多夏天為親戚煮食後，也成了廚房裡的能手。史姬・莫頓回憶道，在蓋爾菲家人搬到米爾威街後，高栗「決定要學如何做飯」。她的母親貝蒂・蓋爾菲（Betty Garvey）「一路教他，然後，順水推舟地，他就煮了我們所有的晚餐。」他堆了好幾本食譜——茱莉亞・查爾德（Julia Child）的《掌握法國烹飪藝術》（Mastering the Art of French Cooking）、克雷格・克萊伯恩（Craig Claiborne）的《烹飪入門》（Kitchen Primer）、《謝克食譜》（The Shaker

Cookbook），還有一八九六年初版的范妮‧梅里特‧法默（Fannie Merritt Farmer）的《波士頓烹飪學校烹飪書》（*The Boston Cooking-School Cook Book*）——心情人好時，他便大顯身手，嘗試超現實主義美食。「好幾次，他做給我們全藍的晚餐，」史姬說：「他把馬鈴薯泥染成藍色，找了一個鍋子倒進藍色庫拉索酒讓它變成藍色，可能還加了藍莓。」沒做藍色肉凍，真奇怪。

有時，他會請朋友或家人來吃晚餐。龐德回憶道：「他喜歡大碗。」可能是因為擺盤的戲劇性，可能是因為它們看起來像是甕。「赫伯特、海倫和我以前經常去他家吃飯，」布拉金頓－史密斯回憶道：「有一次我們在廚房裡——他在做飯——他的鬍鬚著火了。我們笑死了。那是我們最後一次被邀請去吃晚餐——赫伯特、海倫，或是我自己。他是絕對的開心果。」[27]

* * *

梅爾和亞歷山卓（Alexandra，或稱「Alex」）‧席爾曼和他們的孩子安東尼（Anthony）與安娜貝爾（Annabelle）也在附近。紐約市中心時期的芭蕾朋友已在雅茅斯港買度假屋，高栗似乎把他們當成家人。他會無預警地突然出現，進門直接倒在沙發上，把朋友家當成自己的家。「我記得他直接闖進屋裡說：『我餓了！什麼時候吃晚餐？』」安東尼說。高栗會坐在那裡，啜飲金巴利酒（Campari），而安娜貝爾的狗，一種拉布拉多和牧羊犬的混種狗，會依偎在他身旁，把頭放在他的大腿上。「我真的覺得他和我父母在一起的時候，有種庇護感，」安東尼回憶道：「我的父母對他除了友誼，別無所求。他們真的很喜歡並敬重他的工作，但是那從來不成為話題；他們是因為像電影、音

樂和電視節目等文化事物的共同興趣而在一起。」

　　至於高栗與席爾曼家小孩的關係，「他真令人開心，」梅爾回憶道。什麼？難道沒有祕密計畫要把他們悶死在地毯下，或是把他們彈射到一個長滿蓮花的池塘裡嗎？「那只是擺擺姿勢，」他說：「因為《死小孩》之類等原因，他喜歡創造一個自我形象，但那不是高栗。」高栗將席爾曼家的孩子當成「成年人」對待。梅爾回憶道：「他對他們感興趣，是把他們當成大人，而不是當成小孩。」安東尼確實記得他對幼小的安娜貝爾嬰兒感到手足無措。「他只是不知道該如何對待一個（小）孩子。你可以把我三歲妹妹交給他，而他的反應只會像是『這是什麼？我現在該拿她怎麼辦？』」

　　圍繞著高栗內圈生活的，是小說家兼散文家亞歷山大・瑟魯，後來瑟魯寫了一篇人物側寫，刊載於一九七四年六月的《君子雜誌》。他們在一九七二年時就認識了，後來瑟魯住在西巴恩斯塔波。無數個午後，他和高栗在高栗「安靜且涼爽」的廚房裡斯混，一邊喝茶聊天──「立山小種茶，散發著五十碼外都聞得到的新鮮柏油路的味道」──一邊咬著肉桂吐司。[28]

　　瑟魯對高栗的才華無限景仰，但是他對他的談話幾乎同樣神往。「請記住，這不是一個試圖成為某個樣子的人，比如說要表現出很機智，反而是像塞繆爾・約翰生（Samuel Johnson）博士那樣，他剛好對所有話題都有敏銳而精采的『觀點』，幾乎全部都很值得記下。」[29] 瑟魯是完美的陪襯角色：哈佛畢業，荒謬地博學，他有一顆像黏蠅紙的心，專門黏好笑的逸聞軼事和晦澀到在牛津字典裡找不到的詞語。

　　如果說高栗信手拈來的聰慧和格言風趣是約翰生式的，那麼，瑟魯在為高栗錦上添花的能力這部分，即是鮑斯威爾式（Boswellian）＊的。他回憶道：「我一直在餵他肉，以引起他對電影或其他任

何事物的反應。」高栗「充滿了附帶意見」，他說：「充滿了格言真理。」

在《愛德華・高栗的奇怪案例》這本輕薄短小的書中，瑟魯回憶他們之間的友誼，捕捉到高栗火力全開時，漫不經心的愉悅：

他可以用同樣的熱情來討論《辛普森家庭》或老演員詹姆斯・格里森（James Gleason）的身價，以至於去解釋（奧地利哲學家）路德維希・維根斯坦（Ludwig Wittgenstein）的「瑣事的提要」（synopsis of trivialities）是什麼意思。任何一段與他的對話，可以從──如同過去以及我記下的──貓耳朵的幾何圖形到帕布斯特（GW Pabst）電影《小露露》（Little Lulu）的拍攝技巧、布朗諾斯基（Bronowski）談小屋的年代、科德角的低水位、一九一一年跳《吉賽爾》的舞者，以及無敵庸俗的凱西・李・吉福德（Kathie Lee Gifford）和她不斷擠眉弄眼的主持臉孔。[30]

同樣地，他也巧妙地描繪高栗的外表和怪異的行為：

高栗……說話帶著相當故弄玄虛的語氣，有濃濃的嘶嘶聲，而他的聲音，很愉快，在朋友中幾乎總是這樣，當他表現出熱切或激動時，可以說是與高采烈……當他反省、沉思某件事時，例如你剛問的一個問題，他會握緊手，按在嘴巴上，眼睛看著遠方，彷彿答案剛飄走……

* 【譯註】指的是James Bowswell，為塞繆爾・約翰生的傳記作者。

當他不撫摸貓的時候，戲劇性的姿勢、厚重的嘆息或呻吟幾乎總是伴隨著他天馬行空的對話。

他會喋喋不休地，帶著一種⋯⋯對事物自得其樂的容忍，在高興和憤怒的時候，用一種他自己的俚語，嘶嘶地粗聲叫出來，例如：「Not on your tintype!」（沒你的事！）、「Snuggy-poos, desist!」（你休想！）——和他的貓說話時——「Talk about loopy!」（呆頭呆腦的！）、「What is that blather about?」（在胡說什麼？）[31]

《愛德華・高栗的奇怪案例》本身既愉悅又惱人。如果它不是那麼令人愛不釋手，你會把它扔到最靠近的牆上。它是以鮑斯威爾的風格寫成，意味著⋯⋯這是一幅對一個男人瑣碎、閒話式的完整肖像，裡面充斥著八卦醜聞、麻辣的餐桌談話，以及作者對這位偉大人物思想和藝術的見解，其中一些觀點確實很有見解，有些則是空中抓藥。書中對高栗所以成為高栗有近距離的觀察描述、引用（和錯誤引用）雜誌和報紙資料，旁及瑟魯不相干的喜好與討厭的人，通篇穿插點綴著傳記段落，像是烤餅中的葡萄乾。跟著午後茶點時間對話蜿蜒曲折、突發奇想的邏輯，它並沒有特別真正的幫助——這是其不正常魅力的一部分。

更不好笑的是，當書中談到錯誤的事實時，它寫了一些有名的蠢笑話。[32] 瑟魯的風格傾向誇張法，而且，由於沒有註解，讀者對於當中哪些是高栗逐字逐句的話，哪些是誇大其詞以達到誇飾效果的部分，感到無所適從。[33] 那位寄給高栗好幾本「被撕成碎片」的《野獸嬰兒》真的說過⋯⋯「恐怕（美國知名記者）芭芭拉・華特斯（Barbara Walters）屬於媚俗的團體，而不是屬於溝通的藝術」？（對於一個熱中於同樣厭惡自我意識聰明的人，這句話有點自以為了嗎？[34] 他是否真的說過⋯⋯「恐怕

是，在對句的呈現上也有點太警句式。）[35]

儘管如此，瑟魯還是以一個嶄新的視角向我們呈現高栗，由他的喜惡所勾勒出的輪廓。「他按照自己的品味生活，不受二手意見的束縛。」[36]他喜歡什麼？他喜歡亨弗萊·鮑嘉在電影《梟巢喋血戰》（The Maltese Falcon）裡說「瑟斯比」（Thursby）的樣子，喜歡羅伯·牛頓（Robert Newton）在《金銀島》中說「吉姆·阿金斯」（Jim Arkins）的樣子，以及奧黛麗·赫本說「巧克力」的樣子，還有沒刮鬍子的阿基姆·塔米洛夫（Akim Tamiroff）說：「酒鬼——我應該射你的交——腳。」[37]還有什麼？「除了貓，高栗還喜歡喝茶……迪克·范·戴克秀（Dick Van Dyke Show）重播……他的美食……一杯格蘭菲迪酒、硬刮鬍皂、種了虎耳草科多年生植物的宮殿紫色珊瑚鐘……莎草紙……和演員詹姆斯·卡格尼（James Cagney）。」[38]至於他不喜歡的，清單很長，但卻可以看出品味……「球芽甘藍、錯誤的情感、簡約藝術、接下太多工作、被要求作宣傳、安德魯·洛伊·韋伯的音樂，」以及「有關吃的電影」，這些是他用「惡意的語調」對瑟魯說的，「就像《與安德烈晚餐》（My Dinner with André）和《巧克力情人》（Like Water for Chocolate）。」[39]

你說，很膚淺？像高栗這樣的美學家會指出，我們由我們的喜惡定義，就像我們由我們所認為的核心信念定義一樣——如果這還不夠……我們的政治與宗教信念標示我們為想法一致的團體成員，而我們的——不同尋常的、直覺的、反覆無常的——品味，通常更能揭露我們的真實本性。再次提到桑塔格，截自〈對「坎普」的註解〉：「保護品味的感官就是保護自己。因為品味掌控了每個自由的——相對於刻板的——人類反應。世界上有對人的品味、對視覺的品味、對情感的品味——也有對行為的品味、對道德的品味。同樣地，知識確實也是一種品味：對觀念的品

味。」[40] 作為一個想法的實驗，瑟魯嘗試從高栗憎惡和有共鳴的事物建立一個統整的愛德華・高栗理論，往往與較傳統的人物素描方式呈現不同的亮點。

當然，正如瑟魯所指出的，高栗不僅僅是他對低成本電影、球芽甘藍和凱西・李・吉福德等觀點的總和。「你在談論的是人類精神複雜的二十面體，」瑟魯說：「他歷經過十六個不同的地方。他具有所有一個（刻板的）男同志特徵──戒指、聲音中有嘶嘶聲、穿著毛皮大衣和運動鞋走在紐約第五大街或萊辛頓大街（Lexington Avenue），很多戒指和昆蟲垂飾，而且去看芭蕾。他在異國風味上作風大膽，但是從很多方面來看，他都是一個非常害羞的人。高栗努力地透過花俏的、裝飾性極強的、不可思議的華麗門面來完成他自己。」那瑟魯的結論是什麼？「他完全是一個複雜、矛盾的千面人，就像所有才華洋溢的人一樣。」

＊　＊　＊

高栗在科德角日復一日的生活，在他自己看來，是「毫無特色」。[41]

如果得到允許的話，你可以將手錶放在傑克餐廳，在他抵達之前設定好早餐或午餐的時間。如果他不在，另一個見到高栗的景點可能是帕納索斯書店（Parnassus Book Service），這是一間二手書店，在六 A 號公路的路底。如果他不是盤腿坐在地板上，就是正一邊瀏覽書，一邊整理書（對於任何曾經在書店工作過的人來說，這是不可動搖的強迫症），那麼你會發現他正在與帕納索斯書店的店員伊索貝爾・格拉西（Isobel Grassie）閒聊，她也是社區劇場的演員，和高栗一樣熱愛電視肥皂劇。

（高栗曾將《荷花》〔The Water Flowers〕這本書獻給格拉西。茱迪絲・克雷西（Judith Gressy）曾經在一九七○年代初就讀大學的那幾個夏天，在帕納索斯書店擔任店員，她記得高栗特別喜歡福婁拜、日本藝術與文化（特別是能樂和歌舞伎），以及「沒有其他人想看的小說」，例如一九三○年代英國小說家安琪拉・瑟克爾（Angela Thirkell）的社會諷刺小說。當她知道高栗喜歡「邪惡的維多利亞時代的東西」，她整理了一些她認為他可能會感興趣的書籍──關於「新奇的十九世紀動物標本」、維多利亞時代的珠寶髮飾、「死掉後經整理如和平小天使的小孩照片。」

有一本引起她注意的書是一九一○年出版，由百利（L. F. Bailey）撰寫的《園藝手冊：家庭園製作以及花卉、水果和蔬菜種植指南》（Manual of Gardening: A Practical Guide To The Making of Home Grounds and The Growing of Flowers, Fruits, and Vegetables Fo˜ Home Use）。她覺得這本書大量的鋼筆插圖畫得很精美，但是很「奇怪。會有一幅有趣的小圖畫⋯⋯幾乎是對稱的植物，但是又有一棵錯放位置的樹，然後會有一個圖說寫著『令人遺憾的景色』之類的字。這看起來就像高栗的圖，圖說就像高栗的圖說。整本書充滿了這些高栗風格，而且是在高栗出生之前完成的。」當克雷西向高栗展示這本書幾張插畫的影印頁面，「他驚呼一聲，把這幾張紙捲起來，塞進他的口袋裡，然後就跑走了。」

後來高栗出版了《不可改善的風景》（The Improvable Landscape，Albondocani Press，一九八六），高栗將這本書獻給了克雷西。這是百利的教學手冊完美註釋的模仿，對園丁與景觀設計師來說，有點是警世故事：高栗無懈可擊又正經八百地表現「一個稱不上觀賞性的池塘」、「一個荒唐的樹籬」、「一個失敗的景觀」，以及其他園藝方面的意外可以告訴讀者什麼不該做的教訓。

帕拉納索斯書店的老闆班・繆斯（Ben Muse）也會留意著他所知道可以抓住高栗的書，例如希臘─愛爾蘭作家拉夫卡迪奧・赫恩（Lafcadio Hearn）（編按：即小泉八雲）對一八九〇年代日本文化的古怪素描，以及他翻譯怪誕的日本民間故事，裡面充滿了食人的惡鬼、人臉螃蟹。在略施一點壓力後，繆斯「哄騙」（用他自己的話說）了長期受苦、逆來順受的高栗，讓他出版一本他的書。一九九二年，帕拉納索斯出版社發行了《背叛的信心》（The Betrayed Confidence），是高栗涵蓋一九七六年至一九八〇年的七套「道吉爾・瑞德明信片」。

在高栗的雅茅斯港時期，他並沒有隱居起來。他會開著他那台有著「OGDRED」虛榮車牌的亮黃色福斯金龜車出門四處走，這不完全是想要避開追星族所開的那種車。然後，就像他們曾說的那樣，他就埋在書裡；你可以叫他，有時粉絲會這麼做。有些人會用筆在紙上寫字，不知道他們的粉絲來信會被送往歷史的垃圾桶，或者至少是「六大箱未答覆的信件、合約、年代久遠的劇院節目單之類的東西」，他毫不客氣地把很多來信扔進去。「我只是不擅聯絡，」這是他的解釋。「隨著時間流逝，我沒那麼會聯絡人了。有一次，我畫了一張明信片，上面寫著：您寫信給我是白費工夫，因為我從不看我的信件。我不時地寄出一張這種明信片，上面有我的簽名。有時你會聽到像卡蘿・伯奈特（Carol Burnett）這樣的名人說：『哦，我會回覆我收到的每一封粉絲來函，』我就想：『這是不可能的！你瘋了嗎？你沒有優先次序嗎？！』」

堅定的粉絲，如地下漫畫家強尼・瑞安（Johnny Ryan），他是科德角海恩尼斯村的巴諾書店（Barnes & Noble）店員，有一次高栗在那裡辦過簽書會，他會直接一聲不響地出現在高栗家門口。瑞安和一位朋友邀請高栗共進午餐，接下來他們三人就在傑克餐廳待了兩個小時，熱烈討論《吸血

鬼獵人巴菲》（*Buffy; The Vampire Slayer*）、《X檔案》的精要之處，還有任何出現動物的電影，例如瑞安印象中包括《阿鸚愛說笑》（*Paulie*）、《怪醫杜立德，艾迪·墨菲參與演出的那一部》（*Dr. Dolittle*），或者《小猴當家》（*Dunston Checks In*）。[43]（他們的午餐約會是在一九九○年代初。）午餐後，高栗會跑到收銀機後面，自己收銀付帳，瑞安覺得很新鮮。

下一個週末，瑞安為了他自行出版的《憤怒的青年》（*Angry Youth Comix*）漫畫雜誌第八期，與高栗進行了一次比較正式的訪談。「這次，我們有一個完整的問題清單想要問他，」瑞安說。[44]

問：《三個臭皮匠》（*The Three Stooges*）裡你最喜歡誰？

答：有劉海的那個是誰？

問：你見過最大的混蛋是誰？

答：羅伯·佛洛斯特（Robert Frost）。他不會為自己多麼討厭他的父母而閉嘴。

問：您聽過霍華德·斯特恩（Howard Stern）嗎？

答：生命太短暫，沒辦法瞎聊太多。

瑞安和他的朋友後來習慣來到高栗家，「看他是否想一起聊聊天，事後想想，這個行為似乎不可思議地討人厭，但是……高栗始終非常客氣，願意坐下來和我們說話。我們通常會帶幾本我們的雜誌給他，但他可能只是將它們扔進垃圾桶或其他東西裡。我不認為他會喜歡我們的雜誌，但我們真的不在意。」[45]

瑞安比高栗小四十五歲，而且他粗魯而刻意粗俗的漫畫，混雜了地下漫畫家如克倫姆（R. Crumb）自我鞭笞的告解主義、彼得‧巴吉（Peter Bagge）的後龐克犬儒主義，他是一位頹廢風的漫畫家，以令人生氣、無望的好笑漫畫《討厭！》（Hate!）聞名。瑞安的作品與高栗的作品完全無法相提並論，然而這位老年藝術家的無限想像力與毫不妥協的心靈獨立，讓這位二十多歲的漫畫家留下深刻印象。

「高栗先生是極為出色的人，」瑞安說：「他有原創的見解，做自己的東西，無論是他的生活方式還是工作方式。我的意思是，他的作品是如此獨特，無法被歸類。他的書是漫畫，或圖像小說，或童書，或超現實主義藝術書，還是哥德小說？它們全都是。他的成就可說是空前絕後。」[46]

＊　　＊　　＊

「自從我住這裡以來，……從某一個時間開始，我向電視投降了，」一九九五年，高栗告訴一位採訪者：「所以，我經常逗留在電視前面，做填充動物或閱讀，或者繪畫或寫作……」[47]

高栗在紐約的三十年間，家裡從來沒有過電視。他抵抗時代的文化邏輯，過著不受塑造美國人心靈的媒體所餵養的生活。他很可能錯過了攝影機前李‧哈維‧奧斯華（Lee Harvey Oswald）的謀殺行動、甘迺迪總統的送葬行列、披頭四樂團上艾德‧蘇利文（Ed Sullivan）的節目、阿姆斯壯登上月球、水門案聽證會、越南的夜間恐怖。高栗從來沒提過他是否很注意電視偵測到的，或者記錄下來的政治與社會動盪。當他確實發現了電視的樂趣時，除了對新聞節目、時事節目以及公共電視網提供的

有意識中高檔節目敬謝不敏之外，他被所有其他的節目吸引了。（他對《謎！》也不例外，聲稱他受夠了「過度的心理偵探及相關問題。」）[48]

在他生命中的最後十五年，他彌補了錯過的時間，以他吸收書籍和藝術電影同樣的雜食性，大啖大眾化市場的電視和深夜票房節目。「《復仇者》（The Avengers）又回來了，」高栗顯然很高興地對一位採訪者說：「我愛戴安娜‧里格。我認為她是脆燕麥片以來最棒的事……這星期我們真有福氣看到兩集的《達拉斯》（Dallas）。還有，哦，天哪，二十七頻道的那些墨西哥吸血鬼電影。」[49] 他認為《黑星球》（Dark Star）這部喜劇科幻片，「低俗得有點好看。」（「他們讓外太空看起來像電話亭那麼大」），但世界現在需要的，是「一部關於壞人穿上溜冰鞋的恐怖電影。」

在他房子裡走上窄而陡的階梯，二樓無梁柱的大房間是高栗的電視間──他說這是他「骯髒的娛樂中心」。[50] 身為收藏家，他側錄了他最喜歡的節目，凱文‧麥德莫特在《象屋：愛德華‧高栗的家》這本記錄高栗家中世界每個角落的照片集中指出：「他錄了每一集的《吸血鬼獵人巴菲》。」沙發上有七到八本電視指南：一個是碟形衛星天線節目，一個是有線電視節目，一個是本地節目等等。他編織了一個小口袋式的遙控器收納筒，專門放這許多支遙控器。高栗假裝連最簡單的家事都不會做，但是他會設定VCR，把有線電視和衛星天線的錄影時間調到西岸時間。」[51] 同樣的強迫行為也促使他為他的每張CD貼上一小張白色標籤，註記他第一次聽它們的日期，也謹慎地為每支錄影帶貼標籤，註明節目名稱、播出日期，甚至播放期間也沒有漏掉。

高栗的人物傳略不可避免地要提到他對肥皂劇的癡迷，例如《我的孩子們》（All My Children）、《我們的日子》（Days of Our Lives），他對《黃金女郎》的熱愛，或者他長期對《吸血鬼獵人巴

菲》、《X檔案》和《星艦迷航記》上癮，部分是因為喜劇的效果。（一個為巴蘭欽而活、狂熱讚頌十一世紀日本文學的人，竟然會看《家有阿福》〔Alf〕、《夏威夷之虎》〔Magnum, P.I.〕！誰知道？）當然，高栗很快戳破了關於他看電視的誇大理論：當採訪問到，他是否「對美國流行文化有濃厚的學術興趣？」他回答說：「不，我就喜歡垃圾。」[52]

比起他看的節目，它引發的聯想或啟發的無聊評論還比較有趣，充滿了習以為常的好笑氣氛。下面是他談論他的朋友（也是科德角居民）茱莉・哈里斯（Julie Harris）在一九七九年至一九九三年黃金時段肥皂劇《解開心結》（Knots Landing）的表現：「我很崇拜茱莉，她全身到指尖都是劇場，如果你知道我的意思。如果她有任何真正的標準，絕對不會出現在《解開心結》裡……她絕對是很精采的。她演那位傻裡傻氣的女子，想當鄉村和西方歌手，而且也寫歌。她總是卯起來演，很有趣，也很感人。我想，亞歷・鮑德溫（Alec Baldwin）飾演她後來跳樓的精神病兒子；他是假牧師之類的再世。哦，這齣戲包羅萬象。但她絕對很棒……我真的希望她（不要）演那麼崇高的角色；最近的戲不是得好像托爾斯泰，就是什麼都不是。」[53]

高栗對事情透過放大鏡的觀點，使他對最令人難忘的表演，都趣味十足。「我非常喜歡超現實主義情境喜劇，」他對一位採訪者說：「有一齣叫做《即刻處理》（Stat），是關於醫療的劇。它有——喔，親愛的。其中一位叫羅恩（Ron）的演員。」[54]星期天早上，他正在搜羅公共有線電視有什麼好看的節目，就深深被一個病態肥胖的女人迷住了，她正在唱自己創作的基督教復臨安息日的讚美詩，高栗稱之為「鄉村福音」風格。他認為她是一位「天才」——「從某種奇怪的方式來看。」[55]他

真的很喜歡她，他堅持說她「真的聲音很好聽」。然後，她的確讓他聯想到無與倫比的佛羅倫絲‧佛斯特‧珍金斯（Florence Foster Jenkins），她是一位社交名流，也是準花腔女高音，她對歌劇歌詞完全不在行，亂唱一通，讓一九四〇年代的紐約聽眾陷入無可救藥的歡樂。*

坐在沙發上，兩旁是從地板到天花板的書架，幾乎占房間大部分的長度，周圍堆著更多的書，他邊看書邊看電視和電影，邊縫著角色豆袋，以便在他的劇團表演時販賣，為劇團籌集資金。高栗使用色彩豐富、圖案華麗的布料製作了各種想得到的娃娃，從費格巴許娃——這是他對麥斯‧恩斯特的Loplop鳥頭圖騰同樣與鳥相關的隱約回應——到高栗動物寓言的代表性成員，如貓、蝙蝠、大象、青蛙和兔子。說真的，從嚴格意義上來說，它們不是豆袋動物，因為高栗是用米來填充。（這就是為什麼他將它們存放在冰箱中的原因：老鼠愛大米。）

高栗的針線活就像他的平行交叉陰影線一樣，如機械般精準——「精確、完美、非常緊密，」肯‧莫頓說：「他非常靈巧，非常擅長做細小而且細緻的事。」他敏捷的手指似乎有自己的頭腦；渴望忙碌著，如果手頭上沒有什麼要投入的事，它們會搓弄他的戒指。「在整個談話過程中，高栗的雙手從來沒有停下來休息，」一位《義理週日報》（The Providence Sunday Journal）的記者注意到：「它們在前一分鐘裡拉一條橡皮筋，將它扭成各種形狀，測試彈性，感覺它的質地。幾分鐘後，兩隻手撕下好幾段玻璃紙膠帶，將它們隨意黏在高栗隨身攜帶的黑色素描本封面上。這些膠帶形成了一種抽象的設計。」⁵⁶如莫頓說的，高栗「非常……很多手勢，」然而，正如《義理週日報》的小篇文章暗示

的，他手的動作不只是一種緊張的反應；它與高栗不可抑制的創造衝動有著一樣多、甚至更大的關係。[57]

安東尼・席爾曼在一九六〇年時──注意是一九六〇年──就對高栗同時多功的能力印象深刻。到了一九八〇中期他就讀高中時，在草莓巷與高栗一起度過了一個暑假，並在附近的一家餐館洗碗打工。「他每天讀一本小說，同時看五個電視節目時，坐在那兒編織東西，做這些豆袋小玩意，晚上去看電影，每天外食兩次，」他回憶道：「然後仍然（找得出）時間做他正職的繪圖。我記得他睡不多。」[58]

＊　＊　＊

乍看之下，一個與一群貓科動物在一起，每天在同一個輕食餐廳用餐兩次，並宣稱自己「熱中」情境喜劇如《黃金女郎》重播的人，從任何客觀標準來看，都是「毫無特色的」。[58]但是，就像高栗的小悲喜劇一樣，最盛大的事件往往發生在台下，或者在靈魂上鎖的金庫中，生活中較古怪的、更驚人的事，則發生在大腦裡，或是緊閉的大門後面。

想想他的房子。裡面，是舊物出售人的珍奇屋概念，這是十六世紀隨著啟蒙運動生根而興起的私人博物館之一。這裡彷彿是自然歷史博物館的先驅，擺滿了各種化石、自然界的怪胎、考古文物、發條自動裝置、獨角獸的角、美人魚的手、木乃伊、真十字架的碎片、畸形的骨骼、胃石、動物標本，以及超現實主義者預見的東西、奇形怪狀的物件（石頭、變形蔬菜），它們與其他東西看起來相似，

是利用偽分類的波赫士在其論文〈約翰・威爾金斯的分析語言〉（The Analytical Language of John Wilkins）中引用的「天朝仁學廣覽」荒唐的分類邏輯，任意混雜在一起。

高栗傾向在他家外面與人社交。獲准進入他家的朋友很少見到他作為客廳的廚房以外的地方。（他說，這是唯一令人可以忍受的房間。）[59]「很少有人應邀越過這個房間一步，」麥德莫特證實：「高栗通常在門廊外面見客人，或者帶著一本書在馬路對面的長凳上等人。之後，他和他的朋友再一起前往他們的目的地。象屋在很大程度上保留了高栗的私人世界。」[60]（「象屋」，據麥德莫特認為，是高栗為他「寬敞的大房子」取的名稱，「只有少數人知道的特殊名稱」，可能是因為它蓬鬆的灰色碎片狀像是大象的皮，或者更可能的是，因為他從樓上的浴室搬走的古董白瓷馬桶使他聯想到大象的頭。他對它如此著迷，將它另作他用，成為一張邊[61]

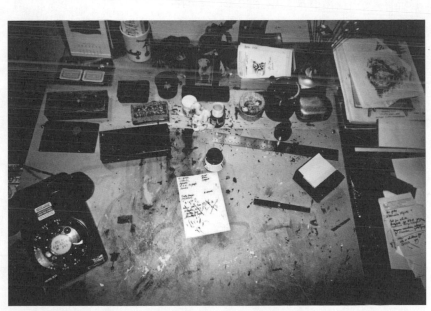

高栗在草莓巷的工作桌。（克里斯多福・塞弗特攝）

桌。）

這個世界的內部聖殿，就在電視間旁，一個壁櫥大小的工作室，大小剛好只夠讓貓溜進去。為了配合他對密閉室房間的偏愛，以便將干擾程度減至最低，他的工作室唯一的窗戶幾乎被一棵雄偉的南部木蘭樹纏結的樹枝遮住了──據高栗博物館的解說牌說明，這棵樹是「曾經擁有並居住在這間房子裡的姊妹露易絲（Louise）與奧莉芙・辛金斯（Olive Simkins）於一九二八年（或許是一九二九年）一次『駕車旅行』中，從弗農山（Mount Vernon）用小盆栽帶回來的。」

小房間裡最重要的即是高栗的繪圖板，上面沾滿了黑色墨水和用來糾正錯誤的白色蛋彩。（「我只用很輕微的方式修圖──即用白色蛋彩和／或刮鬍刀來糾正，」他說，這意味他若不是將錯誤塗成白色，就是用小刀把它裁掉，而且是一把歷史悠久的裁刀。〔在絕望的情況下，如果我覺得第二次無法重畫得一樣好，我可能會重畫一部分，把它貼上去。〕[62] 畫家這一行的工具散置在他的桌上：金屬尺、製圖用的三角尺、舊式的旋轉電話（貓喜歡踩在它的按鍵上，往往會切斷高栗和其他人進行中的對話），當然還有他的鋼筆和墨水瓶。

多年以來，高栗是畫在絲蒂摩（Straightmore）雙層亞光紙上、並用 Hunt #204 的筆尖沾 Higgins 墨水。當他發現德國百利金（Pelikan）墨水和英國 Gillott 精巧的山雀筆筆尖時，他就琵琶別抱了。他告訴克里夫・羅斯說，這種羽毛筆「非常小，而且包裝精美」，只能「放在一張小卡紙上，一次買一打，用一張玻璃紙包起來。當然，到你回到家時，這十二支中至少有三支完全沒有用。通常其中一支可以用一年左右。其他一開始就分叉，而其他則用不到三行。它們的成本是任何其他筆尖的二十倍，後來停止生產了。我的確深受打擊。」[63] 他──「很不甘願地」──回去用 Hunt #204。「這些東

西──紙、筆和墨水──沒有一個似乎是它們過去的樣子，」他在一九八〇年時感嘆道：「所以我猜是自己老了。」[64]

在科德角時代時，高栗就在使用符合人體工學的護腰跪坐椅；在他很小的工作室裡，他那六英尺高的身材弓在繪圖板上的景象，一定是幅奇景。當他畫畫時，一些熟面孔在旁邊看……蹲在桌子上的幾隻金屬蛙；附近相框裡的牛頭狻，如果他有一隻狗，應該是這個品種的狗。（「我覺得牠們真是太棒了，」他對一位 CBS 新聞記者說：「我就愛牠們的長相。」）[65] 住他的桌上放著哥雅和馬蒂斯的繪畫明信片，還有一張裱框的「鉛筆素描優等」獎狀，是一八四九年時授予他的曾祖母海倫·阿米莉亞·聖約翰·蓋爾菲（Helen Amelia St. John Garvey）的，根據家族傳說，高栗是從她那裡遺傳到藝術天分。房間的裝飾還包括海倫·阿米莉亞的一些小型植物研究、一些日本木刻版畫，以及更具高栗風情的，即梅爾·古索描述的「一尊老虎吞食教士的印度雕塑。」[66]

桌子後面牆上的墨漬證明了高栗對一名採訪者的說法：「最少一隻，多至六隻貓，幾乎總是坐在任何我工作的地方。」[67] 有時，貓的滑稽動作劃過他的畫板時，得付出很大的代價。據凱文·麥德莫特說，「他的檔案中有不止一幅圖上，一塊乾掉的濺出墨水毀了一大張複雜的平行交叉線條畫。」[68] 到底是道教徒，高栗只能重新裝滿墨水，重畫一張。

＊　＊　＊

克里斯多福·塞弗特（Christopher Seufert）是一位電影製作人，他從一九九六年八月起一直到高

栗二〇〇〇年去世為止，從事拍攝高栗的短片，以完成他一直想拍的一部紀錄片；他是少數被允許探索高栗的廚房之外的人之一。他相當著迷於在一片混亂中發掘古玩的裝飾布置。「他似乎把自己的房子當作一間藝廊，因為東西會移來移去，」塞弗特回憶道：「你可能今天進到房子裡，看得出每件物品都被刻意安排好，而在隔天可能發現，彷彿是新的陳設。」[69] 草莓巷的房子是一件不斷演進的藝術品，經常重新布置和擴展，所有這些都是為一位觀眾。

這也是收藏癖的案例研究。高栗不可抗拒的收集欲望，就像他對巴蘭欽藝術的執著與熱中一樣，恰好提供機會給這位宣稱「合理地低性欲」的人一些欲望──擁有和保有的欲望；能夠擁有。克莉斯汀‧達文（Christine Davenne）在《珍奇屋》（Cabinets of Wonder）這本關於珍奇收藏室的書裡寫道，收集「與激情和過量密切相關。」[70]

自從佛洛伊德提出，收集者的欲望是由心理替代作用的無意識機制引起的以來，戀物癖的狂熱就一直緊緊圍繞著收藏這件事。「當一個老處女養狗或一個單身漢收集鼻菸盒時，」佛洛伊德宣稱：「前者正在尋找婚姻中伴侶的替代品，而後者尋找的需求是──大量的性獵物。」[71] 佛洛伊德小心翼翼地指出，對這類「相當於色情事物」的依附相當正常；畢竟，他本人就是一位收集者。父親去世後不久，他就開始積累他著名的部落圖騰和考古文物，這項打擊透過藝術品的取得而得到紓緩，而些藝術品被證明是「非凡的重生與撫慰的源泉。」

儘管如此，佛洛伊德的分析，為大眾心理學諷刺畫裡將收集者描繪成性挫折和社交失調者的觀點鋪了路。在心理分析對收集者的研究中，有一種關於對理想對象的性欲依戀的討論；對缺席的陰莖的渴望。心理分析學家華納‧曼斯特柏格（Werner Muensterberger）在《收集：一種難以駕馭的熱

情》（*Collecting: An Unruly Passion*）中注意到「這麼多收集者早期發生過創傷性事件」，他寫道：

「我們很容易看到情感如何被事物取代，而不是被證明為不可靠的人所取代。」從心理學家艾波莉爾・班森（April Benson）隨便開脫說收集癖的人是受創的、異常的，已經成為大眾心理學的固定看法；

在《紐約時報》裡敘述一個「絕望且無子女的」婦女創傷性的流產與死胎，導致她收集了「一個巨大的瓷娃娃墓園」，到法國哲學家尚・布希亞（Jean Baudrillard）對收集者哥德—佛洛伊德式的描述，說這個人是一個年逾四十、「投資所有（他）認為無法投資於人際關係中的事物」、「祕密閨房的蘇丹」，其財產是他的「後宮」，而且他「永遠無法完全擺脫被剝奪與耗盡人性的氣息。」[73]

這樣的描述幾乎不符合高栗。但是，仍然不能否認一個聲稱貓是他一生摯愛的終生孤獨者的心理特點；他的淡漠情感引起人們對他是否在自閉症光譜上的揣測（他並不是）[74]；而且，他不跟人握手，也避免擁抱。（「妳有看過他擁抱任何人嗎？」我問史姬・莫頓。她搜尋了她的記憶。「他在我父親的葬禮上抱了我一下。」她最後說：「我想那是唯一的一次。」）「身體接觸……不在高栗的全部曲目中」，這是卡蘿・弗伯格（Carol Verburg）的說法，高栗在科德角的所有戲劇都是她製作的，只有兩齣例外。「他的身體接觸水平是貓的水平。」）[75]

精神上的創傷是否促使高栗將最深的感情轉移到貓和收藏品上，「而不是證明為不可靠的人」，誰知道呢？文學評論家馬里奧・普拉茲（Mario Praz）是一名狂熱的收集者，他的童年時光即是孤苦伶仃，而且他最後也獨居在自己創造的博物館，周圍都是各式古玩、帝國家具和新古典主義大理石，他曾經說，他對稀有和珍貴事物的狂熱確實是一種替代，比起不可靠的人類，這是一種「另類情婦，更安全、更令人興奮」。[76]

　　　＊＊＊

　說到收集，典型的高栗狂熱當然是書本（「我不能出門而不買書」），而從某種意義上來說，是貓。[77] 而很符合他的類型的是，他也收集一些裝飾物——例如維多利亞文化的引擎蓋裝飾——以及十九世紀安詳的兒童屍體解剖照片，其姿勢令人動容。（「每個人都說，『不要跟他們說這個！』」他向一位採訪者坦承。「我在紐約有一個朋友，他收集了一大堆明信片……他會去這些明信片展，然後怯怯地問老闆，『有死掉的嬰兒嗎？』他告訴我，『我討厭這個！我討厭這個！』我說，『好吧，就繼續找！』」）[78] 不足為奇的是，他也收集了墨西哥亡靈節的紙糊頭骨，還有一顆沒有牙齒的人類頭骨，他還為之精心搭配了一副古董眼鏡。

　當然，這些是我們預期高栗會收集的東西。較出乎意料的，是他對錢幣也有一頭熱，其成果是一把印有加盧斯皇帝（Trebonianus Gallus，二〇六—二五三）肖象的羅馬硬幣，他是一位不怎麼成功的皇帝，後來被自己的軍隊殺死了。高栗還深受「沙紙畫」的吸引，這是一種誤稱——它們是一種炭筆在硬紙上做畫，然後噴上一層大理石粉和亮光漆的畫。這是十九世紀中葉時，年輕女士們的一種消遣，其類型趨近美麗的風景和浪漫的幻想，例如月光在黑水上閃閃發光（永不退流行的「夢幻湖」主題）。有些人用彩色蠟筆作畫；高栗不令人意外，偏愛灰色彩繪法，「那些虛構的風景很媚俗，因為它們有點像是萊茵河上的城堡，等等之類的，」他說：「我認為人們只是捏造它們，你知道的；你可以畫方尖碑、廢墟、圓柱和樹木。」[79]

　根據凱文・麥德莫特的說法，門廳裡還放著一個箱子，裡面裝了「超過三百磅（約一百三十六公

斤）重的生鏽金屬物品，包括機器零件、鐵路枕木和老舊工具，「我就是喜歡生鏽的鐵，」高栗

告訴一位採訪者。81「高栗對衰敗的質地情有獨鍾，」麥德莫特說。

至於高栗的崇日性，很難不將「對衰敗質地情有獨鍾」視為「侘寂」的表現，「侘寂」是一種

日本美學，讚頌「事物的不完美、無常與不完整……普通與尋常……。非常規」之美，如李歐納・

科仁（Leonard Koren）在《Wabi-Sabi：給設計者、生活家的日式美學基礎》（*Wabi-Sabi: for Artists, Designers, Poets & Philosophers*，這本書高栗也有）中所定義的。83「侘」是簡陋樸素的優雅之美，因

其不完美而變得更加完美──被打破而且修復的茶器，因為這種缺陷，比完美無瑕──但是毫無特

色，全新的──更美。根據科仁的說法，「寂」是指「凋敝之美」；「在老舊、褪色、孤獨中得到快

樂。」84「高栗欣賞有某種程度使用過的痕跡──有過生命的事物，」麥德莫特說。85

不完美、無常、不完整的事物…這是高栗最喜愛的。從某種意義上來說，他全部的作品，浸淫在

哥德式美學、十九世紀的芭蕾和歌劇、廉價恐怖小說、福爾摩斯、《德古拉》、默片以及維多利亞時

期、愛德華時期和爵士時期半神話般的觀點，可以視為對「凋敝之美」與「在老舊、褪色、孤獨中得

到快樂」的紀念碑。

高栗還收集了什麼？石頭。高栗喜歡石頭。他將海灘小石子放在廚房水槽旁邊的碗裡，用水蓋

過，以恢復它們在水底的光澤。實際上，石頭散布；他整個工作台面──是超現實主義者對禪宗石頭

花園的構想。（正如我們從他寄給彼得・努梅耶的明信片中得知，他最大的夢想是去京都龍安寺知名

的方丈石庭朝聖。）「如果你死了，回來成為一個人或東西，你會想成為什麼？」《浮華世界》在「普

「魯斯特問卷」（Proust Questionnaire）＊中間了這個問題。「一顆石頭，」這是高栗的答案。[86]「這星期我發生了一件嚴重的事，」他告訴為《紐約客》雜誌撰稿的史蒂芬‧席夫：「我不知道我最喜歡的石頭到哪裡去了。」然後我想，「哦，我的天啊，我活不下去了。」還好，後來找到了。」[87]

我們是否在高栗對他畫石頭的細微刻畫，與他畫人物同樣投入大量專注的習慣中，發現一種微妙的哲學陳述？他的岩石是角色，從某種意義上來說，它們永遠是個體，從來不是統稱：想想《手搖車》裡的搖擺石和《鐵劑》裡「絕對無用的石頭」。然而，它們也是日本民間故事中萬物有靈論的角色，在這些故事裡，無生命的事物也顯露其地位。「似乎沒有人注意到我挺多東西和人類無關，」他說：「我的意思是，我做了幾本關於無生命物體的書……我就不認為人是最終極重要的。」[88]

他是否認為石頭具有內在生命，誰知道，但他當然沒有把人類視為萬物之靈。當然，高栗對地質學的喜愛，使他與超現實主義者同一陣線，對他們來說，奇怪的地質成形是夢境固化的東西。具有詩意的岩石充滿了神祕力量。「石頭，特別是堅硬的石頭──會對想傾聽它們的人繼續說話，」安德烈‧布列東（André Breton）在他的論文〈石頭的語言〉中寫道，「它們根據聽者的能力，向每位聽者說話；透過每位聽者知道的，它們教導他所渴望知道的。」[89]

實際上，高栗與他收集的對象的關係，其核心即是超現實主義。一九三六年，巴黎查爾斯‧拉頓藝廊（Galerie Charles Ratton）舉辦了「超現實主義物品展」，高栗很符合其中的參展者。這項展覽包括馬塞爾‧尚（Marcel Jean）在他的《超現實主義繪畫史》（History of Surrealist Painting）中描述的，諸如自然物（「來自外西凡尼亞〔Transylvania〕的輝銻礦」）；「詮釋的」自然物（「在花店裡發現的猴形蕨類」）；「令人心緒不寧的」物品（被一九〇二年馬提尼克島〔Martinique〕皮利山〔Mont

Pelée）火山爆發融化、扭曲成像帶狀糖果一樣的酒杯），「發現物」（被發現的東西，例如「在海裡泡過一段時間的書，上面黏上了甲殼類動物」）；以及「詮釋的」發現物（「根、圓卵石，以及各式各樣的石頭結構，而它們被安排成某個樣子，以致增添了意義，或者似乎透露了某種隱藏的訊息」）。

高栗的收藏品有很多是「詮釋的」自然物：像青蛙的石頭；一堆看上去像大象頭的漂流木。超現實主義者利用類比的夢境邏輯；高栗聰敏、詩意的能力，使他能夠看見隱藏在表面下的比喻——石頭裡的青蛙、漂浮木中的大象——突顯了他運用超現實主義的眼光看待世界的程度。

在草莓巷八號，也到處都是「詮釋的」發現物，「被安排成某個樣子，以致增添了意義，或者似乎透露了某種隱藏的訊息」。高栗對於神祕的雙重性，以及一件事的重複所引起的集體存在不安感，具有超現實主義者的理解。「這是我從高栗身上學到的一件事，」肯·莫頓說：「一把扳手只是一把扳手。然而，拿到很多扳手，就變成了某種東西。」在高栗家平坦的表面，似乎堆滿了成組的物品——門把手、飾條、電線桿絕緣子、金屬刨絲器。（「較大的刨絲器和較小的磨刨絲器，」他這樣叫它們。）

他在托盤上擺放了一堆錫製的鹽和胡椒粉罐，然後將它放在一樓後面房間的凳子上平衡。他覺得，這樣擺了之後，它們看起來像人，或者像棋子。高栗也喜歡收集他所稱的「球形物體」：滾球、

*　【譯註】普魯斯特問卷：是一種用來調查被提問者個人生活方式、價值觀、人生經驗等問題的問卷調查。本問卷名稱來自法國作家馬塞爾·普魯斯特（Marcel Proust），但他並不是此問卷的發明者，只是因為他曾對問卷給出過著名的答案。《浮華世界》雜誌曾在雜誌封底開設普魯斯特問卷專欄，每期刊登對一位名人的問卷調查結果。

玻璃釣魚浮球、來自「史密斯・霍肯（Smith & Hawken）＊或任何地方」的陶製球體。[91] 這些東西也放到了後面的房間，變成看起來舒服的圖案布置在地板上。還有更多的球體加入了這一群，堆得高高的。隨著時間的流逝，它們有了它們自己的房間。高栗將其命名為「舞廳」（The Ball Room）。房間的中間剛好有足夠的空間容納他醫生建議的健身車。在球體的包圍下，他平穩地踩踏、邊騎邊看書。

有時候，高栗的想像力馳騁，從單一物體抓出多重意義，就像他在一家古董店裡發現的，那被稱為「耐用的鉗子」的古董補鞋匠工具一樣，「它們隱約看起來像是蜥蜴之類的東西，鳥頭和蜥蜴的混合，」他告訴一位採訪者：「哦，親愛的，這如此複雜。有一部非常著名的法國恐怖電影《無臉之眼》（Eyes Without a Face）。早在我看這部電影之前，就有一張電影劇照被複製了很多次，一位年輕女子正在接受手術——他們正在換掉她的臉，他們有那些將皮膚剝離的東西。因此，有一張照片是她躺在那裡，她的臉部輪廓四周流了一些血，而所有這些⋯⋯工具看起來有點像那樣。無論如何，耐用的鉗子看起來像那樣。當然，如果不是麥斯・恩斯特的話，這些沒人會把它看成是⋯⋯」他的聲音愈來愈小，後來補了一句，沒什麼關聯的：「但是，你知道，如果你看這個——他舉起一把鉗子——「它看起來像是一個人，有點像。」[92] 這樣，你明白了：一個自由聯想的超現實主義煉金術的一節主題課，它將一件事物，自然的或人造的，徹底改變成紐約畫廊經營者朱利安・列維（Julien Levy）所稱的一項「非理性夢想的具體實現」，在這種神祕的影響下，「現實也許開始承擔夢想的那個面向。」[93]

高栗的一種癡迷似乎不如佛洛伊德那麼超現實主義：他對絨毛動物的狂熱。在他二樓臥室附近的壁櫥裡，年代久遠、磨損嚴重的大象、貓和其他生物躺在內置的架上。他臥室的一個側櫃上，還堆滿

著更多，雜亂無章。麥德莫特認為，高栗「偏愛年代久的、破舊的填充動物——越破舊越好」；這是否是他對佗寂敏感性的另一種表現，還是對童年不幸的某種含糊回應，誰知道呢？[94]他一直聲稱，他的童年是中西部的晴空萬里，但是一位七十二歲的老人還留著他孩提時代的熊（「不是泰迪熊，是一隻熊，毛茸茸的」），就事有蹊蹺了，而且他還在舊物拍賣會上收集填充動物，那些未被長大的孩子遺棄的舊玩具，那又暗示了另一回事。「我懷疑他是否曾經遇過糟糕的事，而他從來沒有告訴我們，從來沒有告訴任何人。」莫頓暗想。[95]

洋娃娃和絨毛玩具在高栗的故事裡是謎樣的存在，就像佛洛伊德所說的那樣，聚積滿了精神能量，」在《另一尊雕像》中，奧古斯都（Augustus）發現自己的絨毛玩具不見時非常狂躁；在《倒楣的小孩》中，夏綠蒂·索菲亞在世界上唯一的朋友，她的洋娃娃赫爾丹絲被孤兒院裡的壞女孩「肢解」；而黑妞是一個超現實主義的密碼，一個飄浮的指標，陰魂不散地籠罩高栗的敘事風景。[97]

「就像是另一個愛德華——利爾，他是一個快樂的病態單身漢叔叔，拒絕聖保羅把幼稚東西收起來的禁令，」約翰·厄普代克在麥德莫特書中的序言裡談到對高栗的觀察。[98]高栗到了七十歲時還擁有他在小學時同樣不受約束的想像力，表現在他把玩文字、圖像、物件時，永無止境的喜悅。

從這個角度看起來，高栗收集填充動物與動物小雕像的嗜好，似乎是一種天真的愉悅——雖然有些愚蠢，但表達了他對動物的喜愛，以及對可愛玩具童稚般的依戀。不過，根據他的書——裡面的兒童被虐待、被遺棄——還有更糟的，高栗壁櫥裡的動物——那些被無名的已經長大、成年或死亡的孩

* 【譯註】史密斯·霍肯：一間園藝工具材料公司。

子丟掉的過渡物品——承襲了一種悲慘的氣息，就像畫家邁克・凱利（Mike Kelley）又髒又臭的鉤編動物，以及從舊貨店裡撿出來的、少了眼睛的受虐絨毛玩具。

關於高栗對他自己的童年最間接透露的想法之一，可以在一封給彼得・努梅耶的信裡看出來。他讀了一本批評智商測驗以及對智力一面倒的定義的書《相反的想像力》（Contrary Imaginations），受了這本書的刺激，他告訴努梅耶，法蘭西斯・帕克中學的校長「和一個，我想，叫做『人類工程實驗室』的一小群人，同樣住在芝加哥南邊一座腐敗破舊的大宅院，他們設計智力測驗，因此，不用說，我們每星期都有新的測驗，有時更頻繁……。」[99] 他想從當時是哈佛大學教育研究所教授的努梅耶那裡知道，「智力測驗在教育方案之類的事物中，究竟有多重要……我的意思是……智力測驗究竟對一個孩子在學校的生活和他的發展影響有多大？」[100] 當我們還記得他的母親高調告訴高栗在佛羅里達的表親說，她們家的神童智商是一六五，並且吹噓他打破了陸軍智力測驗的得分紀錄，我們很難不聽到高栗提出這個疑問時的悲鳴。從定義上講，天才的聰明才智過人，是成熟的小大人，就像高栗故事中的小人一樣。

冒著大眾心理的風險，我們不禁懷疑：高栗這位偉大的悖論者是否在晚年時，在過一個他從未有過的童年？他（「以雜亂無章的方式」）收集了泰迪熊，「一直到他死的那一天」，還在讀「南茜・德魯」（Nancy Drew）系列懸疑小說，而且在生命晚年的許多時光投入製作偶戲，這種傳統上是兒童的類別。[101]「我一生中被最嚴重剝奪的東西之一，就是我從來沒有學過怎麼製作紙漿糊，」他曾經感嘆道：「而現在為時已晚。」[102] 但其實不然：高栗親自製作了手偶，用紙漿模製手偶的頭——虛度光陰的補償。

第十五章
《打顫的腳踝》、《瘋狂的茶杯》和其他餘興節目

在一九八八年一次採訪裡，高栗被問到他在設計《德古拉》時，是否曾經技癢？高栗說：「這個嘛，我想有一點，它一直都在。」[1]

當然它一直都在，從他中學時對俄國芭蕾的熱愛，到道格威的劇作，到他全心投入詩人劇場，到他對默片的熱情，到他對歌舞伎、能劇、文樂的著迷，到《德古拉》、《高栗的故事》和《罐頭蘆荀》。此外，許多巴蘭欽的芭蕾都有故事軸，雖然是鬆散的，還有一些，如《胡桃鉗》是不說話的戲劇，融合了啞劇與古裝劇的元素。

很明顯，高栗早期在文學上的表現都是戲劇。「顯然我從一開始就學了戲劇方面的東西，而我沒

高栗與斯多噶小劇場的兩名成員。（Brennan Cavanaugh攝）

有繼續，」他說。[2]在一九七七年的一次訪談中，他對沒有走的那條路感到遺憾：「我的生命似乎是隨波逐流，如果我較堅決地導引我自己的路，我想我可能會在劇場方面的工作多一點。」[3]

隨著《鞋帶掉了》這齣「音樂娛樂劇」於一九八七年八月在伍茲霍爾社區會堂（Woods Hole Community Hall）演出，高栗全面走向一九五二年與詩人劇場一起搬演的「類維多利亞式的娛樂」。

吉妮‧史蒂文斯（Genie Stevens）是一位導演，高栗曾經看過她在伍茲霍爾劇團的作品，也很欣賞；她來找高栗，想將他的作品帶上舞台。高栗表示同意，但鼓勵她採用他一些未發表的作品，而不是重新整理《高栗的故事》已涵蓋的內容。高栗說，他認為自己可以為演出製作傳單或海報。也許他也可以做道具。和布景。還有服飾。想一想，她要什麼時候舉行試鏡？他不妨經過看看。顯然，他並沒有忘記他在詩人劇場得到的樂趣，以搞笑的業餘氣氛演出附庸風雅的戲劇。

史蒂文斯翻閱了高栗給她的那疊書頁，在黃色橫線紙上打字，她意識到《鞋帶掉了》確實將會「非常棘手」。「我導了很多莎士比亞的戲，莎士比亞的戲遠比高栗的作品直接得多，」她說：「我找不出個頭緒。它像一個維多利亞的夜間娛樂，有人出來朗誦，有人唱歌，有人跳舞，而且通常會有個悲慘的結局。」問題是，如何將高栗從頁面文字轉譯成舞台表演？「這是關於什麼？是個非常好笑的問題，因為他的任何一本書是關於什麼？它們是在說無奇不有的事，但更多的是關於擾動你的大腦，讓你參與文字和想法。」

《摺疊的餐巾》（The Folded Napkin）是對「理性娛樂」的模仿——客廳獨奏會和肖托夸（Chautauqua）＊風格的演說——深受維多利亞時期中產階級的歡迎，那是不斷自我成長的一群人。在這齣沒沒無聞的小品裡，有一位穿著黑色高領毛衣和黑色緊身褲的演員，為了讓聽眾聽得更明白，

正經八百地鄭重展示以各種方式摺疊餐巾的說明。「人們笑得滾到地板上了，」史蒂文斯說：「它摺了又摺，襯著背景音樂，實在笑死人了。」

另一本劇集《被迷住的母親：狂妄自大的結果》（The Besotted Mother; or, Hubris Collected For），用高栗的話來說，是一部「令人痛心的小品，講述一個母親，他的小孩被一群野狗吃掉的故事。」[4]一位省吃儉用但寵愛小孩的媽媽，為她的小寶貝買了一件用「兔子皮草」製成的衣服。她堅信自己親愛的寶貝能夠很舒服地抵抗惡劣天氣，因此將孩子留在蔬菜水果店的外面，而她在裡面買茄子。（和蘿蔔一樣，茄子在高栗的故事裡具有超現實主義的魔力，充滿異教的重要性。曾經演過多場高栗作品的艾瑞克・愛德華茲（Eric Edwards）說，對高栗來說，茄子是「冥府的水果」，有不祥的預兆；而他也喜歡把這些作品稱作是高栗的餘興節目。[5]作為一個圈內的笑話，高栗告訴一位採訪者。[6]更致命的一擊是，他選擇了史蒂文斯記憶中一首蕭邦「非常甜美，撫慰人心」的作品，作為這場屠殺的諷刺背景。

《鞋帶掉了》是一齣由演員和手偶演出的不相干小劇作大雜燴，幾乎是所有高栗後來餘興節目的模範。和《罐頭萵苣》一樣，這些戲是根據他的書或以他本不及畫插畫的未出版文字為內容，他承認，它們並不完全是戲劇，但也不是由歌唱、舞蹈、笑話和短劇組成的輕鬆表演劇，「因為它們沒有

起始和停止，他們只是有點不停地瞎扯。」卡蘿‧弗伯格認為，它們介於詩歌戲劇、維多利亞時代的客廳娛樂和超現實主義的歌舞雜耍表演之間，誕生自「比較是由達達主義、貝克特和日本藝術啟發的劇場敏感度」，而非傳統劇場所啟發。[8]「我對寫實劇場完全不感興趣，」高栗確認。[9]他研究過、也視為是戲劇明星的，包括「老式音樂劇」、「任何源自日本的戲劇——歌舞伎、能劇之類的」還有「芭蕾、歌劇」，簡而言之，「任何高度形式化的東西。」[10]

手偶是高栗擁抱精巧技藝的完美之選，尤其是他用CeluClay塑捏出的謎樣小頭，CeluClay是一種即溶紙漿的品牌。那些無表情的人物，有針孔般的眼睛、倉促完成的鼻子（至多如此），和點到為止的嘴巴（如果那是嘴巴），就像他書中的人物一樣神祕。相比之下，他們的服裝——隱藏操偶師之手的手套——引人注目的程度，就和他們的面孔不引人注目的程度一樣高，他們的服裝是由高栗手縫而成的，大膽圖樣的布料從格子圖案到波爾卡圓點花紋，從星狀點綴到條紋都有。

高栗曾經聲稱，他的手偶劇靈感的降臨，是在他想像將斯多噶派哲學家塞內卡（Seneca）的悲劇搬上舞台時想到的——以對仇殺可怕的描述而著稱的案頭戲。「伊莉莎白時代有一套有名的翻譯，絕對是棒極了，」他回憶：「我一直在想，『哦，把塞內卡和手偶放在一起不會很有趣嗎？』」[11]

這簡直太荒謬可笑，不可能成真。但是，一九四七年時，他為哈佛大學的一堂法語課寫了一篇論文，提出為皮耶‧高乃依（Pierre Corneille）的韻文悲劇《賀拉斯》（Horace，一六四〇）設計舞台，已透露出高栗對劇場的遠見，其「非自然主義者」的美學，沉醉在搶眼的場景、特效、編排的動作，以及詩意的語言，而不在於深度心理學、自然主義的表演，以及對「不相信」的懷疑。他想像著由後台技術人員遙控的自動裝置，會像「兒童的電動火車」那樣在舞台上的軌道滑行。[12] 預錄的台詞會透

過擴音系統播放，高栗的演員機器人會在高乃依悲劇的「激情與苦難」，以及他們無能為力的特徵與「人造的」手勢之間，產生諷刺性的距離，並且「與其他角色同步」，以創造出讓人聯想到經典芭蕾的動感圖案。[13] 如所設想的那樣，他的機械化《賀拉斯》，比起傳統劇場，反而與包浩斯編舞家奧斯卡・史萊莫（Oskar Schlemmer）的機器時代芭蕾有更多共同點。

同時，高栗的遙控手偶實現了美學家「對藝術的藝術」之夢想，專注於形式、流暢的歷史典故，在遊戲（以圖像、文字、概念）的衝動中得到快樂，並終於擺脫了困擾商業劇場黏膩的情緒和娛樂事業的誇大演出。這是一種在大約四十年後，他在他的科德角餘興節目中得以完全擁抱的美學。

《鞋帶掉了》標記了高栗稱為「斯多噶小劇場」的手偶劇團正式成立，包括艾瑞克・愛德華茲、文森・米耶特（Vincent Myette）、喬・理查茲（Joe Richards）和凱西・史密斯（Cathy Smith）——這幾位關係緊密的劇團創始成員在之後超過十年的時間裡，全心投入高栗的餘興表演——並在歷史悠久的社區劇院傳統中貢獻勞力。這場演出很引人注目，因為是第一次——而且終於——高栗本人擔任導演的工作。隨著史蒂文斯的離開——她在紐約找到了工作——高栗接下這個角色，在他長達十年的科德角社區劇院參與中，他還將繼續扮演。

高栗採用的導演方法是放任不管，而且到了極致的程度。「身為導演，高栗最喜歡的格言是，導演的工作是防止演員們撞到家具，」卡蘿・弗伯格回憶道，她從一九九〇年就開始與高栗合作製作節目，並擔任導演助理。[14] 他「對動機和角色發展都相當不屑，」她回憶道。[15] 在她簡短的回憶《愛德華・高栗的科德角戲劇》（Edward Gorey Plays Cape Cod）裡，她提到高栗拒絕為他的演員（或就同一件事，為他的觀眾）穿針引線做引導，他的書具備低調、省略、模稜兩可的特性，這兩者是共通

的。她認為，高栗的意圖是「僅顯示某人發生了什麼事，」讓演員和觀眾對他一向迂迴、通常無法言說的文本，自由創造意義。

在高栗的舞台作品中，焦點不偏不倚地是在語言上——戲劇中的語言，省去理解的必要（儘管不必然是胡說八道）。「我的東西寫得相當仔細，所以我不覺得有任何東西需要解釋，」高栗說。因此，他的格言是，「沒有動機，只要看台詞就好。」[16]

矛盾的是，高栗要求他的手偶表現出臉部表情的變化，讓吉姆・漢森（Jim Henson）快要哭出來了。（記住我們談論的，是要一團比高爾夫球還小的紙漿表現感情可能性，雖然它們確實有刺針孔的眼睛、馬虎的鼻子，而且沒有嘴巴。）彷彿要從只有粗糙臉部特徵的手偶擠出情感還不夠挑戰，有時候道具根本就是手偶。高栗對於「被發現物」具有超現實主義的眼光，加上他喜歡隨機拼裝手邊的東西，變身成某種美妙的作品，這促使他去「舊物拍賣會（尋寶），找尋有潛力的物體——不是為了展示，而是為了啟發性的並陳，」弗伯格說。「毛線球、珠串、彩色糖果袋、玻璃門把手——似乎任何東西都可以重生為一個道具，甚至是一個手偶。」[17]

艾瑞克・愛德華茲記得有一次高栗與凱西・史密斯之間的爆笑對話；當時史密斯正為《甲蟲書》的小劇場版操作一對衣夾。「高栗當時真的很生氣，因為我們沒有在這些衣夾中投入足夠的情感，」他說：「史密斯卯足全力地搖動這個衣夾，而高栗說，『我想看到這個衣夾表現強烈的情感，』然後，史密斯說道，『高栗啊，它們只是衣夾！』」[18]

珍・麥唐納花費了好幾年的時間，才掌握了「填滿角色和賦予一切（它）所需要成為真實」的藝術，起初，她對於高栗要求手偶——甚至衣夾——表現強烈情感，但人類演員卻用一種面無表情、

慷慨激昂的語氣念出台詞，覺得很好笑。[19] 在心理深度方面，他的角色不比利爾、路易斯·卡羅或默片中的平面人物深——至少很明顯，因為高栗總是自相矛盾：畢竟，「他想要從不說出口的內心戲，所以那是演員的工作，」麥唐納說。[20] 理想的高栗演員熟悉拐彎抹角的巧妙技巧，而卻又幾乎什麼也沒有透露。「每件表面上能表達的，他都要；其餘的都是祕密。他整個想法就是這樣：他喜歡保留的部分。」與佛洛伊德的被壓抑不同，高栗的被壓抑繼續維持被壓抑，在日常生活的表面之下，充滿了謎。「他希望每個人離開時都帶著問題。」

他們確實充滿疑問。有些人乾脆離開了…不只一次，一半的觀眾在中場休息時偷偷溜走，迷惑到無法忍受的程度。凱西·史密斯回憶道：「劇院裡的人會說，『你們有沒有想過節奏問題？你們是否想要讓觀眾覺得無聊？』」《科德角時報》（Cape Cod Times）的評論家喬治·里爾斯（George Liles）警告「那些不熟悉高栗作品的人」，一九九〇年在伍茲霍爾社區會堂演出的《填充大象》內容大部分是「很多精神錯亂的角色在花園裡遊蕩，困惑地在窗戶內外探看，被模糊的記憶陰魂不散地籠罩著。」[21] 而且，該節目二十幅關於「綁架、色情、亂倫、謀殺和無聊」的小縮圖，相當「令人沮喪且古板，充滿了不祥的荒唐，」他承認。「父母親為失去了一個孩子短暫地悲傷一下，但很快過了，他們聳了聳肩，繼續跳舞。」他特別喜歡這個劇團對《育兒室牆簷飾帶》的處理，在黑暗中，演員穿戴那些滾動的小玩具輪子丟火把，你則一邊泵一個活塞。

相較之下，里爾斯對斯多噶小劇場改編斯圖爾特·渥克（Stuart Walker）於一九一七年創作的「混成戲劇」（portmanteau play）《扁豆煮沸時經過的六個人》（Six Who Pass While the Lentils Boil）較不感興趣，里爾斯於一九九五年在灣區的劇院看過這齣戲，「這是一齣刺耳的、沒有重點的小戲劇，

有煽動性的標題，然後就走下坡了。」整件事是「一種拖泥帶水和自我耽溺的操練，」他如此宣稱。

高栗跟上流行，用「書信體戲劇」（Epistolary Play）解決了這個問題。他厭惡格內（A. R. Gurney）低俗的經典雙人劇《情書》（Love Letters），而高栗這齣戲是對它的反諷，附加假冒的世故老練，鼓舞了商業劇場中最糟糕的一面。「我笑了，我哭了」的人口統計，這些人對荒謬的傷感，這齣戲也是對中間劇場觀眾的嘲諷──「我笑了，我哭了」的人口統計，這些人對荒謬的傷感，這齣戲也是對中間劇場觀眾的嘲諷──「這就像一種疾病，」一九九七年，他說到格內在科蒂特藝術中心（The Cotuit Center For The Art）首演的老劇目時說，那年也是格內開始走紅的一年。[23]《情書》是記錄兩個交織的生命，以書信的方式寫成，這齣戲是演員多年的最愛，因為這些對話是被念出來，不用被記住；資金匱乏的社區劇場也喜歡它，因為它只需要兩位演員，布景也只要意思一下就行。結果，高栗抱怨說：在科德角「它一年大約上演五次」，而且「這裡的人口還不到二十萬人。」

因為內「完美嚇人的胡言亂語」而心煩意亂，高栗決定快速寫下一篇兩名演員的劇本，大聲把信件念出來。他承認：「好吧，不用多說，它整個完全走樣了。」[24] 與其用兩個角色，高栗的「書信體戲劇」有十六個角色，由兩個過勞的演員扮演，更別提一個「不可思議地複雜的情節」，以尋常的迴旋方式，最後「絕對哪裡都沒有去」。[25] 他還記得觀眾在表演後茫然地徘徊，問他們是否可以拿一份腳本的副本回去讀，而他認為這個舉動的意思是：「我跟不上！我累壞了！」

高栗似乎對觀眾的反應一派輕鬆，甚至連有沒有很多觀眾也不關心。「我去了普羅威斯敦的劇院，整個劇院裡有兩個人──和高栗──而且那是一個很大的劇院，」瑞克・瓊斯回憶道：「他笑開了，很自得其樂，一點也不在乎──他有自己的私人劇場，而且很喜歡它。」另一方面，確實有一些觀眾很能欣賞這些表演，一九九四年加入該團的吉爾・艾力克森（Jill Erickson）說。這些人「不斷回

來，因為他們想看看那一晚我們要變出什麼花樣來。」

碰巧的是，正是其不可預測性——像舞台劇這樣現場合作的藝術形式不斷發展的本質，與鋼筆畫靜態、孤獨的藝術截然不同——一晚接著一晚把高栗黏在他的座位上。將他的節目搬上舞台「令人感到非常滿足，是做書不能相比的，」他說：「無論你看過幾次表演，每次多少都有不同。看書……你知道的，它可能在這次或另一次給你不同的啟發，但它並沒有像劇場那種美妙的開放事物。」[26]

脫離書頁，並透過他的演員怪異敏銳的折射，高栗的作品有了自己的生命，煥然一新，也深深吸引他。「高栗坐在他的小房間裡，全由他自己操刀，」吉妮・史蒂文斯說：「看到一群人在他的眼前把他的平面角色變成真實，一定非常令人著迷。」事實上，高栗被這種經驗深深吸引，以至於他不斷地修改他的劇本，增加一些對話，在過程中演員快要抓狂。「如果時間允許，他喜歡一邊進行，一邊發想每件事，然後第二天又整個重新發想，」弗伯格回憶道。[27]

儘管頗具挑戰性，但高栗的餘興節目仍吸引了一小群但是非常熱情的追隨者。他們最被熱烈接待的一次，是在一九九八年十月的萬聖節週末，他們在洛杉磯書店兼藝廊的 Storyopolis 演出《英語湯》（English Soup）。（這是該團第一次，也是唯一一次離開科德角。當然高栗一樣拒絕隨行。）「那太轟動了，」擔任西海岸演出的舞台經理傑米・沃夫（Jamie Wolf）回憶：「我們最後（在 Storyopolis）多訂了另外兩場演出；總共在三天內演出五場。那一期《洛杉磯時報雜誌》（L. A Times Magazine）的封面是高栗的《死小孩》。觀眾群中有德威茲爾・札帕（Dweezil Zappa）這樣的音樂人。『粉南瓜樂團』（The Smashing Pumpkings）出現了。我當時正在閒逛，為第一次排練做準備，結果發現自己正和知名演員蓋布瑞・拜恩（Gabriel Byrne）在一起。」

表演的場地只有站位。沃夫說：「人們期待著黑暗和令人毛骨悚然的東西，結果所有的演員都穿白衣，舞台完全是白色的。」這完全不是他們預期的——這樣確實很棒；這是高栗喜歡的。觀眾把整齣劇看完，才明白他們看到了什麼。但是，等布幕落下時，他們「才知道他們剛剛和愛德華・高栗度過一個夜晚。他們原本期望看到『Ａ，從樓梯上摔下來的 ＡＭＹ／Ｂ，遭大熊圍攻的 ＢＡＳＩＬ……』，但他們沒有看到這些。」

回想起來，這支劇團在洛杉磯受到的熱烈歡迎，可算是高栗在戲劇界的巔峰。珍・麥唐納相信他在舞台上的作品才剛剛起步，在 Storyopolis「看到對他和他的作品的影響和接受度」之後，麥唐納認為，這樣的動能若非因為一年半後高栗的去世，它可能會讓更多觀眾看見。她認為，高栗的手偶表演對電視來說可能是完美的。可以肯定的是，斯多噶小劇團絕對不會演出《芝麻街》（Sesame Street），或者將「太陽馬戲團」擠出拉斯維加斯的大門。但是高栗為舞台寫的劇本不斷演進，看得出他意識到什麼對劇場表演才是好的。他呈現在《鞋帶掉了》裡的「原始想像」，是「非常平面，非常從書本衍生出來的，」弗伯格說。她指出，到了《打顫的腳踝》和《瘋狂的茶杯》，這兩齣戲都是由普羅威斯頓劇院劇團在普羅威斯頓客棧（Provincetown Inn）演出，這時高栗對演員和觀眾的反應有回應了，開始寫「在傳統意義上更具戲劇性的作品，雖然從未偏離基本的情節、萬花筒式的並陳，而非相互聯繫的藝術創作方法。」

不幸的是，直到他去世，他的突破性作品才得見天日。高栗去世兩天後，留在草莓巷照顧高栗五隻貓的弗伯格接到一通作曲家丹尼爾・沃夫（Daniel Wolf）打來的焦躁電話。他剛為一個名為《白色獨木舟：一齣手偶的正歌劇》＊（The White Canoe: An Opera Seria for the Hand Puppet）寫好曲子沒幾

天，剛剛得知高栗去世了。

沃夫於一九九九年寫信給高栗，問他是否有興趣合作製作一部手偶音樂劇。高栗的回應即是《白色獨木舟》，這是一齣根據愛爾蘭浪漫主義詩人湯馬斯．摩爾（Thomas Moore，一七七九—一八五二）創作的一首歌謠〈慘淡沼澤湖〉（The Lake of the Dismal Swamp）寫成的歌劇腳本。這首歌謠的標題取自摩爾那個年代遍布維吉尼亞州東南部和北卡羅來納州東北部的一片巨大沼澤。那是一個可怕的地方，它令人毛骨悚然，啟發了許多傳說靈異故事；摩爾將當地傳說寫成一首充滿陰可怕氣氛的詩，描寫一個年輕人因為摯愛之死而發狂，在沼澤罕無人跡的荒原中尋找她，卻再也沒有人見過他。

「那整個令人沮喪的夏天，我和斯多喝小劇場一起排演，」弗伯格在《愛德華．高栗的科德角戲劇》書中回憶：「縫製手偶服裝，用力猜測高栗寫的『沼澤的幽靈：昆蟲：羅伊．富勒（Loie Fuller）†的袖子』和『鱷魚有尾巴』這樣隱晦的旁註是什麼意思。」[31] 二〇〇〇年九月一日，也就是高栗逝世五個月後，《白色獨木舟》在科蒂特的自由堂（Freedom Hall）上演。

弗伯格仍然認為這是高栗最好的戲劇作品，將他折衷的興趣與「足夠的戲劇性結構（融合），使

* 正歌劇：（Opera seria 義大利文的意思是「嚴肅歌劇」，與 opera buffa「喜歌劇」相反）出現於十七世紀末的那不勒斯，亞歷山大．史卡拉第（Alexssandro Scarlatti）應該是當中最知名的作曲家。這種類別的作品特徵，是解釋部分是用一種吟誦的，或者「說話式」的風格，與戲劇性的詠嘆調穿插，後者通常是由閹伶以高度裝飾的美聲唱法演唱。

† 羅伊．富勒（1862-1928）：一位現代的依莎朵拉．鄧肯（Isadora Dunc■n），是她那個時代最著名的原型現代主義舞者。她膾炙人口的「蛇舞」是穿著一襲由中國絲製成的翻浪似半透明的服飾，在（她發明的）創意彩色燈光下跳舞，使她成為法國美好時代的寵兒，也是藝術家羅丹與土魯斯—羅特列克（Toulouse-Lautrec）的靈感來源之一。

這部作品真的很成功。」[32]這場演出「代表他不斷轉變的戲劇方法真正的勝利，所有他嘗試過的不同表現：模仿、無稽的事情、他戲劇化的書，」她說：「藉由《白色獨木舟》，他知道自己在做什麼，這讓我很傷心，因為他確實明白了，而他沒能看到它，我們也沒有從那裡繼續發展下去。」[33]

除了《科德角時報》等當地報紙上發表的幾篇評論，以及他較後期的訪談中零星提及之外，高栗的餘興節目很少受到關注，也沒有深入的分析。這很大程度上與負責監管高栗版權的「愛德華‧高栗慈善信託基金」（Edward Gorey Charitable Trust）的決定有關，他們決定不出版他的劇作。受託人為何認為這樣做不合適，我們不清楚，雖然在某些方面，有人認為高栗的餘興節目只是愚蠢的小品、半退休人士的自我放縱。由於這些劇本都沒有出版，而且只有六場左右斯多噶小劇團的表演被克里斯多福‧塞弗特錄到而留存，因此很難從高栗所有的作品來判斷這些劇場作品的優點。

它們是否「如此前衛，如此完全地原創」，以至於有一天會像弗伯格所主張的那樣，被公認為是「一場開拓性的劇場運動」？[34]對如此少的作品量來說，這樣的說法是太誇大了。更重要的是，讓高栗精心安排的輕巧小品承載開拓性的歷史意義，是不公平的。難道《歐姆雷特：人偶調情》（Omlet: Poopies Dallying）[35]這部從高栗「最喜愛的早期海盜哈姆雷特斯（Hamlets）荒唐小品」（引自弗伯格）拼湊起來的偶戲，真的與理查德‧福爾曼（Richard Foreman）原始的、對抗性的本體論——歇斯底里劇場，以及羅伯特‧威爾遜（Robert Wilson）的後現代奇景實驗劇場，位於相同的一個時間軸上嗎？[36]

但是，如果我們將高栗的舞台作品看作是已經產生了案頭戲劇與詩歌劇的戲劇譜系中，一個發育不良的美好分枝，我們便可以名正言順地把它們視作高栗對詩與戲劇一個古怪且不可扼抑的混成，如此相較於他身為作家和插畫家的不朽之作，才不至於過度吹捧其重要性。

對高栗來說，當他的商業插圖已變成瑣碎無聊的工作時，能夠重新發現劇場，毫無疑問地使他精神煥發。據說，透過與業餘者相關的媒介，在遠離一切的任何地方，他發現了可以開心解放地以文字、圖像和理念進行實驗──遊戲／上演──的機會。社區劇場的場所和低調作風都確保了他的努力將被聰明的布景蓋過，被視為只是涉獵嘗鮮，這恰好適合他。「過了半個世紀，他回到了他在大學時做的事──這個位置……沒有人對他有什麼期望，也沒有人特別注意他，或者以任何高賭注的方式來判斷他正在做的工作，」弗伯格說：「他完全能自由地進行實驗。到這時，他身為紐約藝術家的地位，他的工作包括了，『可以請您簽一萬張藏書票嗎？』這對他來說真是窮極無聊。所以他另起爐灶，盛開花朵，我認為這是高栗人生的故事──由於他永不止息的好奇心和無限的聰明與想像力，他不斷重新盛開美麗的人生花朵。」[37]

第十六章

「在黑夜中醒來思考高栗」

儘管不斷重新盛開美麗的人生花朵，高栗迷哀嘆他業餘時間的戲劇，在他們看來，正在分散他的注意力，使他無法從事他真正的工作。「當我在產出作品的三個星期和排練的六個星期裡，每天不做其他的任何一件事，」他向公共廣播節目主持人克里斯多福‧萊頓（Christopher Lydon）承認。「萊頓很遺憾：「所以我們因為這件事，失去了高栗的書嗎？」

沒錯。高栗在一九九七年的一次採訪中證實，「我想，自一九八七年的《狂潮》以來，」他沒有再做過他嘲諷所稱的「重要著作」——一陣自嘲的笑聲突顯了這句話的荒謬性。[2]（據我們所知，一九八七年正是他著手《鞋帶掉了》的那一年，開啟他在科德角的戲劇生涯。）即便如此，他指出，在過去的幾年中，他還是「揮筆即就了很多小東西」。

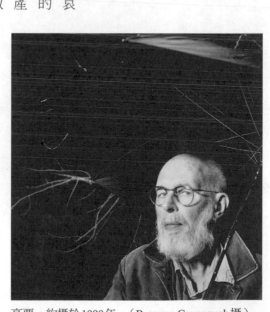

高栗，約攝於 1999 年。（Brennan Cavanaugh 攝）

這樣的少量使我們無法認真看待它。和他的劇場一樣，他的「小東西」那種「亂槍打鳥」的心態，表明他渴望擺脫那種束縛他想像力的風格。高栗憎惡重複自己的想法。從一九八〇年代初期開始，當時他在紐約的日子即將結束，後來持續到他在草莓巷的歲月，他一直懷抱著內在的嘗鮮人。他嘗試與《猶豫客》中精細平行交叉畫工截然不同的風格和形式，天馬行空想像他對形式與文類的喜愛。

在此期間的大部分文學作品中，他放棄了敘述的方式，轉向孩子樂趣的新穎文類，模糊了書與遊戲，或者書與玩具之間的界線。「我年紀越大，越喜歡可以在手上把玩的東西，」他在一九九五年時說。[3]這段時間的許多書被設計來玩的成分，和設計來讀的一樣多。

在《可怕的混合》（Le Mélange Funeste，一九八一，高譚書屋）中，他嘗試了「翻翻書」的可能性，之所以被稱為「翻翻書」，是因為其頁面被橫向切成三等份，讓讀者藉由翻動頁面的各個部分，進行插畫的混合與配對。《可怕的混合》的讀者將分開的部分翻來翻去，能組裝一具乾燥屍體的頭、軀幹和腿部，也可以組裝成一個純真少女、濃鬍鬚的紳士，以及費雅德吸血鬼，變成似乎數不清的嵌合體——像遊戲一樣的小機關，將超現實主義的細膩屍體，轉換成以書本為媒介。

在《奇怪的交換》（Les Échanges Malandreux，一九八四，Metacom Press）裡使用了類似的機關：每一跨頁都分成四個手縫的「摺起的書頁」，如艾爾文・泰瑞所稱的。[4]藉由翻動這些四分之一的各個頁面，讀者能夠創造片段的對話，它們全都有僵硬的語法和非母語人士所說的，令人困惑的不連貫句子。上面兩個小頁面是不同的人物；問題和答案印在下面左右的頁面上。其中一個典型的組合是穿著一件拖地的毛皮大衣、戴著護目鏡的一個愛德華時代駕車者，問一個坐在輪椅上病懨懨的人：

「有人在樓梯下看嗎?」這位病人無厘頭地回答:「我已經忘記你了。」

在這裡,我們聽到在外語片語書中那些陳腐對話的回聲,那些對話中機械性的不自然,賦予它們一種超現實主義的氣息,還有《英文如她說的話》(English As She Is Spoke,一八五五),這是一本由一位連一句英文都不會說的葡萄牙人寫的非故意搞笑對話指南。然而,在笑料的語句間,高栗似乎在說有關語言的局限性──特別是想要表示翻譯任何東西都是不可能的,只能用最沒辦法的不太準確的方式。

高栗利用了《逐漸凋零的派對》(The Dwindling Party,一九八二,藍燈書屋)的立體書互動技巧,以翻蓋和拉片讓讀者沉浸在一個鄉村莊園的謎團中,當中吞食兒童的石窟,以及潛伏在護城河中的浮游生物,將麥費傑特(MacFizzet)一家人一個個捉走了。在《E·D·沃爾德:一隻變化多端的熊》(E. D. Ward, A Mercurial Bear,一九八三,高譚書屋)裡,他嘗試紙藝娃娃的裝扮書。當時是以「道吉爾·瑞德」的筆名發行,這種「紙藝消遣」讓讀者能為(性別不明的)泰迪熊穿上多種男士和女士的服飾,從蕾絲袖的花洋裝到盔甲裝、束腹、芭蕾舞裙,再到棒球外套。[5]

他一度沉迷於自己的想像於小書《廣泛的字母書》(Eclectic Abecedarium,一九八三,Bromer Booksellers)的製作,這本小巧的書尺寸為二‧七公分×三‧二三公分,由擅長裝訂的廠商裝訂。《廣泛的字母書》是一個嘲諷的「向巴鮑德夫人致敬」──安娜‧利蒂希婭‧巴鮑德(Anna Letitia Barbauld),十八世紀的文學家,她認真看待小讀者的需要與渴望,徹底改變了兒童文學的面貌──《廣泛的字母書》模仿了認真的教條主義和小尺寸的格式,專為小孩的手設計,如巴鮑德的《兒童啟蒙教程》(Lessons for Children,約一七七八)和粗糙的木刻插圖,以及如《好聽的兒歌》(Pleasing

Rhymes, For Children）的十九世紀抄本。高栗的一些格言非常實用（「不要嘗試／用果醬餵狗」）；有些是表現對宗教的懼怕（「有一隻眼睛／在天空上」）；有些人則散發出一陣厭世感（「透過玻璃／我們看見生命消逝」）。

在《隧道災難》中，高栗讓一種維多利亞時代被稱為「窺視秀」或「隧道書」的客廳娛樂復活了，之所以這麼稱呼，是因為他利用最受歡迎的一種光學新玩意兒描繪世界上第一條水底隧道──泰晤士河隧道，該隧道於一八四三年建成。高栗的《隧道災難》運用了與十九世紀先驅相同的設計：在封面與封底之間，以手風琴的風格，用一系列刀模壓裁的紙板連接在一起。重疊的紙板完全拉開後，從封面的窺視孔看過去，便產生了深度的錯覺。《隧道災難》重現了聖弗拉伯紀念日（St. Frumble's Day）在東舒特雷（East Shoetree）和西拉第許（West Radish）之間的隧道中，出其不意地出現了長期以來人們一直認為已經滅絕的可怕的烏魯斯（Uluus）。在遠處，隱約可以看到黑妞坐在一個眼洞中。

這些書在鋼筆畫工或文學質素方面，都無法與經典作品如《惡作劇》、《西翼》或《鐵劑》相提並論。但是，高栗巧妙地將兒童文類如立體書之類的古怪形式與諸如窺視秀之類的古董新奇事物，結合了達達、超現實主義和烏力波撿拾的文學工具，賦予它們自己的魅力──一種受到啟發的無足輕重作品。

然而，儘管它們不受到重視，但高栗在他生命的最後二十年裡所做的實驗，以它們的嚴肅性來看，是哲學的探究。藉由需要讀者的身體參與──混合與配對三等分的頁面各個部分、翻翻書和拉片、從窺孔探看──高栗將我們的注意力放在讀者創造意義的角色。這些書突顯了他長期以來對羅蘭・巴特稱為「作者本文」（writerly text）的信念，邀請讀者在字裡行間填補其空白。

同時，這些書戲劇化的程度，將劇場搬上了高栗想像人生的舞台中心：如《逐漸凋零的派對》的立體書、《可怕的混合》封面與封底之間的精美屍體，以及像《隧道災難》的偷窺書，將閱讀行為轉變成一種劇場活動，而書扮演了敘事的角色。在沉浸式、無文字的《隧道災難》裡，讀者轉動的眼睛創造了故事情節，就像相機的移動建構了電影敘事一樣。窺視孔呼喚我們透過第四道牆，到達舞台上；我們越操作這本書類似六角手風琴的結構，它所揭露的敘事細節就越多。

顯然，高栗試圖將「劇場出色的開放事物」轉譯到書的媒介上。然而，他晚年對互動書的淺嘗，也是他致力於開放性美學的承諾的體現，而且可以往前追溯幾十年。不確定的實驗，如《狂潮》、《無助的門把手：打亂的故事》（The Helpless Doorknob: A Shuffled Story，一九八九，出版者不詳）和《滴水的水龍頭》（The Dripping Faucet，一九八九，Metacom Press），將他的想法推向遊戲意味的極致，渴望將傳統敘事變成一個有四通八達路徑的花園——一種非線性的文本，其交互性促使每位讀者成為共同作者，確保每次閱讀時都有新的敘述轉折。

《無助的門把手》包括一疊二十張的插畫卡片組，依據高栗的計算，可以重新洗牌排列，產生二四三三九〇二〇六九九三六六四〇〇〇〇個阿嘉莎·克莉絲蒂風格的懸疑案。大部分的組合，即使不是全部，都是普通事件與明顯凶兆事件並陳，產生一種滑稽與不安，有點介於費雅德和馬格利特之間的高栗式混合：「阿嘉莎教阿多弗斯（Adolphus）跳單步舞曲。」「阿德拉（Adela）將安琪拉（Angela）的嬰兒從樓上的窗戶扔了出去。」「安格斯（Angus）在墊子後面藏了一顆檸檬。」「一個偽裝的人來到一扇側門。」

相較之下，《狂潮》看起來相當傳統：它仍是高栗常見的三十頁書（雖然比大多數的書還大一

點），沒有插頁、彈出的立體設計或窺視孔考驗讀者。它與其他傳統書相似之處，到此為止。這本層層圖案組合的傑作，輕易成為高栗最超現實主義的作品之一。當中的動作——說它是劇情似乎很荒唐——包括打鬧的混戰、用洗盤刷、絲瓜絡、哀悼別針、椅背套打架，背景則是幾根巨型的斷拇指（很有可能是從十九世紀法國漫畫家格蘭維爾〔Grandville〕「上帝的手指」〔The Finger of God〕雕塑作品得到的靈感）。打架的人是高栗沒有五官的漫畫式怪誕人物，費格巴許娃把餅乾屑撒在 Hooglyboo 身上。「費格巴許娃把餅乾屑撒在 Hooglyboo 身上。」等等。比起 Tweedledum 和 Tweedledee 在《愛麗絲鏡中奇遇》的爭吵，這場達達主義的皇家之戰不再有押韻，也沒緣由。

還有，《狂潮》這本書的自我解構性設計，也使它完全沒有因果關係，更不用說意義了。每一個跨頁場景都提供了要繼續進行到這一頁或另一頁的選擇（雖然很少是下一頁）：「如果你討厭洋李乾比蘿蔔更多，請翻到二十二頁。如果相反，請翻到二十一頁。」順理成章，這本書提供了兩種結局的選擇：在《狂潮》其中一個選擇的宇宙中，「每個人都歡樂地早早走進一個墳墓」；在另一個宇宙裡，「他們從此永遠過著悲慘的生活。」當然，黑妞不在書裡，只出現在封面上。

在他後來的幾十年，高栗的實驗與日俱增，而非日益減少。《滴水的水龍頭》就像其副標題一樣，可用來創作多達「一千四百五十八首小的、乏味而又可怕的故事」，讓人想起烏力波作家雷蒙・格諾反傳統的切片書《億萬首詩》（One Hundred Thousand Billion Poems，一九六一），這是一本十首十四行詩的合集，當中每一詩行都單獨各自印在紙條上，讓讀者能替換任何一首其他詩中相對應的詩行。（高栗知道格諾的作品，而《滴水的水龍頭》中使用的紙條系統與《億萬首詩》中使用的十分

相似。）《無助的門把手》讓人想起弗拉基米爾・納博科夫（Vladimir Nabokov）的小說《幽冥的火》（Pale Fire），這是一部諷刺後設小說，由（想像中的）評論家查爾斯・金波特（Charles Kinbote）詳盡的註解。

納博科夫讓讀者透過文本規畫自己的路線；文學理論家艾斯朋・阿瑟斯（Espen Aarseth）指出，這本書「可以單行讀、直接讀、多行讀，在評論與詩行之間跳讀」——這是一種導航自由，在《無助的門把手》的多重可能性中被重製。（其實《無助的門把手》可能是從《幽冥的火》得到靈感。金波特洋洋灑灑地談論著贊波拉王國〔Zembla〕，這是俄羅斯新地島群島〔Novaya Zemlya〕的一個虛構版本。出於某種巧合，或者也許不是巧合，高栗書中的一張卡片上寫著：「阿弗雷德〔Alfred〕從新地島群島回來。」）

「你可以用手玩弄的」高栗的文本，也讓人想把它和羅伯・庫弗（Robert Coover）類似網絡的「超小說」（hyperfiction）相提並論，庫弗的敘事分支因為超文本（hypertext）軟體而變得可能，吸引讀者選擇這條或那條故事軸。他們也讓我們想起像胡利奧・科塔薩爾（Julio Cortázar）的後現代後設小說《跳房子》（Hopscotch），鼓勵讀者這麼做——例如根據說明表的指示，在書裡的一百五十五章中間跳來跳去，或者只純粹跟隨自己的靈感。

事實證明，高栗是前衛主義的班傑明・巴頓（Benjamin Button） * ，從他哈佛時代的矯飾美學主

* 【譯註】班傑明・巴頓：費茲傑羅小說《班傑明的奇幻旅程》（The Curious Case of Benjamin Button）的主角。不同於常人從出生開始逐漸老去，他的年紀卻隨著時間流逝而越顯年輕。

義，到紐約時的愛德華時期超現實主義，最後到他白髮歲月歡樂的達達主義，完全逆向演進；在晚年，他拉開了普遍與年輕人較接近的激進主義大門。

* * *

在高栗最後的二十年，他縮減自己的風格。在他所稱的「極簡主義時期」——這個階段有以歐高瑞德・威栗（Ogdred Weary）為筆名出版的《跳舞的岩石》、以道吉爾・瑞德（Dogear Wryde）這個名字筆名出版的《飄浮大象》（The Floating Elephant），以及用高洛德・威帝（Garrod Weedy）這個名字出版的《荒唐的書：自然與藝術》（The Pointless Book: or Nature & Art：以上三本都於一九三三年發行，前兩本書的出版社不詳，第三本由芬塔德出版）——他完全捨棄了文字，將插圖剝得剩下骨頭。也許這是他在劇場全力以赴的代價，使他幾乎沒有時間畫費力的平行交叉畫。也許是視力減退和技術退步的結果——老年的附帶損害。不管是什麼原因，與他紐約時期較寫實的肖像畫相比，他現在的人物變得更漫畫式，有時幾乎卡通化。他蜘蛛網式的細膩經典畫法已不復見，取而代之的是較粗獷的線條。令人眼花繚亂的覆圖組合，以及他巔峰時期令人頭暈的細緻壁紙也不復見了，換成了單色調的背景。

《跳舞的岩石》和《飄浮大象》都是翻翻書——或者說是一本翻翻書，因為這兩本書是背對背印成一本：翻頁時，一顆石頭一頁頁挺進；從另一個方向翻頁，則是一頭大象穿過空白。無論哪種情況，這種表現手法都很粗淺。然而，相較於在《令人不安的散步》（La Balade Troublante，一九九

一，芬塔德）裡的竹竿人演出法文（Horreur! Au secours! Tralala! ／恐怖！救命！搭啦啦！），或者是

《荒唐的書》裡的雞抓痕和花飾相比，《跳舞的岩石》和《飄浮大象》簡直是巴洛克風格。（高栗用完

美一本正經的表情聲稱，《荒唐的書》是他的「終極哲學陳述」，一本沒有文字的微型寓言，「表達

了關於自然與藝術之間所有的文學關係」──這句話若不是諷刺地提醒了高栗對德希達語言認識論主

張的不認同，就是有點在概念上扯後腿──或兩者兼而有之。高栗的收集者艾爾文・泰瑞認為，這

「只是要看看他的追隨者確實有多瘋狂的一本嘗試。當這本書寄到信箱時，我甚至想說，我對高栗先

生生氣了。」）6

在他的明信片組《Q. R. V. Unwmkd. Imperf》和《Q. R. V. Hikuptah》，以及一系列的出版品《體貼

的字母》（全部在一九九六年出版，出版商不詳），高栗完全放棄了他的鋼筆畫，創作了一些鬆散結

合的，從十九世紀的版畫（或者，更可能的是，從一些他所擁有的許多Dover Clip Art Books）剪下的

細節拼貼畫。在《體貼的字母》中，餐具、心血管器官和其他零碎的東西形成陣陣漩渦雲；神祕的詞

組，以連續字母為字首的連續字串⋯「Hopeless Infatuation. Jell:ed Kelp. Listless Meandering. Nameless

Orgies... ／無助的迷戀。果凍海帶。懶散的閒逛。無名的狂歡⋯」在《Q. R. V》卡組中，高栗以恩

斯特的眼光，利用十九世紀的廣告、解剖圖和自然史文本，把蜈蚣移花接木到棺材上，還穿著褲子行

走；讓一隻未出生的鳥棲息在一株看起來簡直像毛細管網絡的灌木叢上。

瑟魯聲稱高栗承認自己「大約在一九九〇年前後就江郎才盡。有一次他在畫圖時這麼說。」7 對

泰瑞來說，轉折點是《公平的點心》（Fantod Press，一九九七），他認為這本書標誌著「高栗先生

的正字標記畫風決定性的轉變」。8 一本字母書怪誕的、卡通式的圖，玩笑地向十九世紀的初階書致

敬，比起高栗先前的作品，這本書的「圖畫比較簡單，較不精緻」，這樣的改變歸因於藝術家的年紀與「對劇場工作漸增的興趣」。泰瑞猜測，高栗劇場長時間的排練，不僅挖西牆補東牆地占用了原本可能花在畫圖板上的時間，可能也影響了他的美學。「《公平的點心》裡的人物非常類似高栗先生的手偶，」他指出：「而畫圖的形式」則暗示了「一個偶戲舞台」。

然而，高栗至少在一九八三年的《廣泛的字母書》就淺嘗過一種較簡單的風格，其手繪、幼稚的「版

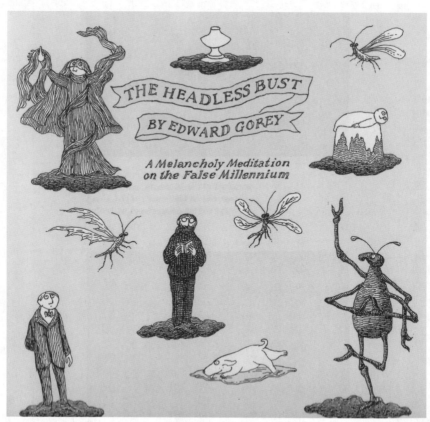

《無頭半身像》(Harcourt Brace，1999)

畫]可以預見後來《公平的點心》裡的版畫。到了一九九二年，在《悲哀的家庭生活》（*The Doleful Domesticity*）和《偉大的激情》（*The Grand Passion*，兩者皆為芬塔德出版）中，高栗將他缺乏藝術性、粗俗無味的版畫美學，與卡通般的愚蠢相結合。他在他的最後兩本書，《著魔的溫壺套：一個聖誕節無生氣且令人討厭的消遣》（*The Haunted Tea-Cosy: A Dispirited and Distasteful Diversion for Christmas*）和《無頭半身像：錯誤千禧年的憂思》（*The Headless Bust: A Melancholy Meditation on the False Millennium*）運用了不同的風格。與高栗的《猶豫客》和《死小孩》大相逕庭，他晚期的風格以其無特色的淡紫色背景和敷衍的裝飾手法著稱：地毯和桌布仍像之前一樣，被複雜的圖案覆蓋，但改以鬆散、粗略的方式呈現。高栗的平行交叉排線如今是麻布的粗糙，與他過去使用的精細交叉相去甚遠，而且他的角色原本的細針刺眼也變了，有點驚人地，變形成卡通式的蟲眼。

並非所有人都對高栗的新風格有興趣。「真正讓高栗獨樹一幟的，是他細緻、仿陰鬱的畫，」一位《哈佛緋紅日報》（*Harvard Crimson*）的評論家主張：「他的手跡模仿印刷，他密實的影線很像平版印刷，他的生物，甚至是室內植物，都擺出像默片演員一樣的姿勢。他的插畫融合了小心翼翼與天馬行空，令人愉悅，甚至可說是非常美妙。不幸的是，《無頭半身像》裡插畫相對粗略，高下立判。《無頭半身像》裡插畫相對粗略，高下立判。這些線條比之前更粗，而其人物笨拙的精緻度也被淡化了。」

＊　＊　＊

儘管高栗對於畫交叉影線的人生，興趣逐漸減弱，但主流對高栗作品的認可卻與日俱增。正如克

里夫‧羅斯於一九九二年對《紐約客》的史蒂芬‧席夫所說的：「高栗一直保護自己免受成功之害。我在電話裡告訴他一些我們正在為他做的計畫，但他沒有反應。最後他說：『哦，我想這個意思是我現在可以死了。』有時候他來說，什麼都沒有發生，因為沒有任何事剛好是他想要它發生的。」[10]

「我真的不認為我曾經有過雄心勃勃的企圖心，」這是高栗簡單帶過這個話題的方式。

會常常頭痛。我堅信某人說的話——人生就是你在規畫時發生的事。[11]

而我經歷愈多，愈覺得有錢有名是多麼糟的一件事。我會很高興有錢，但是有名——我想，如果你曾經仔細想一下，那麼你會說，「是這樣的，你知道，我還不夠有名。我何不在紐約大都會美術館舉辦一場個人展？」這樣一來，你絕對就讓自己成為響叮噹的人物了。所以，我盡量不這麼想……長此以往，我認為，你應該絕對不抱期望，而只為事情本身做事。這樣的話，你不

大都會美術館從來沒有打過電話給高栗，但至少他已經半出名了。〈愛德華‧高栗與荒唐之道〉（Edward Gorey and His Tao of Nonsense），席夫在一九九二年十一月九日的《紐約客》上有一篇長篇報導，將他介紹給一群太年輕而不認識《德古拉》的世代。一個月後，十二月二十一日，高栗登上該雜誌的封面，好久後的「終於」——這是對於一九五〇年他收到的一封不屑的回絕信遲來的補償，那封信告訴他，他的人物「太怪異」，而且「你的想法，我們認為，不是很有趣。」但如果他的「畫作能少一點怪異的特質」，也許還是有希望。四十二年後，世界追上了高栗；曾經被那些塗抹雅芳化妝品的女士以及開名牌車、板著臉孔的男士認為是奇怪、荒誕、變態不好笑的，現在終於完全被理

解了。

一九九〇年代，那些周期性的興趣擴張，拍打著高栗的岸邊。人們繼續加碼高栗輕鬆表演劇：一九九四年在曼哈頓的佩里街劇院（Perry Street Theatre）的《愛上高栗：一齣音樂劇》（Amphigorey [Also]: A Musicale）；一九九九年在普羅威斯頓輪演劇場（Provincetown Repertory Theatre）的《高栗細節：一齣音樂劇》（Amphigorey）；二〇〇〇年在紐約世紀中心（Century Center）的《愛上高栗：一齣音樂劇》（The Gorey Details: A Musicale）。* 他是書籍封面插圖界備受尊敬的人物，他有本錢挑選他還想繼續做的市場作品。一九九三年，哈克出版社重印了《還是高栗選集》，這是另一本高栗綜合選集，最初由 Congdon & Weed 於一九八三年出版。一九九六年，第一本研究他的作品專書《愛德華・高栗的世界》上市。它的內容主要是克里夫・羅斯的廣泛採訪：包括一篇卡倫・威爾金撰寫的評論文章，將高栗的作品置於藝術史的框架下；書中還有豐富的插圖——有他素描本中的頁面、Anchor 雙日封面、精美的彩色服裝、為《日本天皇》做的舞台設計、已出版（可笑的是，也有未出版）作品的鉛版。

然而，高栗作為文化參考點的重要性不斷上升的主要指標，是藝術評論者愈來愈常使用「像愛德華・高栗的」（Edward Gorey-like），或者更好的是用「高栗式的」（Goreyesque）作為描述字眼。很快地，藉由賦予高栗消費資本主義最高的讚賞——小心翼翼地剽竊——流行文化證明了他的偶像級地

*　《高栗細節：一齣音樂劇》在高栗去世前的幾個月已在籌備中；高栗去世後，於二〇〇〇年十月十六日才在紐約世紀中心開演。

位。這位仁兄完全最初的視野，弔詭地自一種「強烈的模仿感」中冒出，讓他「四處明目張膽地偷取，因為它最終將是我的」，他活得夠久，以至於能看見自己被模仿。

第一位偷取者是電影導演提姆‧波頓，他招牌的病態奇想顯然要歸功於高栗，他陰沉的調色板亦然。有著交叉排線的陰影與德國表現主義夢邏輯的變形，波頓的定格動畫《聖誕夜驚魂》(一九九三)融合了高栗與《卡里加里博士的小屋》(The Cabinet of Dr. Caligari)。這部電影的主角傑克‧斯凱靈頓 (Jack Skellington) 是一個戴著黑色領帶的優雅骷髏，模樣與《死小孩》封面上衣冠楚楚、戴頂高帽子的死神極為神似。傑克居住的扭曲、半毀壞的磚瓦建築和強迫透視的萬聖節小鎮，是波頓對高栗與英國漫畫家隆納德‧塞爾的致意。「我們試圖在場景中放進很多高栗式的紋理，」導演亨利‧謝利克 (Henry Selick) 確認[12]：「我們取一些場景，真的在上面撒些黏土或石膏，然後在它們上面到處刻線條，給它有點蝕刻的質感——讓它們看起來像是生動的插圖。」[13]

波頓的動畫電影往往在他的畫板上成形。他本人是藝術家，而他為《牡蠣男孩憂鬱之死》(The Melancholy Death of Oyster Boy & Other Stories，一九九七) 這本陰暗有趣的打油詩合集所繪製的卡通風格、線條鬆散的插畫，顯示混合了高栗、塞爾和昆汀‧布雷克 (Quentin Blake) 的風格。他的幽默比高栗更廣泛，而且通常更灰暗，而他的矯飾哥德美學，在次級片陣營與嬰兒潮反諷方面的劣勢，無疑是非高栗式的。即便如此，《聖誕夜驚魂》和《牡蠣男孩憂鬱之死》，以及後來的定格電影如《地獄新娘》(二〇〇五) 和《怪誕復活狗》(二〇一一)，證明了高栗對波頓美學的持久影響 (儘管在採訪時他刻意絕口不提高栗)。「潛伏在提姆‧波頓的怪物創作身邊的，是不可避免的……愛德華‧高栗，」伊甸‧李‧拉克納 (Eden Lee Lackner) 在她的文章——〈一個怪物般的童年…愛德華‧高栗

對提姆・波頓《牡蠣男孩憂鬱之死》的影響──在《牡蠣男孩憂鬱之死》中寫道：「從波頓在他的插畫裡對於細線條和某些細節的稀疏──通常是點到為止，而非完整描繪每個特徵──到他玩笑式的驚悚情節與主題，到處可以見到高栗。」[14]

在一九九七年一支名為《完美藥物》（Perfect Drug）的影片裡，也看得見高栗；這是一首由工業金屬樂團「九寸釘樂團」（Nine Inch Nails）演唱，充滿焦慮、煩躁的歌曲。這支短片由馬克・羅曼涅克（Mark Romanek）執導，將樂隊歌手特倫特・雷茲諾（Trent Reznor）帶到哥德概念的苦艾酒興奮，一種被藍色、黑色和綠色淹沒的龐克──愛德華時代的陰鬱風景。高栗影響的蛛絲馬跡無處不在：戴著維多利亞時代哀悼面紗的女人站在強風吹拂的山丘上；三個戴高帽的男人聚在狂風吹掃的荒原中；一個倒塌的方尖碑躺在地上，分成數截。雷茲諾穿著愛德華時代的裝扮，在一幢陰森的大宅裡自怨自艾，斷斷續續聽著留聲機，把他的悲傷淹沒在苦艾酒裡。還有一隻巨大的手掌雕塑，讓人想起《狂潮》裡的巨大拇指；有些古怪的修剪樹木直接取自高栗一九八九年的著作《修剪樹木的悲劇》（Tragédies Topiares）；還有，從一個巨甕後面伸出來的某個可憐小孩的一雙腳，像是《邪惡花園》中「從一塊岩石下面」伸出的「穿著條紋襪的腳」。這樣的故事似乎與一個死去的孩子有關，我們在古董小盒隆上看過他憂鬱的肖像。

時裝界也承認高栗的影響力。在他的書中，他對某個時期的服裝打扮的注重，總是就像他對室內裝潢與建築風格的重視一樣。那時，他還是紐約的時尚看板，他穿著愛德華時代垮掉的一代裝束，肯定引人側目，而且也在比爾・康寧漢於《紐約時報》關於穿著考究的紐約人專欄裡，留下了永遠的印記。

設計師蕭志美（Anna Sui 為其英文名與品牌名）在她的一九九六年秋冬系列「Bloomsbury」中，回應了她的讚賞。蕭志美因為對她所謂的「一九七○年代」感興趣，而被高栗及其作品吸引：她所指的是被經濟動盪、社會寬容的一九七○年代的流行文化品味家所重新發現的經濟動盪、社會寬容的一九二○年代──一種復古懷舊，後來產出了如電影《酒店》、《刺激》（The Sting）和《大亨小傳》。對蕭志美而言，高栗是這兩個十年之間失去的環節。「當《德古拉》在百老匯上演時，我正在紐約，」她回憶道：「那是在龐克時代，當然那時每個人都很迷吸血鬼，所以（高栗）是我們的傳奇英雄之一。我在一九七○年代還在帕森設計學院（Parsons）讀書的時候，我有一些朋友對他超著迷的，常追著他到處走。我總是聽說他穿著浣熊大外套的樣子多麼古怪……（他）真的是那個時代的代表人物，對我們很多人來說。」蕭志美仔細研究了高栗的書，汲取他黑白相間、交叉陰影的美學，以及他無可挑剔的時代流行。

但是，高栗在一九九○年代最忠實的信徒是丹尼爾・韓德勒，也就是數百萬年輕讀者所認識的雷蒙尼・史尼奇，他是十三本諷刺哥德式青少年懸疑小說集結成《波特萊爾大遇險》的作者。這個系列的前兩本書《悲慘的開始》（The Bad Beginning）和《可怕的爬蟲屋》（The Reptile Room）出版於一九九九年九月。韓德勒把這兩本書寄給了高栗，「並附上一張便條，說我多麼欣賞他的作品，並希望他寬恕我從他身上偷走的一切。他從未回信，而且不久後就死了，所以我一直說我想相信是我害死他了。」[15]

高栗是否讀過它們，各說各話，但如果他讀了，肯定會因為韓德勒對維多利亞──愛德華──爵士時代的場景、令人毛骨悚然的主題、冷嘲的語氣、黑色幽默以及拉丁味、過時詞彙的靈活運用而大吃一

驚。甚至韓德勒決定以怪異的筆名撰書、創造一個謎樣的人物，也是受到高栗的啟發。

有趣的是，韓德勒不是像大多數讀者一樣，被高栗的繪畫所吸引，而是被他的文學風格和語調所吸引。「顯然，高栗插圖的奇特世界很有滲透性，」他說：「但我一直想，我是如何成功在兒童文學地圖上找到可以立足的空間？是因為我從一個通常是圖畫被盜取的受害者那裡偷取東西，但我偷的是他寫圖說的方式。」換句話說，韓德勒看高栗，就像高栗看他自己：首先是作家。

從這方面來看，韓德勒是稀有鳥類。正如文學評論家邁可．迪爾達（Michael Dirda）所指出的：「幾乎每個人……都在讚賞這位藝術家細緻的平行交叉陰影線和劇情式、哥德式的眼光……然而，高栗出色的散文並沒有得到足夠的讚譽：他擁有傑出模仿者的耳朵，而且事實上，他所有的專集實際上都是以前某種文類的模仿……完美平衡的某時期句子歸功於納德．菲爾班克簡潔的坎普風格，而無關痛癢的對話與幽默要歸功於艾微．康普頓─伯奈特。」[16]

韓德勒的第二自我──雷蒙尼．史尼奇──以模仿高栗的語調敘述了一系列不幸的事件，既頑皮又一本正經，誠懇卻又扯後腿。「它似乎很浪漫，但很憤世嫉俗；似乎很諷刺，但並沒有坎普，」韓德勒用高栗的語氣說：「《紐約時報》第一次評論雷蒙尼．史尼奇的書時，他們稱史尼奇是愛德華．高栗和桃樂絲．帕克摯愛的孩子，我就想，『我的人生』經圓滿了……這正是我一輩子想達成的目標！』」[17]

《波特萊爾大遇險》上市的同一年，一個名為「老虎百合」（Tiger Lillies）的英國「黑暗歌舞表演」三人組開始將高栗郵寄給他們一大紙箱的未發表散文和詩歌，做成音樂。高栗聽過他們對海因里希．霍夫曼的《披頭散髮的彼得》所做的音樂處理，認為他們漫畫般怪誕的美感，就如老虎百合的主

唱馬丁‧雅克（Martyn Jacques）所想到的：「貓的睡衣」。[18]當高栗提議他們一起合作時，原本就是

高栗追隨者的雅克抓住了這個機會。他開始以老虎百合的專利風格為高栗的歌詞譜曲——他顫抖的、

坎普—哥德式假音，由手風琴營造的音樂作支撐，可媲美維多利亞音樂廳和威瑪夜總會。

「我們打算一起表演，但就在我出發（離開英國，去科德角見高栗）的前幾天，他死了，」雅克

說：「我哭了。我已經花了幾個月的時間練習，要唱給他聽。我想像自己會和他坐在一起吃晚餐，為

他唱一首歌，然後我們會一起討論，然後繼續下一首，之類的。我全都學好了，練好了；我真的很難

過。」*

＊　＊　＊

當高栗於一九九〇年由芬塔德出版社發行常規尺寸版的《Q. R.V.》†時，他將標題加長成

《Q. R.V. The Universal Solvent.》（Q. R. V. 通用解藥）。《Q. R.V.》——這本書最早出現是同一個書名

的早期版本，由Bromer Booksellers於一九八九年出版的一本微型書——是高栗對十九世紀的專利萬

能藥（例如Burdock Blood Bitters〔牛蒡補血藥酒〕和Effervescent Brain Salt〔發泡補腦鹽〕）的超現

實主義嘗試。它既險惡、殘酷又愚蠢，不僅可以「醃泡甜菜、漂白紙張」，而且可以延長壽命，讓你

很會討價還價，引發「重罪者丟擲甜瓜」的幻覺。[19]

同樣地，煉金術士尋求的一種神祕物質「通用解藥」，具有神奇的醫藥特性。有人認為這只是

傳說中的「哲學家之石」，具有將鉛轉化為黃金，並賦予永生的力量。為了實現煉金術在啟蒙時代

前的夢想——透過某種寓言科學得到覺悟——哲學家之石象徵精神上的完美，正如高栗從他家中一本由斯坦尼斯拉斯·克洛索夫斯基·德羅拉（Stanislas Klossowski de Rola）所著的《煉金術：祕術》（Alchemy: The Secret Art）中所得知的。

心靈和宗教主題游移在《Q. R. V.》明信片系列之下，包括一九九六年出版的《Q. R. V. Unwmkd. Imperf.》和《Q. R. V. Hikuptah》。在超現實主義的愚傻背後，瀰漫著秋天的氛圍——一種消亡中的光，因死神的沉思而更加憂鬱。高栗在《Q. R. V. Hikuptah》這個書名上用了一點心思，後面這個聽起來是外國發音的字，是埃及的古代名字之一，意思是「神明卜塔（Ptah）的靈魂宅邸」，卜塔是古代埃及的創造之神，也是工匠的守護神。[20]祂和高栗一樣，禿頭而且有一把大鬍子；祂也像高栗一樣，與葬禮和後世有密切的關聯。年屆七十一的高栗是否已經認為自己行將就木？

在《Q. R. V. Unwmkd. Imperf.》裡，他似乎正與他出生後不久，在彌撒中嘔吐而一生拒絕投靠的上帝結盟。「你認為上帝真的知道／祂對我做了什麼？」第一張卡片上的對句寫著。「而如果這是真的，我該怎麼做／除了選擇Q. R. V.？」[21]在另一張卡片裡，他任一個被鐘錶匠拋棄的已上發條的宇宙中投降：「全能的神在逃避，／經常缺席，／端賴於你撐過／這一天——與Q. R. V. 一起。」[22]

* 雅克的歌曲終於見到天日時，已經重生變成是老虎百合與克羅諾斯四重奏（Kronos Quartet）的合作，後者是一個現代古典音樂的組合。《高栗完結篇》（The Gorey End）這張專輯於二〇〇三年出版，獲得葛萊美最佳古典跨界專輯的提名（【譯註】該獎項僅於一九九一～二〇一一年期間頒發）。

† 【譯註】據高栗的友人轉述，高栗表示《Q. R. V.》意味：「cure everyth.ng」（萬靈丹）。http://www.edwardgoreyhouse.org/blog/friend-edward-gorey-anne-bromer

高栗如果活得夠久，聽見安崔亞斯・布朗所說的話，一定會發出尷尬的呻吟，但也只能隨他；布朗說：「他的作品是對上帝存在的探索，是人類試圖定位與定義上帝的嘗試。」雖然布朗的主張聽起來過度吹噓，但高栗確實用他怪異的、利爾式的方法，與無神宇宙中的人生意義這個問題拉扯，同樣的問題也荼毒著沙特與卡繆等存在主義者。當然，身為高栗，他在欺人的愚傻歌詞對句中，間接提到他的靈魂黑夜。而且，如果《Q. R.V.》明信片和《體貼的字母》是任何指標的話，一九九六年時，對時光飛逝、淡忘的記憶、失去的愛情、疾病與老年，似乎陸續壓在他的心上。「全部都著火了，恐懼和渴望，／悔恨與悲慘，／疾病與憤怒，復仇與老年，／以及《Q. R. V. Unwmkd. Imperf》中寫道。[24]

「他深受失眠之苦，」梅爾・古索後來報導道：「他在漆黑的夜裡醒來，思考高栗的想法。」[25]他的生命季節正適合這樣的沉思—前一年他已經七十歲，曾於一九九四年心臟病發作，同一年—而且，注意喔，是同一個星期—他得知自己患有前列腺癌和糖尿病。「我認為我會在一個星期內死去，所以我開始想很多這些事，」他在一九九六年的一次採訪中說。[26]當然，他沒有告訴任何人⋯⋯史姬和瑞克・瓊斯都是後來看到《紐約時報》的報導裡順帶提及，才知道高栗的這些病。

第十七章

人生謝幕

如我們所知的，高栗喜歡誇大日常生活的恐怖事件。「目前我正罹患支氣管炎，」一九九二年時，他告訴一位採訪者：「我確定是身心性支氣管炎。但是，是支氣管炎。哦，太不舒服了，太殘酷了，也太可愛了——我該怎麼說？基本上是一團亂。」[1]

然而，視他的心情而定，他也可能會對自己的生死漠不關心。當他在一九九四年得知自己患有前列腺癌、糖尿病，並在不知情的情況下心臟病發作時，他想：「哦，親愛的，為什麼我沒有突然尖叫起來歇斯底里？」他認為答案是：「我是疑病症的相反。我不完全迷戀永生。」[2] 幸好糖尿病被證明是「非常可控制的」，而每個月「在屁股打一針」也能看管好他的癌症，因此他並不會太擔心，至少他在一九九六年時如此宣稱。[3]「我可能不會永遠活著，但我隨時都覺得完全沒有問題。」

實際上，情況複雜多了。他的醫生曾建議他在波士頓進行一次檢查。（最可能是要確定他是否適合放進植入式裝置，以預防將來心臟病發作。）[4] 他曾請史姬載他去做檢查，需要服下鎮定劑，卻

在最後一刻決定——只有上帝知道為什麼——完全不要去做這些。[5]「他很怕醫生和醫院，」麥德莫特相信：「生命最後時期，他的醫生為他的心臟狀況提供三種治療選擇：植入心律調節器、服用高劑量藥物然後在醫院進行監測，或者，作為臨時處置，在家中服用較小劑量的藥物。高栗選擇了第三種。」[6]

一九九九年，高栗出版了他人生中最後的一本書《無頭半身像》，「一本對虛假千禧年的憂鬱沉思」，這是為除夕夜寫的，就像是高栗為聖誕夜寫的、模仿聖誕頌歌的《著魔的溫壺套》。《無頭半身像》是對歡樂新年挖苦譏諷的指責，是艾德蒙・葛拉維爾（Edmund Gravel）的故事，一位下斯皮格（Lower Spigot）的隱居者——當中任何與高栗這位雅茅斯港的隱居者相似之處，純屬巧合——在新年的凌晨時分，接待了巴漢蟲（Bahhumbug）的來訪；巴漢蟲是一隻真人大小的甲蟲，曾在《著魔的溫壺套》裡引導葛拉維爾穿越一個保守願景的遊行。這次，葛拉維爾和巴漢蟲被高栗隱約覺得像裹屍布的雲層帶走了，並且向他們展示其他人不為人知的「恥辱，和羞恥」：「某個X，／看不出性別，／被指控」——和王爾德一樣——「大大不敬／每個人都可以清楚看到」；等等。最令人不安的是，那裡有一座向不明人士致敬的巨大黑色紀念碑——當然，這是對新年中不祥事件的預兆。

進入千禧年四個月後，死亡——高栗作品中很大部分的主題——降臨到他身上。它和生鏽的短劍無關，不是被水蛭吸乾、被熊攻擊，不是被落下的磚石或是從天而降的甕擊中頭，或者因為修剪樹木會刺人的樹枝，或是吃了沒有磨好的蘿蔔泥，或者是無法忍耐的無聊所導致。

二○○○年四月十二日，星期三，他被心臟病擊倒了。

他當時正和瑞克・瓊斯在電視間裡。瓊斯在換家裡新無線電話的電池，這個差事超出了高栗家庭

維修知識的範圍，至少他是這麼說的。任務完成後，瓊斯轉身對他說：「愛德華，你相信這顆電池要二十二美元嗎？」坐在沙發上的高栗呻吟了一聲，頭向後一仰，讓瓊斯覺得他是對令人震驚的價格裝出嚇壞的樣子。他不是。瓊斯打了九一一，救護車幾乎立即到了。他們竭盡所能，但是當救護車離開，將高栗載往海恩尼斯的科德角醫院時，車子開得很慢——這絕不是一個好兆頭。「他們一點都不急著去醫院，」他說。高栗「還活著，但身體完全沒有運作」。

「他們，如果他的身體沒有在三天內恢復，並開始自行運作，那麼實際上就沒有任何繼續的可能性，」弗伯格回憶道。她和從她瑪莎葡萄園住家上來的康妮，在高栗的病房進進出出。三天過去了，他沒有任何恢復的跡象。家人和朋友，其中包括茄子劇團演員，在高栗的生前遺囑和一份醫療委託書中所表示的：他不希望透過人工手段維繫生命。他們同意了。他們從高栗身上拆下維生系統，他在幾個小時後死亡。

主治醫生詢問家人是否想尊重他的願望，如他在生前遺囑和一份醫療委託書中所表示的：他不希望透過人工手段維繫生命。他們同意了。他們從高栗身上拆下維生系統，他在幾個小時後死亡。

「我和瓊恩斯帶了一本《源氏物語》念給他聽，」弗伯格說：「我們倆一整天都待在那裡，但是那天晚上瓊斯請所有親密的朋友聚在一起吃晚飯，瓊恩斯離開去梳洗準備。我留下來，向他讀的那一幕裡，主角正要遠行，決定自我流放，他環顧四周，看看他去過的地方，想到離開有多痛苦，但是又多麼必要。然後我告訴愛德華，我們晚餐後會回來。我還沒到瓊斯家，醫院已經打電話說愛德華死了，顯然就在我離開後的片刻。」史姬回憶起一位護士說：「幾乎彷彿是他想在最後一刻獨自一人似的。」[7]

愛德華・聖約翰・高栗於二〇〇〇年四月十五日星期六下午六時三十分與世長辭。七十五歲。根據他的死亡證明，死因是由心室顫動引起的心臟驟停，這是一種嚴重的心律失常，會導致心臟停止跳

動——這本身就是他的慢性病、缺血性心肌病（左心室衰弱與肥大）的結果。亞歷山大‧瑟魯在《愛

德華‧高栗的奇怪案例》中聲稱，六天前，高栗的醫生就告訴他要去科德角醫院進行五天的觀察。由

於他長期以來習慣忽略他覺得討厭的事，高栗對醫生的建議充耳不聞，繼續做他的事。[8]

史姬‧莫頓無法確認瑟魯對事件的陳述。更重要的是，有鑑於面對此類問題時，高栗不會對她

或他的任何親密朋友說，所以她認為高栗「不太可能」與瑟魯討論他的醫療問題。[9] 有一件事是明確

的：高栗選擇不要植入的「心律調節器」——更準確地說，是一種植入式的除顫器，當發生心律不整

時，利用電脈衝使心臟跳動，使其回到正常的心律——幾乎肯定可以讓他多活幾年，也許多很多。[10]

一位採訪者曾經問高栗：「你的作品經常與死亡有關；你本身對死亡的態度是怎樣？」他回答

說：「我希望它來得無痛，而且很迅速。」[11] 也許他的祈禱得到回應了。或者，也許這只是一個劇場

人生完美劇本的結尾。

* * *

高栗的死訊傳布得大量又快速。在一些媒體，高栗得到頭版的待遇。他的家人發現他們的泰德

表哥有多出名，嚇了一大跳。史姬回憶道：「《紐約時報》有半版——」「《紐約時報》有兩篇訃告，」

肯插進來說。「《倫敦時報》的頭版——」史姬繼續說道：「還有《時人雜誌》、《洛杉磯時報》。我

們只是想，哇嗚。」

高栗是個崇英的人，一定會對自己在英國報紙上獲得的讚譽感到滿意，不僅在《倫敦時報》，還

有《獨立報》、《衛報》和《每日電訊報》。法國的《世界報》稱他創造了一種語言，和路易斯·卡羅或利爾一樣創新，有喬伊思（Joyce）和貝克特的奢侈；他身上的崇法思想，至少會從這些得到一點（從難堪修正來的）愉快。他應該也會對《紐約客》擺放的花圈不露聲色地覺得開心：一幅高栗的插畫，有二十位帶著曖昧眼神的天真女孩和復活的植物修剪成的生物嬉戲，伴隨著圖說：「補記：愛德華·高栗（一九二五—二〇〇〇）。」亨利·艾倫，在《華盛頓郵報》上很有洞見地將高栗稱為「敘事插圖畫家」，比他經常被比較的漫畫家查爾斯·亞當斯「更深入受過教育的美國心靈」。[12]「他不僅抵擋了（一九五〇年代）在他的職業生涯開始之初，喧囂的桃樂絲·黛（Doris Day）式的樂觀情緒氛圍，」艾倫寫道：「而且他解剖了維多利亞與愛德華時期社會的粗暴，前者至今仍是道德與社會正直的榜樣。他幾乎將所有作品的背景都設定在英格蘭。毫無疑問他了解特定的公眾電視夢想在美國人的想像力中仍具有多麼強大的力量——有點像是心靈的主題樂園。」[13]一則路透社報導高栗之死的時候，以適得其所的惡意指稱寫道，「我們尚不清楚是否有任何倖存者。」[14]

然而，是有受益者。在高栗的遺囑認證中，估計他的個人財產為兩百二十五萬美元。[15]其中，他分別留給康妮·瓊恩斯和羅伯·葛雷柯維克十萬美元整，後者是《華爾街日報》的舞蹈評論家，也是高栗在州立劇院中場休息小圈子的一員。高栗將他的藝術收藏捐贈給康乃狄克州哈特福德郡（Hartford）的沃茲沃思學會（Wadsworth Atheneum），其遠見卓越的館長亞瑟·艾弗里特·奧斯丁（Arthur Everett Austin）曾經於一九三三年贊助喬治·巴蘭欽移居美國。高栗的藝術收藏如你所預期的同樣廣泛：法國攝影師阿傑（Atget）的照片、波蘭裔畫家﹝爾蒂斯斯的畫作、法國後印象派畫家皮耶·波納（Pierre Bonnard）的版畫、老彼得·布勒哲爾（Pieter Brueghel the Elder）於一五五八年完

成的繪畫；杜布菲（Dubuffet）、德拉克洛瓦（Delacroix）、克利、米羅、孟克和哥雅的版畫（當然是來自他的《狂想曲》〔Los Caprichos〕系列）；一幅隱居的現代主義原始主義者艾伯特・約克（Albert York）題為《藍罐子裡的蒲公英》（Dandelion in a Blue Tin）的畫，高栗曾將《洋李乾人 II》（Prume II・Albondocani Press，一九八五）獻給他；另外很感人的是，還有一幅愛德華・利爾的風景畫。但他的收藏不全是高檔作品：他在古董店搜羅到的砂紙畫也包括在內，還有英國荒謬主義者格倫・巴克斯特（Glen Baxter）和滑稽的《紐約客》忠實畫家喬治・布斯（George Booth）的漫畫。

但是他最大的遺贈對象不是人類。高栗的遺囑授權創立「愛德華・高栗慈善信託基金」，其主要目的是將其「文學與藝術財產」產生的任何收入，用於動物福利。[16] 畢竟，這是一個當家人在花束上發現螻蛄蜋時，堅持要對牠們手下留情的人；是一個對利用毒餌誘殺螞蟻感到良心不安的人。正是這種道家思想促使他成立一個慈善信託，贊助如田納西州霍恩瓦爾德（Hohenwald）的「大象保護區」、俄勒岡州波特蘭市致力於無脊椎動物保護的「甜灰蝶協會」（Xerces Society）；和德州奧斯汀的「蝙蝠保育國際基金會」（Bat Conservation International Foundation）。

身為共同執行人的安崔亞斯・布朗，跟著克里夫・羅斯和高栗的律師安德魯・布斯（R. Andrews Boose），他迅速採取行動「保護財產」，如凱文・麥德莫特形容的。[17] 高栗去世那天，布朗與麥德莫特聯繫，他當時正在為高譚處理與高栗有關的各種事務。「當時有必要立即將珍貴的藝術品和其他物品從屋子移走，」麥德莫特回憶說：「然後展開艱鉅的任務，將高栗一生大量積累的東西進行整理。」[18] 高栗去世後一星期，麥德莫特拍了幾張感傷、安靜而且動人的照片，收錄在《象屋》裡，精心記錄高栗創造的博物館般的空間，以及其中許多小型擺設。「我意識到愛德華故居的獨特性很快就

會消失不見，需要以某種方式加以保留，」他說。[19]

「愛德華死後一年裡的幾乎每個週末，布朗都從曼哈頓來到雅茅斯斯港，瑞克·瓊斯回憶道，挖掘手稿、原創藝術品、筆記本，以及從高栗所稱的「愈來愈多的紙堆」裡，許多吸引人的未發表作品。[20] 最後布朗發現了「數百個故事和草圖，有些完成了，有些未完成，」《紐約時報》報導──「高栗作品的寶庫，能為未來許多根據他的作品製作的書籍和戲劇，提供充足的材料。」[21] 這些珍貴的斷簡殘篇，以及有代表性的文物，例如他的畫板和他母親海倫·高栗精心保存的收藏品──童年繪畫、家庭相簿，甚至嬰兒鞋和圍兜（由高栗的露絲阿姨製作，因為他顯然流很多口水，」如二○一六年一場愛德華·高栗之家展中，「來自檔案的文物」的一個標語上寫的）──被布朗轉運到紐約地區一個存放處，現在仍然在那裡，學者無法接近，但偶爾在高栗之家借展，該棟建築於二○○二年向公眾開放。

布朗挖出的寶石中，有一部似乎是一本先前未知的書的完整手稿，這本書寫於高栗早期，大約是《無弦琴》的時代，銅耳先生的風格──《天使、汽車騎士和其他十八個人》(*The Angel, The Automobilist, & Eighteen Others*)。另一個令人瞠目結舌的，包括大量未完成手稿中的幾頁，內容大約是稱為《垃圾，或天竺鼠的復仇》(*Poobelle or, The Guinea-Pig's Revenge*，大約在一九五○年代中期)，這是一篇怪異滑稽的小寓言，講的是關於虐待寵物的危險，其畫風有時讓人想起賈士·威廉斯（Garth Williams）毛茸茸的柔焦渲染。

二○○七年一份由布斯代表信託基金會提交的一份法律文件描述高栗的檔案庫，「計入他的原畫和其他藝術作品，以及他許多文學作品的原始手稿」，包括「超過一萬件」，由佳士得拍賣公司的評

估師評估，「一般市場行情價值總計超過四百六十萬美元。」這批囤在紐約倉庫的「高栗寶庫」是否已經進行了清點，以及這些「能為未來許多根據他的作品製作的書籍和戲劇，提供充足的材料」的內容，是否有一天能重見天日，只有布斯和布朗知道，羅斯已於二〇〇〇年底辭去了受託人的職務。[22]

* * *

高栗死後的一段時間，恰如其分地「很高栗式地」，發生了一些靈異事件和神祕的情節發展。他死後的那個週末，珍——那隻嬌小傲慢的小貓皇后——蜷在高栗空蕩蕩的床上很長的時間。麥德莫特在發霉、長滿蜘蛛網的「祕室」拍照——這是二樓一間沒使用的房間，它的門由一個書櫃擋住——他發現一個查爾斯・狄更斯的半身像放在窗台上，面向雅茅斯港公有地。他把它帶走了。幾個星期後，當他把照片印出來，赫然發現高栗長滿鬍子的臉映照在灑滿雨點的窗戶上。當然，那是狄更斯的臉，但是當他把這張照片拿給高栗的親友看時，他們也「清楚看見他的倒影，」麥德莫特在《象屋》裡寫道：「也許高栗為我們留下某種神祕的東西，就像在《惡作劇》最後空茶壺裡發現的一張卡片上的訊息——單獨的一個詞『再會』。」

連電燈也有事。

在高栗驟逝後的混亂日子裡，布朗請弗伯格留在草莓巷照顧貓。「我是一個不相信鬼魂的人，從來沒有遇過鬼的經驗，」她說：「在他的房子裡，我求他來煩我，他沒有。但是我站在浴室裡時，燈會突然熄滅。這種情況整幢房子都發生過，只要是我人在的地方……電燈會突然熄滅，過一會兒又恢

復。最後我站在那兒說：『愛德華，是你嗎？聽著，如果你想告訴我一些事情，你可以現在把燈打開嗎？』沒反應。『你有什麼要我做的嗎？』沒反應。我問了所有我能想到的問題，什麼都沒發生，然後我說：『所以，這個燈的事完全是隨機的，毫荒唐的，和你完全無關嗎？』然後，燈就滅了。這一切太愛德華了！」

然而，最怪異的是錯置骨灰的神祕事件。高栗的遺體是火化的。按照他的遺願，他的部分骨灰要運送到俄亥俄州艾昂頓（Ironton）的伍德蘭公墓（Woodland Cemetery）。在蓋爾菲家族的土地上，他的母親和伊莎貝爾阿姨，已經和他的曾祖父母班傑明（Benjamin）和海倫・阿米莉亞・聖約翰・蓋爾菲（「非常出色的鉛筆素描」繪者）在此安息，還有他的曾曾祖母夏綠蒂・索菲亞・鄧漢姆（Charlotte Sophia Dunham），即海倫・阿米莉亞的母親（也是《倒楣的小孩》中不幸的小孩名字的由來）。伍德蘭的檔案裡有一張葬禮卡記錄於二〇〇〇年七月十五日在蓋爾菲家族的墓地──第七段第三十二號──埋葬高栗火化的骨灰。然而，沒有一塊墓碑標示出高栗的骨灰據說埋葬的確切地點。雅茅斯港一位殯葬總監向艾昂頓的七葉樹紀念碑公司（Buckeye Monument Company）索取了一個墓碑的報價，但從未實際買下。如果高栗得到他值得的紀念碑（當然，上面要覆上一個他那麼喜歡的維多利亞大甕），上面會刻上他曾說過的墓誌銘之一：一九八四年，當理查・戴爾（Richard Dyer）問他，他的墓誌銘上會寫什麼，他說了兩句。「浮上心頭的有兩句話，『喔，對所有的什麼！』（Oh, the of it all）和『不真的是』（Not really）。」他說。*「沒錯，『Oh, the of it all』裡這個（the）

* 這兩個妙句透露了高栗與他的藝術什麼祕密？這是專題論文的題目。

後面沒有東西；直接把它省略。還有，是的，我想，『不真的是』。」[23] 最終，恰如其分地，高栗的藝術是關於沒看見和沒說出的藝術，而他謎樣的人生是阿嘉莎·克莉絲蒂懸案的佛洛伊德概念，最後他被埋葬在一個沒有任何標記的墳墓中（如果他確實被埋葬的話）。

至於他其餘的骨灰，有些是由一群朋友和家人搭上一艘船，撒在巴恩斯塔波港靠近沙頸燈塔附近的水域。那天是九月十日，「一個陽光普照，溫暖可愛的日子」，如史姬回憶的——而不是瑟魯在《愛德華·高栗的奇怪案例》中寫的「烏雲籠罩，灰濛濛，而且飄雨的天氣，」有點氣象上的謊話，[24] 「船上有很多其他的人一起搭船，我們不得不走很遠的路才能找到一個私密的、僻靜的沙洲，」她回憶道。[25] 高栗的一些骨灰被撒入海中，另一些被放在由他工作室窗外的南方木蘭樹枝做成的花環上，並放到水上，漂浮在陽光下波光粼粼的海面，向外海漂去。（當時是低潮，海水還往外在退，」史姬說：「我們是這樣計畫的。」）在家人的祝福下，瑞克、瓊斯另外留下幾把骨灰，後來當高栗的五隻貓——珍、喬治、托馬斯、愛麗絲和韋登——死的時候，和貓的骨灰混合在一起，然後依據高栗隨口說過的只要「把我丟在院子裡」的指示，將這些骨灰撒在草莓巷八號的野草中。（二〇一一年六月二十五日，當堅守到最後的一隻貓離開人世時，高栗最親密的朋友舉辦了一場「撒骨灰聚會」，確實這麼做了。）

高栗去世後不久，在草莓山（Strawberry Hill）有一場追悼晚會，被稱為「愛德華·高栗之友的……聚會」。二〇〇〇年六月五日，高栗的朋友和家人聚在赫伯特與海倫由教堂改成的溫馨住家，紀念高栗的藝術與人生。大家在一起啜飲。一支樂團演奏了他最喜愛的音樂，如韓德爾、巴哈和普賽爾（Purcell）等巴洛克作曲家的作品。

恰如其分地，空氣中瀰漫著一股神祕的氣息。認識高栗多年的人驚訝地遇到了來自他暗地生活中各個角落的使者，他從未經常提及的朋友。「身為一個孤獨的人，他全神貫注於與他在一起的人，」弗伯格說：「不論你對什麼感興趣，他對它都有所了解，因此他與和他成為朋友的每個人，都有一段不同的友誼。這種情況在他死後變得相當令人震驚。沒有一群人覺得他們認識的高栗都是一樣的；相反地，每一小群人或個人都覺得他們以一種不同的方式認識他……」

* * *

但是有人真的懂他嗎？甚至他想被人懂嗎？

「你對我的認識，比世界上其他任何人多很多，」他在一九六八年的一封信裡對彼得・努梅耶這麼說。[26]然而，如前面說過的，就連努梅耶也懷疑他是否真正認識高栗。「我從沒想過我真的認識泰德，」史姬・莫頓說：「我一直都知道，我們只看到他的一面，還有其他面是我們所知甚少或一無所知的。」[27]梅爾・席爾曼也覺得他們的「友誼長久、自在、包容，但泰德從未透露自己。」他認為，高栗華麗的形象是分散注意力的武器；一種將世人的注意力從害羞、祕密的自我轉移的方法。「這不是美學，而是保護，」席爾曼說：「看戒指，別看著我。看就好；別問，別刺探。」當這個詭計失敗時，高栗就將自己封鎖在書的後面——這種策略不僅可以躲避社交場合，而且可以大聲而清晰地傳達出他沒空的訊息。假名也是如此。從很久以前開始，艾希伯里的那句話就一直迴盪著：「他不知何故無法，而／或不願意與任何人在一定程度的彬彬有禮、喜歡打趣的水平之上，建

立非常親密的友誼……。我的印象是，他對真正的親密關係建立了防禦，也許是早年對友誼／感情失望的結果。」

試圖揭開高栗內心世界的採訪者，通常只能得到單音節的回答。試圖理解高栗藝術的嘗試，往往也因為這種問題會導致大眾心理學的刺探而令人洩氣。「高栗討論他的作品時相當痛苦，」史蒂芬・席夫在他《紐約客》裡的介紹中觀察到：「他的目光無法靜下來。漸漸地，他陷入了沉默，穿插噴噴聲和抱怨聲。」[28]

瑟魯的書名說明了一切：高栗確實是一個奇怪的案例──而且是一個無法破解的案例。喜愛懸案的人，本身就是一個謎團──甚至似乎對他自己也是如此。「他並不完全是在開玩笑，」努梅耶認為：「當他在一封信中署名『泰德（我想是）』，然後在另一封信中寫道：『我內心深處有一種性格，但願我不存在，而且真的不相信我真的存在。』」[29] 這是高栗最難解的言論之一。他指的是什麼？他心中的道家／解構主義者說，自我是一種虛構的小說──是心靈哲學家丹尼爾・丹尼特（Daniel Dennett）所稱的「敘事重力的核心」，被我們腦海中的聲音敘述成存在嗎？「我們的故事是旋轉的，但是在大多數情況下，我們沒有旋轉它們；是它們旋轉我們，」丹尼特在《意識解釋》（Consciousness Explained）中寫道：「我們的人類意識，以及我們敘事的自我，是它們的產物，不是它們的來源。」

也許高栗根本的不可知之處，在於他「既不是這個，也不特別是那個」；堅定地，這一分鐘和下一分鐘如此斷然地，始終開玩笑地，以至於彷彿在嘲笑二元對立的想法。在「普魯斯特問卷」中被問到他目前的心境時，他的回答是「善變的」。[30] 水，變動的印記以及道家的象徵，不斷改變，不可預

測的「水流方式」——是他的元素，他告訴努梅耶，這一觀察透露了他屢次承認的事實，亦即他是「擅長漂移的人」。[31]

這個人是一個活矛盾。但是在他所具有的所有矛盾中，他的性取向無疑是最令人困惑的。每個遇到他的人都認為他是同性戀，但直到逝世的那一天，他都維持自己是中性的說法。儘管如此，據我們所知，他迷戀的對象清一色是男性。他是否像他那個世代的男同志一樣，只是一個希望他不是生來如此的人嗎？當他告訴《波士頓》（Boston）雜誌的麗莎·索洛德（Lisa Solod），他「很幸運」是一個「顯然是合理地低性欲之類」時，就是這個意思嗎？[32]在另一次採訪中，他仔細闡述他的宿命論哲學，質疑自由意志的概念，評論道：「你從來沒有真正選擇任何東西。全都是呈現在你面前，然後你在當中做選擇。你並沒有選擇你寫的任何內容的主題。你並沒有選擇你愛上的人。」[33]最後一句話特別令人不勝唏噓。

高栗的性取向問題具備所有懸案的元素。想想「少了承認的奇怪案例」。在索洛德的訪談中，如在《愈來愈古怪：愛德華·高栗談愛德華·高栗》（Ascending Peculiarity: Edward Gorey on Edward Gorey）中轉述的，他回答「你的性取向偏好是什麼？」這個尖銳問題時，他用著名的閃躲法回答說：「這個嘛，我不是這種，也不特別是另一種。」[34]然而，在《波士頓》雜誌未經刪節的原始文章版本裡，他補上一句：「我想我是同志。但是我並不非常認同它。〔笑〕」[35]

編輯《愈來愈古怪》這本書期間，為安崔亞斯·布朗工作的凱文·麥德莫特因為刪除這句重要的補充覺得「很沮喪」，如果要有確鑿證據的話，這就是。他聲稱，刪除這句話是布朗做的決定。身為比高栗年輕許多的男同志，麥德莫特認為這是「作為那個時代的男人，他當時做的，是一件勇敢的事

——終於把它說出來。然後修飾它，我認為這完全合適，因為那可能是真的，；當他說他無性戀時，我相信他說的話。」布朗為什麼要刪掉那一句？他不知道。也許他「擔心高栗不會因為他是同性戀藝術家而受到重視，」麥德莫特推測。

當然，高栗自己想要的是，他不要被視為某一種類型——一位同志藝術家，甚至是一位藝術家——而是被視為一個人。「我想說的是，」他對索洛德說：「我首先是一個人，之後才是其他東西。」[36]從歷史的後見之明來看，他的回答是對身分認同政治（identity politics）*的批評。他繼續質疑女詩人在女權主義選集裡被區別對待，以及他的一位博物館館長友人「個人即政治」（personal-is-political）†的立場，這位館長是一位「非常好鬥」的男同志，認為「他的創造力和同性戀是同一回事」，高栗則認為這種立場是「胡說八道，親愛的，胡說八道！」

從我們歷史優勢的觀點來看，當文化戰線被拉到與種族、宗教、民族、性別和性別認同有關的議題時（所有這些都因階級問題而複雜化），高栗的評論似乎很恰當。他對「比如說一本厚厚的……女詩人詩集」的概念深表懷疑，他強調（如他所見）身分認同政治顯而易見的荒謬之處，指出：「你不會找到一本異性戀男詩人選集或類似的東西！」[37]當然，這完全失焦了。你不會找到書名為《異性戀男詩集》的選集，因為這是沒有必要的：絕大多數詩集大部分——即使不是專屬的——是由異性戀男詩人的作品集成。同樣地，如果你是同性戀者，當談到個人身分認同這方面，高栗背叛了一個奇怪的盲點，當我們回想起他活在七〇年代的紐約時，似乎尤其奇怪地即政治這方面明顯；就如艾德蒙・懷特所寫的：「我們男同志在脖子上戴哨子，如此一來，當我們在街上遭到襲擊時，可以尋求其他男同志的幫助。」[38]彼得・沃爾夫還記得他和高栗在紐約第五大道漫

步的時候，高栗穿著貂皮大衣，「有人當著他的面說『死娘炮』（Faggot！）」。高栗裝作不理解，問沃爾夫那個人說什麼。「他一定聽見了，」沃爾夫說：「但他選擇沒聽見。」

然而，高栗也有可能超越他的時代，而且不僅是他的時代，也超過我們的時代。這是否為一位激進的懷疑者，他不僅質疑他是誰，還質疑他是否是誰，更針對性取向問題、整個建構你的身分認同、甚至集體身分認同，提出質疑？他是否以類似的方式，質疑所謂同性戀的基本假設？如果你具有一堆刻板印象的品味和行為——「花枝招展的」服裝、有沙沙的口語聲調、愛好芭蕾、特別喜愛吉伯特、蘇利文和《黃金女郎》——但像修女一樣貞潔，你就真的可以被說是同性戀嗎？「很多人會說我不是（同志），因為我從來不做那一類的事，」高栗是這麼觀察的。[39]

然後，他也沒有自我定義為同志，難道定義自己的權利，不是身分認同政治假設的基石嗎？將高栗對「你是同性戀嗎？」的諸多回應連起來，它們加總起來是低性欲，從某種角度來看，他是非常道家的。正如懷特指出的那樣，在一個建立於哲學二元論的世界裡，雙性戀已經足夠構成威脅。他主張，雙性戀者「保持低調，不是因為他們感到差恥，而是因為每個人都不信任他們，害怕他們。部落只有兩種方式來處理間隙分子；若不是把他們奉為神祇，就是把他們流放。」[40] 無性超越了間隙角色；它完全脫離了性的連續體。無性是人類性反應的巴托比（Bartleby）；像梅爾維爾小說裡的主

* 【譯註】個人即政治：指看似屬於個人的事情，其實都受到政治力量所影響。

† 【譯註】身分認同政治：指在社會上，人群因性別、人種、民族、宗教、性取向等集體身分認同的共同利益而展開的政治活動。

角，他們只是「不願意」。*

在艾德蒙‧懷特經典的出櫃回憶錄《城市男孩》裡，這位早期同性戀文學概念的旗手，用較矛盾的眼光反思他如何看待它，甚至對同性戀身分認同的本質定義。他引用了法國哲學家米歇爾‧傅柯（Michel Foucault）的話，傅柯本身是同性戀，但「非常反對身分認同政治和『宣誓文化』，這裡他指的是有一種文化，認為每個人都有一個祕密，那個祕密是性方面的，而藉由承認它，這個人與他或她的本質得以達成和解。」高栗會同意的。他的性傾向，一個公開的祕密卻也有著如此無法解開的神祕感，是身為他自己，以及他創作的藝術之重要部分，但稱不上是他之所以為高栗的本質。

「他不希望這成為他生命的唯一中心，」彼得‧亞那斯托斯說：「我認為這是我這一代人的情況，從一九六〇年代和七〇年代開始。人們讓同性戀成為他們生命的絕對中心，別無其他。我認識很多泰德這個年紀的（同性戀）傢伙……他們看待同性戀是以完全不同的方式。身為同性戀不是他們生命的中心……泰德從來沒有給我未出櫃的印象；他只是他自己。」《紐約時報》時尚作家、敏銳的文化觀察者蓋伊‧特雷貝（Guy Trebay）巧妙地總結了這一點：「他一輩子的神祕避世是對性的逃避，還是當一個獨居的愛貓、穿著浣熊大衣的菲爾班克式怪胎的簡單願望……我尊重採取某種立場的決定。為什麼要覺得他異類？他比異類還異類許多。」[41]

＊　＊　＊

二〇〇〇年六月五日於草莓山舉行的追悼會上，女演員茱莉‧哈里斯朗讀了《奧斯比克鳥》，這

是高栗寫的故事，講述一隻怪異的鳥，半巨嘴鳥、半紅鶴的故事：有一天，牠從藍天俯衝下來，降落在安布勒斯·芬比的圓頂硬禮帽上。他倆成為密友，組成琵琶與長笛二重奏、玩兩個人的單人紙牌遊戲；他們玩得如此瘋狂，以至於這些牌「破爛到無法修復」，之後「他們有一個星期／不互相說話。」這一段跨族類的愛情，不可否認地，並不自然，雖然明顯是柏拉圖式的愛情。然而，有鑑於人類的處境——我們出生時是孤獨的，死亡時也是孤獨的，我們被語言孤立，如同被語言編織在一起——每一段愛情關係不也都是不自然？從來沒有抓到浪漫愛情的高栗，似乎是這麼認為的。

當芬比去世時，他始終如一的伴侶陪在他身邊，堅持到最後。或者似乎是這樣。

牠改變了主意，飛走了。

但是幾個月後，有一天，

被留下來坐在他的石頭上。

他入土為安了。只剩這隻鳥

這是經典的高栗：對事物無法形容的隱諱；對生命至高的荒唐；「對所有什麼的什麼」。人們愛我們，後來不愛我們。你在情感上與某個人發生聯繫，然後「你整個生活兵乓唧一聲」。你可能「看起

* 【譯註】此處指的是梅爾維爾的小說《錄事巴托比》(Bartleby, The Scrivener)。故事中巴托比在華爾街擔任抄寫員。雖然工作表現穩定，但除了抄寫之外，其他業務一概不做，全都以一句「我不願意」回應，就算問他拒絕的原因，他也不願意回答。

來像一個真實的人」，但實際上，你戴上「一個假形象」的面具。你可能傳達出最明顯的同志社交信號，但實際上「不是這樣，也不特別是那樣」，當然，這種姿勢可能是你展示給世界的臉孔背後的另一種「假形象」，就像俄羅斯嵌套娃娃一樣自我中的自我。「為了要捕捉並保有公眾的目光，／一個人必須有很多小把戲，」高栗在《歐德栗─高爾的遺產》中提醒我們。

「真正的藝術家，是一個絕對相信自己的人，因為他是絕對地自己，」王爾德說。[42] 無論他是其他什麼樣的人，高栗都是無與倫比、無法超越的他自己。迪克・卡維特表達了無數粉絲的想法，他們迷上了高栗的作品，最終被作品後面的那個人迷住了，一種毫不妥協（也不受影響）的原創性模型。

「我必須告訴你，我對你的作品全然地欽羨，」卡維特在採訪即將結束時承認：「而我想，我也欽羨你的生活方式──那可怕的句子。完全按照自己想要的方式生活的概念。顯然，你做的是一種非常令人滿足的工作。我覺得光是用看的，就覺得很棒，但是我可以想像，做起來更棒……而我還要說到一個事實：如果你連續五十個晚上去看芭蕾，你就去；如果你的作品在出版社想要之前還沒有準備好，顯然不會令你非常沮喪。在成千上萬種可以過的生活中，大多數人會選擇一或兩種最有名的。正如我所見，你已經完全完成了你想做的事。」[43]

不僅如此，正如艾德蒙・威爾森難忘地描述的，他「一意孤行地為取悅自己而創作」，他創造了「一整個小世界」，一個黑白的奇妙難界，如此動人的高栗式風格，許多看到的人都希望他們能夠活在那裡面，與銅耳先生在他的鄉間莊園裡喝茶，搖著手搖車，在西翼鬧鬼的大廳裡徘徊，最後發現吉哈德用那個鍋子對艾爾希做了什麼，甚至可能冒險看見艾格伯特先生難以置信的、有九條腿和七隻手臂的恐怖沙發，而且，最後，解決了巨大的黑妞之謎。

「我的人類學背景真的很合適，」克里斯多福‧塞弗特回想拍攝高栗紀錄片時說：

「我拍他的感覺是，他確實是消失的族群中的最後一人——他是某個族群的最後一人，也許是外星人的族群。但是愛德華的問題是，沒有族人。從頭到尾只有愛德華。他是你所見過最獨一無二的人。」[44]

來自《完全動物園》的兩行字迴盪著：

關於佐特，可以說些什麼呢？
只有一個，而它現在已經死了。

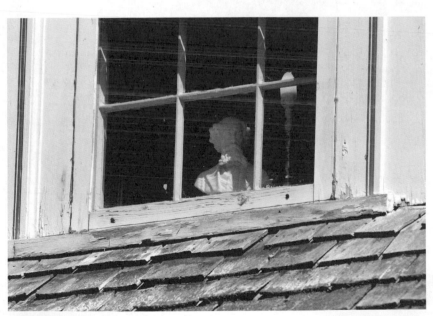

高栗去世後，查爾斯‧狄更斯的半身像從草莓巷「祕室」的窗戶向外看。（克里斯多福‧塞弗特攝）

致謝

感謝我不屈不撓而且樂觀的經紀人，史都華經紀公司（Stuart Agency）的 Andrew Stuart，他是第一個對這本書有信心的人；感謝 Little, Brown 當時的總編輯 Michael Sand 買下這本書，以及 Sand 的繼任者 Michael Szczerban，他確實與這本大怪獸奮戰，兼融合理性與決心，將它大砍到可閱讀的長度，一切都恰到好處。感謝你，讀者們，謝謝你們對《猶豫客》以及他的傳記作者的信心。（Michael Szczerban 由 Nicky Guerreiro 協助，後者參與了所有細瑣——但全都很重要——的細節。）

我虧欠史姬・莫頓（Skee Morton）與艾莉諾・蓋爾菲（Eleanor Garvey）的，實在數不清，她們毫不吝惜分享她們對表哥的回憶（與收藏），也感謝肯・莫頓（Ken Morton）為我引介與保證了高栗內圈人的善意，耐心地回答我無止無境的問題，並在本書的寫作過程中充當了可靠的理智與敏銳的測試者。

感謝瑞克・瓊斯（Rick Jones），「高栗之家」的執行長，我也欠他很多。瓊斯對我沒完沒了的問題總是報以一貫的熱心投入，願意為我打開高栗之家，供我私人瀏覽，而他對大小事物的善意，幫助非常大。（Gregory Hischak 在我這本書完成階段接任高栗之家的館長一職，也為我親切地導覽所有高

栗的物品。）

克里斯多福‧塞弗特（Christopher Seufert）是科德角的一位平面與媒體攝影師，他的紀錄片《愛德華‧高栗最後的日子》（The Last Days of Edward Gorey: Mooncusser Films）描繪了高栗在雅茅斯港歲月的親近身影，他慷慨親切地為我播放他進行中的私人影像、提供他眾多的訪談文字紀錄，包括與高栗本人、高栗在科德角的生活圈，以及高栗迷如丹尼爾‧韓德勒（Daniel Handler，即雷蒙‧斯尼奇〔Lemony Snicket〕）；分享高栗上廣播、電視節目的稀有、很難找到的複製版本；一言以蔽之，他展現了北方人的好客精神。

感謝伊莉莎白‧唐尼（Elizabeth Tamny）無與倫比的研究技巧，以及她新聞記者身分對芝加哥歷史的認識，尤其是對黨機器政治方面的熟悉，是無價的。

感謝高栗在哈佛與劍橋時期的友人——艾莉森‧路瑞（Alison Lurie）、雷迪‧英格利許（Freddy English）與賴瑞‧奧斯古（Larry Osgood）——貢獻了冗長的訪談（以及後續一大堆的問題，尤其是奧斯古），而且總是心平氣和、耐心寬容。過了這麼多年，他們對高栗的親密印象大大地豐富了我對他的認識。彼得‧努梅耶（Peter Neumeyer）的《浮生世界》透露了這個人對他即使最親密的朋友都不為人知的一面，而努梅耶在他們短暫而密集、橫跨心電感應與合作關係方面，提供了研究的反思。他對我的問題的回答，以及他的書，大大加深我對高栗內心世界的了解。

感謝 Robert Bock、艾瑞克‧愛德華茲（Eric Edwards）、文森‧米耶特（Vincent Myette）、喬‧理查茲（Joe Richards）、凱西‧史密斯（Cathy Smith）、吉妮‧史蒂文斯（Genie Stevens）與傑米‧沃夫（Jamie Wolf）——這幾位茄子劇團與斯多噶劇團忠誠的演員——歡迎我進入他們迷人的小圈

子，尤其特別要提的是珍・麥唐納（Jane MacDonald）、吉爾・艾力克森（Jill Erickson）與卡蘿・弗伯格（Carol Verburg），謝謝他們分享他們對高栗身為劇作家與導演的看法。

感謝凱文・薛爾特斯里夫（Kevin Shortsleeve）這位同行慷慨分享他尚未出版的莫里斯・桑達克（Maurice Sendak）專訪，允許我首次披露桑達克對高栗天才的高度評價，以及他們同為同志的動人情感。我也同樣感謝Lynn Caponera與莫里斯・桑達克基金會（The Maurice Sendak Foundation）允許我使用薛爾特斯里夫教授與桑達克重要的對話之節錄。

感謝Ailina Rose，「Alina舞蹈檔案」的舞蹈歷史學家與建立者，大方分享她對芭蕾，尤其是紐約市芭蕾百科全書式的知識。她從巴蘭欽之前的美國芭蕾史中，翻出高栗第一場觀看的芭蕾，是令人歡呼的一刻。

不用說，一本花費長達七年的時間撰寫的書，從某方面來看，是一個集體的努力，俗話說的，陣容龐大。我真心誠意地感謝每一位伸出援手的人。（以下為感謝名單。）

Al Vogel（猶他州美國陸軍道格威試驗場公關室）、Alex Gortman、亞歷山大・瑟魯（Alexander Theroux）、艾莉森・路瑞・Amy Taubin・Andy Kaplan（芝加哥帕克中學檔案室主任）、安・班尼達斯（Ann Beneduce）、蕭志美（Anna Sui）、安娜貝爾・席爾曼（Annabelle Schierman）、安東尼・席爾曼（Anthony Schierman）、Antonia Stephens（麻州巴恩斯塔波Sturgis圖書館）、艾爾蓮・克羅斯（Arlene Croce）、Bambi Everson（與她的先生Frank Coleman）、Barney Rosset（與他的妻子Astrid Myers-Rosset）、Belinda Cash（Nyack圖書館參考書櫃檯）、Ben Muse、Beth Kleber（視覺藝術學校檔案室）、Betty Caldwell、Carolyn Tennant、Charlie Shibuk、Chris Garvey、Christi and Tom

Waybright（俄亥俄州艾昂頓伍德蘭公墓）、Christina Davis（哈佛大學 Woodberry 詩集室館長）、Cindy Zedalis、丹尼爾・韓德勤（又名雷蒙・史尼奇）、丹尼爾・萊文斯（Daniel Levans）、David A. Brogno、大衛・休（David Hough）、丹尼斯・羅薩（Dennis Rosa）、Dev Stern、戴安娜・克雷明（Diana Klemi）、戴安娜・布拉金頓—史密斯（Dianna Braginton-Smith）、唐納德・霍爾（Donald Hall）、有證照臨床社會工作者 Dore Sheppard 博士（他的心理治療見解與解嘲的機智，陪伴我度過幾個心靈黑夜）、Ed Pinsent、Ed Woelfle、艾德蒙・懷特（Edmund White）、Edward Villella、伊琳・馬克馬洪（Eileen McMahon）、尤金・費多倫科（Eugene Federenko）、菲斯・艾略特（Faith Elliott）、佛羅倫絲・派瑞・海德（Florence Parry Heide）、吉妮・史蒂文斯（Genie Stevens）、格林・艾米爾（Glen Emil, Goreyography.com）、蓋伊・特雷貝（Guy Trebay）、Haskell Wexler、海倫・龐德（Helen Pond）、霍華德與羅恩・孟德爾鮑姆（Howard and Ron Mandelbaum）、艾爾文・泰瑞（Irwin Terry，Goreyana.blogspot.com）、珍・布蘭特（Jan Brandt）、Jane Siegel（哥倫比亞大學稀有書籍與手稿圖書館）、珍妮・摩根（Janet Morgan）、珍妮・珀爾曼（Janet Perlman）、Janey Tannenbaum、傑森・艾普斯坦（Jason Epstein）、Jean Lyons Keely、Jeet Heer、Jillana、約翰・艾希伯里（John Ashbery）、Greg Matthews（華盛頓州立大學 Holland and Terrell Library 採集組圖書館員）、John Solowiej、約翰・伍爾普（John Wulp）、強尼・瑞安（Johnny Ryan）、約瑟夫・史坦頓（Joseph Stanton，夏威夷大學）、Joyce Lamar（原姓氏為 Reark）、茱迪絲・克雷西（Judith Cressy）、Julius Lewis、賈斯汀・卡茲（Justin Katz，愛德華舞會）、J.W. Mark、Kathleen Sullivan（Nyack 圖書館參考書櫃檯）、Keith Luf（WGBH 電視台檔案室）、凱文・麥德莫特（Kevin McDermott）、Kevin Miserocchi（蒂與查爾斯・

亞當斯基金會執行長）、Laura Romeyn、林・佩克托（Lynn Pecktal）、Margaret Heilbrun、瑪麗亞・卡里加瑞（Maria Calegari）、馬克・羅曼涅克（Mark Romanek）、馬丁・雅克（Martyn Jacques）、Mary Joella Cunnane（美國中西部／芝加哥社區恩典姊妹會［Sisters of Mercy West Midwest/Chicago Community］檔案員）、Maura Power、梅爾・席爾曼（Mel Schierman）、麥可・哥德斯坦（Michael Goldstein）、Michael Vernon、尼爾・蓋曼（Neil Gaiman）、諾曼德・羅傑（Normand Roger）、派翠西亞・亞伯斯（Patricia Albers）、派翠西亞・麥布萊德（Patricia McBride）、Patrick Dillon、Patrick Leary（威爾美特歷史博物館）、保羅・理查（Paul Richard）、彼得・亞那斯托斯（Peter Anastos）、彼得・塞拉斯（Peter Sellars）、彼得・沃夫（Peter Wolff）、Rachel Quist（猶他州美國陸軍道格威試驗場文化資源館理長）、羅達・列文（Rhoda Levine）、理查・韋伯（Richard Wilbur）、Robert Bruegmann（伊利諾州立大學芝加哥分校藝術史、建築與都市規畫榮譽教授）、Robert McCormick Adams、Rosaria Sinisi、Ross Milloy、Roy Bartolomei、史蒂芬・赫勒（Steven Heller）、Steve Silberman、Ted Drozdowski、Tom Berman（Nyack圖書館參考書櫃檯）、Tom Zalesak、湯米・溫格爾（Tomi Ungerer，與他的妻子Yvonne Ungerer）、Tony Williams、Tony Yanick、烏塔・弗里斯（Uta Frith）、Victoria Chess、華倫・麥肯金（Warren MacKenzie）、威廉・蓋爾菲（William Garvey）、伊馮・「基基」・雷諾斯（Yvonne "Kiki" Reynolds與她的兒子Gregory Reynolds）。

最後，感謝Thea Dery，她開心地忍受了七年關於高栗的軼事、典故和餐桌上的長篇大論，值得特別嘉許。從真實的角度來看，她是和高栗一起長大的。

資料來源說明

就我所知，這些頁面中的每個事實斷言都是真實的。沒有任何張冠李戴的人物、想像的內心獨白或捏造臆測，以便對於高栗獨自體驗的事件，向讀者提供全知的觀點。儘管我選擇不引用單純事實的來源，以期使讀者免於在冗長的腳註中舉步維艱，但本書中的每個人、事件、地點和時間均基於可靠的來源。

例如，我對高栗的童年生活——他居住的地方、上學的地方等等——的描述，是仰賴 Ancestry. com 供大眾參考的公開紀錄；芝加哥記者伊莉莎白·唐尼代表我對當地檔案進行延伸的研究；我們採訪了高栗的表姊妹史姬·莫頓、艾莉諾·蓋爾菲和威廉·蓋爾菲，以及帕克中學的同學，例如羅伯·麥寇爾米克·亞當斯、Jean Lyons Keely、凹爾尼·羅塞特和 Haskell Wexler；我們花了許多時間瀏覽高栗在帕克中學期間的報紙和畢業紀念冊；從《瓊·密契爾：畫家女士》（*Joan Mitchell: Lady Painter*）中尋找軼事和觀察，這本書是派翠西亞·亞伯斯為高栗的朋友，也是帕克中學的同學撰寫的傑出傳記；還有海倫·高栗寫給兒子的信中回憶（德州大學奧斯汀分校「哈利·蘭森中心」［Harry Ransom Center］的愛德華·高栗收藏）；以及高栗的童年日記，以及他在訪談中的回憶。

這種廣度和深度的研究遍及每一個章節。在撰寫高栗人生故事的七年時間裡，我與認識高栗的人進行超過七十八次的深度訪談，每一場都進行錄音和轉成文字紀錄，以確保準確性。此外，我追蹤了高栗在他芝加哥少年時代住過的地址、到他的哈佛宿舍朝聖，並參觀了他以前在劍橋、曼哈頓和科德角住過的公寓和房子。我仔細研究了「愛德華・高栗之家」、私人收藏與大學檔案中的來往信件、照片，以及未出版的藝術和作品。

在大學檔案部分，我參考了康乃爾大學圖書館「善本與手稿收藏部」的艾莉森・路瑞文件檔案（Alison Lurie Papers）；哥倫比亞大學「善本與手稿圖書館」中的「Andrew Alpern收藏」的高栗的出版品和私人物品，以及巴爾尼・羅塞特的文件檔案（Barney Rosset Papers）；德州大學奧斯汀分校哈利・蘭森中心的「愛德華・高栗收藏」；拉德克利夫學院Schlesinger圖書館的費莉西亞・蘭波特文件檔案（Felicia Lamport Papers），以及哈佛大學霍頓圖書館霍頓米夫林公司檔案中，蘭波特與她的出版商和高栗的信件；帕克中學的畢業紀念冊、校刊和學生文學出版品；高栗在哈佛大學註冊組的學生紀錄；霍頓圖書館「詩人劇場」的檔案；美國國會圖書館的梅里爾・穆爾文件檔案（Merrill Moore Papers）；聖地牙哥州立大學圖書館特別館藏中的「愛德華・高栗收藏」與「愛德華・高栗私人圖書館」；以及由高栗的帕克中學友人Sylvia Sights（原姓氏為Simons）遺贈給芝加哥藝術學院的高栗原作藝術、插畫信封和私人物品。

高栗參考書目

如之前所寫的，引用自高栗所寫的書沒有註明頁碼，因為幾乎他所有的書都沒有標示頁碼。更確切地說，這些書很少超過三十頁，而且它們當中大部分的字數很少，想找這些引用文字的讀者，應該不難找到它們。

以下是在這本書中提到的高栗書目，依它們出版時間順序列出。至一九九六年完整的高栗作品清單，可參見 *Henry Toledano's Goreyography*（San Francisco: Word Play Publications, 1996），這是至今唯一最詳盡的高栗書目。（二〇〇八年由「高栗之家」出版，Edward Bradford 的 F is For Fantods，一個簡要的「參考書目清單」僅列出高栗的芬塔德出版社書目。）

由高栗繪圖，但非高栗撰文的書目，其出版訊息則列於書中第一次出現時。

《無弦琴，或銅耳先生寫小說》，*The Unstrung Harp; or, Mr. Earbrass Writes a Novel*（New York/Boston: Duell, Sloan, and Pearce/Little, Brown, 1953）

《傾斜的閣樓》，*The Listing Attic*（New York/Boston: Duell, Sloan, and Pearce/Little, Brown, 1954）

《猶豫客》，*The Doubtful Guest* (Garden City, NY: Doubleday, 1957)

《惡作劇》，*The Object-Lesson* (Garden City, NY: Doubleday, 1958)

《甲蟲書》，*The Bug Book* (New York: Looking Glass Library, 1959)

《致命藥丸》，*The Fatal Lozenge: An Alphabet* (New York: Ivan Obolensky, 1960)

《神奇的沙發》，*The Curious Sofa: A Pornographic Work by Ogdred Weary* (New York: Ivan Obolensky, 1960)

1960）

《倒楣的小孩》，*The Hapless Child* (New York: Ivan Obolensky, 1961)

《野獸嬰兒》，*The Beastly Baby by Ogred Weary* (n.p.: Fantod Press, 1962)

《手搖車》，*The Willowdale Handcar; or, The Return of the Black Doll* (Indianapolis/NY: Bobbs-Merrill, 1962)

《醋罈子：三本道德教訓》，*The Vinegar Works: Three Volumes of Moral Instruction*

《死小孩，或外出後》，*The Gashlycrumb Tinies or, After the Outing* (New York: Simon and Schuster, 1963)

《昆蟲之神》，*The Insect God* (New York: Simon and Schuster, 1963)

《西翼》，*The West Wing* (New York: Simon and Schuster, 1963)

《哇果力怪》，*The Wuggly Ump* (Philadelphia/New York: J.B. Lippincott, 1963)

《育兒室牆簷飾帶》，*The Nursery Frieze* (New York: Fantod Press, 1964)

《下沉的詛咒》，*The Sinking Spell* (New York: Ivan Obolensky, 1964)

《懷念的拜訪》，*The Remembered Visit: A Story Taken From Life* (New York: Simon and Schuster, 1965)

《鍍金的蝙蝠》，*The Gilded Bat* (New York: Simon and Schuster, 1966)

《芬塔德出版社的三本書 I》，*Three Books From The Fantod Press [I]*

《邪惡花園》，*The Evil Garden, Eduard Blutig's Der Böse Garten In A Translation By Mrs. Regera Dowdy With The Original Pictures Of O. Müde* (New York: The Fantod Press, 1966)

《無生命的悲劇》，*The Inanimate Tragedy* (New York: Fantod Press, 1966)

《虔誠的嬰兒》，*The Pious Infant* by Mrs. Regera Dowdy (New York: Fantod Press, 1966).

《弗萊屈和芝諾比亞》，*Fletcher and Zenobia*, based on a storyline by Victoria Chess, and illustrated by Chess (New York: Meredith, 1967)

《完全動物園》，*The Utter Zoo* (New York: Meredith Press, 1967)

《藍色的肉凍》，*The Blue Aspic* (New York: Meredith, 1968)

《另一尊雕像》，*The Other Statue* (New York: Simon and Schuster, 1968)

《單車記》，*The Epiplectic Bicycle* (New York: Dodd, Mead, 1969)

《鐵劑》，*The Iron Tonic; or, A Winter Afternoon in Lonely Valley* (New York: Albondocani, 1969)

《芬塔德出版社的三本書 II》，*Three Books From The Fantod Press [II]*

《中國方尖碑》，*The Chinese Obelisks: Fourth Alphabet* (n.p.: Fantod Press, 1970)

《唐諾遇到一個麻煩》，*Donald Has a Difficulty* by Edward Corey and Peter F. Neumeyer (n.p.: Fantod Press, 1970)

《奧斯比克鳥》，*The Osbick Bird* (n.p.: Fantod Press, 1970)

《濕透了的星期四》，*The Sopping Thursday* (New York: Gotham Book Mart, 1970).

《為什麼有白天和晚上》，*Why We Have Day and Night* by Edward Gorey and Peter F. Neumeyer (New York: Young Scott Books, 1970)

《芬塔德出版社的三本書III》，*Three Books From The Fantod Press III]*

《精神錯亂的表兄妹》，*The Deranged Cousins, or, Whatever* (New York: Fantod Press, 1971)

《第十一集》，*The Eleventh Episode by Raddory Grewe, drawings by Om* (n.p.: Fantod Press, 1971)

《無標題書》，*[The Untitled Book]* (New York: Fantod Press, 1971).

《弗萊屈和芝諾比亞拯救馬戲團》，*Fletcher and Zenobia Save the Circus*, written by Edward Gorey, illustrated by Victoria Chess (New York: Dodd, Mead, 1971)

《給薩拉的故事》，*Story for Sara: What Happened to a Little Girl* by Alphonse Allais, "put into English and with drawings by Edward Gorey" (New York: Albondocani, 1971). Toledano notes, This is a virtual rewrite and consequently a primary work," meaning he regards it as effectively written by Gorey.

《高栗選集》，*Amphigorey* (New York: Putnam, 1972)

《歐德栗—高爾的遺產》，*The Awdrey-Gore Legacy* by D. Awdrey-Gore (New York: Dodd, Mead, 1972)

《一本錯置相簿的頁面》，*Leaves From a Mislaid Album* (New York: Gotham Book Mart, 1972)

《黑妞：一部默片》，*The Black Doll: A Silent Film* (New York: Gotham Book Mart, 1973)

《類別，五十幅圖》，*Categor Y: Fifty Drawings* (New York: Gotham Book Mart, 1973)

《淺紫色緊身衣》或名《紐約市芭蕾的常客》，*The Lavender Leotard, or Going a Lot to the New York City Ballet* (New York: Gotham Book Mart, 1973)

《五行詩》，*A Limerick* (Dennis, MA: Salt-Works, 1973)

《芬塔德出版社的三本書 IV》*Three Books From The Fantod Press IV*

《被遺棄的襪子》，*The Abandoned Sock* (New York: Fantod Press, 1973)

《不敬的召喚》，*The Disrespectful Summons* (New York: Fantod Press, 1973)

《失去的獅子》，*The Lost Lions* (New York: Fantod Press, 1973)

《也是高栗選集》，*Amphigorey Too* (New York: Putnam, 1975)

《華麗的鼻血》，*The Glorious Nosebleed: Fifth Alphabet* (New York: Dodd, Mead, 1975)

《藍色時光》，*L'Heure Bleue* (n.p.: Fantod Press, 1975)

《壞掉的輪輻》，*The Broken Spoke* (New York: Dodd, Mead, 1976)

《可怕的穗飾》，*Les Passementeries Horribles* (New York: Albondocani, 1976)

《芭蕾剪影》，*Scènes de Ballet* (n.p.: no publisher indicated, 1975)

《可怕的情侶》，*The Loathsome Couple* (New York: Dodd, Mead, 1977)

《施恩不記》，*Alms for Oblivion Series: Dogear Wryde Postcards* (n.p.: no publisher indicated, 1978)

《綠色項珠》，*The Green Beads* (New York: Albondocani, 1978)

《德古拉：玩具劇場》，*Dracula: A Toy Theatre* (New York: Charles Scribner's Sons, 1979).

《高栗海報》，*Gorey Posters* (New York: Abrams, 1979)

《解釋系列：道吉爾‧瑞德明信片》，*Interpretive Series: Dogear Wryde Postcards* (n.p.: no publisher indicated, 1979)

《有用的甕》，*Les Urnes Utiles* (Cambridge, MA: Halty-Ferguson, 1980)

《可怕的混合》，*Mélange Funeste* (New York: Gotham Book Mart, 1981)

《逐漸凋零的派對》，*The Dwindling Party* (New York: Random House, 1982)

《荷花》，*The Water Flowers* (New York: Congdon & Weed, 1982)

《還是高栗選集》，*Amphigorey Also* (New York: Congdon & Weed, 1983)

《不拘一格的字母書》，*The Eclectic Abecedarium* (Boston: Anne & David Bromer, 1983)

《Ｅ‧Ｄ‧沃爾德：變化多端的熊》，*E. D. Ward: A Mercurial Bear by Dogear Wryde* (New York: Gotham Book Mart, 1983)

《洋李乾人》，*The Prune People* (New York: Albondocani, 1983)

《隧道災難》，*The Tunnel Calamity* (New York: Putnam, 1984)

《奇怪的交換》，*Les Échanges Malandreux* (Worcester, MA: Metacom Press, 1984)

《洋李乾人 II》，*The Prune People II* (New York: Albondocani Press, 1985)

《不可改善的風景》，*The Improvable Landscape* (New York: Albondocani Press, 1986)

《憤怒的潮水：或黑妞的複雜情節》，*The Raging Tide: or, The Black Doll's Imbroglio* (New York: Beaufort Books [Peter Weed], 1987)

《滴水的水龍頭》，*The Dripping Faucet* (Worcester, MA: Metacom Press, 1989)

《無助的門把手：打亂的故事》，*The Helpless Doorknob: A Shuffled Story* (n.p.: no publisher indicated, 1989)

《修剪樹木的悲劇》，*Tragédies Topiares Series: Dogear Wryde Postcards* (n.p.: no publisher indicated, 1989)

《Q. R. V》，*Q. R.V.* (Boston: Anne & David Bromer, 1989)

《Q. R. V.，通用解藥》，*Q. R. V. The Universal Solvent* (Yarmouth Port, MA: Fantod Press, 1990)

《令人不安的散步》，*La Balade Troublante* (Yarmouth Port, MA: Fantod Press, 1991)

《背叛的信心》，*The Betrayed Confidence* (Orleans, MA: Parnassus, 1992)

《悲哀的家庭生活》，*The Doleful Domesticity* (Yarmouth Port, MA: Fantod Press, 1992)

《偉大的激情》，*The Grand Passion* (Yarmouth Port, MA Fantod Press, 1992)

《跳舞的岩石》，*The Dancing Rock by Ogdred Weary* (n.p.: no publisher indicated, 1993)

《飄浮大象》，*The Floating Elephant by Dogear Wryde* (n.p.: no publisher indicated, 1993)

《無意義的書：自然與藝術》，*The Pointless Book: or Nature & Art by Garrod Weedy* (n.p.: no publisher indicated, 1993)

《無意義的書：自然與藝術》，*The Retrieved Locket* (Yarmouth Port, MA: Fantod Press, 1994)

芬塔德牌卡，*The Fantod Pack* (New York: Gotham Book Mart, 1995)

《Q. R. V. Unwmkd. Imperf.》(n.p.: no publisher indicated, 1996)

《Q. R.V. Hikuptah》，*(n.p.: no publisher indicated, 1996)

《體貼的字母》，*Thoughtful Alphabets* (n.p.: no publisher indicated, 1996)

《公平的點心》，*The Just Dessert* (Yarmouth Port, MA: Fantod Press, 1997)

《著魔的溫壺套：一個聖誕節無生氣且令人討厭的消遣》，*The Haunted Tea-Cosy: A Dispirited and Distasteful Diversion for Christmas* (New York: Harcourt Brace, 1997)

《無頭半身像：錯誤千禧年的憂思》，*The Headless Bust: A Melancholy Meditation on the False Millennium* (New York: Harcourt Brace, 1999)

《體貼的字母Ⅷ》，*Thoughtful Alphabet VIII* (The Morning after Christmas, 4 AM) (New York: Gotham Book Mart, 2001)

《又見高栗選集》，*Amphigorey Again* (New York: Harcourt, 2006)

《有斑點的聖梅莉莎》，*Saint Melissa the Mottled* (New York: Bloomsbury USA, 2012)

註釋

註釋說明

　為了避免出現像野葛一樣蔓生的過度尾註，我採用了以下的規範：在任何段落中，第一次引用某來源時，被引用的內容會附帶尾註。如果同一段落中的下一段引用內容來自同一來源，則不加尾註。只有當該段落出現另一個來源的引用內容時，才會加新的尾註。在那些情況下，如果在同一段落中是來自同一個人，但是不同的來源，而可能引起混淆──例如艾莉森・路瑞的演講以及我未發表過的與她的訪談──那麼我就會打破不標註訪談註的規則。

引言──一則好聽的神祕故事

1　Edmund Wilson, "The Albums of Edward Gorey," in The Bit Between My Teeth (New York: Farrar, Straus and Giroux, 1965), 479.

2　尼爾・蓋曼給作者的信（January 26, 2011）。

3　Entry for "Girl Anachronism," Dresden Dolls Wiki, http://dresdendolls.wikia.com/wiki/Girl_Anachronism.

4　"Allow Us to Explain...," 愛德華時代舞會網站：https://www.edwardiantall.com/about-the-ball.

5　Richard Dyer, "The Poison Penman," in Ascending Peculiarity: Edward Gorey on Edward Gorey, ed. Karen Wilkin (New York: Harcourt, 2001), 123.

6　Alison Bechdel, "My 10 Favorite Books: Alison Bechdel," New York Times, February 5, 2016, https://www.nytimes.com/2016/02/05/t-magazine/entertainment/my-10-favorite-books-alison-bechdel.html.

7　Maria Russodec, "A Book That Started with Its Pictures: Ransom Riggs Is Inspired by Vintage Snapshots," New York Times, December 30, 2013, http://www.nytimes.com/2013/12/31/books/ransom-riggsis-inspired-by-vintage-snapshots.html.

8　Deborah Netburn, "Found Photography Drives 'Miss Peregrine's Home for Peculiar Children,'" Los Angeles Times, May 17, 2011, http://latimesblogs.latimes.com/jacketcopy/2011/05/miss-peregrines-homefor-peculiar-children-ransom-riggs.html.

9　Stephen Schiff, "Edward Gorey and the Tao of Nonsense," in Ascending Peculiarity, 152.

10　Daniel Grant, "Illustrators Risk the Stigma of 'Second-Class' Artists," Christian Science Monitor, October 10, 1989, https://www.csmonitor.com/1989/1010/umag.html.

11　Tobi Tobias, "Balletgorey," in Ascending Peculiarity, 23.

12　Lisa Solod, "Edward Gorey: The Boston Magazine Interview," Boston, September 1980, 90.

13　Stephen Schiff, "Edward Gorey and the Tao of Nonsense," New Yorker, November 9, 1992, 84.

14　Thomas Curwen, "Light from a Dark Star: Before the Current Rise of Graphic Novels, There Was Edward Gorey, Whose Tales and Drawings Still Baffle — and Attract — New Fans," Los Angeles Times, July 18, 2004, http://articles.latimes.com/2004/jul/18/entertainment/ca-curwen18/3.

15　Solod, "Edward Gorey," 86.

16　Mark Dery, "Self-Dissection: A Conversation with Satirical English Author Will Self," Boing Boing, January 21, 2015, http://boingboing.net/2015/01/21/self-dissection-a-conversatio.html.

17　Edward Gorey, The Listing Attic, in Amphigorey: Fifteen Books (New York: G. P. Putnam's Sons, 1972), n.p.

18　「日本古典文學」：Alexander Theroux, The Strange Case of Edward Gorey (Seattle: Fantagraphics Books, 2000), 26。「以這種

19　方式創作」。Tobias, "Balletgorey," 23.

20　Edward Gorey, "Miscellaneous Quotes," in Ascending Peculiarity, 239.

21　老子,《道德經》。

22　Robert Dahlin, "Conversations with Writers: Edward Gorey," in Ascending Peculiarity, 35.

23　同前註。

24　Dyer, "Poison Penman," 110.

25　老子,《道德經》。

26　Dyer, "Poison Penman," 123.

27　Solod, "Edward Gorey," 90.

28　同前註,頁 92。

29　Dyer, "Poison Penman," 123.

30　「漫畫式的驚悚」。Mel Gussow, "Edward Gorey, Artist and Author Who Turned the Macabre into a Career, Dies at 75," New York Times, April 17, 2000, http://www.nytimes.com/2000/04/17/arts/edward-gorey-artist-and-author-who-turned-the-macabre-into-a-career-dies-at-75.html。「病態的奇怪念頭」。Aimee Ortiz, "Edward Gorey: Writer, Artist, and a Most Puzzling Man," Christian Science Monitor, February 22, 2013, http://www.csmonitor.com/Innovation/Horizons/2013/0222/Edward-Gorey-writer-artist-and-a-most-puzzling-man-video。「胡思亂想的飄忽怪念頭」。Michael Dirda, Classics for Pleasure (Orlando, FL: Harcourt, 2007), 33。「古怪地恐怖」。Robert Cooke Goolrick, "A Gorey Story," New Times, March 19, 1976, 54.

31　Solod, "Edward Gorey," 77。

32　Karen Wilkin, "Edward Gorey: An Introduction," in Ascending Peculiarity, xx.

33　Edward Gorey, "The Doubtful Interview," in Gorey Posters (New York: Harry N. Abrams, 1979), 7.

34　Schiff, "Edward Gorey and the Tao of Nonsense," New Yorker, 84. 肯·莫頓接受克里斯·塞弗特的採訪,取自塞弗特的紀錄片《愛德華·高栗最後的日子》的「Edward Gorey Documentary

35　Rough Cut Sample Featuring Ken Morton (His Cousin)」，由塞弗特發表在YouTube上（March 21, 2014）https://www.youtube.com/watch?v=KqE0x8clKEA，後來移除了。

36　高栗接受迪克‧庫克（Dick Cooke）在「迪克‧庫克秀」（The Dick Cooke Show）的訪談，這是一個大約一九六六年時在科德角每星期播出的有線電視節目。這段影片的光碟片由塞弗特提供。

37　D. Keith Mano, "Edward Gorey Inhabits an Odd World of Tiny Drawings, Fussy Cats, and 'Doomed Enterprises,'" People 10, no. 1 (July 3, 1978), 72.

38　Claire Golding, "Edward Gorey's Work Is No Day at the Beach," Cape Cod Antiques & Arts, August 1993, 21.

39　「看著窗外」：Edward Gorey, "Edward Gorey: Proust Questionnaire," in Ascending Peculiarity, 185。「從來不明白」：Alexander Theroux, The Strange Case of Edward Gorey, rev. ed. (Seattle: Fantagraphics Books, 2011), 157.

40　J. B. S. Haldane, Possible Worlds and Other Papers (New York: Harper & Bros., 1928), 286. Myrna Oliver, "Edward Gorey: Dark-Humored Writer and Illustrator," Los Angeles Times, April 18, 2000, http://articles.latimes.com/2000/apr/18/local/me-20939.

41　Gorey, "Miscellaneous Quotes," 240.

42　Solod, "Edward Gorey," 96.

43　同前註，頁95。

44　Theroux, Strange Case, 2000 ed., 27.

45　Curwen, "Light from a Dark Star," 4.

46　同前註，頁2。

第一章——可疑的正常童年：芝加哥，一九二五～四四

1　Jan Hodenfield, "And 'G' Is for Gorey Who Here Tells His Story," in Ascending Peculiarity: Edward Gorey on Edward Gorey, ed.

2. Karen Wilkin (New York: Harcourt, 2001), 5.

3. Karen Wilkin, "Edward Gorey: An Introduction," in Ascending Peculiarity, ix.

4. 「沒有在……裡長大」：Hodenfield, "And 'G' Is for Gorey," 5。〔比我想像的快樂一點〕：Jane Merrill Filstrup, "An Interview with Edward St. John Gorey at the Gotham Book Mart," The Lion and the Unicorn 2, no. 1 (1978), 22.

5. Dick Cavett, "The Dick Cavett Show with Edward Gorey," in Ascending Peculiarity, 55.

6. 菲斯·艾略特在高栗於紐約三十八街三十六號住處採訪高栗 (November 30, 1976)。未出版。音檔提供給作者。

7. Alexander Theroux, The Strange Case of Edward Gorey (Seattle: Fantagraphics Books, 2000), 7.

8. 克里斯多福·萊頓為 WBUR（波士頓國家公共廣播電台分支）的 The Connection 節目訪問高栗 (November 26, 1998)。錄音檔由塞弗特提供給作者。

9. Filstrup, "An Interview with Edward St. John Gorey," 76.

10. Richard Dyer, "The Poison Penman," in Ascending Peculiarity, 125.

11. 同前註。

12. Stephen Schiff, "Edward Gorey and the Tao of Nonsense," in Ascending Peculiarity, 143.

13. 至少這是他在一九七七年的訪談中告訴迪克·卡維特的（見 Ascending Peculiarity, 57）。其怪的是，他在隔年出版的一次採訪中告訴簡·梅里爾·菲斯楚普，他第一次畫圖是在「三歲半」的時候（見 Ascending Peculiarity, 75）。有鑑於高栗在其他領域方面的早熟，比較可能是較早的日期。

14. Filstrup, "An Interview with Edward St. John Gorey," 75.

15. 同前註。

16. Cavett, "The Dick Cavett Show," 54.

17. "Tried to Drive Me Insane,' Wife Asserts in Suit; Phone Man Kept Her in Sanitarium Until Reason Fled, She Declares," Chicago Examiner, February 17, 1914, 2.

Lisa Solod, "Edward Gorey," in Ascending Peculiarity, 96.

18 Edward Gorey, "Edward Gorey: Proust Questionnaire," in Ascending Peculiarity, 182.

19 菲斯‧艾略特對高栗的採訪。

20 Solod, "Edward Gorey," 106.

21 菲斯‧艾略特對高栗的採訪。

22 Alexander Theroux, The Strange Case of Edward Gorey, rev. ed. (Seattle: Fantagraphics Books, 2011), 84.

23 高栗寫給母親海倫‧蓋爾菲‧高栗的信，可能為一九三二年。這封有問題的信陳列於 Elegant Enigmas: The Art of Edward Gorey／G Is for Gorey — C Is for Chicago: The Collection of Thomas Michalak。這兩項展覽同時於二〇一四年二月十五日到六月十五日在芝加哥 Loyola 大學美術館展出。引文由我的研究助理伊莉莎白‧M‧唐尼抄錄。

24 Dyer, "Poison Penman," 113.

25 Schiff, "Edward Gorey and the Tao of Nonsense," 151.

26 See Elizabeth M. Tammy, "What's Gorey's Story? The Formative Years of a Very Peculiar Man," Chicago Reader, November 11, 2005, 30.

27 Simon Henwood, "Edward Gorey," in Ascending Peculiarity, 166.

28 A. Scott Berg, Lindbergh (New York: G. P. Putnam's Sons, 1998), 242.

29 See Patricia Albers, Joan Mitchell: Lady Painter (New York: Alfred A. Knopf, 2011), 52.

30 Ben Hecht, A Child of the Century (New York: Simon and Schuster, 1954), 153, 156.

31 Dyer, "Poison Penman," 113.

32 Schiff, "Edward Gorey and the Tao of Nonsense," 156.

33 Dyer, "Poison Penman," 113.

34 Annie Nocenti, "Writing The Black Doll: A Talk with Edward Gorey," in Ascending Peculiarity, 207.

35 Theroux, Strange Case, 2000 ed., 7.

36 同前註，頁65。

37 芝加哥市教育局註冊卡（April 16, 1934），電子掃描取自芝加哥公立學校，整合部門，畢業生紀錄（May 31, 2012）。

38 高栗給珍·蘭頓（Jane Langton）的信（February 20, 1998），Jane Langton Papers, Lincoln Town Archives, Lincoln, MA.

39 「高栗成績卡，1934-35六年級，導師薇若拉·泰爾曼」檔案存放於："Howard School, Wilmette, Illinois, 6 and 7 grades, 1934-1937," G Is for Gorey—C Is for Chicago, http://www.lib.luc.edu/specialcollections/exhibits/show/gorey/education/howard-schoolwilmette-illin.

40 Theroux, Strange Case, 2000 ed., 32.

41 Cliff Henderson, "E Is for Edward Who Draws in His Room," Arts and Entertainment Magazine, October 1991, 18.

42 Radio Guide, June 1, 1935, "Programs for Wednesday, May 29," archived at the Internet Archive, http://archive.org/stream/radio-guide-1935-06-01/radio-guide-1935-06-01_djvu.txt.

43 Donna Grace, "Charm Secrets by Entertainer," Windsor Daily Star, July 5, 1940, n.p.

44 愛德華·里歐·高栗給約翰·波提格（John Boettiger）的信（September 26, 1937）。John Boettiger Papers, Franklin D. Roosevelt Presidential Library and Museum, Hyde Park, NY.

45 喬埃斯·蓋爾菲·拉瑪（Joyce Garvey LaMar）給作者的電子郵件（July 17, 2012）。

46 高栗五年日記（February 18, 1938），收藏於「高栗之家」。

47 高栗五年日記（July 2, 1939）。

48 高栗五年日記（March 21, 1938）。

49 丹·法蘭克（Dan Frank）帕克中學校長在My Hero網站上寫的文章"Colonel Francis Parker," (July 24, 2012): https://myhero.com/Colonel_Parker?iframe=true.

50 Donald Stanley Vogel, The Boardinghouse: The Artist Community House, Chicago 1936-37 (Denton: University of North Texas Press, 1995), 5.

51 Oscar Wilde, The Importance of Being Earnest, in The Annotated Oscar Wilde, ed. H. Montgomery Hyde (New York: Clarkson Potter, 1982), 355.

52 Clifford Ross and Karen Wilkin, The World of Edward Gorey (New York: Harry N. Abrams, 1996), 33.

53 同前註。

54 保羅・理查寫給作者的電子郵件（October 4, 2011）。

55 Schiff, "Edward Gorey and the Tao of Nonsense," 143.

56 Ross and Wilkin, The World of Edward Gorey, 11.

57 Carl Sandburg, "Chicago," in Poetry 3, no. 6 (March 1914), 191, https://www.poetryfoundation.org/poetrymagazine/browse?contentId=12840.

58 Albers, Joan Mitchell, 88.

59 Vogel, The Boardinghouse, 80.

60 See Albers, Joan Mitchell, 89.

61 G Is for Gorey — C Is for Chicago, http://www.lib.luc.edu/specialcollections/exhibits/show/gorey/education/edward-gorey-at-the-francis-w-.

62 Albers, Joan Mitchell, 90.

63 同前註。

64 "Email Exchange Between Connie Joerns and Tom Michalak 11.7.13.," quoted On "Edward Gorey at the Francis W. Parker School," http://www.lib.luc.edu/specialcollections/exhibits/show/gorey/education/edward-gorey-at-the-francis-w-.

65 Robert Dahlin, "Conversations with Writers: Edward Gorey," in Ascending Peculiarity, 49.

66 "Socialites on Top Again," Parker Weekly 29, no. 12 (January 22, 1940), 1.

67 Quoted in "Edward Gorey at the Francis W. Parker School 2," G Is for Gorey — C Is for Chicago, http://www.lib.luc.edu/specialcollections/exhibits/show/gorey/education/parker-2.

68 Solod, "Edward Gorey," 102.
高栗・哈佛學院國家獎學金申請表，哈佛大學藝術與科學部門註冊組高栗學生紀錄。

69 Henwood, "Edward Gorey," 161.

70　Filstrup, "An Interview with Edward St. John Gorey," 84.

71　同前註。

72　高栗為湯尼‧班特里的《卡琳斯卡的服裝》(Costumes by Karinska) 一書所寫的序言 (New York: Harry N. Abrams, 1995)。高栗看的無疑是蒙特卡羅俄國芭蕾舞團於一九四〇年一月三日星期三下午 (兩點半) 在芝加哥禮堂劇院 (Auditorium Theatre) 的演出,當天節目依序是《紅與黑》、《酒神》與《天方夜譚》。

73　Edward Gorey, "The Doubtful Interview," in Gorey Posters (New York: Harry N. Abrams, 1979), 6.

74　高栗為《卡琳斯卡的服裝》寫的序言,無頁碼。

75　同前註。

76　Grace Robert, The Borzoi Book of Ballets (New York: Alfred A. Knopf, 1946), 258.

77　Albers, Joan Mitchell, 89.

78　高栗,哈佛學院國家獎學金申請表。

79　高栗,哈佛學院入學申請 (February 6, 1942) 哈佛大學高栗學生紀錄。

80　Quoted in Ariel Swartley, "Henry James' Boston," Globe Magazine (Boston), August 12, 1984, 10-45.

81　赫伯特‧W‧史密斯,哈佛學院國家獎學金申請表 (January 28, 1942),頁1-6。

82　海倫‧高栗寫給哈佛大學入學委員會的信 (September 6, 1946)。

83　同前註。

84　高栗寫給比‧摩斯 (Bea Moss,原姓氏為「洛森」[Rosen]) 的信,稱其為「Darling」,無日期,聖地牙哥大學圖書館特別館藏/高栗收藏。

85　高栗寫給比‧摩斯的信,稱她為「Dear Beatrix the-light-of-my-life」,無日期,聖地牙哥大學圖書館特別館藏。

86　高栗寫給比‧摩斯的信,稱她為「Beatrix my beloved」,無日期,聖地牙哥大學圖書館特別館藏。

87　同前註。

88　Edward Gorey, "I Love Lucia," Vogue, May 1986, 180.

89　David Leon Higdon, "E. F. Benson," in The Gay and Lesbian Literary Heritage, ed. Claude J. Summers (New York: Routledge, 2002), 84.

90　Filstrup, "An Interview with Edward St. John Gorey," 84.

91　Gorey, "Dear Beatrix the-light-of-my-life."

92　"The Army Specialized Training Program: A Brief Survey of the Essential Facts," Journal of Educational Sociology 16, no. 9 (May 1943), 543.

93　高栗哈佛學院入學申請（July 5, 1946），哈佛大學高栗學生紀錄。

第二章——淡紫色的日落：道格威，一九四四～四六

1　Ronald L. Ives, "Dugway Tales," Western Folklore 6, no. 1 (January 1947), 54.

2　同前註，頁53。

3　Richard Dyer, "The Poison Penman," in Ascending Peculiarity: Edward Gorey on Edward Gorey, ed. Karen Wilkin (New York: Harcourt, 2001), 113.

4　Edward Gorey, "The Doubtful Interview," in Gorey Posters (New York: Harry N. Abrams, 1979), 5.

5　珍・布蘭特，對《愈來愈古怪》（Ascending Peculiarity）這本書未發表的報告，以電子郵件寄給作者。她在她的先生比爾・布蘭特去世前寫下這些報告；比爾・布蘭特看過，也給過意見與訊息，她將之納入。

6　所有引用比爾・布蘭特的相關段落，都是來自珍・布蘭特影印並寄給作者的沒有日期、沒有頁碼、未出版的回憶錄。

7　布蘭特，未出版的回憶錄。

8　高栗接受波士頓電視與廣播記者克里斯多福・萊頓專訪，約一九九二年未剪輯的錄音帶。錄音帶拷貝由克里斯・塞弗特提供。

9　Jane Merrill Filstrup, "An Interview with Edward St. John Gorey at the Gotham Book Mart," in Ascending Peculiarity, 21.

10　高栗，Les Serpents，高栗未出版的打字手稿副本，由珍·布蘭特提供給作者。

11　「多麼難以啟齒的瘋狂！」……高栗，A Scene from a Play (March 28, 1945)，頁4，高栗未出版的打字手稿副本，由珍·布蘭特提供給作者。

12　高栗，L'Aüs et L'Auscultatrice，無日期，頁3。高栗未出版的打字手稿副本，由珍·布蘭特提供給作者。

13　高栗給布蘭特的劇本中，唯兩本在封面上有加日期的，分別是 A Scene from a Play (March 28, 1945) 和 L'Aüs et L'Auscultatrice (July 14, 1945)。他很可能在完成劇作時即在封面上題字，或者至少是完成後不久。雖然我們無法得知。所以，至少這兩本劇作是在一九四五年二月二十二日之後，也就是他滿二十歲之後寫的……在此之前是否有其他劇本作品，我們就不得而知了。

14　高栗，Les Serpents，1。

15　根據 Alexander Spiers 的 A New French-English General Dictionary (Paris: Librairie Européenne de Baudry/Mesnil-Dramard, 1908) 頁64，「auscultatrice」是「一位被指定去聽其他修女與她們的朋友之間的談話的修女」，至於「aüs」，精通法語的比利時——美國作家 Luc Sante 推特給我 (April 21, 2015)，定義它是一個俚語，指一個不買東西的討人厭客人。有鑑於高栗對文字遊戲的愛好，我傾向認為他選字的原因是因為它們的字首音相同，而不是因為它們的意義。它的韻腳與韻律令人想起珍·奧斯汀的《理性與感性》(Sense and Sensibility)，也許不是巧合，而是暗示高栗對奧斯汀的致意。

16　高栗，Les Aztèques (July 14, 1945)，頁15、47。高栗未出版的打字手稿副本，由珍·布蘭特提供給作者。

17　G. K. Chesterton, "The Miser and His Friends," quoted in The Universe According to G. K. Chesterton: A Dictionary of the Mad, Mundane, and Metaphysical, ed. Dale Ahlquist (Mineola, NY: Dover Books, 2011), 4.

18　Alexander Theroux, The Strange Case of Edward Gorey (Seattle: Fantagraphics Books, 2000), 8.

19　Jim Woolf, "Army: Nerve Agent Near Dead Utah Sheep in '68; Feds Admit Nerve Agent Near Sheep," Salt Lake Tribune, January 1, 1998, PDF archived on the United States Nuclear Regulatory Commission website, 4, http://pbadupws.nrc.gov/docs/ML0037/ML003729062.pdf.

20　Dick Cavett, "The Dick Cavett Show with Edward Gorey," in Ascending Peculiarity, 60–61.

21 高栗給比爾・布蘭特的信（April 17, 1947），頁4，Pullman 華盛頓州立大學圖書館 William E. Brandt 文件檔案、手稿、檔案與特別收藏。

22 同前註，頁2。

23 高栗，退伍軍人宿舍申請表（July 9, 1946），哈佛大學 Edward Gorey student records, Office of the Registrar, Faculty of Arts and Sciences。

24 Quoted in Andrew J. Diamond, Chicago on the Make: Power and Inequality in a Modern City (Oakland: University of California Press, 2017), 1.

25 Christopher Lydon, "The Connection," in Ascending Peculiarity, 224.

26 David Streitfeld, "The Gorey Details," in Ascending Peculiarity, 178.

27 Dyer, "Poison Penman," 113.

第三章——「極文青、前衛和這之類的事」：哈佛，一九四六～五〇

1 Quoted in Brad Gooch, City Poet: The Life and Times of Frank O'Hara (New York: Alfred A. Knopf, 1993), 6.

2 同前註，頁47。

3 同前註。

4 同前註，頁115。

5 同前註。

6 賴瑞・奧斯古與作者於奧斯古在紐約州日耳曼敦鎮（Germantown）家中的訪談（April 28, 2011）。

7 Gooch, City Poet, 115.

8 同前註，頁114–15。

9 「對我影響最深」：Alexander Theroux, The Strange Case of Edward Gorey (Seattle: Fantagraphics Books, 2000), 57.「不情願

10　承認〕; Richard Dyer, "The Poison Penman," in Ascending Peculiarity: Edward Gorey on Edward Gorey, ed. Karen Wilkin (New York: Harcourt, 2001), 123-24。

11　Early Stories 這本書於一九七一年由 Albondocani Press 在紐約出版，收錄了 "The Wavering Disciple" 和 "A Study in Opal"，當中有四幅高栗繪製的插畫。

12　Tobi Tobias, "Balletgorey," in Ascending Peculiarity, 23.

13　Quoted in Michael Dirda, Bound to Please: An Extraordinary One-Volume Literary Education (New York: W. W. Norton, 2005), 180.

14　Quoted in Dirda, Bound to Please, 181.

15　同前註，頁180。

16　Carl Van Vechten, Excavations (New York: Alfred A. Knopf, 1926), 172.

17　Ronald Firbank, Concerning the Eccentricities of Cardinal Pirelli (London: Gerald Duckworth & Co., 1929)，無頁碼，古騰堡計畫網站檔案： http://www.gutenberg.ca/ebooks/firbankr-cardinalpirelli/firbankr-cardinalpirelli-00-h.html.

18　David Van Leer, The Queening of America: Gay Culture in Straight Society (New York: Routledge, 1995), 27.

19　Lisa Solod, "Edward Gorey," in Ascending Peculiarity, 102.

20　阿弗雷德·豪爾，新生導師報告 (January 10, 1947)，哈佛大學藝術與科學部門註冊組高栗學生紀錄。

21　哈佛大學高栗學生紀錄中，海倫·高栗寫給哈佛大學副系主任詹德森·薛柏林的信 (Saturday, March 1st)，頁2。

22　同前註，頁1。

23　Roel van den Oever, Mama's Boy: Momism and Homophobia in Postwar American Culture (New York: Palgrave Macmillan, 2012), 1.

24　Gooch, City Poet, 115.

25　高栗寫給艾德蒙·威爾森的信 (July 28, 1954)，Edmund Wilson Papers, Yale Collection of American Literature, Beinecke Rare

26　Book and Manuscript Library, Yale University。
Gooch, City Poet, 107.

27　同前註，頁117。

28　「他們是一種反文化」：Quoted in Stephen Schiff, "Edward Gorey and the Tao of Nonsense," in Ascending Peculiarity, 152。「即興的自行宣布階級」：Susan Sontag, "Notes on 'Camp,'" in A Susan Sontag Reader (New York: Vintage, 1983), 117.

29　「觀看世界的方法」：Sontag, "Notes on 'Camp,'" 106。「我的人生完全與美學相關」：Dyer, "Poison Penman," 121。

30　高栗寫給布蘭特的信 (April 17, 1947)，頁1，William E. Brandt Papers, Manuscripts, Archives, and Special Collections, Washington State University Libraries, Pullman。書中所有引用高栗致布蘭特的信件，都是在布蘭特檔案文件中找到的信件。

31　Dick Cavett, "The Dick Cavett Show with Edward Gorey," in Ascending Peculiarity, 58.

32　「進展不明顯」：Dyer, "Poison Penman," 113。「完全糟透」：Robert Dahlin, "Conversations with Writers: Edward Gorey," in Ascending Peculiarity, 47。

33　Jane Merrill Filstrup, "An Interview with Edward St. John Gorey at the Gotham Book Mart," in Ascending Peculiarity, 79–80.

34　François, duc de La Rochefoucauld, in John Bartlett, Familiar Quotations (Boston: Little, Brown, 1919), archived at Bartleby.com, http://www.bartleby.com/100/738.html.

35　高栗，untitled article on the Maximes of La Rochefoucauld, n.d.，6，德州大學奧斯汀分校哈利・蘭森中心高栗特藏。

36　同前註，頁2。

37　同前註，頁4。

38　同前註，頁8。

39　「無可救藥的悲觀主義」、「熱情與受難」、「透明禮貌」：Gorey, untitled article on the Maximes, 9。「我讀到……」：德州大學奧斯汀分校哈利・蘭森中心高栗特藏。

40　Edward Gorey, fourth part of a novel, Paint Me Black Angels, December 14, 1947, 3，德州大學奧斯汀分校哈利・蘭森中心高栗特藏。Theroux, Strange Case, 2000 ed., 26–27.

41　高栗給布蘭特的信（April 17, 1947），頁1。

42　高栗給布蘭特的信（April 17, 1947），頁3。

43　唐納德・霍爾寫給作者的信（February 9, 2011），頁1。

44　Quoted in Gooch, City Poet, 117.

45　高栗給布蘭特的信（November 10, 1947），頁1。

46　同前註。

47　高栗，untitled article on the Maximes, 6

48　Donald Hall, "English C, 1947," in John Ciardi: Measure of the Man, ed. Vince Clemente (Fayetteville: University of Arkansas Press, 1987), 53.

49　Edward Cifelli, John Ciardi: A Biography (Fayetteville: University of Arkansas Press, 1998), 297.

50　Dahlin, "Conversations with Writers," 28.

51　John Ciardi, letter to Donald Allen, in Homage to Frank O'Hara, ed. Bill Berkson and Joe LeSueur, rev. ed. (Bolinas, CA: Big Sky Books, 1988), 19.

52　Cifelli, John Ciardi, 145.

53　Quoted in Gooch, City Poet, 120.

54　Edward Gorey, "The Colours of Disillusion," October 27, 1947, 1–10. 德州大學奧斯汀分校哈利・蘭森中心高栗特藏。

55　同前註。

56　Sontag, "Notes on 'Camp,'" 114–15, 116.

57　Edward Gorey, "A Wet Sunday, Vendée, Whatever Year Scott's Novel Was Translated," April 14, 1949, n.p，德州大學奧斯汀分校哈利・蘭森中心高栗特藏。

58　Gooch, City Poet, 117.

59　Oscar Wilde, "The Decay of Lying," in The Artist as Critic: Critical Writings of Oscar Wilde, ed. Richard Ellmann (New York:

60　Vintage, 1970), 294.

61　Gooch, City Poet, 131.

62　Gooch, City Poet, 118.

63　同前註。

64　Elizabeth Hollander, "The End of the Line: Rory Dagweed Succumbs," Goodbye, n.d., n.p., https://web.archive.org/web/20010217224104/http://www.goodbyemag.com//mar00/gorey.html/.

65　高栗在紐約東三十八街三十六號公寓接受菲斯・艾略特專訪（November 30, 1976）。未出版。錄音帶提供給作者。

66　W. E. Farbstein, "Debunking Expedition," Collier's Weekly, n.p., n.d., magazine clipping included in Helen Gorey, letter to Edward Gorey, n.d.，德州大學奧斯汀分校哈利・蘭森中心高栗特藏。

67　Gooch, City Poet, 133.

68　同前註，頁115。

69　Ifan Kyrle Fletcher, "Ifan Kyrle Fletcher," in Ronald Firbank: Memoirs and Critiques, ed. Mervyn Horder (London: Gerald Duckworth & Co., 1977), 25.

70　ＡＢＣ記者瑪格莉特・奧斯梅爾（Margaret Osmer）於一九七八年採訪高栗毛皮大衣的無標題短片。數位影像檔案由克里斯・塞弗特提供給作者。

71　Gooch, City Poet, 121.

72　同前註，頁135。

73　Ivy Compton-Burnett, A Heritage and Its History (New York: Simon and Schuster, 1960), 10.

74　Gooch, City Poet, 136.

75　同前註，頁133。

76　同前註，頁132。

77 同前註，頁133。

78 同前註。

79 同前註。

80 同前註，頁116。

81 賴瑞・奧斯古寫給作者的電子電件（January 6, 2013）。

82 賴瑞・奧斯古寫給作者的電子電件（November 21, 2012）。

83 賴瑞・奧斯古與作者的訪談。

84 高栗寫給康索魯・瓊恩斯的信（December 30, 1948），頁1，德州大學奧斯汀分校哈利・蘭森中心高栗特藏。

85 同前註，頁2。

86 同前註。

87 同前註。

88 哈佛大學高栗學生檔案「學生狀態」（August 1, 1949），頁2。

89 「我從來不是胡亂擁抱的人」：〈無標題詩〉無出版社，德州大學奧斯汀分校哈利・蘭森中心高栗特藏。

90 高栗給布蘭特的信（January 30, 1951），頁3。

91 Solod, "Edward Gorey," 102.

92 同前註，頁97。

93 同前註，頁102。

94 同前註，頁103。

95 同前註，頁105。

96 同前註。

97 Schiff, "Edward Gorey and the Tao of Nonsense," 149.

98 約翰・艾希伯里寫給作者的電子郵件（March 2, 2011）。艾希伯里要求以下授權文字附加在這段尾註："Quotations/

99　Dyer, "Poison Penman," 119.

100　Schiff, "Edward Gorey and the Tao of Nonsense," 148.

101　法蘭克林・B・莫戴爾給高栗的信（April 27, 1950），頁1。

102　David Remnick, "The New Yorker in the Forties," New Yorker, April 28, 2014, http://www.newyorker.com/books/page-turner/the-newyorker-in-the-forties.

103　Filstrup, "An Interview with Edward St. John Gorey," 85.

104　Dyer, "Poison Penman," 115.

105　Alexander Theroux, The Strange Case of Edward Gorey, rev. ed. (Seattle: Fantagraphics Books, 2011), 37.

106　Solod, "Edward Gorey," 96.

107　同前註,頁105。

108　Marjorie Perloff, Frank O'Hara: Poet Among Painters (Chicago: University of Chicago Press, 1997), 21.

109　Gooch, City Poet, 140.

110　Dyer, "Poison Penman," 115.

111　Frank O'Hara, "For Edward Gorey," in Early Writing, ed. Donald Allen (Bolinas, CA: Grey Fox Press, 1977), 65.

112　Gooch, City Poet, 123–24.

第四章——神聖的怪物：劍橋，一九五〇～五三

1　Clifford Ross and Karen Wilkin, The World of Edward Gorey (New York: Harry N. Abrams, 1996), 33.

2　Joseph P. Kahn, "It Was a Dark and Gorey Night," Boston Globe, December 17, 1998, C4.

3　Steven Heller, "Edward Gorey's Cover Story," in Ascending Peculiarity: Edward Gorey on Edward Gorey, ed. Karen Wilkin (New York: Harcourt, 2001), 232.

4　D. Keith Mano, "Edward Gorey Inhabits an Odd World of Tiny Drawings, Fussy Cats, and 'Doomed Enterprises,'" People 10, no. 1 (July 3, 1978), https://people.com/archive/edward-gorey-inhabits-an-odd-world-oftiny-drawings-fussy-cats-and-doomed-enterprises-vol-10-no-1/.

5　高栗給布蘭特的信（January 30, 1951），頁2。Brandt Papers; Manuscripts, Archives, and Special Collections, Washington State University Libraries, Pullman。書中所有引用高栗致布蘭特的信件，都是在Brandt Papers中找到的信件。

6　Alexander Theroux, The Strange Case of Edward Gorey (Seattle: Fantagraphics Books, 2000), 12.

7　高栗給布蘭特的信（January 30, 1951），頁2。

8　同前註。

9　同前註。

10　Nicholas Wroe, "Young at Heart," The Guardian, October 24, 2003, http://www.theguardian.com/books/2003/oct/25/featuresreviews.guardianreview15.

11　Alison Lurie, "Of Curious, Beastly & Doubtful Days: Alison Lurie on Edward 'Ted' Gorey," transcript of remarks delivered at the Edward Gorey House's Seventh Annual Auction and Goreyfest, October 4, 2008, http://www.goreyography.com/north/north.htm.

12　艾莉森・路瑞與作者的訪談。

13　Lurie, "Of Curious, Beastly & Doubtful Days."

14　艾莉森・路瑞與作者的訪談。

15　Lurie, "Of Curious, Beastly & Doubtful Days."

16　同前註。

17　艾莉森・路瑞與作者的訪談。

18　同前註。

19　Lurie, "Of Curious, Beastly & Doubtful Days."

20　高栗給布蘭特的信（January 30, 1951），頁1。

21　同前註。

22　分別為 Harvard Advocate 133, no. 6 (Commencement Issue, 1950) 與 Harvard Advocate 133, no. 7 (Registration Issue, 1950)。

23　約翰・厄普代克，致凱文・麥德莫特所著《象屋∷愛德華・高栗的家》（Elephant House: or, the Home of Edward Gorey）前言（Petaluma, CA: Pomegranate Communications, 2003）。

24　高栗給布蘭特的信（January 30, 1951），頁3。

25　同前註。

26　Edward M. Cifelli, The Selected Letters of John Ciardi (Fayetteville: University of Arkansas Press, 1991), 71.

27　梅里爾・穆爾給海倫・高栗的信（April 21, 1953），頁2。Merrill Moore Papers, Manuscript Division, Library of Congress。所有引用自穆爾與海倫・高栗、愛德華・里歐・高栗與愛德華・高栗的來往信件，都來自這個收藏。

28　穆爾給高栗的電報（December 2, 1951）。

29　T. S. Eliot, The Use of Poetry and the Use of Criticism (London: Faber and Faber, 1964), 154.

30　Alison Lurie, "A Memoir," in V. R. Lang: Poems & Plays; With a Memoir by Alison Lurie, by V. R. Lang and Alison Lurie (New York: Random House, 1975), 13.

31　Nora Sayre, "The Poets' Theatre: A Memoir of the Fifties," Grand Street 3, no. 3 (Spring 1984), 98.

32　同前註，頁92。

33　同前註，頁98。

34　Lurie, "A Memoir," 14.

35　Oscar Wilde, The Wit and Humor of Oscar Wilde, ed. Alvin Redman (Mineola, NY: Dover Publications, 1959), 64.

36　Brad Gooch, City Poet: The Life and Times of Frank O'Hara (New York: Alfred A. Knopf, 1993), 147.

37　Lurie, "A Memoir," 60.

38　Gooch, City Poet, 148.

39　Oscar Wilde's Wit & Wisdom: A Book of Quotations (Mineola, NY: Dover Publications, 1998), 1.

40　Lurie, "A Memoir," 71.

41　Lurie, "Of Curious, Beastly & Doubtful Days."

42　Sayre, "The Poets' Theatre," 95.

43　同前註。

44　高栗，Amabel, or The Partition of Poland，寫於一九五二年二月到五月之間，無出版社，未出版的打字劇本稿，哈佛大學拉德克利夫研究所（Radcliffe Institute for Advanced Study）Schlesinger圖書館「費莉西亞・蘭波特檔案文件」（Felicia Lamport Papers）。

45　Sarah A. Dolgonos, "Behind the Macabre: In Memoriam of Edward Gorey," Harvard Crimson, June 5, 2000, 2, http://www.thecrimson.com/article/2000/6/5/behind-the-macabre-ponce-asked-what/?page=2.

46　Richard Dyer, "The Poison Penman," in Ascending Peculiarity, 116.

47　Theroux, Strange Case, 2000 ed., 10.

48　穆爾給高栗的信（October 22, 1951），頁2。

49　高栗給艾莉森・路瑞的信（June 22, 1952），頁2。康乃爾大學圖書館善本與手稿收藏，「艾莉森・路瑞檔案文件」（Alison Lurie Papers）。所有引用自高栗與路瑞的來往信件，都來自這個收藏。

50　Theroux, Strange Case, 12.

51　Society Notebook, Chicago Daily Tribune, October 22, 1952, B1.

52　愛德華・里歐・高栗給穆爾的信（April 24, 1953），頁1。

53　Judith Cass, Recorded at Random, Chicago Daily Tribune, December 17, 1952, B7.

54　高栗給路瑞的信（June 22, 1952），頁1。

55　同前註，頁2。

第五章——「像一顆被拴住的氣球，在天空與地球之間一動不動」：紐約，一九五三

1　高栗與愛德・品森特（Ed Pinsent）訪談錄音帶，經編輯後的版本出現在一九九七年《Speak》雜誌秋季號的〈遇見高栗〉（A Gorey Encounter）一文，後來在《愈來愈古怪：愛德華・高栗談愛德華・高栗》（Ascending Peculiarity: Edward Gorey on Edward Gorey）重新出版，卡倫・威爾金編輯（New York: Harcourt, 2001）。品森特提供給我一份訪談錄音帶。

2　高栗寫給梅里爾・穆爾的信，日期註明為「週二夜晚」（一九五三年，最可能是三月），頁1，美國國會圖書館手稿部〔Merrill Moore Papers〕。

3　Robert Dahlin, "Conversations with Writers: Edward Gorey," in Ascending Peculiarity, 28.

4　Carol Stevens, "An American Original," in Ascending Peculiarity, 130.

5　Steven Heller, "Edward Gorey's Cover Story," in Ascending Peculiarity, 234.

6　同前註，頁233.

7　Jane Merrill Filstrup, "An Interview with Edward St. John Gorey at the Gotham Book Mart," in Ascending Peculiarity, 76.

8　Clifford Ross, "Interview with Edward Gorey," in The World of Edward Gorey, by Clifford Ross and Karen Wilkin (New York: Harry N. Abrams, 1996), 28.

9　Heller, "Edward Gorey's Cover Story," 235.

10　同前註。

11　同前註，頁236.

56　Clifford Ross, "Interview with Edward Gorey," in The World of Edward Gorey, 33, 36.

57　Heller, "Edward Gorey's Cover Story," 232.

58　Carol Stevens, "An American Original," Print, January–February 1988, 51.

59　傑森・艾普斯坦與作者在艾普斯坦位於曼哈頓住家的訪談（March 29, 2011）。

12　Steven Heller, Edward Gorey: His Book Cover Art & Design (Portland, OR: Pomegranate, 2015), 17.

13　同前註。

14　同前註。

15　高栗給努梅耶的信（October 2, 1968），收錄於Floating Words: The Letters of Edward Gorey & Peter F. Neumeyer (Petaluma, CA: Pomegranate Communications, 2011), 19。

16　Stephen Schiff, "Edward Gorey and the Tao of Nonsense," in Ascending Peculiarity, 154.

17　安崔亞斯·布朗不認為霍爾和高栗在雙日出版社或其他地方曾經交會過，「就我所知，他們從來沒有說過話，或者有任何聯繫，」他說。見「霍爾與收集的書」（Warhol & Collecting Books），安崔亞斯·布朗於二〇一五年八月十六日接受凱瑟琳·普萊斯（Kathryn Price）的採訪，她是威廉斯學院美術館（William College Museum of Art）採集組的保管員，這份檔案放在威廉斯學院YouTube頻道上：https://www.youtube.com/watch?v=JL6TBUI8MGM。然而，一份一九七七年的檔案斷言高栗在一九五〇年代早期曾經在雙日出版社擦肩而過，而且「幾年後，他很驚訝霍爾在紐約街上認出他，與他打招呼，當時兩人皆是文人圈地位相當的名人。」（克雷格·利托〔Craig Little〕Packet，一九七七年十月三十日，十九版。）至少，他們曾經一起現身：霍爾出現在一九五二年十一月的《哈潑雜誌》上，也是高栗首次出現在全國性的雜誌封面上；霍爾的鉛筆與鋼筆畫，以班·尚恩普及的顫抖、墨水線條畫成，搭配雪莉·傑克森（Shirley Jackson）的短篇故事《與一位女士的旅行》（Journey with a Lady）。

18　Schiff, "Edward Gorey and the Tao of Nonsense," 155.

19　Louis Menand, "Pulp's Big Moment: How Emily Brontë Met Mickey Spillane," New Yorker, January 5, 2015, http://www.newyorker.com/magazine/2015/01/05/pulps-big-moment.

20　Jason Epstein, Book Business: Publishing Past, Present, and Future (New York: W. W. Norton, 2001), 66–67.

21　"Edward Gorey," Print, January–February 1958, 44.

22　Menand, "Pulp's Big Moment."

23　Heller, "Edward Gorey's Cover Story," 235.

24 高栗因為亨利・詹姆斯的封面而「變得非常有名」，他說，這段話的諷刺在於這個人曾號稱他痛恨詹姆斯「超過世界上任何其他東西，除了畢卡索。」「但是你對詹姆斯的封面有相當精準的詮釋」赫勒抗議說。「這個嘛，」高栗說：「每個人都想說，『喔，你對亨利・詹姆斯多麼敏銳啊。』而我也想，『喔，當然，孩子。』如果那是因為我多麼討厭他，這可能也是真的。」見赫勒的 "Edward Gorey's Cover Story" 236。

25 Thomas Garvey, "Edward Gorey and the Glass Closet: A Moral Fable," Hub Review, March 19, 2011, http://hubreview.blogspot.com/2011/03/imaginary-frontispiece-with-author-in.html。所有引用自托瑪斯・蓋爾菲的話都來自這一頁。

26 Douglass Shand-Tucci, The Crimson Letter: Harvard, Homosexuality, and the Shaping of American Culture (New York: St. Martin's Press, 2003), 34.

27 高栗給路瑞的信，日期為［週一，午餐］(December 1953)，頁3。康乃爾大學圖書館善本與手稿收藏，「艾莉森・路瑞檔案文件」(Alison Lurie Papers)。所有引用自高栗與路瑞的來往信件，都來自康乃爾的路瑞檔案文件收藏。

28 Brad Gooch, City Poet: The Life and Times of Frank O'Hara (New York: Alfred A. Knopf, 1993), 194.

29 高栗給路瑞的信，日期為［週五，晚間］(September 10, 1953)，頁2。

30 Audre Lorde, Zami: A New Spelling of My Name (Berkeley and Toronto: Crossing Press, 1982), 221.

31 Kevin Cook, Kitty Genovese: The Murder, the Bystanders, the Crime That Changed America (New York: W. W. Norton, 2014), 47.

32 Frank O'Hara, Selected Poems, ed. Mark Ford (New York: Borzoi / Alfred A. Knopf, 2008), 61.

33 高栗給路瑞的信，日期為［週六，晚間］(August 1953)，頁1。

34 高栗給路瑞的信，日期為［週三，中午］(September 30, 1953)，頁1。

35 高栗給路瑞的信，日期為［週四，午間］(November 6, 1953)，頁2。

36 高栗給路瑞的信，日期為［週一，午餐］(December 1953)，頁1。

37 同前註，頁2.

38 高栗給路瑞的信，日期為［週六，下午，五點過後不久］(December 1953)，頁2。

39 Tobi Tobias, "Balletgorey," in Ascending Peculiarity, 14.

40　Haskel Frankel, "Edward Gorey: Professionally Preoccupied with Death," Herald Tribune, August 25, 1963, 8.

41　Marilyn Stasio, "A Gorey Story," Oui, April 1979, 85.

42　Filstrup, "An Interview with Edward St. John Gorey," 20.

43　Stasio, "A Gorey Story," 130.

44　高栗給路瑞的信，日期為「週六，下午，五點過後不久」，頁2。

45　Alden Mudge, "Edward Gorey: Take a Walk on the Dark Side of the Season," BookPage, November 1998, https://bookpage.com/interviews/7968-edward-gorey#.WiA-YEtrz66.

46　聖雷莫咖啡（San Remo Café）是位於布利克街一八九號的酒吧，於一九六七年歇業，他曾經是作家、畫家、音樂家與其他放蕩文人劇場人士的飲酒處。威廉‧S‧布洛斯曾在這裡喝酒。戈爾‧維達爾（Gore Vidal）在這裡說動了傑克‧凱魯亞克，然後帶他到雀爾喜（Chelsea）飯店共度春宵。音樂家李奧納德‧伯恩斯坦（Leonard Bernstein）、作家戴莫爾‧施瓦茨（Delmore Schwartz）、音樂家邁爾士‧戴維斯（Miles Davis）、作家詹姆斯‧鮑德溫（James Baldwin）、艾倫‧金斯堡，以及剛好歐哈拉，都是這裡的常客。它吸引了三教九流的人，但對演唱萊蒂斯‧馬麗娜（Judith Malina）留下的印象是一個「同志與知識分子」的氣氛。（引用自Stephen Petrus與Ronld D. Cohen撰寫的Folk City: New York and the American Folk Music Revival〔New York: Oxford University Press, 2015〕, 154）雖然高栗說他自從在曼哈頓「落腳」就沒有涉足這個地方，但證據顯示他至少和歐哈拉與瓊‧密契爾來過一次。他是否曾經與大名鼎鼎的金斯堡、布洛斯、鮑德溫或伯恩斯坦照過面？很耐人尋味。

第六章——奇怪的癖好：芭蕾、高譚書屋、默片、費雅德，一九五三

1　Richard Dyer, "The Poison Penman," in Ascending Peculiarity: Edward Gorey on Edward Gorey, ed. Karen Wilkin (New York: Harcourt, 2001), 118.

2　Quoted in Andreas Brown, "2012 Hall of Fame Inductee: Edward Gorey," Society of Illustrators website, https://www.

3　societyillustrators.org/edward-gorey.
高栗給路瑞的信（January 7, 1957），頁1，康乃爾大學圖書館善本與手稿收藏，「Alison Lurie Papers」。所有引用自高栗與路瑞的來往信件，都來自康乃爾的路瑞檔案文件收藏。

4　Kevin Kelly, "Edward Gorey: An Artist in 'the Nonsense Tradition," Boston Globe, August 16, 1992, B28.

5　Antioch Jensen, "Edward Gorey Glory," Maine Antique Digest, March 2011, 32C.

6　Edward Gorey, "Edward Gorey: Proust Questionnaire," in Ascending Peculiarity, 187.

7　Haskel Frankel, "Edward Gorey: Professionally Preoccupied with Death," Herald Tribune, August 25, 1963, 8.

8　羅伯‧葛雷柯維克（Robert Greskovic）為《華爾街日報》寫的一篇文章裡，說明了一些他這位朋友發出的難解聲音。「這些驚嘆聲，」在我認識高栗將近三十年裡，有點是他的偏好，也許是「phooey」和「pshaw」合起來，也有可能是狗的噴嚏聲，」他寫道：「（他）用這種表達方式來打發掉一些事，特別是關於他自己的，尤其如果這件事接近過分熱情的時候。」見Robert Greskovic, "Home Sweet Museum," Wall Street Journal, June 28, 2002，https://www.wsj.com/articles/SB1025226629964498880。

9　Stephen Schiff, "Edward Gorey and the Tao of Nonsense," in Ascending Peculiarity, 141.

10　Tobi Tobias, "Balletgorey," in Ascending Peculiarity, 15.

11　Dyer, "Poison Penman," 120.

12　Tobias, "Balletgorey," 15.

13　Brad Gooch, City Poet: The Life and Times of Frank O'Hara (New York: Alfred A. Knopf, 1993), 219.

14　Quoted in Gooch, City Poet, 219.

15　Quoted in "George Balanchine," New York City Ballet website, http://www.nycballet.com/Explore/Our-History/George-Balanchine.aspx.

16　Kirsten Bodensteiner, "George Balanchine and Agon," ArtsEdge, http://artsedge.kennedy-center.org/students/features/master-work/balanchine-agon.

17　Dyer, "Poison Penman," 123.

18　Gayle Kassing, History of Dance: An Interactive Arts Approach (Champaign, IL: Human Kinetics, 2007), 196.

19　Jane Merrill Filstrup, "An Interview with Edward St. John Gorey at the Gotham Book Mart," in Ascending Peculiarity, 82.

20　Tobias, "Balletgorey," 14.

21　同前註，頁18。

22　Tobi Tobias, "On Balanchine's 'Ivesiana,'" Seeing Things (Tobias's blog), May 3, 2013, http://www.artsjournal.com/tobias/2013/05/on-balanchines-ivesiana.html.

23　Tobias, "Balletgorey," 18.

24　Robert Dahlin, "Conversations with Writers: Edward Gorey," in Ascending Peculiarity, 46.

25　同前註，頁47。

26　Arlene Croce, "The Tiresias Factor," New Yorker, May 28, 1990, 53.

27　Allegra Kent, "An Exchange of Letters, Packages, Moonstones and Mailbox Entertainment," Dance Magazine, July 2000, 66.

28　同前註。

29　Allegra Kent, Once a Dancer...: An Autobiography (New York: St. Martin's Press, 1997), 264.

30　Croce, "The Tiresias Factor," 53.

31　Gorey, "Proust Questionnaire," 185.

32　W. G. Rogers, Wise Men Fish Here: The Story of Frances Steloff and the Gotham Book Mart (New York: Harcourt, Brace & World, 1965), 161.

33　鮑伊似乎也是一個高栗迷。他去世後，在一篇《衛報》專欄裡收集了讀者與鮑伊不為人知的往事，有一位署名［BookmanJB］的讀者描述他在新浪潮樂團［金髮美女樂團］（Blondie）鍵盤手吉米・戴斯特里（Jimmy Destri）位於格林威治公寓舉辦的一場派對裡遇見鮑伊。他們一拍即合，後來BookmanJb經常被召喚到鮑伊位於紐約的公寓，在晚餐時高談闊論，話題經常是文學上的，總是高度尚智的。「我們成了好朋友，」他寫道：「那年他來參加我的生日派對，送了我一本簽名的愛德華・高栗第一版書，那一本他題名給我。我還留著那一本。」見James Walsh and Marta Bausells, "Wherever

34　One Went with Him, There Was a Seismic Shift": The readers who met David Bowie," The Guardian, January 18, 2016, https://amp.
theguardian.com/music/2016/jan/18/david-bowie-readers-memories.

35　Lynn Gilbert and Gaylen Moore, Particular Passions: Talks with Women Who Have Shaped Our Times (New York: Clarkson Potter, 1981), 9.

36　Brown, "2012 Hall of Fame Inductee."

37　Christine Temin, "The Eccentric World of Edward Gorey," Boston Globe, November 22, 1979, A61.

38　Andreas Brown, foreword to The Black Doll: A Silent Screenplay by Edward Gorey with an Interview by Annie Nocenti, by Edward
Gorey (Petaluma, CA: Pomegranate Communications, 2009), 4.

39　Annie Nocenti, "Writing The Black Doll: A Talk with Edward Gorey," in Ascending Peculiarity, 200.

40　Annie Nocenti, "Writing The Black Doll: A Talk with Edward Gorey," in The Black Doll, 12.

41　同前註。

42　Christopher Lydon, "The Connection," in Ascending Peculiarity, 216.

43　Dahlin, "Conversations with Writers," 31–32.

44　高栗給努梅耶的信，收錄於 Floating Worlds: The Letters of Edward Gorey & Peter F. Neumeyer, ed. Peter F. Neumeyer (Petaluma,
CA: Pomegranate Communications, 2011)，頁33。

45　同前註。

46　同前註，頁230。

47　同前註，頁148。

48　Nocenti, "Writing The Black Doll," in The Black Doll, 21.

49　Simon Henwood, "Edward Gorey," in Ascending Peculiarity, 158.

50　Nocenti, "Writing The Black Doll," in Ascending Peculiarity, 200.

51 高栗給努梅耶的信，Floating Worlds，頁138。

52 從貝克特與高栗在他們的美學、哲學觀以及感受性方面重疊的觀點來看，高栗最後為貝克特的一些書繪製插畫似乎是順理成章的事；如高譚書屋出版的《所有奇異遠離》（*All Strange Away*, 1976）和《開始結束》（*Beginning to End*, 1988）。當貝克特收到一本有著高栗插畫的《所有奇異遠離》，他非常高興，稱它是「一個美麗的版本」。見德州大學奧斯汀分校「哈利‧蘭森中心」網址：Samuel Beckett Centenary Exhibition: http://www.hrc.utexas.edu/exhibitions/web/beckett/career/allstrange/manuscripts.html.

53 Henwood, "Edward Gorey," 158.

54 Nocenti, "Writing The Black Doll," in Ascending Peculiarity, 198.

55 同前註，頁198。

56 同前註，頁212。

57 Quoted in Dudley Andrew, Mists of Regret: Culture and Sensibility in Classic French Film (Princeton, NJ: Princeton University Press, 1995), 33.

58 Irwin Terry, "Fantomas," Goreyana, February 12, 2011, http://goreyana.blogspot.com/2011/02/fantomas.html.

59 同前註。

第七章——嚇死中產階級：一九五四～五八

1 高栗給艾德蒙‧威爾森的信（July 28, 1954），耶魯大學班乃克珍善本及暨手稿圖書館（Beinecke Rare Book and Manuscript Library），美國文學耶魯館藏，「艾德蒙‧威爾森檔案文件」（Edmund Wilson Papers）。

2 高栗給路瑞的信，日期為「週六夜晚」（August 1953），頁1，康乃爾大學圖書館善本與手稿收藏，艾莉森‧路瑞檔案文件。所有引用自高栗與路瑞的來往信件，都來自康乃爾的路瑞檔案文件收藏。

3 高栗給路瑞的信，日期為「週三夜晚」（March 10, 1954），頁1。

4 高栗給努梅耶的信，Floating Worlds: The Letters of Edward Gorey & Peter F. Neumeyer, ed. Peter F. Neumeyer (Petaluma, CA: Pomegranate Communications, 2011)，頁147。

5 Edmund Wilson, "The Albums of Edward Gorey," in The Bit Between My Teeth (New York: Farrar, Straus and Giroux, 1965), 481.

6 Alexander Theroux, The Strange Case of Edward Gorey (Seattle: Fantagraphics Books, 2000), 43–44.

7 Stephen Schiff, "Edward Gorey and the Tao of Nonsense," in Ascending Peculiarity: Edward Gorey on Edward Gorey, ed. Karen Wilkin (New York: Harcourt, 2001), 145.

8 Jean Martin, "The Mind's Eye: Writers Who Draw," in Ascending Peculiarity, 90.

9 Robert Dahlin, "Conversations with Writers: Edward Gorey," in Ascending Peculiarity, 27.

10 Peter L. Stern & Company, Inc., http://www.sternrarebooks.com/pages/books/21714P/edward-gorey/the-listing-attic.

11 高栗給路瑞的信，日期為﹝週三夜晚﹞(December 1954)，頁2。

12 高栗給路瑞的信，日期為﹝週三夜晚﹞(January 19, 1954)，頁2。

13 高栗給路瑞的信，日期為﹝週日下午﹞(約一九五四年春天)，頁2。

14 "About the Society," American Society for Psychical Research website, http://www.aspr.com/who.htm.

15 高栗給路瑞的信，日期為﹝週六下午﹞(February 13, 1954)，頁1。

16 高栗給努梅耶的信，Floating Worlds，頁160。

17 同前註。

18 Rick Poynor, "A Dictionary of Surrealism and the Graphic Image," February 15, 2013, Design Observer, http://designobserver.com/feature/a-dictionary-of-surrealism-and-the-graphic-image/37685.

19 高栗給路瑞的信，日期為﹝週三夜晚﹞(March 10, 1954)，頁1。

20 高栗給路瑞的信，日期為﹝週六夜晚﹞(February 12, 1955)，頁2。

21 高栗給路瑞的信，日期為﹝週日下午﹞(May 2, 1955)，頁1。

22 高栗給路瑞的信，日期為﹝週六下午﹞(August 1955)，頁2。

23　Jane Merrill Filstrup, "An Interview with Edward St. John Gorey at the Gotham Book Mart," in Ascending Peculiarity, 85.

24　高栗給路瑞的信，日期為「2 October 57」，頁2。

25　Simon Henwood, "Edward Gorey," in Ascending Peculiarity, 169.

26　Filstrup, "An Interview with Edward St. John Gorey," 85.

27　高栗給努梅耶的信，Floating Worlds，頁61。

28　高栗給路瑞的信，日期為「週六下午」（August 1955），頁1。

29　Christopher Lydon, "The Connection," in Ascending Peculiarity, 226.

30　Alison Lurie, "Of Curious, Beastly & Doubtful Days: Alison Lurie on Edward 'Ted' Gorey," transcript of remarks delivered at the Edward Gorey House's Seventh Annual Auction and Goreyfest, October 4, 2008, http://www.goreyography.com/north/north.htm.

31　Alison Lurie, "On Edward Gorey (1925–2000)," New York Review of Books, May 25, 2000, http://www.nybooks.com/articles/2000/05/25/on-edward-gorey-19252000/.

32　高栗給路瑞的信，日期為「29 December 1957」，頁1。

33　凱文・薛爾特斯里夫對桑達克未出版的專訪（February 12, 2002），頁7。薛爾特斯里夫目前是克里斯多福新港大學（Christopher Newport University）的英文系教授，他當時還是佛羅里達大學的研究生。他和桑達克談話是他碩士論文研究的一部分，論文主題是高栗和他與兒童文學的關係。從薛爾特斯里夫訪談中摘錄的這一段與接下來的段落，是經過莫里斯・桑達克基金會的准許。

34　Filstrup, "An Interview with Edward St. John Gorey," 76.

35　高栗給路瑞的信，日期為「29 December 1957」，頁1。

36　Wilson, "The Albums of Edward Gorey," 483.

37　Lydon, "The Connection," 226.

38　Dahlin, "Conversations with Writers," 43.

39　Quoted in Douglas R. Hofstadter, Metamagical Themas: Questing for the Essence of Mind and Pattern (New York: Basic Books,

1985), 213–14.

40 Dahlin, "Conversations with Writers," 42.

41 Wilson, "The Albums of Edward Gorey," 483–84.

42 高栗給路瑞的信，日期為「20 January 1958」，頁1。

43 高栗給路瑞的信，日期為「6 Feb 1958」。

44 同前註。

45 高栗給路瑞的信，日期為「1 April 1958」，頁1。

第八章——「一意孤行地為取悅自己而工作」：一九五九～六三

1 高栗給路瑞的信，日期為「19 September 1958」，頁1。康乃爾大學圖書館善本與手稿收藏，艾莉森‧路瑞檔案文件。所有引用自高栗與路瑞的來往信件，都來自康乃爾的路瑞檔案文件收藏。

2 「童書類」：高栗給路瑞的信，日期為「週四早上」(1959)，頁1。「處於完全疲憊」：高栗給路瑞的信，日期為「19 March 1959」，頁1。

3 高栗給路瑞的信，日期為「3 August 1959」，頁1。

4 「把孩子當完整的人看待」。Newsweek, September 7, 1959, 80。

5 Steven Heller, "Edward Gorey's Cover Story," in Ascending Peculiarity: Edward Gorey on Edward Gorey, ed. Karen Wilkin (New York: Harcourt, 2001), 236–37.

6 高栗給路瑞的信，日期為「週六下午，March 12th, 1960」，頁1。

7 高栗給路瑞的信，日期為「3 August 1959」，頁1。

8 Leonard S. Marcus, introduction to The Annotated Phantom Tollbooth (New York: Alfred A. Knopf, 2011), xxxiv.

9 Edmund Wilson, "The Albums of Edward Gorey," in The Bit Between My Teeth (New York: Farrar, Straus and Giroux, 1965), 479.

10　同前註，頁479-82。

11　同前註，頁484。

12　同前註，頁482、479。

13　高栗給路瑞的信，日期為「週六下午，March 12th」(1960)，頁2。

14　高栗給路瑞的信，日期為「18 September 1960」，頁2。

15　Robert Dahlin, "Conversations with Writers: Edward Gorey," in Ascending Peculiarity, 30.

16　Quoted in Melvyn Bragg, The Adventure of English: The Biography of a Language (New York: Arcade Publishing, 2004), 152.

17　Edward Lear, "Nonsense Alphabet" (1845), Poets.org, https://www.poets.org/poetsorg/poem/nonsense-alphabet.

18　凱文·薛爾特斯里夫對桑達克未出版的專訪 (February 12, 2002)，頁4-5。

19　George R. Bodmer, "The Post-Modern Alphabet: Extending the L:mits of the Contemporary Alphabet Book, from Seuss to Gorey," Children's Literature Association Quarterly 14, no. 3 (Fall 1989), 116.

20　同前註，頁117。

21　Dahlin, "Conversations with Writers," 45.

22　侵略性的同志戀童癖者——一群在美國人潛意識中傷害小孩的惡鬼——再次出現於高栗的另一本字母書《華麗的鼻血》(The Glorious Nosebleed, 1975)。在字母「L」的這一段，一位戴著常禮帽的男人對著一個不知所措的小公子暴露性器官。「他猥褻地（Lewdly）自我暴露，」圖說這麼寫著。身為一個小男孩，有著藍眼睛和細緻五官的高栗受到驚嚇。他公開宣稱的無性欲，或者被壓抑的同性戀，或者不管是什麼，更別說他對天主教會終身的嫌惡，是否是他短暫在天主教學校時受到性侵害的結果？

沒有蛛絲馬跡來支持這項臆測，但是根據普遍存在的神職人員對兒童性侵的案件，這並非不可能的事。根據《芝加哥論壇報》(The Chicago Tribune) 的報導，針對這座城市大主教管區裡「超過六十五位神父」的兒童性侵指控，由教會提供的文件證明屬實。（大部分的案件發生於一九八八年之前。詳見：Manya Brachear Pashman, Christy Gutowski, Todd Lighty, "Papers detail decades of sex abuse by priests," The Chicago Tribune, January 21, 2014, http://articles.chicagotribune.com/2014-01-

21 /news/chi-chicago-priest-abuse-20140121_1_abusive-priests-secret-church-documents-john-dela-salle）。另一方面，賴瑞‧奧斯古相信，改變高栗一生，使他的性問題成謎的初次性經驗發生在他快二十歲時。不論真相如何，有一件事是確定的…在高栗的世界裡，教會人員難以避免是邪惡的角色。

"Maurice Sendak: On Life, Death, and Children's Lit," interview with Sendak on the NPR program Fresh Air, originally broadcast September 20, 2011, and archived at http://www.npr.org/2011/12/29/144077273/maurice-sendak-on-life-death-and-childrens-lit.

23 薛爾特斯里夫，桑達克訪談，頁8。

24 同前註，頁13。

25 高栗給努梅耶的信，Floating Worlds: The Letters of Edward Gorey & Peter F. Neumeyer, ed. Peter F. Neumeyer (Petaluma, CA: Pomegranate Communications, 2011）。頁227。

26 薛爾特斯里夫，桑達克訪談，頁5。

27 同前註，頁228。

28 同前註，頁8。

29 Floating Worlds，頁45。

30 有趣的是，這本書的兩個書衣版本都完成了，還有幾張草稿的插圖也成形了。它們最後成為安崔亞斯‧布朗從「愛德華‧高栗慈善基金會」挑選的收集品，借給「高栗之家」二〇一六年「Artifacts from the Archives」展覽。這本書的全名是他在實／想像的人／地方／事情的有趣的清單》（The Interesting List of Real/Imaginary People/Places/Things），幾乎肯定是他在一九六八年十月四日向努梅耶提議的一本書的本。高栗指出，書名暫定為《唐諾列了一張清單》（Donald Makes a List），這個想法「顯然受……波赫士的啟發，但那時我一直尋找技術上的靈感，因為結果永遠與原來的沒有任何關係。」見 Floating Worlds，頁45。

「波赫士的」是指波赫士在其文章〈約翰‧威爾金斯的分析語言〉中引用的（完全虛擬的）分類法。據稱是從古代中國百科全書中引述的，把動物界歸類如此異想天開的類別，例如「那些屬於皇帝的」、「美人魚」、「流浪狗」、「那些被歸入這一類的」、「那些像瘋子似的發抖的」、「那些用非常細的駱駝毛刷畫的」、「那些剛剛打破了花瓶的」和「那些在遠處像蒼蠅的」。參見波赫士的《精選非小說》（Selected Non-Fictions），Eliot Weinberger編輯（New York: Penguin Books,

31　由於努梅耶暗示他可能喜歡波赫士，讓高栗有了這個想法。高栗從來不會放過潛在的文學樂趣，他寫道，他「直到找齊了所有英文的文本才停下來，結果相當令人沮喪，因為出版社一直重印相同的東西，然後我設法找到一些法文版的作品；最後，雖然是二十五年前在高中學的三年西班牙文，他們收集到的西班牙文作品和西班牙文字典，仍需等待一段安定下來的時間才能破解，」他寫給努梅耶說。「在《探討別集》（*Other Inquisitions*）裡，〈約翰・威爾金斯的分析語言〉中列出了一些動物，我決心有朝一日把它們畫出來…這可能是有史以來最好的清單……」，見 Floating Worlds，頁38。

1999），頁231。

32　Lisa Solod, "Edward Gorey," in Ascending Peculiarity, 108.

33　同前註，頁8。

34　同前註，頁9。

35　薛爾特斯里夫，桑達克訪談，頁5。

36　Selma G. Lanes, The Art of Maurice Sendak (New York: Harry N. Abrams, 1998), 110.

37　同前註，頁51。

38　薛爾特斯里夫，桑達克訪談，頁13。

39　Patricia Cohen, "Concerns Beyond Just Where the Wild Things Are," New York Times, September 9, 2008, http://www.nytimes.com/2008/09/10/arts/design/10sendak.html.

40　薛爾特斯里夫，桑達克訪談，頁13。

41　同前註，頁8。

42　同前註，頁13–14。

43　Ted Drozdowski, "The Welcome Guest," Boston Phoenix, August 21, 1992, 7.

44　Ron Miller, "Edward Gorey, 1925–2000," Mystery! website, http://23.21.192.150/mystery/gorey.html.

　　Andrew M. Goldstein, "Children's Book Icon Tomi Ungerer on His Radical, An i-Authoritarian Career," Artspace, January 15, 2015, http://www.artspace.com/magazine/interviews_features/meet_the_artist/tomi-ungererinterview-52564.

45 Joseph Stanton, Looking for Edward Gorey (Honolulu: University of Hawaii Art Gallery, 2011), 83.

46 Quoted in Howard Fulweiler, Here a Captive Heart Busted: Studies in the Sentimental Journey of Modern Literature (New York: Fordham University Press, 1993), 65.

47 Ellen Barry, "Dark Streak Marked Life of Prolific Author," Boston Globe, April 17, 2000, C5.

48 Karen Wilkin, "Mr. Earbrass Jots Down a Few Visual Notes: The World of Edward Gorey," in The World of Edward Gorey, by Clifford Ross and Karen Wilkin (New York: Harry N. Abrams, 1996), 63.

49 Dahlin, "Conversations with Writers," 32.

50 高栗在一封努梅耶的信中說：當「某個傻瓜拍了一部（它的）電影」，很顯然，《倒楣的孩子》又回到了它的起點。他在一九六八年十一月時寫道，他將要去看這部電影的放映，他注意到這部電影是在「好久以前」製作的。在後來的一封信中，他說：「這位年輕人從《倒楣的孩子》翻拍的半動畫短電影有一些優點：相當直接、有些貝多芬的音樂，某個我不記得的人，還有一些是從威瓦爾第的《四季》中惡意剔除了弦樂；但是，他確實完全排除了超自然元素，如果那完全是它的樣子。」高栗指的「超自然元素」一定是指在每個場景中出現的惡魔般的小鬼，這段露骨的評論支持了斯坦頓（Stanton）的理論，即邪惡的惡魔正干預人世間的事，從而左右了夏洛蒂·索菲亞的不幸人生。見 Floating Worlds，頁117、127。

51 高栗給努梅耶的信，Floating Worlds，頁86。

52 高栗對維多利亞時期感官主義的文學非常熟悉。聖地牙哥州立大學的「愛德華·高栗私人圖書館」包含了一些學術研究的書，例如湯瑪斯·波伊爾（Thomas Boyle）的《漢普斯特德下水道中的黑豬：維多利亞時代的感官主義之下》（Black Swine in the Sewers of Hampstead: Beneath the Surfae of Victorian Sensationalism）和路易斯·詹姆斯（Louis James）的《為工人而寫的小說，1830-1850年：維多利亞時代早期為英格蘭城市工人階級生產的文學作品研究》（Fiction for the Working Man, 1830-1850: A Study of the Literature Produced for the Working Classes in Early Victorian Urban England）。因此，《稀奇的沙發》的結局與一個「血腥故事」（blood，廉價恐怖小說的另一個名稱）的怪異場景之間的驚人相似性，

53 Jane Merrill Filstrup, "An Interview with Edward St. John Gorey at the Gotham Book Mart," in Ascending Peculiarity, 77.

似乎不僅僅是巧合。在亨利・梅休（Henry Mayhew）的維多利亞時代社會學經典著作《倫敦工人與倫敦窮人》（London Labour and the London Poor）中，提到了一位叫賣果菜小販，他經常向他的文盲同事大聲朗讀血腥故事。這名男子回憶道：：有一段精選的段落「他們非常喜歡」；梅休為我們提供了確切的章節內容：

維妮提亞・崔羅尼（Venetia Trelawney）的臉頰紅潤、目光炯炯、胸部怦怦跳，她衝回休息室，把自己扔到其中一張扶手椅上……但是，她才剛陷進柔軟的墊子，一陣突然的喀噠聲傳進她的耳朵，彷彿某個機器壞掉了；同時間，她的手腕被從詭異的椅子的扶手彈出的手銬銬住，兩條鋼帶從雕刻繁複的靠背伸出，緊緊抓住她的肩膀。她的嘴唇中間發出尖叫聲——她劇烈地掙扎著，但完全無用：因為她成了一個俘虜——而且無反抗能力！

參見塔夫茨（Tufts）數位圖書館檔案的「叫賣果菜小販文學」（The Literature of Costermongers），Henry Mayhew, London Labour and the London Poor, vol.1, The Street-Folk，https://dl.tufts.edu/catalog/tei/tufts:MS004.002.052.001.00001/chapter/c4s19.

維妮提亞與艾莉絲的命運是如此相似，以至於很難不相信高栗至少在他朴撰艾格伯特先生那組惡魔般的沙發時，從那部令人懷疑的廉價恐怖小說拾人牙慧。

54 Dahlin, "Conversations with Writers," 40.

55 Solod, "Edward Gorey," 103.

56 Dahlin, "Conversations with Writers," 39.

57 同前註。

58 "Alison Lurie, "Of Curious, Beastly & Doubtful Days: Alison Lurie on Edward 'Ted' Gorey," transcript of remarks delivered at the Edward Gorey House's Seventh Annual Auction and Goreyfest, October 4, 2038, http://www.goreyography.com/north/north.htm.

59 Solod, "Edward Gorey," 102–3.

60 Dahlin, "Conversations with Writers," 40.

61 Filstrup, "An Interview with Edward St. John Gorey," 78.

62 Charles Poore, "Books of the Times," New York Times, October 28, 1961, 19.

63 Heller, "Edward Gorey's Cover Story," 237.

第九章──童詩犯罪：《死小孩》和其他暴行，一九六三

1　Dick Cavett, "The Dick Cavett Show with Edward Gorey," in Ascending Peculiarity: Edward Gorey on Edward Gorey, ed. Karen Wilkin (New York: Harcourt, 2001), 62.

2　高栗給路瑞的信，日期為「週五夜晚」(September 10, 1953)，頁1。康乃爾大學圖書館善本與手稿收藏，艾莉森‧路瑞檔案文件。所有引用自高栗與路瑞的來往信件，都來自康乃爾的路瑞檔案文件收藏。

3　同前註，頁2。

4　Alison Lurie, "Of Curious, Beastly & Doubtful Days: Alison Lurie on Edward 'Ted' Gorey," transcript of remarks delivered at the Edward Gorey House's Seventh Annual Auction and GoreyFest, October 4, 2008, http://www.goreyography.com/north/north.htm.

5　Stephen Schiff, "Edward Gorey and the Tao of Nonsense," in Ascending Peculiarity, 146.

6　莉莉安‧吉許和她的姊妹桃樂絲 (Dorothy) 是偶爾出現在威廉‧艾維爾森電影放映會的貴賓。吉許姊妹從有電影開始，就是電影明星，借用莉莉安在《紐約時報》上的訃文上標題：桃樂絲的喜劇天賦使她在格里菲斯執導的默片喜劇中大放異彩，而莉莉安則以她在格里菲斯的經典作品如《國家的誕生》(The Birth of a Nation, 1915)、《忍無可忍》(Intolerance, 1916) 和《殘花類》(Broken Flowers, 1919) 中，如陶瓷娃娃的外貌、女性的柔弱與堅決意志的不可思議組合，擄獲觀眾的心。高栗必然見過吉許姊妹，他告訴過努梅耶，他「崇拜」莉莉安，絕對不會錯過她的電影放映會。

7　Schiff, "Edward Gorey and the Tao of Nonsense," 145.

8　Haskel Frankel, "Edward Gorey: Professionally Preoccupied with Death," Herald Tribune, August 25, 1963, 8.

9　Scott Baldauf, "Edward Gorey: Portrait of the Artist in Chilling Color," in Ascending Peculiarity, 174.

10　Jane Merrill Filstrup, "An Interview with Edward St. John Gorey at the Gotham Book Mart," in Ascending Peculiarity, 76.

11　Robert Cooke Goolrick, "A Gorey Story," New Times, March 19, 1976, 58.

12　[最優美]：Karen Wilkin, "Edward Gorey: Mildly Unsettling," in Elegant Enigmas: The Art of Edward Gorey (Petaluma, CA: Pomegranate Communications, 2009), 26。[無字的傑作]：Mel Gussow, "Edward Gorey, Artist and Author Who Turned the

13　Macabre into a Career, Dies at 75," New York Times, April 17, 2000, http://www.nytimes.com/2000/04/17/arts/edward-gorey-artist-and-author-whoturned-the-macabre-into-a-career-dies-at-75.html?pagewanted=al.

14　Robert Dahlin, "Conversations with Writers: Edward Gorey," in Ascending Peculiarity, 48.

高栗給努梅耶的信，Floating Worlds: The Letters f Edward Gorey & Peter F. Neumeyer, ed. Peter F. Neumeyer (Petaluma, CA: Pomegranate Communications, 2011)，頁55。

15　Frankel, "Edward Gorey," 8.

16　Schiff, "Edward Gorey and the Tao of Nonsense," 154.

17　Alexander Theroux, The Strange Case of Edward Gorey (Seattle: Fantagraphics Books, 2000), 11–12.

18　Elizabeth Sewell, The Field of Nonsense (McLean, IL: Dalkey Archive Press, 2015) 74.

19　Dahlin, "Conversations with Writers," 35–36.

20　Lewis Carroll, Alice's Adventures in Wonderland & Through the Looking Glass (New York: Bantam Dell, 2006), 72.

21　Celia Catlett Anderson and Marilyn Fain, Nonsense Literature for Children: Aesop to Seuss (Hamden, CT: Library Professional Publications, 1989), 171–72.

22　愛德華・里歐・高栗寫給柯芮娜的信（July 31, 1962），頁2。

23　Anna Kisselgoff, "The City Ballet Fan Extraordinaire," in Ascending Peculiarity, 9.

第十章——對巴蘭欽殿堂的膜拜：一九六四～六七

1　湯尼・班特里寫給作者的電子郵件（November 7, 2012）。

2　彼得・亞那斯托斯寫給作者的電子郵件（August 16, 2012）。

3　同前註。

4　Anna Kisselgoff, "The City Ballet Fan Extraordinaire," in Ascending Peculiarity: Edward Gorey on Edward Gorey, ed. Karen

5. Wilkin (New York: Harcourt, 2001), 7.

6. Tobi Tobias, "Balletgorey," in Ascending Peculiarity, 16.

7. Edward Gorey, "The Doubtful Interview," in Gorey Posters (New York: Harry N. Abrams, 1979), 6.

8. Edmund White, "The Man Who Understood Balanchine," New York Times, November 8, 1998, https://www.nytimes.com/books/98/11/08/bookend/bookend.html.

9. Tobias, "Balletgorey," 15–16.

10. Quoted in Alex Behr, "On The Dream World of Dion McGregor," Tin House, summer 2011, archived on Behr's Writing in the Ether blog, https://alexbehr.wordpress.com/essay-on-the-dream-world-of-dion-mcgregor/.

11. 高栗給努梅耶的信・Floating Worlds: The Letters of Edward Gorey & Peter F. Neumeyer, ed. Peter F. Neumeyer (Petaluma, CA: Pomegranate Communications, 2011)，頁55。

12. Robert Dahlin, "Conversations with Writers: Edward Gorey," in Ascending Peculiarity, 42.

13. Alexander Theroux, The Strange Case of Edward Gorey (Seattle: Fantagraphics Books, 2000), 43.

14. Kisselgoff, "The City Ballet Fan," 6.

15. Entry for "opera hat (in British)," online version of Collins English Dictionary, http://www.collinsdictionary.com/dictionary/english/opera-hat#opera-hat_1.

16. Entry for "velleity," Dictionary.com website, http://www.dictionary.com/browse/velleity.

17. 雖然《下沉的詛咒》版權頁上印的是「copyright 1964 by Edward Gorey」，但根據Henry Toledano的高栗出版書目，這本書一九六五年才出版。見Toledano, Goreyography (San Francisco: Word Play Publications, 1996), 32.

18. Charles Fort, The Book of the Damned: The Collected Works of Charles Fort (New York: Jeremy P. Tarcher / Penguin, 2008), 19.

19. 高栗給梅耶的信・Floating Worlds，頁74。

20. 同前註。

21. 高栗，視覺藝術學校公共欄，一九六七年秋學季，視覺藝術學校檔案，紐約。

21　Edward Gorey, illustration-class archived in "Freelancing," G Is for Gorey — C Is for Chicago, http://www.lib.luc.edu/specialcollections/exhibits/show/gorey/freelancing.

22　Richard Dyer, "The Poison Penman," in Ascending Peculiarity, 124.

23　Jane Merrill Filstrup, "An Interview with Edward St. John Gorey at the Gotham Book Mart," in Ascending Peculiarity, 76.

24　同前註。

25　Cynthia Rose, "The Gorey Details," Harpers & Queen, November 1978, 308.

26　高栗給努梅耶的信，Floating Worlds，頁29。

27　Peter Schwenger, "The Dream Narratives of Debris," SubStance 32, no. 1 (2003), 80.

28　同前註。

29　同前註，頁79。

30　Selma G. Lanes, Through the Looking Glass: Further Adventures and Misadventures in the Realm of Children's Literature (Boston: David R. Godine, 2004), 111.

31　Quoted in Alexander Doty, Flaming Classics: Queering the Film Canon (New York: Routledge, 2000), 119.

32　Theroux, Strange Case, 53.

33　同前註，頁29。

34　Tobias, "Balletgorey," 18.

35　Peter Stoneley, A Queer History of the Ballet (New York: Routledge, 2007), 127.

36　同前註，頁90。

37　Clifford Ross, "Interview with Edward Gorey," in The World of Edward Gorey, by Clifford Ross and Karen Wilkin (New York: Harry N. Abrams, 1996), 33.

38　D. T. Siebert, Mortality's Muse: The Fine Art of Dying (Newark: University of Delaware Press), 39.

39　"Warhol & Collecting Books," 威廉斯學院美術館（Williams College Museum of Art）館長 Kathryn Price 訪問安崔亞斯·布朗

40　（August 6, 2015）。檔案存放於威廉斯學院YouTube頻道：https://www.youtube.com/watch?v=JL6TBUl8MGM.

41　同前註。

42　Thomas Curwen, "Light from a Dark Star: Before the Current Rise of Graphic Novels, There Was Edward Gorey, Whose Tales and Drawings Still Baffle — and Attract — New Fans," Los Angeles Times, July 18, 2004, http://articles.latimes.com/2004/jul/18/entertainment/ca-curwen18.

43　Theroux, Strange Case, 2000 ed., 2.

44　高譚書屋與藝廊「年度高栗節展」（annual Edward Gorey Holiday Exhibit）傳單（2004），作者私人收藏。

45　Carol Stevens, "An American Original," in Ascending Peculiarity, 131.

高栗於一九八二年接受科德角公共節目Books and the World的瑪莉安・弗雷爾米耶（Marion Vuilleumier）專訪。錄音帶與腳本由克里斯・塞弗特提供給作者。

第十一章──郵件情緣──合作：一九六七～七二

1　Elizabeth Janeway, review of Amphigorey, by Edward Gorey, New York Times Book Review, October 29, 1972, 6.

2　Edward Gorey, "The Real Zoo Story," review of Animal Gardens, by Emily Hahn, Chicago Tribune, November 5, 1967, 17.

3　同前註，頁18。

4　Jane Merrill Filstrup, "An Interview with Edward St. John Gorey at the Gotham Book Mart," in Ascending Peculiarity: Edward Gorey on Edward Gorey, ed. Karen Wilkin (New York: Harcourt, 2001), 26, 28.

5　Victoria Chess and Edward Gorey, Fletcher and Zenobia (New York: New York Review Children's Collection, 2016), n.p.

6　Filstrup, "An Interview with Edward St. John Gorey," 28.

7　Floating Worlds: The Letters of Edward Gorey & Peter F. Neumeyer, ed. Peter F. Neumeyer (Petaluma, CA: Pomegranate Communications, 2011), 9.

8　同前註。

9　同前註，頁11。

10　同前註，頁7。

11　同前註，頁8。

12　同前註，頁134。

13　同前註，頁147。

14　同前註，頁210。

15　同前註，頁130。

16　同前註，頁16。

17　同前註，頁186。

18　同前註，頁84。

19　同前註，頁134。

20　同前註，頁158、124。

21　同前註，頁39。

22　同前註，頁39、42。

23　同前註，頁39。

24　同前註，頁201。

25　同前註，頁18。

26　同前註，頁73–74。

27　同前註，頁60。

28　同前註，頁187。

29　同前註，頁37。

30　同前註，頁 105、111。

31　同前註，頁 115、151。

32　努梅耶於二○一○年四月十二至十四日接受聖地牙哥州立大學口說歷史檔案蘇珊‧蘭斯尼克（Susan Resnik）採訪，https://library.sdsu.edu/sites/default/files/NeumeyerTranscript.pdf.

33　See William S. Burroughs and Brion Gysin, The Third Mind (New York:Grove Press, 1982).

34　Floating Worlds, 85.

35　同前註。

36　同前註，頁 7。

37　同前註，頁 20。

38　努梅耶給作者的電子郵件（March 4, 2012）。

39　Floating Worlds, 8.

40　努梅耶給作者的電子郵件（March 23, 2012）。

41　Kevin Shortsleeve, "Interview with Peter Neumeyer on Edward Gorey," February 5–11, 2002, 1. 未出版的草稿以電子郵件寄給作者。

42　努梅耶、蘭斯尼克專訪，頁 126。

43　同前註，頁 128–30.

44　Floating Worlds, 19.

45　同前註，頁 16–17。

46　Robert Dahlin, "Conversations with Writers: Edward Gorey," in Ascending Peculiarity, 44.

47　Karen Wilkin, "Mr. Earbrass Jots Down a Few Visual Notes: The World of Edward Gorey," in The World of Edward Gorey, by Clifford Ross and Karen Wilkin (New York: Harry N. Abrams, 1996), 51.

48　Joseph Stanton, Looking for Edward Gorey (Honolulu: University of Hawaii Art Gallery, 2011), 90.

49　Stephen Schiff, "Edward Gorey and the Tao of Nonsense," in Ascending Peculiarity, 147.

50　同前註，頁147–48。

51　Simon Henwood, "Edward Gorey," in Ascending Peculiarity, 160.

52　Clifford Ross, "Interview with Edward Gorey," in The World of Edward Gorey, 11.

53　Dick Cavett, "The Dick Cavett Show with Edward Gorey," in Ascending Peculiarity, 59.

54　Quoted in Edward Butscher, Sylvia Plath: Method and Madness (Tucson, AZ: Schaffner Press, 2003), 243.

55　Selma G. Lanes, Through the Looking Glass: Further Adventures and Misadventures in the Realm of Children's Literature (Boston: David R. Godine, 2004), 110.

56　Karen Wilkin, Elegant Enigmas: The Art of Edward Gorey (Petaluma, CA: Pomegranate Communications, 2009), 80.

57　Dahlin, "Conversations with Writers," 42.

58　Lanes, Through the Looking Glass, 111.

59　Irwin Terry, "Three Books from Fantod Press III," Goreyana, April 10, 2009, http://goreyana.blogspot.com/2009/04/three-books-fromfantod-press-iii.html.

60　Richard Dyer, "The Poison Penman," in Ascending Peculiarity, 124.

61　Dahlin, "Conversations with Writers," 40.

62　Amy Benfer, "Edward Gorey: No One Sheds Light on Darkness from Quite the Same Perspective as This Cape Cod Specialist in Morbid, Fine-Lined Jocularity," Salon, February 15, 2000, http://www.salon.com/2000/02/15/gorey.

63　Henwood, "Edward Gorey," 164.

64　Dahlin, "Conversations with Writers," 40.

65　Filstrup, "An Interview with Edward St. John Gorey," 25.

66　Dahlin, "Conversations with Writers," 41.

67　Edmund White, City Boy: My Life in New York During the 1960s and '70s (New York: Bloomsbury, 2009), 210.

「他四周的紐約黑人與拉丁文化」：這段時間與其他任何時間，都是確認高栗藝術的白色傾向，這是他白人世界的反映。

高栗成長於一個隔離的美國，一個曾經是（現在仍然是）實際上種族隔離政治體系所分裂的城市裡，一方面是愛爾蘭天主教徒，另一方面是鄉村俱樂部的盎格魯—撒克遜清教徒白人，其文化養分幾乎全部是白人為白人創作的藝術、文學、電影和音樂，高栗生活在一個一張張臉龐都沒有的世界中（除非我錯過了）。他似乎極少與有色人種互動，即使有，都在全白人的圈子裡活動⋯：在哈佛時，在同志文人中間；在紐約時，在州立劇院的巴蘭欽崇拜者和在艾維爾森放映會的電影迷中間；在科德角時，在雅茅斯港口小團體中間。

像我們所有人一樣，高栗是時代、地點與父母的產物。說到父母，他的母親太資產階級化而不無成為種族主義者，但她對膚色暗的人的態度也不是很進步。她在寫給就讀哈佛時的高栗的一封信裡，有一段不是很友善的話說得很清楚：「你有沒有注意過《烏木雜誌》（Ebony，美國著名黑人雜誌）上的廣告？我對它們有些歇斯底里——愛德（高栗的父親）在家裡有一本，我看了——他們的廣告和其他雜誌一樣，只不過是換成有色人種。愛德辦公大樓中的有色電梯操作員有一次看到他拿著 Ebony，問他可不可以給她。」（見海倫・蓋爾菲・高栗寫給高栗的信，無日期，大約是一九四九年秋天，德州大學奧斯汀分校哈利・蘭森中心高栗特藏。）海倫對於這種「有色人」模仿白人世界的譏笑——對她來說是一種「黑臉雜秀」的反向操作，指一種白人在臉上塗抹成黑人模樣的短喜劇綜藝表演——帶著可笑的高傲氣息。

我們不知道高栗感染了多少這種半有意的、不經心的「良性」種族主義。肯・莫頓在一封電子郵件中（November 21, 2017）告訴我，他「從來沒見過（泰德）在任何情況下以正面、負面或中立角度談論過種族問題。我認為他對種族的看法，可以歸結為某種意識缺失或遺忘。」當然，等同於遺忘和無感的盲點，是白人特權的顯著特徵，因此被如此稱之。從當代的角度來看，在這個川普主義鼓吹白人至上主義，而激進的維權運動如「黑人的命也是命」（Black Lives Matter）要求遲遲無法伸張的種族正義時，高栗世界觀裡的白人主義——不僅是從他的藝術，也從他的文學與音樂品味流露出的不言而喻——格外引人注目。

70

69

68

D. Keith Mano, "Edward Gorey Inhabits an Odd World of Tiny Drawings, Fussy Cats, and 'Doomed Enterprises,'" People 10, no. 1 (July 3, 1978), 72.

Edmund White, "The Story of Harold by Terry Andrews," in "My Private Passion," The Guardian, February 17, 2001, http://www.

theguardian.com/books/2001/feb/17/classics.features.

71 Terry Andrews, The Story of Harold (New York: Equinox Books / Avon, 1975), 254.

72 洛德於給作者的電子郵件（May 3, 2018）。我得感謝她看出陰莖的能力…不管怎樣，高栗的圈內笑話被我洩密出來了。

73 Carol Stevens, "An American Original," in Ascending Peculiarity, 134.

74 Robert Cooke Goolrick, "A Gorey Story," New Times, March 19, 1976, 54.

75 Philip Glassborow, "A Life in Full: All the Gorey Details," The Independent on Sunday, March 23, 2003, 26–32.

76 "1972—A Selection of Noteworthy Titles," New York Times, December 3, 1972, 66.

77 "Paper Back Talk," New York Times, October 12, 1975, 301.

78 Andreas Brown interviewed on "Afternoon Play: The Gorey Details," BBC Radio 4 FM, March 27, 2003, http://genome.ch.bbc.co.uk/3dac4cad956e4d2c9572f345ad064637.

第十二章——《德古拉》：一九七三～七八

1 John Wulp, "The Nantucket Stage Company," chap. 13 in My Life, http://media.wix.com/ugd/29b477_d0aab61ced6f4a9db8c1ebd89125a360.pdf.

2 Mel Gussow, "Gorey Goes Batty," New York Times Magazine, October 16, 1977, 78.

3 Stephen Fife, Best Revenge: How the Theatre Saved My Life and Has Been Killing Me Ever Since (Seattle: Cune Press, 2004), 184.

4 Mel Gussow, "Broadway Again Blooms on Nantucket," New York Times, July 9, 1973, 41.

5 Edward Gorey [Wardore Edgy], Movies, SoHo Weekly News, May 30, 1974, 24.

6 Edward Gorey [Wardore Edgy], Movies, SoHo Weekly News, March 28, 1974, 16.

7 Edward Gorey [Wardore Edgy], Movies, SoHo Weekly News, March 14, 1974, 16.

8 同前註。

9. Gorey [Wardore Edgey], Movies, SoHo Weekly News, March 28, 1974, 16.

10. Gorey [Wardore Edgey], Movies, SoHo Weekly News, May 30, 1974, 24.

11. Gorey [Wardore Edgey], Movies, SoHo Weekly News, March 14, 1974, 16.

12. Quoted in Clifford Ross and Karen Wilkin, The World of Edward Gorey (New York: Harry N. Abrams, 1996), 181.

13. Glen Emil, "The Envelope Art of Edward Gorey: Gorey's Mailed Art from 1948 to 1974," Goreyography, September 9, 2012, https://www.goreyography.com/west/articles/egh2012.html.

14. Susan Sheehan, "Envelope Art," New Yorker, July 8, 2002, 60.

15. 同前註。

16. Emil, "Envelope Art of Edward Gorey."

17. 高栗寄給費茲哈里斯的二十六封信的彩色影本，被納入二○一二年於高栗之家的展覽：「愛德華·高栗的信封藝術：高栗自一九四八年至一九七四年的郵件藝術」。當中費茲哈里斯的名字（Fitzharris）由一個相同字母異序字的假名取代（Hart Sifmoritz），而且他的地址被改了，應該是為了保護他的隱私，雖然我們不清楚為什麼過了將近四十年還需要這麼做。

18. Ross and Wilkin, The World of Edward Gorey, 181.

19. Raymond Chandler, The Raymond Chandler Papers: Selected Letters and Nonfiction 1909–1959, ed. Tom Hiney and Frank MacShane (New York: Grove Press, 2000), 142–43.

20. 高栗的護照紀錄顯示他於一九七五年八月二十八日抵達蘇格蘭的格拉斯哥普雷斯蒂克（Glasgow's Prestwick airport），於一九七五年九月二十三日從倫敦的希斯洛機場離開。

21. Richard Dyer, "The Poison Penman," in Ascending Peculiarity: Edward Gorey on Edward Gorey, ed. Karen Wilkin (New York: Harcourt, 2001), 119.

22. 史姬·莫頓給作者的信（August 21, 2012）。

23. Stephen Schiff, "Edward Gorey and the Tao of Nonsense," New Yorker, November 9, 1992, 68.

24. Paul Gardner, "A Pain in the Neck," New York, September 19, 1977, 68.

25　Robert Dahlin, "Conversations with Writers: Edward Gorey," in Ascending Peculiarity, 26.

26　Don McDonagh, "Gorey Sets Spice Eglevsky 'Swan Lake,'" New York Times, November 3, 1975, 49.

27　Arlene Croce, "Dissidents," New Yorker, May 2, 1977, 136.

28　劇場的合作本質，與電影的一樣，有時候很難把某個功勞——或過錯——歸給某些人。官方說法是，《德古拉》的場景與服裝是高栗做的。但是丹尼斯・羅薩在一次為本書的訪談中宣稱，為每一個黑白場景加入一點紅色的畫龍點睛安排是他的主意，不是高栗的。「我早就這麼決定，不僅因為想讓布景不是黑白的，」他告訴我，也是因為「我想加一點色彩，而且我認為，加點紅色會很有趣——像是血紅色。」有一次我訪問約翰・伍爾普時，他也確認這個點子確實是羅薩的。換言之，高栗長期使用在單色圖書中加入一點明亮色彩元素的技巧，他從一九五〇年代在Anchor出版社封面就使用的手法，讓他很快就接受了這個想法，至少讓他想出了將它融入布景的聰明方式。

29　Carol Stevens, "An American Original," in Ascending Peculiarity, 132.

30　Gussow, "Gorey Goes Batty," 78.

31　同前註，頁74。

32　David Ansen, "Dracula Lives!," Newsweek, October 31, 1977, 75.

33　T. E. Kalem, "Kinky Count," Time, October 31, 1977, 93.

34　[同性戀的亂七八糟作品]：Quoted in David Bahr, "Bright Light of Broadway," The Advocate, January 22, 2002, 67。[同性戀在劇場！]：Quoted in Harris M. Miller II, "Proper Priorities," Los Angeles Times, April 14, 1985, http://articles.latimes.com/1985-04-14/entertainment/ca-8612_1_critic-theater-remarks.

35　Bahr, "Bright Light of Broadway," 67.

36　John Simon, "Dingbat," New York, November 7, 1977, 75.

37　同前註。

38　Dick Cavett, "The Dick Cavett Show with Edward Gorey," in Ascending Peculiarity, 63-64.

39　Ron Miller, "Edward Gorey, 1925-2000," Mystery! website, http://23.2.1.192.150/mystery/gorey.html.

40　高栗於一九九六年左右接受迪克·庫克（Dick Cooke）為［迪克·庫克秀］（The Dick Cooke Show）的訪談，這是一個大約一九六六年時在科德角每星期播出的有線電視節目。這段影片的光碟片由塞弗特提供。

41　"Dracula' to Close Jan. 6," New York Times, December 13, 1979, C17.

42　Carol Stevens, "An American Original," Print, January–February 1988, 61, 63.

43　D. Keith Mano, "Edward Gorey Inhabits an Odd World of Tiny Drawings, Fussy Cats, and 'Doomed Enterprises,'" People 10, no. 1 (July 3, 1978), 70.

44　Cavett, "The Dick Cavett Show," 55.

45　Bill Cunningham, "Portrait of the Artist as a Furry Creature," New York Times, January 11, 1978, 13.

46　Quoted in Irwin Terry, "The Fur Designs of Edward Gorey," Goreyana, October 14, 2012, http://goreyana.blogspot.com/2012/10/the-furdesigns-of-edward-gorey.html.

47　Angela Taylor, "From Alixandre: Big Names, Sleek Shapes," New York Times, May 20, 1979, 56.

48　Georgia Dullea, "Gorey Turns His Talent to Window Shudders," New York Times, June 3, 1978, Style section, 16.

49　菲斯·艾略特給作者的電子郵件（October 23, 2012）。

50　Robert Cooke Goolrick, "A Gorey Story," New Times, March 19, 1976, 54, 56.

51　Joan Kron, "Going Batty," New York Times, January 19, 1978, C3.

52　Mel Gussow, "Gorey Stories' Are Exquisite Playlets," New York Times, December 15, 1977, C19.

53　Jane Merrill Filstrup, "An Interview with Edward St. John Gorey at theGotham Book Mart," in Ascending Peculiarity, 33, 34, 36.

54　John Corry, "'Gorey Stories' Could Drive an Author and a Director Batty," New York Times, June 23, 1978, C2.

55　Quoted in Dan Dietz, The Complete Book of 1970s Broadway Musicals (Lanham, MD: Rowman & Littlefield, 2015), 414.

56　Carol Stevens, "An American Original," in Ascending Peculiarity, 134.

57　Dyer, "Poison Penman," 122.

58　同前註。

59 史姬‧莫頓給作者的電子郵件（March 30, 2014）。

60 Stephen Schiff, "Edward Gorey and the Tao of Nonsense," in Ascending Peculiarity, 151.

61 Lisa Solod, "Edward Gorey," in Ascending Peculiarity, 95.

62 同前註，頁96。

63 Hoke Norris, "Chicago: Critic at Large," Chicago Sun-Times, Book Week section, September 19, 1965, 6.

第十三章——《謎!》：一九七九～八五

1 Derek Lamb, "The MYSTERY! of Edward Gorey," ANIMATIONWorld, July 1, 2000, http://www.awn.com/animationworld/mysteryedward-gorey.

2 高栗於一九九九年八月因紀錄片《愛德華‧高栗最後的日子》接受塞弗特的採訪‧未編輯的片段由塞弗特提供給作者。

3 Lamb, "The MYSTERY! of Edward Gorey."

4 高栗，塞弗特採訪。

5 Ron Miller, Mystery!: A Celebration Paperback (San Francisco: KQED Books, 1996), 6.

6 令人難過的是，蘭姆製作的高栗藝術動畫，在最近重新設計的《謎!》片頭鏡頭中，留下來的很少。現在的開場包括了一本非寫實的書的數位動畫，它的書頁由一隻看不見的手翻閱。原始蘭姆—高栗的動畫中幾位理髮師以眨個眼就看不見的速度一閃而過；唯一高栗元素在螢幕上停留超過一秒的，是《謎!》的一部分標誌——一個咧嘴笑的頭骨放在一個墓碑上，對著觀眾眨眼睛。幸好原始的動畫還在YouTube上留存，雖然畫面有些模糊。

7 "Fantods: Viewer Complaints, 1984," file folder at WGBH media archives, WGBH, Boston.

8 Alastair Macaulay, "Ballet in London: NYCB and the Royal Go Toe to Toe," New York Times, March 17, 2008, http://artsbeat.blogs.nytimes.com/2008/03/17/ballet-in-london-nycb-and-the-royal-go-toe-to-toe/.

9 Amanda Vaill, Somewhere: The Life of Jerome Robbins (New York: Broadway Books, 2006), 269.

10　"Eliot's 'Cats' Enjoys Spurt of New Interest," New York Times, October 8, 1982, http://www.nytimes.com/1982/10/08/theater/eliot-s-catsenjoys-spurt-of-new-interest.html.

11　高栗於一九八二年接受「書與世界」(Books and the World) 節目瑪莉安・弗勒米耶 (Marion Vuilleumier) 的專訪,這是一個當時在科德角播出的公共節目。這段錄音檔與腳本由塞弗特提供給作者。

12　T. S. Eliot, Old Possum's Book of Practical Cats (New York: Harcourt Brace Jovanovich, 1982), 1.

13　Karen Wilkin, "Edward Gorey: An Introduction," in Ascending Peculiarity: Edward Gorey on Edward Gorey, ed. Karen Wilkin (New York: Harcourt, 2001), xx.

14　Paul Gardner, "A Pain in the Neck," New York, September 19, 1977, 68.

15　John Wulp, "John Wulp by John Wulp," in John Wulp (New Canaan, CT: CommonPlace Publishing, 2003), 76.

16　John Wulp, "NYU," in My Life, 1, http://media.wix.com/ugd/29b477_cd30bbdb68b14e98a671ce685c9ae04.pdf.

17　Robert Croan, "Updated 'Mikado' Is Found Wanting," Pittsburgh PostGazette, April 20, 1983, 15.

18　Calvin Tomkins, Duchamp: A Biography (New York: Henry Holt, 1996), 451.

19　Jennifer Dunning, "Performance Pays Tribute to Balanchine," New York Times, May 1, 1983, http://www.nytimes.com/1983/05/01/nyregion/performance-pays-tribute-to-balanchine.html.

20　Clifford Ross, "Interview with Edward Gorey," in The World of Edward Gorey, by Clifford Ross and Karen Wilkin (New York: Harry N. Abrams, 1996), 33.

21　Alexander Theroux, The Strange Case of Edward Gorey (Seattle: Fantagraphics Books, 2000), 31–32.

22　Dick Cavett, "The Dick Cavett Show with Edward Gorey," in Ascending Peculiarity, 61–62.

23　高栗為「迪克・庫克秀」(The Dick Cooke Show) 接受迪克・庫克 (Dick Cooke) 的訪談,這是一個大約一九六六年時在科德角每星期播出的有線電視節目。這段影片的光碟片由塞弗特提供給作者。

24　Robert Dahlin, "Conversations with Writers: Edward Gorey," in Ascending Peculiarity, 43–44.

25　Christopher Lydon, "The Connection," in Ascending Peculiarity, 225.

第十四章——永遠的草莓巷：科德角，一九八五～二〇〇〇

1　Tobi Tobias, "Ballergorey," in Ascending Peculiarity: Edward Gorey on Edward Gorey, ed. Karen Wilkin (New York: Harcourt, 2001), 16.

2　Stephen Schiff, "Edward Gorey and the Tao of Nonsense," in Ascending Peculiarity, 139.

3　Andreas Brown, "2012 Hall of Fame Inductee: Edward Gorey," Society of Illustrators website, https://www.societyillustrators.org/edwardgorey.

4　Kevin McDermott, "The House," in Elephant House: or, The Home of Edward Gorey, by Kevin McDermott (Petaluma, CA: Pomegranate Communications, 2003), n.p.

5　Elizabeth Morton, "Before It Was the Gorey House," The Yarmouth Register, June 28, 2012, 9.

6　David Streitfeld, "The Gorey Details," in Ascending Peculiarity, 176.

7　Alexander Theroux, The Strange Case of Edward Gorey (Seattle: Fantagraphics Books, 2000), 51.

8　Mel Gussow, "At Home with Edward Gorey: A Little Blood Goes a Long Way," New York Times, April 21, 1994, C1.

9　Mel Gussow, "In 'Tinned Lettuce,' a New Body of Gorey Tales," New York Times, May 1, 1985, http://www.nytimes.com/1985/05/01/theater/in-tinned-lettuce-a-new-body-of-gorey-tales.html?ref=edward_gorey.

10　Edward Gorey interviewed by Marian Etoile Watson for the New York–based WNEW-TV/Channel 5 program 10 O'Clock Weekend News, 1985, archived on Mark Robinson's YouTube channel at https://www.youtube.com/watch?v=_Rrzaif-DT4.

11　Gussow, "In 'Tinned Lettuce.'"

12　同前註。

13　同前註。

14　珍・麥唐納因拍攝《愛德華・高栗最後的日子》接受塞弗特的採訪，無日期。無編輯的腳本由塞弗特提供給作者。

15　McDermott, preface to Elephant House, n.p.

16 艾爾文・泰瑞給作者的電子郵件（September 29, 2015）。

17 Gussow, "In 'Tinned Lettuce.'"

18 Ron Miller, Mystery!: A Celebration Paperback (San Francisco: KQED Books, 1996), 7.

19 這段引用的話抄錄自一篇關於高栗的文章，其來源似乎已經不可考了。直到今天，所有的徒勞搜索仍無法找到這段引用文字的源頭。而且，它的重點——這些餘興節目茫然的觀眾有時候會在節目結束前離場，而高栗對自己節目的真誠享受絲毫因這些退場行為而有減少——已經被已印刷出來版的高栗自我評論，以及從我對高栗演員的採訪得到證實。

20 高栗為「迪克・庫克秀」（The Dick Cooke Show）接受迪克・庫克（Dick Cooke）的訪談，這是一個大約一九六六年時在科德角每星期播出的有線電視節目。這段影片的光碟片由塞弗特提供給作者。

21 同前註。

22 Clifford Ross and Karen Wilkin, The World of Edward Gorey (New York: Harry N. Abrams, 1996), 184.

23 Claire Golding, "Edward Gorey's Work Is No Day at the Beach," Cape Cod Antiques & Arts, August 1993, 21.

24 傑克・布拉金頓—史密斯因《愛德華・高栗最後的日子》這部紀錄片接受塞弗特的採訪。未編輯的錄音帶由塞弗特提供給作者。

25 同前註。

26 華波爾是十八世紀的美學主義者，寫了第一本哥德小說《奧托蘭多城堡》（The Castle of Otranto, 1764）：這是從他夢中醒來的幻象得到的靈感，一個在樓梯上的巨大裝甲拳頭。非常高栗。華波爾的莊園宅第也非常高栗，這是一座幻想的城堡，觸發了十九世紀的哥德復興。從外表看來，它是一個哥德式的結婚蛋糕，上面有全白的灰泥城垛和尖塔；內部是「洛可可的哥德式」幻想曲，有著華麗的拱形天花板和蜿蜒的通道，是受到哥德式大教堂與中世紀墳墓的啟發。

27 布拉金頓—史密斯，塞弗特採訪。

28 Alexander Theroux, The Strange Case of Edward Gorey, rev. ed. (Seattle: Fantagraphics Books, 2011), 117.

29 John Madera, "Bookforum talks to Alexander Theroux," Bookforum, December 23, 2011, http://www.bookforum.com/interview/8796.

30　Theroux, Strange Case, rev. ed., 20.

31　瑟魯最明顯的錯誤，是他在修訂版第一六六頁上宣稱，高栗的骨灰「在一個烏雲籠罩、細雨綿綿的天氣裡，被撒在巴恩斯塔波港的水域）；實際上，那是一個萬里無雲、陽光燦爛的晴天。

32　還有其他一些……在同一個版本的第一三五頁上，瑟魯引用了「有疑問時，轉轉圈」為「（高栗）更有名且經常重複的名言之二」；實際上，正如高栗本人在原始語錄中指出的，這句格言屬於編舞家泰德·肖恩（Ted Shawn）。

33　一位採訪者在討論《高栗的奇怪的案件》這本書時問瑟魯：「您擁有哪一種的原始資料？……這些年來你一直記筆記嗎？」他回答說，原始資料的來源，「只不過是和他交談以及我自己的遐想而已」，這意味他不是靠錄音帶的採訪，而是靠他的回憶——對任何人，除了對研究記憶術的人來說，這是不大合適的觀點。見：Tom Spurgeon, "Alexander Theroux on Edward Gorey," The Comics Reporter, February 22, 2011, http://www.comicsreporter.com/index.php/index/cr_interview_alexander_theroux_on_edward_gorey/.

34　Theroux, Strange Case, rev. ed., 28.

35　同前註，頁32-33。

36　同前註，頁43。

37　同前註，頁97。

38　同前註，頁103。

39　同前註，頁118、123。

40　Susan Sontag, "Notes on 'Camp,'" in A Susan Sontag Reader (New York: Vintage Books, 1983), 106.

41　Golding, "Edward Gorey's Work Is No Day at the Beach," 21.

42　高栗為紀錄片《愛德華·高栗最後的日子》接受塞弗特的採訪。未編輯的錄音帶由塞弗特提供給作者。

43　強尼·瑞安給作者的電子郵件（April 25, 2014）。

44　同前註。

45　同前註。

46　同前註。

47　Simon Henwood, "Edward Gorey," in Ascending Peculiarity, 161.

48　Gussow, "At Home with Edward Gorey," C4.

49　Craig Little, "Edward Gorey Finds Designs in Fantasy," Cape Cod Times, December 24, 1979, 15.

50　Gussow, "At Home with Edward Gorey," C4.

51　McDermott, "The Television Room," in Elephant House, n.p.

52　Golding, "Edward Gorey's Work Is No Day at the Beach," 21.

53　高栗，塞弗特的採訪。

54　Schiff, "Edward Gorey and the Tao of Nonsense," 138.

55　高栗於一九九七年四月二十日因「CBS新聞週日早晨」(News Sunday Morning) 節目《從墨水盒出來》(Out of the Inkwell) 部分，接受瑪莎・泰屈納 (Martha Teichner) 採訪。錄影帶的數位拷貝由塞弗特提供給作者。

56　Leo Seligsohn, "A Merrily Sinister Life of His Own Design," Providence Sunday Journal, June 25, 1978, E2.

57　肯・莫頓於二〇一四年二月二十七日接受科德角的全國公共廣播電台（NPR）分支WCAI的敏蒂・塔德（Mindy Todd）專訪。http://capeandislands.org/post/edward-gorey-livesdocumentary#stream/0.

58　Schiff, "Edward Gorey and the Tao of Nonsense," 138.

59　Golding, "Edward Gorey's Work Is No Day at the Beach," 21.

60　McDermott, "The Kitchen," in Elephant House, n.p.

61　McDermott, preface to Elephant House, n.p.

62　Jean Martin, "The Mind's Eye: Writers Who Draw," in Ascending Peculiarity, 89.

63　Clifford Ross, "Interview with Edward Gorey," in The World of Edward Gorey, by Clifford Ross and Karen Wilkin (New York: Harry N. Abrams, 1996), 29.

64　Martin, "Mind's Eye," 88.

65　高栗，泰屈納專訪。

66　Gussow, "At Home with Edward Gorey," C4.

67　Martin, "Mind's Eye," 89.

68　McDermott, "The Studio," in Elephant House, n.p.

69　塞弗特採訪布拉金頓—史密斯時，對傑克·布拉金頓—史密斯說的話。

70　Christine Davenne, Cabinets of Wonder (New York: Harry N. Abrams, 2012), 204.

71　John Forrester, Dispatches from the Freud Wars: Psychoanalysis and Its Passions (Cambridge, MA: Harvard University Press, 1998), 115.

72　Werner Muensterberger, Collecting: An Unruly Passion (Princeton, NJ: Princeton University Press, 1994), 232.

73　〔絕望且無子女的〕婦女—April Benson, "Collecting as Pleasure and Pain," New York Times, December 30, 2011, http://www.nytimes.com/roomfordebate/2011/12/29/why-wecollect-stuff/collecting-aspleasure-and-pain。〔投資……的事物〕：Jean Baudrillard, "The System of Collecting," in The Cultures of Collecting, ed. John Elsner and Roger Cardinal (Cambridge, MA: Harvard University Press, 1994), 10。

74　我問過自閉症研究專家（特別是亞斯伯格症）的發展心理學家烏塔·弗里斯（Uta Frith）高栗的扁平化作態與奇特的社交風格——他在群體中冷漠、高傲的氣質，缺乏肢體上的感情外露、避免了大多數人用來建立融洽關係的家庭討論——是否足以將他放在自閉症光譜上？她的回答是「一個洪亮的『不是』」。她指出死後診斷的困難度（作為免責聲明），並列舉她有信心說高栗很可能不是自閉症患者的原因：「一、高栗擅諷刺的特點不符合自閉症。二、對微小線索的敏銳的眼光不符合自閉症。」至於他「冷漠、高傲的風格，對閒聊不感興趣」，在理論上可能是自閉症的結果，她說：「但高傲的原因不只一個。有些人性格內向，因此看似高傲。有些人的感情較不露，可能是（因為）他們的成長背景……或者是沉默寡言，希望保有隱私。（見烏塔·弗里斯寫給作者的電子郵件〔March 6, 2012〕。）

《神經部落：自閉症的贈禮與神經多樣性的未來》（NeuroTribes: The Legacy of Autism and the Future of Neurodiversity）一書

75　的作者史蒂夫・西爾伯曼（Steve Silberman）對高栗為何被認為是（即使他並非如此）自閉症的觀點提出了有趣的看法。他告訴我：「光譜沒有明確的界線。」正如創造（亞斯伯格症候群）一詞的認知心理學家Lorna Wing所說，這個頻譜不知不覺地變成了怪異的正常」——這個描述對高栗為真。參見史蒂夫・西爾伯曼給作者的電子郵件（March 23, 2012）。弗伯格於二〇〇一年九月因《愛德華・高栗最後的日子》接受塞弗特的採訪。腳本由塞弗特提供給作者。

76　Muensterberger, Collecting: An Unruly Passion, 233.

77　Ed Pinsent, "A Gorey Encounter," Speak, Fall 1997, 47.

78　同前註。

79　高栗，泰屈納專訪。

80　McDermott, "The Entrance Room," in Elephant House, n.p.

81　高栗，泰屈納專訪。

82　McDermott, "The Entrance Room," n.p.

83　Leonard Koren, Wabi-Sabi for Artists, Designers, Poets & Philosophers (Point Reyes, CA: Imperfect Publishing, 2008), 7.

84　Leonard Koren, "The Beauty of Wabi Sabi," Daily Good, April 23, 2013, http://www.dailygood.org/story/418/the-beauty-of-wabi-sabileonard-koren/.

85　McDermott, "The Living Room," in Elephant House, n.p.

86　Edward Gorey, "Edward Gorey: Proust Questionnaire," in Ascending Peculiarity, 187.

87　Schiff, "Edward Gorey and the Tao of Nonsense," 149.

88　Edward Gorey, "Miscellaneous Quotes," in Ascending Peculiarity, 240.

89　Quoted in S[arane] Alexandrian, Surrealist Art (Westport, CT: Praeger, 1970), 141.

90　Marcel Jean, History of Surrealist Painting (New York: Grove Press, 1967), 251.

91　高栗，泰屈納專訪。

92　同前註。

93　Julien Levy, Surrealism (Cambridge, MA: Da Capo Press, 1995), 102.

94　McDermott, "The Alcove," in Elephant House, n.p.

95　高栗，泰屈納專訪。

96　高栗，泰屈納專訪。

97　Tom Haines, "E Is for Edward Who Died on the Cape," Boston Globe, June 9, 2002, M5.

有趣的是，原來「黑妞」是從高栗曾經擁有的手作小娃娃來的。他在一九九八年的一次採訪中說：「我的一位朋友做了原始的黑妞──我相信，我把它留在某個旅館房間裡了。」（請參閱 Ascending Peculiarity, 205。）根據 Edward Gorey House 網站的說法，高栗在一九四二年得知他的一位朋友康妮・瓊恩斯正在為他做一個洋娃娃；當他看到它處於半成品狀態時，他堅持要她維持沒有臉孔和手臂的樣子。（請參見 "The Black Doll Doll," The Gorey Store, http://www.goreystore.com/shop/accessories/edward-gorey-black-doll-doll）。他說：「它在一九四〇年代的某個時候不見了，我沒有再看過它。」但顯然它在他的想像中留下無法磨滅的印記，在他餘生的藝術中活下來了。

98　John Updike, foreword to Elephant House, n.p.

99　高栗給努梅耶的信，收錄於 Floating Worlds: The Letters of Edward Gorey & Peter F. Neumeyer, ed. Peter F. Neumeyer (Petaluma, CA: Pomegranate Communications, 2011), 187.

100　Theroux, Strange Case, 2000 ed., 20.

101　Richard Dyer, "The Poison Penman," in Ascending Peculiarity, 112.

102　同前註，頁188。

第十五章——《打顫的腳踝》、《瘋狂的茶杯》和其他餘興節目

1　Christopher Lydon, "The Connection," in Ascending Peculiarity: Edward Gorey on Edward Gorey, ed. Karen Wilkin (New York: Harcourt, 2001), 220.

2　Ed Pinsent, "A Gorey Encounter," in Ascending Peculiarity, 189.

3　Robert Dahlin, "Conversations with Writers: Edward Gorey," in Ascending Peculiarity, 48.

4　Annie Nocenti, "Writing The Black Doll: A Talk with Edward Gorey," in Ascending Peculiarity, 206.

5　艾瑞克・愛德華茲於二〇〇一年九月因紀錄片《愛德華・高栗最後的日子》接受塞弗特的採訪。未編輯的腳本由塞弗特提供給作者。

6　Nocenti, "Writing The Black Doll," 207.

7　同前註，頁206。

8　Carol Verburg, Edward Gorey Plays Cape Cod ([San Francisco?]: Boom Books, 2011), 13.

9　Nocenti, "Writing The Black Doll," 206.

10　高栗約於一九九二年接受波士頓電視與廣播記者克里斯多福・萊頓的採訪。未編輯的錄音帶拷貝由塞弗特提供給作者。

11　同前註。

12　Edward Gorey, "A Design for Staging the 'Horace' of Corneille in the Spirit of the Play," December 6, 1947, 3，德州大學奧斯汀分校哈利・蘭森中心高栗特藏。

13　同前註，頁4。

14　Verburg, Edward Gorey Plays Cape Cod, 26.

15　同前註，頁27。

16　Patti Hartigan, "As Gorey as Ever: Macabre Artist Delights in Sending Shivers Down People's Spines," Boston Globe, September 3, 1990, Living section, 37.

17　Verburg, Edward Gorey Plays Cape Cod, 23.

18　高栗，塞弗特採訪。

19　珍・麥唐納因紀錄片《愛德華・高栗最後的日子》接受塞弗特的採訪，無日期。未編輯的錄音帶由塞弗特提供給作者。

20　珍・麥唐納於二〇一二年左右在麻州查塔姆（Chatham）接受作者採訪。

21　George Liles, "Quirky Language Fills 'Elephants,'" Sunday Cape Cod Times, August 19, 1990, 52.

22　George Liles, "Gorey's Salome Takes Wrong Turn," Cape Cod Times, February 6, 1995, B6.

23　Pinsent, "A Gorey Encounter," 190.

24　Lydon, "The Connection," 221.

25　同前註。

26　高栗，萊頓專訪。

27　弗伯格於二〇〇一年九月因塞弗特的紀錄片《愛德華‧高栗最後的日子》接受塞弗特的採訪。腳本由塞弗特提供給作者。

28　麥唐納，塞弗特採訪。

29　弗伯格，塞弗特採訪。

30　弗伯格，作者的電話採訪（April 29, 2011）。

31　Verburg, Edward Gorey Plays Cape Cod, 19.

32　弗伯格，塞弗特採訪。

33　弗伯格，作者的採訪。

34　弗伯格，塞弗特採訪。

35　這是最晦澀難解的高栗。「Poopies Dallying」指的是哈姆雷特在所謂的《第一四開本》(First Quarto，一種早期的盜版版本，被學者認為是假冒的）版中的觀察：「如果我看見人偶調情，我就能解釋你承擔的愛。」(見William Shakespeare, The Tragicall Historie of Hamlet Prince of Denmarke, ed. Graham Holderness and Bryan Loughrey [New York: Routledge, 1992], 75.)「哈姆雷特想說的是，奧菲莉亞的愛，不比偶戲高尚。」莎士比亞學者菲德列克‧卡爾‧埃爾茲（Friedrich Karl Elze）寫道：「而且，如果他能看見那些人偶——也就奧菲莉亞和她的情人——調情或做愛，他應該能夠擔任它的解釋人……總而言之，『Poopies Dallying』一詞中肯定有不雅的雙關語，這一點目前仍無法解釋……」尚可參見Shakespeare's Tragedy of Hamlet, ed. Karl Elze (Halle, Germany: Max Neimeyer, 1882), 192。

36　Verburg, Edward Gorey Plays Cape Cod, 17.

37　弗伯格，塞弗特採訪。

第十六章——「在黑夜中醒來思考高栗」

1　克里斯多福・萊頓為ＷＢＵＲ（波士頓國家公共廣播電台分支）的 The Connection 節目訪問高栗（November 26, 1998）。錄音檔由塞弗特提供給作者。

2　David Streitfeld, "The Gorey Details," in Ascending Peculiarity: Edward Gorey on Edward Gorey, ed. Karen Wilkin (New York: Harcourt, 2001), 181.

3　Simon Henwood, "Edward Gorey," in Ascending Peculiarity, 170.

4　Irwin Terry, "Les Échanges Malandreux," Goreyana, March 12, 2010, http://goreyana.blogspot.com/2010/03/les-echanges-malandreux.html.

5　沃爾德「變化多端的」的特性是否影射了高栗另一個性別與性取向的不固定性？顯然，高栗與他女性化的一面保持著聯繫，從他坎普風的特質——擺動兩手的樣子、升高的語調風格——到他寫給努梅耶的信中說，赫伯特・里雷德（Herbert Read）的小說《綠色的孩子》（The Green Child）不會吸引他，因為「它如此男性化／主動／正向／無論在語氣和概念等都是如此，以至於我對它在情感上『無』同感（相對於『不』同感）。」參見 Floating Worlds: The Letters of Edward Gorey & Peter F. Neumeyer, ed. Peter F. Neumeyer (Petaluma, CA: Pomegranate Communications, 2011), 203。

此外，他經常使用女性化的假名：如 Mrs. Regera Dowdy 為《虔誠的嬰兒》的作者、《邪惡花園》的譯者；Madame Groeda Weyrd，以她的芬塔德神諭牌卡聞名的算命師；Miss Awdrey-Gore、阿嘉莎・克莉斯蒂風格的神祕小說家；Addee Gorrwy，明信片女詩人，其題詞使《憤怒的潮水》和《壞掉的輪輻》更加生動；以及 Dora Greydew，女孩偵探，由 Edgar E. Wordy 撰寫的一個系列裡南希・德魯（Nancy Drew，一個美國推理系列小說裡的角色）式的女主角。

最後一點，高栗被公認是「透過採用女性他我，玩弄性別與身分的男性藝術家」的悠久傳統的一部分，當中包括杜象在曼・雷的多張照片裡，塗上口紅、裝扮成女士，以及安迪・霍爾在他的自畫像裡穿著大衣、戴上假髮、濃妝豔抹，這只是當中最著名的例子。

同樣有趣的是，高栗經常將他科德角劇團的男性成員安排扮演女性角色：文森特・米耶特在高栗的王爾德劇本中飾演薩洛

梅（Salomé），而蓄著濃密鬍鬚、身材魁梧的喬·理查茲則多次被叫去扮演女性角色。顯然，高栗從理查茲的表演中得到很多樂趣，他在一本為演員簽名的書上寫道：「致我最喜愛的女性模仿者。」

6　Irwin Terry, "The Pointless Book," Goreyana, October 16, 2010, http://goreyana.blogspot.com/2010/10/pointless-book.html.

7　Tom Spurgeon, "Alexander Theroux on Edward Gorey," Comics Reporter, February 22, 2011, http://www.comicsreporter.com/index.php/index/cr_interview_alexander_theroux_on_edward_gorey/.

8　Irwin Terry, "The Just Dessert," Goreyana, June 11, 2011, http://goreyana.blogspot.com/2011/06/just-dessert.html.

9　Annie Bourneuf, "Gorey Loses His Touch," Harvard Crimson, October 15, 1999, http://www.thecrimson.com/article/1999/10/15/gorey-loses-his-touch-pthe-headless/?page=2.

10　Stephen Schiff, "Edward Gorey and the Tao of Nonsense," in Ascending Peculiarity, 140.

11　同前註，頁142。

12　Paul A. Woods, Tim Burton: A Child's Garden of Nightmares (London: Plexus Publishing, 2002), 105.

13　亨利·謝利克接受CBS播出的「提姆·波頓《聖誕夜驚魂》的製作」〈The Making of Tim Burton's The Nightmare Before Christmas〉幕後花絮電視特別節目專訪（October of 1993），檔案放在YouTube: https://www.youtube.com/watch?v=kLw-Fo8uhis.

14　Eden Lee Lackner, "A Monstrous Childhood: Edward Gorey's Influence on Tim Burton's The Melancholy Death of Oyster Boy," in The Works of Tim Burton: Margins to Mainstream, ed. Jeffrey Andrew Weinstock (New York: Palgrave Macmillan, 2013), 115.

15　丹尼爾·韓德勒給作者的電子郵件（August 22, 2016）。

16　Michael Dirda, "The World of Edward Gorey," Smithsonian, June 1997, http://www.smithsonianmag.com/arts-culture/review-of-the-world-ofedward-gorey-138218026/#HQYc2sO3IFK0fh4e.99.

17　丹尼爾·韓德勒因塞弗特的紀錄片《愛德華·高栗最後的日子》接受塞弗特的採訪。檔案存於塞弗特的YouTube channel: https://www.youtube.com/watch?v=flOut8ZWgPA.

18　馬丁·雅克接受NPR節目Day to Day採訪（October 28, 2003），http://www.npr.org/templates/story/story/story.php?storyId=1481865.

19 Edward Gorey, Q. R. V. Hikuptah and Q. R. V. Unwmkd. Imperf., in The Betrayed Confidence Revisited (Portland, OR: Pomegranate, 2014), 95, 85.

20 Alan Henderson Gardiner, Egypt of the Pharaohs: An Introduction (New York: Oxford University Press, 1964), 2.

21 Gorey, Q. R. V. Unwmkd. Imperf., 78.

22 同前註，頁83。

23 Thomas Curwen, "Light from a Dark Star: Before the Current Rise of Graphic Novels, Tthere was Edward Gorey, Whose Tales and Drawings Still Baffle — and Attract — New Fans," Los Angeles Times, July 18, 2004, http://articles.latimes.com/2004/jul/18/entertainment/ca-curwen18/4.

24 Gorey, Q. R. V. Unwmkd. Imperf., 79.

25 Mel Gussow, "Edward Gorey, Artist and Author Who Turned the Macabre into a Career, Dies at 75," New York Times, April 17, 2000, http://www.nytimes.com/2000/04/17/arts/edward-gorey-artist-andauthor-who-turned-the-macabre-into-a-career-dies-at-75.html.

26 Ron Miller, "Edward Gorey, 1925–2000," Mystery! website, http://23.21.192.150/mystery/gorey.html.

第十七章——人生謝幕

1 Kevin Kelly, "Edward Gorey: An Artist in 'the Nonsense Tradition,'" Boston Globe, August 16, 1992, B28.

2 Mel Gussow, "At Home with Edward Gorey: A Little Blood Goes a Long Way," New York Times, April 21, 1994, C4.

3 Ron Miller, "Edward Gorey, 1925–2000," Mystery! website, http://23.21.192.150/mystery/gorey.html.

4 在此處以及本章通篇中，我對高栗心臟狀況的推測是根據與大衛‧A‧布洛格諾博士（David A. Brogno）長談後而來的。布洛格諾博士是心血管疾病的醫生，曾在哥倫比亞大學教授臨床醫學，並且是哥倫比亞長老會醫療中心介入心臟病學的主治醫師。

5　史姬・莫頓給作者的電子郵件（February 7, 2012）。

6　Kevin McDermott, "The Bathroom," in Elephant House; or, The Home of Edward Gorey (Petaluma, CA: Pomegranate Communications, 2003), n.p.

7　莫頓給作者的電子郵件（February 7, 2012）。

8　Alexander Theroux, The Strange Case of Edward Gorey (Seattle: Fantagraphics Books, 2000), 45.

9　史姬・莫頓給作者的電子郵件（August 26, 2016）。

10　同樣地，這項主張是直接根據我與心血管外科醫師布洛格諾博士的交談。我向布洛格諾博士簡要說明高栗的病史，並提供了他的死亡證明副本後，就高栗的情況，他堅定表示植入式除顫器對延長生命的益處。

11　Miller, "Edward Gorey, 1925–2000."

12　Henry Allen, "For Years, G Was for Gorey," Washington Post, April 19, 2000, C1.

13　同前註。

14　Quoted in David Langford, "Obituary: Edward Gorey," The Guardian, April 20, 2000, https://www.theguardian.com/news/2000/apr/20/guardianobituaries.books.

15　Probate of Will for Edward Gorey, docket number 00P0672EP-1, Commonwealth of Massachusetts, Trial Court, Probate, and Family Court Department, Barnstable Division, May 24, 2000, n.p.

16　Petition to Amend Charitable Trust Under Will, docket number 00P-672EP1, Commonwealth of Massachusetts, Trial Court, Probate, and Family Court Department, Barnstable Division, May 11, 2005, 3.

17　McDermott, preface to Elephant House, n.p.

18　同前註。

19　同前註。

20　「愈來愈多的紙堆」：Mary McNamara, "Dead Letter Writer: Edward Gorey's Macabre Wit Comes to lLfe in a Westside Stage Show and Exhibition," Los Angeles Times, October 29, 1998, http://articles.latimes.com/1998/oct/29/entertainment/ca-37314.

21　Mel Gussow, "Master of the Macabre, Both Prolific and Dead," New York Times, October 16, 2000, http://www.nytimes.com/2000/10/16/arts/16GORE.html.

22　Affidavit in Support of Approval of the First Intermediate Account of Trustees, docket number COP-0672-EP1, NYC 138813v3 62778-4, May 11, 2005, 3.

23　Richard Dyer, "The Poison Penman," in Ascending Peculiarity: Edward Gorey on Edward Gorey, ed. Karen Wilkin (New York: Harcourt, 2001), 125.

24　「一個陽光普照、溫暖可愛的日子」：史姬・莫頓給作者的電子郵件（August 16, 2016）。「烏雲籠罩、灰濛濛」：Theroux, Strange Case, 67.

25　莫頓給作者的電子郵件（August 16, 2016）。

26　高栗給努梅耶的信。Floating Worlds: The Letters of Edward Gorey & Peter F. Neumeyer, ed. Peter F. Neumeyer (Petaluma, CA: Pomegranate Communications, 2011), 7。

27　史姬・莫頓給作者的電子郵件（October 31, 2016）。

28　Stephen Schiff, "Edward Gorey and the Tao of Nonsense," New Yorker, November 9, 1992, 89.

29　高栗給努梅耶的信。Floating Worlds, 7。

30　Edward Gorey, "Edward Gorey: Proust Questionnaire," in Ascending Peculiarity, 182.

31　Annie Nocenti, "Writing The Black Doll: A Talk with Edward Gorey," in Ascending Peculiarity, 199.

32　Lisa Solod, "Edward Gorey," in Ascending Peculiarity, 102.

33　同前註，頁105。

34　同前註，頁101。

35　Lisa Solod, "The Boston Magazine Interview: Edward Gorey," Boston, September 1980, 90.

36　同前註，頁91。

37　同前註。

38　Edmund White, City Boy: My Life in New York During the 1960s and '70s (New York: Bloomsbury, 2009), 1.

39　Solod, "The Boston Magazine Interview," 91.

40　White, City Boy, 119.

41　蓋伊・特雷貝給作者的電子郵件（February 8, 2011）。

42　Oscar Wilde, The Wit and Humor of Oscar Wilde, ed. Alvin Redman (Mineola, NY: Dover Publications, 1959), 54.

43　Dick Cavett, "The Dick Cavett Show with Edward Gorey," in Ascending Peculiarity, 59–60.

44　塞弗特接受科德角的全國公共廣播電台（NPR）分支WCAI「觀點」（The Point）節目的敏蒂・塔德（Mindy Todd）專訪（February 27, 2014）。http://capeandislands.org/post/edward-gorey-lives-documentary#stream/0.

BORN TO BE POSTHUMOUS by Mark Dery
Copyright © 2018 by Mark Dery
Published in arrangement with The Stuart Agency through The
Grayhawk Agency.
Traditional Chinese translation copyright © 2020 by Rye Field
Publications,
a division of Cité Publishing Ltd.
All rights reserved.

Cover photograph:
Edward Gorey, Cape Cod, Massachusetts, October 18, 1992.
Photograph by Richard Avedon
Copyright © The Richard Avedon Foundation

國家圖書館出版品預行編目資料

生來已逝的愛德華‧高栗：「死小孩」圖文邪教教
主的怪奇人生／馬克‧德瑞（Mark Dery）著；游
淑峰譯 .-- 初版 .-- 臺北市：麥田，城邦文化出版：
家庭傳媒城邦分公司發行，民109.07
　　面；　　公分 .-- (People；22)
譯自：Born to be Posthumous：The Eccentric Life and
　　　Mysterious Genius of Edward Gorey
ISBN 978-986-344-783-2（平裝）

1.高栗（Gorey, Edward, 1925-2000.）　2.藝術家
3.傳記　4.美國

909.952　　　　　　　　　　　　　　109007295

People　22

生來已逝的愛德華‧高栗

「死小孩」圖文邪教教主的怪奇人生

Born to be Posthumous: The Eccentric Life and Mysterious Genius of Edward Gorey

作　　　者／馬克‧德瑞（Mark Dery）
譯　　　者／游淑峰
責 任 編 輯／江灝
校　　　對／吳淑芳
主　　　編／林怡君

國 際 版 權／吳玲緯
行　　　銷／巫維珍　蘇莞婷　何維民　方億玲
業　　　務／李再星　陳紫晴　陳美燕　馮逸華
編 輯 總 監／劉麗真
總 經 理／陳逸瑛
發 行 人／涂玉雲
出　　　版／麥田出版
　　　　　　10483臺北市民生東路二段141號5樓
　　　　　　電話：(886)2-2500-7696　傳真：(886)2-2500-1967
發　　　行／英屬蓋曼群島商家庭傳媒股份有限公司城邦分公司
　　　　　　10483臺北市民生東路二段141號11樓
　　　　　　客服服務專線：(886) 2-2500-7718、2500-7719
　　　　　　24小時傳真服務：(886) 2-2500-1990、2500-1991
　　　　　　服務時間：週一至週五09:30-12:00・13:30-17:00
　　　　　　郵撥帳號：19863813　戶名：書虫股份有限公司
　　　　　　讀者服務信箱E-mail：service@readingclub.com.tw
麥 田 網 址／https://www.facebook.com/RyeField.Cite/
香港發行所／城邦（香港）出版集團有限公司
　　　　　　香港灣仔駱克道193號東超商業中心1/F
　　　　　　電話：(852)2508-6231　傳真：(852)2578-9337
馬新發行所／城邦（馬新）出版集團Cite (M) Sdn Bhd.
　　　　　　41-3, Jalan Radin Anum, Bandar Baru Sri Petaling, 57000 Kuala Lumpur, Malaysia.
　　　　　　電話：(603)9056-3833　傳真：(603)9057-6622
　　　　　　讀者服務信箱：services@cite.my

封 面 設 計／莊謹銘
印　　　刷／前進彩藝有限公司

■ 2020年（民109）7月　初版一刷　　　　　　　　　　Printed in Taiwan.

定價：680元
著作權所有・翻印必究
ISBN 978-986-344-783-2

城邦讀書花園
www.cite.com.tw
書店網址：www.cite.com.tw